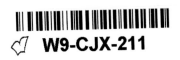
METROPOLIS

EDITION CANTZ

Künstlerische Leitung

Christos M. Joachimides
Norman Rosenthal

Martin-Gropius-Bau, Berlin
20. April – 21. Juli 1991

ZEITGEIST
Gesellschaft zur Förderung
der Künste in Berlin e.V.

Vorstand
Hartmut Ackermeier
Friedrich Weber
Gerhard Raab

Die Ausstellung wurde durch eine großzügige
Zuwendung der Stiftung Deutsche Klassenlotterie,
Berlin, ermöglicht.

Einzelne Projekte wurden unterstützt
von:
Philip Morris GmbH
The Japan Foundation

INTERNATIONALE KUNSTAUSSTELLUNG BERLIN 1991

METROPOLIS

Herausgeber
Christos M. Joachimides
und
Norman Rosenthal

MARTIN-GROPIUS-BAU

KATALOG

Redaktion
Wolfgang Max Faust

Redaktionelle Mitarbeit
Gerti Fietzek
Michael Glasmeier

Redaktionsassistenz
Margarete Lauer

Lektorat
Ulrike Bleicker

Umschlaggestaltung
Soukoup Krauss, Frankfurt a. M.,
Anja Nienstedt, Berlin,
nach einem Foto von
Jochen Littkemann, Berlin

Herstellung
Dr. Cantz'sche Druckerei
Ostfildern 1 bei Stuttgart
Reproduktionen
System-Repro, Filderstadt 1
Fotosatz
Weyhing GmbH, Stuttgart
Buchbinder
G. Lachenmaier, Reutlingen

ISBN 3-89 322-220-0 (Leinenausgabe)

AUSSTELLUNG

Geschäftsführung
Robert Unger

Organisationsbüro
Tina Aujesky

Projektassistenten
Thomas Büsch, Karola Gräßlin, Julian Scholl

Pressereferent
Bernhard Ingelmann

Sekretariat
Barbara Herold, Caroline Schneider

Projektmitarbeiter
Susanne Ackers, Andreas Binder, Brigitte Crockett,
Juana Corona, Flora Fischer, Ute Lindner

Konservatorische Betreuung
Christiane Altmann, Roland Enge

Technische Betreuung
Jürg Steiner
und Museumstechnik GmbH
Geschäftsführung
Sybille Fanelsa
Technische Leitung
Thomas Kupferstein
Beleuchtung
Uwe Kolb
Aufbauteam
Andreas Baumann, Wolfgang Heigl,
Frauke Hellweg, Bernd Manzke, Udo Miltner,
Andreas Neumann, Andreas Piontkowitz,
Bernard Poirier, Volker Schöverling,
Jean Baptiste Trystram, Werner Voßmann

Transporte
Hasenkamp, Berlin

Versicherung
ABP Behrens & Partner

INHALT

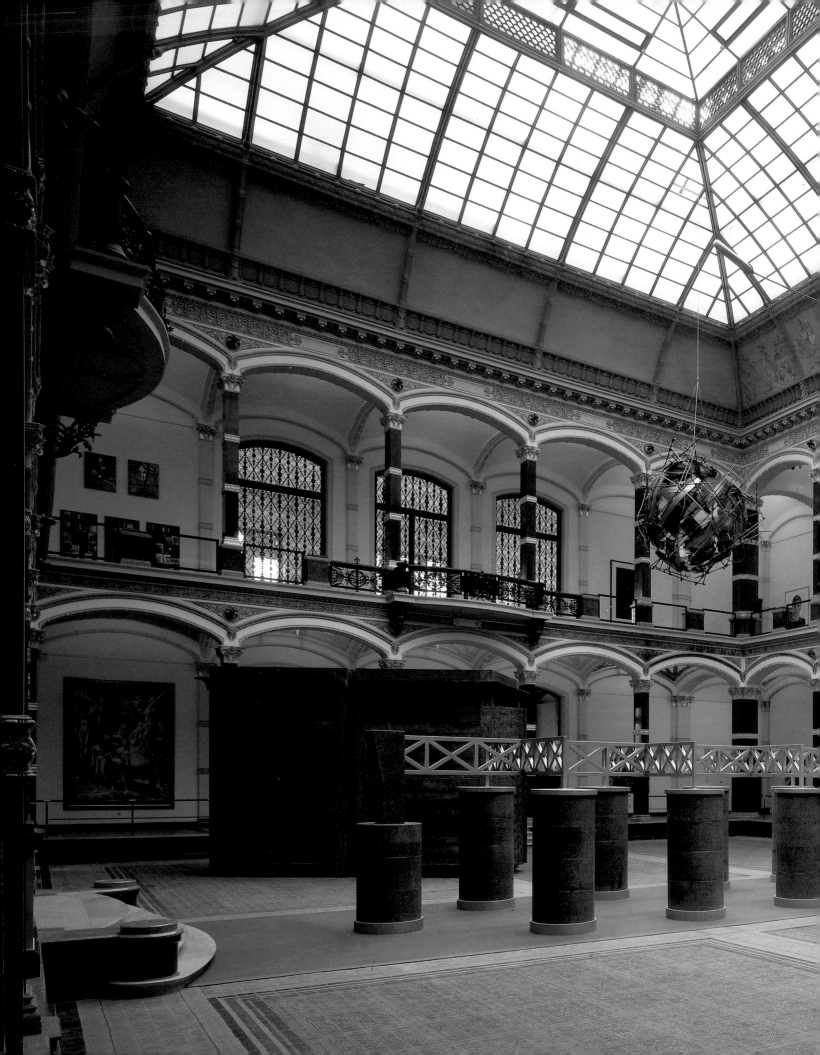

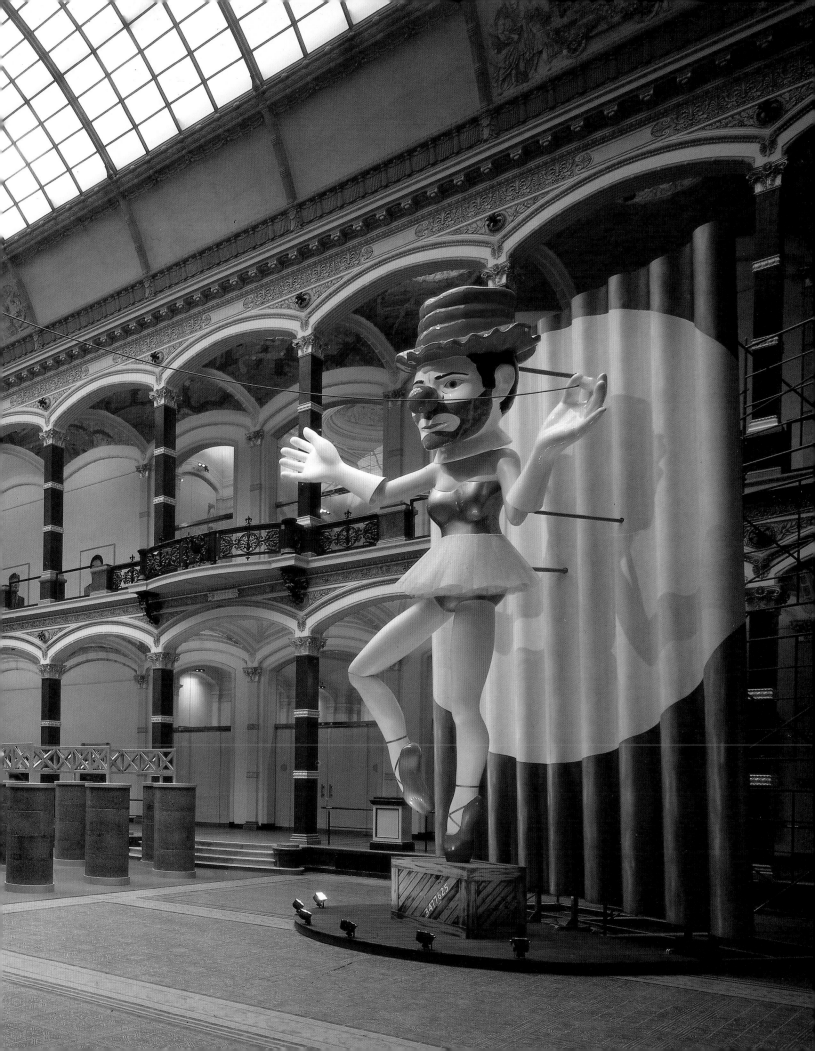

LEIHGEBER

Bonnefantenmuseum, Maastricht
Des Moines Art Center, Des Moines,
 Iowa
Hirshhorn Museum and Sculpture
 Garden, Washington, D.C.
Kunsthaus Zürich
Musée d'Art Contemporain de Lyon
The Museum of Contemporary Art,
 Los Angeles
Vancouver Art Gallery
Zentrum für Kunst und Medien-
 technologie Karlsruhe – Museum
 für Gegenwartskunst

Air de Paris, Nizza
Brooke Alexander Gallery,
 New York
Galleria Lucio Amelio, Neapel
American Fine Arts Co., New York
Thomas Ammann, Zürich
Frida Baranek
Galerie Beaubourg, Marianne + Pierre
 Nahon, Paris
Mickey/Larry Beyer, Cleveland, Ohio
Galerie Bruno Bischofberger, Zürich
Mary Boone Gallery, New York
Galerie Daniel Buchholz, Köln
Jean-Marc Bustamante
Pedro Cabrita Reis
Collection Antoine Candau
Leo Castelli Gallery, New York
Collezione Bruno e Fortuna Condi,
 Neapel
Paula Cooper Gallery, New York
Ascan Crone, Hamburg
Leopold von Diergardt
The Eli Broad Family Foundation,
 Santa Monica, Kalifornien
Gerald S. Elliott, Chicago, Illinois
Jo + Marlies Eyck, Wijlre
Jan Fabre
Milton Fine
Emily Fisher Landau, New York
Katharina Fritsch

Laure Genillard Gallery, London
Gilbert & George
Barbara Gladstone Gallery,
 New York
Jay Gorney Modern Art, New York
Ulrich Görlich
Rainer Görß
Studio Guenzani, Mailand
Agnes Gund, New York
Galerie Max Hetzler, Köln
Gary Hill
The Oliver Hoffmann Collection
Jenny Holzer
Galerie Ghislaine Hussenot, Paris
Cristina Iglesias
Sammlung Issinger, Berlin
Jablonka Galerie, Köln
Jänner Galerie, Wien
Galerie Johnen & Schöttle, Köln
Galerie Isabella Kacprzak, Köln
Kazuo Kenmochi
Jon Kessler
Galerie Jule Kewenig, Frechen/
 Bachem
Galerie Bernd Klüser, München
Imi Knoebel
Jeff Koons
Jannis Kounellis
The Kouri Collection
Attila Kovács
Collection J. Lagerwey, Holland
Galerie Yvon Lambert, Paris
Lambert Art Collection, Genf
George Lappas
Otis Laubert
Stuart Levy Gallery, New York
Galleria Locus Solus, Genua
Luhring Augustine Gallery,
 New York
La Máquina Española, Madrid
Collezione Achille e Ida Maramotti
 Albinea, Reggio Emilia, Italien
Gerhard Merz
Metro Pictures, New York
Olaf Metzel

Yasumasa Morimura
The Mottahedan Collection
Juan Muñoz
Galerie Christan Nagel, Köln
Galerie 1900–2000, Paris
Galerie Nordenhake, Stockholm
Marcel Odenbach
Galerie Pedro Oliveira, Porto
Reiner Opoku, Köln
The Pace Gallery, New York
Galerie Peter Pakesch, Wien
Franz Paludetto, Turin
Galería Marga Paz, Madrid
Collection Francesco Pellizzi
Dmitri Prigov
The Rivendell Collection
Frederic Roos Collection, Schweiz
Edward Ruscha
Collection Sanders, Amsterdam
Julian Schnabel
Karsten Schubert Ltd., London
Gaby + Wilhelm Schürmann,
 Aachen
Collezione Francesco Serao, Neapel
Fundação de Serralves, Porto
Collection Tony Shafrazi,
 New York
Cindy Sherman
Sonnabend Gallery, New York
Sammlung Dr. Reiner Speck, Köln
Gian Enzo Sperone, Rom
Monika Sprüth Galerie, Köln
Galleria Christian Stein, Mailand
Haim Steinbach
Stux Gallery, New York
Galerie Tanit, München/Köln
Colleción Tubacex
Galerie Sophia Ungers, Köln
Waddington Galleries, London
Galerie Michael Werner, Köln/
 New York
Thea Westreich, New York
Wewerka & Weiss Galerie, Berlin
Bill Woodrow
Christopher Wool

← METROPOLIS: Installationen im Lichthof, Martin-Gropius-Bau, Foto: Werner Zellien, Berlin

Christos M. Joachimides Norman Rosenthal

Dank

Eine Ausstellung von solchem Umfang und derartiger organisatorischer Komplexität konnte nur realisiert werden durch ein ungewöhnliches Maß an Unterstützung, die sie von vielen Seiten erfahren hat.

Nachdrücklicher Dank gilt der Stiftung Deutsche Klassenlotterie Berlin. Sie hat durch ihre Zuwendungen die Voraussetzung dafür geschaffen, daß diese Ausstellung ermöglicht wurde.

In der Senatsverwaltung für Kulturelle Angelegenheiten, insbesondere Herrn Karl Sticht, fanden wir von Anfang an aufgeschlossene Partner, die uns in jeder Phase der gewiß nicht leichten Realisierung dieses Projektes tatkräftig unterstützt haben.

Für die Kooperationsbereitschaft der Berlinischen Galerie, insbesondere Prof. Jörn Merkert und Dr. Ursula Prinz, während der gesamten Vorbereitungszeit sind wir dankbar.

Unser größter Dank aber gehört den Künstlern, die in enger Zusammenarbeit mit uns, angeregt von Idee und Konzeption dieser Ausstellung und ihrer großartigen Heimstatt, dem Martin-Gropius-Bau, so wesentliche Beiträge zur Ausstellung geleistet haben.

Der Dank der Organisatoren gehört ferner allen Leihgebern, die durch ihre großzügige Bereitschaft, bedeutende Kunstwerke für diese Ausstellung zur Verfügung zu stellen, ihr Gelingen ermöglicht haben. Ebenso allen denen, die in verschiedenster Weise mit Sachverstand und Begeisterung uns vielfache Anregungen, Hilfe und Ermunterung gegeben haben.

Wir nennen besonders:
Helge Achenbach, Düsseldorf; Lucio Amelio, Neapel; Paul Andriesse, Amsterdam; Heiner Bastian, Berlin; Peter Bianchi, Bratislava; Bildhauerwerkstätten Berlin: Werner Ahrens und allen Mitarbeitern; Paula Cooper, New York; Maria Corral, Madrid; Diego Cortez, New York; Ascan Crone, Hamburg; Mark Deweer, Zweregem-Otegem; Goethe Institut São Paulo: Klaus Vetter; Bärbel Gräßlin, Frankfurt am Main; Walter Grasskamp, Everswinkel; Roger de Grey, London; Loránd Hegyi, Budapest; Max Hetzler, Köln; Damian Hirst, London; Justizvollzugsanstalt Tegel, Berlin: Günter Schmidt-Fich; Jule Kewenig, Köln; Katerina Koskina, Athen; Willy Ludwig, Berlin; Gerd Harry Lybke, Leipzig; Casimiro Xavier de Mendonça, São Paulo; Jürgen H. Meyer, Düsseldorf; Museum für Verkehr und Technik Berlin: Ulrich Kubisch; Fumio Nanjo, Tokio; Franz Paludetto, Turin; Anne Rider, London; Michael Schulz, Berlin; Luis Serpa, Lissabon; Ingrid Sischy, New York; Rainer Sonntag, Berlin; Reiner Speck, Köln; Staatsbibliothek Preußischer Kulturbesitz Berlin: Siegfried Detemple; Jörg-Ingo Weber, Berlin; Klaus Werner, Leipzig; Emeline Wick, London; Heribert Wuttke, Rheinbach; Donald Young, Chicago.

Für ihre kenntnisreichen und informativen Beiträge zum Katalog möchten wir den Autoren unseren Dank sagen. Sie haben ihn zu einem lebendigen Forum der Diskussion über die Gegenwartskunst und über wichtige Aspekte der Situation des Geistes in einer sich rapide wandelnden Zeit gemacht. Dies ist auch besonders das Verdienst unseres ideenreichen und tatkräftigen Redakteurs Wolfgang Max Faust.

Ebenso möchten wir der Edition Cantz in Stuttgart, insbesondere Herrn Bernd Barde und Dr. Ulrike Bleicker, und dem Verlag Rizzoli International Publications, Inc. in New York, insbesondere den Herren Alfredo de Marzio und Charles Miers, Dank sagen, die diese schöne, die Ausstellung begleitende Publikation, realisiert haben.

In unseren tiefempfundenen Dank möchten wir nicht zuletzt alle Mitarbeiter einschließen, die an der Realisierung der Ausstellung mitgewirkt haben und die mit unermüdlichem Engagement und beispiellosem Einsatz die Ausstellung erst ermöglichten.

METROPOLIS: Installationen im Lichthof, Martin-Gropius-Bau, Foto: Werner Zellien, Berlin

Christos M. Joachimides

Das Auge tief am Horizont

Neun Jahre nach »Zeitgeist«, zehn Jahre nach »A New Spirit in Painting« wollen wir mit METROPOLIS – in einer ganz anderen künstlerischen wie historischen Situation – die Kunst am Anfang der neunziger Jahre auf den Punkt bringen. Die ersten beiden Ausstellungen waren Setzungen zur Kunst, wie sie sich, nicht zuletzt durch die Explosion der Malerei auf beiden Seiten des Atlantiks, am Anfang der achtziger Jahre darstellte.

Zu Beginn dieses Jahrzehnts stehen wir vor neuen Fragestellungen – politischer, gesellschaftlicher und medienbedingter Natur –, die auch von den Künstlern neue Antworten erfordern. Eine Kunst in einer Zeit des Umbruchs breitet sich vor unserem Auge aus, ein Kaleidoskop unterschiedlicher künstlerischer Ansätze, formaler Positionen und differenzierter Haltungen.

Einen wichtigen Platz in der Ausstellung nimmt neben der Malerei – ob abstrakt oder figurativ, ob als Bild, das die Medien reflektiert, oder als Bild über andere Bilder – die Kunst mit Fotografie ein. Hier entstehen nicht einfach Fotos, sondern es werden mit fotografischen Mitteln Kunstwerke geschaffen, die sich aus den Traditionen der bildenden Kunst herleiten.

Einen Schwerpunkt der Ausstellung bilden die raumgreifenden, dreidimensionalen Werke: von einem poetisch hermetischen Weltbild geprägte Skulpturen und Installationen ebenso wie aus der intensiven Auseinandersetzung mit der Pop Art entstandene Objekte, Bilder und Environments. Sie sind Markierungen eines den Raum besetzenden künstlerischen Wollens, die ihn in eine Bühne für eine neue kreative Freiheit verwandeln. Die Strategien dafür sind unterschiedlich und variabel: von der Mystifizierung des Materials bis zur existentiellen Auslotung kreatürlicher Befindlichkeiten, von narrativen Assoziationsstegen bis zur verzerrten Rekonstruktion einer Als-ob-Realität. Für diese Künstler sind nicht die Medien das Wichtige – zumal derselbe Künstler oft parallel mit verschiedenen Medien arbeitet –, sondern die Haltungen, die sie transportieren.

Dennoch ist eine Ahnenschaft spürbar. Der poetisch-alchimistische Geist von Marcel Duchamp weht über dem Horizont dieser jungen Generation, die seit der Mitte der achtziger Jahre ins Licht der Öffentlichkeit tritt. Wir können beobachten, daß sich in diesem Jahrhundert immer wieder ein imaginäres Pendel zwischen zwei Polen bewegt: zwischen Picasso und Duchamp. Wenn 1981 die Stunde Picassos war, so ist es 1991 die Zeit von Duchamp.

Diese Ausstellung ist in einem intensiven Dialog zwischen den Künstlern und uns entstanden. Wiederholte Atelierbesuche, intensive Gespräche und Begegnungen in Berlin – am »Tatort« Martin-Gropius-Bau – ließen langsam aus dem Nebel der Überinformation ein immer klarer werdendes Bild der Situation der aktuellen Kunst entstehen.

Bei den Recherchen für unsere Ausstellung haben wir unschwer festgestellt, daß für das Bild der Kunst, wie es sich heute darbietet, zwei unübersehbare Kulminationsorte das Kunstgeschehen magnetisch an sich binden: New York und der Raum um Köln. Aber eine Ausstellung in Berlin 1991 wäre nicht wahrhaftig, wenn sie sich nicht bemühen würde zu erforschen, was hinter den gerade weit geöffneten Toren Osteuropas in der bildenden Kunst heute an Authentischem geschieht. Dies herauszufinden, ist extrem schwierig. Kaum existierende oder funktionierende Kommunikations- und Informationskanäle erschweren oft beträchtlich die Erforschung und das genaue Kennenlernen der dortigen Situation. Dennoch werden wir in METROPOLIS eine Anzahl osteuropäischer Künstler vorstellen, deren Werk uns interessant und vielschichtig erscheint, weil es eine authentische Auskunft gibt über die Kreativität und die Befindlichkeit der Kunst in einer durch heftige Umwälzungen geprägten Gesellschaft.

Die Ausstellung zeigt das Werk zweier Generationen von Künstlern. Um die jüngere Kunst, wie sie sich heute präsentiert, besser begreifen zu können, zeigen wir auch Arbeiten von jenen Künstlern der älteren Generation, deren Werk Modellcharakter für die Gegenwart besitzt. Sie verleihen der Ausstellung die notwendige kunsthistorische Tiefe.

Die Ausstellung stellt auch Fragen. Welche Auskunft gibt Kunst über die Gesellschaft am Ende des

Jahrhunderts: eine symptomatische, eine konnotative, eine parallele? Hat sich vielleicht die Rolle der Künstler im gesellschaftlichen Kontext mehr verändert als die Rolle der Kunst, und ist das zurückzuführen auf die spektakulären Ereignisse, die in den achtziger Jahren den Kunstmarkt so tiefgreifend veränderten?

Der Titel der Ausstellung – METROPOLIS – wirft den Blick auf die Gegenwart, erinnert sich an eine große Vergangenheit und zielt auf die Zukunft.

Der Blick auf die Gegenwart ist das *Anschauen* der Kunst heute. Eine Kunst, die in den Schluchten von Manhattan, in den Industriehinterhöfen von Köln oder Düsseldorf, in den Warehouses von East London entsteht. Eine Kunst, die aus der Reibung mit der Großstadt ihre Anregungen holt, indem sie das Leben in den Metropolen bis ins Extrem ironisiert oder die durch die Medien vermittelte Secondhand-Wirklichkeit seziert und wieder mit den Mitteln der Kunst neu zusammensetzt. Sie filtert und verschlüsselt diese Welterfahrung durch eine konzeptuelle Haltung in den unterschiedlichen Medien, die sie in Anspruch nimmt, wobei Schönheit und Gewalt, Sexualität und Verdinglichung, Freiheit und Vereinzelung das Spektrum des Menschlichen im Kontext dieser Kunst anzeigen.

Die Erinnerung gilt Berlin, das in den ersten Jahrzehnten dieses Jahrhunderts ein entscheidender Schnittpunkt der Moderne zwischen Paris und Moskau, zwischen Mailand und Stockholm war. Hier war der Ort der Diskussion, des Vergleichs, des Widerspruchs: eine große Bühne, das Laboratorium der Ideen und Utopien der damals noch sehr jungen Kunst dieses Jahrhunderts.

Und auf die Zukunft zielt die Vorstellung, daß in einem sich wandelnden Berlin nach den Umwälzungen in den letzten eineinhalb Jahren, die Deutschland und Europa von Grund auf veränderten, erneut ein Ort entstehen kann, wo diese Wege des Geistes sich wieder kreuzen, ein Ort, wo ein neuer Umbruch sich abzeichnen könnte.

Die Moderne wird seit den »Demoiselles d'Avignon« immer hermetischer, immer verschlüsselter, für immer wenigere zugänglich, was übrigens auch auf die moderne Musik zutrifft. Die Kunstwerke sind nicht unmittelbar verständlich, und man muß oft mühselig die Codes entschlüsseln, um die Struktur und den Kanon, die ihnen zugrunde liegen, wirklich zu begreifen.

Die Ausstellung – als selbständiges, eigenes Ausdrucksmedium – sehe ich als Chance und Aufgabe, Strategien zu entwickeln, um diese geistesgeschichtliche Hürde zu überspringen: Strategien der Darstellung, der Präsentation, des konfrontativen Dialogs, der Überraschung. Stille und Spannung, Konzentration und Akzeleration bringen die Kunstwerke miteinander in Beziehung.

Hier kann man eine Analogie sehen zur Theaterarbeit und zur Aufgabe eines Regisseurs. Das Ziel ist, diese komplexe, verschlüsselte Kunst einem größeren Publikum sinnlich erfahrbar zu machen. Eine sensuelle Neugier soll geweckt werden, in der die erste epidermische Erfahrung in eine geistige Wißbegier umschlägt, die zu einer vertieften Beschäftigung mit dem Kunstwerk anregt und ermutigt.

Die Ausstellung sollte man auch als eine Partitur verstehen. Eine Partitur, die beispielsweise Elemente der *random theory* von John Cage enthält. Der Martin-Gropius-Bau bietet sich dafür ideal an: Dem Besucher öffnen sich mindestens sechs oder sieben Entscheidungsmöglichkeiten, seinen Weg durch die Ausstellung zu finden. Und auf diesem Weg wird er mit Crescendi oder Diminuendi konfrontiert. Er gerät in meditative Zonen oder in kantige Bereiche. Musikalität, ja, Rhythmik sind für die Präsentation einer Ausstellung entscheidend. Oft ist es ein kryptisches, kaum sichtbares Element, das eine Ausstellung zum »Tönen« bringt. Der Ausstellung einen Erlebnischarakter zu verleihen, das ist die Aufgabe!

Wenn wir Kunst als Phantasie-Training begreifen, als den Ort, wo sich die Reflexion scheinbar widersinnige, provokative Formen aneignet, wo durch Fragen, die offensichtlich den Konsens stören, auf eine Welt reagiert wird, die auf alles schon fertige Antworten parat hält, dann ist METROPOLIS das Laboratorium oder die Hexenküche einer kreativen Freiheit, die die Rückkehr der Utopie am Beginn des letzten Jahrzehnts des sich dem Ende zuneigenden Jahrhunderts signalisiert. Eines Jahrhunderts, das heute alle Fragen offenläßt über das Woher und Wohin einer Kunst, die an seinem Anfang mit dem Programm angetreten war, die Welt zu verändern.

Norman Rosenthal

Das Prinzip der Rastlosigkeit

Kunst kommt von Kunst, so wird allgemein behauptet. Doch in der Konfrontation mit dem Neuen wird dies für das Kunstpublikum, das aus Tradition zu Mißtrauen neigt, nicht immer ersichtlich. Selbst im Kontext sogenannter radikaler Kunst tendiert die »Kunstwelt« unverändert dazu, das zu mögen, was sie bereits kennt. Kunst oder die Wahrnehmung dessen, was sie verkörpern könnte, hat viel mit Wiedererkennen und Erwartung zu tun. Der Diskurs über Kunst, der letzten Endes erst durch das Medium der Kunstausstellung stattfinden kann (denn welchen anderen Zweck sollte ein Kunstwerk haben als den, ausgestellt zu werden?), soll dazu beitragen, jenen Vorgang des Wiedererkennens zu präzisieren, um dann vielleicht eine Form des Konsenses unter dem Publikum herbeizuführen.

Im Westen hat die Kunst im Laufe des 20. Jahrhunderts sehr verschiedene Richtungen eingeschlagen. Hier ist nicht der Platz, sie aufzuzählen. Hervorgehoben werden sollte jedoch die Tatsache, daß die Kunstgeschichte – sei sie vom Standpunkt des Expressionismus (heiß) betrachtet oder von der Position eines intellektuellen Konzeptualismus wie des Kubismus (kalt) – sich in zahllosen subjektiven, aber keineswegs willkürlichen Ansätzen erneuert und auf diese Weise unsere Kultur entschieden bereichert hat. Im letzten Jahrzehnt war zu viel davon die Rede, daß die Kunst in ein Stadium der Postmoderne eingetreten ist, als sei das Zeitalter der modernen Kunst bereits vorüber und als wären beispielsweise die Experimente Picassos, Kandinskys oder de Chiricos für die heutige Kunst nicht länger von Bedeutung, nicht mehr jedenfalls als die Fresken Raffaels oder die Selbstportraits von Rembrandt. Dabei können selbst jene Künstler früherer Jahrhunderte durchaus einen Beitrag zur Diskussion über die heutige Situation leisten. Denn der Sinn, sich mit vergangener Kunst zu beschäftigen, liegt darin, das »Alte« überleben und sogar aktuell werden zu lassen. Der Umkehrschluß verlangt von uns, die Kunst von heute in eine Tradition zu stellen, zu zeigen, daß ihre Wurzeln in einem früheren Diskurs liegen, dessen Relevanz aufgezeigt werden muß. Anderenfalls fiele die Kunst zu Recht der Vergessenheit

anheim, was letztlich das Schicksal eines Großteils des Kunstschaffens ist.

Das Problem, vor dem die Veranstalter einer Ausstellung mit neuer Kunst stehen, liegt nicht so sehr darin, eine Originalität zu definieren – was immer dies sein mag –, sondern in eine mögliche Zukunft zu weisen und dafür zu sorgen, daß die Tore zum Paradies der Kunst, das Kandinsky vor Augen hatte, weit geöffnet bleiben. De Chirico sprach 1919 von »einem europäischen Zeitalter wie dem unseren, das das unermeßliche Gewicht ungezählter Kulturen und die Reife so vieler geistig bedeutsamer und schicksalsschwerer Epochen in sich trägt und eine Kunst hervorbringt, die in gewisser Hinsicht Ähnlichkeit mit der Rastlosigkeit des Mythos aufweist«.[1] Eine Funktion der Kunst, im besonderen der zeitgenössischen Kunst (wie auch der zeitgenössischen Literatur, der Musik, des Films usw.), ist es, Mythen, ja vielleicht die Religion zu ersetzen, nicht nur, sie lediglich zu beschreiben. So wie die Akademiker versuchen, die alte Kunst in den Kategorien von Sujet und Technik, sozialen und historischen Begleitumständen zu erklären, so sollte an der zeitgenössischen Kunst gerade das schwer Erfaßbare, in geheimnisvollen Riten Verlorene, betont werden. Die Deutungsvorschläge für einen toten Hasen (Beuys), für Iglus (Mario Merz), für Kohlensäcke (Kounellis), für ein »Lightning Field« (Walter de Maria) – Beispiele für Sujets bekannter zeitgenössischer Skulpturen – scheinen um so brauchbarer und auf diese Weise »schöner«, je suggestiver ihre Wirkung auf unser Unterbewußtsein ist. Querverbindungen und Verknüpfungen bedürfen nicht der direkten Erklärung. In unserer Zeit, in der Erklärung alles ist und der Glaube – zumindest auf den ersten Blick – eine sehr geringe Rolle zu spielen scheint, ist es vielleicht die wichtigste Aufgabe der Kunst, subtile Ausdrucksformen des Glaubens zu bewahren. Je mehr ein Kunstwerk sich gegen Erklärungen sperrt, je vielschichtiger sein Bedeutungsgehalt ist, desto gültiger und wertvoller wird es für den Betrachter. Gerade das Nichtvorhandensein eines vordergründigen moralischen Anspruchs verleiht der Kunst ihre Dynamik und Kraft und erweckt den Eindruck oder zumin-

dest die Hoffnung, daß etwas Neues entsteht. Daß diese Hoffnung auch ein Element des Trügerischen zu enthalten vermag, wird immer dann deutlich, wenn die Welt der Kunst von Epigonen und Imitatoren der jeweils erfolgreichen Kunstformen überflutet wird. Dann beginnt von neuem eine Zeit der Innovation und der fruchtbaren Auseinandersetzung, vor allem in einer von Kommunikationssystemen beherrschten Welt, welche als Barriere wie auch als Stimulans auf die Entwicklung authentischer visueller Ausdrucksformen Einfluß nehmen.

1910 war es in Europa noch möglich, daß authentische und völlig gegensätzliche Stile nebeneinander existierten und im Diskurs über Kunst ihren Platz behaupteten. Der Pariser Kubismus konnte ganz legitim neben den metaphysischen Obsessionen bestehen, wie sie in Turin entwickelt wurden, oder neben den malerischen Entwicklungen, die in Dresden, Berlin und München stattfanden. Innerhalb Deutschlands sahen die geistigen und technischen Strategien in jeder Stadt anders aus: Der *genius loci* war damals für die innere Struktur der modernen Kunst ein nicht zu unterschätzender Faktor. Als in der Folgezeit die Kommunikationssysteme eine immer größere Rolle spielten, nahmen sie auf die Entwicklung eines internationalen Stiles Einfluß, und es wurden – nicht zum ersten Mal in der Kunstgeschichte – imperialistische Parolen ausgegeben. In diesem Falle kamen sie zuerst aus Paris, später aus New York. Immer werden verfestigte Konzepte durch neue umgestoßen, die dann ihrerseits zu neuen Orthodoxien führen. So wurde etwa in den Jahren nach 1960 der Abstrakte Expressionismus zum neuen internationalen Stil, dem alsbald Pop Art, Konzeptkunst und Minimal Art folgten. In jüngster Zeit entwickelte sich ein figurativer Expressionismus, der zunächst einmal zu signalisieren schien, daß »die Ateliers wieder voll von Farbtöpfen waren«[2], und dem die wundervolle Illusion entsprang, daß allenthalben eine grenzenlose, vitale Schaffenskraft am Werk sei. Dies erwies sich als eine fruchtbare Illusion, denn alle künstlerischen Bewegungen sind per Definition illusionär, zu dem Zeitpunkt aber, da man an sie glaubt, sind sie wertvoll und gehen später als wunderbare und bereichernde Momente in das allgemeine Gedächtnis der Weltkunst ein. Als einzelner muß der Künstler indes hartnäckig seinen eigenen Weg verfolgen.

Das war vor zehn Jahren. Mittlerweile sind wir in die letzte Dekade dieses stürmischen Jahrhunderts eingetreten, das nun sowohl künstlerisch als auch politisch – vor allem, was den Fortschritt betrifft – nach einer neuen Kursbestimmung sucht, wobei vor allem die Frage nach Individualität erneut in den Mittelpunkt rückt. Nach Jahrzehnten einander widersprechender Dogmen könnte es nützlich sein zu überlegen, ob überhaupt eine Rückkehr zu einer neuen Individualität möglich ist, etwa in Form eines spezifischen Eklektizismus innerhalb der allgemeinen Kreativität, die es gerade persönlichen Mythologien – politischen wie ästhetischen – erlaubt, den geistigen Horizont der Kunst zu erweitern.

Heute bieten sich mehrere künstlerische Ansätze an, die modellhaft die Tradition und damit die Legitimität der aktuellen Kunstpraxis bestimmen könnten. Man mag vielleicht zögern, in der Kunst von »Vätern« und »Großvätern« zu sprechen. Doch ohne Zweifel könnte man die westliche Kunst als einen »Stammbaum Jesse« bezeichnen, als einen Traum vom irdischen Paradies oder auch als eine Flucht von Gärten, die jeweilig neue Wonnen verheißen, aber sie nur höchst selten – wenn überhaupt – erfüllen. Drei Künstler sind es vor allem, die die Positionen und Möglichkeiten heutiger Kunst bestimmen. Zwei »Väter« – der eine Europäer, der andere Amerikaner – sind Joseph Beuys und Andy Warhol, Hohepriester der zeitgenössischen Kunst. Der »Großvater« ist Marcel Duchamp, ein Europäer, der seinen Wohnsitz nach Amerika verlegte und dessen Werk, wie man sagen darf, zum Ausgangspunkt für eine Fülle wichtiger amerikanischer Kunst dieses Jahrhunderts wurde. Das Paradoxe liegt darin, daß Duchamp – als Person und als Künstler – jede nur denkbare Strategie anwandte, sich außerhalb aller Stile und Ismen der Kunst zu stellen.

Der umfassende Einfluß von Duchamps drei Hauptwerken – »Akt, eine Treppe hinabsteigend«, »Das Große Glas« und »Étant Donnés« – ist überall in dieser Ausstellung wahrzunehmen. Sein »Akt, eine Treppe hinabsteigend« war ein bewußt als »Meisterwerk« konzipiertes Bild, das mit den fraglos unerotischen Konventionen des Kubismus brach, welcher ja Stilleben, Portraits und reiner Landschaft den Vorzug vor Sujets gab, die unziemliche oder gar verführerische Andeutungen enthalten. Es ist allein die erotische Spannung, die diese drei in Technik und Erscheinungsbild so äußerst unterschiedlichen Werke miteinander verbindet. Jedes von ihnen verkörpert eine Intensivierung und eine gesteigerte Deutlichkeit, was paradoxerweise die Mystifizierung und das Gefühl der Frustration verstärkt, da man – trotz aller Erklärungsangebote – spürt, dem Geheimnis nie-

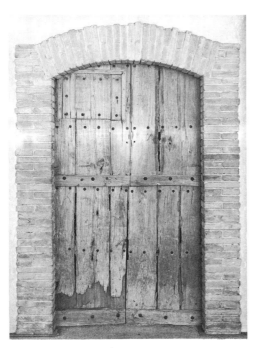

Marcel Duchamp, »Étant Donnés«, 1946–1966

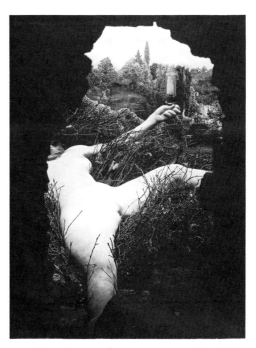

Marcel Duchamp, »Étant Donnés«, 1946–1966

mals ganz auf den Grund kommen zu können. Die Tür von »Étant Donnés« bleibt fest geschlossen. Uns wird lediglich gestattet, einen Blick durch das Guckloch zu werfen; niemals ist mehr als eine Person zu gleicher Zeit in der Lage, das Kunstwerk zu sehen. Der spezifische Blickwinkel ist noch genauer als bei einem Gemälde vorgeschrieben. Sieht man das Werk als eine dreidimensionale Skulptur, so entspricht sie keinem der üblichen Kriterien, denn man kann nicht um sie herum gehen. Auch mit jener unbefriedigenden Bezeichnung »Environment« kann das Werk nicht beschrieben werden, denn es ist dem Betrachter unmöglich, sich als einen Teil von ihm zu empfinden. Am ehesten ließe es sich als Theater oder – besser noch – als Peep-Show beschreiben, die zur Kunst werden möchte. Dieser Bruch mit der Konvention – »Ich habe mich gezwungen, mir selbst zu widersprechen, um zu vermeiden, daß ich meinem eigenen Geschmack nachfolge«[3] – schließt die Frage nach dem »Stil« weitgehend aus, dessen Gefangener auf gewisse Weise sogar – ähnlich wie im Fingerabdruck oder in der Handschrift – auch jeder Künstler von Substanz ist. An der künstlerischen Authentizität und Originalität von »Étant Donnés« kann nicht der leiseste Zweifel bestehen. Duchamp bestätigt uns dies, indem er das Werk in den Kontext seines übrigen Œuvres im Philadelphia Museum einfügte. Durch den vorgegebenen Ort definieren die subtilen und widersprüchlichen mentalen und physischen Strukturen das Werk als ein

Modell, von dem sich so viele Kunstwerke herleiten, von Neo-Dada bis heute.

Das Bedürfnis, Kunst zu machen, steht in deutlichem Widerspruch zu dem Wunsch, ihrer Geschichte zu entkommen. Der Versuch, Objektivität zu erreichen und zu verallgemeinern, was im Grunde privat und/oder erotisch ist, hat einen vitalen Weg aufgezeigt, der nicht mehr verlassen werden kann. Das Möbelstück (Artschwager), die Gasleuchte (Kounellis), das kinematographische Panorama (Ruscha) erwecken in uns Erinnerungen, die die Imagination im Raum der Kunst beflügeln, und stellen Verbindungen zum »gegebenen« (étant donnés) Panoptikum in Philadelphia her.

Der private Charakter der Untersuchungen und quasi-wissenschaftlichen Experimente Duchamps wird von der sozialen und sogar religiösen Dimension überschritten, die auf exemplarische Weise Joseph Beuys in das Kunstschaffen eingeführt hat. Auch Beuys entwikkelte eine bestimmte Art, Kunst zu machen, die die unterschiedlichsten physischen Formen annahm und der künstlerischen Tätigkeit neue, unbegrenzte Möglichkeiten eröffnete: »Der erweiterte Kunstbegriff ist keine Theorie, sondern eine Vorgehensweise, die sagt, daß das innere Auge sehr viel entscheidender ist als die dann sowieso entstehenden äußeren Bilder. Viel besser für die Voraussetzung guter äußerer Bilder, die dann auch m. E. in Museen hängen können, ist, daß das innere Bild, also die Denkform, die Form des Denkens, des

Vorstellens, des Fühlens, die Qualität haben, die man von einem stimmenden Bild haben muß. Also ich verlagere das Bild schon an seine Ursprungsstätte… Im Anfang war das Wort. Das Wort ist eine Gestalt.«[4]

Für Beuys beruhte die Realität von Kunst auf der Spannung, mit der die von ihm benutzten Materialien aufgeladen waren – ob organisch oder anorganisch, ob Fett, Wachs, Nahrungsmittel oder Pflanzen, Metall, Filz, Batterien oder Werkzeuge direkt aus dem Atelier, zusammengetragen zu der skulpturalen Installation »Hirschdenkmäler«, die 1982 in der »Zeitgeist«-Ausstellung zu sehen war. Es ist diese Spannung, die in sich die symbolische Kraft oder zumindest die Möglichkeit einschließt, die gegenwärtige Ordnung des Lebens zum Besseren zu verwandeln. Kunst in diesem Sinne gleicht immer einem Diagramm, manchmal sogar einer Zeichnung, die eine Transformation ermöglicht. Kunstwerke sind elementare »Richtkräfte«. Sie dienen dem Geist als Modell, sie sind Zeichen der Hoffnung dafür, daß das Leben auf unserem Planeten dank des Mediums Kunst weitergeht. Dies soll jedoch nicht die erotische Spannung leugnen, die sich durch das Werk von Beuys zieht. Seine Zeichnungen, zum Beispiel im »Secret Block for a Secret Person in Ireland«, sind voll von den erstaunlichsten, erotisch aufgeladenen Frauen- und Selbstdarstellungen und unterstreichen nachdrücklich das Recht des Individuums, sein Bedürfnis, sich selbst auszudrücken – bis hin zur geheimsten, ja selbst verbotenen Aktion, die im Kontext der Kunst legitim und schön wird.

Die Lebenskraft und die organische Poesie, mit denen Beuys seine eigenen unverwechselbaren Ausdruckssysteme erfüllte, erlaubten zweifellos eine Kontinuität in der Kunst, und zwar gerade wegen ihrer deutlichen Verbindungen zu entscheidenden Momenten in Kunst, Literatur und metaphysischen Systemen der Vergangenheit. Beuys bezog sich auf Leonardo da Vinci, Goethe und Rudolf Steiner, schöpferische Individuen mit großer Imaginationskraft, die – oftmals von Krieg und Zerstörung umgeben – nicht davon abließen, ein schöpferisches und positives Lebensprinzip zu fördern. Wenn es die Funktion der Kunst ist, unser aller Leben zu bereichern und durch Verwandlung und Katharsis den Weg zu ebnen, dann sind Bilder von Krieg, Armut und Leid – in unserer heutigen Welt immer noch vorherrschend und beständig neue und im negativen Sinne »kreative« Formen zeitigend – vitale Quellen für die Themen des Künstlers. »Zeige deine Wunde« – mit diesen Worten bezeichnete Beuys das Sujet eines seiner eindringlichsten Environments. Diese gleichsam reli-

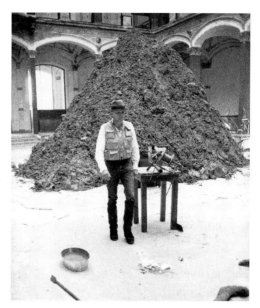

Joseph Beuys, »Hirschdenkmäler«, 1982, »Zeitgeist«-Ausstellung

giöse Aufforderung ist vielleicht als ein weiterer Hinweis auf die Rolle des zeitgenössischen Künstlers zu verstehen, der durch seine Träume und Obsessionen befähigt wird, der Kunst ihren vitalen, therapeutischen, ja heilenden Wert zu verleihen. Durch sein schöpferisches Verhalten – oft von maßlosem Narzißmus bis zu äußerster Demut geprägt – erreichte Beuys, daß sein Werk letztlich lebendig blieb. Beuys lehnte weitgehend traditionelle Formen von Malerei und Skulptur zugunsten alternativer Materialien ab: »Der Fehler fängt schon an, wenn einer sich anschickt, Keilrahmen und Leinwand zu kaufen.« Selbst Abfall auf der Straße war – wie bei der Aktion »Ausfegen« (1972) – potentielles Material für seine Kunst. Es ist vielleicht dieser theatralische Charakter, der nur einen der vielen Berührungspunkte mit »Étant Donnés« ausmacht – jene Requisiten, die es der Kunst ermöglichen, jenseits der Bühne und in der Kunstgalerie Fuß zu fassen, und die eine natürliche Kraft

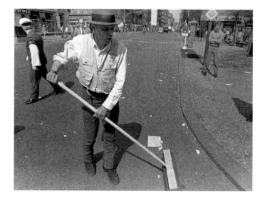

Joseph Beuys, »Ausfegen«, Berlin 1972

besitzen, welche sie nicht nur vor der Banalität rettet, sondern im Gegenteil mit einer geheimnisvollen, ästhetischen Dimension ausstattet. »Das Schweigen von Marcel Duchamp wird überbewertet«, erklärte Beuys 1964. Vielleicht beruhte diese Kritik auf der Annahme, daß der ältere Meister die Kunst zugunsten des Schachspiels aufgegeben hatte (von der Existenz von »Étant Donnés« wußte man damals noch nichts). Sie entspricht jedoch gewiß nicht der Affinität, die letztlich zwischen diesen beiden Schlüsselfiguren bestand, welche so entschieden einen neuen Raum für die Kunst unserer Zeit geschaffen haben. Duchamp erklärte 1957, daß sich der schöpferische Prozeß zwischen zwei Polen abspiele – »die beiden Pole jeder Kunstschöpfung: auf der einen Seite der Künstler, auf der anderen der Zuschauer, welcher später zur Nachwelt wird«.[5]

Daß man Duchamps Kunst in einen sozialen Rahmen oder sogar in einen »Gesellschaftsrahmen« rückt, mag vielleicht überraschen. Vermutlich wird dabei auch nicht genau dasselbe wie bei Beuys gemeint. Aber genau dies stellt eine Verbindung zu jener anderen Vaterfigur der zeitgenössischen Kunst her – zu Andy Warhol. Die Person Warhols ließ niemals auf sozialkritische Vorstellungen schließen, eher legte sie ein unproblematisches Gesellschaftsverständnis nahe, ein Leben, das zu einem gut Teil auf Parties und in teuren Restaurants einer Glamourwelt stattfand. »Wir fuhren zum Hotel zurück, um Joseph Beuys zu treffen, und später gingen wir mit Beuys und seiner Familie zum Dinner in ein italienisches Restaurant. Er war süß. Wirklich sehr lustig.«[6] Natürlich, auch dies traf alles zu – und doch, genau wie Beuys' Werk nicht nur sozialkritisch ausgerichtet, sondern auch von Humor und Selbstzweifel (ein wesentlicher Bestandteil jeder künstlerischen Tätigkeit) erfüllt war, so besaß Warhol – wenn man der Botschaft seines erstaunlich breitgefächerten und umfänglichen Werks mehr Glauben schenkt als dem Zeugnis der Gesellschaftskolumnen – durchaus einen kritischen und nüchternen Blick für die Dinge des Alltags. Wie Beuys hatte er die ungewöhnliche Fähigkeit, sie als schön zu zeigen. Die Bilder und Objekte des täglichen Lebens – die Suppendose, die Coca-Cola-Flasche, der Brillo-Karton, die Klischeebilder der Medien (Marilyn, Liz, Jackie und viele andere), die Katastrophen der Gegenwart (der Autounfall, der Selbstmord, der Rassenhaß, das Staatsbegräbnis, die Todeszelle, die Atombombe, der Kriminelle, die Politiker und die Dollarnote) – sie alle werden mit der Präzision und dem Können eines Goya in therapeutische und ästhetische Gegenstände verwandelt. Sie formulie-

ren ein ebenso kraftvolles wie suggestives Modell für veränderte Kunststrategien wie – unter anderem Blickwinkel – der erweiterte Kunstbegriff und die Praxis von Beuys. Der Bezug zur Konsumkultur, die Fähigkeit, deren Produkte in elitäre Objekte zu verwandeln (die paradoxerweise mehr oder weniger für jedermann erreichbar waren), verkörperten eine Strategie, die der von Beuys zunächst entgegengesetzt zu sein scheint. Dieser suchte ja (mit unterschiedlichem Erfolg) von einem elitären Kulturbegriff zu einem demokratischeren Kulturverständnis zu gelangen (»Organisation für Direkte Demokratie«, »7000 Eichen«). Doch in Wirklichkeit standen sie einander näher, als es auf den ersten Blick aussieht. Beuys betrachtete sein Atelier als eine Werkstatt; Warhol beschrieb seine »Factory« als einen Ort, »wo man Dinge zusammenbaut. Dies hier ist der Ort, wo ich meine Arbeiten mache oder zusammenbaue. Bei meiner Produktionsweise wäre Handmalerei reine Zeitverschwendung, es paßt sowieso nicht in die Zeit, in der wir leben. Technische Mittel sind aktuell, und indem ich sie verwende, kann ich mehr Kunst zu mehr Leuten bringen. Kunst sollte für jedermann erreichbar sein«.[7]

Die Positionen von Beuys, Warhol und Duchamp liegen letztlich nicht weit auseinander. Zusammen bilden sie das Fundament, auf dem viele jüngere Künstler heute stehen, wie diese Ausstellung zeigt. Das Kunstob-

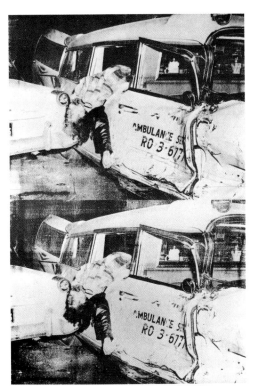

Andy Warhol, »Ambulance Disaster Two Times«, 1963

jekt als Ware, als nicht totzukriegender Gegenstand für endloses und unterhaltsames Geschwätz, aber auch für ernsthafte Auseinandersetzungen (all dies im wesentlichen durch Warhols Werk angesprochen), gewann gleichsam mit einem Sprung eine ästhetische Wertigkeit, die über Duchamps Ready-mades hinausführte. Natürlich arbeiteten sowohl Beuys als auch Warhol in einem kulturellen Umfeld, das ihre Ansätze beeinflußte – bei dem einen war es die Fluxusbewegung, bei dem anderen die Pop Art. Beide Bewegungen rückten innerhalb der ausgreifenden malerischen Richtungen der späten siebziger und frühen achtziger Jahre an den Rand des Interesses. Heute nun hat es den Anschein, daß Künstler sowohl Anregungen von Fluxus wie auch von Pop Art aufgreifen. Doch sie zehren zugleich auch von den Entwicklungen, die in der Zwischenzeit stattfanden, einer Zeit, in der die künstlerische Aktivität und das öffentliche Interesse an Kunst auf beiden Seiten des Atlantiks explosionsartig zunahmen. Minimal Art und Konzeptkunst, Arte povera und Kunstformen, die sich aller nur denkbaren Techniken und Medien bedienen – Fotografie, Video, Performance ebenso wie Skulptur und Malerei –, sie alle sind heute präsent. Wir begegnen Strategien, die auf immer radikalere Möglichkeiten des Bildermachens setzen (Georg Baselitz) oder die Kontinuität des europäischen Diskurses im Zeichen antiker Mythen beschwören (Jannis Kounellis). Von Gilbert & George werden die Konflikte und Zwänge in einer urbanen Gesellschaft freigelegt. Daneben treten die kathartische Beschreibung der Veränderung und Deformation von Umwelt und Psyche (Bruce Nauman), die sehr amerikanische Kombination von kruder Faktizität mit den surrealen Möglichkeiten der Assemblage (Artschwager) und außerdem die Mehrdeutigkeit zwischen dem Faktischen und Geheimnisvollen, die andeutet, daß die besten Gemälde noch ausstehen (Richter, Ruscha). All diese im Verlauf der letzten dreißig Jahre entwickelten Ansätze (und es gibt sicherlich noch weit mehr) üben einen großen Reiz auf eine neue Künstlergeneration aus, die ihrerseits darauf drängt, in jenem Kontinuum der Kunst, von dem wir gesprochen haben, ihren Platz einzunehmen. All diese Ansätze wurden zu ihrer Zeit von Kunstkritik und Publikum oft nicht adäquat beachtet. Die Welt der Kulturkritik, geprägt von Theorien der Postmoderne und der Dekonstruktion, ist – wie Habermas dargelegt hat – letztlich »unsensibel für den höchst *ambivalenten* Gehalt der kulturellen und der gesellschaftlichen Moderne«.[8]

Künstler in Beziehung zueinander zu stellen, wie wir es zum Beispiel in dieser Ausstellung im Innenhof des Martin-Gropius-Baus mit den Werken von Ian Hamilton Finlay, Jonathan Borofsky, Jan Fabre, Mike and Doug Starn getan haben, will nicht nur die Frage nach einem »Warum« provozieren. Vielmehr soll die fortwährende alchimistische Verwandlungskraft der Kunst ins Licht gerückt werden, die uns geheime Schönheiten andeutet, Rätsel aufgibt, deren Lösung keiner kennt, die eine »Wunderkammer« vor unseren Augen entstehen läßt, welche uns Trost und Zuflucht bietet, auf Leid, Tod und die Sinnlosigkeit unserer Existenz hinweist und deren Bestimmung es dennoch ist, Geburt und schöpferisches Leben immer aufs neue zu rühmen.

Aus dem Englischen übersetzt von Maximilian D. Ulrich

1 Zitiert in Massimo Carra (Hrsg.): Metaphysical Art. London 1971. S. 88
2 C. M. Joachimides in: A New Spirit in Painting, Ausstellungskatalog Royal Academy of Arts. London 1981. S. 14
3 Zitiert nach Marcel Duchamp: Die Schriften. Band 1. Übersetzt, kommentiert und herausgegeben von Serge Stauffer. Zürich 1981. S. 5
4 Friedhelm Mennekes: Beuys zu Christus. Eine Position im Gespräch. Stuttgart 1989. S. 62
5 Marcel Duchamp: Die Schriften. Band 1. S. 239
6 Pat Hackett (Hrsg.): The Andy Warhol Diaries. 1989. S. 275
7 Zitiert von Benjamin H. D. Buchloh in: Andy Warhol Retrospektive. Herausgegeben von Kynaston McShine. München 1989. S.38
8 Jürgen Habermas: Der philosophische Diskurs der Moderne. Frankfurt/M. 1985. S. 392

Wolfgang Max Faust

Metropolis und die Kunst unserer Zeit

»Künstlichkeit« bestimmt heute das Leben in den Metropolen. Vor allem die Bedingungen der Medien- und Informationsgesellschaft geben ihm seine Gestalt. Wirklichkeit erscheint zunehmend als inszenierte und simulierte Wirklichkeit. Eine zweite Natur tritt an die Stelle der ersten und nimmt den Platz ursprünglicher Erfahrungen ein. Unter dem Primat der Vermittlung deutet die zweite Natur Raum und Zeit um. Der elektronische Blick der Medien ist allgegenwärtig. Er kennt keine räumlichen Beschränkungen und suggeriert, daß »alles« zu sehen ist. Dabei verbindet sich das Sichtbare mit dem Virtuellen. Fließend werden die Übergänge zwischen Fakten und Fiktionen. Auch das Tatsächliche zeigt sich deshalb als eine Figuration des Möglichen. Der allumfassende Blick tilgt die Distanz zu den räumlichen Ereignissen. Sie werden auf die Permanenz eines »Hier« bezogen, dem auf der zeitlichen Ebene ein »Jetzt« entspricht.

Der räumlichen Ausweitung korrespondiert die Expansion der Gegenwart. War sie früher – eingebunden in Vergangenheit und Zukunft – eher ein Punkt auf einer Entwicklungslinie, so erscheint sie heute als eine »Gegenwart in Permanenz«. Sie schließt das Vergangene und Zukünftige in sich ein und aktiviert deren gegenwärtige Dimension. Zu beobachten ist eine Umdeutung der Idee der Utopie. Sie nähert sich der Atopie, dem Sicheinlassen auf einen vielgestaltigen Gegenwartsraum, der die Widersprüche nicht leugnet und Differenzen akzeptiert. Das besitzt durchaus ambivalente Züge. Mit Bezug auf die Konsumgesellschaft fügt sich das »Hier und Jetzt« vor allem in die Strukturen der Unterhaltungsindustrie ein. Den Gesetzen des Markts entsprechend werden in der medialen Vermittlung sämtliche Lebensbereiche zu Stimuli im Szenario der inszenierten Gegenwart. Wahrnehmen bindet sich an Vergessen. Das leere, auf Konsum ausgerichtete Individuum ist der ideale Ansprechpartner für diese Situation.

Doch die heute zu beobachtende Ausweitung der Gegenwart besitzt auch einen anderen Pol. Er zeigt sich als faszinierender Moment, als die intensive Erfahrung einer »erfüllten Gegenwart», die den Wert des Erlebens gerade in der Abwesenheit von Vergangenheit und Zukunft erkennt. Dieses Erleben ist der westlichen Zivilisation weitgehend fremd. Ihre Fixierung auf Fortschritt, Entwicklung, Zukunft kannte kaum die Würde des Augenblicks. Der Wert der psychotropen Erfahrung einer Akzeptierung des »Es ist, was es ist« wurde durchgängig geleugnet. Heute weitet sich der Raum dieser Erfahrung aus und akzentuiert die Hinwendung zur Gegenwart, die für unsere Epoche charakteristisch ist.

Kunst heute

In der aktuellen Kunst – am Beginn des letzten Jahrzehnts dieses Jahrhunderts – finden sich die zuvor angesprochenen Aspekte wieder. Sie wird geprägt vom Leben in den Metropolen und von den Bedingungen des Informations- und Medienzeitalters. In der Warengesellschaft, in der nahezu alle Lebensbeziehungen über den Markt definiert werden, zeigt sich zugleich eine radikale Diesseitigkeit, die sich – im Konsum – mit den Momenten der Ausweitung der Gegenwart verbindet. Auch die Kunst deutet heute die Idee der Utopie um, die die verschiedenen aufeinanderfolgenden Avantgarden in der Moderne besaßen. Sie bildet ein Feld nebeneinanderstehender Erfahrungszentren aus. Die aktuelle Kunst ist keine einheitliche Bewegung, die ihren Mittelpunkt in bestimmten Medien oder genau umgrenzten Kunstbegriffen hat. Statt Einheit sehen wir Vielheit, ein Nebeneinander unterschiedlicher Positionen. Gemeinsam ist diesen verschiedenen Formulierungen jedoch, daß sie Aspekte einer Kunst präsentieren, die aufgeladen sind mit der Erfahrung der Vergangenheit. Auch wenn die heutigen Werke unmittelbar erkennen lassen, daß sie »jetzt« entstanden sind, besitzen sie Rückbezüge und Verweise zu den Formulierungen des 20. Jahrhunderts, die sich einstmals als radikale Umbrüche manifestierten. Deshalb entwirft die Kunst der Gegenwart ein irritierendes Bild: Sie ist Kunst über die Möglichkeit von Kunst, sie lenkt den Blick auf sich selbst und fordert zugleich dazu auf, diesen Blick über sich selbst hinaus schweifen zu lassen.

Die Geschichte der Kunst gerät ins Blickfeld, aber auch die Beziehungen der Kunst zu politischen, kulturellen und ökonomischen Bereichen werden anvisiert. Wir können von einer zentrifugalen und einer zentripetalen Energie sprechen, die die Kunst heute charakterisiert. Zum einen wird dadurch die Frage gestellt, was überhaupt als Kunst gelten kann, zum anderen taucht der Aspekt auf, wie die Kunst ihren eigenen Geltungsbereich zu überschreiten vermag. Im Bezugsfeld von Künstler, Kunstwerk, Gesellschaft bilden sich neue Parameter heraus, die der Gegenwartskunst ihre spezifischen Charakteristika verleihen.

Historische Hintergründe

Ein historischer Prozeß ist zu erkennen, der nach der Mitte des 18. Jahrhunderts begonnen hat und in der Gegenwart noch längst nicht zu Ende gekommen ist. In einer ersten Phase dieses Prozesses löste sich die Kunst aus den religiösen und sozialen Bindungen, die sie weitgehend vorherbestimmten. Bis zur Mitte des 19. Jahrhunderts ist hinter den Kunstwerken eine »Künstlerästhetik« zu entdecken, die das unabhängige, sich selbst bestimmende Individuum – die Freiheit der Person – zeigen möchte. Nach der Mitte des 19. Jahrhunderts verschiebt sich der deontische Bezugspunkt für das Schaffen von Kunst. Das Kunstwerk selbst wird zunehmend zu seinem eigentlichen Zentrum. Als autonomes Objekt rückt es in den Mittelpunkt der Aufmerksamkeit. Bestimmend wird eine »Werkästhetik», die bis nach der Mitte des 20. Jahrhunderts Gültigkeit besitzt. Die Entdeckungen der Avantgarden erobern für die Werke ein Spektrum von Legitimationen, die als Umbrüche, Revolutionen, Neuerungen den Bereich der Kunst erweitern. Extrempositionen werden erreicht, die das Feld dessen, was Kunst zu sein vermag, abstecken. Dabei stehen zwei Tendenzen im Vordergrund: Die eine verbindet das Kunstwerk als eigenständige Formulierung zugleich mit Bezügen zu existentiellen Erfahrungen. »Das Geistige in der Kunst« soll vermittelt, das Unbewußte erfahrbar, das »Sprechen vom Geheimen durch Geheimes« sichtbar werden. Die andere Tendenz verweist auf die Materialität des Kunstwerks – ein Rückverweis des Werks auf sich selbst, auf sein Material, seine Farbgebung, seine formale Gestalt.

Gemeinsam ist den beiden Tendenzen, daß sie im Kunstwerk ein bis dahin Ungekanntes vermitteln möchten. Die Ideen des Neuen, des Authentischen, der Auto-

nomie verleihen der Kunst ihre singuläre Bedeutung. Der gesellschaftlichen Entfremdung widersprechend, wird sie zum Ort eines Vor-Scheins möglicher Freiheit. Gedeutet als »gesellschaftliche Antithesis zur Gesellschaft« (Adorno), besitzt sie Momente des Utopischen und weist über das Bestehende hinaus.

Kunst und Kontextästhetik

Bis in die Gegenwart reichen die Vorstellungen, die mit den beiden Aspekten »Künstlerästhetik« und »Werkästhetik« verbunden werden können. Doch seit der Mitte dieses Jahrhunderts bahnt sich eine Veränderung an, deren Umdeutung der Kunst sich in der Gegenwart immer deutlicher abzeichnet. Zunehmend gerät der Kontext, in dem sich Kunst situiert, als bedeutungsstiftender Horizont in den Vordergrund. Aus verschiedenen Perspektiven werden Revisionen vorgenommen, die die Selbstverständlichkeiten, die mit den Vorstellungen von moderner Kunst verbunden waren, einer Befragung unterziehen. Die Idee des Neuen, die das Nacheinander der verschiedenen künstlerischen Positionen leitete, verliert ihre sinngebende Gültigkeit. Ausgehend von der Erfahrung, daß der Bereich des Neuen weitgehend abgesteckt ist, zeichnet sich eine Entwicklung ab, die vom Nacheinander zum Nebeneinander künstlerischer Positionen führt. In ihm werden die in der Vergangenheit entdeckten Kunstbegriffe zu Fixpunkten für eine Kunstproduktion, die kombinatorisch die historischen Legitimationen miteinander verbinden und weiter entfalten. Nähe und Distanz charakterisieren diese Haltung. Kritik und Affirmation fügen sich zusammen.

Doch die Revision der Moderne stellt nicht nur ein simples Weiterführen der in ihr gemachten Erfindungen dar. Sie etabliert eine Umdeutung, die das Wesen der Kunst betrifft. Besaß sie früher ihr Zentrum vor allem in ihrem Verweischarakter auf eine noch zu realisierende Zukunft, so nistet sich die Kunst heute in der Erfahrung des »Hier und Jetzt« ein. Was sich zuvor als diachrone Aufeinanderfolge entwickelte, wird nun auf eine synchrone Ebene bezogen, auf der Vernetzungen und Verkettungen, Übereinstimmungen und Widersprüche sichtbar werden. Dies verleiht der aktuellen Kunst ihre proteische Gestalt, ihre Fähigkeit, sich mit Vergangenem anzureichern und Momente zu integrieren, die ihr Umfeld bestimmen.

Als einer der wichtigsten kontextuellen Bezüge hat sich in den achtziger Jahren der ökonomische Kontext –

der Kunstmarkt – herausgebildet. Im vergangenen Jahrzehnt erlangte die Kunst eine zuvor ungekannte Popularität. Ihr breiter merkantiler Erfolg etablierte einen internationalen Kunstbetrieb, in dem Informationen über Kunst dank der modernen Reproduktions- und Informationstechniken überall zugänglich wurden. Zugleich entstand ein weites Netz von Galerien und Ausstellungsinstitutionen. Eine Fülle von Publikationen formulierte die Legitimation für die aktuelle Kunst. Reproduktion und Kommentar wurden zum Bedingungsrahmen für die ökonomische wie publizistische Wertschätzung.

Was früher eher ein Nebenaspekt der Kunst war – die Kunst als Ware – wird nun zu einem ihrer wichtigsten Parameter. Er verstärkt den Kontextbezug, zu dem sich die Kunst hinbewegt hat. Für die Wahrnehmung von Kunst ergeben sich hieraus zwei Sichtweisen: Sie muß erkennen, daß Kunst – auch das einzelne Kunstwerk – gegenwärtig eng an die Ökonomie gebunden ist und daß sie über Formen der Vermittlung und der Reproduktion erfahren wird. Sie muß entdecken, daß diese vermittelte Erfahrung in einer Spannung zur Vor-Ort-Wahrnehmung des Kunstwerks steht. Vermittlung und Unmittelbarkeit sind deshalb aufeinander zu beziehen. Sie akzentuieren die Erfahrung der Kunst als Kontext.

Ausstellungen

Die Charakteristika der Kunst der Gegenwart – Vielheit, Kontextästhetik, Kunst über die Möglichkeit von Kunst – bedingen auch die Formen ihrer Präsentation in Ausstellungen. Auch sie werden zu vielschichtigen Erfahrungsfeldern, die sich nicht nur auf einen Sektor der Kunstproduktion beschränken können. Zugleich geht in sie die Erkenntnis ein, daß jede Präsentation von Kunst einen Interpretationsrahmen schafft, in dem sie wahrgenommen wird. Ausstellungen bilden Diskurse und Dialoge. Sie zeigen die Übereinstimmungen verschiedener künstlerischer Formulierungen und beleuchten die Abweichungen, die zwischen ihnen bestehen.

Mit dem Blick auf die mediale Vermittlung, unter deren Bedingungen Kunst heute in der Öffentlichkeit erlebt wird, besitzen Ausstellungen jedoch noch eine andere Bedeutung. Sie erlauben die »Hier und Jetzt-Erfahrung« der Kunst vor Ort. Es verbindet sich nicht nur der Diskurs der Ausstellung mit der je eigenen Lesart des Betrachters, zugleich taucht auch jenes Moment auf,

das auf »Unmittelbarkeit des Erlebens« abzielt. Radikale Konzentration aufs einzelne Werk und assoziative Verbindung zwischen den Werken formulieren einen dynamischen Prozeß, der sich über die Ausstellung hinaus ausweitet.

Das Panorama der Bilder

Im »Optischen Zeitalter« beziehen sich die Bilder in der Kunst auf ihre eigene Tradition und ebenso auf die Bildwelten, die sie umgeben. Eine Verschiebung hat dabei stattgefunden, die in der Kunst »Bilder« nicht mehr nur als »Gemälde« kennt, sondern die ganz selbstverständlich andere Medien – vor allem die Fotografie – einbezieht. Im Nebeneinander zeigt sich ein Spektrum von Bildbegriffen, das unterschiedliche Möglichkeiten des Bildes präsentiert.

Das Bild als Selbstthematisierung der Malerei fragt nach dem Wesen des Malerischen und dem, was in ihm als spezifische Erfahrung mitteilbar ist (Baselitz). Figuration (Dokoupil, Kovács, Sarmento) und Abstraktion (Richter, Davenport) begegnen sich. Gestik (Richter) und Monochromie (Knoebel) stehen nebeneinander. Überschreitungen des Malerischen lassen sich in den Werken ausmachen, die das Bild mit sprachlichen Elementen aufladen (Schnabel, Ruscha, Wool). Bezüge zur Geschichte, zur Alltagskultur, zur Religion, zur Politik finden ins Werk Eingang und bringen die Bilder zum Sprechen (Schnabel, Ruscha, Halley). Deutlich wird, daß Bilder heute kaum noch ihr Zentrum in der Etablierung und Durchsetzung eines »Stils« besitzen, daß sie vielmehr die Freiheit vorführen, alles, was zum Bild werden kann, ins Bild zu setzen (Daniëls, Kuitca, Sarmento). Zu dieser Freiheit gehört auch der Zweifel. Deshalb entdekken wir neben Werken, die dem Bild eine spirituelle Dimension geben wollen, Bilder, die von einer ästhetischen Gleichgültigkeit berichten (Oehlen). Der Verheißung einer höheren Sinngebung, die das Bild zur existentiellen Erfahrung machen möchte (Bleckner), widersprechen Werke, die bewußt mit dem Moment des Banalen spielen (Prince). Dadurch zeigen sich die Bilder abhängig von Entscheidungen, die je spezifischen Konzeptionen entstammen. Eine dieser Entscheidungen betrifft die Wahl des Mediums.

Das Nebeneinander von Malerei und Fotografie lenkt den Blick auf die Bedeutung, die diese Wahl besitzt. Die fotografische Technik akzentuiert, was in der Malerei nicht mitzuteilen ist. Die Malerei benennt,

was das Foto nicht zu zeigen vermag. Aus dieser Spannung entsteht jedoch keine eindeutige Opposition, sondern ein Dialog, der sich auf die Möglichkeit des Bildes bezieht. Denn auch die Künstler, die heute mit dem Medium Fotografie arbeiten, fügen es ein in komplexe Bildkonzeptionen. Das Foto als Abbild gesehener Wirklichkeit – bestimmt durch den Blick des Künstlers und produziert durch eine bestimmte Technik – erweist sich zugleich als Form der Interpretation (Ruff, Förg, Bustamante). Ganz auf Realität bezogen, zeigt das Foto das Gemachte dieser Realität im Bild (Clegg & Guttmann, Fischli / Weiss, Görlich). Dies eröffnet die Chance, die Fotografie mit politischen, medienästhetischen und kulturellen Thematiken zu verbinden (Wall, Sherman). Das inszenierte Foto und die Technik der Montage greifen dies auf, benennen den Schritt vom Abbild zum Sinnbild, die Erstellung einer metaphorischen Bildsprache, die das Gesehene mit der Fiktion vereint (Gilbert & George, Morimura).

Ein Panorama der Bilder ist entstanden, das sich – hier und jetzt – mit der Geschichte der Bilder und den aktuellen Bildern, die uns umgeben, vernetzt. Es geht um das Sichtbarmachen heutiger Welterfahrungen, um die visuelle Vermittlung der interpretierten Wirklichkeit. Daß dieses Sichtbarmachen sich nicht nur auf Bilder zu beschränken hat, zeigen vor allem die Künstler, die Bilder als *eine* unter mehreren Möglichkeiten ihrer Arbeit begreifen. Ihre Skulpturen und Objekte formulieren Parallelen und Kontrapunkte, Erweiterungen und Verdichtungen zu ihren Bild-Werken (Artschwager, West, Förg, Trockel, Guzmán, Zakharov).

Die Sprache der Objekte

Ein wichtiges Charakteristikum für die Kunst der neunziger Jahre ist der Aspekt des Gemachten. Die Erfahrung der Künstlichkeit, die das Leben in den Metropolen vermittelt, zeigt sich in der Kunst als Verbindung von Konzeption und Erscheinung. Kunst entsteht nicht »naturwüchsig«. Sie entstammt einem Fundus konzeptueller Überlegungen. Das gilt auch für den Bereich der dreidimensionalen Werke. Auch hier finden wir das Nebeneinander unterschiedlichster Werkbegriffe, die sich – Traditionen der Kunst im 20. Jahrhundert aufgreifend – zwischen autonomer Skulptur und Integration von Alltagsobjekten situieren. Betont wird der Dingcharakter der Objekte, ein Aspekt, der Machen und Zeigen miteinander verbindet.

Eine der aktuellen Möglichkeiten ist die abstrakte Skulptur, die den Blick des Betrachters auf ihre formale Gestalt und die Selbstthematisierung des Materials lenkt (Baranek, Iglesias). Als eigenständige ästhetische Erfahrung umgibt diese Arbeiten ein Schweigen, das sich vor allem auf den Akt des Sehens bezieht. Der Blick erfaßt die Beziehungen von Schwere und Leichtigkeit, von offenen und geschlossenen Formen, von Kompaktheit und Fragilität.

Auffallend ist, daß dies in der Gegenwartskunst häufig mit anderen Aspekten der skulpturalen Gestaltung verbunden wird. Figurative Elemente (Gober, Muñoz), Zitate aus der Architektur (Cavenago, Cabrita Reis), Bezüge zur Dingwelt (Mike and Doug Starn, Bałka, Whiteread) fügen dem Schweigen narrative Momente hinzu. Die Hermetik, die die abstrakte Skulptur verkörpert, wird irritiert. Zwischenformen entstehen, die die Kunstwelt mit Kontexten außerhalb von ihr verbinden. Provoziert wird die Assoziationskraft des Betrachters, der sich darauf einlassen muß, die Beziehungen zu »lesen«.

Die Skulptur als »Dazwischen« greift dabei heute vor allem auf Elemente des Dingalltags zurück. Zahlreiche Werke zeigen sich als verfremdete möbelartige Konstruktionen (Artschwager, Armleder, Mucha, West), als Verweise auf den Konsum- und Freizeitbereich (Koons, Borofsky, Perrin), als Zitate des Displays von Waren (Steinbach). Aufgegriffen wird die Tradition des Duchampschen Ready-mades, doch wird dessen Intention umgedeutet. Heute geht es nicht mehr darum, einen Alltagsgegenstand in die Kunst zu integrieren und damit zur Kunst zu machen. Eine umgekehrte Haltung scheint sich anzudeuten. Das Kunstwerk in der Nähe zum Konsumprodukt spricht vom Konsum der Kunst. In einer gesellschaftlichen Situation, in der fast sämtliche sozialen Bezüge über den Markt vermittelt werden, wird auch das Kunstwerk zu einem Marktphänomen. Was Warhol vorbereitete, findet seine aktuelle Formulierung. Gestellt wird die Frage, inwieweit das Kunstwerk eine Ware unter anderen geworden ist, inwieweit sich die Wahrnehmung von Kunst auf deren – folgenlosen – Konsum reduziert. Dies besitzt eine beunruhigende Dimension: Denn alles, was mit Kunst traditionellerweise verbunden wird – Autonomie, Authentizität, das Neue –, erscheint unter dieser Prämisse als eine spezifische Konsumhaltung, die sich in der Kunst einen Freiraum suggeriert, den sie auf Grund ihrer Einbindung in die Ökonomie nur bedingt besitzt.

Wie ein schroffer Widerspruch gegen diese Umwertung wirken deshalb in der Gegenwart die Werke, die die

Kunst mit einer existentiellen Dimension verbinden (Nauman). Sie sehen in ihr die Möglichkeit, in einer metaphorischen Sprache der Objekte Grunderfahrungen der Existenz mitteilen zu können. Das Kunstwerk als Chiffre der Weltdeutung bezieht sich auf einen Raum des stummen Wissens, der in keiner anderen Sprache vermittelt werden kann. Auf die Gegenwart bezogen, verweist es zugleich auf archetypische Erfahrungen. Das Gemachte des Kunstwerks spricht vom Schaffen der Kunst als einer den Menschen auszeichnenden Handlung. Akzentuiert wird die Frage nach der Notwendigkeit der Kunst, nach dem Ort, den sie in der Gegenwart einzunehmen vermag.

Räume und Installationen

Bilder und Skulpturen entfalten in Ausstellungen ihre präsentische Qualität. Doch vor allem Installationen und Rauminszenierungen zielen auf das unmittelbare Erleben des Betrachters und fügen ihn in ihren Bedeutungshorizont mit ein. Das Umschreiten der Werke verbindet sich mit dem räumlichen Umfeld. Das vielperspektivische Sehen wird zum Wahrnehmungsprozeß. Indem sich die Werke auf diese situative Dimension einlassen, bestärken sie den Wert der unmittelbaren Erfahrung, die durch keine fotografische Reproduktion ersetzt werden kann. Diese Besonderheit ist für viele Künstler ein Anreiz, raumspezifische Arbeiten zu schaffen. Sie zeigen die Ausstellung als Erfahrungsraum und als den besonderen Ort für das ästhetische Erleben.

Der Bezug der Werke zum Raum gerät hierbei zu einem vielschichtigen Bedeutungsgeflecht. Vom Werk besetzt, grenzt sich der Raum gegen andere Räume ab und definiert sich als Kunst-Raum. Das in ihm installierte Werk vermag vom Wesen der Kunst zu sprechen. Metaphysische Dimensionen werden eröffnet, die dem Werk eine spirituelle Ausstrahlung verleihen (Byars). Zugleich wird der Raum fähig, Vorstellungen über Kunst zur Anschauung zu bringen. Ein Kunstbegriff wird »gezeigt«. Seine Implikationen werden durch die Raumgestaltung sinnlich erfahrbar (Gerhard Merz). Beziehen sich diese Arbeiten autoreflexiv auf Kunst, so überschreiten andere Werke den Bedeutungsrahmen der Kunst. Anspielungen auf die Kultur- und Ideengeschichte werden eingefügt, die Kunst heute mit Momenten ihrer Genese – mit dem Wunsch nach Ordnung, mit der Nähe zu Gewalt – verbinden (Finlay). Als dreidimensionale Sinnbilder lassen sich die Werke charakterisieren, die voller Pathos und Theatralik »Bühneninszenierungen« entwerfen (Fabre, Prigov, Borofsky, Kaufmann, Lappas). Der Schauspieler in dieser Inszenierung ist der Ausstellungsbesucher. Das Stück, das es zu erleben gilt, muß er sich gleichsam selber schreiben. Das Werk erhält hierdurch Verweischarakter. Kryptisch sind seine Requisiten. Mythos und heutige Zivilisation bringt es in einen visionären Zusammenhang (Kounellis). Zitate aus der Kulturgeschichte verbindet es mit Elementen der Sozialkritik (Kelley).

Daß Dinge aus dem Alltag im Raum der Kunst neue Kontextbezüge einzugehen vermögen, belegen Installationen, die weggeworfene Gegenstände, Müll, technische Geräte, Fundstücke zu neuen Ensembles zusammenfügen (Noland, Laubert, Kessler). Das Unbeachtete, das im Alltag kaum wahrgenommen und verschlissen wird, rückt ins Zentrum der Aufmerksamkeit. Die Ordnung der Dinge im Kunstwerk weist über die Kunst hinaus (Woodrow). Es taucht die Frage auf, was die Dinge im Alltag ordnet (Fritsch). Welche Strukturen, welche Werte, welche Interessen verkörpern sie?

Kunst als Reflex auf die gegenwärtige Konsumwelt wird zum Stimulans für die Reflexion auf gesellschaftliche Verhältnisse (Metzel). Welche Nähen und Differenzen besitzen Kunst und Alltag? Welche Erfahrung vermag das Kunsterleben zu vermitteln, um den Alltag verändert zu sehen? Die Kunstwerke präsentieren als Antwort auf diese Fragen keine definitiven Aussagen. Sie formulieren keine eindeutige Kritik. Ihre offene Struktur zielt auf Bewußtwerdung. Die Antwort muß der Betrachter selbst finden. Der Rückbezug der Werke auf den Betrachter macht ihn zum Mitbeteiligten im Raum der Kunst. Er entdeckt, daß die Wahrnehmung von Kunst ein Prozeß ist, der ihn als aktiven Handelnden einbezieht.

Auf diesen Prozeßcharakter verweisen vor allem die Installationen, die mit dem Medium Video arbeiten. Das bewegte Bild fügt die Dimension der Zeit ins Werk ein. Zugleich benennt es die Rolle, die die mediale Vermittlung der Wirklichkeit heute spielt. Die Einfügung des elektronisch erzeugten Bildes in komplexe Objektarrangements verbindet Statik und Bewegung. Das flüchtige Bild wird der Dauer der Objekte konfrontiert. Sein Auftauchen und Verschwinden bannt den Blick. Zeit wird erfahrbar. Die Werke präsentieren sie – analog zu Überwachungs- und Experimentalanordnungen – als Realzeit-Installation (Nauman, Hill). Sie führen sie als wiederholte, montierte, manipulierte Zeit vor (Odenbach, Viola). Die Bilder auf dem Bildschirm sind imma-

teriell. Eine virtuelle Wirklichkeit entsteht, die eine Beziehung zum Akt des Sehens besitzt. Auch das »im Auge« gesehene Bild ist flüchtig und momentan. Es läßt sich nicht festhalten. »Künstlichkeit« und Natur des Menschen treten in einen Dialog.

Gegenwart

Kunst heute – Bilder, Skulpturen, Installationen, Räume – bildet ein vielliniges Erfahrungsfeld. Sie grenzt sich nicht ein, bezieht sich nicht nur auf sich selbst, bildet kein »künstliches Paradies der Kunst«. Sie greift aus auf verschiedene Kontexte und assimiliert deren Implikationen. Sie blickt auf ihre eigene Geschichte (Richter, Baselitz), sie zeigt ihre ökonomischen Verflechtungen mit der Konsumgesellschaft (Steinbach, Noland, Herold), sie wendet sich mit politischen Statements an die Öffentlichkeit (Holzer), sie spricht von der Sehnsucht nach Schönheit (Merz), sie findet Bilder für Zerstörung und Gewalt (Nauman, Görß, Kelley, Kenmochi). Im Nebeneinander präsentiert sie Hoffnung und Resignation, Zuversicht und Zweifel. Statt der Harmonie eines einheitlichen Kunstbegriffs, der sich in Stilen, Ismen oder bestimmten Medien manifestiert, benennt sie die Vielheit als Prinzip.

Das setzt Kunst in Beziehung zur heutigen Realitätserfahrung, die nach dem Ende der Großideologien auch im Politischen und Gesellschaftlichen die Chance für Veränderungen im Miteinander divergierender Positionen sieht. Kunst ist kein »System«, das sich getrennt von anderen Systemen formuliert. Sie existiert nicht in einer »splendid isolation«. Der Aspekt der Vernetzung verschafft ihr gegenwärtig ihre besondere Bedeutung. Damit wird sie zum Teil der Wirklichkeit und verbindet sich mit anderen Wirklichkeiten.

Achille Bonito Oliva

Ars Metropolis

Der phänomenologische Ansatz war es, der die kreative Arbeit der vorhergehenden Generationen bestimmte und sie zur Wiederentdeckung alltäglicher und einfacher Materialien (Prozeßkunst) und komplexer Techniken führte. Dabei nutzte er die fröhlich unbekümmerte Inaktualität der Malerei und der Skulptur sowie der dazugehörenden Stile *(Transavanguardia calda)*.

Die Verfeinerung dieses phänomenologischen Ansatzes ist das Ergebnis eines in allen Bereichen des kulturellen Handelns zu beobachtenden De-Ideologisierungsprozesses. In der Kunst bringt solch eine Betrachtungsweise die Künstler dazu, die Furcht vor der Inaktualität der Ausdrucksmittel zu überwinden, weil das Vertrauen in den Wert des reinen Experimentierens geschwunden ist. An dessen Stelle tritt die formal meßbare Herausarbeitung der Intensität. In den neunziger Jahren geht die Verfeinerung dieses Ansatzes aus dem urbanen Charakter selbst hervor und ist als das Endprodukt des Anwachsens der Metropolen sowie der Megalopolen mit all ihren Widersprüchen und Spaltungen zu verstehen. Eine Art *Urbankunst* hat sich durchgesetzt.

Die Künstler wenden einen bruchstückhaften und fröhlich prekären Ansatz an, der durch das Überschreiten privilegierter Betrachtungsweisen ermöglicht wird. Ein solcher Ansatz bietet dem Werk eine zunehmende Anzahl von Ausdrucksmöglichkeiten, eine breite Motivauswahl und folglich eine Komplexität, die dann doch insofern experimentell ist, als sie stilistische Verflechtungen – auch mit multimedialen Elementen – versucht.

Die Kunst reproduziert nicht ihre eigene Geschichte. Sie wird nicht zum Verfahren eines nostalgisch geprägten Designs, welches Linien, deren formale Ergebnisse bereits bekannt sind, in die Zukunft projiziert. Sie schafft im Gegenteil – im Hinblick auf Geschichte – unbekannte Verknüpfungen und neuartige Verfremdungen der Ausdrucksmittel.

Es muß beachtet werden, daß sich das »Kunstsystem«, welches aus dem Künstler, dem Kritiker, dem Galeristen, dem Sammler, den Museen, den Massenmedien und schließlich dem Publikum besteht, zu einem »Kanal« entwickelt hat, in dem das kreative Produkt seine Form erlangt. Dies ist ein Phänomen, das als radikale urbane Konsequenz hinter der künstlerischen Erfahrung zu erkennen ist. Die frühere Identität des Werks erlangt eine kulturelle Wertsteigerung, einen durch die Mitwirkung der übrigen Subjekte des internationalen Kunstkontextes bestimmten Mehrwert, der seit Beginn der sechziger Jahre stetig zugenommen hat.

Wie ich in *Arte e sistema dell'arte* (1973) ausgeführt habe, unterliegen eine jede Kunstrichtung und ihre entsprechende Künstlergeneration einer Betrachtungsmethode, deren Vorgehensweise Selektion und Internationalität beinhaltet. Beide Eigenschaften stellen auf technokratische Weise umgearbeitete Bestandteile der traditionellen »goldenen« Kenntnis der Unsterblichkeit der Kunst dar. Durch die sich immer mehr beschleunigende Massenproduktion in einer Gesellschaft, in der der Zugang zur Kultur durch das Industriesystem bestimmt wird, siegen die senkrechtsteigenden Linien, die der Erfahrung der Kunst eine Gesamtpoetik aufzwingen.

Diese Linien entwickeln sich zu einem schützenden »Kanal«, zum Vergrößerungsglas, welches die Präsenz des Künstlers und seines Werks deutlicher macht.

Die Kunst ist also zu einer Art *Superkunst* geworden, die – in Europa und Amerika – durch die starke Präsenz der übrigen Kultursubjekte – nicht nur durch die des Künstlers – geprägt wird.

Der vorherrschende symbolische Wert des Geldes hat die idealistische Hierarchie gebrochen, innerhalb deren die Kunst bislang betrachtet wurde. Die für alte ideologische Schemata früher geltende Dichotomie, die auf der einen Seite die Kultur (die Künstler und die Kunstkritiker) und auf der anderen Seite die Wirtschaft (den Markt und die Sammler) gegenüberstellte, ist nun durch die hohe Spezialisierung eines jeden einzelnen Subjekts innerhalb des Kunstsystems aufgehoben worden.

Die Kräfte der Subjekte durchqueren sich, begegnen sich und stoßen aufeinander innerhalb eines dialektischen Verfahrens, das die Fähigkeit besitzt, den privilegierten Gesichtspunkt, von dem aus die Kunst gesell-

schaftlich zu beurteilen ist, immer neu verändert. Die Arbeitsspezialisierung reicht bis in die Kunstproduktion hinein, die feste Bereiche besitzt, welche nicht mehr auf die wirtschaftliche Bestätigung (durch den Markt) oder auf die technische Organisation des Kultursystems (durch das Museum) zu reduzieren sind.

Analog zu den Elementen der Stilleben des 17. Jahrhunderts, die aus einem makellosen, dem Menschen nahen Kontext herausgewonnen wurden, werden in den neunziger Jahren die im Kunstwerk zusammentreffenden Objekte dem nähergerückten *Anderswo* der Industrieproduktion entnommen, die eine künstliche und zugleich unvergängliche Landschaft um den Menschen herum geschaffen hat. Hier ist die manieristische Vortäuschung immer noch vorhanden, gezeigt in den formalen Erfindungen des heutigen Künstlers, die die Aufmerksamkeit des Zuschauers auf neue Art wecken.

Weniger das Objekt selbst, sondern die Methode wird hervorgehoben, das heißt die Bildungswege einer Sprache, die das verstreute Vorhandensein der Objekte, das waagerechte Chaos ihrer reinen Präsenz besiegt. Gerade auf Grund der Betrachtung der Welt als das, was sie ist, bedarf diese Methode einer kreativen Anstrengung, die nicht nur dazu führen soll, dem Kunstwerk eine Stabilität und einen formalen Wert zu verleihen, sondern die auch das Wie und Wo des Betrachtungsvorgangs anspricht. Die Methode kann auch in einer modularen und geometrischen Umstrukturierung bestehen. In diesem Fall bedarf das Betrachten des Zuschauers – meistens des Sammlers oder des Kunstkonsumenten – einer Umstrukturierung, die die Notwendigkeit erzwingt, das Kunstwerk mit kulturellem Respekt anzusehen, der im reinen Konsumverhältnis zu den alltäglichen Gegenständen geleugnet und ausgeklammert wird.

Somit verändert die kreative Methode auch das gesellschaftliche Ritual des Kunstkonsums, welcher traditionell durch eine verzückte und respektvolle Kontemplation des Werks erfolgt, ohne einen Bewußtseinsverlust seitens des Zuschauers zu beinhalten.

Das gegenwärtige Kunstwerk besitzt eine *Metaphysik des Betrachtens,* die es ermöglicht, das Kunstschaffen als das Ergebnis einer produktiven Methode zu erkennen, die mit der übrigen Produktion nichts mehr zu tun hat, denn diese bewegt sich im Rahmen eines objektiven, schrecklichen, konkurrenzfähigen, selektiven und internationalen Feldes. Deshalb muß der Künstler auf die Fähigkeit des Werks zielen, Visionen zu erzeugen und eine Umwandlung des Werks vom materiellen Objekt zum Kulturfetisch herbeizuführen.

Manieristische Vortäuschung meint hier die Anwendung einer rhetorischen Methode, die nicht dazu dienen soll, das Objekt emphatisch aufzuladen. Vielmehr muß sie jene die Kunst betreffenden Erkenntnisprozesse wiederherstellen, die mit einer psychologischen Investition seitens des Zuschauers – durch seine persönliche, gesellschaftliche, ethische und politische Identität beeinflußt – zusammenhängen. Die Künstler von heute wenden die manieristische Vortäuschung an, wobei sie sich dessen bewußt sind, daß der Fetischismus auch der Rhetorik der gesellschaftlichen Konventionen gehorcht, die Kunst an Schönheit bindet und ihr die Bedeutung einer unwiederholbaren Botschaft verleiht, welche auch politisch radikale Stellungnahmen zu enthalten vermag.

Heute werden die Werke mit gängigen Materialien realisiert, was eine unvermeidliche Wiederholung darstellt. Und dennoch dürfen die Künstler die paradoxe Tatsache nicht außer acht lassen, daß die Kunst auf Grund unaufhebbarer Gegebenheiten auch in ihrer aktuellen Form Identifizierungsprozesse oder starke Gefühlsinvestitionen auslösen kann.

In den neunziger Jahren – dem Jahr 2000 nahe – scheint die Kunst, nun in ihrem Rahmen gefestigt, dazu zu tendieren, den phantasmatischen und abstrakten Kern der materiellen Produktion von Alltagsgegenständen hervorzuheben. Eben kraft jener Richtung, die letztere unumgänglicherweise zum Konsum und zur Veralterung verdammt, nehmen die Alltagsgegenstände eine kodifizierte Starre an, die paradigmatisch ihr Schicksal besiegelt.

Diese paradigmatische Situation ist den Sprachen der Darstellungen vergleichbar, die uns die Kunstgeschichte überliefert hat. Die Abstraktion der Sprache ähnelt jener Abstraktion, die – wie es scheint – auch die Gebrauchsgegenstände in der Kunst charakterisiert, die nun ihrer ursprünglichen Konkretheit und Unberechenbarkeit beraubt werden. Aus diesem Grunde antworten der europäische und der amerikanische Künstler auf das Universum der Dinge, indem sie im Rahmen der Kunst das Simulacrum der Gebrauchsgegenstände und den Konsum selbst mit einbeziehen: Der Konsum wird hierdurch zum letztgültigen intersozialen Verbindungsakt zwischen Mensch und Realität.

Ganz ohne Zweifel führt der Konsum dazu, auch das Schicksal der Gegenstände zu stabilisieren und deren Verwendung in der Realität passiv festzulegen. Die Abweichung hiervon reduziert sich auf eine produktive Szenerie.

Diese Szenerie hat eine *modulare Identität* und eine Existenzbedingung erzeugt, die als unabwendbares Ergebnis die Standardisierung der Grundverhaltensweisen im Leben besitzt. Ohne dies zu dramatisieren, akzeptiert der Künstler von heute das Bewußtsein einer Modularität der Subjektivität, und zwar durch die Entscheidung, den konkreten Bezug zur Welt nicht über weitere Abstraktionen zu verlieren.

Dadurch wird der Gebrauchsgegenstand zum Bestandteil eines Werks, das durch die Zusammenstellung von oft dreidimensionalen Elementen aus dem Universum der gängigen Produktion realisiert wird. Dieses Verfahren hebt die Modularität noch stärker hervor: Es produziert *Objekte,* die offenbar insofern einmalig sind, als sie der komplexen und konstruktiven Methode einer Sprachordnung entsprechen, die es vermag, auf das Werk die Trägheit des Gegenstandes zu übertragen.

Der *träge Alltag,* in den Rahmen der Kunst transponiert, scheint die Trägheit des Gegenstandes selbst zu suggerieren, der ins Werk eingefügt ist. Dieses Charakteristikum benennt die Methode des Künstlers, der eine Verbindung zwischen sich selbst und dem ihn umgebenden Universum herzustellen versucht, das heißt zwischen der eigenen Ausdrucksinstanz und der quantitativen weltimmanenten Dynamik.

Dabei findet der Künstler – in der hyperrealistischen Bemühung, eine für ihn angemessene Sprache zu gestalten – zu einer Produktion von Werken, die die Aussagekraft der verwendeten Gegenstände nutzen.

Hieraus entsteht paradoxerweise eine *Superobjektivierung des Subjektes,* die Hervorhebung eines unpersönlichen Stils, welcher auf derselben Wellenlänge des historischen Augenblicks mit den anderen Subjekten des Kunstsystems und des gesellschaftlichen Kontextes einen Dialog zu formulieren vermag. Die Sprachordnung, auf die sich die neue europäische und amerikanische Objektkunst stützt, betont den Hyperrealismus eines Stils, der – als solcher erkannt – zur höchsten Stufe des Kunstkonsums, das heißt zur Kontemplation führt.

Die in den achtziger Jahren im Westen zu beobachtende De-Ideologisierung (und auch die verschiedenen Versuche, die seit den fünfziger Jahren in Jugoslawien, Polen, Ungarn und seit den sechziger Jahren in der Tschechoslowakei stattfanden) sah in der Person Gorbatschows einen Katalysator, der es ermöglichte, im westlichen Europa eine Debatte über die Bedingungen des sozialistischen Systems zu beginnen.

Heute unterliegen die beiden verschiedenen Systeme einer voraussehbaren Durchdringung. Einer-

seits erleben wir im westlichen System die Umwandlung in eine postindustrielle Zivilisation und eine postmoderne Kultur, jenseits des einfachen produktiven Optimismus, der die Wirtschaft der vergangenen Jahrzehnte beherrschte. Andererseits findet im östlichen System eine Aufweichung der starren Ideologie statt, die die abstrakten Verhaltensmodelle aufheben kann.

In beiden Fällen wohnen wir einer Infragestellung des Werts des Planbaren und des Voraussehbaren bei, der sich auf das Vertrauen in die Zukunft und in eine lineare Geschichtsentwicklung im Sinne des kalkulierbaren Fortschritts stützte. In beiden Fällen wird die kritische Lage der Gegenwart unterstrichen, die heute nach raschen Lösungen verlangt.

Eine Veränderung findet statt: Es ist die Wandlung auch der Kultur und der Kunst von den Bedingungen einer *positiven Utopie* – als ein auf die Welt übertragbares Projekt – in die Bedingungen einer *negativen Utopie,* die den offenkundigen Wert erarbeiteter Gedanken und realisierter Werke reduziert und keine Hoffnung auf ein mythisches Jenseits, von wo aus die Kultur und die Kunst den Menschen leiten, ermöglicht.

Die Objektkunst der heutigen Künstler akzeptiert die Stabilisierung innerhalb der Zwänge des Kunstsystems, wobei sie versucht, eine Sprache zu entwickeln, die eher die Durchdringungsprozesse des trägen Alltags als dessen letztlich nicht mögliche Veränderung im Blick hat. Die Ruhe dieser statischen Haltung betont die Lage des heutigen Künstlers, der auf die eigene Gegenwart nicht verzichten, sondern einen Dialog führen möchte, wobei er Verhaltensweisen, Materialien und Sprachen anwendet, die nicht abgrenzend, sondern verständlich und lesbar sind, die nicht beunruhigend oder negativ wirken, sondern ein sozusagen »sanftes Projekt« bestätigen und bekräftigen.

Dies ist gerade deshalb möglich, weil sich der Künstler durch die Superobjektivität des Werks legitimiert fühlt sowie durch die Hyperrealität einer Sprachordnung, die das Objekt nicht zerstört, sondern seine alltägliche Trägheit respektiert. Diese Bedingung bestimmt dann die superobjektive Haltung des Subjekts, die von der Fähigkeit zeugt, der Welt gegenüber im Rahmen einer spezifischen Produktion entgegentreten zu können.

Als Folge der *Transavanguardia calda* der achtziger Jahre enthält die *Transavanguardia fredda* die Verteidigung eines Kunstbegriffs und einer superobjektiven Subjektivität des Künstlers, der sich selbst mittels einer Sprachformulierung aus der Kunstgeschichte – und der

Geschichte im allgemeinen – löst, die besagt, daß die »Kunst das ist, was sie ist«.

Wenn Nietzsche die Wandlung der Welt in die Fabel und der Wahrheit in eine Erzählung prophezeite, so hat Heidegger die Unabwendbarkeit eines derartigen Schicksals bestätigt.

Bekanntlich leben wir in einer rhetorischen Zeit, die eine diskursive Steigerung der Kunst beinhaltet, die die Kontinuität des Alltags über die *Sprache des Schaufensters,* das heißt über die Überzeugungskraft des Rahmens akzeptiert. Er bedeutet zugleich Schaustellung und Schutz, Angebot und Zurückhaltung, Gebrauch und Kontemplation.

Bis zu Warhol war Baudelaire der vortreffliche Vorfahre und das Jahr 1855 – als die Weltausstellung in Paris stattfand – das Ausgangsjahr: Damals formulierte der Dichter die neue Objektivierung der Kunst. Baudelaires Vorschlag bestand darin, aus der Kunst eine absolute Ware zu machen. Seit 1855 hat sich das Durchschaubarkeitsritual einer Kunst, die fähig ist, das eigene System mittels der Sprache der Superobjektivierung zu durchdringen, verschärft: Die Kunst ist zur Ware geworden. Sie genießt das Privileg eines symbolischen Höchstwertes innerhalb eines Marktes, der ohne Nostalgie und mit einer schrecklichen Geistesklarheit den Wandel von der Poesie in Prosa vollzogen hat.

Die Kunst, die durch Lektüre der Geschichte zu Prophetien in der Lage ist, hat auch den Fall der Berliner Mauer und damit die Überholung der sie stützenden Ideologie vorhergesehen.

Wie in der kultivierten Welt der *finis austriae,* der untergehenden k. u. k.-Monarchie, das Subjekt in der großen Erzählung der Welt entschwand und seine Stimme dank geschichtlicher Erschöpfung immer schwächer wurde, so hat in der heutigen Welt der *finis russiae* eine Art postumen Subjekts – kraft seines Narzißmus – durch die *Transavanguardia calda* zu sprechen begonnen. Heute artikuliert es seine Identität mittels einer *Transavanguardia fredda* durch die neuen Objekte in der Malerei und der Skulptur.

Am Ende unseres Jahrhunderts geht der Künstler – was adäquat ist – vereinzelt, also individuell vor: Dabei verfolgt er jedoch keine hedonistischen Ziele, sondern wird von Momenten einer konstruktiven Ethik geleitet.

Dies bedeutet nicht die Wiederaufnahme eines abstrakten Optimismus der Geschichte gegenüber; es signalisiert vielmehr den Wunsch, den *Unterschied* zwischen Kunst und übriger Produktion aufrechterhalten zu wollen.

Die Kunst ist immer dann produktiv, wenn es ihr gelingt, vor allem die Abgrenzung ihres eigenen Territoriums zu definieren und eine eigene innere Ordnung zu vermitteln.

Die Künstler der neunziger Jahre nehmen den Wert der *negativen Utopie* in seiner positiven Bedeutung an. Sie verstehen ihn als die Fähigkeit der Formen, die Möglichkeiten einer *geordneten Strenge* innerhalb eines Sprachmusters darzustellen, ohne sich jedoch anzumaßen, jene Strenge auf die Unordnung der Welt übertragen zu können.

Finis russiae gibt der Kunstproduktion ihre zentrale Bedeutung zurück, da sie fähig wird, das Losgelöstsein des Gedankens sowie seines positiven Nomadentums darzustellen. Analog zur *finis austriae* erleben wir eine Vielfalt internationaler Ebenen, die sich mit der heutigen geschichtlichen Situation auseinandersetzen.

Aus dieser Vielfalt heraus produzieren die Künstler Sprachsysteme, die die Ideen der Destruktion, der Wiederverwertung, des Nomadentums, der Kontaminierung und des Eklektizismus beinhalten. Es handelt sich um dieselbe Dualität, die die großartige Anwendung der Technologie in den *Videos-Clips* besitzt: eine von der utopischen Spannung der Avantgarde befreite Synthese der Sprachmittel.

Das Subjekt hinter der Objektivität des Werks zu schützen, bedeutet nicht dessen Aufhebung. Im Gegensatz zum Ende des vorigen Jahrhunderts genießen wir heute den Vorteil einer Geistesklarheit, die es uns ermöglicht, der Zukunft gegenüber eine stoische Aufmerksamkeit entgegenzubringen, ohne der Vergangenheit gegenüber nostalgische Gefühle zu hegen.

Im letzten Jahrzehnt des 20. Jahrhunderts eröffnet sich eine Szenerie, die sich nicht mehr in den Dichotomien von Kunst und Leben, Kapitalismus und Kommunismus, Kreativität und Ideologie, Natur und Geschichte bewegt. Vielmehr rückt ein neuer Konflikt näher: Nord versus Süd, Reichtum versus Armut. Die alten Gegensätze werden nunmehr in die kulturelle Anthropologie des postmodernen Menschen aufgenommen.

Doch selbst diese Tatsache wird nicht mit Hysterie betrachtet, sie wird nicht dem Modernen entgegengesetzt. Sie charakterisiert vielmehr eine Kultur, die sich mittels computerisierter Gedächtnisse in einem erweiterten Territorium bewegen kann, ohne räumlichen bzw. zeitlichen Begrenzungen zu unterliegen. Sie vermag zweidimensionale und dreidimensionale Bilder herzustellen, die Abstraktes und Figuratives einbeziehen.

Offenbar vertraut die *internationale Generation der neunziger Jahre* – auf dem Weg zum Jahr 2000 – der neuen Objektkunst das kreative Verständnis an, Erinnerung mit Sprachstil zu vereinbaren, Experiment mit Darstellung, Ornament mit Kommunikation, die kollektive Poesie der Kunstgeschichte mit der individuellen Prosa des Materials. Eine *Ironie der Neutralität* scheint den Werken der nunmehr »mondialen« Künstler innezuwohnen. Sie sind sich bewußt, daß die Gesellschaft sie nicht mehr mit bloßem Auge, sondern mit einem fotografischen Auge anschaut. Die Werke müssen sich hierbei gleichsam der Kontrolle durch einen Metalldetektor – wie auf einem Flughafen – unterwerfen.

Die *Urbankunst* neigt dazu, wie schon Ernst Jünger behauptete, einen auf der Ebene der Technik bereits vorhandenen *mondialen Status* als ihren eigentlichen Kontext zu formulieren. In diesem Status existiert kein Zentrum, sondern eher ein Feld, das permanent von Kräften an der Peripherie verändert wird.

Nach Norbert Elias ist dies eine Welt der *Konstellationen,* die sich in der Kunst in der Polarität von *Transavanguardia calda* und *fredda* deutlich zeigt. Demnach artikuliert sich nun die Kreativität, ohne sich der Überlegenheit einer starken Sprache oder dem Einfluß des Marktes beugen zu müssen.

Von einem geographischen Gesichtspunkt aus betrachtet, tendiert die Kunst zu einer mehrdeutigen Strategie zwischen Bewegung und Anpassung, wobei sie dem physikalischen Gesetz der *Verschiebungstheorie* folgt, das besagt, daß die Entfernung zwischen den Kontinenten langsam abnimmt, so daß die Katastrophe, die Kollision der Kontinente – noch durch die Ozeane getrennt –, näher rückt.

Diese Bewegung wird einen Prozeß hervorrufen, der eine visuelle Alphabetisierung der Völker ermöglicht, die räumlich zwar entfernt, telematisch aber mit Hilfe der Satelliten einander nahe sind. Gleichzeitig wird die visuelle Alphabetisierung in bezug auf die Kunst einen Kurzschluß der lokalen und internationalen Codes bewirken. Dieser Kontaminierungsprozeß stellt das Hauptmerkmal der sich auf das Jahr 2000 zubewegenden Kunst dar, da er von der Umlaufgeschwindigkeit der unterschiedlichen visuellen Codes der verschiedenen Kontinente – Europa, Amerika, Afrika, Asien und Ozeanien – beschleunigt wird. Eine Vielfalt von Stilen entsteht, die in verschiedenen Kontexten präsent sind und doch einen einzigen Kontext bilden, nämlich den, in dem die Künstler agieren und interagieren.

Angesichts des immer näher rückenden Jahres 2000 wird in der heutigen Situation, die nicht mehr ideologisch als ein *Kalter Krieg* zwischen Ost und West, sondern als ein mit Konflikten behafteter *Kalter Frieden* zwischen Nord und Süd zu verstehen ist, die Kommunikation zu einem tragenden Wert in der Kunst und in den Formen, in denen sie sich zeigt.

Mit Blick auf die *Transavanguardia fredda* besitzt die Kunst heute eine Ausrichtung, die mit dem Charakter der Waren und der Erzeugnisse der postindustriellen Zivilisation zusammenhängt. Sie besitzt eine beschützte Präsenz. Sie ist ein Fragment – ein Fragment, das paradoxerweise vollkommen ist, da es einen Bestandteil jenes Riesenpuzzles bildet, das die Welt ist. Das Epigraph könnte von Goethe sein: »Die Kunst beschäftigt sich mit dem Schweren und Guten. Das Schwierige leicht behandelt zu sehen, gibt uns das Anschauen des Unmöglichen.«

Aus dem Italienischen übersetzt von Rossella Cascella

Christoph Tannert

Die Realität macht sich bemerkbar

Der Prozeß der deutsch-deutschen Vereinigung, gesehen aus der Perspektive eines Ost-Kunstvermittlers, beginnt mitten im Alltag:

Eines Morgens, es muß Anfang März 1990 gewesen sein, ich stehe im »Konsum« (DDRler betonen dieses Wort auf der ersten Silbe), die Kassiererinnen sind gerade dabei, laut über eine GmbH-Gründung nachzudenken oder über was weiß ich welche Vision, anderen in die Tasche fassen zu dürfen, statt staatsverordnet selbiges an sich praktizieren zu lassen, frage nach Brötchen, den guten alten, das Stück für 5 Pfennige… – gibt's keine, auch nicht mehr als Bückware, und zur Begründung höre ich: »BAKO (ehemals Volkseigenes Backwarenkombinat) macht jetzt in Torten!« Das war für mich das Ende der DDR. Heute steht es mir frei, die nach westdeutscher Methode aufgetufften Pappbomber oder gar keine Brötchen zu kaufen. Ich beginne den Tag nun gern mit einem Gedanken an Cronenbergs Schockerfilm »Shivers«, das erledigt den Einkaufsstreß. »Doch erst eine Nachricht wie die vom Schlußstrich unter die 30-jährige Produktion von Aluminiumbestecken zeigt, wie groß das Ausmaß der Veränderungen wirklich ist. Was war es nicht alles in diesen grauen Jahren, jenes schlichte, leicht biegsame, schnell zerbrechliche Aluminiumbesteck? Beweis für die begrenzte Autarkie eines Gesellschaftssystems, Symbol für dessen sparsamen Umgang mit Ressourcen, die teuer eingekauft werden mußten, Beleg für die verfassungsmäßige Gleichheit in Kantinen und Schulküchen, Billig-Gaststätten und Ferienheimen, weitverbreitetes Zeichen für eine lange, über die erste Notzeit hinaus aufrechterhaltene Armutskultur, die jedem vertraut war wie in der Brieftasche das weiche Geld, aus demselben Rohstoff gemünzt.«[1]
Der, der sich hier wehmütig erinnert, ist der junge Dichter Durs Grünbein, dessen Gast ich des öfteren sein durfte. Aus Kostengründen besuchten wir dann die im Berliner Bezirk Prenzlauer Berg gelegene Suppenküche »Löffelerbse«, zu deren Stammgästen auch andere Künstlerfreunde zählten. Welch ein Abschied! Ich weine mit ihnen. Keine Tischdenkmäler mehr mit den hero-
ischen Bannerlosungen, verschwunden sind auch die Helden der Arbeit an den Nachbartischen, unsere Erntekapitäne, die verdienten Eisenbahner des Volkes, all die fleißigen Helfer aus der Kampfreserve der Partei, die Schrittmacherbrigaden mit ihren unverbrüchlichen Winkelementen an den Protokollstrecken. Wo sind sie geblieben, die Kulturobleute, die Wachmänner über das geistig-kulturelle Leben der Arbeiterklasse und der mit ihr verbündeten Schichten der übrigen Bevölkerung? Was wurde aus den hervorragenden Volkskunstkollektiven, ihren Patenbrigaden mit den ihnen angegliederten Schnitzergemeinschaften und Intarsienzirkeln? Lediglich die aus Karl-Chemnitz-Stadt stammende Musik-Combo »AG Geige« trägt auch heute mit Stolz den ihr wegen nimmermüder Zirkeltätigkeit verliehenen sozialistischen Ehrentitel. Eine langfristig geplante ideologische Konzeption und die Teilnahme an so manchem Arbeiterfestspiel gaben ihr den Mut zu musikalisch-operativer Leitungstätigkeit auf dem Gebiet deutscher Tanzmusik. Aber wer folgt ihnen? Wer kennt die Mühsal, die in der postsozialistischen Ebene herrscht, wer nennt Namen? Fragen eines tastenden Schreibtischarbeiters.

Nichts ist mehr, wie es war, und doch ist alles beim alten. Die Kulturfunktionäre von einst sitzen in der Treuhandanstalt oder sind Chefberater bei irgendeiner »Nuhan Koizai Shimbun Culture Inc. – Berlin Office«, gründen neue Kunstvereine zum Schutz des verblichenen Kulturguts oder verdealen Ostkunst auf dem Kölner Kunstmarkt. Wieso? Weil die Nabelschnur zwischen Firmenetage, Salonkunst und den Kommandoständen der Kulturgerontokraten im Osten durch nichts zu kappen ist. Warum berichten wohl die Medien alle naselang über die alten Hof- und Staatskünstler aus der DDR und reproduzieren damit erneut den Schnee von gestern? Weil die, die in den Ost- und West-Chefsesseln sitzen, in ihrem Herzen eine tiefe Zuneigung hegen zum leicht handhabbaren Staffeleibild, zum Bildepos als Geschichtschronik, zu den Perspektiven glühender nationaler Selbstprüfung, zu den expressiven Lava- und Blutausbrüchen wie zu den manieristischen Timetunnel-

Exkursionen à la Tübke. Natürlich spielen der alte neue Merkantilismus ebenso eine Rolle und das Nullrisiko für Schwarzgeldwäscher und der hongkongchinesische Pragmatismus – ja, überhaupt, Berlin wird nun Welthauptstadt, »die Mongolen schlagen bereits ihre Zelte am Müggelsee auf…«.[2] Heiner Müller hat's gesehen. Galeristen mit »Ostkunsterfahrung« (was so klingt, als hätten sie an einem Feldzug teilgenommen) steigerten in den letzten Monaten ihren Umsatz um das Doppelte. Gekauft wird, was sozialistische Weihetempel zierte und auch dem ehemaligen DDR-Devisenbeschaffer Schalck-Golodkowski gut ins Reisegepäck paßte. Der alternative Karrierist (West) dekoriert sich seine Zahnarztpraxis mit dem, was Volkszorn Ost von den Wänden fegt.

Stillstand und Veränderung

Es sieht so aus, als befänden sich alle Maßstäbe im Transit. Aber tatsächlich hat sich in den deutschen Denkräumen nichts verändert. Daß mit den frommen Sprüchen des Leipziger Herbstes der in vierzig Jahren DDR-Alltag aufgebaute psychische Block aus Angst und Wut nicht abgebaut werden konnte und sich nun auf den ostdeutschen Straßen entlädt, war früher oder später zu erwarten. Der Gefühlsstau sucht sich jetzt sein Ventil in der Straßenschlacht oder in den Attacken der Autofahrer auf die übrige Bevölkerung. Die aggressive Dumpfheit, die im Osten oft das allgemeine Kulturniveau unterschreitet und sich nun vermischt mit dem euphorischen Ja-Sagen der Yuppiegeneration im Westen, hat ein travelling von Optimierungstechniken zur Verhinderung des Querdenkens und von Kommunikation auf Null in Gang gesetzt, daß einem schlecht werden kann. Derweil basteln die Politlaboranten stupide an ihren Jakobsleitern und verkaufen die Freiheit-der-Wahl als Atemgerät. Aber niemand atmet mit. An der Beweglichkeit der Mundwinkel mangelte es eh in den meisten Gesichtern. Wer würde da nicht aus der Haut fahren wollen.

Ein Jahr nach Öffnung der Berliner Mauer hat sich in Ostdeutschland an den Rahmenbedingungen für Kunst alles, an der Kunst selbst aber kaum etwas geändert. Das ist kein schlechtes Zeichen, zeigt es doch, daß die eigenen Gesetze der Kunst nicht kurzschlüssig auf die Veränderungen in der Politik reagieren. Die Kulturfunktionäre der alten DDR verlangten das bisher von ihrer Hofkunst, solch kurzatmige Wendung, die sie »zeitgemäß« nannten: Wandbilder von Arno Mohr, Walter Womacka und Willi Neubert oder die Ausstaffierung des Palastes der Republik (Berlin) mit Bildern von Ronald Paris, Werner Tübke, Bernhard Heisig, Willi Sitte, Hans Vent, Wolfgang Mattheuer, Günther Brendel u. a. Doch zu allen Zeiten haben sich Künstler der inneren Emigration oder auch die angstfrei agierenden Jungen der achtziger Jahre nicht vereinnahmen lassen und den korrumpierenden Angeboten weitgehend entsagt. Direkten Widerstand hat es seitens der bildenden Künstler, die Mitglieder im Künstlerverband waren, nie gegeben. Politisch oppositionelle Aktivisten mit künstlerischen Neigungen hingegen hielten den Kopf hin für die fehlende Zivilcourage der anderen. Einem Künstler-Dissidenten freilich, dessen Existenz die West-Medien zu suggerieren versuchten, bin ich nie begegnet. Die, die sich abwandten von den Tageslosungen und der inneren Stimme des Materials folgten, haben sich bisher nicht vorschnell dem neuen Marktdruck angepaßt. Wenn es allerdings zu drastischen Steigerungen der Mieten und Lebenshaltungskosten kommen sollte, wie für 1991 in Aussicht gestellt, was dann?

Unerträglich ist die selbstgerechte Weinerlichkeit, mit der die alten Kunsthochschulrektoren und ihre ehemaligen Gefolgsleute in der Partei über den Umgang mit der Macht berichten. Es ist makaber zu erleben, wie sich die alten Genossen vor laufenden Kameras an die Brust schlagen – und im Amt bleiben. Mit der Begründung, sie hätten zumeist »kritische« Bilder gemalt (so Bernhard Heisig), unternehmen sie den Versuch, sich auf die Seite der weißen Westen zu schlagen. Fragt sich nur, warum die SED dann gerade mit diesen sogenannten »Problembildern« Staat gemacht hat. Kritik war erlaubt, wenn sie »vom Standpunkt der Arbeiterklasse aus« artikuliert wurde. Also blieb sie denen vorbehalten, die Teil des Machtapparats waren. Die Vorstellung, parteiinterne Flügelkämpfe (denn mehr ist diese »Kritik« nie gewesen) könnten nachträglich gleichgesetzt werden mit der existentiellen Ohnmachtssituation, aus der heraus Andersdenkende ihre Bilder malten, beinhaltet eine Verkrüppelung der Kunst und ist eine Farce für jeden Betrachter. In der DDR, in der Kunst immer überstrapaziert wurde als Mittel zur Indoktrination und Erziehung der Bevölkerung, selbst dann noch, als vom »dialogischen Bild« die Rede war, billigte man Theorien und kreativen Gestaltungen einen Wert zu, den sie im Westen so nie hatten. Man bekam den Eindruck, als ob die Sachwalter des sozialistischen Realismus ungebrochen an die Propaganda katholischer Bild- und protestantischer Wortverkündung glaubten, als lebten sie im 17. Jahrhundert. Kunstzensur wurde für das Fortbestehen ihres Systems für unverzichtbar gehalten.

Im Ost-West-Vergleich entsteht heute der Eindruck, in den vormals nichtkapitalistischen Ländern glaube man ungebrochen an die Unmittelbarkeit des künstlerischen Ausdrucks, während man für den Westen einen wie auch immer gearteten Utopieverlust konstatieren müsse. Konservatismus, Staatskatholizismus, Nationalismus und Widerstand gegen neue kommunikative Systeme gibt es jedoch auch in Osteuropa. Glühende Utopien, Träume von der Manifestation tatsächlicher Freiheit des Rezipienten in und durch die Kunst, lassen sich auch zwischen Chicago und Köln finden. Ich gehe von der permanenten Infizierung der Systeme, der Überlappung und gegenseitigen Beeinflussung der scheinbar getrennten Warenwelten und Kulturindustrien aus, insofern auch von einer Durchdringung der Haltungen zur Welt und zur Kunst. Daß Osteuropa ein hermetisch abgeschirmtes Ghetto für Künstler gewesen sei, ist eine Mär, die dem Wunsch der Alt- und Neostalinisten nach Abgrenzung entspricht, aber in der Realität kaum existiert hat. Es gibt gravierende Unterschiede zwischen den einzelnen Ländern in bezug auf den kulturellen Austausch mit Westeuropa. Polen und Ungarn zeigten sich sehr viel flexibler als die DDR – die Gründe sind bekannt. Aber insbesondere außerhalb staatlicher Kontrolle fanden Dialoge statt, die punktuell eine internationale geistige Vernetzung vorantrieben, die bisher kaum zur Kenntnis genommen wurde. Es macht wenig Sinn, angesichts dieser Tatsache vom Nachholbedarf oder Nachvollzug in der ästhetischen Erfahrung zu sprechen, wenn über Osteuropa debattiert wird. Argumentationen, die die Gleichzeitigkeit des Ungleichzeitigen außer acht lassen, laufen Gefahr, einen westeuropäisch zentrierten Kunstbegriff weiter zu zementieren.

Der Westen im Osten – der Osten im Westen

Durch den Vormarsch der westeuropäischen und amerikanischen Unterhaltungsindustrie nach Osteuropa hat sich schon seit fünfundzwanzig Jahren in der dortigen Massenkultur eine sehr deutliche Codierung durch diese Einflüsse ausgeprägt, die letztendlich auch die Kunst nicht unberührt ließ. Da aber im Westen wie im Osten dem Verhältnis von Hochkultur und Alltagskultur bisher wenig Aufmerksamkeit geschenkt wurde, rückte auch die Verklammerung von west- und osteuropäischer Kunst nicht ins Blickfeld. Der Dialogbereitschaft der Künstler in Osteuropa steht allerdings keine gleich

starke Tendenz zur Begegnung seitens des Westens gegenüber. Bisher getrennte Währungssysteme und nicht vorhandene Marktstrukturen in Osteuropa bildeten ebenfalls ein Hindernis. Nach den politischen Veränderungen, die die Perestroika in der UdSSR mit sich brachte, erwartete der Westen das Hereinbrechen einer heilsamen exotischen Kraft aus dem Osten. Eine »Sinn-Pause« im Westen – Folge einer Sprachlosigkeit, Folge des Überflusses – hatte die Hoffnung auf eine mythische Kraft aus dem Osten genährt. Doch diese ließ sich nicht finden, jedenfalls nicht als etikettierte Nachfüllpackung. Das mag daran gelegen haben, daß das, was in dieser Zeit an Kunst aus der Sowjetunion im Westen bekannt wurde (die verschiedenen Register der »Soz-art« der siebziger und achtziger Jahre), ganz anderen strukturellen Mustern folgt als beispielsweise Installationen und Concept Art von Künstlern wie Ilja Kabakow, Alexander Brodsky, Ilja Utkin, Andrej Filippow, Elena Elagina u.a. oder die Sci-Fi-DADA-Experimente der »Popularnaja Mechanika«, auch an die Avantgarden der baltischen Republiken wäre zu denken… Übrigens haben sich auch unter den Bedingungen des Gorbatschowschen Tauwetters die Präsentationsmöglichkeiten für Nonkonformisten in der UdSSR nicht grundlegend verbessert.

»The light is out and we're waiting for someone to come and fix it«[3] ist die Antwort Ilja Kabakows auf den sozialen Notstand im Osten und die Sinn-Krise samt eingeschlafenen Denk- und Stilbewegungen im Westen. Eine neue Spiritualität ist mittlerweile weltweit zu beobachten. Kabakow weigert sich, Prophet zu sein, und gibt doch mit seinen gestimmten Räumen Körpererfahrungen, mit dem Einsatz von Texten geistige Anstöße, die den mythischen Anteil der menschlichen Erfahrung aktualisieren. Deshalb fasziniert Ilja Kabakow Westeuropäer und Amerikaner von Projekt zu Projekt aufs neue, ähnlich wie die im Westen spät entdeckten Filmemacher aus der UdSSR nach Andrej Tarkowskij. Es liegt an unserer Ignoranz, wenn wir das Werk jener Osteuropäer nicht zur Kenntnis nehmen, für die es eine Trennung von Kunst in Ost und West nie gegeben hat und die auch die banalen Konfrontationen zum Zweck der Selbstbestimmung nicht brauchten. Nicht die Gegenüberstellung der Kunst verschiedener Länder, sondern die Anerkennung eines jeden Künstlers als gleichsam internationale Figuration, die eine komplexe Präsenz braucht und sucht, befördert den die Kulturen kreuzenden Blick. Künstler sind Touristen, das Zirkulieren ihrer Werke auf dem Markt ist eine Tatsache. Freilich sind ökonomische

Faktoren keinesfalls notwendige Konstituenten für ihre öffentliche Präsenz. Das zeigen nichtkommerzielle Selbsthilfeprojekte von Künstlern allerorts. Ihre Absage an Ideologien und an die Macht des Geldes eint sie. Ob es sich hier um eine altmodische Form der Verweigerung handelt, die zeitgemäße jedoch die der Verweigerung der Außenseiterrolle und des Einstiegs in postmoderne Werbestrategien sei, mögen die Resultate entscheiden. In einer Welt, in der Arm und Reich immer extremer auseinanderdriften, stellen sich heute einige Künstler bewußt auf die Seite derer, die mittellos sind und keinen Einfluß auf die Ökonomie haben. Mit dem Rückgang der Konjunktur in der Weltwirtschaft wird sich zwangsläufig auch die maßlose Überschätzung der Kunst als Investmentfaktor legen, ebenso die Selbstüberschätzung der Kunstkritiker, ungebremst die »Wertsteigerung« eines Kunstwerks manipulieren zu können.

Die meisten DDR-Künstler arbeiten auch unter den neuen Verhältnissen in alter Manier weiter – die Traditionalisten gleichermaßen wie die um Erweiterung ihres Stilhorizonts Bemühten. Und ich schätze, dieser Prozeß wird noch gut zehn Jahre andauern. Ein rastloser Elan, sich mitzuteilen, in eigener Regie und außerhalb der Museen auszustellen, hat dagegen die Sub-Szene im Osten erfaßt. Das Gefühl, sich in einer Umbruchsituation zu befinden, im zeitweiligen Chaos und in rechtsfreien Räumen, trägt noch Züge der Begeisterung. Selbstbestimmung und Unabhängigkeit sind weiterhin die Antriebsmittel dieser Mikroaktivitäten, die überall den kulturellen Boden durchmischen. Wie ein stummes und prägendes Gedächtnis logieren Theorien von der Absonderung, vom Überleben durch Rückzug, in der Fiktion von einer humanistischen Kultur, die nicht unwesentlich abenteuer-marxistisch (combat style) geprägt ist. Weil mit der offiziellen Absage an Marx und Engels in der ehemaligen DDR auch gleich noch Adorno, Marcuse, Habermas, Brecht und Tucholsky in Verruf gekommen sind, beharren die, deren Hoffnung auf einen »dritten Weg« weiterbesteht, auf einer Verlangsamung der deutsch-deutschen Vereinnahmungsgeschichte. Während ihre Opposition früher eine des Underground sein mußte, ist sie heute eine öffentliche mit Sympathisanten in den Parteien des linken und Regenbogen-Spektrums. Ihr Einfluß auf die gesellschaftlichen Verhältnisse ist dennoch gering. Um dem kulturellen Gedächtnis Mobilität zu garantieren, ist die listige Vielfalt ihrer Strategien jedoch allemal gut genug. Insofern wäre es ein Fehler, von diesen Basiskultur stiftenden Operationen als einer Trauerarbeit zu sprechen.

Die Demokratisierung Ostdeutschlands hat kulturelle Kräfteverhältnisse geschaffen, die Gegenkonzepte zur Hoch- und erst recht zur Massenkultur (obwohl permanent von ihr infiziert) ermöglichen, gewachsen aus der Wurzel einer in der DDR seit langem populären multimedialen Verknüpfung künstlerischer Potentiale. Nach der deutschen Vereinigung hat sehr schnell auch eine Verschmelzung der Subkulturen in Ost und West eingesetzt, die am sichtbarsten in Berlin ein funktonierendes System ausgebildet hat. Polizeiliche Räumungen besetzter Häuser führten dazu, daß allen Fahndungen zum Trotz ein grantiges Projekt wie das »Antiquariat für DDR-Literatur« (ehemals Mainzer Straße, O-Berlin) weiterbesteht auf Grund klarer Unabhängigkeit von den Umständen. Hier und dort zu sein, mehr in der Zeit als an einem festen Ort, sichert ihm das Überleben. Die unklaren Eigentumsverhältnisse bei vielen Häusern Ost-Berlins erweisen sich als hilfreich für die vagabundierende Kultur. Während die vormals staatlich gestützte Vorzeigekunst der DDR um die Gunst der Banken wirbt, sucht die inoffizielle Szene den Weg in die Offensive und bündelt ihre zwischen Ost und West versprengten Energien. Das frischgegründete »Druckhaus Galrev« (»Verlag mal andersrum…«), dem Sascha Anderson, Bert Papenfuß, Stefan Döring, Rainer Schedlinski, Michael Thulin und andere Schriftsteller einer fast unbekannten, klandestinen DDR-Literatur angehören, schickt sich an, seinen Platz auf dem Lyrik-Buchmarkt zu behaupten.

Es kann, was die DDR-Kultur betrifft, nicht um den Erhalt von Institutionen, wohl aber um den Schutz und die Stabilisierung von Haltungen gehen. Wobei die Widerborstigen von gestern auch heute nicht sonderlich wohlgelitten sind. Dessen eingedenk, spricht vieles dafür, wenn man sie nicht länger einzeln, sondern in Gruppen anträfe.

(November 1990)

1 Durs Grünbein: Nach dem Fest. In: Abriß der Ariadnefabrik. Hrsg. Andreas Koziol, Rainer Schedlinski. Editon Galrev. Berlin 1990. S. 309
2 Heiner Müller: Stalingrad interessiert mich mehr als Bonn. Ein Interview. In: Literatur konkret. Gremliza Verlags GmbH Hamburg. Nr. 15, 1990/1991. S. 69
3 Ilja Kabakow. In: The Boston Phoenix. Section Three. November 9, 1990. S. 13

Boris Groys

Die Moskauer Konzeptkunst
oder die Repräsentation des Sakralen

Die russische Kunst, ja, die osteuropäische Kunst über-
haupt, ist in den letzten Jahren ins Blickfeld der kunstin-
teressierten westlichen Öffentlichkeit gerückt und hat
damit eine lebhafte Diskussion über die Frage ausgelöst,
inwieweit diese Kunst authentisch ist und inwieweit sie
die nationale Identität ihrer Entstehungsländer zum
Ausdruck bringt. Daß es ausgerechnet in unserer Zeit zu
dieser Diskussion kommen konnte, ist merkwürdig und
symptomatisch zugleich. Das Merkwürdige an dieser
Diskussion besteht darin, daß sie mit dem heute vor-
herrschenden Diskurs über die Kunst innerlich nicht
übereinstimmt. In der allgemein postmodern gestimm-
ten Kunstkritik der Gegenwart werden Begriffe wie
Authentizität, Identität, auktoriale Intention, künstleri-
sche Originalität selbst der Kritik und Dekonstruktion
unterzogen. Hinsichtlich der traditionell verstandenen
Authentizität des Originals zielt die gesamte Strategie
der gegenwärtigen Kunsttheorie auf die Gleichstellung,
ja, sogar Privilegierung der Kopie, des Simulakrums und
der Re-Produktion ab. Dementsprechend setzt man bei
der Analyse den Schwerpunkt nicht auf die individuelle
und originäre Urheberschaft der Kunst, sondern auf ihr
soziales und zeichenhaftes Funktionieren in verschiede-
nen kulturellen Kontexten und auf die daraus entstehen-
den Differenzen in ihrer Auffassung. Hierbei erweist
sich, daß der Konsum von Kunst wichtiger ist als ihre
Herstellung, denn gerade der Konsum ändert ständig die
Bedeutung und das Verständnis der künstlerischen Form
sowie den Umgang mit ihr. In der postmodernen Theorie
wird dabei der modernistische Appell an Authentizität
und Identität als ein weiteres Konsumphantasma ge-
kennzeichnet.

All diese theoretischen Richtlinien scheinen sich
jedoch in nichts aufzulösen, sobald die Sprache auf die
russische Kunst kommt, von der man sofort Originalität
und Authentizität im herkömmlichsten Sinn fordert.
Hier äußert sich wahrscheinlich einerseits die heim-
liche Überzeugung, daß die Orientierung am Sekundä-
ren, an der Reproduktion und den Massenmedien nur für
den Westen spezifisch und die Kritik am Originären und
Authentischen deshalb eine rein westliche und in die-
sem Sinne originäre, authentische Praxis ist. Anderer-
seits wird diese Praxis vor dem Hintergrund einer gewis-
sen nostalgischen Sehnsucht ausgeübt, die immer dann
wach wird, wenn eine Berührung mit dem stattfindet,
was man für eine nichtwestliche Kulturregion hält.
Rußland war jedoch nie ein Land mit einer originären,
nichtwestlichen Kultur, obwohl viele russische Schrift-
steller und Denker das Gegenteil zu beweisen versuch-
ten. Die russische Kunst und Kultur hat vielmehr alle
Elemente – vom Christentum und seiner Ikonographie
über die Aufklärung mit ihrem historischen oder sozial-
kritischen Bild bis hin zum Marxismus und zur russi-
schen Avantgarde – mit der europäischen kulturellen
Tradition gemein.

Freilich ging man mit all diesen Formen im russi-
schen kulturellen Kontext gewöhnlich anders um als im
Westen. Wurden im Okzident westliche Dinge auf west-
liche Art verwendet und im Orient östliche Dinge auf
östliche Art, so läßt sich von Rußland sagen, daß es –
seiner Lage zwischen Orient und Okzident entspre-
chend – gemeinhin westliche Dinge auf östliche Art
verwendete und östliche Dinge auf westliche Art. Hier
gibt Rußland vielleicht das früheste Beispiel für eine
Vorgehensweise ab, die heute in fast allen nichtwest-
lichen Ländern zu finden ist.

Zugleich wird die sowjetische Kunst erst dann zu
einer Kunst im zeitgenössischen, westlichen, säkulari-
sierten Sinne, wenn sie die Staatsgrenze der Sowjetunion
passiert hat. Innerhalb Rußlands waren die Werke der
sowjetischen Kunst – jedenfalls bis vor kurzer Zeit –
eher Objekte eines neo-sakralen Kultes und erfüllten
damit eine ähnliche Funktion wie die Kunst im Kontext
früherer Religionen. Waren die sakralen Formen der
Vergangenheit jedoch wirklich authentisch und behiel-
ten deshalb ihre Originalität, auch wenn sie spätere
Prozesse der Säkularisierung und Ästhetisierung durch-
machten, so übernahm der neue sowjetische Kult die
Formen der bereits säkularisierten westlichen Kultur.
Hier vollzog sich gewissermaßen eine sekundäre Neo-
Sakralisierung der Kunst: Die gesamte sowjetische Kul-
tur dient heute als riesiges Denkmal für eine Art ready-

made-Ästhetik, in der die Objekte und Prozesse der Gegenwartskultur wie Marxismus, wissenschaftlicher Fortschritt oder Eroberung des Weltalls auf östliche Art, also neo-sakral, benutzt werden.

Das ist der Grund dafür, weshalb in Rußland schon seit dem Beginn der siebziger Jahre postmoderne Theorie und künstlerische Praxis so erfolgreich waren. Der russische Künstler richtete schon von jeher sein Augenmerk auf den Kunstkonsum und den Umgang mit der Kunst und hatte damit die Möglichkeit, das Spezifische an seiner kulturellen Situation zu artikulieren, ohne von der Forderung nach Authentizität und Originalität terrorisiert zu werden. Rußland war unter der Sowjetmacht überhaupt ein Konsumland *par excellence,* obwohl man sich dies außerhalb seiner Grenzen nur selten klarmacht. In unserer Zeit wird der Konsum von Dingen gewöhnlich mit ihrer Kommerzialisierung assoziiert, aber schon Bataille hat gezeigt, daß der heutigen Vernichtung von Dingen mittels ihrer Kommerzialisierung in früheren Zeiten Praktiken entsprachen, durch welche sie im Rahmen sakraler Handlungen, ritualisierter Kriege oder von Ruhmes- und Prestigebestrebungen direkt vernichtet wurden. Gerade ein derart sakralisierter und rein zerstörerischer Konsum von Dingen und Menschen kennzeichnete die Sowjetunion, nachdem dort ein neuer sakraler Kult um den Marxismus und die Industrialisierungsideologie – beides aus dem Westen importiert – begründet worden war.

Konsum und Kult

Eine mittlerweile im Westen recht bekannte Kunstströmung, meist »Moskauer Konzeptkunst« genannt, widmete sich schon seit Beginn der siebziger Jahre der Rekonstruktion dieses Kultes, da sie schon damals dessen allmähliches Verschwinden voraussahnte. Die Originalität der russischen Situation wird dabei mit Hilfe der Spuren des zerstörerischen Konsums gezeigt, die dieser Kult an den Gegenständen der zeitgenössischen – vor allem westlichen – Kultur hinterlassen hat. Die »Östlichkeit« Rußlands wird ganz auf westliche Art als ästhetischer Wert und potentieller Exportartikel genutzt: Die neue russische Kunst exportiert in den Westen die seinerzeit aus eben diesem Westen importierten kulturellen Formen, die jedoch durch den Umgang mit ihnen in der russischen Geschichte beschädigt und zerstört worden waren. Anfangs faßte man diese Rekonstruktion des sowjetischen Kultes meist als zer-

störerische Ironie auf, besonders in Rußland selbst. Heute ist sie – wie zum Beispiel in den Arbeiten Ilja Kabakows, Witalij Komars und Alexander Melamids, Erik Bulatows oder Dmitri Prigovs – fast das einzige Denkmal dieser verschwundenen Zeit, das erhalten geblieben ist. So ergeht es in unserer Zeit jeder Kunst, welche die Phänomene der Massenkultur analysiert. Während diese Kultur herrscht, wird die Kunst als Kritik an ihr aufgefaßt, nach ihrem Verschwinden jedoch – und die Formen der Massenkultur verschwinden immer sehr rasch – begreift man sie eher als rettende Fixierung im historischen Gedächtnisraum.

Die Orientierung der Moskauer Konzeptkunst am Export, am Verbraucher und am Markt widerspricht den Intentionen der russischen Kunst aller vorangegangenen Jahrzehnte. Die russische Avantgarde trat schon zu Beginn der zwanziger Jahre mit der Forderung auf, der Künstler solle als Kunstproduzent über den Kunstverbraucher herrschen oder – anders ausgedrückt – die Welt solle künstlerisch total umgestaltet werden. Dabei verstand man den auf die Spitze getriebenen schöpferischen Akt als einen Akt der äußersten Zerstörung. Symbol dessen wurde Malewitschs »Schwarzes Quadrat« als Zeichen des reinen Nichts.

Der sozialistische Realismus setzte gegen diesen »Nihilismus« der Avantgarde die Forderung, »für den sozialistischen Aufbau und die sozialistische Erziehung der Massen das Beste zu nutzen, was die Menschheit im Bereich der Kunst während ihrer ganzen Geschichte geschaffen hat«. Hier wird die Kultur *de facto* rein utilitaristisch und unter Verwertungsaspekten gesehen: Der andere, das heißt der Verbraucher, wird bereits offen als unterdrückt, der Vorgeschichte angehörend und als von der Avantgarde besiegt erklärt. Das Produzieren von Kunst, die den potentiellen Verbraucher verloren hat, schlägt selbst in den Verbrauch alles historisch Geschaffenen und in eine reine Manifestation des Machtwillens um.

Tatsächlich kam der Kunstmarkt in der Sowjetunion ab Mitte der dreißiger Jahre zum Erliegen. Die Kunst war seither keine Ware mehr und orientierte sich nicht mehr am Geschmack der Verbraucher. Die gesamte künstlerische Betätigung unterstand dem einen sowjetischen Künstlerverband. Dieser Verband kontrollierte das Ausstellungs- und Verlagswesen, das künstlerische Ausbildungssystem und auch den Ankauf von Kunstwerken mit Staatsgeldern. Sieht man von der allgemeinen staatlichen Forderung nach politischer Loyalität ab, so kann man sagen, daß hier wirklich eine

authentische künstlerische Utopie verwirklicht wurde: Die Künstler kauften voneinander ihre Arbeiten, kritisierten sich selbst und stellten sich selbst aus – in vollkommener Unabhängigkeit vom Geschmack und Interesse des Publikums. Um diese Utopie persönlich realisieren zu können, brauchte man nur Karriere im Künstlerverband zu machen. Zugleich war jede künstlerische Betätigung außerhalb dieses Verbandes verboten. Sie galt als kapitalistisches Privatgewerbe, das sich nicht in das sozialistische Wirtschaftssystem und außerökonomische Kulturverständnis einfügte. Ein Ergebnis dieser gänzlich narzißtischen Kultur war etwa die inflationäre Produktion von Lenin-Portraits und anderen Machtsymbolen, die infolge der Überproduktion jeden Wert verloren.

Die Ende der fünfziger Jahre nach Stalins Tod entstandene inoffizielle Kunst, die nicht ins System des Künstlerverbandes integriert war, wurde von der Staatsmacht als Versuch angesehen, westliche Marktmechanismen in die sowjetische ideologische Wirtschaft einzuführen, und entsprechend verfolgt. Heute braucht man ein sehr geschultes Auge, um bei der Betrachtung von Arbeiten offizieller und inoffizieller Künstler aus den letzten Jahrzehnten erkennen zu können, weshalb ihre Urheber verschiedenen Lagern angehörten. Der Marxismus entstand im Kontext der Kultur der zweiten Hälfte des 19. Jahrhunderts, und daraus läßt sich begreifen, warum die damaligen Kulturformen mit ihm zusammen sakralisiert wurden. Alles, was nach dem Marxismus kam, konnte nur Marxismus oder reaktionäre Dekadenz sein. Hieraus erklärt sich die stilistische Einheitlichkeit der stalinistischen Kultur.

Nach der Entstalinisierung in den fünfziger Jahren trat jedoch eine Zeit komplizierter strategischer Manöver ein. Die gemäßigten Stilrichtungen des Cézannismus, magischen Realismus, Symbolismus, Expressionismus oder sogar des Fotorealismus und die die Klassik zitierende Version des Postmodernismus fanden sich im offiziellen Lager, die abstrakte Kunst aber sowie der Minimalismus, Konzeptualismus, Postkonzeptualismus oder die radikalen Formen des Surrealismus im inoffiziellen Lager. Dabei wußten die Künstler natürlich von Anfang an, welche Folgen ihre Wahl hatte. Deshalb erfolgte diese Wahl nicht aus einer »inneren Notwendigkeit«, wie der modernistische Mythos es möchte, sondern gemäß einer bestimmten Strategie in einer ganz bestimmten politischen Situation, die wenig mit den ursprünglichen Zielen des Cézannismus oder Minimalismus gemein hatte.

Transformationen der Kunst

Alle Grundcodes der Kunst des 20. Jahrhunderts machten demnach im sowjetischen Rußland eine wesentliche Transformation durch. Obwohl die inoffizielle Kunst ein Untergrunddasein führte, um das sie die radikalste avantgardistische Künstlerbohème zu Beginn dieses Jahrhunderts beneidet hätte, wußten die inoffiziellen sowjetischen Künstler der fünfziger bis siebziger Jahre von Anfang an, daß die Moderne im Westen bereits gesiegt hatte. Ihre Position unterschied sich deshalb radikal von jener der Avantgarde: Es ging ihnen nicht darum, festgesetzte Normen zu zertrümmern, sondern darum, sie in einem Land, das einen äußerst eigenständigen und zugleich provinziellen Weg gegangen war, wiederherzustellen. Damit wollten sie an der Tradition der Weltkunst anknüpfen. Viele Künstler der inoffiziellen Kultur, die gesellschaftlich völlig isoliert waren, suchten darüber hinaus in ihrer Kunst auch verschiedene neo-sakrale Mythen zu verankern, die sich auf die religiöse Tradition der russischen Orthodoxie bezogen: Im atheistischen Sowjetstaat war der Verweis auf die kirchliche Tradition ein Zeichen für eine oppositionelle Haltung – ein weiterer wesentlicher Unterschied zur westlichen Situation der avantgardistischen Kunst. Deshalb bewegte sich die Moskauer Konzeptkunst seit ihrer Entstehung in einem Raum des Sakralen – reichend von der sakralisierten offiziellen Ideologie bis hin zu den sakralisierten Privatideologien der inoffiziellen Künstler. Folglich ist es nur natürlich, daß sich die russische Konzeptkunst im Unterschied zur westlichen, die sich zunächst an der Sprache der Wissenschaft und Logik, später an den Problemen der Kommerzialisierung und Repräsentation des Sexuellen orientierte, vor allem auf die Codes konzentrierte, mit denen das Sakrale in der zeitgenössischen Kultur repräsentiert wurde. Man kann sagen, daß die Moskauer Konzeptkunst eine Art Neo-Säkularisierung der sowjetischen Neo-Sakralität betrieb.

So analysierten Komar & Melamid im Rahmen der »Soz-art« den offiziellen sowjetischen Mythos, Erik Bulatow das Funktionieren dieses Mythos im sowjetischen Alltag, Ilja Kabakow vor allem die Sakralisierung des künstlerischen Gestus selbst in der offiziellen wie auch inoffiziellen Kultur. In dem Maße, wie die offizielle Ideologie allmählich verfiel, ging die Moskauer Konzeptkunst mehr und mehr zur Analyse der Verfahren der Neo-Sakralisierung als solcher über – außerhalb ihrer Konkretisierung im sowjetischen Marxismus. Dmitri

Prigov zum Beispiel modelliert in seinen Texten und Installationen bestimmte ekstatische Zustände, die durch ideologisch-künstlerische Intoxikation ausgelöst wurden. Andrej Monastyrskij arbeitet mit verschiedenen Formen der zen-buddhistischen und christlichen Neo-Sakralität und kombiniert sie mit der Symbolik des östlichen – chinesischen und koreanischen – Marxismus. Die Gruppe »Medizinische Hermeneutik« benutzt die Sublimationstheorie, der zufolge die Kunst aus besonderen, quasi-sakralen psychischen Zuständen entspringt, die schamanistischen Ekstasen verwandt sind. Sie analysiert die Codes, in denen diese Zustände in der Kunst repräsentiert werden.

Die Arbeit mit den Sakralisierungsmechanismen bedeutet dabei für die Moskauer Konzeptkunst weder Identifikation mit diesen Mechanismen noch Kritik an ihnen im Sinne einer »Demythologisierung«. Das Neo-Sakrale in all seinen Ausprägungen wird aus säkularisierten Artefakten der Massenkultur und der künstlerischen Tradition geschaffen. In dieser Beziehung befinden sich die westlichen Künstler in derselben Lage wie die sowjetischen. Jeder Künstler erschafft heute einen eigenen Mythos, einen eigenen Code, ein eigenes abgeschlossenes System der Dinge und Bedeutungen, das heißt also im Grunde: einen eigenen Raum des Sakralen. Dazu muß der Künstler jedoch zuerst fremde kollektive oder individuelle sakrale Mythen zerstören, um aus ihren Splittern eigene Mythen erschaffen zu können. Jede zeitgenössische Kunst ist deshalb kritisch und mythologisch zugleich, sie stemmt sich ebenso dem Totalitarismus entgegen, wie sie privat die Mechanismen der kollektiven Neo-Sakralität verwendet: Die Instrumente zur Zerstörung und Demythologisierung des Sakralen treten zugleich als Instrumente einer neuen Sakralisierung in Erscheinung. Eine vollständige Säkularisierung oder Kommerzialisierung gelingt ebensowenig wie eine vollständige Sakralisierung. Der ästhetisierende Konsum von Kunst emanzipiert sich nie vollständig vom sakralen Umgang mit ihr. Die postmoderne Ideologie des unendlichen Kritizismus, der unendlichen Interpretation, Dekonstruktion und Textualität, des unendlichen Wunsches und Dialogs ist nicht nur subversiv, sondern erzeugt in ihrem Appell an das Unendliche automatisch eine neue Sphäre des Sakralen.

Dieser Zweideutigkeit der gegenwärtigen künstlerischen und allgemeinen kulturellen Situation ist man sich nicht immer ausreichend klar bewußt. Sie führt deshalb in der Gegenwartskunst zu einer charakteristischen Konfrontation: auf der einen Seite die Suche nach einer neuen Sakralität, die jeden Kritizismus ausschließt, auf der anderen Seite ein konsequenter Kritizismus, der jede Sakralisierung ausschließt. In dieser Konfrontation zeigen beide Seiten eine gewisse Naivität in bezug auf die Eindeutigkeit dieses Gegensatzes. Die Moskauer Konzeptkunst will eben diese Zweideutigkeit thematisieren. Als Vorbild dient ihr hier in erster Linie das Schicksal des offiziellen sowjetischen Marxismus, der sich in dem Augenblick aus einer Ideologiekritik in eine sakralisierte Ideologie verwandelte, als er sich den historischen Raum des eigenen Sieges geschaffen hatte – den in einem Land herrschenden Sozialismus. Doch dies ist auch das Schicksal jeder anderen Kritik, die sich ihren eigenen Raum in der Totalität von Texten, Kunstobjekten und kulturellen Umgangsformen schafft.

Die Kritik am Mythos ist selbst mythogen, die Desakralisierung sakralisiert selbst – es ist das aus der Religionsgeschichte altbekannte Phänomen, daß die sakrale Aura auf jeden überspringt, der das Sakrale berührt, und zwar unabhängig davon, ob es aus Frömmigkeit geschieht oder aus frevlerischer Absicht. Die Logik des Sakralen löscht viele Grenzen aus, darunter auch die Grenze zwischen dem Authentischen und dem Sekundären. Die Moskauer Konzeptkunst illustriert nur dieses Auslöschen von Grenzen, wenn sie die Reflexion über den spezifisch sowjetischen Kulturkonsum in eine Methode des Kunstproduzierens umwandelt.

Aus dem Russischen übersetzt von Annelore Nitschke

Jeffrey Deitch

Die Kunstindustrie

Wie wird die Kunstgeschichte einmal die achtziger Jahre sehen? Werden diese als die Epoche der »Strohbilder« von Anselm Kiefer, der »Tellergemälde« von Julian Schnabel, des rostfreien »Edelstahlhäschens« von Jeff Koons in sie eingehen? Oder könnte der Fall eintreten, daß das zurückliegende Jahrzehnt nicht so sehr wegen seiner Kunst, sondern wegen seines Kunstmarkts in Erinnerung bleiben wird? Es ist denkbar, daß ein Phänomen wie der auf einer Auktion erzielte Verkaufspreis für ein Gemälde in Höhe von 50 Millionen US-Dollar darauf, wie Kunst wahrgenommen wird, mehr Auswirkung hat als die Kunstproduktion dieses Jahrzehnts.

In den achtziger Jahren wurden wir Zeuge, wie die zeitgenössische Kunst sich aus einer Randerscheinung im ökonomischen Gesamtprozeß in einen blühenden Zweig der weltumspannenden Konsumkultur verwandelte. Kunst ist in den Medien und an der Börse heimisch geworden und hat eine ökonomische Funktion übernommen, wie sie ihr in der hundertjährigen Geschichte der Avantgarde nur marginal zukam. Der Kunstmarkt hat sich aus einer Art Heimindustrie zu einem komplexen Kommunikationsnetz entwickelt, dessen kulturelle und wirtschaftliche Tragweite den schlichten Rahmen von Kauf und Verkauf von Kunstwerken weit überschreitet. Die entstandene Infrastruktur zum Zwecke der Präsentation, des Transports, des Verkaufs, der Interpretation und Bewahrung von Kunst hat gleichzeitig die traditionelle Kunstsphäre in ein umfassendes System verwandelt, dem allein das Wort »Kunstindustrie« gerecht wird.

Die »Warholisierung« der Kunst könnte sich als der dauerhafteste Beitrag der achtziger Jahre erweisen, da in ihm ein neues Kunstverständnis sowohl seitens des Publikums als auch seitens der Künstler selbst zutage tritt. Eine neue, ihr Blickfeld erweiternde Kunstgeschichte gelangt mehr und mehr zu der Erkenntnis, daß Entwicklungen wie etwa der in der Renaissance aufkommende Handel mit Bildern als eigenständigen Kunstobjekten historisch eine Bedeutung haben, die der formaler Neuerungen wie etwa der Erfindung der Zentralperspektive gleichkommt. Die achtziger Jahre unseres Jahrhunderts dürften sich in ähnlicher Weise als eine jener Perioden erweisen, in denen der kulturelle und ökonomische Rollenwechsel der Kunst eine dauerhaftere Wirkung als die formalen und konzeptionellen Änderungen innerhalb der Kunstpraxis selbst zeitigt.

Mehrere Künstler- und Kritikergenerationen haben sich über die Rolle der Kunst im Zeitalter ihrer technischen Reproduzierbarkeit den Kopf zerbrochen. Während in einigen Zeitschriften offenbar noch immer über diese Frage debattiert wird, haben sich die Verhältnisse weit über den Stand der Dinge, der in den dreißiger Jahren für derartige Überlegungen das Modell abgab, hinausentwickelt. Heute geht es darum, die Rolle des Kunstwerks im Zeitalter der Kunst-Investmentfonds, der Kunst als bevorzugtes Mittel der Imagepflege von Unternehmen und als zentrales Planungskalkül auf dem Immobilienmarkt zu begreifen. Wir leben heute in einer Welt, in der von japanischen Maklerfirmen an Hunderte von Kleininvestoren Anteilscheine an Kunstwerken ausgegeben werden, in der eine Million Leute über »Ticketron« Eintrittskarten für den auf zwei Stunden begrenzten Besuch einer »Jahrhundertausstellung« bucht und eines der angesehensten Museen für moderne Kunst dazu übergeht, seine Kollektion zu vermieten.

Was beinhaltet »Kunstindustrie«? Bestimmte Erscheinungen wie die Hochkonjunktur der internationalen Auktionshäuser und die zunehmende Prominenz selbst frischgebackener Kunsthändler und Sammler haben bereits für so große Publizität auf diesem Sektor gesorgt, daß es sich erübrigt, hier weiter darauf einzugehen. Der Ausdruck »Kunstindustrie« bezeichnet indes weit mehr als nur die Expansion des Kunstmarkts und die wachsende Präsenz in den Medien. Es dürfte daher aufschlußreich und der Mühe wert sein, einmal den einzelnen Aspekten dieser Expansion nachzugehen und den Versuch zu machen, das ganze Ausmaß des in Rede stehenden Komplexes, seine innere Struktur und seinen wachsenden Einfluß zu beschreiben. Ich möchte daher im folgenden sieben neue Trends umreißen, die die Entwicklung beleuchten und den Übergang zur Kunstindustrie kennzeichnen.

Kunst als Investment

Der spektakulärste Aspekt des Kunstbooms der achtziger Jahre war sicherlich die Nachfrage nach Kunst als Geldanlage. Die Ironie der Entwicklung liegt darin, daß der Personenkreis, der sich für Kunst interessiert, hierdurch vielleicht die größte Ausweitung erfuhr, die je zu beobachten war. Der Kunstmarkt wurde praktisch von der Finanzwelt annektiert, und die Nachrichten aus einem Gebiet, das früher in den hinteren Teil der Feuilletons verbannt war, erschienen nun auf der Titelseite der Börsenblätter. In einer Welt, in der Geld das Maß aller Dinge darstellt, brachten es die exorbitanten Verkaufspreise für Kunstwerke mit sich, daß immer mehr Leute von ihnen Notiz nahmen. Die Botschaft, die von so innovativen Einrichtungen wie dem »Salomon Brothers-Index« ausging, der die Kursbewegungen der Kunst im Vergleich mit Wertpapieren, festverzinslichen Anleihen, Goldpreis und anderen Börsenstandards notierte, war unüberhörbar und ein Signal, das alle Aufmerksamkeit verdiente. Gegen Ende des Jahrzehnts hatte der aufgeschlossene Zeitgenosse, der zehn Jahre zuvor zwar über die neusten Filme, kaum aber über die Gegenwartskunst auf dem laufenden gewesen wäre, wahrscheinlich nicht nur von einigen der tonangebenden jüngeren Künstler gehört, sondern sogar das eine oder andere ihrer Werke selbst erworben.

Was an dieser Entwicklung der Kunst als Geldanlage besondere Beachtung verdient, ist der Umstand, daß der Kunstmarkt sich dabei als ein Kommunikationssystem erwies, das den Stellenwert der Kunst im öffentlichen Bewußtsein dramatisch aufgewertet hat. Der Markt zeigte sich dabei viel effizienter als die herkömmlichen Instanzen des Kunstbetriebs wie zum Beispiel Ausstellungen und Kunstzeitschriften. Ein weiterer faszinierender Aspekt dieser Entwicklung besteht darin, daß die Auktionserlöse vom breiten Publikum als ein Wertmaßstab nicht allein für den Geldwert, sondern auch für Qualitätsurteile aufgefaßt werden. Da die herkömmlichen Qualitätskriterien nur schwer nachzuvollziehen sind, wird heute die Hierarchie der Verkaufspreise selbst von manchem Insider als Rangskala und Wertmaßstab akzeptiert. So erklärt sich, daß es neben der üblichen Kunstkritik und der Öffentlichkeitsarbeit der Museen zunehmend die spektakulären Auktionserlöse sind, die den allgemeinen Konsens hinsichtlich Qualität bestimmen.

Abgesehen von dieser nachhaltigen Auswirkung auf das Kunstverständnis hat die Entwicklung aber auch eine ganz neue Infrastruktur mit sich gebracht und ein Heer neuartiger Kunstfachleute – Berater, Marktforscher, Ausstellungsmacher, Trendsetter, Spezialfirmen und weitere Experten – auf den Plan gerufen, die dem neuen Typus von Geldanlegern ihre Dienstleistungen anbieten. In einer Stadt wie New York oder Paris schafft heute die Kunstindustrie für Hunderte von Leuten Arbeitsplätze und nimmt es in wirtschaftlicher Hinsicht längst mit der Mode- oder Werbebranche und ähnlichen Industriezweigen auf. Einige Beobachter meinen, daß der gegenwärtige Niedergang des Kunstmarkts den Aspekt von Kunst als Investment auflöst und eine »reinere« Form der Kunstverehrung zurückbringt. Die excessive Kunstmarktspekulation der späten achtziger Jahre flaut ab, und dieselbe Geldhierarchie, die zuvor die Reputation der Künste aufbaute, bewirkt jetzt das Gegenteil. Manche Künstler, deren Auktionspreise während des letzten Jahres dramatisch fielen, müssen zusehen, wie die Kritik ihr Ansehen in den Medien ruinierte.

Die naive Vorstellung, daß der Preis für Kunst ewig steigt, wird ersetzt werden durch eine nüchterne, realistischere Einstellung. Doch das veränderte Bewußtsein in der Kunst, das durch ihre Förderung als Investment entstand, wird einen bleibenden Effekt besitzen. Als der Kunstmarkt sich noch am Rand der Ökonomie bewegte, war er relativ isoliert vom allgemeinen Verlauf der Wirtschaftszyklen. Jetzt ist der ganze Kunstbetrieb so groß geworden und so mit der Wirtschaft verflochten, daß an ihm derselbe Auf- und Abschwung beobachtet werden kann wie in jedem anderen Industriesektor.

Kunst als Stimulus wirtschaftlicher Entwicklung – insbesondere auf dem Immobiliensektor

Mittlerweile besitzt fast jede Stadt, die auf sich hält, ihren Soho-Bezirk, das heißt einen Stadtteil, der – gestern noch vom Verfall bedroht, heute von einer Handvoll rühriger Künstler und Galeristen in ein Mekka für Modelustige und schicke Restaurants verwandelt – zu neuem Leben erwacht. Diese »Sohoisierung« ehemals vernachlässigter Stadtteile ist so verbreitet, daß es schwerfällt, sich daran zu erinnern, daß dieser Trend kaum mehr als anderthalb Jahrzehnte besteht. Die ersten typischen Beispiele entstanden eher naturwüchsig und zufällig, bevor Stadtentwickler und Grundstücksmakler überhaupt mitbekamen, was vorging. Heute ist die »Sohoisierung« etwas, das Grundeigentümer und städtische Behörden planmäßig zu betreiben

versuchen. Anders als im Marais-Bezirk in Paris und im Geschäftsviertel von Santa Monica in Kalifornien, wo sich eine Soho-ähnliche Situation im Zuge der Stadterneuerungsmaßnahmen eher von selbst ergab, haben die »Kunstviertel« vieler Kommunen, zumal in den USA, einen vorprogrammierten, buchstäblich künstlichen Charakter.

Mancherorts bleiben diese Projekte, die auf Kunst als wirtschaftlichen Stimulus setzen, in einem vergleichsweise bescheidenen Rahmen – so etwa eine Einkaufspromenade in Santa Monica, an der ein Ladengeschäft das städtische Kunstmuseum, das Santa Monica Museum of Art, beherbergt. Andere sind dagegen äußerst umfangreich und ehrgeizig angelegt – so etwa das Mehrzweckprojekt in Los Angeles mit dem Museum of Contemporary Art als Zentrum. In Japan sind diverse Golfklubs – um neue Mitglieder anzulocken – dazu übergegangen, ihre Klubhäuser mit kostspieligen Kunstwerken zu bestücken und ihre Bahnen mit Skulpturen zu säumen. Dahinter steht wohl der Gedanke, die Klubmitglieder würden sich ebenso wie an der ästhetischen Aura des Ambiente an der sinnfälligen Finanzkraft ihres Klubs erbauen. Wer von uns hätte noch vor zwanzig Jahren im Traum daran gedacht, daß die Ausstattung mit zeitgenössischer Kunst sich dazu eignen könnte, die Vermietung von Büroraum zu erleichtern, Kunden in Kleiderboutiquen zu locken oder sogar Mitglieder für Golfklubs zu gewinnen?

Der typische sohoisierte Bezirk verfügt über ein oder mehrere helle Restaurants im New-Age-Stil und eine Reihe Boutiquen in ihrem Umkreis, deren Erscheinungsbild irgendwie die Bekanntschaft mit zeitgenössischer Kunst verrät. Die weiträumigen, geweißten und renovierten Dachböden und Fabriketagen, die für Soho und sohoisierte Stadtteile so kennzeichnend sind, haben auch der Kunstpraxis selbst ihren Stempel aufgedrückt und dazu geführt, daß mindestens zwei Generationen von Künstlern mit dieser speziellen Art von Raumgefühl ans Werk gegangen sind.

Der äußerste Punkt, was den Einsatz von Kunst als Stimulus wirtschaftlicher Entwicklung angeht, ist wohl mit dem MASS-MOCA-Projekt für North Adams, eine darniederliegende Gemeinde im westlichen Massachusetts, erreicht. Geplant ist, auf einem ehemaligen Fabrikgelände mit riesigen stillgelegten Werkhallen, die großformatige Kunstobjekte aufnehmen sollen und von Läden, Restaurants und einem Hotel umgeben sind, ein Supermuseum der Gegenwartskunst zu errichten. Das Ziel ist, nicht nur ein überregionales Kunstzentrum zu schaffen, sondern auch den wirtschaftlichen Aufschwung der Gemeinde herbeizuführen. Man hofft, daß die Kunst genügend Leute anziehen werde, die das Hotel und die Lokale füllen, neue Arbeitsplätze erforderlich machen, mit einem Wort – North Adams zu neuem Leben erwecken würden.

Kunst als Mittel zur Imagepflege von Unternehmen

Die vielfältigen Methoden, Kunst zur Hebung eines Firmenimage einzusetzen, bilden mittlerweile fast eine Wissenschaft für sich. Längst haben potente Unternehmen und agile einzelne die Gunst der Stunde genutzt und aus der Beratung großer Firmen, wie man Kunst am besten zur Förderung der Public Relations, des Betriebsklimas oder der Investitionsbereitschaft einsetzt, ihrerseits ein lukratives Geschäft gemacht. Nicht wenige multinationale Konzerne – wie zum Beispiel Philip Morris mit seinem denkwürdigen Slogan »It Takes Art to Make a Company Great« – stellen inzwischen Kunst in den Mittelpunkt ihres öffentlichen Erscheinungsbildes. Ihre unternehmerische Kunstpolitik reicht von der schlichten idealistisch-modernistischen Vorstellung über Kunst am Arbeitsplatz bis hin zu den gewieftesten Strategien, die öffentliche Meinung durch Mäzenatentum und Sponsorship für sich einzunehmen.

Hans Haackes einflußreiche Arbeiten im Hinblick auf die tieferen Beweggründe der Kunstförderung durch Mobil Oil, Philip Morris und ähnliche multinationale Konzerne haben vielen die Augen darüber geöffnet, daß die Kunstaktivitäten solcher Wirtschaftsgiganten von sehr komplexen Motiven und nicht nur von schierem Gemeinsinn und Uneigennützigkeit bestimmt werden. Die Kunstpflege seitens großer Firmen läßt sich schon lange nicht mehr auf ein persönliches Steckenpferd des Aufsichtsratsvorsitzenden zurückführen. Die großen Gesellschaften treiben zu diesem Zweck detaillierte Marktforschung und heuern professionelle Kunstmanager an, um ganz bestimmte, zielgerichtete Kunstförderprogramme zu erstellen. Viele Firmen verfügen längst über spezielle Repräsentanten, die bei den Behörden als geübte Sachwalter der Kunstförderung auftreten, um damit günstige Voraussetzungen für ein Entgegenkommen von staatlicher Seite auf anderen Feldern zu schaffen. Der verstorbene Armand Hammer etwa war ein Meister in dieser Art kunstpolitischen Machtspiels.

Eine andere Variante der Kunstpatronage durch große Firmen und Wirtschaftsunternehmen besteht

darin, mit einer eigenen Kunstsammlung das Firmen-image – kreativ und innovativ – aufzuwerten. Das vielleicht glänzendste Beispiel für diese Strategie stellte die Sammlung Saatchi in London dar, die über ihren enormen Einfluß auf die Kunstszene der achtziger Jahre hinaus eine wichtige Rolle für das kreative Image der Werbeagentur Saatchi & Saatchi spielte. Die gegenwärtige Veräußerung großer Teile der Sammlung und der gleichzeitige Niedergang der Agentur haben die ursprüngliche Einschätzung der Sammlung verändert. Doch sie bleibt weiterhin gültig als ein außerordentliches Modell für die Verbindung von avancierter Kunst und Business-Kreativität.

Einige Kritiker waren fest davon überzeugt, daß die Aura des Kunstwerks im Zeitalter seiner technischen Reproduzierbarkeit verschwinden würde – das paradoxe Fazit besteht jedoch darin, daß das Medienzeitalter diese Aura mächtiger denn je werden ließ. Ein wesentlicher Teil der Kunstindustrie hat in der Tat mit der Vermarktung dieser Aura zu tun.

Kunst als Konsumstimulus

Ein entscheidender Trend im Marketing der achtziger Jahre bestand in der Verwendung dieser Kunst-Aura zur Gewinnung neuer Verbrauchergruppen für den gehobenen Konsum. Der große Erfolg der Werbekampagne für den »Absolut Vodka« oder der Einsatz von Künstlern wie Francesco Clemente als Modell für Modehäuser bezeugten die Wirkung, die Gegenwartskunst als Lockmittel auf den aufgeschlossenen Verbraucher auszuüben imstande war. Wie auch bei anderen Aspekten der Kunstindustrie traten die weitreichendsten Innovationen bei der Nutzung von Kunst als Konsumstimulus in Japan an den Tag. Japan blickt ja nicht auf dieselbe Tradition der Kunst-um-der-Kunst-willen wie die westlichen Länder zurück und betrachtet im allgemeinen Kunst als etwas, das der Architektur, dem Handwerk oder Kunstgewerbe verwandt ist. Es überrascht deshalb nicht, wenn Japan bei der Anwendung neuer Methoden, Kunst mit gehobenem Konsum zu verbinden, eine führende Position einnimmt. Die Seibu-Kaufhäuser liegen, was die Integration von Kunst in ihre Verkaufsstrategie betrifft, an der Spitze. Das konzerneigene Sezon-Kunstmuseum dient als Kristallisationspunkt ihrer Werbeaktivitäten und zieht Tausende von Leuten in das Warenhaus, wo ein ganzes Stockwerk zahlreichen Kunstgalerien und dazu passenden Boutiquen vorbehalten ist.

Kunst wird von Verkaufsmanagern als jene Sprosse der Konsumleiter angesehe, die auf die Haute Couture und ihre marktkonformen Ableger folgt, – als eine Art konzeptuelles Produkt, das gleich den auf vorwiegend ästhetisch-konzeptuelle Wirkung bedachten Werbestrategien von Calvin Klein, Ralph Lauren oder Guess Jeans mehr über das Image als über das materielle Substrat verkauft werden soll. Das fortgeschrittenste Marketing konzentriert sich deshalb darauf, dem Konsumenten statt des Gebrauchswerts eines Produkts dessen Erlebniswert zu bieten. Der Verkäufer braucht dazu nicht auf die Kunst selbst zurückzugreifen, sondern nur auf ihre Aura. Wir gelangen in eine Epoche, in der die Technologie der Konsumproduktion so universell geworden ist, daß sich die Angebote konkurrierender Unternehmen mehr oder minder angeglichen haben. Die fortschrittlichsten Unternehmen lernen, daß potentielle Käufer, wenn sie konkurrierende Produkte fast gleicher Qualität vorfinden, sich für diejenigen entscheiden, hinter denen das interessantere »Kulturimage« zu erkennen ist. In einem nächsten Schritt des Marketing wird wohl von den effizientesten Unternehmen der Versuch unternommen werden, Kunst und Kultur für die Entwicklung einer ansprechenden »Firmen-Personality« zu nutzen, die den Kunden beim Kauf der Produkte ein Gefühl »menschlicher Nähe« schenkt.

Kunst als politisches Marketing

Politiker in verschiedenen Ländern haben inzwischen begriffen, daß es eine gute politische Taktik ist, die Gegenwartskunst zu fördern und sie zur Belebung des Tourismus und der wirtschaftlichen Entwicklung einzusetzen. Natürlich wird als leuchtendes Vorbild für diese neue Art von Kulturpolitik immer wieder Jack Lang hingestellt. Die französische Regierung hat herausgefunden, daß unter den populären Themen die staatliche Kunstförderung bei der Wählerschaft heutzutage an vierter Stelle steht. Mehr Kunstförderung heißt letztlich mehr Wählerstimmen.

Große Priorität räumt ebenfalls die spanische Regierung der Förderung zeitgenössischer Kunst ein. Das neue Ansehen, das Spanien als ein Land gewonnen hat, in dem die Kunst im Mittelpunkt des öffentlichen Interesses steht, soll die neue Dynamik und Kreativität der spanischen Kultur und Industrie verdeutlichen. Die staatliche Förderung sowohl der ARCO-Kunstmesse als auch zahlreicher neuer Museen und Ausstellungsprojekte hat zu

der Entwicklung eines neuen Wirtschaftssektors einschließlich einer gehobenen Spielart des Tourismus beigetragen.

Auf etwas andere Weise hat sich auch die sowjetische Regierung der zeitgenössischen Kunst angenommen – sie nutzte die künstlerische Avantgarde sowohl als Devisenquelle wie auch, wichtiger noch, als Signal dafür, daß in der Sowjetunion Handels- und Meinungsfreiheit an Boden gewönnen. Die Auktion zeitgenössischer Kunst, die durch Sotheby's im Sommer 1988 in Moskau veranstaltet wurde, war ein außergewöhnliches Ereignis, das für die neue Position der sowjetischen Kulturpolitik Zeugnis ablegte. Besonders interessant daran ist, wie Kunst, die einmal radikal gegen das Establishment gerichtet gewesen war, nun in ein Programm einbezogen wurde, durch das das öffentliche Ansehen und die ökonomischen Vorhaben des Staates gefördert werden sollten. Man kann es nur als eine Ironie der Geschichte ansehen, daß sich zur selben Zeit die amerikanische Regierung auf eine reaktionäre Position zurückgezogen hat und dabei ist, ihre Förderung zeitgenössischer Kunst und künstlerischer Ausdrucksvielfalt einzuschränken, und dies ausgerechnet zu einer Zeit, in der die Sowjetunion dazu übergeht, aus der Kunst politisches Kapital zu schlagen.

Kunst als höchstes Konsumgut

Freizeit- und Erholungs-Shopping ist in unserer Gesellschaft zu einem primären kulturellen Bedürfnis geworden, das gleich nach dem Fernsehen und der Pop-Musik kommt. Für den, der die Entwicklung des Kunstsammelns während des zurückliegenden Jahrzehnts verfolgt hat, bestand eines der faszinierendsten Phänomene darin, wie Sammeln für einen Teil der neuen Käufer zur höchsten Form des Shopping wurde. Vielleicht ist Kunst das postindustrielle Produkt schlechthin. Sie ist ästhetischer und konzeptueller Natur – etwas, von dem niemand die Befriedigung eines materiellen Bedürfnisses erwartet. Für den Konsumenten, der bereits alles besitzt, dessen er zu einem bequemen Leben irgend bedarf, und der auch dem jeweils letzten Modeschrei kaum noch etwas abgewinnen kann, avanciert Kunst zum höchsten Konsumgut. Für ihn stellt Kunstsammeln oder Kunst-Shopping die höchste Stufe des Konsumerlebnisses dar – bestärkt durch die Eleganz der Galerien, durch den Nervenkitzel bei Auktionen, durch den Glamour der Reisen zu internationalen Ausstellungen, die ihm den höchsten Konsumgenuß verschaffen.

Demgegenüber bleibt seriöse Sammelleidenschaft, was sie immer war – ein herausforderndes und zeitraubendes Unterfangen, Passion einer kleinen Zahl von Leuten, die bereit und fähig sind, beständig ihren Horizont zu erweitern. Das neuartige Phänomen, von dem hier die Rede ist, hat dagegen mehr mit einem oberflächlichen Sammelfieber zu tun. Diesem verdankt der Kunstmarkt auch ein gut Teil seiner Expansion während der achtziger Jahre. Neben dem kleinen Kreis der herkömmlichen Sammler begegnen wir heute einer neuen breiten Phalanx von Kunstkonsumenten – Indiz einer Entwicklung, die weitreichende Folgen für die Zukunft der Kunst haben wird.

Die Entstehung einer neuen Form von Meta-Kunst zwischen Kunst und Unterhaltung

Laurie Anderson, die Talking Heads, Madonna und ein unerwartet großer Teil des Programmangebots, das über MTV (Music Televison) kam, haben den Traum vieler Performance-Künstler der siebziger Jahre wahrgemacht, aktuelle Kunst – oder zumindest ein Derivat davon – einem breiten Publikum nahezubringen. Rund um die Welt nehmen Teenager heute übers Fernsehen all die Sachen in sich auf, die man früher nur zu Gesicht bekommen hätte, wenn man sich selbst an den Ort des avantgardistischen Geschehens begab. Nicht wenige Regisseure der Musikvideos von MTV stammen selbst aus der Kunstszene und produzieren mitunter Dinge, die genauso aufregend sind wie die avancierteste Videokunst. Die hohe Sensibilität auf diesem Gebiet – vor zwanzig Jahren etwas für Außenseiter – gehört heute ganz selbstverständlich zur Akkulturation des Durchschnittsteenagers.

Madonnas Karriere bietet ein gutes Beispiel für eine »Meta-Kunst-Sensibilität«, die in die breite Unterhaltung eingedrungen ist. Madonna wurde in den frühen achtziger Jahren in der New Yorker East-Village-Szene berühmt; von daher stammen die Performance-Elemente ihrer Auftritte. Ihr Rollenspiel enthält faszinierende Parallelen zur Arbeit einer Vielzahl von aktuellen Künstlern.

Diese enge Verbindung zwischen Kunst und Unterhaltung steht vermutlich erst an ihrem Beginn und wird aller Wahrscheinlichkeit nach eines der interessantesten Tätigkeitsfelder für die Künstler des kommenden Jahrzehnts ausmachen. Zahllose neue Anbietersysteme wie Kabel- und Satellitenfernsehen und Videoverleih-

ketten haben längst die Einheitskost des Programmangebots der etablierten Sendeanstalten unterlaufen und gezeigt, daß es möglich ist, auch für anspruchsvolle Programme ein breiteres Publikum zu gewinnen. Diese neue Meta-Kunst wird nicht allein die etablierten Stationen mit ihrer traditionellen Programmstruktur weiter unterlaufen, sondern dasselbe auch in bezug auf die tradierte Kunstszene tun. Die Dinge sind in Bewegung, und Computer-Grafik sowie andere neue Simulationstechniken werden dieser Meta-Kunst völlig neue Arenen eröffnen und die überkommenen Maßstäbe künstlerischer Qualität auf eine harte Probe stellen.

Kunst als Berufszweig

Eines der augenfälligsten Resultate dieser Metamorphose der herkömmlichen Kunstsphäre in einen Industriesektor besteht darin, daß immer mehr Künstler dazu übergehen müssen, ihre Tätigkeit wie einen normalen Beruf zu organisieren. Zwar wird man noch nicht Künstler, wie man Arzt oder Anwalt wird. Doch die mannigfaltigen Erfordernisse des Kunstmarktes, das Interesse der Medien und der Museen zwingen heutzutage einen Künstler, der Erfolg hat, dazu, einen über Gebühr großen Teil seiner Zeit geschäftlichen Fragen zu widmen. Viele Künstler haben daher längst die Notwendigkeit erkannt, ihre Ateliers wie Geschäftsunternehmen zu führen – mit Buchhaltern, Empfangspersonal und persönlichen Sekretären, die zu den Assistenten im engeren Sinne, die ihnen im Atelier zur Seite stehen, hinzutreten. Ein gefragter Künstler verbringt heute einen großen Teil seines Tages damit, Leute zu treffen oder Telefonate zu führen, die geplante Ausstellungen, neue Aufträge und die Berichterstattung durch die Medien betreffen.

Das enorme Wachstum des Kunstbetriebs während des zurückliegenden Jahrzehnts, das all seine verschiedenen – kommerziellen, institutionellen und publizistischen – Sparten erfaßte, schuf zugleich eine neue Armada von Nichtkünstlern, die sich beruflich mit Kunst befassen und von daher die Zeit des Künstlers mit Beschlag belegen. Als Künstler in diesem Betrieb zurechtzukommen, erfordert heute, ein gerüttelt Maß an Zeit auf die Analyse zu verwenden, wer in dem weltweiten Beziehungsgeflecht auf wen Einfluß nimmt. Zudem bedarf es eines zeitraubenden Umgangs mit diesen neuen Kunst-Profis, deren erklärtes Ziel es ist, Werke des Künstlers zu verkaufen, auszustellen oder zu

kommentieren. Dazu ist eine neue Spezies hochprofessioneller, nonkonformistischer, jedoch irgendwie ideenarmer Quasikünstler auf den Plan getreten, welche die Vorlieben und den jeweiligen Einfluß der tonangebenden Kritiker, Ausstellungsmacher und Galeriedirektoren studieren und ihrerseits so etwas wie einen Beruf daraus machen, ihre Produktion dem anzugleichen, was gerade *en vogue* ist.

Das zuletzt beschriebene Syndrom – Kunst als einen Job wie jeden anderen aufzufassen – tritt besonders deutlich bei Kunststudenten und Nachwuchskünstlern in Erscheinung, die zuweilen die gleiche Mühe wie auf ihre Kunstproduktion darauf verwenden, das System und die Logik, nach der es arbeitet, zu durchschauen. Als der bei weitem sicherste Weg zum künstlerischen Erfolg scheint folgender festzustehen: zunächst Studium an einer der anerkannten Kunsthochschulen – dann Assistenten-Job bei einem schon berühmten Künstler – gleichzeitig eigene Beziehungen zu Kritikern und Galeristen knüpfen, denen man im Umkreis des berühmten Künstlers begegnet, usw. Dabei liegt es noch nicht sehr lange zurück, daß ein ehrgeiziger Künstler in den seltensten Fällen damit rechnen konnte, von seiner Kunst leben zu können, geschweige denn, mit ihr ein Geschäft zu machen.

Man mag darüber streiten, ob und wie sich diese Entwicklung auf die künstlerische Kreativität im allgemeinen und die künstlerische Qualität im besonderen ausgewirkt hat – auf jeden Fall hat sie einen Wandel in der Auffassung, was künstlerische Tätigkeit sei und was es heißt, ein Künstler zu sein, in Gang gesetzt. Es gibt Beobachter, die meinen, daß die neunziger Jahre wieder eine Wende bringen werden, eine Rückbesinnung darauf, daß Kunst und künstlerische Arbeit eher das Ergebnis einer Geisteshaltung denn einer Berufstätigkeit seien. Aber angesichts von immer mehr Galerien und Museen, die Jahr für Jahr neu dazukommen, und angesichts der Ausdehnung des Kunstbetriebs nach Osteuropa, nach Südostasien und anderen Teilen des Erdballs fällt es schwer, sich vorzustellen, wie der Professionalisierungsdruck auf die Künstler nachlassen soll.

Zeitgenössische Kunst, die noch vor zwanzig Jahren Distanz zum eigentlichen Wirtschaftsgeschehen hielt und eher Gegenpositionen einnahm, gibt mittlerweile gewissermaßen das Grundkonzept für eine perfekte postindustrielle Industrie ab. Kunst stellt nämlich, wie es scheint, das ideale Produkt für eine weltumspannende

Konsumgesellschaft dar, die sich in zunehmendem Maße der Vermarktung von Bildern, Symbolen und Informationen zuwendet. Freilich ist keineswegs gesagt, daß sie infolge dieser zunehmenden Integration in die Konsumwirtschaft ihre besonderen Qualitäten verliert oder von materialistischen Strömungen über Bord gespült wird. Eher könnte das Gegenteil eintreten und die postindustrielle Gesellschaft weniger materialistisch werden. Denn solange die Befriedigung der Grundbedürfnisse und Komfortansprüche in den Industrieländern gewährleistet ist, neigt der Konsument mehr und mehr dazu, beim Kauf eines Produkts dessen ästhetischen, symbolischen oder spirituellen Attributen den Vorzug vor seiner materiellen Substanz zu geben.

Die Produktwerbung unterstreicht heutzutage weit weniger solche Qualitäten wie »lange Lebensdauer« und »Arbeitsersparnis« – Gebrauchswerte, wie sie in früheren Phasen des Industriezeitalters an oberster Stelle standen. Mancher Werbespot zeigt nicht einmal mehr das real fabrizierte Produkt, sondern nur dessen künstlich fabrizierte Aura. Die Anzeige für ein englisches Auto etwa präsentiert nur einen romantischen Ausschnitt englischer Landschaft, eine Blue-Jeans-Werbung nur das Gesicht eines Modells mit Schlafzimmerblick. In beiden Fällen ist es in keiner Weise mehr das materielle Produkt, das verkauft wird. Was der Konsument erwirbt, sind allein die wahrgenommenen symbolischen Qualitäten. Wir wohnen der Entwicklung von etwas bei, was man vielleicht eine postmaterialistische Gesellschaft nennen könnte, in der der Kunst eine wichtigere Rolle zufällt, als sie je besessen hat.

Die Kunstindustrie ist dabei, zu einer jener neuen Industrien zu werden, die sich auf ein weltweites Netz von Spezialmärkten stützen. Das Zeitalter der Massenproduktion und selbst der Massenmedien neigt sich seinem Ende zu und macht, was Mengenausstoß und Produktpalette angeht, kleineren Einheiten sowie der Erschließung spezifischer Marktsegmente und Zielgruppen Platz. Die Einbeziehung computerisierter Daten über Käuferpräferenzen in den Produktionsprozeß und ein reaktionsschnelles Produktplanungsmanagement lassen die Massenproduktion alten Schlages von Tag zu Tag obsoleter erscheinen. Die neue computergestützte Produktionstechnik im Verein mit den neuen gezielteren Methoden der Markterschließung, die über die Medien laufen, ermöglicht es, daß spezifische Produkte binnen kürzester Zeit weltweit auf entsprechend spezifischen Märkten ihre Käufer finden. Ein Produkt muß nicht mehr so populär auftreten, daß es den Wünschen der größtmöglichen Abnehmerzahl entgegenkommt, um weltweit Absatz zu finden. Die Vermarktungstechniken und die Medien sind heute in der Lage, selbst avancierteste Kunst weltweit abzusetzen, ohne daß sie Kompromisse gegenüber den wirklichen Kunstkennern eingehen muß.

Der Umstand, daß Künstler sich auf die Bedingungen der Konsumgesellschaft einlassen, könnte auf den ersten Blick wie ein Verrat an alldem erscheinen, wofür die Moderne einmal einstand, und wie eine Kapitulation vor eben den bürgerlichen Werten aussehen, gegen die sie einst antrat. Doch statt eines Verrats an der Moderne handelt es sich wohl eher um eine Ausbeutung ihres Sieges. Der Triumphzug der Jugendkultur seit Elvis Presley in den fünfziger Jahren bis hin zu den Blumenkindern der Sechziger stellte lediglich den endgültigen Schub in dem langen Prozeß dar, in dem sich die Moderne auf eine klassenlose, globale Konsumkultur hinbewegen sah, um das bürgerliche Establishment von ehedem hinter sich zu lassen. Die neue weltumgreifende Konsumkultur der Rockmusik, der Mode im Zeichen der sexuellen Befreiung, des reinen funktionsgerechten Designs und anderer Ableger moderner Ideen tritt – mag man darin nun eine Ironie der Geschichte sehen oder nicht – zu einem gut Teil das Erbe der Moderne an. Diese Konsumentenkultur hat die Kunstsphäre mittlerweile so weitgehend in sich absorbiert, daß der einzelne Künstler kaum noch die Möglichkeit hat, sich ihr zu entziehen. Vielmehr sind er oder sie längst Teil von ihr.

Ist in alldem nur ein Desaster, was »echte« Kunst angeht, zu sehen? Oder sollte es sich um eine unerwartete, in dieser Gestalt unvorhergesehene Erfüllung des alten Bauhaus-Traums handeln? Muß man etwa das Engagement, mit dem heutige Künstler in der Kommunikations- und Unterhaltungsindustrie tätig sind, als das aktuelle Gegenstück zu den Keramiken Kandinskys, den Stühlen Rietvelds und Rodschenkos Reklametafeln ansehen? Bauhaus, De Stijl und angewandter Konstruktivismus förderten nachhaltig die Integration moderner Kunst und modernen Designs in die Massenproduktionsprozesse des industriellen Zeitalters. Vielleicht besteht die Fortschreibung jener Visionen und Utopien heute gerade darin, Kunst in die Werbung, die Unterhaltungsindustrie, die konsumorientierte Vermarktung – ihr ökonomisches Pendant im postindustriellen Zeitalter – zu integrieren. In gewissem Sinne kann somit die heute allgemein zugängliche Kunst- und Kulturindustrie als Realisierung des egalitären, modernen Ideals einer »Kunst für alle« gesehen werden.

Das Hauptproblem im kommenden Jahrzehnt wird für die Künstler nicht so sehr in der Entscheidung zwischen Abstraktion oder Figuration, expressiver oder konzeptueller Gestaltung liegen. Es wird vielmehr die Frage sein, in welchem Maße sie sich für oder wider ihre neuartige Rolle als Akteure und Protagonisten in den globalen Wirtschaftsprozessen entscheiden werden. Werden sie sich diese neue Rolle zunutze machen, um ein breiteres Publikum zu erreichen, oder werden sie versuchen, sich dem Einfluß der Konsumkultur zu entziehen, um sich erneut zu isolieren und in eine Art Kunst-Tempel zurückzukehren?

Aus dem Englischen übersetzt von Maximilian D. Ulrich

WENIGSTENS EIN PAAR LEUTEN SOLLTE MAN NAHESTEHEN

YOU ONLY CAN UNDERSTAND SOMEONE OF YOUR OWN SEX

TORTURE IS BARBARIC

DAS WELTALL ALS EIN ORT DER WUNDER, WO KÄMPFEN NICHT DER ERDE
SCHADET – WER AUFHÖRT, DAS ZU GLAUBEN, WIRD WÜTEND.

MONEY CREATES TASTE

TRENNUNG IST DER WEG ZU EINEM NEUEN ANFANG

WELCHES LAND KANN MAN NOCH WÄHLEN, WENN MAN ARME LEUTE HASST?

ES MACHT SPASS, SORGLOS DURCH TODESSTREIFEN ZU SCHLENDERN.

DEN FEIND ZU IGNORIEREN IST DIE BESTE ART DES KAMPFES

ES DAUERT EINE WEILE, BEVOR MAN ÜBER REGLOSE GESTALTEN WEGSTEIGEN
UND SICH UM SEINE EIGENEN ANGELEGENHEITEN KÜMMERN KANN.

THE FUTURE IS STUPID

STIRB SCHNELL UND SCHWEIGEND, WENN SIE DICH VERHÖREN. ODER ABER
LEBE SO LANGE, DASS SIE SICH SCHÄMEN, DICH WEITER ZU FOLTERN.

TURNPAUSEN ZU BESTIMMTEN ZEITEN IM TAGESABLAUF FÖRDERN DIE
PRODUKTIVITÄT, ENTSPANNEN UND BELEBEN.

GEH NACH BONN UND SAG DENEN, DU MÖCHTEST GERN REGIEREN,
WEIL DU WEISST, WAS FÜR DICH GUT IST.

PROTECT ME FROM WHAT I WANT

CHILDREN ARE THE HOPE OF THE FUTURE

DIE MEISTEN MENSCHEN KÖNNEN SICH NICHT SELBST REGIEREN

WIR SIND SO VOLLER LÖCHER, DASS WIR KEINEN GRUND HABEN,
DIE AUSSENWELT ALS ETWAS FREMDES ZU BEGREIFEN.

KLASSENSTRUKTUREN SIND SO KÜNSTLICH WIE PLASTIK

SOMETIMES SCIENCE ADVANCES FASTER THAN IT SHOULD

PRIVATE PROPERTY CREATED CRIME

HANDS ON YOUR BREAST CAN KEEP YOUR HEART BEATING

DEINE ÄLTESTEN ÄNGSTE SIND DIE SCHLIMMSTEN

DER BEGINN DES KRIEGES WIRD GEHEIM SEIN.

SICH SELBST KENNEN HEISST ANDERE VERSTEHEN

SCHON EINE KLEINIGKEIT KANN SEXUELL ABSTOSSEN, EIN SCHLECHT PLAZIERTES MUTTERMAL ODER EINE BESTIMMTE BEHAARUNG. ES GIBT DAFÜR KEINEN GRUND, ABER LETZTLICH IST DAS AUCH EGAL.

VERACHTUNG IST KEIN BEWEIS FÜR GUTEN GESCHMACK

HÖRE AUF DEINEN KÖRPER

IN A DREAM YOU SAW A WAY TO SURVIVE AND YOU WERE FULL OF JOY

MÄNNER BESCHÜTZEN EINEN NICHT MEHR.

LOSLASSEN IST OFT AM SCHWERSTEN

WELCHER TRIEB SOLL UNS NOCH RETTEN, WO SEX JETZT DOCH WEGFÄLLT.

ROMANTIC LOVE WAS INVENTED TO MANIPULATE WOMEN

EATING TOO MUCH IS CRIMINAL

MÄSSIGUNG TÖTET DEN GEIST

JEDER HAT DAS GESICHT DAS ER VERDIENT

LACK OF CHARISMA CAN BE FATAL

MEHR UND MEHR LEUTE WERDEN IN IHRE WOHNUNGEN VERSTECKE EINBAUEN, KLEINE ZUFLUCHTSORTE, DIE NUR MIT RAFFINIERTEN GERÄTEN ZU FINDEN SIND.

IF YOU ARE NOT POLITICAL YOUR PERSONAL LIFE SHOULD BE EXEMPLARY

DIR IST IM TRAUM EIN AUSWEG ERSCHIENEN UND DU WARST SELIG.

VERPACKUNG IST SO WICHTIG WIE INHALT

BEDINGUNGSLOSE LIEBE BEWEIST GEISTIGEN GROSSMUT

ALLES DARF ERFORSCHT WERDEN

ZWEI ODER DREI LEUTE, VERLIEBT IN DICH, SIND SO GUT WIE GELD AUF DER BANK.

AUTOMATISIERUNG IST TÖDLICH

Vilém Flusser

Bilderstatus

Bei den Bildern in dieser Ausstellung geht es vorwiegend um Gemälde und Fotoarbeiten, also um »stille« Bilder. Das uns heute umgebende Bilderuniversum besteht jedoch zum entscheidenden Teil aus bewegten und tönenden Bildern. Das wirft die Frage auf: Welchen Status haben »stille« Bilder inmitten der allgemeinen Bilderströmung und des allgemeinen Bildergetöses? Die naheliegende Antwort, es seien Inseln für Kontemplation und wir ruderten zu ihnen gegen den tosenden Strom, um uns an ihren Gestaden zu sammeln, verdient bedacht zu werden und sollte nicht kritiklos hingenommen werden.

Angenommen, man würde einem Menschen in Lascaux und einem im Florenz der Medici zu erklären versuchen, daß sich manche der gegenwärtigen Bilder bewegen. Das würde zu Mißverständnissen führen. Der Lascaux-Mensch würde meinen, daß solche Bilder von Höhle zu Höhle wandern. Und der Florentiner würde behaupten, daß sich auch seine Bilder bewegen, seit man begonnen hat, auf Leinwand statt auf Zimmerwand zu malen. Deshalb müßte man hinzufügen, daß die gegenwärtigen Bilderrahmen fast ebenso unbeweglich geblieben sind wie einst und daß sich in diesem buchstäblichen Sinn ihr Status nicht erheblich geändert hat: Es sind weiterhin Gegen-»stände«. Was in Bewegung geraten ist, ist das im Rahmen ersichtliche Schauspiel: Es ist nicht mehr starre Szene, sondern bewegter Vorgang. Daraus würde der Lascaux-Mensch schließen, daß sich in unseren Bildern Schatten bewegen, wie bei seinem Lagerfeuer auf Höhlenwänden. Man müßte ihm erzählen, daß unsere Schatten farbig sind und daß sie sich nicht nur entlang der Wandoberfläche bewegen, sondern auch aus dem Felsinneren aufzutauchen und dorthin zurückzukehren scheinen. Der Florentiner würde dann vielleicht meinen, solche Bilder seien eigentlich Fenster. Hierauf müßte man antworten, daß sich in solchen Bildern nicht nur – wie im Fenster – die beobachtete Aussicht bewegt, sondern auch das hinaussehende Auge, das in die Aussicht vordringen und auch einen größeren Abstand dazu nehmen kann.

Um die damit gestiftete Verwirrung noch zu vergrößern, könnte man hinzufügen, daß solche beweg-

ten Bilder auch tönen. Zuerst würden wohl beide, der Mensch in Lascaux und der Florentiner, die Sache so verstehen, daß solche Bilder beim Transport von Höhle zu Höhle oder von Kirche zu Kirche klappern. Später würden sie annehmen, daß die sich bewegenden Schatten vom Geheimnis des Schattenreichs flüstern. Man müßte ihnen erklären, daß die bewegten Gestalten im Bild laut reden, lachen und singen, daß der Donner im Bild kracht, die Regentropfen trommeln, und vor allem, daß – unerwarteterweise – der ganze Bildvorgang in andere, zum Beispiel musikalische Töne getaucht ist. Darauf würden wahrscheinlich beide, der Mensch in Lascaux entschieden und der Florentiner zögernd, von solchen Bildern behaupten, es seien alternative Realitäten, andere Wirklichkeiten.

Dem würde man nicht zustimmen können. Man würde darauf hinweisen müssen, daß derartige Bilder zwar sichtbar und hörbar sind, aber nicht riechbar und schmeckbar. Und vor allem darauf, daß wir uns an den Bildgestalten nicht stoßen können. Das würden die beiden nicht als Gegenargument akzeptieren. Der Mensch aus Lascaux würde behaupten, es gebe andere Realitäten als jene des wachen Erlebens, zum Beispiel die Traumwelt und das Totenreich, und derartige Bilder seien eben zu solchen anderen Wirklichkeiten hinzuzuzählen. Und der Florentiner, er habe nach unserer Schilderung Vertrauen zu unserer Bildtechnik gewonnen und sei überzeugt, wir würden in Zukunft riechbare, schmeckbare und auch tastbare Bilder herstellen können. Man wäre gezwungen, beiden zuzustimmen. Und erschwerend müßte man hinzufügen, daß wir eben beginnen, bisher Unsichtliches und Unerhörtes – zum Beispiel Algorithmen, in die vierte Dimension gekrümmte Körper oder Schwingungen jenseits unserer Sinnesfähigkeit – in derartigen Bildern zu sehen und zu hören. Darauf würden wohl beide, der Mensch aus Lascaux und der Florentiner, einstimmig erklären, an unserer Stelle würden sie nur noch solche Bilder und nicht mehr die vergleichsweise langweilige sinnliche Welt betrachten.

Hier müßte man einräumen, daß dies schon der Fall sei. Die Leute hocken tatsächlich die meiste Zeit vor den relativ unbeweglich gebliebenen Bilderrahmen, um sie anzustarren. Darauf würden beide fragen, wie denn die Bilder vor die Hockenden hingestellt werden. Die Antwort darauf würde beide entsetzen. Man hätte nämlich zu sagen, daß die Bilder eigentlich gar nicht dort sind, wo die Leute hocken, sondern an einem für die Hockenden unzugänglichen Ort, und daß sie von dort aus in Richtung der Hockenden ausgestrahlt werden. Das Entsetzen der beiden Fragesteller hätte zwei Seiten. Die eine Seite: Wenn die sich bewegenden Bilder von einem unzugänglichen Ort aus in die relativ unbeweglichen Rahmen ausgestrahlt werden, dann bewegen sie sich als Ganzes und zugleich bewegt sich alles in ihnen. Es ist eine Doppelbewegung, bei welcher sich der Bildinhalt anders bewegt als das ganze Bild. Die andere Seite: Bei so einer Ausstrahlung starren zahlreiche Hockende durch zahlreiche Bilderrahmen hindurch im gleichen Augenblick ins gleiche Bild und durch das gleiche Bild hindurch auf den gleichen unzugänglichen Ort. Dort treffen all die Blicke aufeinander, aber ohne einander zu sehen. Das ist entsetzlich: daß alle diese Leute die gleiche Ansicht haben und gerade deshalb füreinander blind sind. Angesichts einer derartigen höllischen Schraube, die zu derartiger Blindheit führt, würden wohl beide Besucher aus der Vergangenheit nicht länger bei uns weilen wollen.

Die Bilderflut

Man würde zwar selbst am liebsten mit den beiden ziehen, um der blendenden und betäubenden Bilderflut zu entweichen und um die Bilder der Frührenaissance oder der frühen Stiere und Pferde zu genießen, aber so ein Ausflug kann nicht gelingen. Wohin immer man nämlich Exkursionen macht, dorthin schleppt man Apparate mit, aus denen die blendenden und betäubenden Bilderfluten strömen. Diese Apparate, die wir überall mitschleppen, müssen gar nicht mehr *vor* unseren Bäuchen baumeln. Wir haben sie alle bereits *im* Bauch, und sie knipsen, rollen und winden sich in unserem Inneren. Wir sind der tönenden Bilderflut ausgeliefert.

Wir können nicht gegen den Bilderstrom in Richtung der guten alten Bilder rudern, sondern müssen, wenn wir nicht ertrinken wollen, entweder schneller zu rudern versuchen als der Strom oder seitwärts in der Hoffnung, einen Ankerplatz zu finden. Da wir die guten alten Bilder nicht mehr herstellen können, müssen wir entweder noch weit neuere bewegte und tönende Bilder schaffen, als es die uns umspülenden sind, oder wir müssen »stille« Bilder herstellen, welche die Bilderflut überragen. Diese Behauptung kann nicht einfach so stehenbleiben, sondern muß gestützt werden. Zuerst muß plausibel gezeigt werden, warum wir zu den alten Bildern nicht zurückkehren können. Dann, wie wir die uns mit Ertrinken drohenden Bilder technisch, ästhetisch und existentiell überspielen können. Und schließlich, wie wir (und ob wir überhaupt) »stille« Bilder als Schutz und Rettung vor den bewegten und tönenden herstellen können.

Die guten alten Bilder wurden geschaffen, wann immer jemand Abstand von einem Gegenstand nahm, um ihn zu ersehen und das Ersehene für andere zugänglich zu machen. Dieser Schritt zurück vom Objektiven ins Subjektive und die darauf folgende Wendung ins Intersubjektive bilden eine außerordentlich komplexe Geste, und die beiden schon erwähnten historischen Beispiele können sie illustrieren. Der Mensch in Lascaux ersah seinen Gegenstand, etwa ein Pferd, von seinem subjektiven Standpunkt. Das war eine flüchtige und private Ansicht, und sie mußte festgehalten und veröffentlicht werden, um andere daran teilnehmen zu lassen. Um dies zu tun, verschlüsselte der Mensch in Lascaux das Ersehene in Symbole und übertrug diese Symbole mittels Erdfarben und Spaten auf eine Felswand. Wer den Code kannte und vor die Wand trat, der konnte die Ansicht entschlüsseln und die Botschaft empfangen. Die Geste des Florentiners unterschied sich davon nicht wesentlich, sondern nur in einer Hinsicht. Der Gegenstand, auf den der Florentiner sich bezog, war nicht ebenso objektiv, sondern bereits von vorangegangener Subjektivität durchtränkt. Es war etwa eine biblische Szene. Das bedeutet, daß der Code, in den der Florentiner seine Ansicht verschlüsselte, aus vorangegangenen Symbolen bestand, in welche er eigene einfügte. Anders gesagt: Das Bild in Lascaux ist prä-historisch und kann immer wieder von jedem Empfänger nach seiner eigenen Methode entschlüsselt werden; das Bild des Florentiners ist historisch, und man muß die Geschichte kennen, um es zu entziffern.

Auf diese Weise können Bilder nicht mehr hergestellt werden. Die moderne Wissenschaft hat seit Descartes Abstand vom Objektiven genommen, und seit der Erfindung der Fotografie hat sie Apparate bereitgestellt, um das Ersehene festzuhalten und zu kodifizieren. Wird die oben beschriebene komplexe Geste des Bildermachens »Imagination« genannt, so ist zu sagen, daß die

moderne Wissenschaft und Technik die Imagination von Menschen in Apparate abgeschoben hat, um sie zu perfektionieren. Somit ist kein Mensch fähig, mit den Apparaten zu konkurrieren. Und die Sache ist noch vertrackter. Wann immer wir ein Bild in Lascaux und Florenz betrachten, nehmen wir den Standpunkt der Apparate ein, weil unser ganzes Weltbild von ihnen geprägt ist. Demnach empfangen, das heißt entschlüsseln wir die alten Bilder im Kontext des modernen Weltbilds: apparatisch.

Die telematische Informationsgesellschaft

Da uns die Flucht aus der Bilderflut zurück zu den alten Bildern verwehrt ist, können wir die Flucht nach vorne zu neuen Bildern versuchen. Was so entsetzlich an der Bilderflut ist, sind drei Momente: daß sie an einem für ihre Empfänger unerreichbaren Ort hergestellt werden, daß sie die Ansicht aller Empfänger gleichschalten und dabei die Empfänger füreinander blind machen und daß sie dabei realer wirken als alle übrigen Informationen, die wir durch andere Medien (inklusive unserer Sinne) empfangen. Das erste besagt, daß wir den Bildern verantwortungslos, aller Antwort unfähig, gegenüberstehen. Das zweite, daß wir dabei sind zu verdummen, zu vermassen und allen menschlichen Kontakt zu verlieren. Und das dritte, daß wir die weitaus meisten Erlebnisse, Kenntnisse, Urteile und Entscheidungen den Bildern zu verdanken haben, daß wir demnach von den Bildern existentiell abhängig sind. Betrachtet man die Sache näher, dann stellt man fest, daß alle drei entsetzlichen Momente nicht in den Bildern selbst, sondern in der Art liegen, wie die Bilder geschaltet sind, um ihre Empfänger zu erreichen. Das Entsetzen liegt in der »Kommunikationsstruktur« oder – um es einfacher zu sagen – in den materiellen und/oder immateriellen Kabeln. Könnte man die Kabel umschalten, dann wäre das Entsetzen behoben. Es würde sich dabei aber herausstellen, daß sich dadurch auch die Bilder veränderten.

Vereinfachend läßt sich die gegenwärtig vorherrschende Schaltungsart so beschreiben: Die Bilder werden von einem »Sender« hergestellt und von dort an »Empfänger« bündelförmig mittels Kabeln verteilt, welche nur in einer Richtung – zum Empfänger – übermitteln. Das hat zur Folge, daß die Empfänger »verantwortungslos« sind, weil die Kabel deren etwaige Antworten nicht übermitteln. Daß die Empfänger zugleich alle die gleiche Botschaft empfangen und daher die gleichen

Ansichten haben. Daß sie einander nicht erblicken, weil die Kabel keine Querschaltungen gestatten. Und daß die Bilder als Realitäten empfangen werden, weil die Schaltung keine Kritik an den Bildern zuläßt. Würde man die Bilder umschalten, nämlich in eine Vernetzung von reversiblen Kabeln, dann wäre das Entsetzen behoben. Jeder Empfänger wäre verantwortlich, weil er zugleich auch Sender und von daher an der Herstellung der Bilder aktiv beteiligt sei. In jeden Vernetzungsknoten würden die Bilder prozessiert werden, und daher hätte jeder Empfänger eine andere Ansicht als alle übrigen mit ihm Vernetzten. Alle Beteiligten wären miteinander in ständiger dialogischer Verbindung. Und der Wirklichkeitsgehalt der Bilder wäre dank dieses Dialogs einer ständigen Kritik unterworfen. Das Umschalten der Bündel in Netze und das Reversibilisieren der Kabel heißen »telematische Informationsgesellschaft«.

Dazu ist zuerst zu sagen, daß die eben geschilderte entsetzliche Schaltungsmethode nicht nur bewegte tönende Bilder, sondern auch anders verschlüsselte Informationen schalten kann. Die verbündelte Schaltung beginnt mit dem Buchdruck, besonders bei Zeitungen und Zeitschriften, und sie kennzeichnet ebenso die Verbreitung von »stillen« Fotos wie von Radiotönen. Zweitens ist dazu zu sagen, daß die Vernetzung von reversiblen Kabeln keine Utopie ist, sondern mindestens seit der Einrichtung des Postverkehrs tatsächlich funktioniert. Sie hat im Telefon- und Telegrafennetz ihre technische Reife erreicht. Doch erst im reversiblen Vernetzen von Computerterminals und Plottern fügt sie bewegte tönende Bilder hinzu. Dennoch: Obwohl die verbündelnde Schaltungsmethode jahrhundertealt ist und obwohl die Umschaltung in Netze schon längst vonstatten geht, ist erst gegenwärtig der volle Einfluß ersichtlich, nämlich das Umschalten von bewegten tönenden Bildern aus Filmen und Fernsehen in vernetzte synthetische Computerbilder.

Wir können den gewaltigen Umbruch, der auf dieses Umschalten folgen wird, bereits jetzt an den vorwiegend jungen Menschen beobachten, die vor den Terminals hocken, und an den Bildern, die sie dabei dialogisch erzeugen. Diese am Horizont der Jahrtausendwende auftauchende neue Generation von Bildermachern und Bilderverbrauchern hat – auf ihrer Flucht nach vorne aus der Bilderflut – das Entsetzen der Verantwortungslosigkeit, Vermassung, Verblödung und Entfremdung tatsächlich überwunden. Sie ist dabei, eine neue Gesellschaftsstruktur und damit auch Realitätsstruktur zu schaffen. Und die neuen, synthetischen Bilder, in denen

abstraktes Denken ansichtig und hörbar wird und die im Verlauf des neuen kreativen Dialogs hergestellt werden, sind nicht nur ästhetisch, sondern auch ontologisch und epistemologisch weder mit den guten alten noch mit den gegenwärtig uns umspülenden Bildern vergleichbar.

Stille Bilder

Aber nicht nur diese Flucht nach vorne ins neue Jahrtausend aus der entsetzlichen gegenwärtigen Bilderflut steht uns offen, nachdem uns die Apparate den Weg zu den Bildern der Vergangenheit unmöglich gemacht haben. Es gibt noch einen anderen Ausweg, nämlich das Herstellen von »stillen« Bildern, welche hinterlistigerweise die bilderspeienden Apparate überlisten sollen. Um diesen scheinbar simplen, tatsächlich aber äußerst komplexen Umweg aus der Bilderflut in die kontemplative Stille verstehen zu können, müssen zuerst der Begriff »Apparat« und dann der Begriff »List« bedacht sein.

Apparate sind technische Vorrichtungen, und Technik ist Anwendung wissenschaftlicher Erkenntnisse auf Phänomene. Wissenschaftliche Erkenntnisse sind solche, welche dank eines methodisch durchgeführten Abstandnehmens von den Phänomenen gewonnen werden. Daher sind Apparate Vorrichtungen, in welchen der wissenschaftliche Abstand von den Phänomenen technisch umgedreht wird. Anders gesagt: Es sind Vorrichtungen, in welchen aus Abstraktem ins Konkrete gedreht wird. Zum Beispiel aus mathematischen Gleichungen in Bilder, wie im Fall von Fotoapparaten. Gleichungen der Optik, der Chemie, der Mechanik und ähnliche werden mittels Fotoapparaten als Bilder sichtbar. Oder: die Phänomene, aus welchen die Gleichungen abstrahiert wurden, erscheinen konkret auf Fotos.

Aus dieser (viel zu verkürzten) Schilderung wird ersichtlich, daß apparatische technische Bilder wie Fotos (und alle darauf folgenden) im Vergleich zu alten Bildern umgekehrt eingestellt sind. Die alten sind subjektive Abstraktionen von Phänomenen, die technischen sind Konkretionen von objektiven Abstraktionen. Aus dieser Umkehrung sind die meisten Mißverständnisse beim Empfang der technischen Bilder zu erklären. Vor allem jenes, das in den technischen Bildern »objektive Bilder der Umwelt« zu sehen glaubt. Fotos, Filme, Videos und überhaupt alle technischen Bilder werden von Apparaten hergestellt, welche objektive Erkenntnis programmgemäß kodifizieren. Nur wer diesen Code kennt, kann solche Bilder tatsächlich entziffern. Da dies wissenschaftliche Kenntnis voraussetzt, ist der »normale« Empfänger ein Analphabet in bezug auf diese Bilder. Der Fernsehzuschauer weiß beinahe nichts von den Regeln der Elektromechanik, Optik und Akustik, auf welchen der Apparat beruht, und entziffert die Bilder daher nicht, sondern hält sie eben für objektiv richtig.

Diesem allgemeinen Bilderanalphabetismus zum Trotz (oder gerade auf Grund dieses Analphabetismus) wird die apparatische Sichtweise zwingend. Wir schauen alle, als ob wir ständig durch eine Kamera blicken würden. Zwar ist inzwischen die Objektivität der wissenschaftlichen Erkenntnis, so wie sie sich in den Apparaten konkretisiert, von verschiedenen Seiten her in Frage gestellt worden, aber diese Fragen dringen nicht bis zum Empfänger von Bildern und Tönen vor. Es läßt sich daher sagen, daß das Entsetzliche der Bilderflut, von dem die Rede war, unterlaufen werden könnte, wenn es gelingen sollte, die die Bilderflut speienden Apparate zu überlisten.

Dem Begriff »List« ist auf dem Umweg über das Lateinische und Griechische am besten beizukommen. Es gibt das lateinische »ars«, das auch etwa »Gelenkigkeit« meint, wobei zum Beispiel an das Handgelenk zu denken ist. Ein mit dem Substantiv »ars« verwandtes Verb ist »artikulieren«, »deutlich aussprechen«, aber auch übertragen »die Hand drehen und wenden«. Vor allem übersetzt man »ars« als »Kunst«, aber man sollte dabei die Bedeutung »Wendigkeit« nicht vergessen. Das griechische Äquivalent zu »ars« ist »techné«. Und »techné« läßt sich auf »mechané«, im Sinn von Wendigkeit im Bearbeiten beziehen. Also auch »mechané techné«. Der Ursprung von »mechané« ist das uralte »magh«, das wir im deutschen »Macht« und »mögen« wiedererkennen. Der ganze Kontext wird deutlich, wenn von Odysseus, dem Planer des Trojanischen Pferdes, gesagt wird, er sei »polyméchanos«, was ihn als Erfinder bezeichnet und mit »der Listenreiche« übersetzt wird.

Apparate sind listige Vorrichtungen. Es sind Maschinen, sie funktionieren mechanisch, es sind Machinationen, kurz: sie sind technisch. Um es deutsch zu sagen: Apparate sind künstlich. Und gerade weil sie listig, mechanisch, technisch, also künstlich sind, können sie dank akrobatischer Artistik, dank purzelbaumschlagender Kunst über-listet werden. Daran sind jene engagiert, die gegenwärtig »stille« Bilder herstellen, auch wenn sie sich selbst dessen nicht immer bewußt sein sollten. Jedes gegenwärtig erzeugte »stille« Bild – mit welcher Methode und mit welcher Absicht auch immer hergestellt – ist ein Versuch, Apparate zu über-

listen. Solch ein Bild weigert sich, bündelförmig verteilt zu werden, weil es sich strukturell gegen den Apparat stemmt. Die Akrobaten, die diese Bilder inmitten der Bilderflut herstellen und standhaft daraus heraushalten, verdienen den Namen »Künstler« im eigentlichen Sinn, nämlich »listige Umdreher und Wender« der die entsetzliche Bilderflut ausspeienden Apparate.

Strategien der Fotografie

Der weitaus größte Teil aller Fotos (und es sind ihrer unüberblickbar viele) bezeugt die im Fotoapparat vorprogrammierte Absicht. Es geht um Bilder, die listigerweise – technisch – hergestellt wurden, um den Anschein von Objektivität im Empfänger auszulösen. Derartige Fotos hätten eigentlich auch ohne Intervention eines Fotografen hergestellt werden können, dank Selbstauslöser, denn ihre eigentlichen Hersteller sind der Techniker, der die Kamera entworfen hat, und die Industrie, die den Techniker angestellt hat. Das wird bei sogenannten Amateurfotos deutlich. Der Knipser hat nichts anderes getan als der Selbstauslöser: Befolgung der immer einfacher und verbraucherfreundlicher werdenden Gebrauchsanweisung. Aber auch die weitaus größte Zahl der sogenannten »künstlerischen« Fotos gehört zu dieser Bildart. Der künstlerische Fotograf versucht, aus dem Kameraprogramm etwas herauszuholen, das bisher noch nicht herausgeholt wurde: Er versucht, »originelle« Bilder zu machen. Aber auch der Selbstauslöser wird dies tun, wenn man ihm genügend Zeit läßt. Und er knipst ja weit schneller als künstlerische Fotografen.

Es gibt jedoch eine ganz kleine Zahl von Fotos, auf denen die genau umgekehrte Absicht zu sehen ist. Es geht dabei um den Versuch, das listige Kameraprogramm zu überlisten und den Apparat zu zwingen, etwas zu tun, wofür er nicht gebaut ist. Die Absicht der Hersteller solcher Fotos ist, Bilder zu schaffen, die quer zur Bilderflut stehen, Bilder, die die Apparate zwingen, gegen ihren eigenen apparatischen Fortschritt zu funktionieren. Das Ausstellen und das Betrachten solcher Bilder errichtet eine Insel im Bilderozean, auf welche man nicht nur flüchtet, sondern von wo aus man versuchen kann, die entglittenen Zügel der Apparate wieder in den Griff zu bekommen.

Hier stellt sich die Frage, warum gerade Fotos und nicht auch andere technische Bilder – etwa Videos oder Hologramme – auf diese Weise überlistet werden soll-

ten. Das scheint auf den ersten Blick eine falsch gestellte Frage zu sein, denn gibt es nicht allerorts Ausstellungen von technischen Bildern, welche eben dieses Überlisten der Apparate versuchen? Aber näher betrachtet, ist die Frage dennoch richtig. Alle bilderzeugenden Apparate außer der Fotokamera sind noch nicht gänzlich ausgewertet worden und bergen in sich noch Überraschungen für ihre Benutzer. Das gilt auch für die Filmkamera: Man kann noch experimentell filmen. Und alle die oben erwähnten Ausstellungen sind solchen Experimenten mit Apparaten gewidmet. Aber die Fotokamera ist als völlig durchschaut, ja, als redundant anzusehen, und viele Fotografen sprechen vom heranbrechenden Ende des Fotografierens. Wenn jemand gegenwärtig »experimentelle« Fotos macht, so deshalb, weil er nicht begriffen hat, daß die »durchschaute Kamera« nichts mehr hergibt, womit zu experimentieren wäre. Es gilt vielmehr, einen bereits völlig automatisierbaren und daher träge weiterlaufenden und weiterhin Millionen von Bildern speienden Apparat zu überlisten.

Aber es gibt noch eine andere Erklärung dafür, warum gerade Fotos für ein Überlisten der Technik gut sind. Fotokameras sind, wie alle ihre Nachkommen, bildermachende Apparate, und Fotos sind auf ähnliche Methoden vervielfältigbare und verbreitbare Bilder wie alle technischen Bilder. Aber Fotos sind still und haften an einer Oberfläche, während alle übrigen technischen Bilder sich entweder bewegen oder tönen oder beides, oder sogar in die dritte Dimension ausbrechen und Volumina werden. Daher sehen Fotos auf den ersten Blick so aus, als seien es »alte« Bilder, und tatsächlich gibt es vor-apparatische Bilder (zum Beispiel Lithographien), die eine Brücke zwischen den »alten« Bildern und den Fotos bilden. Wenn man daher die Fotokamera überlistet, zwingt man sie seltsamerweise, gegen das in ihr enthaltene Programm so etwas wie ein altes Bild zu erzeugen. Die Hersteller derartiger Fotos versuchen gleichsam, einen Apparat dazu zu zwingen, zurück nach Lascaux zu gelangen.

Transapparatische Bilder

Die Verführung ist groß, diese Sichtweise auch auf jene Bilder auszudehnen, die gegenwärtig apparatlos, mit einer seit Lascaux im Grunde wenig veränderten Methode hergestellt werden. Aus der hier eingenommenen Perspektive, die die gegenwärtige Bilderszene vor allem als eine von Apparaten erzeugte Springflut begreift,

erscheinen derartige Bilder als Ausbruchsversuche, die in die gleiche Richtung wie die Fotoarbeiten zu weisen scheinen. Man soll dieser Deutung jedoch zu widerstehen versuchen. Nicht deshalb, weil die offizielle Kritik vorgibt, die Geschichte der Bilder sei seit Lascaux (oder doch zumindest seit Beginn unserer Zivilisation) trotz der Erfindung der Apparate keineswegs zu Ende. Für diese Kritik mögen die Apparate auf das Bildermachen zwar einen Einfluß gehabt haben, aber prinzipiell schreibt sie für das 19. und 20. Jahrhundert eine Geschichte der bildenden Künste fort, wie sie sie für das 17. und 18. Jahrhundert entwarf. Tendenzen und Stile werden darin unterschieden, und gegenwärtige Gemälde werden mit ähnlichen ästhetischen Kriterien beurteilt wie etwa barocke. Diese Kritik muß, wenn sie konsistent sein will, den technischen Bildern den Status »Bild« eigentlich absprechen oder zumindest behaupten, daß sie keine »Kunst« seien. Sie muß erklären, daß seit der Erfindung der Apparate die »eigentlichen« Bilder immer mehr aus dem Alltag verdrängt, immer elitärer werden und daß es für die Gesellschaft immer schwieriger wird, sie zu entziffern. Man muß sich jedoch nicht auf die offizielle Kritik beziehen, um in den apparatlos hergestellten Bildern keinen Ausbruch, und zwar »nach hinten«, in etwas »Reaktionäres« zu sehen.

Denn es ist ja deutlich, daß die gegenwärtig apparatlos hergestellten Bilder eben doch nicht so sind wie die alten. Es geht bei ihnen nicht um die Fortschreibung der Geschichte. Sie sind im Bewußtsein hergestellt worden, daß die technischen Bilder einen Großteil dessen übernommen haben, was die alten Bilder früher zu leisten hatten. Die Hersteller der apparatlosen Bilder suchen nach Lücken, welche die Apparate bisher freigelassen haben. Sie suchen danach, was die Apparate zu machen nicht fähig sind. Es ist daher irreführend (und für die Bildermacher beleidigend), diese Bilder als ein weiteres Glied einer Tausende von Jahren währenden Bilderkette zu betrachten. Diese Kette ist mit der Erfindung der Fotokamera abgebrochen worden, auch wenn sich nicht alle Maler des 19. und 20. Jahrhunderts darüber Rechenschaft abgelegt und so weitergemalt haben, als seien Foto und Film nicht erfunden worden. Gegenwärtig wird jedoch deutlich, daß sich die Hersteller apparatloser Bilder der ihnen gestellten Aufgabe durchaus bewußt sind.

Die Erfinder der bilderzeugenden Apparate hatten die Absicht, die Imagination vom Menschen auf Maschinen abzuwälzen, und sie verfolgten dabei zwei Ziele: Erstens wollten sie eine wirksamere Imagination erreichen, und zweitens wollten sie den Menschen zu einer anderen und neuen Einbildungskraft hinführen. Beide Ziele sind nicht nur erreicht, sondern übertroffen. Die in den technischen Bildern wirkende Imagination ist so gewaltig, daß wir die Bilder nicht nur für die Realität nehmen, sondern auch in ihrer Funktion leben. Und die neue Einbildungskraft, nämlich die Fähigkeit, abstrakteste Begriffe wie Algorithmen mittels Apparaten ins Bild zu setzen, beginnt uns gegenwärtig zu erlauben, Erkenntnisse als Bilder zu sehen, also ästhetisch zu erleben. Dennoch sind nicht alle menschlichen Imaginationskapazitäten durch Apparate ersetzbar. Was unersetzbar ist, sollen die gegenwärtig hergestellten apparatlosen Bilder zeigen.

Das ist eine gewaltige Aufgabe, die solchen Bildern zukommt. Es geht nicht darum, Lückenbüßer zu sein und Apparate zu ersetzen. Es geht im Gegenteil darum zu zeigen, was an der menschlichen Imagination einzigartig ist, unersetzlich und nicht simulierbar. Es gibt nur wenige Menschen, die gegenwärtig ernsthaft versuchen, die Grenzen des Apparatischen aufzuzeigen, denn um dies zu erreichen, muß man vorher das apparatisch Mögliche vollauf anerkannt haben. (Die meisten Menschen begnügen sich zu behaupten, ihre Taten könnten von Apparaten nicht ebensogut ausgeführt werden, während sich zeigen ließe, daß oft genau das Gegenteil der Fall ist.) Zu den wenigen Menschen, die bemüht sind, die apparatischen Kompetenzen völlig auszubeuten, um dann darüber hinauszuschreiten, gehören die apparatlosen Bildermacher. Nach solchen Kriterien, und nicht nach jenen der offiziellen Kunstkritik, sind derartige Bilder zu beurteilen, falls man ihnen im Kontext der Bilderflut Gerechtigkeit zukommen lassen will: Es sind transapparatische Bilder.

Man kann sagen, daß diese Bilder – ebenso wie Fotoarbeiten – hergestellt werden, um die Apparate zu überlisten. Doch es sind zwei verschiedene Strategien, zwei entgegengesetzte Listen. Fotoarbeiten werden gemacht, um Apparate zu zwingen, etwas zu leisten, wofür sie nicht programmiert sind. Und apparatlose Bilder, um die Grenzen des Apparatischen aufzuzeigen und darüber hinauszugehen. Beide Bilderarten sind still, und es ist die Stille vor und nach dem Sturm.

Dietmar Kamper

Die vier Grenzen des Sehens

Gewidmet dem blinden Fotografen Evgen Bavčar

Nichts scheint gegenwärtig gewisser als der Triumph des Auges über die anderen menschlichen Sinne. Die Bildmaschinen laufen in der ganzen Welt auf Hochtouren. Alte und neue Medien der Sichtbarkeit arbeiten um die Wette. Immer mehr von dem, was es gibt, gerät in den Blick. Das visuelle Zeitalter ist auf dem Höhepunkt angelangt. Da und dort aber sind auch Zweifel aufgekommen. Durch den Exzeß des Imaginären dreht sich möglicherweise dessen Funktion um. Der Horizont der Erfahrung ist buchstäblich schon durch Bilder verstellt. Man hat von Okulartyrannis gesprochen und von Bildfolter.[1] Auf dem Gipfel der Herrschaft zeigen sich einige marode Stellen im Konzept der Augenmacht über das Gegebene. Deshalb könnte die Frage im nachhinein zum Innehalten führen: Was ist geschehen, dadurch daß man über jede Grenze der Gewohnheit hinaus Bilder gemacht hat? Gerade auf den Domänen des Sichtbaren ist eine neue beängstigende Unsichtbarkeit aufgetaucht. An den Dingen fällt durchweg auf, daß sie von den Menschen kaum noch zu halten sind. Die Welt der Erscheinungen, früher eine Angelegenheit der unmittelbaren Gewißheit, ist fundamental fragwürdig geworden. Und am Bild selbst vollstreckt sich eine Zerstückelung, die bisher eher der Wirklichkeit zugeschrieben wurde. Eine Bilanz wäre also fällig. Was kostet es, den Vorrang des Auges bis zur Unbestreitbarkeit zu installieren und das Imaginäre zur Wucherung zu treiben, so daß es mit dem Realen fusioniert, zur unendlichen Immanenz sich aufbläht und im Spiel der Wechselseitigkeit des Selben und des Anderen dem letzteren keine Chance mehr läßt?

Wer sich an der Fragwürdigkeit einer solchen Bilanz versucht, gerät sofort in radikale Ambivalenzen. Selbst wenn man in der Kritik des Augenscheins geübt ist, lassen sie sich nicht vermeiden. Sprechen über Bilder ist nur im Dissens möglich. Weder Kritik noch Affirmation der laufenden Prozesse kommen der Frage näher, wohl aber ein Denken, das den performativen Selbstwiderspruch nicht scheut. An anderer Stelle wurde der aktuelle Versuch, im Bilde zu sein, als die bisher einzige durch und durch menschliche Revolution der Sinne und des Sinns dargestellt, also eine Affirmation *contre cœur*

bis zur Unerträglichkeit unternommen.[2] Im folgenden soll das Negative akzentuiert werden, wieder in Form einer Übertreibung, also in Betracht der »Hölle der Bilder« (Abel Gance), ohne zu vergessen, daß man der Verlegenheit angesichts strikt ambivalenter Sachverhalte höchstens im Nacheinander kontradiktorischer Positionen beikommt.

Um mit Leonardo da Vinci den Anfang der Kostenrechnung zu machen, mit seinem Lob der Augen, mit seiner Eloge auf das Sehen, das die Menschen für das Elend ihrer Existenz einzig entschädigt:

»Das Auge, in dem die Schönheit des Weltalls sich für den Betrachter spiegelt, ist von solcher Vorzüglichkeit, daß, wer den Verlust desselben erleidet, sich um die Vorstellung aller Werke der Natur bringt, deren Anschauung die Seele zufrieden sein läßt im Kerker des menschlichen Körpers... doch wer die Augen verliert, läßt seine Seele in einem finsteren Gefängnis, wo man jede Hoffnung, die Sonne, das Licht der Welt, wiederzusehen, verlieren muß...

Gewiß gibt es niemanden, der nicht lieber Gehör und Geruch verlieren möchte als das Auge: die Einbuße des Gehörs bedeutet Einwilligung zum Verlust aller Wissenschaften, die im Wort beschlossen sind, und nur deswegen würde Einer diesen Verlust vorziehen, um nicht die Schönheit der Welt zu verlieren, die in den sowohl natürlichen wie zufälligen Oberflächen der Körper liegt, die sich im menschlichen Auge spiegeln.«[3]

Diese Sätze dürfen als prophetische Aussage gelesen werden, die ein ganzes Zeitalter vorherbestimmt. Gegen das mittelalterliche Hören, das dem Wort, genauer, der Stimme Gottes galt, wird nun die Malerei als *die* Wissenschaft der Neuzeit eingesetzt. Leonardo dachte noch im Zusammenhang von Wahrnehmung, Kunst und Wissenschaft und hoffte auf Lohn durch die Schönheit des Weltalls, durch eine geordnete Sichtbarkeit des Universums. Die Malerei zeichnet gewissermaßen vor, was die kommende Eroberung des Raumes und die offenbar schrankenlose Ausweitung des Imaginären in der Weise der Beobachtung vollzogen werden: die Inthronisierung des Auges als Leitsinn der Weltorientierung, der bis in

die aktuelle Situation sich durchhält. Heute mehren sich, wie angedeutet, die Rückschläge. Die methodischen Bemühungen um eine täuschungssichere Wahrnehmung mittels des kontrollierenden Blicks haben Absicherungen nach sich gezogen, die miteinander und *en masse* ein Arsenal waffenstarrender Abstraktionen bilden. Die unendlichen Anstrengungen waren dennoch nicht erfolgreich. Schöne Oberflächen gibt es kaum mehr, und das bleibende Glück des Sehens ist nicht eingetreten. Gerade die Augen sind über die Maßen täuschungsanfällig geblieben, so daß man der Lichtseite der Geschichte eine Nacht- oder Schattenseite assoziieren muß: einerseits ein Siegeszug der Kontrollmacht über das Sehen und das Gesehenwerden, andererseits eine Leidensgeschichte des Auges, eine unentwegte Passion, die mit dem Höhepunkt der okularen Macht ihrerseits kulminiert. Das soll an vier Grenzen des Sehens demonstriert werden.

Diese Grenzen waren nicht einfach da: Sie sind hervorgebracht worden, und zwar durch den historisch bislang ambitioniertesten Versuch, mit dem Auge Grenzen zu überwinden. Sie stellen, so betrachtet, Grenzen in Potenz dar, die vermutlich selbst, da sie aus dem Überwindenwollen stammen, nicht überwindbar sind. Soweit bekannt, befindet sich die aufgeklärte Menschheit zum ersten Mal in solcher Lage: so weit wie nie jenseits der religiösen Bilderverbote, allein mit sich und den Effekten ihrer Anstrengung, eine eigene Welt mittels der Bilder machen zu wollen. Das hat nicht nur zu Erfolgen, sondern auch zu Blendungen und Verblendungen geführt, die bei ihrer nochmaligen Aufklärung leicht in Panik geraten und, sei es in panischer Flucht nach vorne, sei es in panischer Regression, sich gegen einen nüchternen Umgang absperren. Man muß versuchen, nach und nach zu begreifen. Neue Räume des Denkens eröffnen sich überall dort, wo die alten Ordnungen zerfallen und in den Ruinen der Zwingburgen herkömmlicher Erkenntnis sich Zeit ergibt.

Erste Grenze: Das Crescendo des Unsichtbaren

Es ist unmöglich, den Kreis des Sichtbaren zu erweitern, ohne daß zugleich das Unsichtbare zunimmt. Je mehr Licht, desto mehr Schatten. Dieser Effekt widerspricht der Intention der europäischen Aufklärung. Der Widerspruch besteht in der langsamen Verblendung des Blicks, der schließlich buchstäblich ins Leere läuft.

Es gab und gibt das Unsichtbare alter Herkunft. Davon gibt es noch immer viel mehr als Sichtbares.

Hinter den Oberflächen, die für das Sehen sind, liegen ganze Welt-Räume, die nicht gesehen werden können. An dieses Unsichtbare kommt das Sehen nicht heran, obwohl es seit fünfhundert Jahren immer neue Anläufe unternimmt. Sehen bleibt oberflächlich. Die Tiefe der Welt ist nicht für das Auge. Und wenn Sehen eindringt, nehmen wiederum nur die Flächen zu, die Oberflächen und die Oberflächlichkeiten. Das optische Zeitalter hat es *ex negativo* bewiesen. Sein Wahlspruch »Alles Unsichtbare sichtbar machen« war doppelt trügerisch. Es ist an das alte Unsichtbare nicht herangekommen und hat neues Unsichtbares produziert. Am Sehen haftet eine spezifische Blendung: je mehr Sichtbares, desto mehr Unsichtbares. Das bedeutet Zuwachs. Je präziser die Fronten in der herkömmlichen Richtung eingespielt sind, desto ohnmächtiger ist das menschliche Auge gegenüber dem neuartigen Unsichtbaren, das im Zuge seiner Inthronisierung aufgetaucht ist: die abstrakte Welt der Zahlen und Figuren, der Formeln und Gleichungen.

Es sind völlig neue Gespenster und Ungeheuer entstanden an den Rändern der sichtbaren, berechenbaren Welt. Mit den Bildern wurden Anti-Bilder hervorgebracht, deren Rückwirkung noch unabsehbar ist. Insofern ist Goyas »Capricho 43«, das berühmte Bild des schlafenden Autors, »Der Traum der Vernunft gebiert Ungeheuer«, wörtlich zu nehmen. Es heißt nicht: der Schlaf der Vernunft. Es sind nicht die alten Gespenster, die wiederkehren, sondern die neuen, die aus dem Traum der Vernunft erst entstehen. Nach der Mythologie stammen die Ungeheuer aus der Rache der Erde. Wer daraufhin den Oikos, wie die Ökologie ihn versteht, in Gedanken abschreitet, ist überwältigt von der katastrophischen Gewalt der Nebenwirkungen und Spätfolgen der ersten Aufklärung. Das Charakteristische dieser Gewalt ist ihre Unsichtbarkeit. Warum also sollte man nicht die aktuellen und die kommenden Katastrophen als Ungeheuer interpretieren? Was die menschliche Wahrnehmung nicht integrieren kann, hat *nolens volens* die Qualität des Gespenstischen. Auch dafür gibt es eine neue Sensibilität. Man vergleiche die folgende Passage aus einem der letzten Briefe Kafkas an Milena:

»Man kann an einen fernen Menschen denken und man kann einen nahen Menschen fassen, alles andere geht über Menschenkraft. Briefe schreiben aber heißt, sich vor den Gespenstern entblößen, worauf sie gierig warten. Geschriebene Küsse kommen nicht an ihren Ort, sondern werden von den Gespenstern auf dem Wege ausgetrunken. Durch diese reichliche Nahrung vermeh-

ren sie sich ja so unerhört. Die Menschheit fühlt das und kämpft dagegen; sie hat, um möglichst das Gespenstische zwischen den Menschen auszuschalten und den natürlichen Verkehr, den Frieden der Seelen zu erreichen, die Eisenbahn, das Auto, den Aeroplan erfunden, aber es hilft nichts mehr, es sind offenbar Erfindungen, die schon im Absturz gemacht werden, die Gegenseite ist soviel ruhiger und stärker, sie hat nach der Post den Telegraphen erfunden, das Telephon, die Funktelegraphie. Die Geister werden nicht verhungern, aber wir werden zugrundegehn.«[4]

Zweite Grenze: Der Stillstand der Dinge

Es ist unmöglich, die Dinge sehend zu identifizieren, ohne sie stillzustellen. Weltaneignung im Suchraster der visuellen Wahrnehmung ist Mortifikation. Bilder sind Leichen von Dingen. Das unbeschränkte Imaginäre ist eine Todesmacht. Als Schranke kommt einzig jene Sprache in Frage, die Menschen gemeinsam hören können.

Das Auge, sofern es dem Subjekt qua Jäger gehört und gehorcht, will diesen Stillstand, damit es die Dinge besser treffen kann. Macht arbeitet seit jeher mit Stillstellung, Vergegenständlichung, Fixierung. Das Nonplusultra wäre hier die fix und fertige Welt, in der sich nichts mehr bewegt, in der alles zu Eis oder zu Tode erstarrt ist: die Erde als Friedhof oder als Endlager eines abgeschlossenen Konsums. Die Dinge von sich her sind in Bewegung. Sie widerstreiten dem Willen zur Eindeutigkeit. Wer sie in ihrem Wesen wahrnehmen möchte, muß sie loslassen. Ihr Auftauchen und ihr Verschwinden findet nur jenseits des Machtwillens statt. Schönheit überhaupt kann als prozeßhafte Fragilität zwischen Chaos und Ordnung verstanden werden, die immer von sich her erscheint. Das ist und bleibt ein Affront. Statt dessen sollen die Dinge rücksichtslos fixiert und ihr Verschwinden soll ebenso verhindert werden wie ihr Auftauchen. So verwechselt man das Glück der Erscheinung mit der Abstraktion, die immer auf Dauer gilt. Daraus folgt logischerweise die Forderung, die Sinne endlich zu verabschieden. Hegels Diktum, daß man am modernen Leben nur dann teilnehmen könne, wenn einem Hören und Sehen vergangen sei, ist hellsichtig auf diesen Sachverhalt gemünzt. Der Blick löst sich per Willen zur Macht vom Auge und wird in die Apparaturen der Bildproduktion investiert, die schließlich auch Abschied vom Menschen nehmen, sei er nun Ingenieur,

Erfinder oder Jäger, Beobachter. Die Rechnung geht also auch diesmal nicht auf. Wer die Bilder von Körpern statt der Körper liebt, gerät in die Eiswüsten einer sinnen- und sinnlosen Welt. Er muß zuletzt, verbissen und stumm, das Leben mit dem Tode austreiben.

Daß inzwischen die Bilder (statt der Dinge) noch einmal in Bewegung geraten, ist eine doppelte Täuschung, eine der Augen und eine des Gemeinsinns der Menschen. Der Film und seine Technik kommen über diese fundamentale Konstruktion nicht hinaus. Bilder, die sich bewegen, gaukeln dem Zuschauer das Imaginäre als das Reale vor und isolieren ihn dabei von jedem anderen Zuschauer. Die Rettung der äußeren Welt, wie etwa Kracauer sie den modernen Bildmaschinen zuschrieb, hat nicht stattgefunden. Statt dessen zeigt die mediale Entwicklung neuerdings immer deutlicher ihre Herkunft aus dem »Spiritismus«, der intendierten Macht über die Welt der Abgestorbenen, dem Zitieren der Geister mittels der Medien. Der *sensus communis* ist kein visueller Akt, sondern eine sprachliche Passion, ein Hören aufeinander, in dem der Hörer selbst sich hört. Wer aber sieht, sieht sich nicht, selbst nicht angesichts eines Spiegels. So überträgt das Sehen die Situation des Stillstands der Dinge auf den, der sieht. Sehen mortifiziert heute den Zuschauer. Bilder als Agenten einer Todesmacht stellen den Ort her, an dem gesehen werden muß. Die Höhle des Kinos ist inzwischen auf die Sarggröße des Computer-Arbeitsplatzes zugeschnitten.

Dritte Grenze: Die Vernichtung der Erscheinungen

Es ist darüber hinaus unmöglich, etwas in den Kontrollblick zu nehmen, ohne es über kurz oder lang zu vernichten. Was einerseits Abstraktion heißt, Absehen vom Gegebenen, bedeutet andererseits den Untergang der gemeinsamen Welt. Das Auge ist der katastrophische Sinn schlechthin. Der Blick zerstört die Phänomene.

Die dritte Grenze liegt also im »bösen Blick«. Es gibt keinen guten, bis auf den der Mutter, die ihr Kind wahrnimmt – vielleicht. Alle anderen Blicke installieren sich auf Kontrollpositionen, auch der liebende Rückblick auf die an den Hades verlorene Frau. Deshalb mußte Eurydike, das Inbild aller Erscheinungen, zurückbleiben, auch beim zweiten Mal. Nach Jacques Lacan ist diese zweimal verlorene Geliebte das deutlichste Beispiel für die notwendige Verfehlung des Anderen im Imaginären. Das Auge will beherrschen und vernichten, auch das, was es »liebt«. Was derart in den Gesichtskreis

tritt, ist verloren, denn der Blick selbst (nicht sein falscher Gebrauch) hat Waffencharakter. Die Formel lautet: Target, Treffsicherheit durch Konzentration. Danach funktioniert die bis ins Detail vorgetriebene Raumokkupation der hochgerüsteten Systeme. Auf Grund eines derart bösen Blicks ist alles Geschehene virtuell schon tot. An jedem Bild haftet Leichengeruch. Der Ort des Imaginären ist eine Zone des Todes. Als man vor Jahren eine Umfrage veranstaltete, wer, ohne Schaden nehmen zu müssen, dem Weltuntergang beiwohnen wollte, waren über neunzig Prozent der vielen Befragten dafür. Das Bild des Endes wollte sich fast niemand entgehen lassen. Die Fragesteller waren erschüttert von dem Ergebnis, haben jedoch keinen Versuch gemacht zu begreifen.

Daß Bilder die abgebildete Realität mortifizieren, ist noch heftig bei der Erfindung der Fotografie diskutiert worden. Heute wird dies in der Gewohnheit des Bildermachens fast vergessen, und man könnte zur Tagesordnung übergehen, wenn da nicht die vielen Waffen mit Augen wären, die jeden Quadratmeter des Planeten belauern und per Absicht oder Unfall zerstören können. Das virtuelle Ende der Erscheinungswelt wirkt sich jedoch noch massiver in einer anderen Richtung aus. Mit der Ausweitung eines apparativ ausgestatteten Imaginären ist die Behauptung aufgekommen und bis zur unbestreitbaren These verdichtet worden, daß es überhaupt keine Erscheinungen gibt beziehungsweise gegeben hat. Die argumentative Stillstellung eines Spiels von Erscheinen und Verschwinden in einem Bilduniversum von ubiquitärer Gleichgültigkeit ist allerdings eine Ironie des Schicksals. Die Authentizität der den Menschen gemeinsamen, sichtbaren Welt scheiterte in der Tat an Überlichtung, unwiederbringlich. Auch das Sehen kommt nicht mehr mit. Wie alles, was einem im Nacken sitzt, kann dieses Schicksal nicht abgeschüttelt werden.

Die vierte Grenze: Das zerstückelte Bild

Es ist schließlich unmöglich, die Bilder unendlich zu vervielfältigen, ohne das Verlangen nach *einem* Bild auszulöschen. Der Exzeß der Bilder ruiniert notwendig ihre Faszination. Damit verliert das Trauma, auf der Welt zu sein, seinen phantasmatischen Schutz. Die Wahrnehmung in ihrer Blöße ist wieder mit dem Schrecken konfrontiert.

Die erfahrene Zerstückelung der Realität in die Einheit des Imaginären zu übersetzen, das ist – noch einmal nach Jacques Lacan – der Schritt vom Trauma zum Phantasma, der im sogenannten »Spiegelstadium«, noch im extrauterinen ersten Lebensjahr, als eine vorübergehende Not-Lösung gelingt.

»Die jubilatorische Aufnahme seines Spiegelbildes durch ein Wesen, das noch eingetaucht ist in die motorische Ohnmacht... wird von nun an in einer exemplarischen Situation die symbolische Matrix darstellen, an der das Ich in einer ursprünglichen Form sich niederschlägt... Die totale Form des Körpers, kraft der das Subjekt in einer Fata Morgana die Reifung seiner Macht vorwegnimmt, ist ihm nur als Gestalt gegeben, in einem Außerhalb... Für die Imagines... scheint das Spiegelbild die Schwelle der sichtbaren Welt zu sein...«[5]

»Das Spiegelstadium ist ein Drama, dessen innere Spannung von der Unzulänglichkeit auf die Antizipation überspringt und für das an der lockeren Täuschung der räumlichen Identifikation festgehaltene Subjekt die Phantasmen ausheckt, die, ausgehend von einer zerstückelten Form des Körpers, in einem Bild enden, das wir in seiner Ganzheit ein orthopädisches nennen könnten, und in einem Panzer, der aufgenommen wird von einer wahnhaften Identität, deren starre Strukturen die ganze mentale Entwicklung des Subjekts bestimmen werden.«[6]

Wird nun das Bild seinerseits (statt des realen Körpers) vervielfältigt und zerstückelt, treten mit Macht das Orthopädische der Ganzheit und das Zwanghafte der Identität ans Licht. Nur insofern es *ein* Bild gibt, ist die Welt zauberhaft. Kommt es in Mehrzahl vor, beginnt die Banalisierung, die schließlich von den leeren Stellen zwischen den Bildern lebt. Aus der Einheit von Seher und Gesicht stammt die Magie und späterhin die Unbezwingbarkeit träumender Menschen. Es gibt da ein Leuchten von weit her, das mütterlich genannt werden kann, weil für jedes Menschenkind das Gesicht der Mutter zuerst da war, in einem ansonsten gnadenlosen Universum. Wer derart im Bilde ist, kann nicht besiegt werden. Aber alle Aufspaltung und Verdoppelung trägt zur Erosion des Verlangens bei. Mittels der Bildmaschinen ist dieser Prozeß der Entzauberung unaufhaltsam in Gang gekommen. Was wie unendliche Erweiterung aussieht, ist lediglich Auslöschung der Spur des Begehrens. Die Menschen werden deshalb die Lust am Sehen verlieren, und zwar durch die Technifizierung des Blicks. Die Beweiskraft der technischen Bilder geht schon jetzt gegen Null. Sie referieren nichts mehr und verlieren dadurch ihren Ort. Die Frage: Wo sind die Bilder? Drinnen oder draußen? findet keine klare Antwort mehr.

Die überschrittenen Bilderverbote zwingen dazu, sich wider Willen zu beteiligen an dem Versuch, die Macht des Imaginären nicht durch Verbote, sondern durch übertriebene Freigabe, durch Metastasen nach innen zu entwerten. Einem neuen Gipfel des unfreiwillig aufschlußreichen Ausdrucks treibt zum Beispiel die Cyberspace-Technologie zu, der die Zelle der Peep-Show noch nicht eng genug ist. Man kann sich kaum etwas Obszöneres vorstellen als diesen Bildapparat, der wie eine Helm-Brille funktioniert, von außen aber als eine materiell gewordene Blendung verständlich wird. Wie schrecklich muß der *horror vacui* der Moderne inzwischen sein, daß zu einer solchen Linderung gierig gegriffen wird! Das zerstückelte Bild macht alle Spiegel blind, was etwa Roland Barthes in seinen Bemerkungen zur Fotografie zu der Frage nach der mütterlichen Stimme hinter dem Spiegel veranlaßt hat[7] und hier zu der Annahme führt, daß es zwischen Mutterverehrung und Bildverehrung einen innerlichen Zusammenhang geben muß, punktum.

Am anderen Ende der Sorgenskala steht das Problem der »heavy users«, die sich selbst bereits als Bildbehälter, als Särge für Bilder vorkommen. So wie es Sarkophage gibt, das heißt Fleischfresser, könnte es nun Zeit sein für Ikonophage. Darauf spielt überraschenderweise ein anderer kleiner Text von Leonardo da Vinci an, der noch einmal prophetisch, aber weiterzielend die vierfache

Unmöglichkeit einer definitiven Grenze des Sehens vorweggenommen hat. Es handelt sich um eine Art Rätsel, wahrscheinlich am Mailänder Fürstenhof vor fünfhundert Jahren von Leonardo selbst vorgetragen. Die Antwort sollte lauten (wie schon bei der Frage der Sphinx): »Der Mensch«. Das Rätsel hat einen apokalyptischen Tonfall, den man zusammenhören muß mit dem Lob der Augen. Vor allem die Schlußwendung ist überraschend. Sie könnte sich auf die Ikonophagie beziehen:

»Man wird Geschöpfe auf Erden sehen, die einander fortwährend bekämpfen werden, und zwar unter sehr großen Verlusten und oft auch Todesfällen auf beiden Seiten. Sie werden keine Grenze kennen in ihrer Bosheit. Durch ihre rohen Glieder werden die Bäume in den riesigen Wäldern der Welt größtenteils dem Erdboden gleichgemacht werden, und wenn sie satt sein werden, dann werden sie zur Befriedigung ihrer Gelüste Tod und Leid, Drangsal, Angst und Schrecken unter allen lebendigen Wesen verbreiten. In ihrem maßlosen Übermut werden sie sogar zum Himmel fahren wollen, aber die allzu große Schwere ihrer Glieder wird sie unten halten. Da wird auf der Erde, unter der Erde oder im Wasser nichts übrigbleiben, was sie nicht verfolgen, aufstöbern oder vernichten werden, und auch nichts, was sie nicht aus einem Land in ein anderes schleppen werden. Ihr Leib aber wird allen lebendigen Körpern, die sie getötet haben, als Grab und Durchgang dienen.«[8]

1 Ulrich Sonnemann: Tunnelstiche. Reden, Aufzeichnungen und Essays. Frankfurt/M. 1987 – Dietmar Kamper: Hieroglyphen der Zeit. Texte vom Fremdwerden der Welt. München 1988
2 Dietmar Kamper: Eine Menschheit, die im Bilde ist. In: Wolkenkratzer Art Journal. Frankfurt/M. Nr. 4, 1989
3 Leonardo da Vinci: Philosophische Tagebücher. Hamburg 1958. S. 87
4 Franz Kafka: Briefe an Milena. Frankfurt/M. 1966. S. 199
5 Jacques Lacan: Schriften I. Olten 1973. S. 64
6 ders.: a.a.O. S. 67
7 Roland Barthes: Die helle Kammer. Bemerkungen zur Philosophie. Frankfurt/M. 1985. S. 84 f
8 Leonardo da Vinci: a.a.O. S. 125

Paul Virilio

Echtzeit-Perspektiven

Supprimer l'éloignement tue.
René Char

Neben dem Phänomen der atmosphärischen, der hydrosphärischen und anderer Verschmutzungen gibt es eines, das bisher unbemerkt blieb: das Phänomen der raum-zeitlichen Verschmutzung, das ich DROMOSPHÄRISCH nennen möchte – von griechisch »dromos«: schneller Lauf.

Verunreinigt sind auf unserem Planeten nämlich nicht nur die Elemente und natürlichen Substanzen, Luft und Wasser, Fauna und Flora, sondern auch noch Raum und Zeit. Durch die modernen Verkehrs- und Kommunikationsmittel zunehmend *auf nichts* reduziert, verliert unsere geophysikalische Umwelt auf beunruhigende Weise ihre räumliche Tiefe, so daß die Beziehung des Menschen zur Umwelt um eine wesentliche Dimension beschnitten wird. So vermindert sich *die optische Dichte der Landschaft* rapide, wodurch der *sichtbare* Horizont, von dem sich alles Geschehen abhebt, mit dem *inneren* Horizont unserer kollektiven Phantasien verschmilzt, um einen letzten Horizont der Sichtbarkeit auftauchen zu lassen: den *virtuell sichtbaren Horizont* – eine Folge der optischen Erweiterung der natürlichen Umgebung des Menschen durch die Elektronik.

Die Revolution der Kommunikationsmittel hat also eine Kehrseite; diese betrifft die Dauer, die Zeiterfahrung unserer Gesellschaften.

Vielleicht stößt hier die »Ökologie« an die Grenze ihrer Theorie, denn sie läßt die Zeitordnungen außer acht, die mit den verschiedenen »Öko-Systemen« jeweils verbunden sind; das gilt vor allem für jene Zeitordnungen, die aus den industriellen und postindustriellen Technologien hervorgehen.

Als Wissenschaft einer endlichen Welt verzichtet die Ökologie offenbar freiwillig darauf, nach der psychologischen Zeit zu fragen. Ebenso wie die von Edmund Husserl diskreditierte »Universalwissenschaft« hinterfragt sie im Grunde nicht den Dialog zwischen Mensch und Maschine, die enge Wechselbeziehung zwischen den verschiedenen Ordnungen der Wahrnehmung und dem gesellschaftlichen Einsatz von Kommunikation und Telekommunikation. Kurz gesagt, die ÖKOLOGIE kümmert sich kaum um den Einfluß der *Maschinenzeit*

auf die Umwelt, das überläßt sie Ergonomie und Ökonomie, dem bloß »Politischen«…

Leider fehlt immer noch ein Verständnis dafür, daß die Relativität von Raum und Zeit auch für das menschliche Handeln in der industriellen Umwelt gilt. Als Wissenschaft von der Geschwindigkeit könnte die DROMOLOGIE hier Abhilfe schaffen. Denn wenn Ökologie mehr sein soll als eine öffentliche Bilanzierung der Verluste und Gewinne von Rohstoffen und Vorräten, aus denen sich die menschliche Umwelt zusammensetzt, hat sie die Zeitökonomie des *interaktiven* Handelns und seiner raschen Veränderungen zu erfassen.

Für Péguy »gibt es keine Geschichte, sondern nur einen *öffentlichen Zeitraum*«. Insofern sollten der charakteristische Rhythmus und die Geschwindigkeit des Weltgeschehens nicht nur Gegenstand einer »wirklichen Soziologie«, wie es der Dichter vorschlug, sondern einer »öffentlichen Dromologie« werden. Schließlich ist die Wahrheit der Phänomene stets begrenzt durch die Geschwindigkeit ihres Auftauchens.

Warum wird die Rolle einer öffentlichen Rhythmik eigentlich so unterschätzt? Auf einem begrenzten Planeten, der allmählich einen einzigen großen Boden bildet, gibt es vielleicht deshalb keine kollektive Verbitterung über die verschmutzte Dromosphäre, weil das »Wesen des Trajekts«, das Unterwegs-Sein, vergessen wird. In letzter Zeit finden wir zwar Untersuchungen und Diskussionen zur Einschließung und zum Freiheitsentzug im Gefängnis, zur Beraubung der Bewegungsfreiheit einzelner Bevölkerungsgruppen – in totalitären Regimen und Strafanstalten, bei Blockaden, Belagerungszuständen usw.… Doch sind wir offenbar noch nicht in der Lage, ernsthaft die *Frage des Trajekts* zu stellen, sobald es über die Gebiete der Mechanik, Ballistik oder Astronomie hinausgeht. Es geht um Objektivität und Subjektivität, aber nie um *Trajektivität.*

Zwar findet eine anthropologische Debatte um Nomadentum und Seßhaftigkeit statt, die erklärt, wie die Stadt als wichtigste politische Form der Geschichte entstanden ist, es fehlt aber jegliches Verständnis für das Vektorielle unserer auf der Erde hin- und herziehenden

Gattung, jegliches Verständnis für ihre Choreographie, das heißt für eine Beschreibung, wie der Mensch sich über die Orte der Erde verbreitet... Zwischen dem Subjektiven und dem Objektiven bleibt offenbar kein Platz für das »Trajektive«, das Wesen der Bewegung von hier nach dort, vom einen zum anderen, ohne die wir die *verschiedenen Ordnungen der Weltwahrnehmung* niemals wirklich verstehen werden. Sie haben im Laufe der Zeiten einander abgelöst; es sind Ordnungen der sichtbaren Erscheinungen, die mit der Geschichte der Fortbewegungsarten und -techniken, mit der Geschichte der Nachrichtenübermittlung eng verbunden sind. Durch die Geschwindigkeit der Verkehrs- und Übertragungsströme werden jedoch heute nicht nur die Migrations- oder Bevölkerungsstruktur bestimmter Weltregionen grundlegend verändert, sondern auch die »Feldtiefe« unserer Wahrnehmung und damit die optische Dichte der menschlichen Umwelt.

Was bleibt von der *räumlichen Ausdehnung* der Welt angesichts der Übermacht von Kommunikations- und Telekommunikationsmedien heute noch übrig? Die Grenzgeschwindigkeit elektromagnetischer Wellen und die Beschränkung, die drastische Reduktion des geophysikalischen »großen Bodens« durch die Auswirkungen eines Verkehrs mit Unter-, Überschall- und bald sogar Ultraschallgeschwindigkeit... Ein Physiker erklärte vor kurzem: »Für die Reisenden von heute verliert die Welt allmählich ihre Exotik, zu Unrecht würden sie jedoch glauben, die Welt werde bald überall gleich aussehen.« (Zhao Fusan) Das bedeutet das Ende der »Außenwelt«, die ganze Welt wird plötzlich *Innenwelt,* ein Ende, das ebenso das Vergessen des räumlichen wie des zeitlichen Außens (now-future) beinhaltet. Es bleibt allein der »gegenwärtige« Augenblick, die Echtzeit der direkten Telekommunikation.

Wann wird es gesetzliche Strafmaßnahmen geben? Eine *Geschwindigkeitsbeschränkung* nicht wegen zu erwartender Verkehrsunfälle, sondern wegen der Gefahren, die mit den abnehmenden Zeiträumen und der drohenden Trägheit verbunden sind, anders gesagt: wegen der Unfälle im Stillstand.

»Was hülfe es dem Menschen, wenn er die ganze Welt gewönne und nähme doch Schaden an seiner Seele?«... Denn *gewinnen* heißt ja immer auch irgendwo *ankommen,* etwas erreichen, erobern oder besitzen... Schaden an der Seele nehmen, die ANIMA verlieren, bedeutet den Verlust des Wesens der Bewegung. Historisch stehen wir also vor einer Spaltung unseres Wissens darum, was es heißt, »auf der Welt zu leben«: auf der einen Seite ist immer schon der Nomade, für den allein das *Trajekt,* die Bahn des Lebens zählt; auf der anderen der Seßhafte, für den *Subjekt* und *Objekt* wichtig sind, dessen Bewegung gegen Null tendiert, zur Trägheit, die den seßhaften städtischen »Bürger« – das Gegenteil des nomadischen »Kriegers« – kennzeichnet. Die Tendenz zur Trägheit wird heute durch die Technologien zur Fernsteuerung und Telepräsenz verstärkt, um bald in eine letzte Seßhaftigkeit zu münden, wo eine Umgebungskontrolle in Echtzeit an die Stelle des wirklichen Raums treten wird.

Diese endgültige *Seßhaftigkeit am Terminal* folgt praktisch daraus, daß (nach dem sichtbaren und dem inneren Horizont) ein dritter und letzter Horizont indirekter Sichtbarkeit auftaucht: der *virtuell sichtbare Horizont* der Telekommunikation. Er eröffnet die ungeahnte Möglichkeit einer »Zivilisation des Vergessens«, einer Gesellschaft als Live-Show, einer Gesellschaft ohne Zukunft und Vergangenheit, da ohne Ausdehnung und Dauer, einer Gesellschaft, die intensiv überall »gegenwärtig« ist, anders gesagt: *telepräsent auf der ganzen Welt.* Verloren geht die Erzählung vom Unterwegs-Sein und damit auch die Möglichkeit der Interpretation, verloren wird plötzlich auch das Gedächtnis, oder vielmehr taucht ein paradoxes »Sofort-Gedächtnis« auf, das in Funktion der Allmacht des Bildes steht: *eines Bildes in Echtzeit,* das nicht mehr eine konkrete (explizite) Information übermittelt, sondern als diskrete (implizite) Information die Wirklichkeit der Dinge schlagartig erhellt... So erscheint nach der *Linie* des Horizonts der *viereckige* Horizont des Bildschirms. Als dritter Horizont des Sichtbaren hat er die Erinnerung an den zweiten Horizont gleichsam ausgehöhlt, jenen inneren Horizont unseres Ortsgedächtnisses und unserer Orientierung auf der Welt, so daß wir Nahes und Fernes, Drinnen und Draußen nicht mehr unterscheiden können und unsere Wahrnehmung so gestört wird, daß sich unser mentaler Zustand grundlegend verändert.

Raum ohne Tiefe – Stillstand der Zeit

Die topische Stadt wurde einst rund um Tor und Hafen gegründet; die teletopische *Meta-Stadt* organisiert sich künftig um ein »Fenster«, durch das die ganze Welt zu sehen ist, das heißt um den Bildschirm und die Sendezeiten. Es gibt keine Verzögerung, *keine räumliche Tiefe mehr,* denn die Wirklichkeit der Dinge liegt nicht mehr in ihrem Volumen, sondern sie verbirgt sich in zwei-

dimensionalen flächigen Figurationen. Von jetzt an ist Maßstab des Wirklichen nicht mehr die natürliche Größe, sondern ihre potentielle Reduktion auf Bildschirmformat. Ähnlich wie eine Frau, die sich grämt, weil sie dick ist, scheint sich die Wirklichkeit zu entschuldigen, weil sie eine räumliche Tiefe und eine Dichte besitzt. Wird das *Intervall*, die Zeit zur Übermittlung, minimal, so minimal, daß es nicht mehr wahrnehmbar ist und plötzlich zum *Interface*, zur Schnittstelle, wird, dann werden es auch die wahrgenommenen Gegenstände: Sie verlieren ihr Gewicht und ihre Dichte. Durch ein elektromagnetisches Feld verbunden, setzt sich das Ferne gegen das Nahe durch, Figuren ohne Dichte verdrängen die Dinge in Reichweite. Das *Standbild* eines belaubten Baums auf dem Bildschirm ist nicht mehr der Baum aus dem Pflanzenreich, sondern nur noch eine Erscheinung, die in einer stroboskopischen Wahrnehmung vorbeizieht.

»Manche, die glauben, ich male zu schnell, betrachten mich einfach zu schnell«, schrieb van Gogh... Schon die klassische Fotografie *stellt ein Bild nur momentan still.* Beim Film wird die Realität zur vorbeiziehenden Abfolge, die Statik und Widerstand der Materialien hinter sich läßt.

Oft wurde behauptet, das Schwindelgefühl werde durch den Anblick fliehender Vertikalen ausgelöst... War die Raumperspektive der italienischen Renaissance vielleicht eine Vorform des Schwindelgefühls, das der auftauchende Horizont auslöste, ein *horizontales Schwindelgefühl*, das der *Stillstand der Zeit* im Schnittpunkt der Fluchtlinien bewirkte? Schon 1947 schrieb Giulio Carlo Argan: »Das Prinzip des Fluchtpunkts wurde also zuerst auf die Zeit angewandt und danach auf den Raum – oder sollte die neue Raumauffassung lediglich aus dem jähen Stillstand der Zeit folgen?« Wäre die berühmte perspektivische Tiefe des Quattrocento also nur ein *Schwindelgefühl*, das der Stillstand der Zeit im Augenblick des Fluchtpunkts auslöste? Sollte der perspektivischen Auffassung des Raums also die Trägheit jenes PUNKTUM im Schnitt der Fluchtlinien zugrundeliegen? Diese Auffassung sollte nicht lange vorherrschen... »*Die räumliche Tiefe ist die Seele der Malerei*«, schrieb Leonardo da Vinci... Und Auguste Rodin erklärte in der Diskussion, die er mit Paul Gsell über den Wahrheitsgehalt der Momentaufnahme führte: »Nein, der Künstler ist wahr, und die Photographie lügt; *denn in Wirklichkeit steht die Zeit nicht still.*«

Die Zeit, um die es hier geht, ist die chronologische, die zeitliche Abfolge, die nicht stillsteht, sondern ständig verstreicht, es ist die lineare Zeit, die wir kennen, während die Techniken der lichtempfindlichen fotografischen Platte etwas Neues einführten, das Rodin noch nicht bemerkt hatte: Die Zeit der Fotografie war nicht mehr die vergehende, sondern ihrem Wesen nach eine belichtete Zeit, eine zweidimensional werdende Zeit, eine Belichtungszeit, die die klassische Zeitfolge ablösen sollte. Die Zeit der *Momentaufnahme* ist also von Anfang an eine ZEIT DES LICHTS. Also bezeichnet die Belichtungszeit der fotografischen Platte lediglich die Raum-Zeit-Korrelation, in der ihr lichtempfindliches Material dem Licht der Geschwindigkeit ausgesetzt wird, das heißt letztlich der Frequenz der Photonenwellen. Deshalb entgeht dem Bildhauer, daß in der Darstellung der Bewegung die Zeit allein durch die *Zweidimensionalität* des Fotos stillsteht. Mit der Bildfolge der Fotogramme, die die Erfindung des Films ermöglichten, *wird die Zeit nie mehr stillstehen.* Der belichtete Streifen, die Filmrolle und später die in *Echtzeit* erfolgende ständige Fernüberwachung am Bildschirm werden zeigen, wie unerhört neu jene kontinuierliche »Licht-Zeit« war: die wichtigste Entdeckung nach dem Feuer. Es wurde ein indirektes Licht erfunden, das an die Stelle des direkten Sonnenlichts oder des elektrischen Lichts trat, ebenso wie letzteres an die Stelle des Tageslichts getreten war.

Die intensive Gegenwart

Heute ist der Fernseh-Bildschirm der Live-Übertragungen nicht mehr ein MONOCHROMATISCHER Filter, der nur eine Farbe des Spektrums durchläßt und den die Fotografen benutzen, sondern ein MONOCHRONER Filter, der allein *die Gegenwart* sehen läßt. Eine *intensive* Gegenwart, die sich aus der Grenzgeschwindigkeit elektromagnetischer Wellen ergibt und sich nicht mehr in die Zeitfolge von Vergangenheit/Gegenwart/Zukunft eingliedert, sondern in die chronoskopische Zeit: unterbelichtet/belichtet/überbelichtet.

Die Echtzeit-Perspektive des »virtuell sichtbaren« Horizonts auf dem Bildschirm entsteht also nur durch die *Trägheit* des gegenwärtigen Augenblicks, ebenso wie die *Raum-Perspektive* des »sichtbaren« Horizonts im Quattrocento nur in einem Aussetzen, einem Stillstand der Zeit fortbestand, der den Schwindel im Herzen jenes Leibes erregte, den Merleau-Ponty wie folgt beschreibt: »Der eigene Leib ist in der Welt wie das Herz im Organismus: er ist es, der alles *sichtbare Schauspiel*

unaufhörlich am Leben erhält, es innerlich ernährt und beseelt, mit ihm ein einziges System bildend.«

»Die Zeit steht still« im Schnittpunkt der Fluchtlinien der perspektivischen Geometrie. Sie steht still bei der fotografischen Momentaufnahme und schließlich auch im Augenblick der Live-Übertragung im Fernsehen… Vielleicht ergibt sich das Bild der Welt (oder genauer: seine hohe Auflösung) nur aus einer unmerklichen *Fixierung der Gegenwart,* aus einer pyknoleptischen Starre, einer kaum merklichen Absence, ohne die das Schauspiel des Sichtbaren gar nicht erst stattfände. Ähnlich wie das Licht weit entfernter Sterne durch eine gewaltige Masse abgelenkt wird und die Illusion einer »Gravitationsoptik« entstehen läßt, ist vielleicht auch unsere Wahrnehmung räumlicher Tiefe eine Art *visueller freier Fall,* vergleichbar dem Fall der Körper nach dem Gravitationsgesetz. Trifft das zu, wäre die perspektivische Auffassung des Raums im Quattrocento nur der erste wissenschaftliche Hinweis darauf. Seit dieser historischen Periode wird die Optik nämlich *kinematisch,* Galilei wird dafür den Beweis erbringen – allen Gegnern zum Trotz. Mit den Perspektivtheoretikern der Renaissance »fallen« wir in den Raum des sichtbaren Schauspiels, als würden wir von einer Schwerkraft angezogen; vor uns *öffnet sich* buchstäblich die Erde… Später, sehr viel später, werden die Physiologen entdekken, daß *mit zunehmender Geschwindigkeit der Fortbewegung* (zum Beispiel im Auto) die Augen sich daran gewöhnen, *weit voraus* zu schauen. Von nun an geht das berühmte »Schwindelgefühl der Fluchtlinien« mit einer Projektion einher: mit dem *Scharfstellen* des Blicks.

Um diese plötzliche Erweiterung des Gesichtsfeldes, die aus der erhöhten Geschwindigkeit folgt, zu verdeutlichen, führe ich die Beschreibung des auf den freien Fall spezialisierten Fallschirmspringers Marc Défourneaux an: »Visueller Freifall bedeutet, in jedem Augenblick des Fallens die Entfernung zum Boden abzuschätzen. Die Einschätzung der Höhe des genauen Moments, in dem die Öffnung des Fallschirms ausgelöst werden muß, ergibt sich aus der *Dynamik des visuellen Eindrucks.* Wenn man im Flugzeug in 600 Meter Höhe dahinfliegt, hat man durchaus nicht denselben visuellen Eindruck, wie wenn man diese Höhe im vertikalen Fall mit großer Geschwindigkeit passiert. Befindet man sich in 2000 Meter Höhe, nimmt man nicht wahr, daß sich der Boden nähert. Erreicht man umgekehrt aber eine Höhe von 800 bis 600 Meter, dann ›kommt‹ er allmählich auf einen zu. Dieser Eindruck wird ziemlich schnell bedrohlich, denn der Boden stürzt sich förmlich auf

einen. Die Gegenstände scheinen immer größer zu werden, und plötzlich hat man den Eindruck, daß sie nicht mehr näherkommen, sondern jäh auseinanderspringen, *als würde die Erde bersten.*«

Dieser Erfahrungsbericht ist kostbar, macht er doch anschaulich, wie unter dem Einfluß der Gravitation die Perspektive, der Blick nach unten, Schwindel auslöst und die Erdenschwere sichtbar wird. Beim »visuellen Freifall« erweist sich die perspektivische Geometrie als das, was sie immer schon war: *eine überstürzte Wahrnehmung,* in der gerade die Schnelligkeit des freien Falls das »Zersplitterte« der Sicht verdeutlicht, sobald sich unsere Augen an die hohe Geschwindigkeit angepaßt haben. Wenn bei diesem Experiment eine gewisse Entfernung, ein gewisser Moment erreicht sind, kommt der Boden nicht mehr näher, sondern er *springt auseinander* und *birst,* indem er von einer »ganzen« Dimension *ohne Fluchtlinien* jäh zu einer »Fraktal«-Dimension wird, in der sich das sichtbare Schauspiel eröffnet.

Auch wenn es für den Menschen unmöglich ist, diesen visuellen Freifall bis zum Ende auszuprobieren, so wird doch deutlich, wie eng das Sehen von der Gravitation abhängig ist. Die *überstürzte* Perspektive gehört eigentlich nicht mehr zum Raum, zum vertikalen oder horizontalen Raum der italienischen Geometer, sondern sie ist vor allem die Echtzeit-Perspektive beim Fall der Körper. Das, was der Fallende sehen kann, bevor er endgültig am Boden zerschmettert, hängt wesentlich davon ab, wie schnell sich seine Augen anpassen, scharfstellen und kaum merklich die Zeit anhalten, was wiederum von der Masse seines Körpers abhängig ist. *Die Art des Trajekts* bestimmt die *Wahrnehmung des Subjekts,* vermittelt über die *Masse des Objekts.* Der Fall des Körpers wird plötzlich *Körper des Falls.*

Kinematische Optik

Isoliert man den Augenblick, in dem die Erdanziehung wahrgenommen wird, dann bezieht sich die Perspektive eigentlich nicht mehr auf den Raum, sondern auf die noch verbleibende Zeit, jene Zeit des Falls, die von der Gravitation abhängig ist. Auf einmal schieben sich alle geometrischen Dimensionen ineinander: Zuerst scheint der Boden auf einen zuzukommen, dann scheint er sich zu öffnen… Erst taucht eine *Fläche* auf, dann driften die Fluchtlinien eines *Volumens* so lange auseinander, bis der *Punkt* des Zerschmetterns am Boden erreicht ist. Die *Linie,* das ist der Mensch, das Trajekt-Wesen im

widerstandslosen freien Fall. Es gibt kaum eine gefährlichere Übung, um die Dynamik eines visuellen Eindrucks zu testen, anders gesagt: die KINEMATISCHE OPTIK.

Heute scheinen seltsamerweise immer mehr Leute von der Leere und ihren extremen Sensationen angezogen zu werden: Es gibt Bungy-Jump, den Sprung am Gummiseil aus großer Höhe, Air-Surfing, Base-Jump... als wäre die passive Raumansicht bereits durch eine beschleunigte Zeitansicht verdrängt worden. Jene Sportarten stellen selbstmörderische Experimente dar, Experimente mit der Trägheit eines Körpers, der – bis auf die Luft ohne jeden Halt – durch seine Masse vom Wind mitgerissen wird, sich einer schwindelerregenden Fortbewegung aussetzt, die kein anderes Ziel hat als die Erfahrung der Schwere eines Körpers...

Auf der Erde beträgt die Geschwindigkeit, die notwendig ist, um ihr Gravitationsfeld zu verlassen, 11 200 Kilometer pro Sekunde. Unterhalb dieser Größe unterliegen alle Geschwindigkeiten der Erdanziehung, auch die Geschwindigkeit, mit der wir die Dinge sehen. Einerseits gibt es eine Zentrifugal- und eine Zentripetalkraft, andererseits einen Bewegungswiderstand; jede physikalische Fortbewegung, geschehe sie in horizontaler oder vertikaler Richtung, steht also in Funktion der an der Erdoberfläche wirkenden Gravitation.

Weshalb sollten wir also nicht versuchen, die Wechselwirkung zwischen dieser Gravitation und unserer Wahrnehmung der Welt einzuschätzen? Wenn das Licht in der Nähe einer großen Masse durch die universelle Gravitation abgelenkt wird, warum sollte dieselbe Anziehung (deren Geschwindigkeit ja der elektromagnetischer Wellen entspricht) nicht auch die Erscheinungen der Welt beeinflussen, jenes sichtbare Schauspiel, von dem Merleau-Ponty sprach?

Wie können wir uns eigentlich überhaupt noch eine Perspektive im Weltraum oder in der Atmosphäre vorstellen, wenn die Bezugspunkte von »oben« und »unten« verlorengegangen sind? Und wie können wir uns den Abstand zwischen »Nahem« und »Fernem« vorstellen, wenn die Fortbewegung auf keinen Widerstand mehr stößt? Die Astronauten haben bereits zur Genüge erfahren, wie Sinne und Orientierungsgefühl durch die Schwerelosigkeit durcheinandergeraten... Wollen wir diesem Tatbestand heute Rechnung tragen, müssen wir auch die perspektivische Geometrie, wie sie die Italiener entworfen haben, neu interpretieren. Denn seit dem Quattrocento *eröffnet sich das sichtbare Schauspiel* im Schnittpunkt der Fluchtlinien durch die Kraft der Erdanziehung und nicht bloß durch die Konvergenz der Linien, durch das Verschobene einer Metrik wahrnehmbarer Erscheinungen, um die es den italienischen Künstlern vor allem ging. Auch hier ist die Organisation des neuen sichtbaren Horizonts bereits abhängig von der Zeit, von jenem *Stillstand der Zeit* im Fluchtpunkt, den Argan so meisterhaft analysiert hat. Die ständige Reorganisation der Erscheinungen und ein demnächst auftauchender letzter Horizont der Sichtbarkeit, wie ihn die Transparenz *augenblicklich* fernübertragener Erscheinungen herstellt, sind heute nur zu realisieren, wenn die aus der Gravitation folgenden Einschränkungen überwunden werden. Im Gegensatz zur geometrischen Raum-Perspektive ist die Echtzeit-Perspektive nicht mehr durch die Erdenschwere eingeschränkt; der *virtuell sichtbare* Horizont auf dem Bildschirm eines »direkten Fernsehens« entzieht sich der Gravitation, denn er beruht selbst auf Lichtgeschwindigkeit. Wenn der Bildschirm – ähnlich wie die Bilder, die er unverzüglich übermittelt – optische und geometrische Eigenschaften besitzt, die ihn wie ein Fenster oder einen Bilderrahmen aussehen lassen, dann steht die Beschaffenheit seiner *videoskopischen Information* insbesondere in Funktion einer durch die Gravitation nicht mehr begrenzten Beschleunigung von 300 000 Kilometer pro Sekunde.

»Der Stillstand der Zeit« im Schnittpunkt der Fluchtlinien des Quattrocento wird abgelöst von einem kaum wahrnehmbaren Bildschirm-Raster (man denke nur an die Bemühungen um hohe Bildauflösung), der *Stillstand* ist also nur eine pyknoleptische Absence im *gegenwärtigen Augenblick,* ein unmerkliches Nachlassen der Aufmerksamkeit des Fernsehzuschauers, das ihm den Alptraum einer endlosen Folge von Einzelbildern erspart... »Wir müssen uns daran gewöhnen«, sagte Einstein, »daß es keinen fixen Punkt im Raum gibt.« Es gibt nur die Trägheit des wirklichen Augenblicks, die der *lebendigen Gegenwart* ihre Form verleiht. Eine psychologische Dauer, ohne die es kein Erfassen der Welt, keine Ansicht der Welt gäbe.

Expansion und Kontraktion

Doch kehren wir zum Schluß zum Ursprung der letzten aller Verschmutzungen zurück, zur *Verschmutzung der Dromosphäre.* Wenn der vorherrschende Einfluß der technischen Kultur sich auf unserem Planeten ausbreitet und durchsetzt, wenn er scheinbar eine territoriale

Expansion zur Folge hat, dann hat diese Entwicklung auch eine verborgene Seite. Der Dramatiker Samuel Beckett bemerkte einmal: »Die Kunst neigt nicht zur Expansion, sondern zur Kontraktion.«

Gerade die rasante Entwicklung der Fahrzeuge und der verschiedensten Vektoren der Fortbewegung hat zur Folge, daß sich die Erdoberfläche und unsere unmittelbare Umgebung unmerklich zusammenziehen. Der nicht wahrnehmbare »Stillstand der Zeit« in der Überschneidung der perspektivischen Fluchtlinien tritt nun hinter einen *Stillstand der Welt* zurück, das heißt hinter eine unmerkliche Zusammenziehung ihrer Weite und regionalen Vielfalt. Das Schwindelerregende des Raums wurde durch den Anblick der fliehenden Vertikalen ausgelöst, durch die beschleunigte Perspektive, die den Sturz ins Leere antizipiert. Für den Hochgeschwindigkeits-Reisenden von heute und insbesondere für den Fernsehzuschauer entsteht das Schwindelerregende der Echtzeit durch die Trägheit, dadurch daß sich der Körper des Fernseh-Fahrgasts *auf der Stelle zusammenzieht.*

Die Geschwindigkeit der neuen elektronischen Umwelt wird zur letzten LEERE, einer Leere, die nicht mehr vom Intervall, vom Abstand zwischen Orten und Dingen und insofern von der Ausdehnung der Welt abhängig ist, sondern vom Interface, von der Schnittstelle für die Direktübertragung weit entfernter Erscheinungen, von einer geographischen und geometrischen Zusammenziehung, in der Volumen und räumliche

Tiefe völlig verschwinden. Das ist die Krise oder genauer *der Unfall der optischen Dichte* im sichtbaren Schauspiel. So schrieb Théodore Monod: »Nichts ist so niederschmetternd, wie *bereits* von dem Ort, den wir verlassen, den anderen *zu sehen,* den wir abends oder am nächsten Tag erreichen werden.«

Wir verlieren die Aussicht oder vielmehr »den Boden unter den Füßen«, indem wir auf eine neue Art ins Leere stürzen. Auch das ist eine Art raum-zeitlicher Verschmutzung, ein Verfall jener »Kunst des Unterwegs-Seins«, die der Nomade ausübte, ein Verschwinden des sichtbaren Horizonts im Schauspiel der Welt. Beim Seßhaften der heutigen Metropolen betrifft die Kontraktion auf der Stelle nicht nur – wie früher beim städtischen Bürgertum – den Bereich von Fortbewegung und Produktion; vielmehr betrifft sie zuerst den Körper jenes rechnergestützten Gesunden, der mehr und mehr dem prothesengestützten Behinderten ähnelt, um seine Umgebung zu kontrollieren, ohne sich von der Stelle bewegen zu müssen.

Insofern betrifft die Verschmutzung der Dromosphäre die Lebendigkeit des *Subjekts* und die Beweglichkeit des *Objekts,* indem sie das *Trajekt* so verkümmern läßt, daß es überflüssig wird. Diese ernste Behinderung ergibt sich daraus, daß Fahrgast und Fernsehzuschauer ihre *Körper* zur Fortbewegung *verlieren* und gleichzeitig damit jenen großen festen Erdboden, der das Terrain absteckt für das Abenteuer, auf der Welt zu sein.

Aus dem Französischen von Marianne Karbe

DIE KÜNSTLER DER AUSSTELLUNG

JOHN M ARMLEDER	JON KESSLER
RICHARD ARTSCHWAGER	IMI KNOEBEL
MIROSŁAW BAŁKA	JEFF KOONS
FRIDA BARANEK	JANNIS KOUNELLIS
GEORG BASELITZ	ATTILA KOVÁCS
ROSS BLECKNER	GUILLERMO KUITCA
JONATHAN BOROFSKY	GEORGE LAPPAS
JEAN-MARC BUSTAMANTE	OTIS LAUBERT
JAMES LEE BYARS	GERHARD MERZ
PEDRO CABRITA REIS	OLAF METZEL
UMBERTO CAVENAGO	YASUMASA MORIMURA
CLEGG & GUTTMANN	REINHARD MUCHA
RENÉ DANIËLS	JUAN MUÑOZ
IAN DAVENPORT	BRUCE NAUMAN
JIŘI GEORG DOKOUPIL	CADY NOLAND
MARIA EICHHORN	MARCEL ODENBACH
JAN FABRE	ALBERT OEHLEN
SERGIO FERMARIELLO	PHILIPPE PERRIN
IAN HAMILTON FINLAY	DMITRI PRIGOV
PETER FISCHLI DAVID WEISS	RICHARD PRINCE
GÜNTHER FÖRG	GERHARD RICHTER
KATHARINA FRITSCH	THOMAS RUFF
GILBERT & GEORGE	EDWARD RUSCHA
ROBERT GOBER	JULIÃO SARMENTO
ULRICH GÖRLICH	JULIAN SCHNABEL
RAINER GÖRSS	CINDY SHERMAN
FEDERICO GUZMÁN	MIKE AND DOUG STARN
PETER HALLEY	HAIM STEINBACH
FRITZ HEISTERKAMP	ROSEMARIE TROCKEL
GEORG HEROLD	BILL VIOLA
GARY HILL	JEFF WALL
JENNY HOLZER	FRANZ WEST
CRISTINA IGLESIAS	RACHEL WHITEREAD
MASSIMO KAUFMANN	BILL WOODROW
MIKE KELLEY	CHRISTOPHER WOOL
KAZUO KENMOCHI	VADIM ZAKHAROV

Die kursiv gesetzten Bildunterschriften
bezeichnen Werke, die nicht
in der Ausstellung gezeigt werden.

Ohne Titel (FS 246), 1990, 270 x 200 x 110 cm

Ohne Titel (FS 241), 1990, Größe variabel

Ohne Titel (FS 196), 1988, Acryl auf Leinwand, vier Metallhocker, 91,5 x 244,5 x 59,5 cm

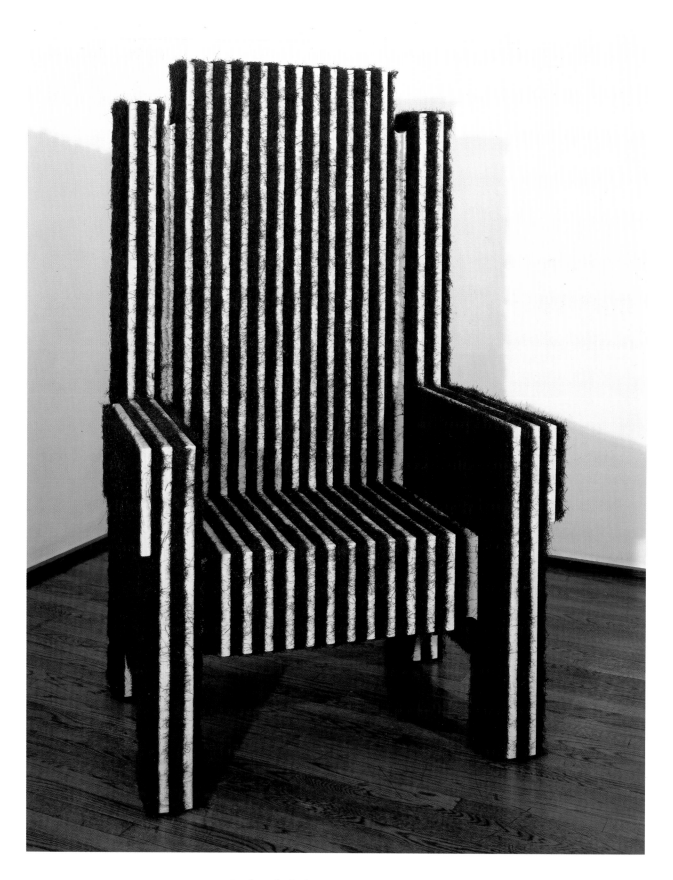

High Backed Chair, 1988, 164 x 78 x 104 cm

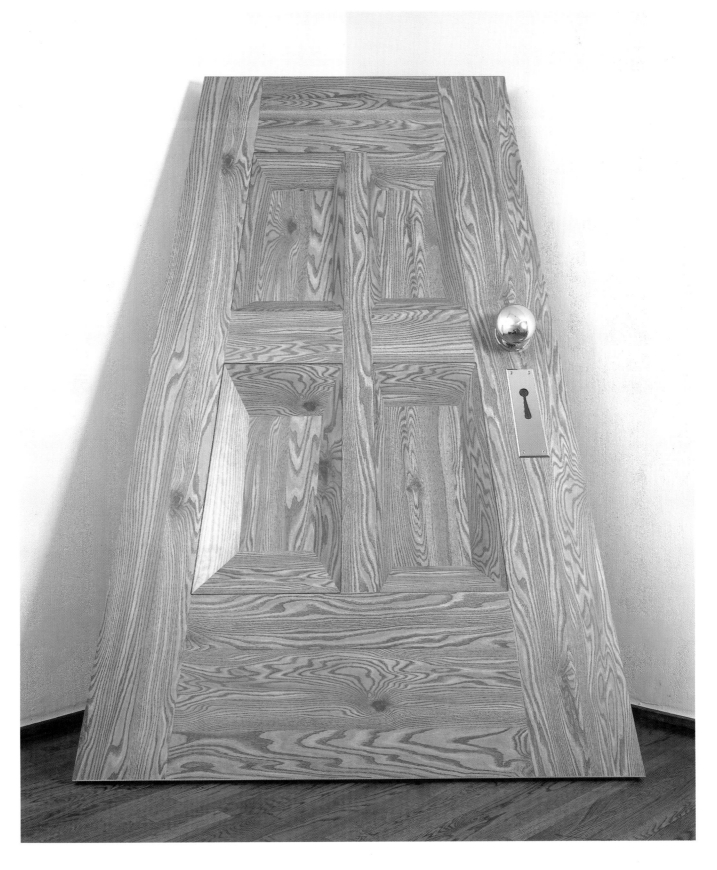

Door, 1990, 245x171x51 cm

Double Sitting, 1988, 192,5 x 173 cm

The Shadow/Der Schatten, 1988, 179,5 x 153 cm

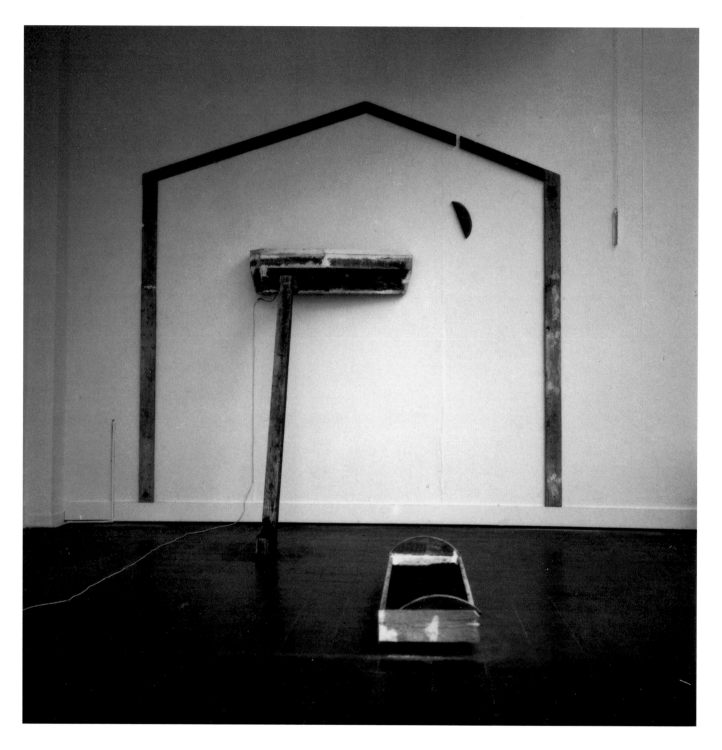

Oase, 1989, ca. 300 x 400 cm

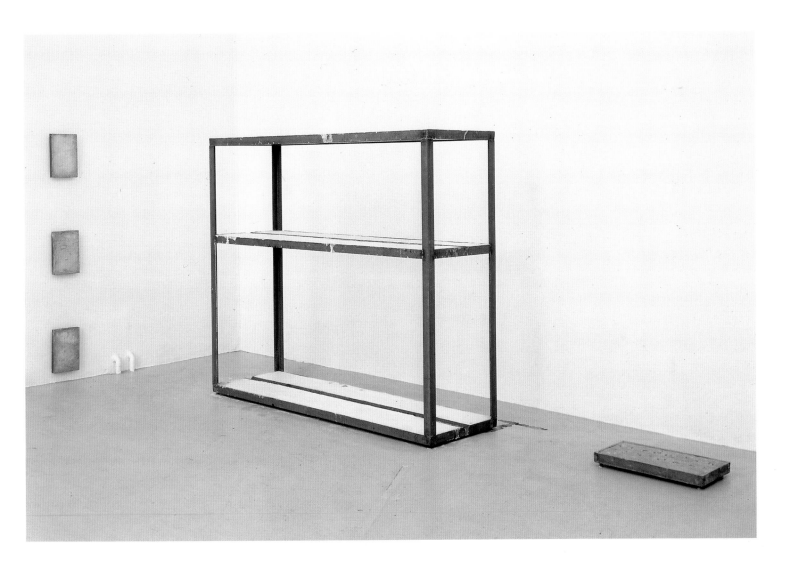

Fünfteilige Installation, 1990, Größe variabel

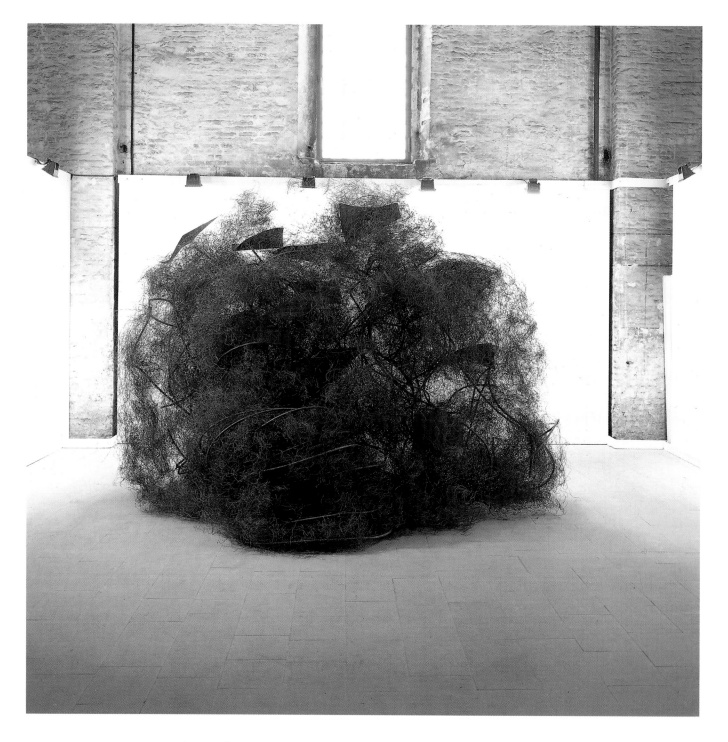

Ohne Titel, 1990, Eisendraht, biegsame Stangen, Platten, 300 x 300 x 300 cm

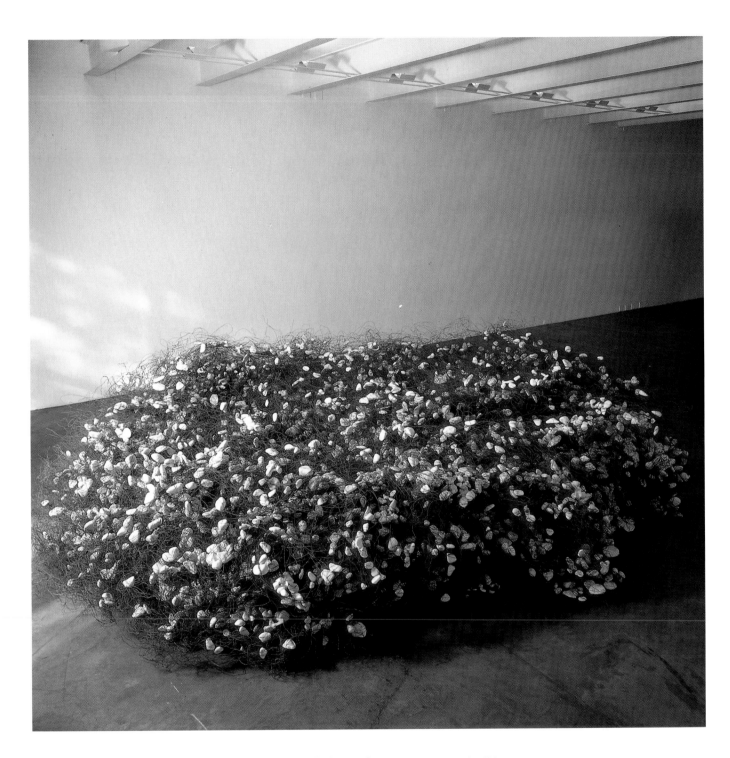

Bolo, 1990, Eisendraht, weißer Marmor, 100 x 440 x 480 cm

GEORG BASELITZ

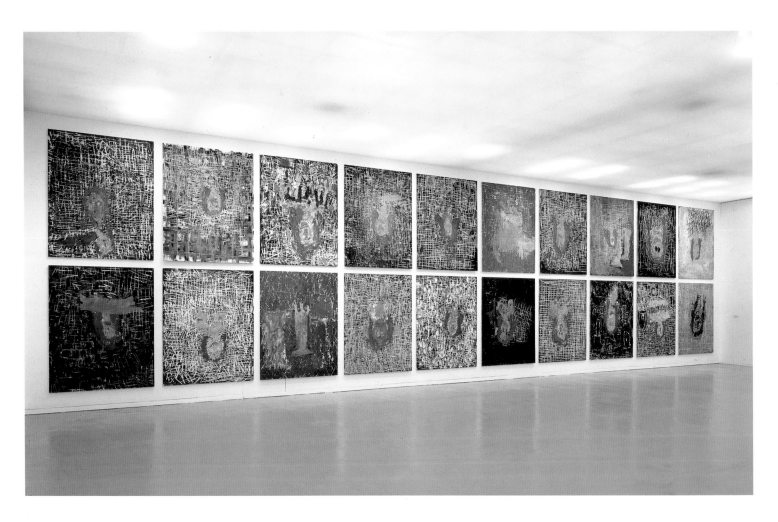

»45«, 1989, 20 Teile, je 200 x 162 cm, Installation Kunsthaus Zürich

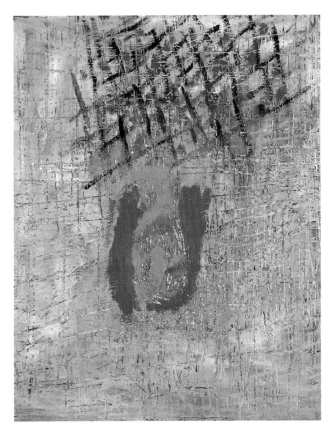

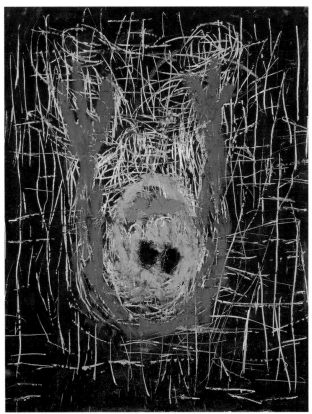

»45«, 4. IX. 89 – 12. IX. 89

»45«, 2. VI. 89

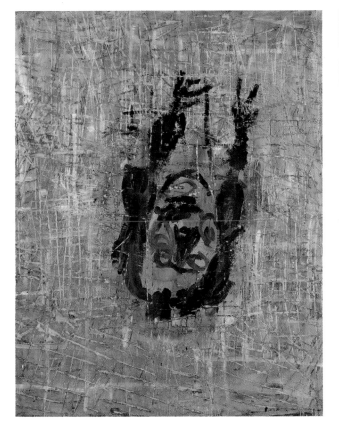

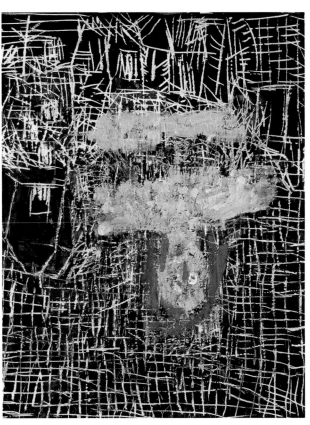

»45«, 9. IX. 89

»45«, 20. VII. 89 – 7. VIII. 89

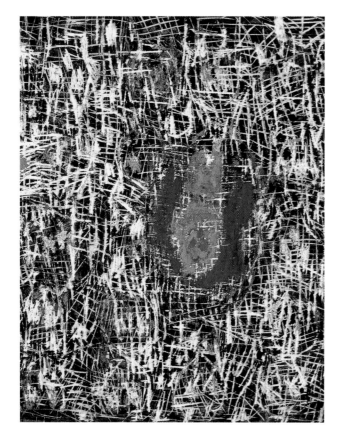

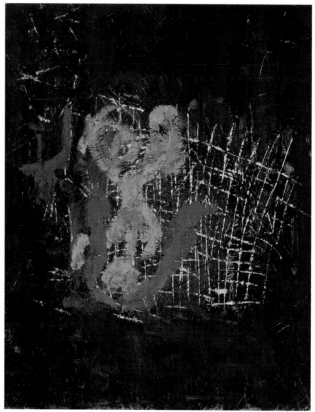

»45«, 21. VII. 89 – 1. IX. 89 »45«, 23. VII. 89 – 15. IX. 89

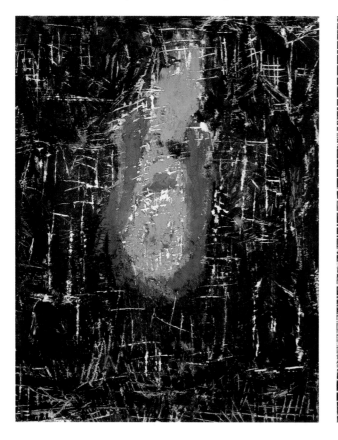

»45«, 21. VII. 89 – 7. VIII. 89 »45«, 18. VII. 89 – 27. VII. 89

»45«, VI. 89 – 20. VIII. 89

»45«, 6. VIII. 89 – 8. VIII. 89

»45«, 24. VIII. 89 – 3. IX. 89

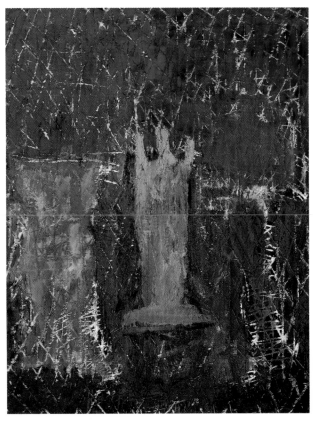

»45«, 11. VIII. 89 – 13. VIII. 89

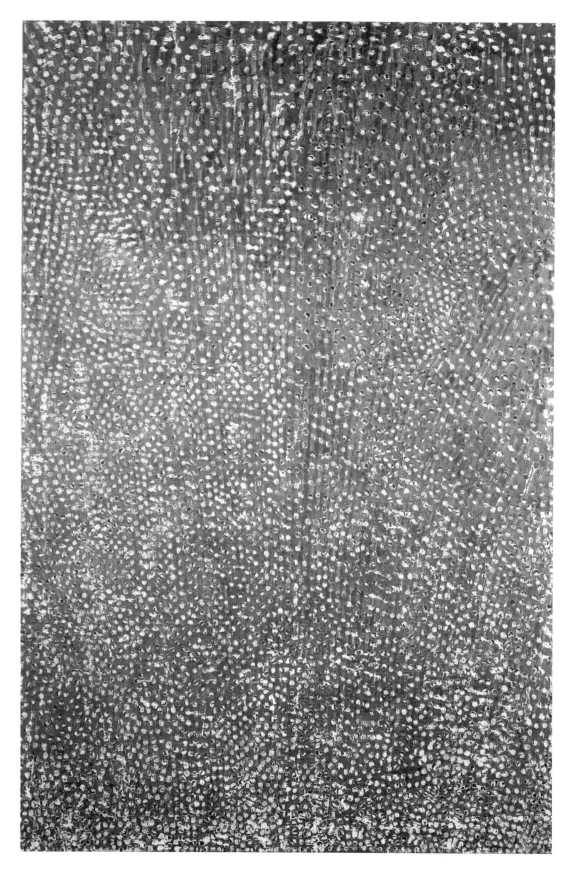

Cascade/Kaskade, 1990/91, 274 x 182 cm

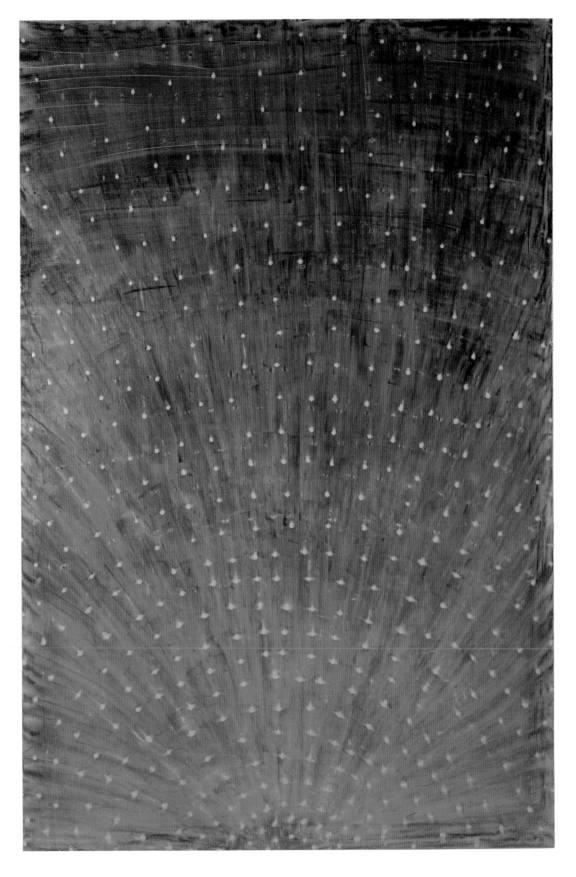

Gold Count No Count, 1989, 274 x 183 cm

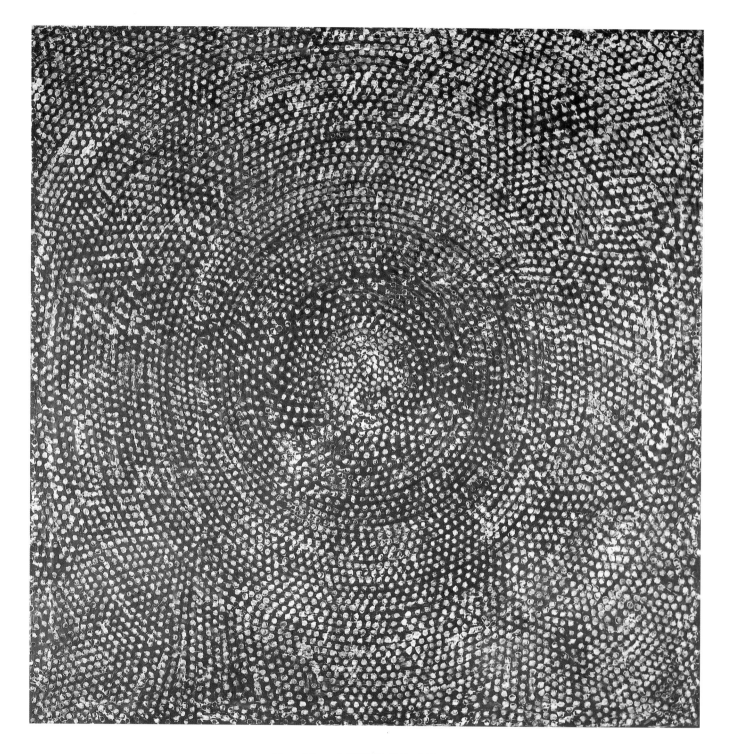

Dome/Kuppel, 1990/91, 243 x 243 cm

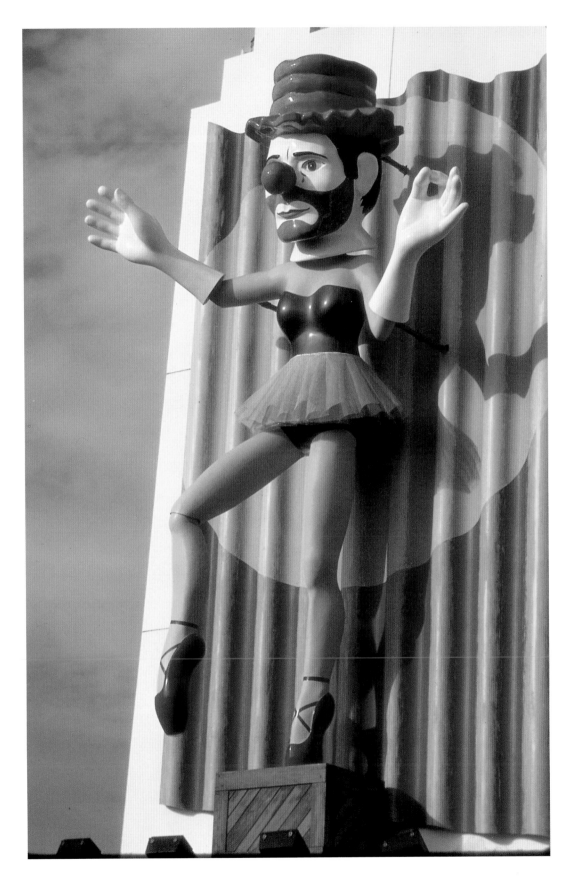

Ballerina Clown, 1989, verschiedene Materialien, 915 x 518 x 270 cm

Ballerina Clown (Atelierfoto), 1989

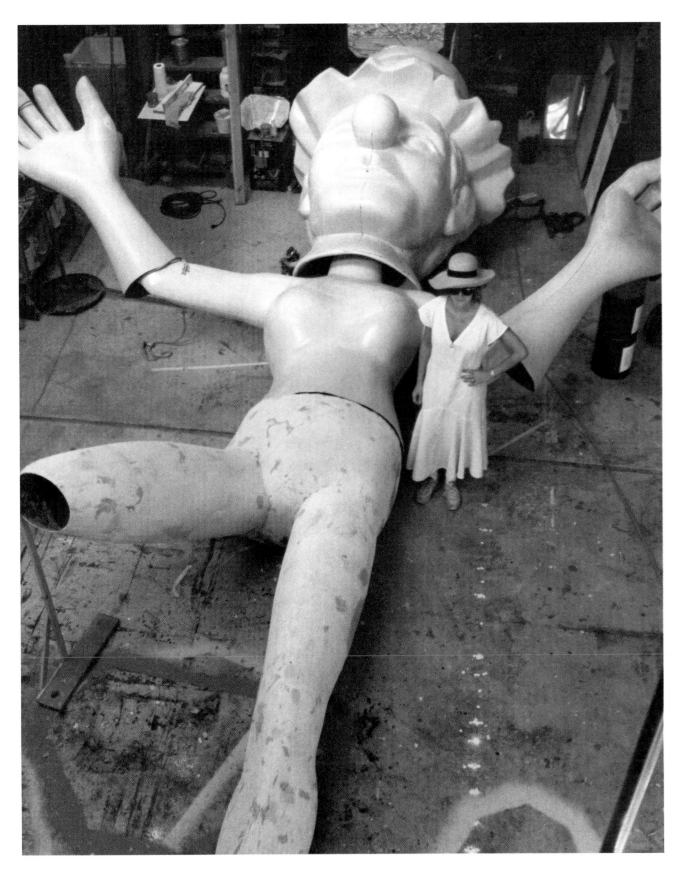

Ballerina Clown (Atelierfoto), 1989

Zeichnung zu »Ballerina Clown«, 1988, Bleistift, Tusche, Collage auf Papier, 39,4 x 25,4 cm

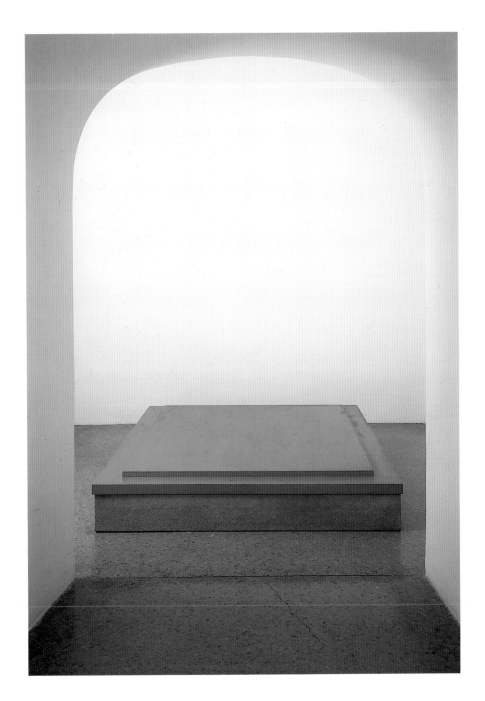

Bac à sable II/Kiste mit Sand II, 1990, 28 x 231,5 x182,5 cm

Lumière/Licht, 1990, Serigrafie auf Plexiglas, 180x160 cm

Lumière/Licht, 1990, Serigrafie auf Plexiglas, 180x160 cm

JAMES LEE BYARS →

THE MING-T'ANG WAS A MAGIC BUILDING SYMBOLIZING AND GIVING POWER OVER THE UNIVERSE. ANCIENT MONARCHS WERE SUPPOSED ALWAYS TO HAVE HAD ONE, AND THE CONFUCIAN CLASSICS CONTAIN MANY INDICATIONS AS TO HOW A MING-T'ANG ('HALL OF LIGHT') SHOULD BE BUILT, BUT THE DIFFERENT PASSAGES ARE HOPELESSLY AT VARIANCE. THE SUI DYNASTY, WHICH PRECEDED THE T'ANG, HAD NOT ATTEMPTED TO PUT UP A MING-T'ANG. BUT IN 630, SOON AFTER THE T'ANG DYNASTY CAME INTO POWER, IT WAS DECIDED THAT A MING-T'ANG OUGHT TO BE BUILT. THE PROPOSAL HUNG FIRE FOR HALF-A-CENTURY. THE REAL DIFFICULTY WAS NOT SO MUCH THE VARIANCE OF THE TEXTS AS THE FACT THAT THEY AGREE IN DESCRIBING A MODEST THATCHED BUILDING, JUST HIGH ENOUGH TO STAND UP IN, WHEREAS WHAT THE AUTHORITIES REALLY HAD IN MIND WAS A GIGANTIC MONUMENT, SYMBOLIZING THE MIGHT OF THE REIGNING DYNASTY. AT LAST, IN 687, SOON AFTER THE DOWAGER EMPRESS WU HOU DEPOSED HER SON AND BECAME RULER OF CHINA, ALL PRETENCE OF FOLLOWING ANCIENT PRECEDENTS WAS ABANDONED AND A COLOSSAL BUILDING OVER 300 FEET HIGH WAS PUT UP AT THE EASTERN CAPITAL, LO-YANG. IT WAS IN THREE TIERS. THE LOWEST WAS COLOURED GREEN, RED, WHITE AND BLACK, TO SYMBOLIZE THE FOUR SEASONS. THE MIDDLE TIER SYMBOLIZED THE TWELVE DOUBLE-HOURS AND HAD A ROUND ROOF IN THE FORM OF A GIGANTIC DISH SUPPORTED BY NINE DRAGONS. ARTHUR WALEY

MANY MANY THINGS
THEY CALL TO MIND
CHERRY BLOSSOMS

BASHO

UNDER CHERRY BLOSSOMS
NONE ARE
STRANGERS

ISSA

AT PEOPLE'S VOICES
THE CHERRY BLOSSOMS
HAVE BLUSHED

ISSA

STILLNESS
THE SOUND OF CHERRY BLOSSOMS
FALLING DOWN

CHORA

WHAT A STRANGE THING
TO BE ALIVE
BENEATH THE
CHERRY BLOSSOMS

ISSA

CHERRY BLOSSOMS
CHERRY BLOSSOMS
IT WAS SUNG OF
THIS OLD TREE

ISSA

SIMPLY TRUST
DO NOT ALSO THE CHERRY
BLOSSOMS FLUTTER DOWN
JUST LIKE THAT

ISSA

THE SPRING NIGHT
IT HAS COME TO AN END
WITH DAWN ON THE
CHERRY BLOSSOMS

BASHO

THE CAPITAL

Zeichnung zu »Berlin Piece«, 1991, Bleistift auf Papier, 31x24 cm

← JAMES LEE BYARS

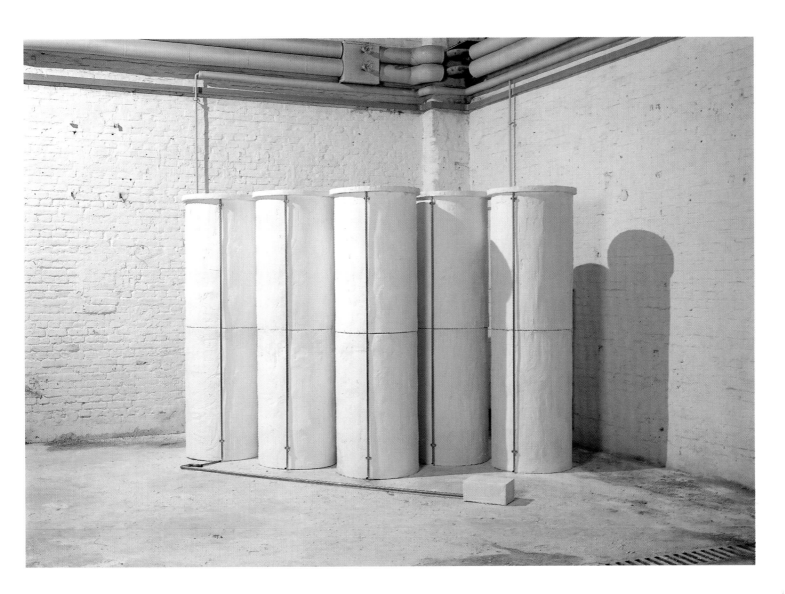

Berlin Piece, 1991, 240 x 360 x 190 cm

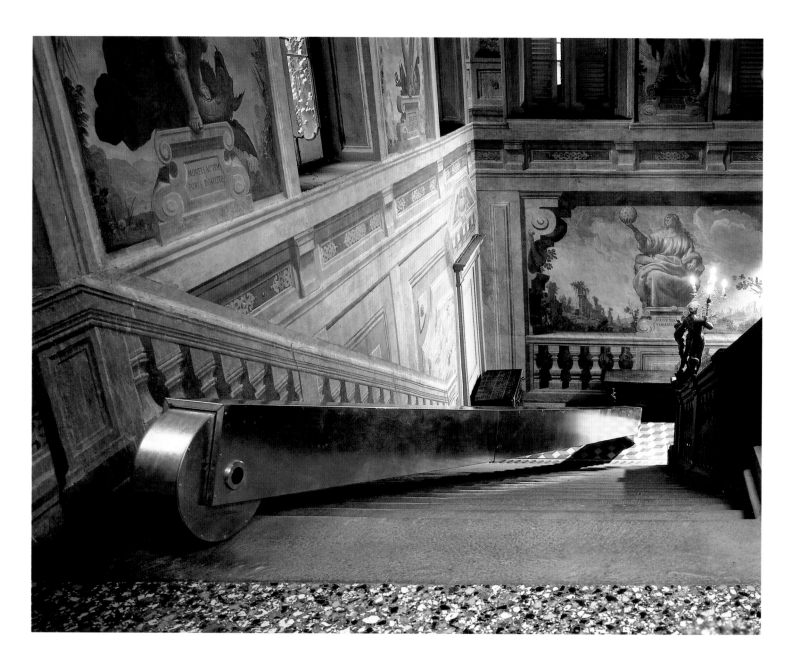

Telescopico/Teleskopisch, 1990, galvanisierter Stahl, 850 x 49 x 27 cm

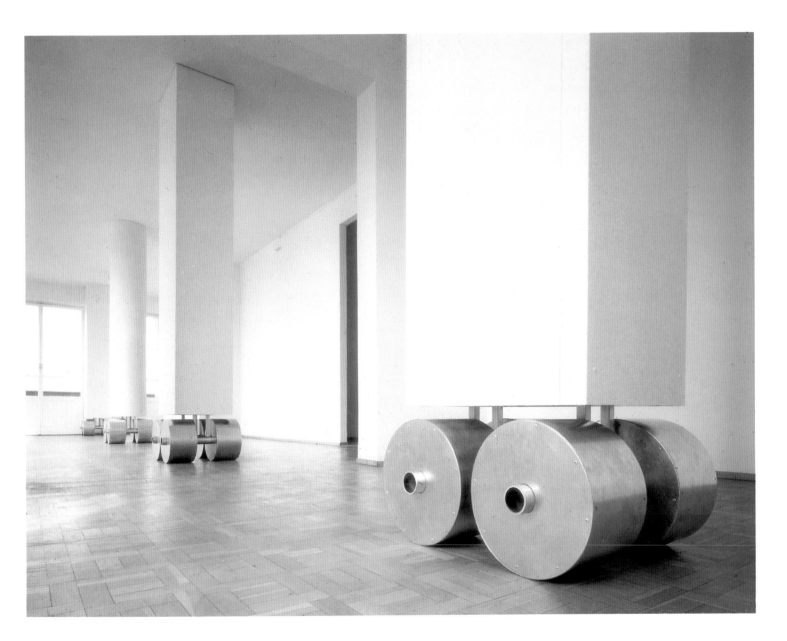

A Sostegno dell'Arte/Zur Unterstützung der Kunst, 1990, galvanisierter Stahl, je 300x70x61 cm

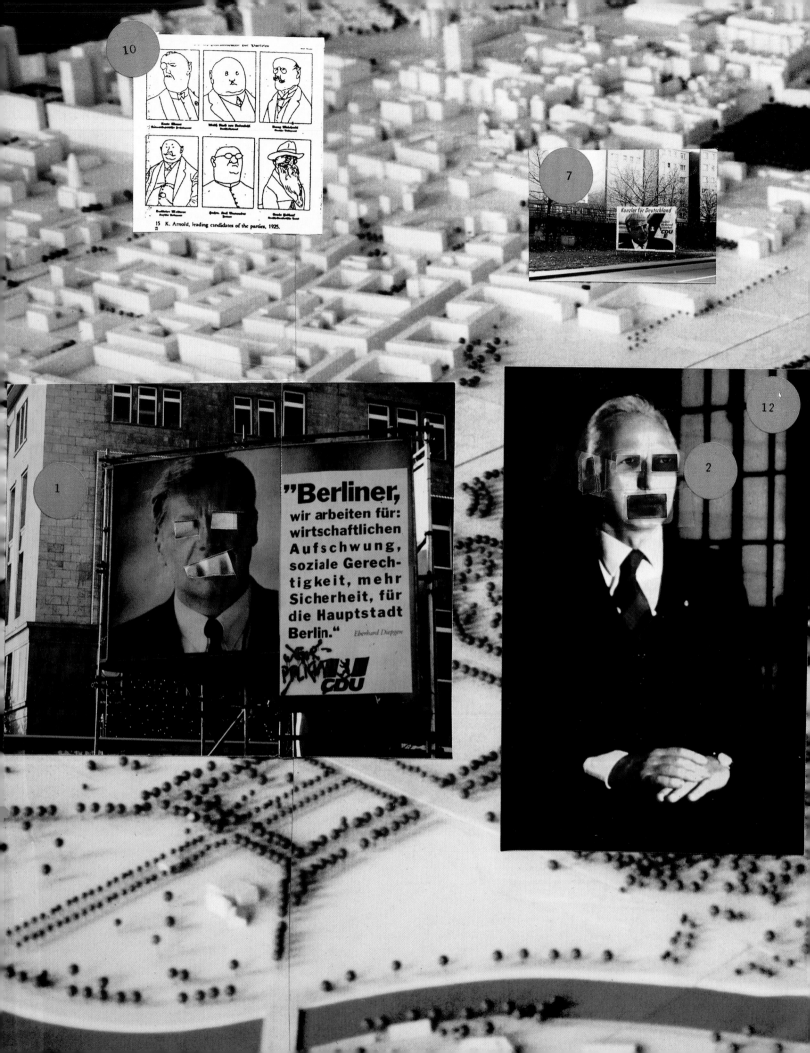

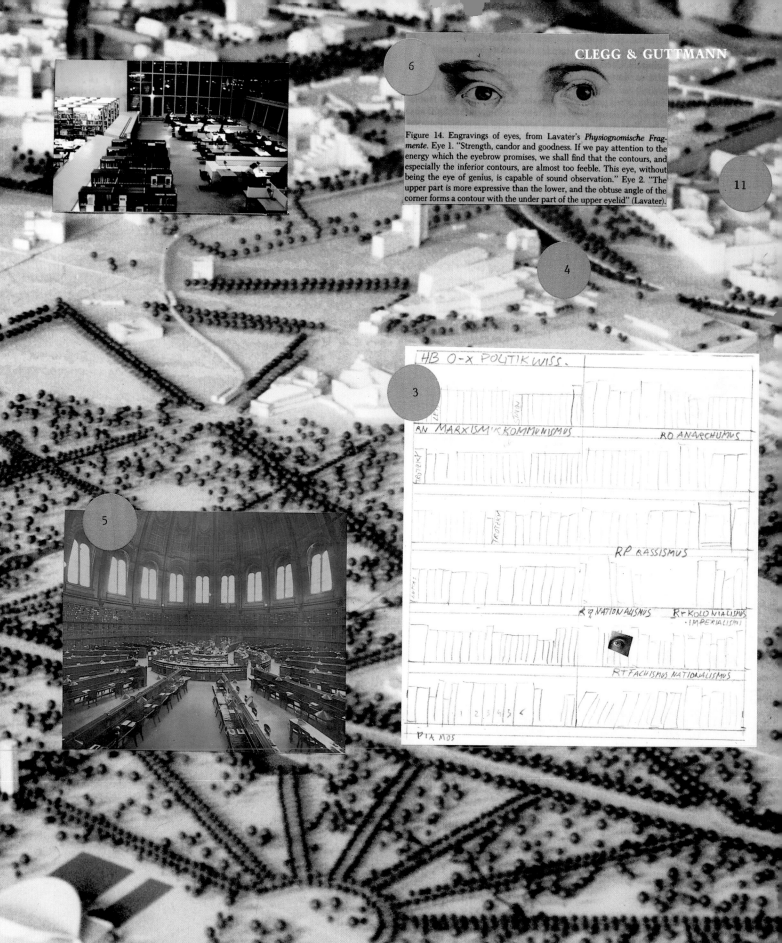

CLEGG & GUTTMANN

Figure 14. Engravings of eyes, from Lavater's *Physiognomische Fragmente*. Eye 1. "Strength, candor and goodness. If we pay attention to the energy which the eyebrow promises, we shall find that the contours, and especially the inferior contours, are almost too feeble. This eye, without being the eye of genius, is capable of sound observation." Eye 2. "The upper part is more expressive than the lower, and the obtuse angle of the corner forms a contour with the under part of the upper eyelid" (Lavater).

HB O-X POLITIK WISS.

AN MARXISM'K KOMMUNISMUS RO ANARCHISMUS

TROTZKY

TROTZKY

RP RASSISMUS

RQ NATIONALISMUS RT KOLONIALISMUS · IMPERIALISMUS

RT FACHISMUS NATIONALISMUS

PTA MOS

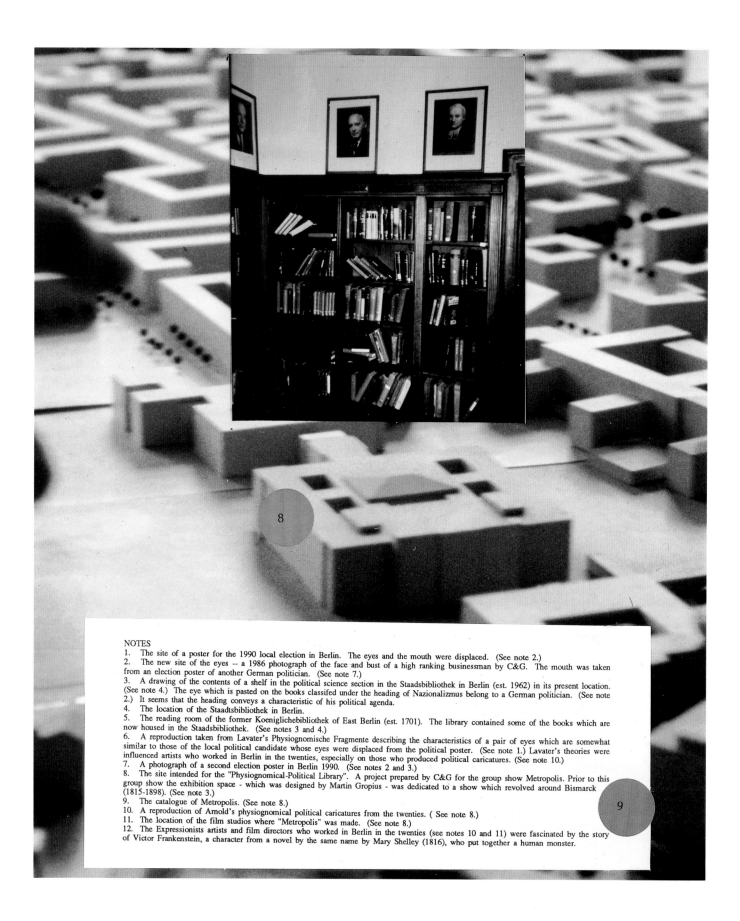

NOTES
1. The site of a poster for the 1990 local election in Berlin. The eyes and the mouth were displaced. (See note 2.)
2. The new site of the eyes -- a 1986 photograph of the face and bust of a high ranking businessman by C&G. The mouth was taken from an election poster of another German politician. (See note 7.)
3. A drawing of the contents of a shelf in the political science section in the Staadsbibliothek in Berlin (est. 1962) in its present location. (See note 4.) The eye which is pasted on the books classifed under the heading of Nazionalizmus belong to a German politician. (See note 2.) It seems that the heading conveys a characteristic of his political agenda.
4. The location of the Staadtsbibliothek in Berlin.
5. The reading room of the former Koeniglichebibliothek of East Berlin (est. 1701). The library contained some of the books which are now housed in the Staadtsbibliothek. (See notes 3 and 4.)
6. A reproduction taken from Lavater's Physiognomische Fragmente describing the characteristics of a pair of eyes which are somewhat similar to those of the local political candidate whose eyes were displaced from the political poster. (See note 1.) Lavater's theories were influenced artists who worked in Berlin in the twenties, especially on those who produced political caricatures. (See note 10.)
7. A photograph of a second election poster in Berlin 1990. (See notes 2 and 3.)
8. The site intended for the "Physiognomical-Political Library". A project prepared by C&G for the group show Metropolis. Prior to this group show the exhibition space - which was designed by Martin Gropius - was dedicated to a show which revolved around Bismarck (1815-1898). (See note 3.)
9. The catalogue of Metropolis. (See note 8.)
10. A reproduction of Arnold's physiognomical political caricatures from the twenties. (See note 8.)
11. The location of the film studios where "Metropolis" was made. (See note 8.)
12. The Expressionists artists and film directors who worked in Berlin in the twenties (see notes 10 and 11) were fascinated by the story of Victor Frankenstein, a character from a novel by the same name by Mary Shelley (1816), who put together a human monster.

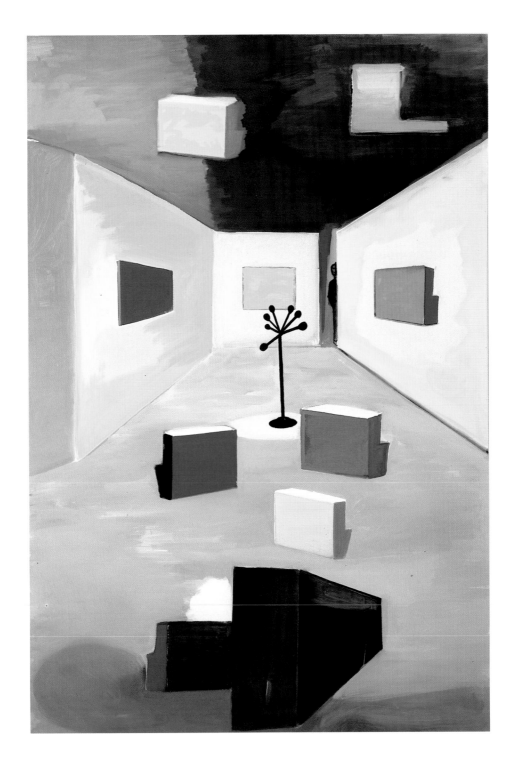

Terugkeer van de performance/Rückkehr der Performance, 1987, 190×130 cm

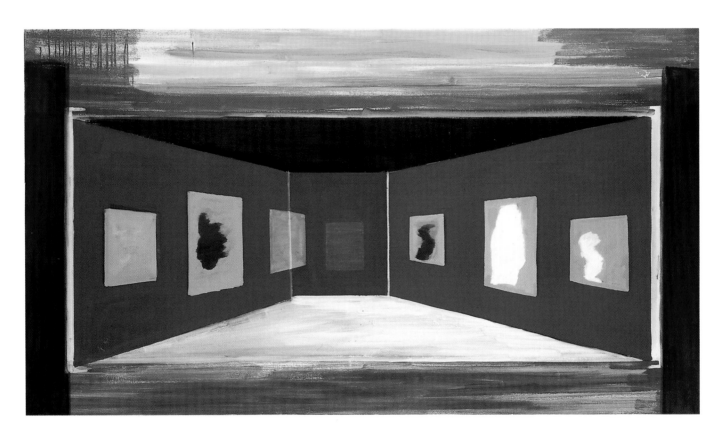

Monk and Ministry/Mönch und Priesteramt, 1987, 102 x 180 cm

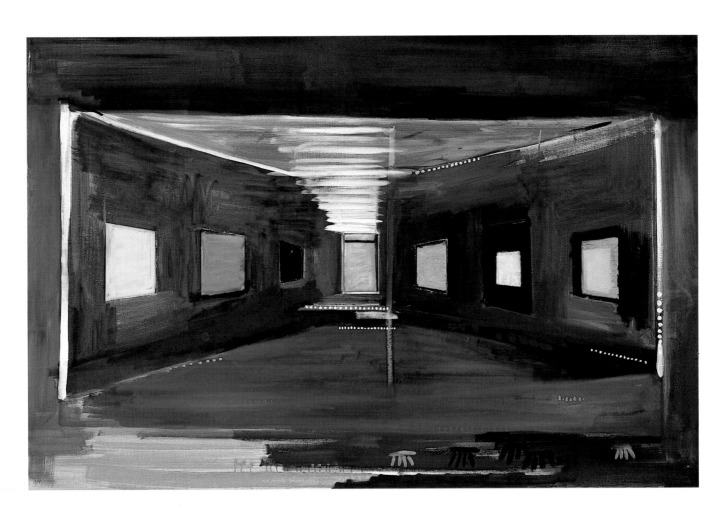

Palladium, 1986, 110x170 cm

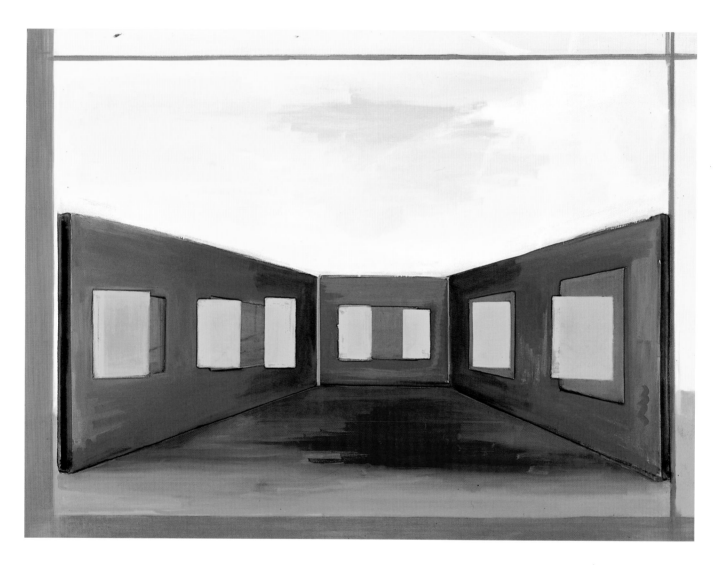

Plattegronden/Pläne, 1986, 141x190 cm

Ohne Titel, 1991, 274 x 549 cm

Ohne Titel, 1991, 230 x 457 cm

Badende VII, 1991, 290 x 300 cm

Badende V, 1991, 240 x 250 cm

Badende IV, 1991, 240x250 cm

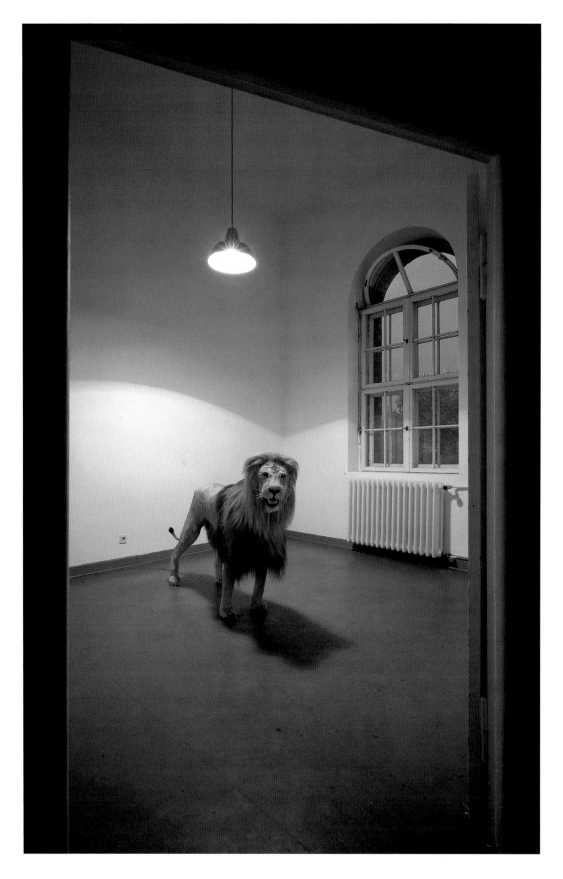

Löwe im leeren Raum, 1990

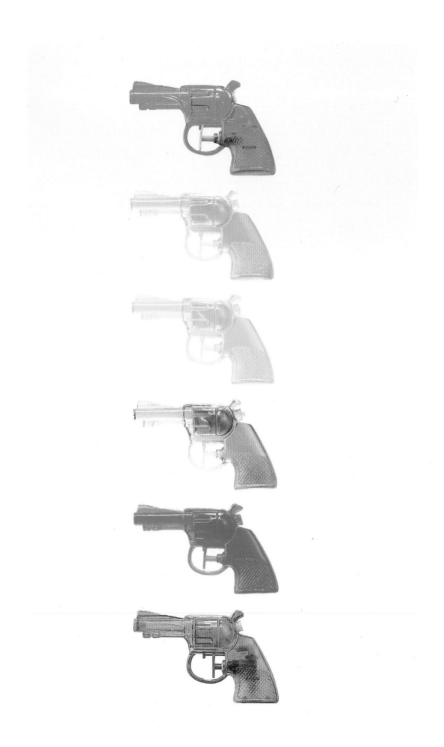

Vier Polyesterrevolver, zwei Wasserspritzrevolver, 1988

Metamorphose, 1979, Tusche und Bleistift auf Papier, 13,6x19,9 cm

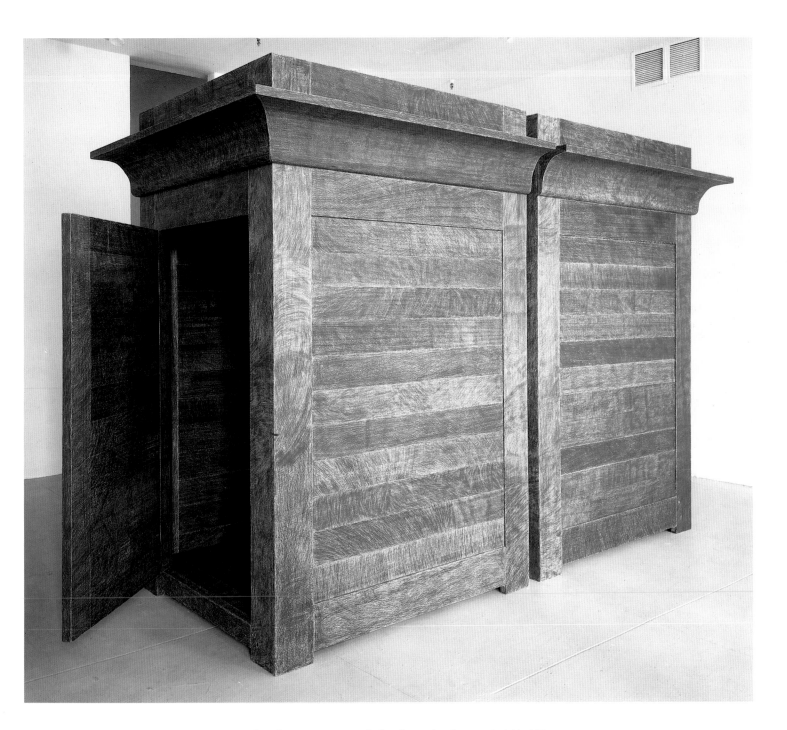

Knipschaarhuis I, 1989, Kugelschreiber auf Holz, je 250x166x137 cm

Tivoli bei Mechelen, 1990, Kugelschreiber auf Schloßgebäude

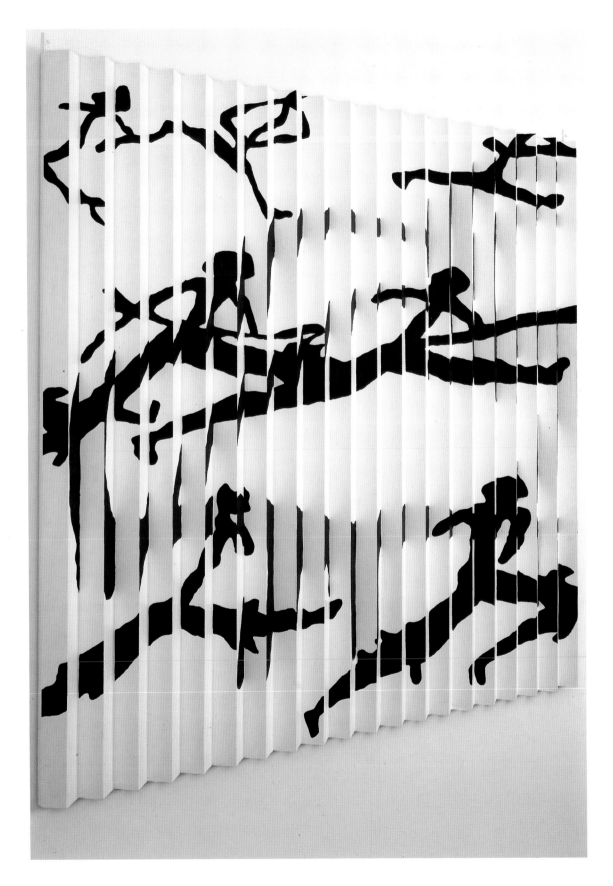

Ohne Titel, 1990, 170x178 cm

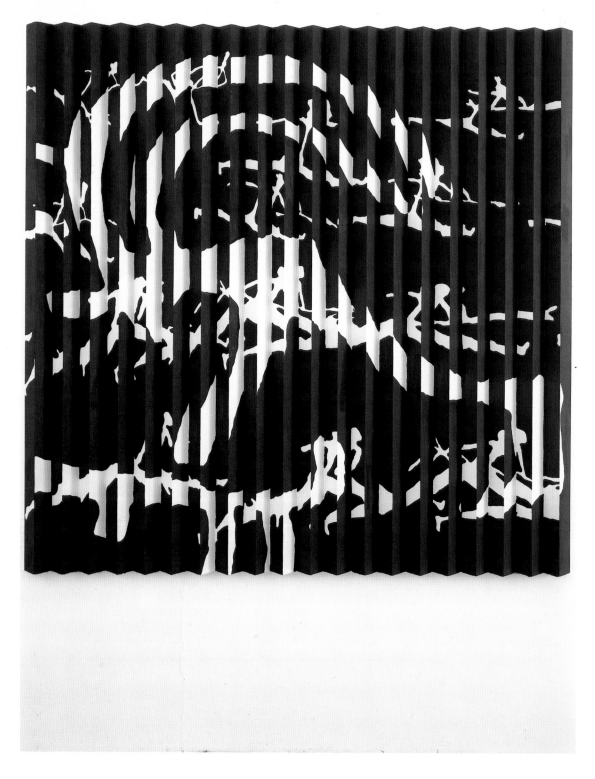

Ohne Titel, 1990, 170x178 cm

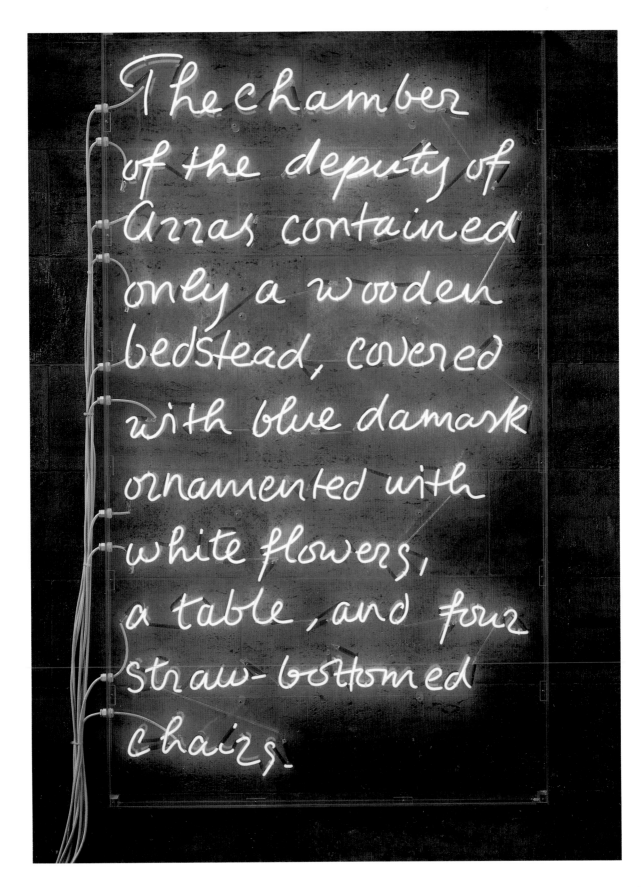

Matisse chez Duplay/Matisse bei Duplay, 1989, Neonschrift, 210x122x7 cm *Entwurfszeichnung zu »Cythera«, 1990 (Detail)* →

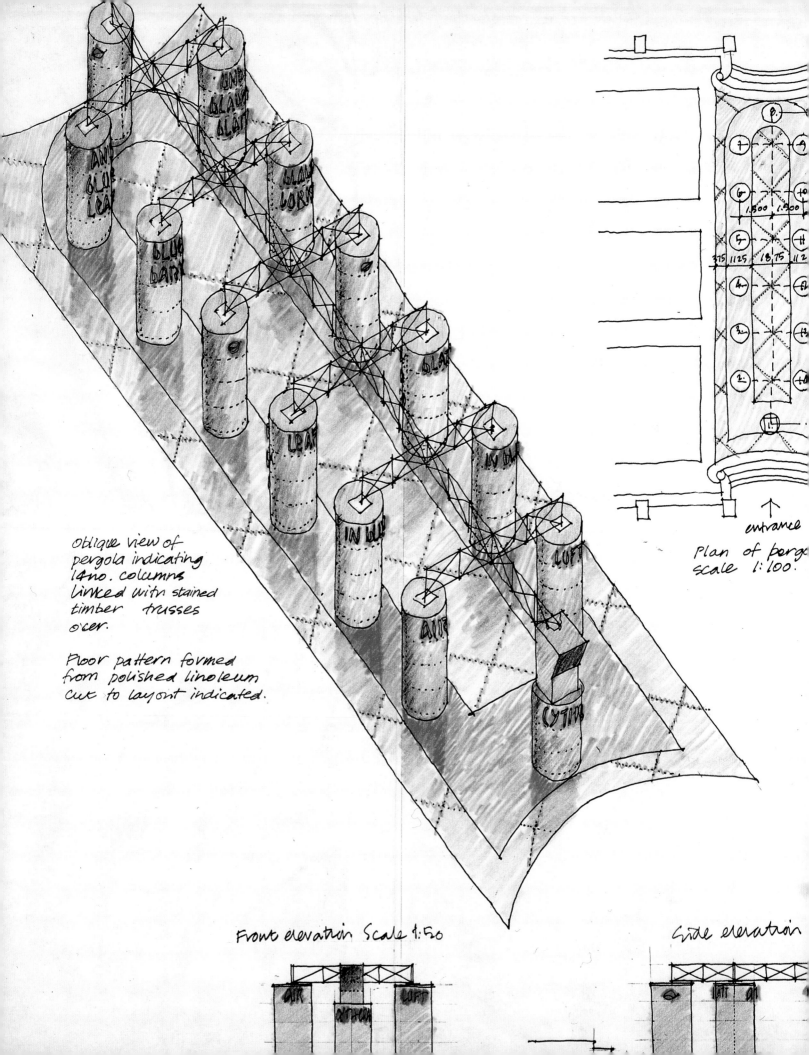

Oblique view of
pergola indicating
14no. columns
linked with stained
timber trusses
o'er.

Floor pattern formed
from polished linoleum
cut to layout indicated.

Plan of perg[o]
scale 1:100

entrance

Front elevation Scale 1:50

Side elevation

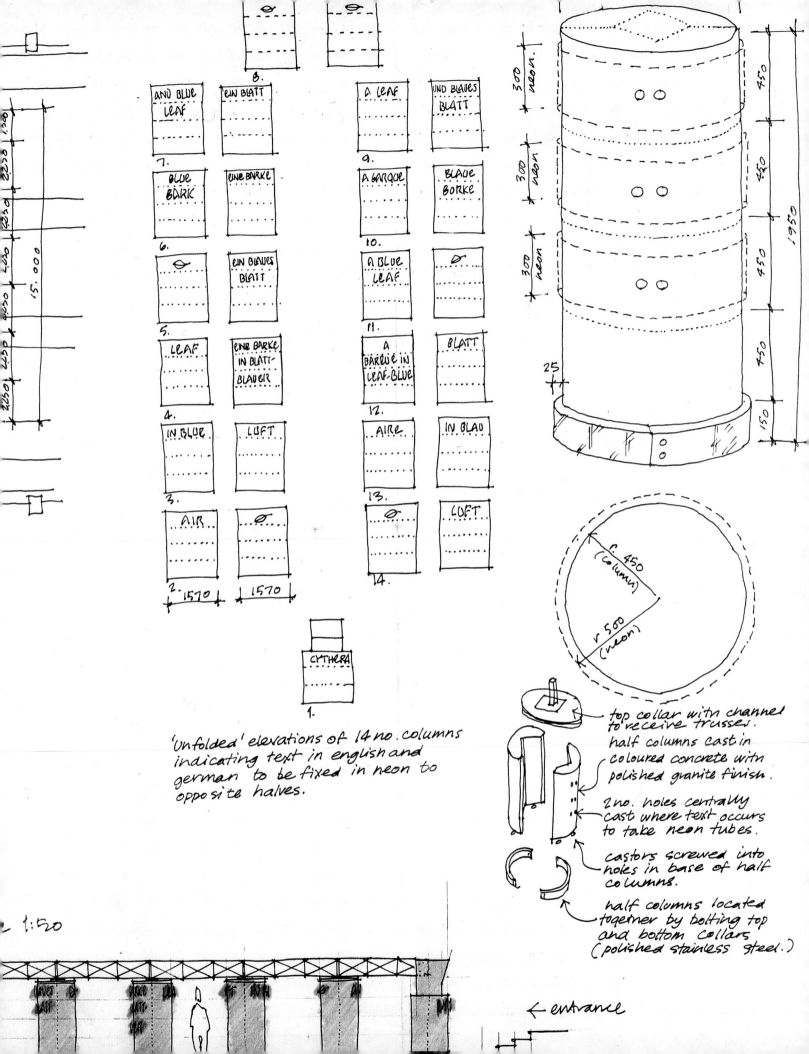

Left group (columns):

7.
| AND BLUE LEAF | EIN BLATT |
8. | A LEAF | UND BLAUES BLATT |
9.

BLUE BARK | EINE BORKE | A BARQUE | BLAUE BORKE
6. 10.

⊘ | EIN BLAUES BLATT | A BLUE LEAF | ⊘
5. 11.

LEAF | EINE BARKE IN BLATT-BLAUER | A BARQUE IN LEAF-BLUE | BLATT
4. 12.

IN BLUE | LUFT | AIRE | IN BLAU
3. 13.

AIR | ⊘ | ⊘ | LUFT
2. 14.

|— 1570 —|— 1570 —|

CYTHERA
1.

'Unfolded' elevations of 14 no. columns indicating text in english and german to be fixed in neon to opposite halves.

1:50

Right side (column elevation):

300 neon. / 300 neon. / 300 neon.

450 / 450 / 450 / 450 / 1950

25 / 150

r. 450 (column)
r. 500 (neon)

top collar with channel to receive trusses.

half columns cast in coloured concrete with polished granite finish.

2 no. holes centrally cast where text occurs to take neon tubes.

castors screwed into holes in base of half columns.

half columns located together by bolting top and bottom collars (polished stainless steel.)

← entrance

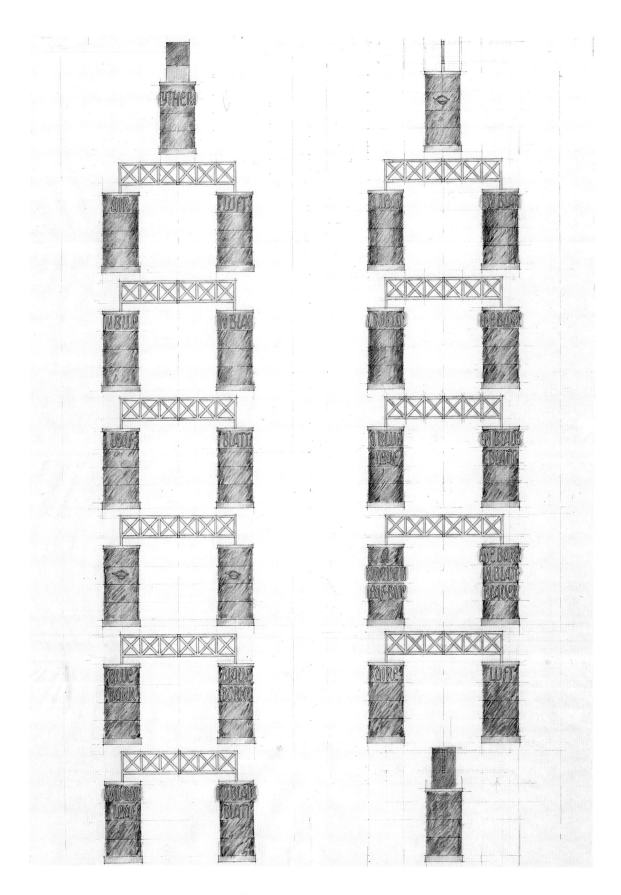

Entwurfszeichnungen zu »Cythera«, 1990

Ohne Titel, 1990, 44 x 66 cm

Ohne Titel, 1990, 44 x 66 cm

Ohne Titel, 1990, 44 x 66 cm

Ohne Titel, 1990, 300 x 300 cm

Ohne Titel, 1990, 300 x 300 cm

Villa Malaparte, 1990, 270 x 180 cm

Villa Malaparte, 1990, 270x180 cm

Weißes Bild, 1990, Tempera auf Leinwand, Holz, Metallfolie, Lack, 140x100x8,5 cm

Schwarzes Bild, 1990, Tempera auf Leinwand, Holz, Metallfolie, Lack, 140x100x8,5 cm

Gelbes Bild, 1990, Tempera auf Leinwand, Holz, Metallfolie, Lack, 140x100x8,5 cm

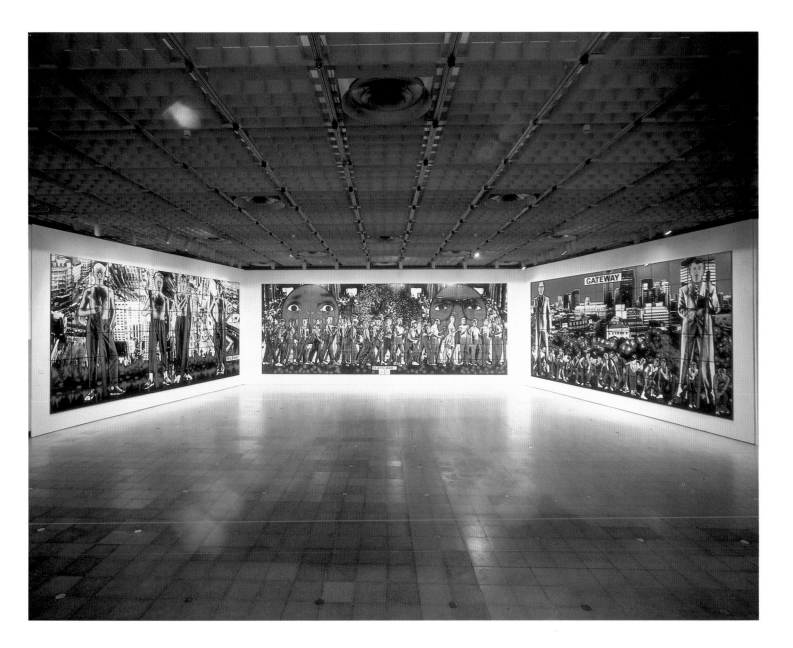

Militant, Class War, Gateway, 1986, Installation Hayward Gallery, London, 1987

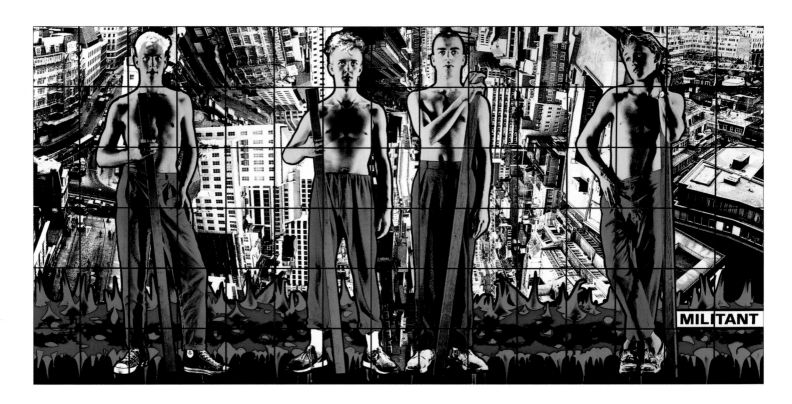

Militant, 1986, 363 x 758 cm

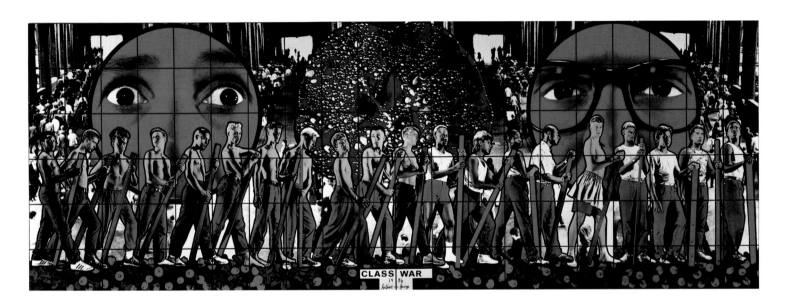

Class War, 1986, 363 x 1010 cm

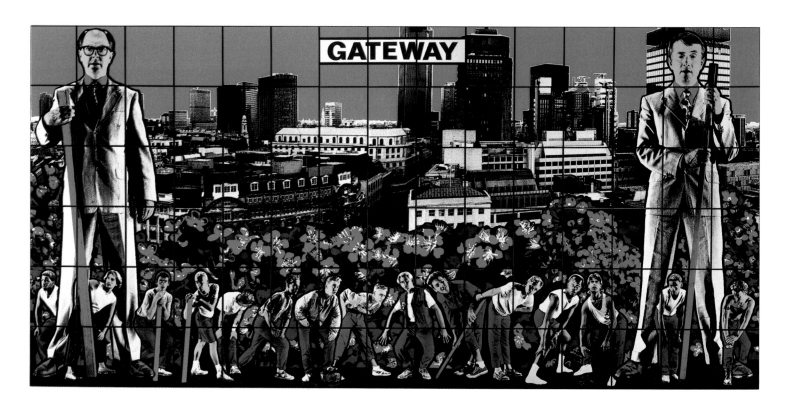

Gateway, 1986, 363 x 758 cm

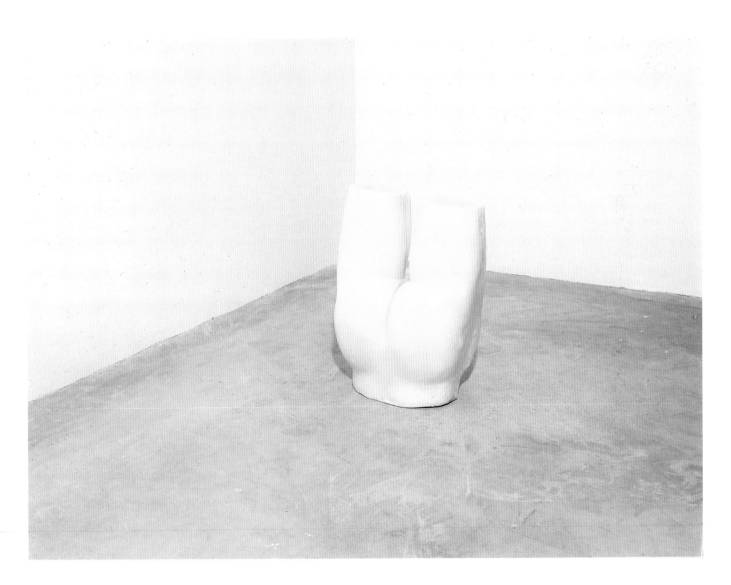

Untitled (Buttocks)/Ohne Titel (Hintern), 1990, 48 x 37,5 x 19 cm

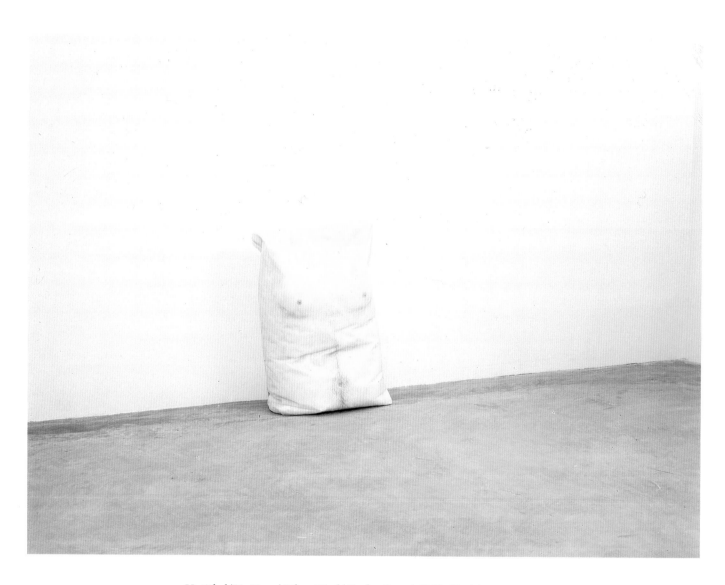

Untitled (Big Torso)/Ohne Titel (Großer Torso), 1990, 60 x 44,5 x 28,5 cm

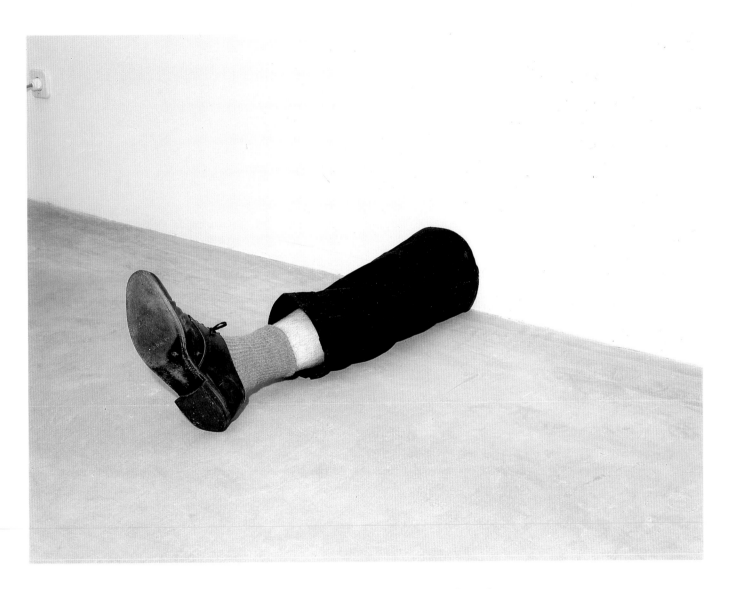

Untitled (Leg)/Ohne Titel (Bein), 1990, Holz, Wachs, Baumwolle, Leder, 28,6 x 20,3 x 81 cm

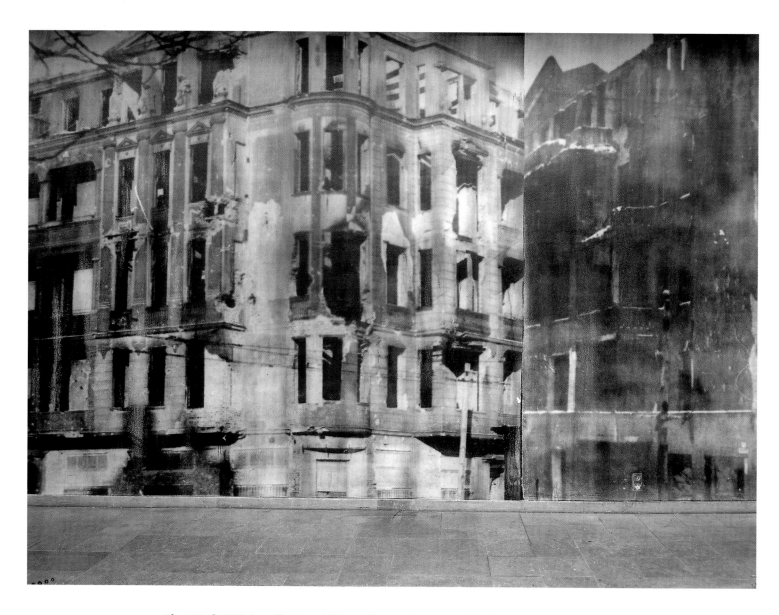

Ohne Titel, 1990, Installation mit Bromsilberemulsion, Westfälischer Kunstverein, Münster

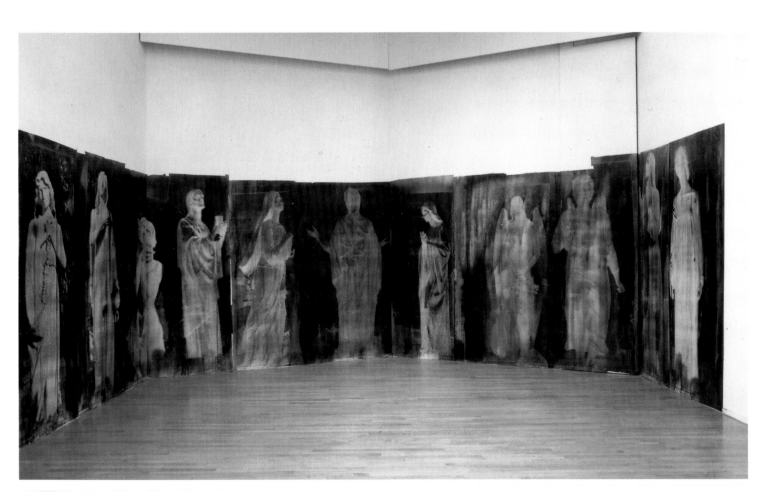

Scultura bianca e nero, 1989, Installation mit Bromsilberemulsion, Padiglione d'Arte Contemporanea, Mailand

Entwurfszeichnung zu »Hygroskopie, Nord Südtor«, 1991

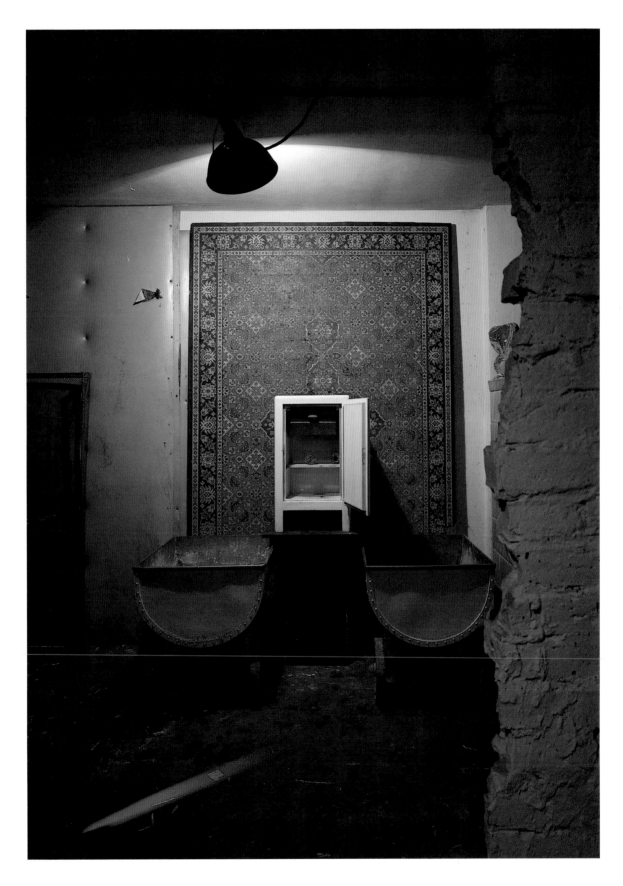

Paraphysik (Atelierfoto), 1991, verschiedene Materialien

← Las Fronteras Espirales/Grenzen in Spiralen (Detail), 1990

Raiz Circular/Wurzelkreis, 1990, Vinyl

The River's Edge/Flußufer, 1990, 229 x 495 cm

Total Recall/Perfekte Erinnerung, 1990, 216 x 246 cm

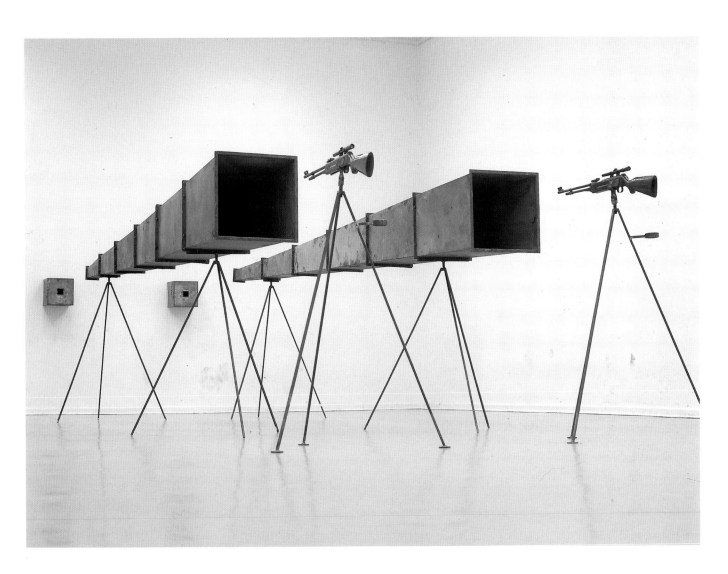

Schießstand, 1989, verschiedene Materialien, ca. 170x350x95 cm

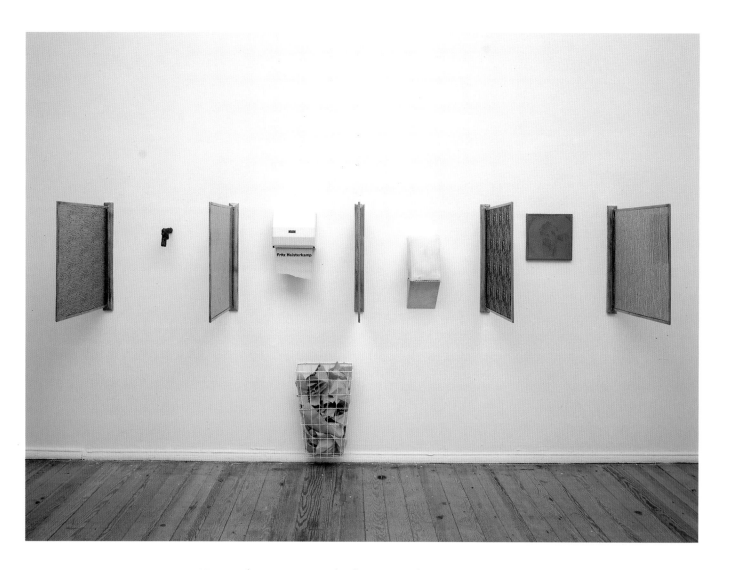

Museumskunst, 1991, verschiedene Materialien, 176 x 360 x 72 cm

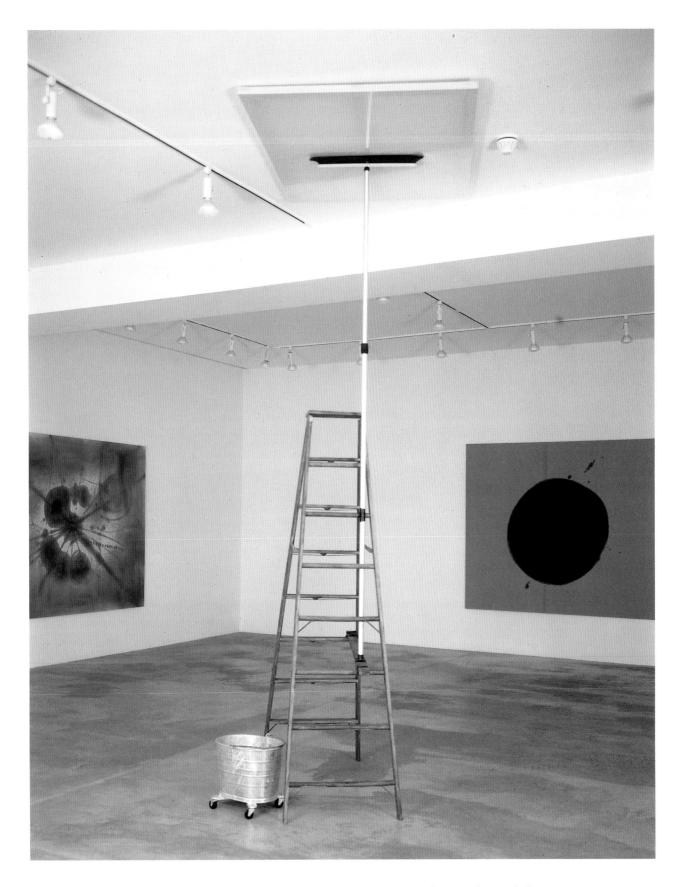

Vorsorgliche Handlungen, 1990, verschiedene Materialien, Größe variabel

Mountain of Cocaine – Prototype I, 1990, verschiedene Materialien, Durchmesser: 90 cm, Höhe: 198 cm

Ohne Titel, 1990, Ziegelsteine auf schwarzem Fell, 260 x 210 cm

And sat down beside her/Und setzte sich neben sie, 1990, Videoinstallation (Detail)

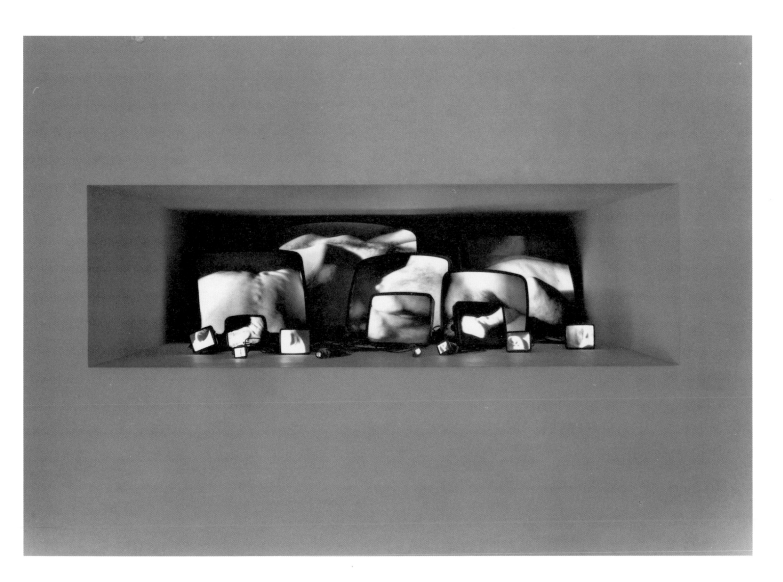

Inasmuch As it is Always Already Taking Place/Insofern als es immer bereits vor sich geht, 1990, Videoinstallation

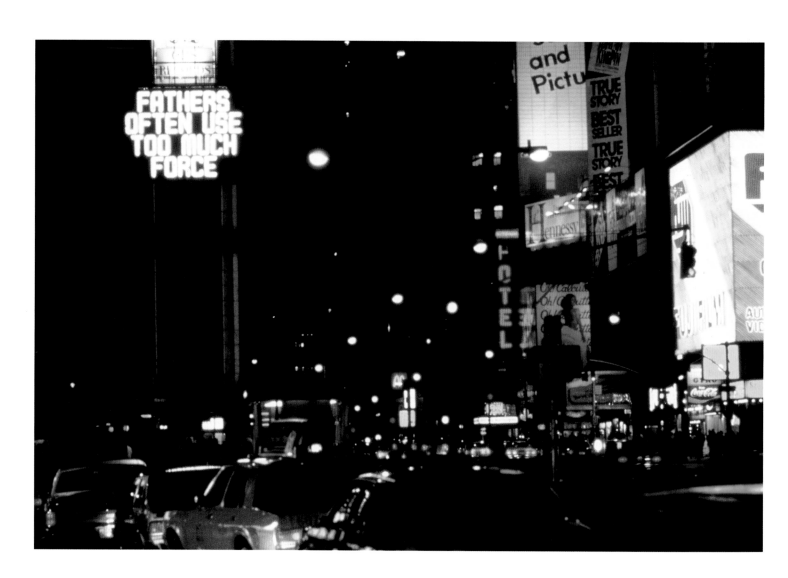

Installation, 1982, Times Square, New York

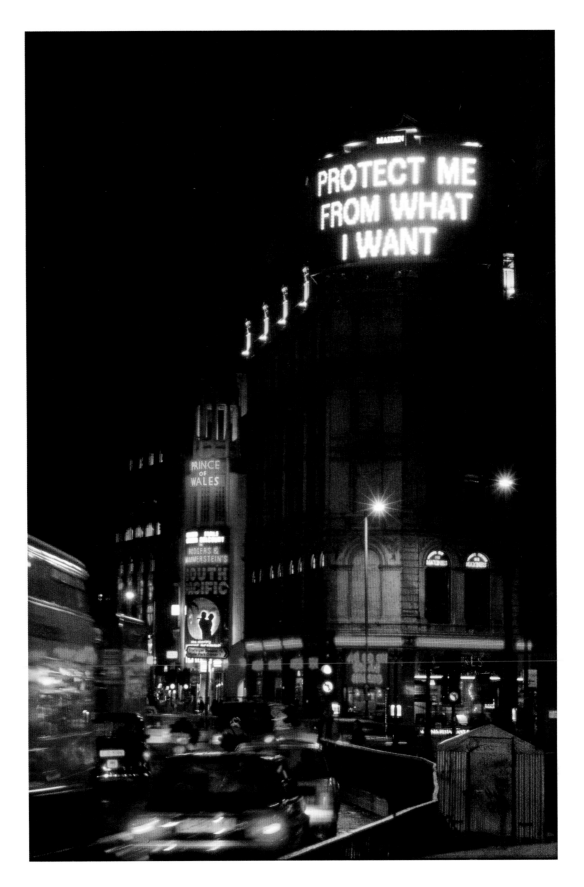

Installation, 1988/89, Piccadilly Circus, London

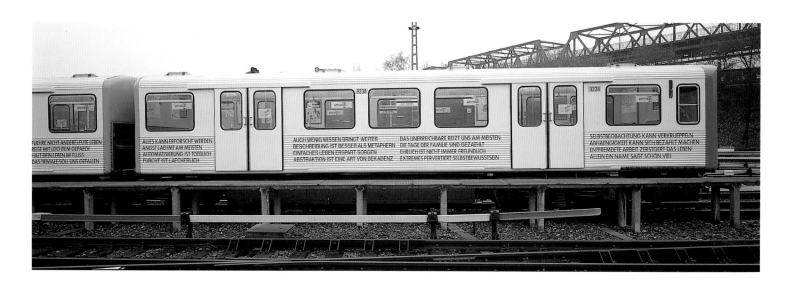

Installation »Railway Cars«, 1987, Projekt in Hamburg

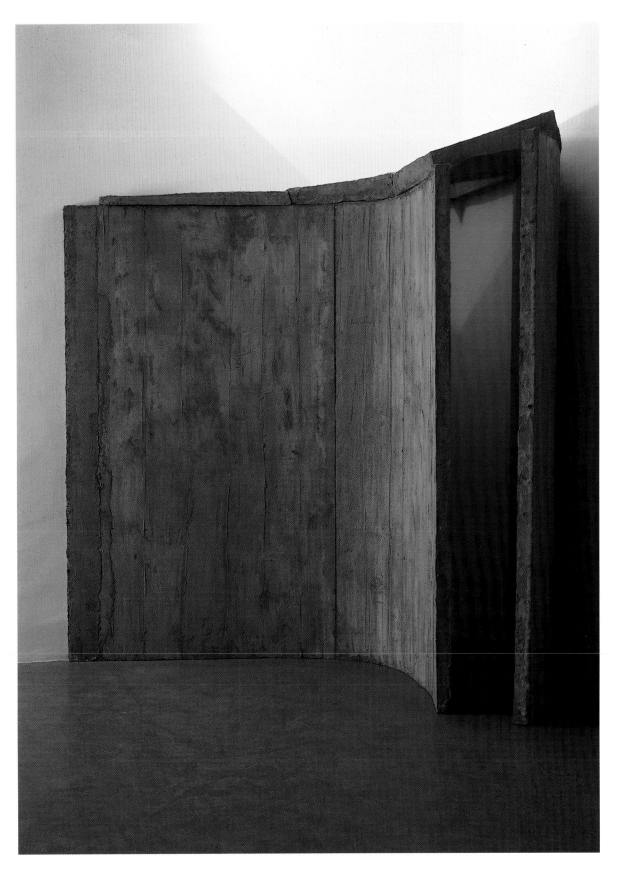

Ohne Titel, 1990, Zement, 236x164x204 cm

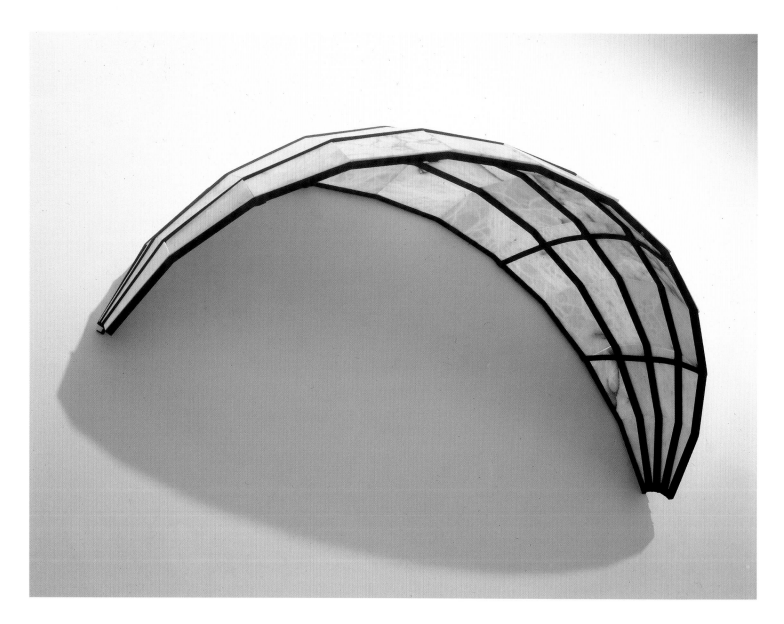

Ohne Titel, 1989, Stahl, Alabaster, 90 x 200 x 85 cm

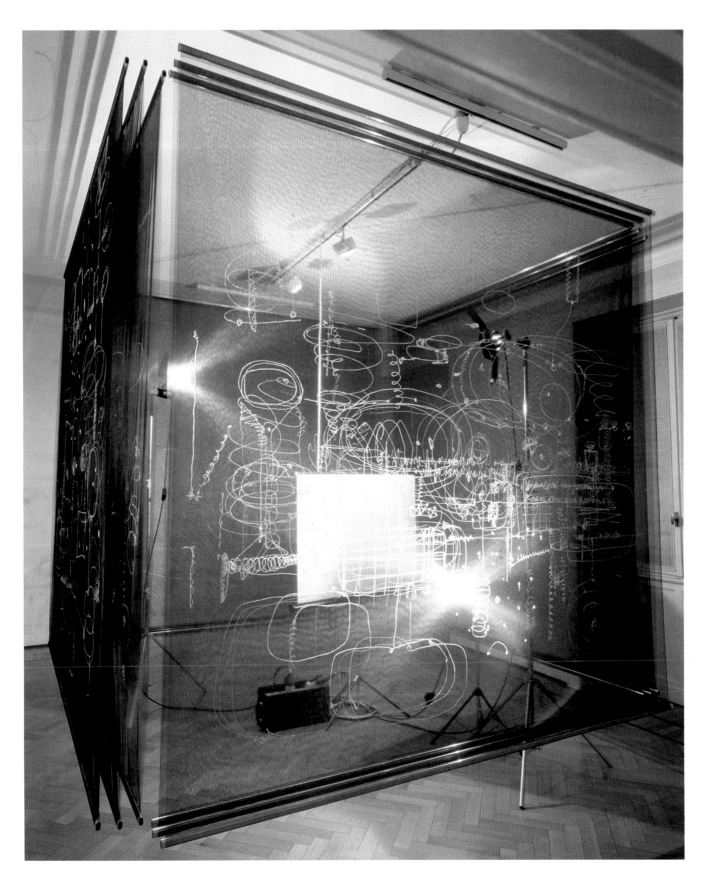

Ubi consistam/Wo werde ich sein, 1990, Silikon auf Gaze, Lampen, 300 x 300 x 300 cm

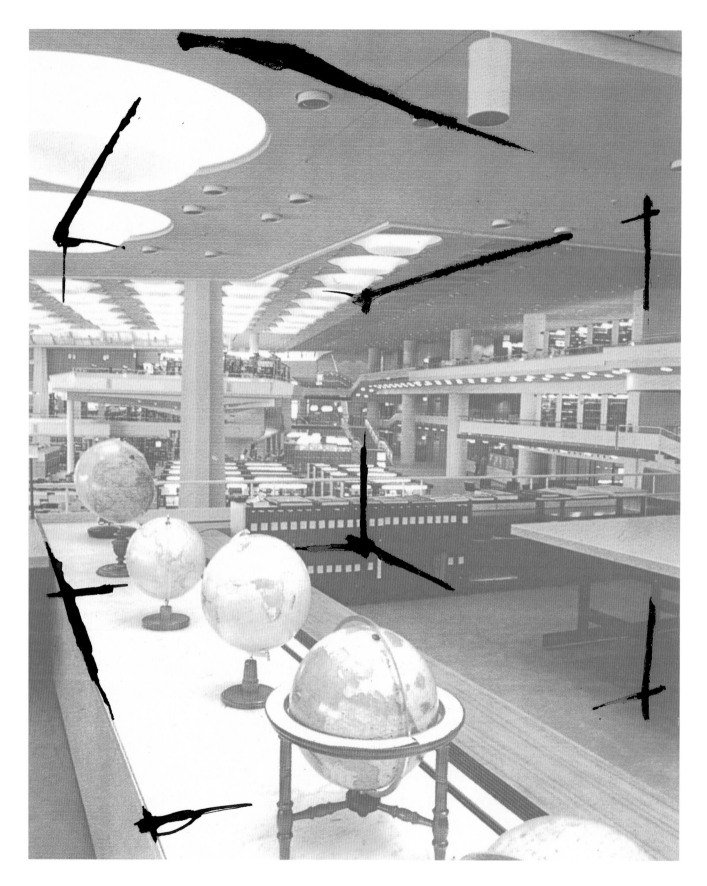

Ohne Titel, 1991, Tinte auf Farbfotokopie, 29,7x21 cm

Ohne Titel (gemalt von Wolfgang Zocha), 1990/91, 47,5 x 40 cm

Pogo the Clown (gemalt von John Wayne Gacy), 1988
Öl auf Leinwand, 46 × 36 cm

Ohne Titel (gemalt von William Bonin), 1985
Pastell auf Papier, 40,6 × 35 cm

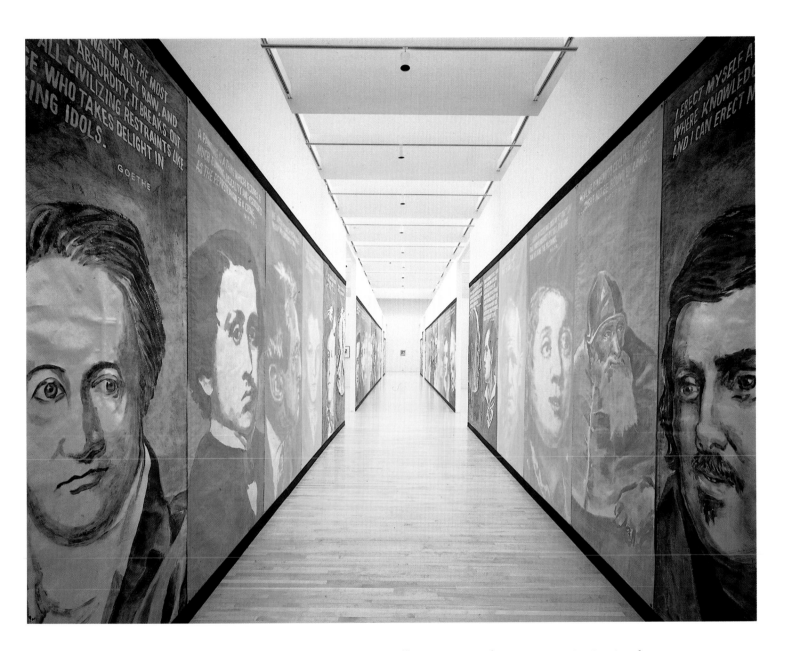

Pay for Your Pleasure, 1988, 42 bemalte Fahnen, Installation Museum of Contemporary Art, Los Angeles

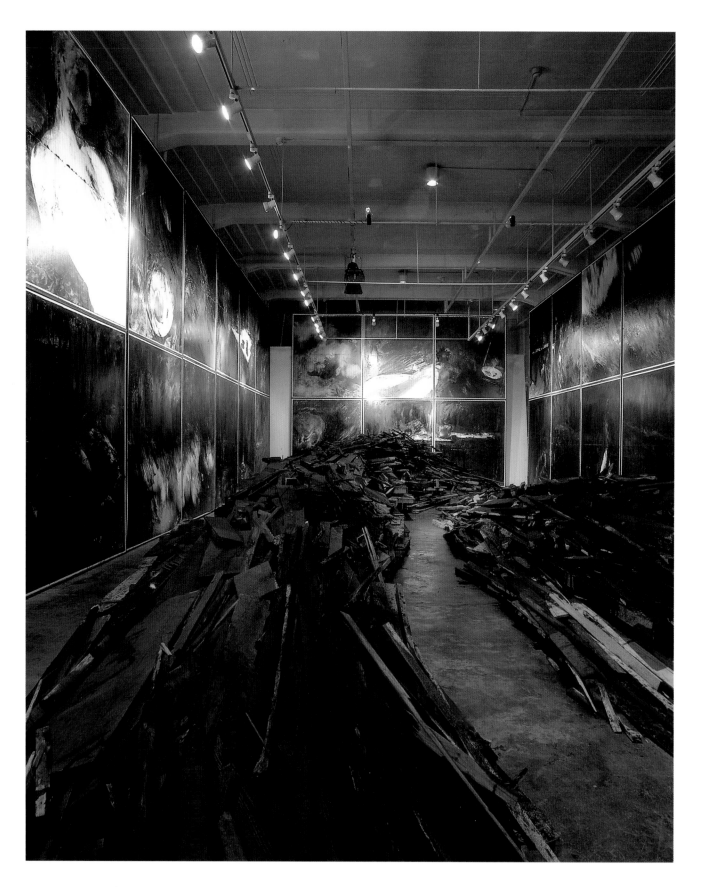

Ohne Titel, 1986, Holz, Kohle, Steinkohlenteer, Kreosot, übermalte Fotografien (Installationsfoto)

Ohne Titel, 1989, Holz, Steinkohlenteer, Kreosot, 2200x120x120 cm

167

Birdrunner/Vogelläufer, 1990, 145 x 292 x 32 cm

Taiwan, 1987, Größe variabel

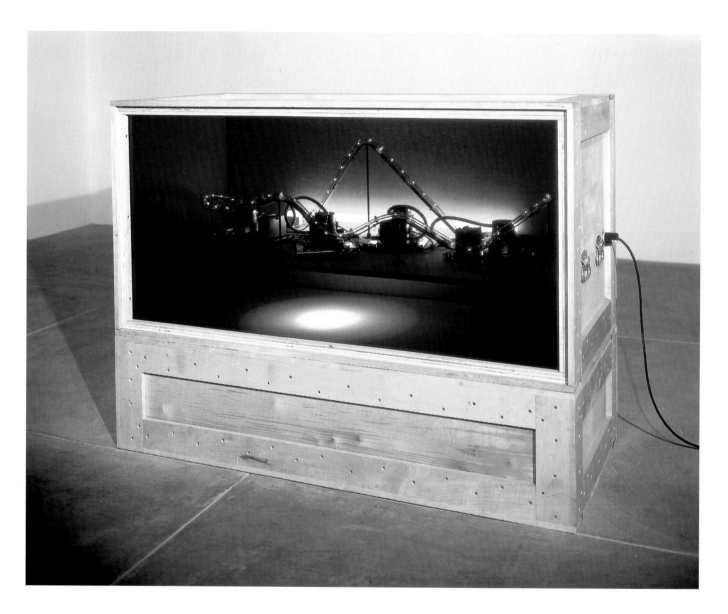

American Landscape/Amerikanische Landschaft, 1989, 122×171×76 cm

Keilrahmen, 1968/1989, 30x30 cm

Ohne Titel, 1990, Lack auf Hartfaser, 210 x 150 cm

Ohne Titel, 1990, Lack auf Hartfaser, 210x150 cm

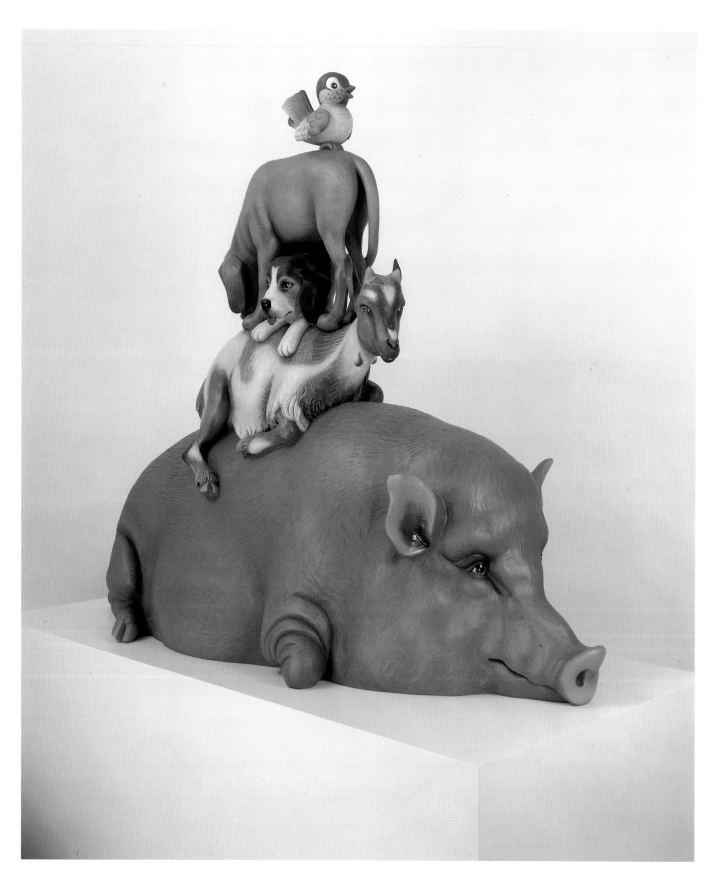

Stacked/Gestapelt, 1988, 155 x 135 x 79 cm

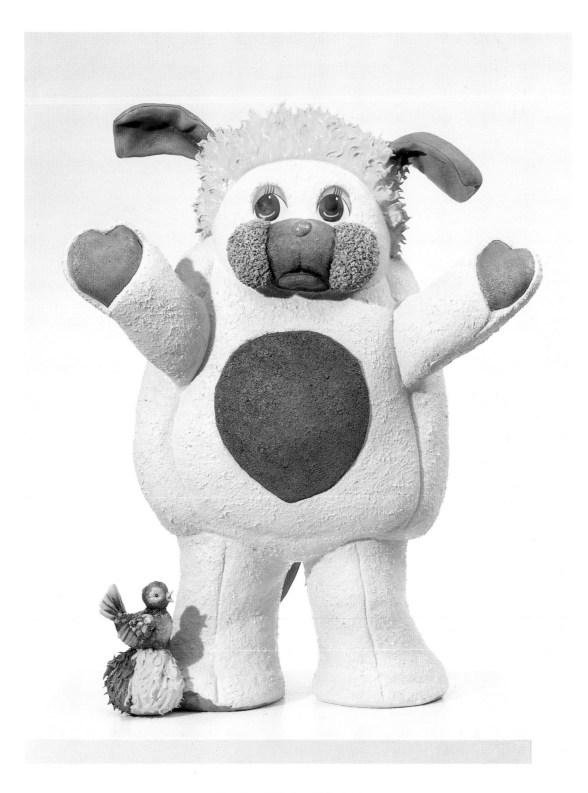

Popples, 1988, 74 x 58,5 x 30,5 cm

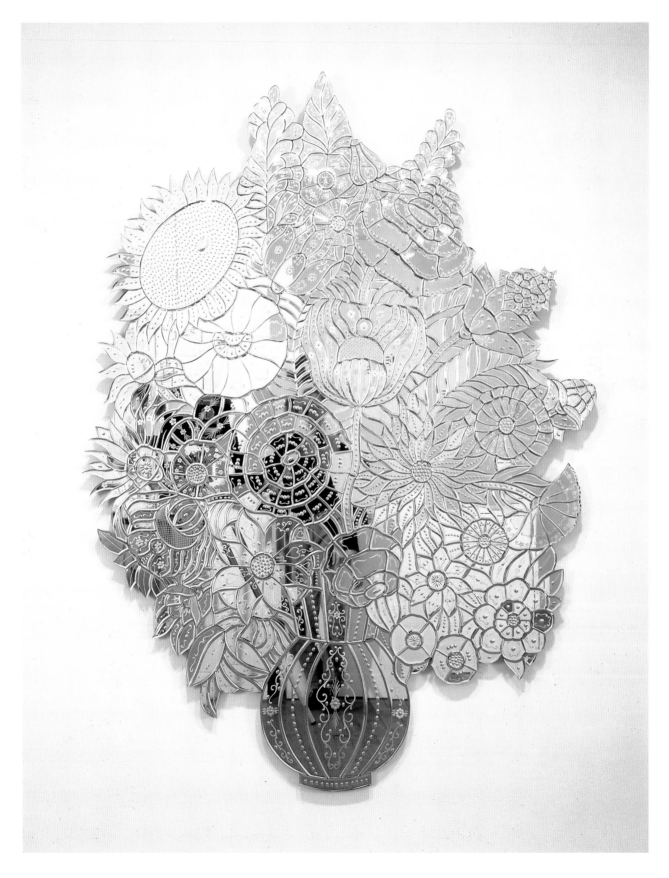

Vase of Flowers/Blumenvase, 1988, Spiegel, 184 x 135 x 2,5 cm

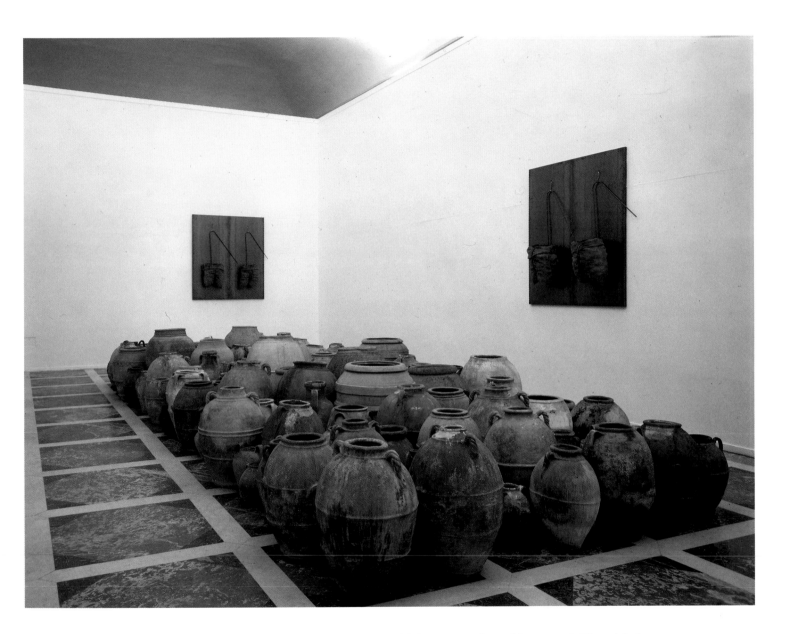

Ohne Titel, 1990, Terrakotta, Meerwasser, Blut, Stahlplatte, Jutesäcke, Kohle, Eisen, Größe variabel

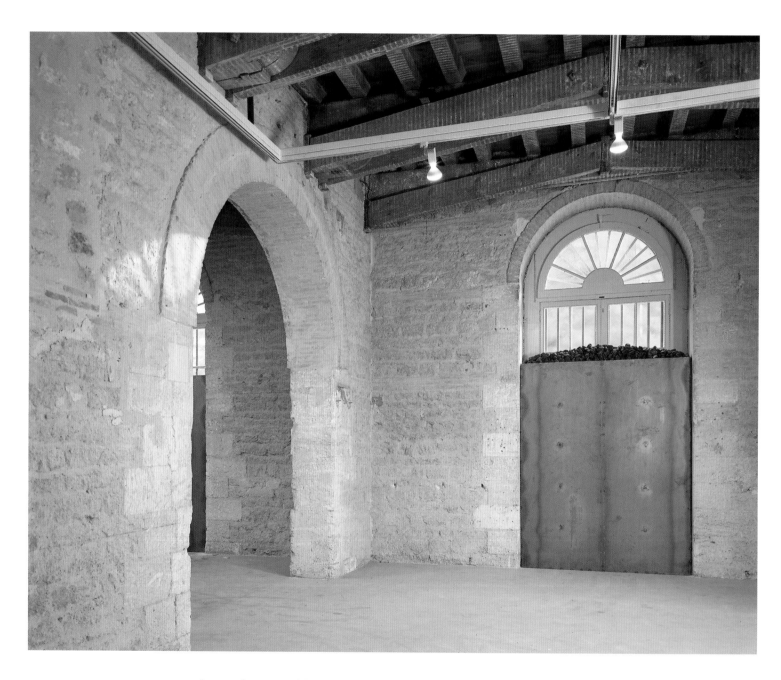

Ohne Titel, 1990, Stahlcontainer, Kohle, 250 x 198 x 40 cm, Installation Bordeaux

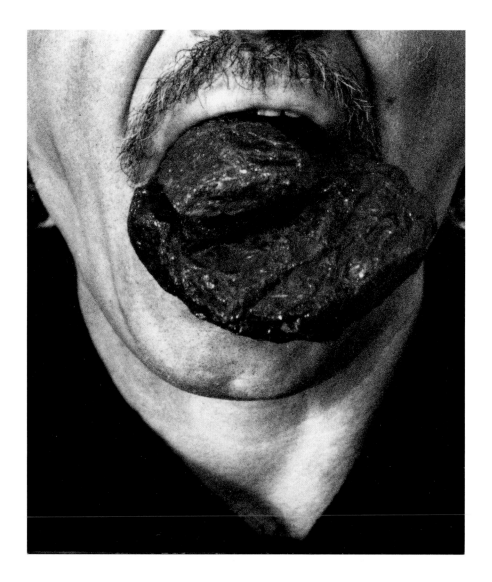

Porta murata, 1990, Kohle, Mund des Künstlers

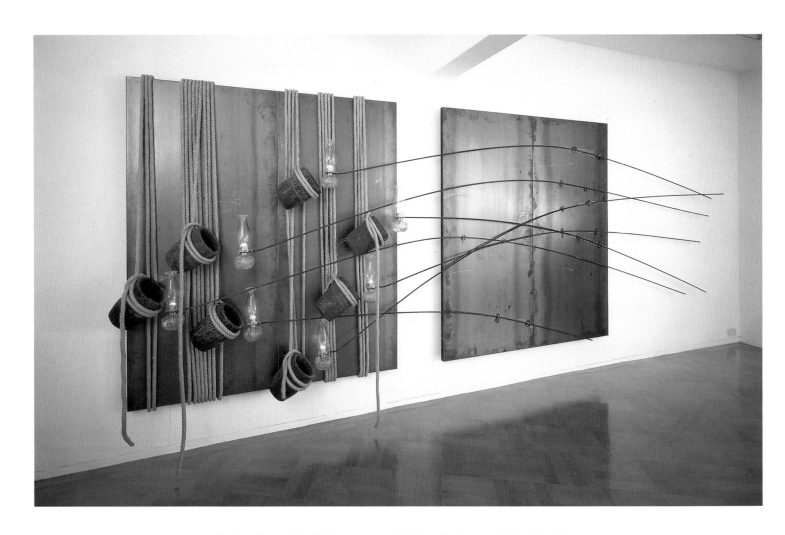

Ohne Titel, 1990, Stahlplatte, Eimer, Seil, Paraffinlampen, 200 x 565 x 37 cm

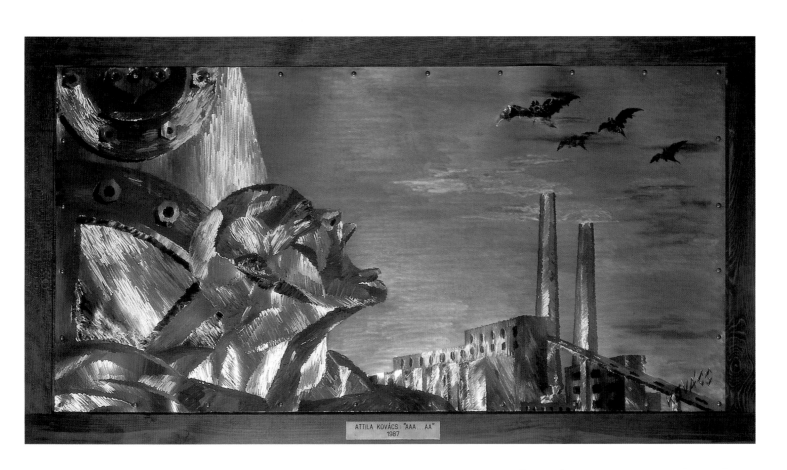

A A A…A A, 1987, 100 x 200 cm

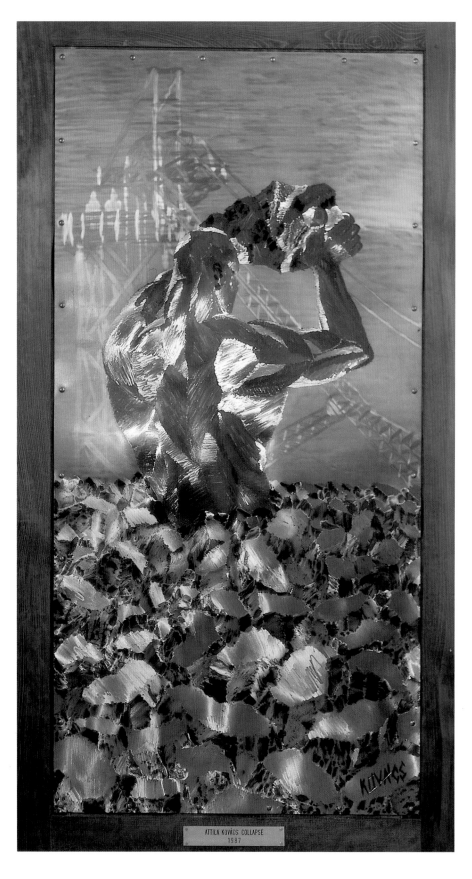

Collapse, 1987, 200x100 cm

Corona de Espinas/Dornenkrone, 1990, 200 x 150 cm

The River/Der Fluß, 1989, 198 x 134 x 10 cm

GUILLERMO KUITCA

Untitled Roads/Straßen ohne Namen, 1990, 198 x 198 cm

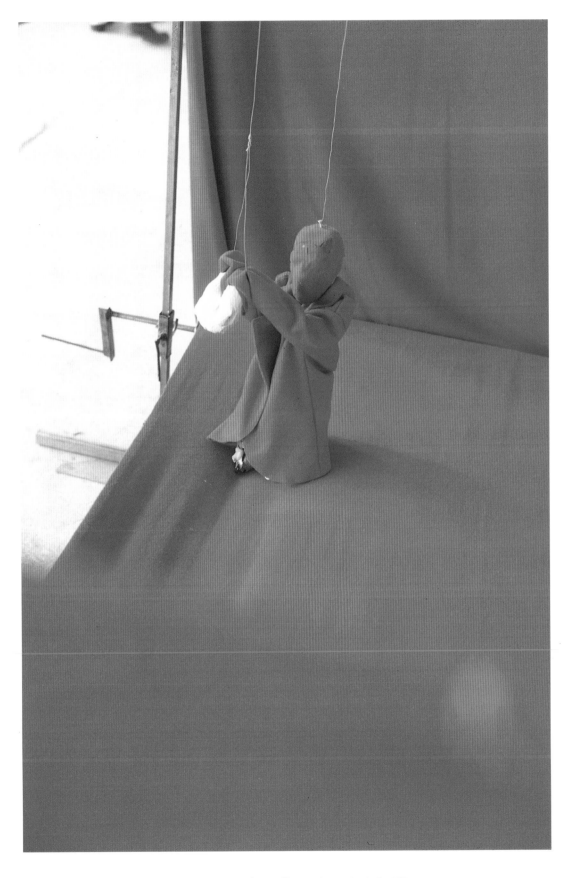

In Seurat's Asnières (Detail), 1990/91, 400 x 450 x 500 cm

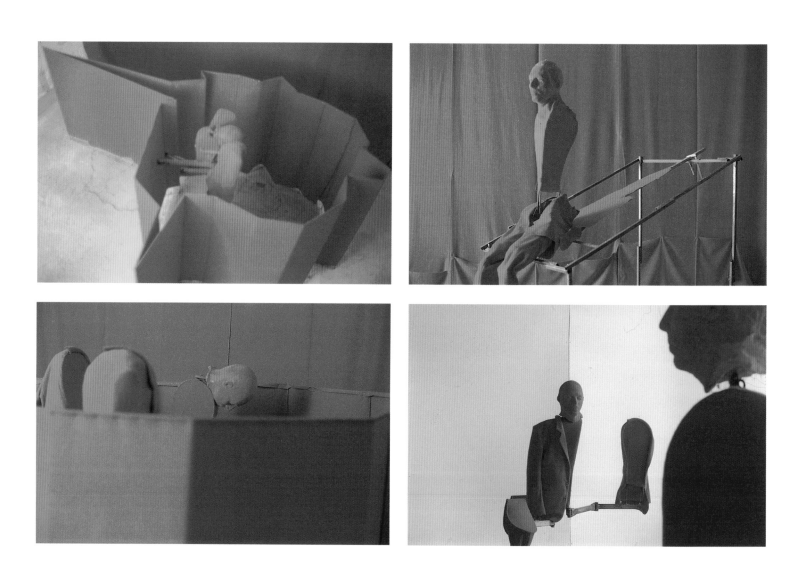

In Seurat's Asnières (Details), 1990/91, 400 x 450 x 500 cm

The Outsider, 1989, Größe variabel

Aus dem Zyklus »Die Alben«, 1989,
diverse Fragmente der Abfälle aus einer Spritz- und Lackierwerkstatt,
vom Boden abgekratzt, auf einem Holzbrett befestigt, 100x70 cm

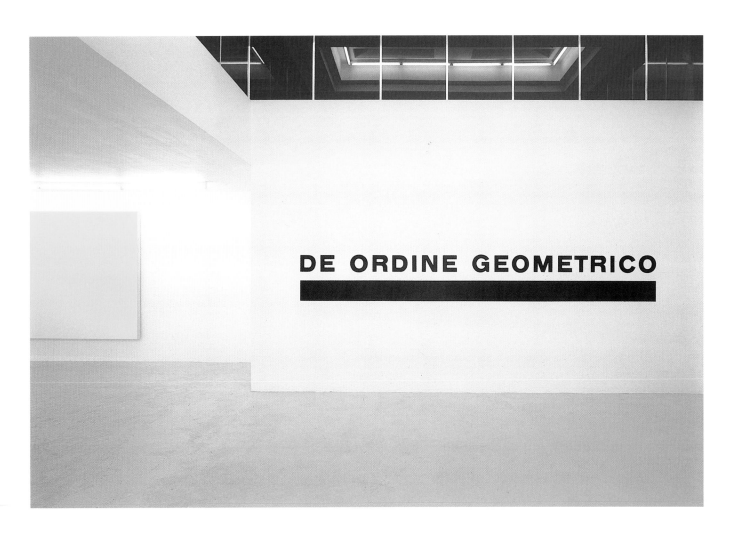

De Ordine Geometrico, 1990, Installation De Appel Foundation, Amsterdam

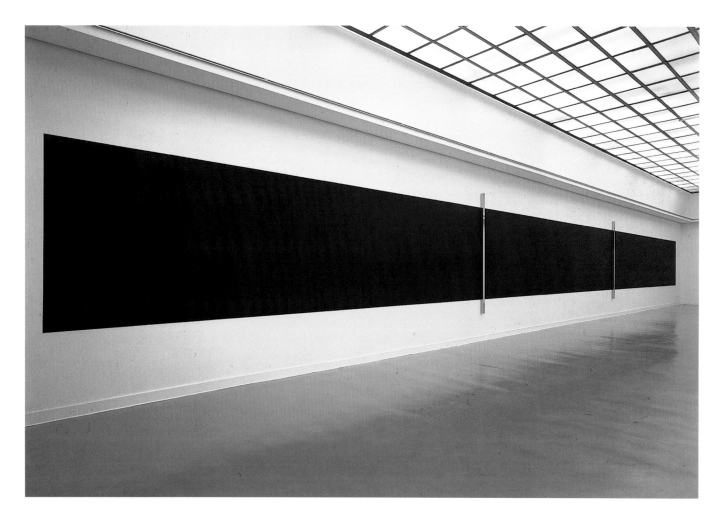

Den Menschen der Zukunft, 1990, Installation Kunstverein Hannover

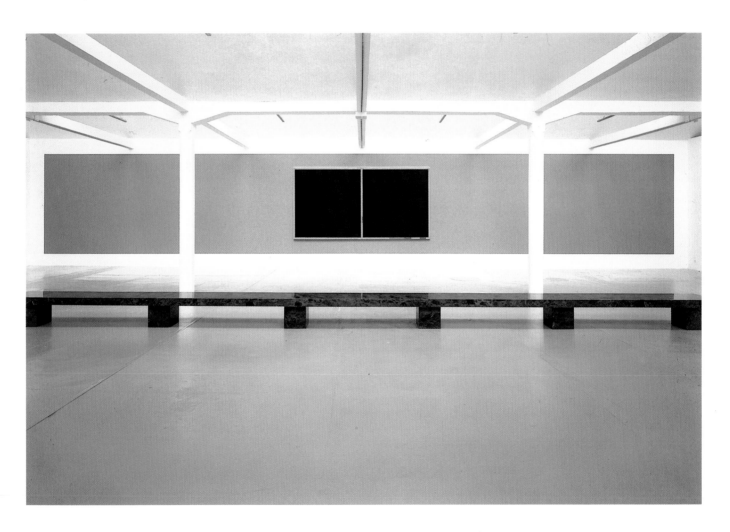

Costruire, 1989, Installation Kunsthalle Zürich

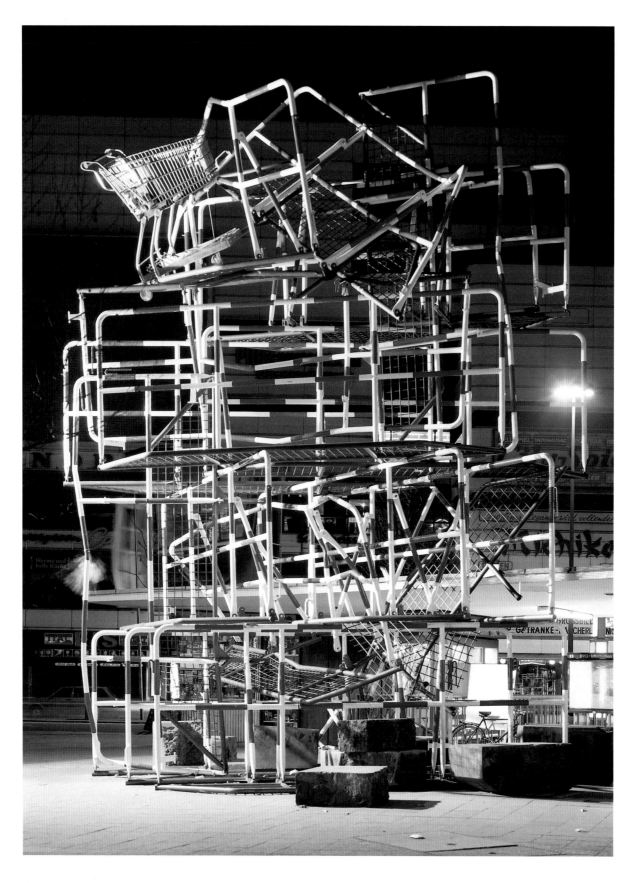

13. 4. 1981, 1987, Stahl, Chrom, Beton, 1150 x 900 x 700 cm,
Installation Kurfürstendamm, Ecke Joachimstaler Straße, Berlin

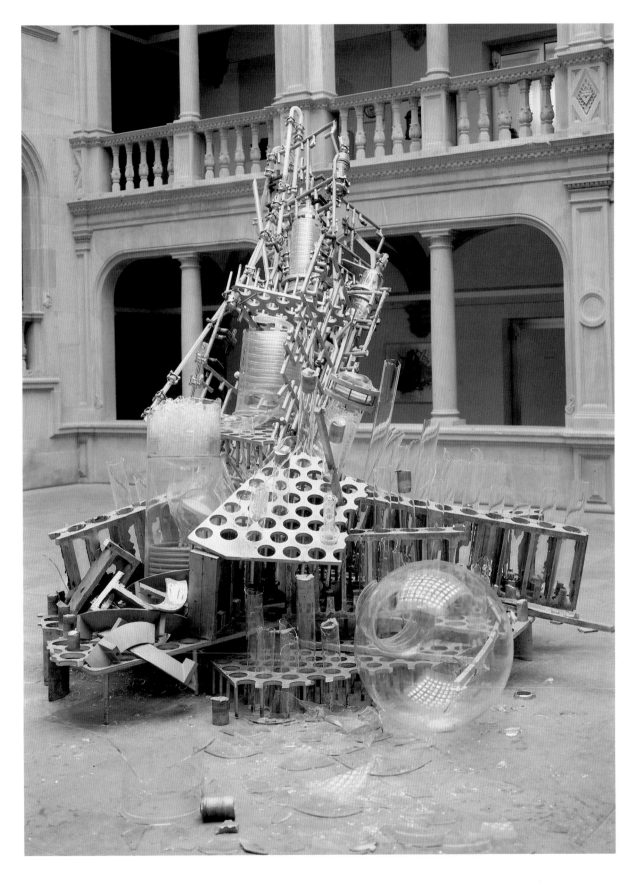

Laborprobe, 1990, Glas, Aluminium, ca. 400 x 500 x 400 cm,
Installation Westfälisches Landesmuseum für Kunst und Kulturgeschichte, Münster

112:104, 1991, Entwurfsmontage des Ausstellungsbeitrags

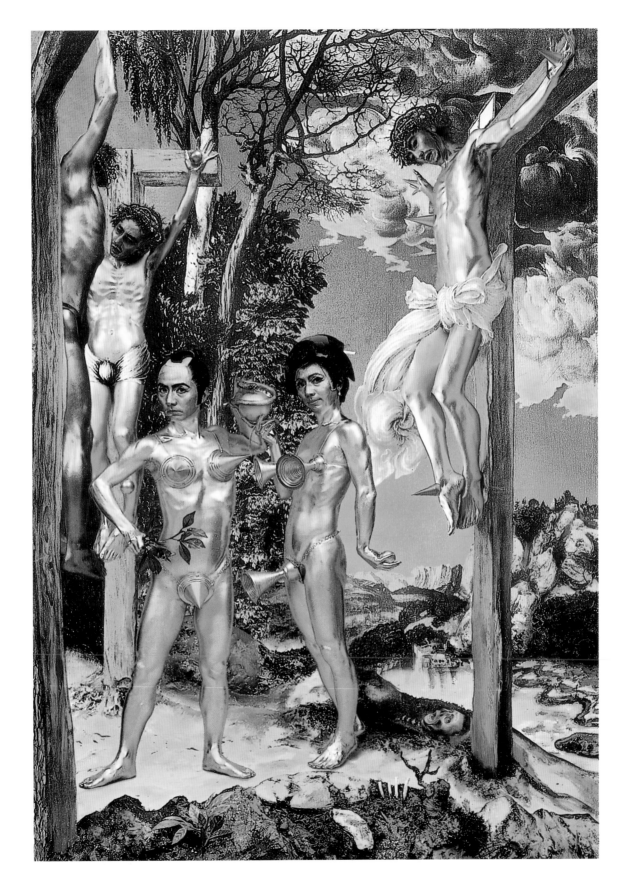

Playing with Gods II: Twilight/Spiel mit Göttern II: Dämmerung, 1991, 360 x 250 cm

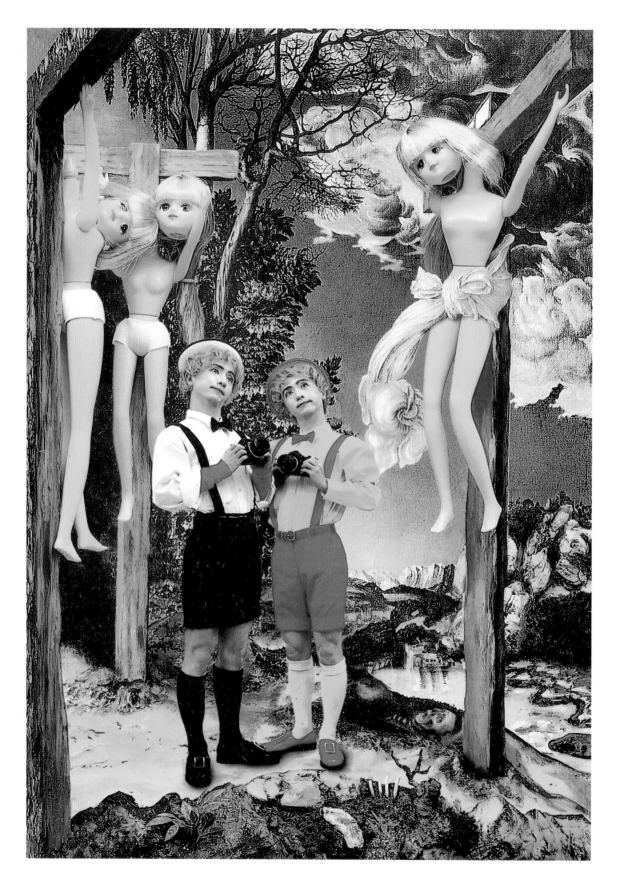

Playing with Gods III: At Night/Spiel mit Göttern III : Nacht, 1991, 360 x 250 cm

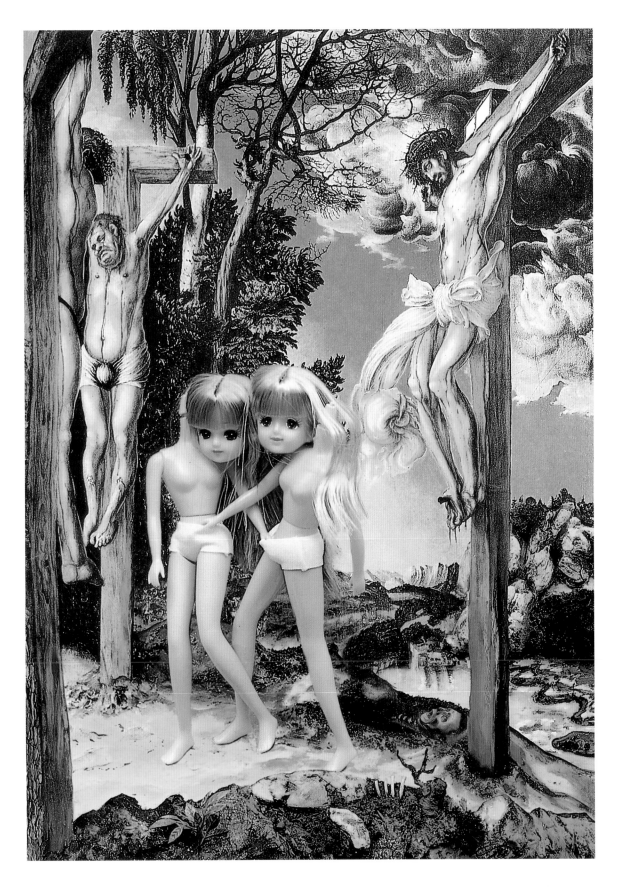

Playing with Gods IV: Dawn/Spiel mit Göttern IV: Sonnenaufgang, 1991, 360×250 cm

Hirschsprung, 1986, Fotografie

Oberwinden, 1986, Fotografie

Herborn (Dillkr.), 1982, Fotografie

Wissen (Sieg), 1986, Fotografie

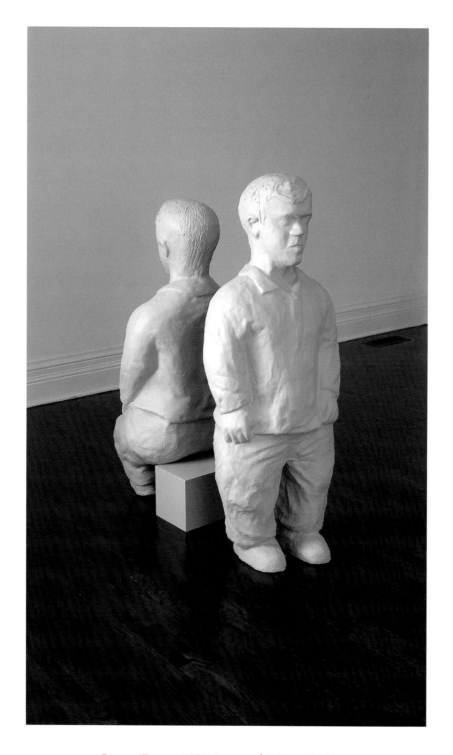

Enanos/Zwerge, 1989, Pappmaché, 108 x 88 x 44 cm

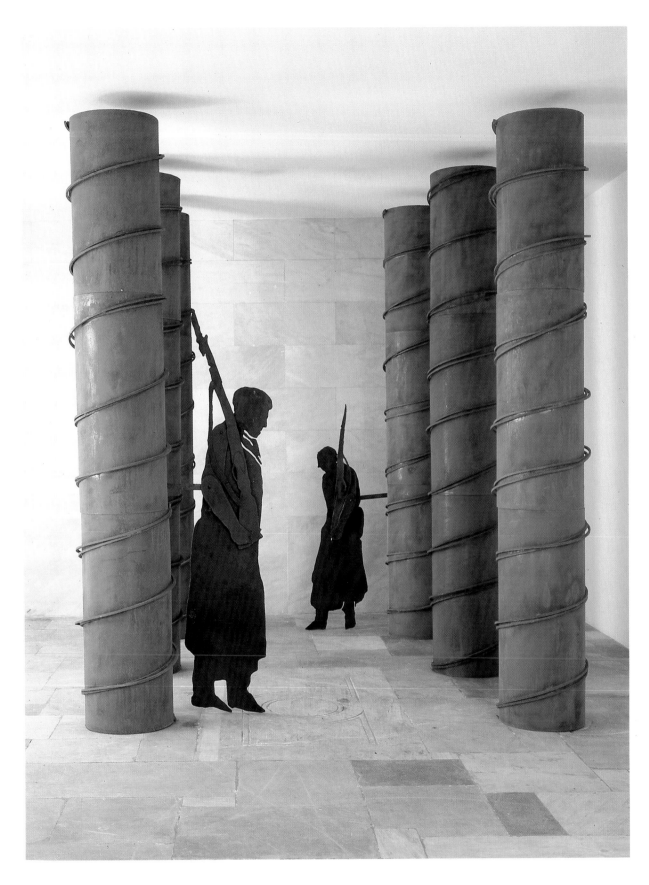

Dos Centinelas/Zwei Wächter, 1989, Eisen, 240x144x280 cm

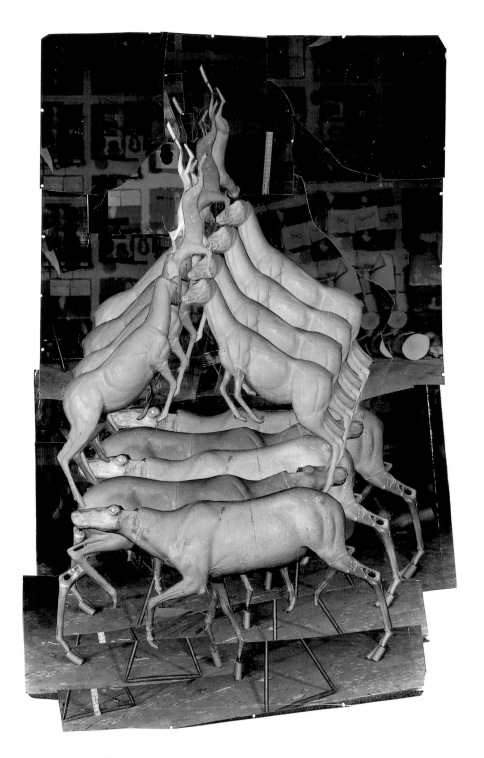

Modell für »Animal Pyramid II«, 1989, Fotocollage, 235 x 160 cm

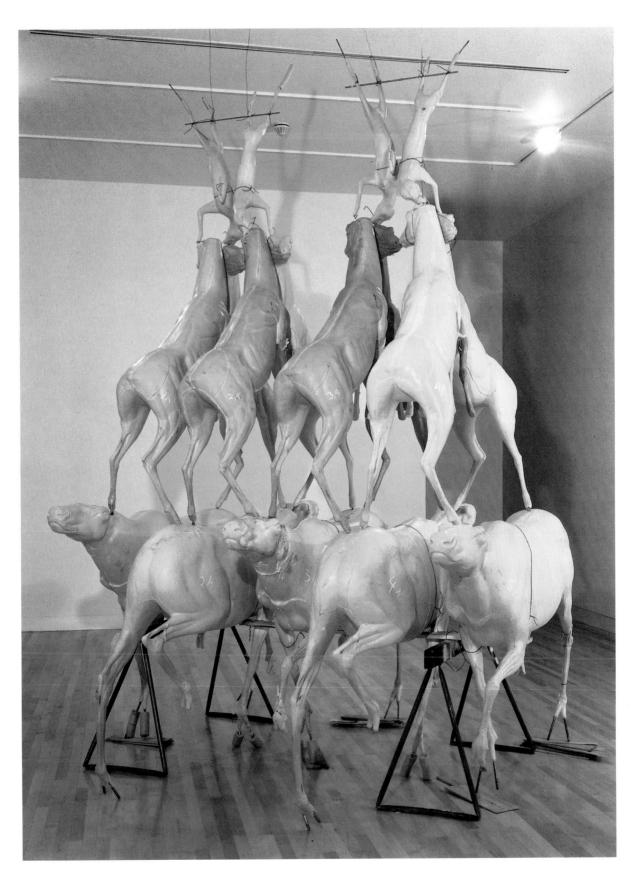

Animal Pyramid, 1989, 366 x 213 x 244 cm

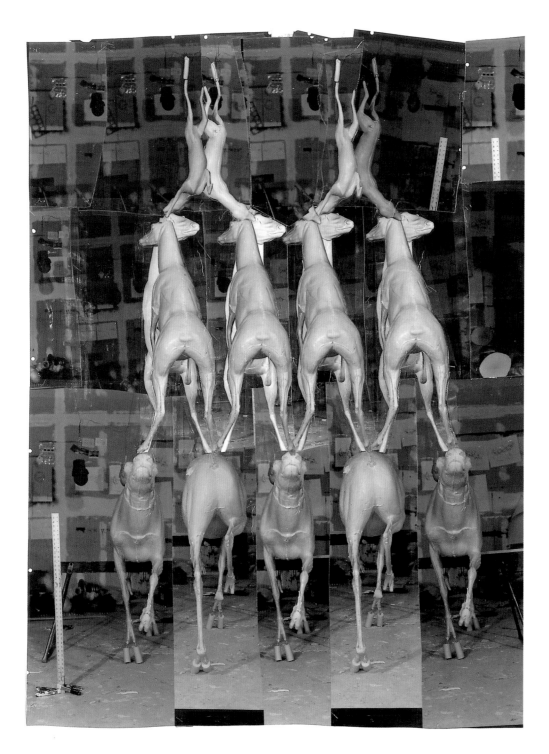

Modell für »Animal Pyramid I«, 1989, Fotocollage, 206 x 163 cm

Rats and Bats (Learned Helplessness in Rats), 1988, Videoinstallation

Title Not Available/Titel nicht verfügbar, 1989, Siebdruck auf Aluminium, 183 x 122 cm

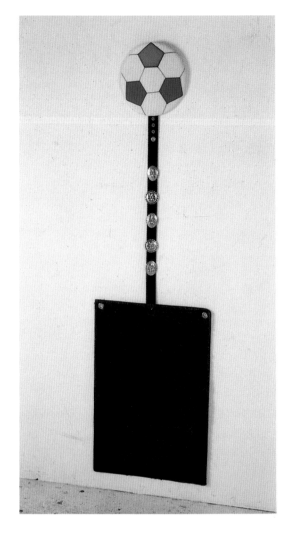

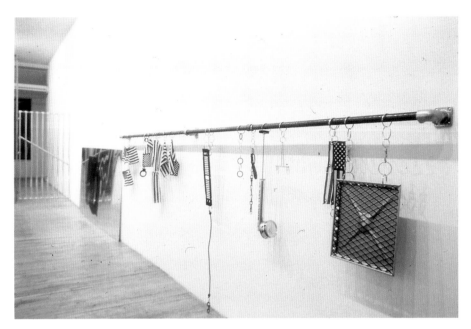

The Big Shift/Die große Verschiebung, 1989,
Rohr, Fahnen, Schnur, Insektenspray, 437x145x13 cm,
Installation American Fine Arts, New York

Pedestal/Sockel, 1985, 47 x 71 x 7,5 cm

Blank for Serial/Frei zur Fortsetzung, 1989,
Metallstangen, rote Kissen, 381x381 cm, Installation American Fine Arts, New York

Early Americans/Frühe Amerikaner, 1984
107 x 40,5 x 10 cm

Wenn die Wand an den Tisch rückt, 1990, Video (2 Detailfotos)

Wenn die Wand an den Tisch rückt, 1990, Video (Detailfoto)

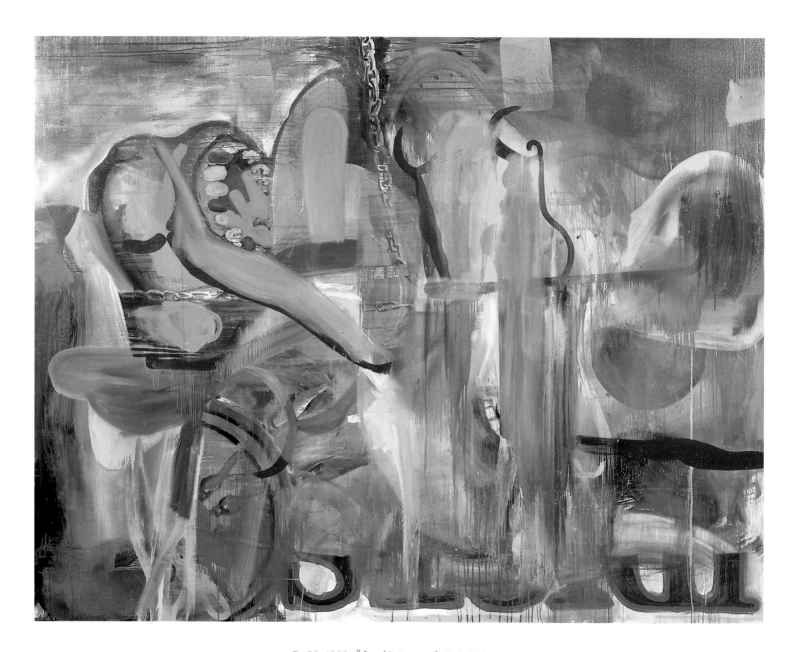

Fn 20, 1990, Öl auf Leinwand, 214 x 275 cm

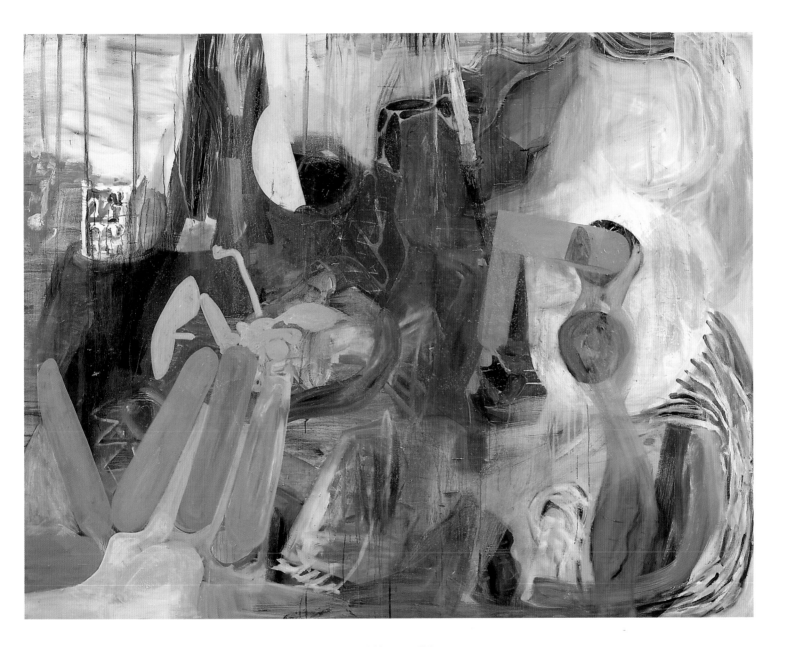

Fn 4, 1990, 214 x 275 cm

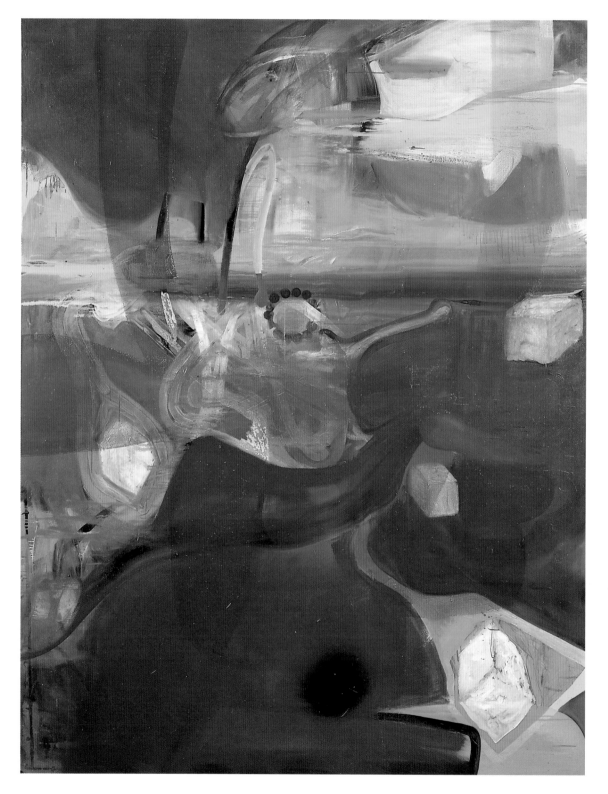

Fn 15, 1990, 275 x 214 cm

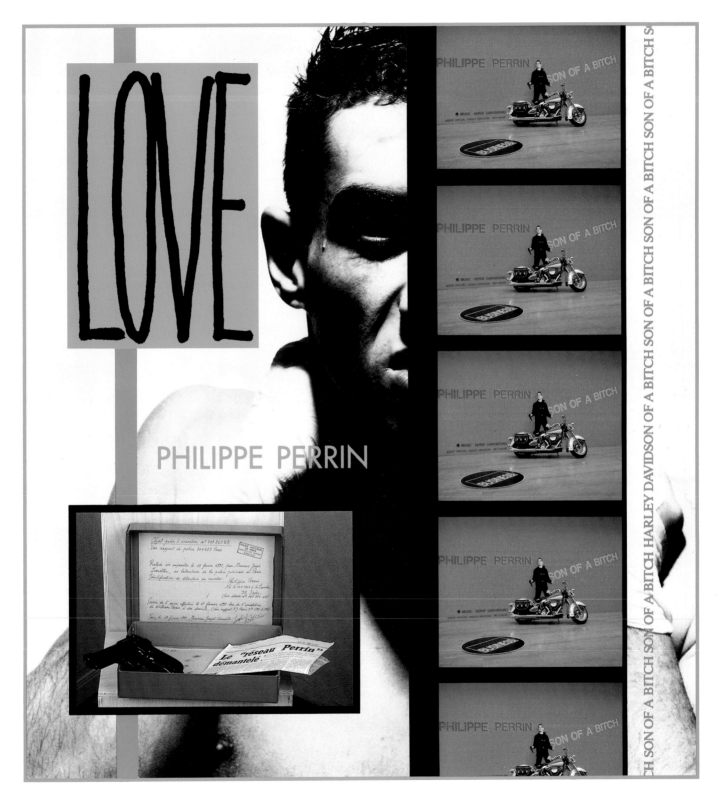

Fotomontage, 1990 (Originalbeitrag)

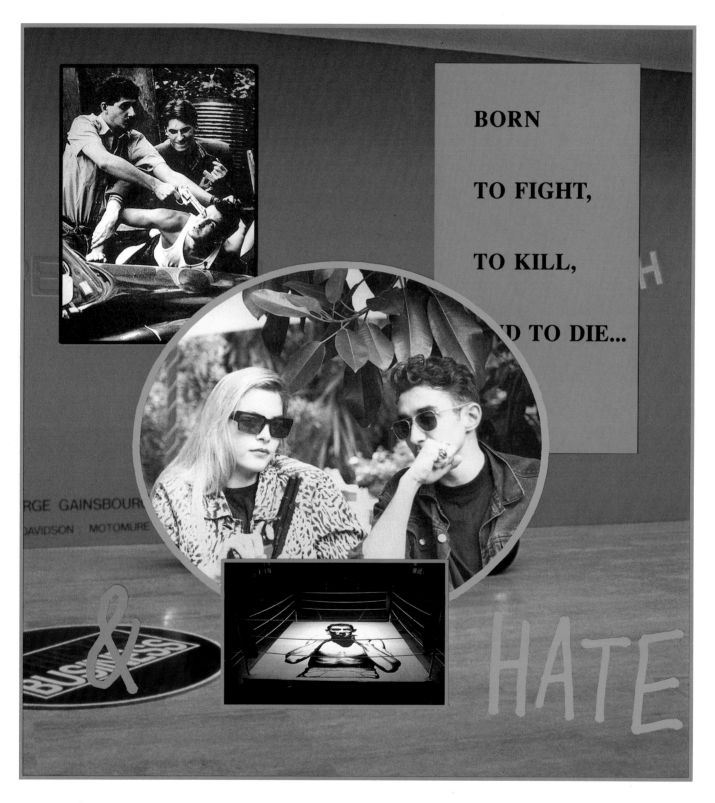

Fotocollage, 1990 (Originalbeitrag)

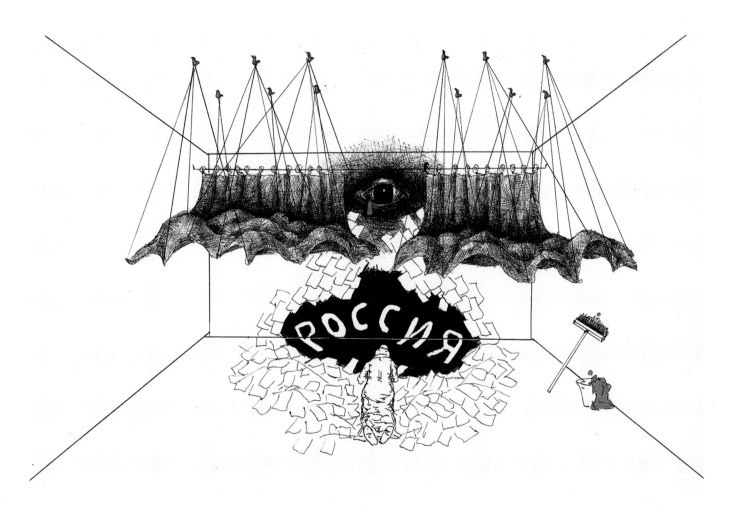

100 Möglichkeiten für Installationen (Rußland), 1990, Tuschezeichnung, 21x29,7 cm

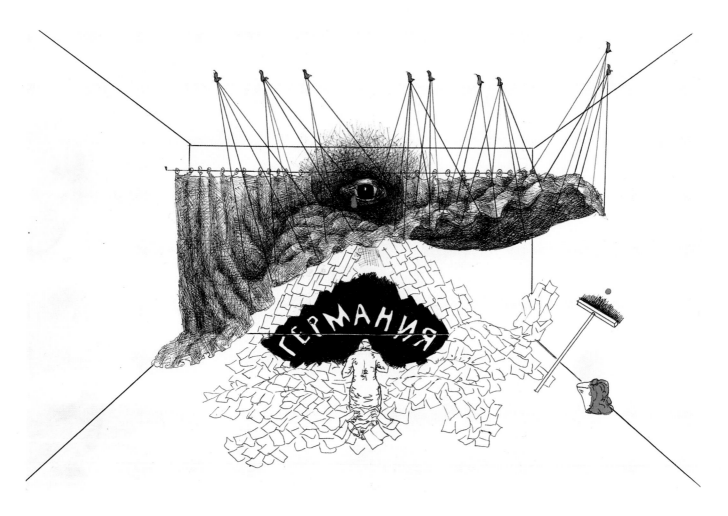

100 Möglichkeiten für Installationen (Deutschland), 1990, Tuschezeichnung, 21 x 29,7 cm

Do you know what it means to come home at night to a woman who'll give you a little love, a little affection, a little tenderness? It means you're in the wrong house, that's what it means.

Good Revolution/Gute Revolution, 1991, 457x227 cm

Why Did the Nazi Cross the Road?/Warum hat der Nazi die Straße überquert?, 1991, 457 x 227 cm

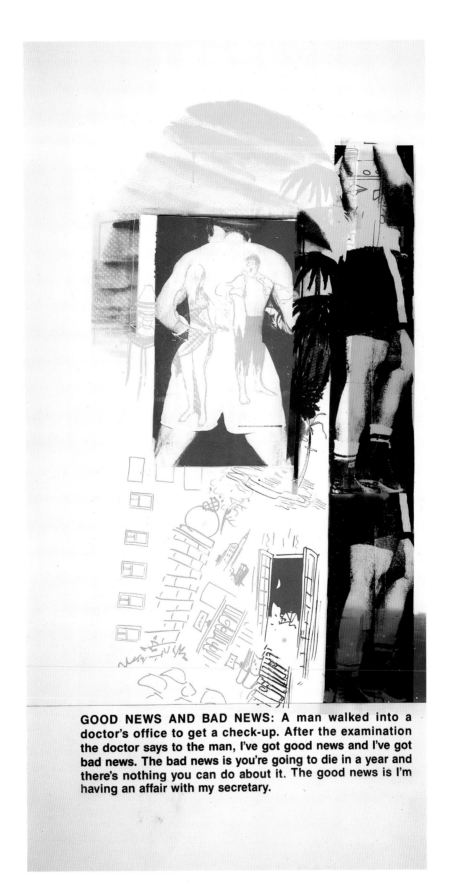

GOOD NEWS AND BAD NEWS: A man walked into a doctor's office to get a check-up. After the examination the doctor says to the man, I've got good news and I've got bad news. The bad news is you're going to die in a year and there's nothing you can do about it. The good news is I'm having an affair with my secretary.

Sampling the Chocolate/Schokolade probieren, 1991, 457x227 cm

I'll Fuck Anything that Moves/Ich ficke alles, was sich rührt, 1991, 457 x 227 cm

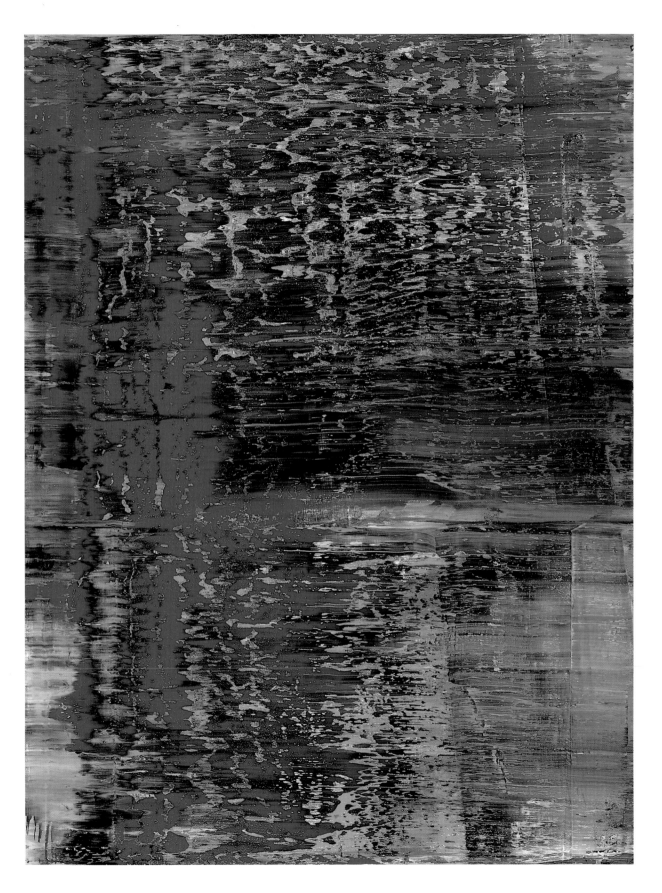

Wald (4), 1990, 340 x 260 cm

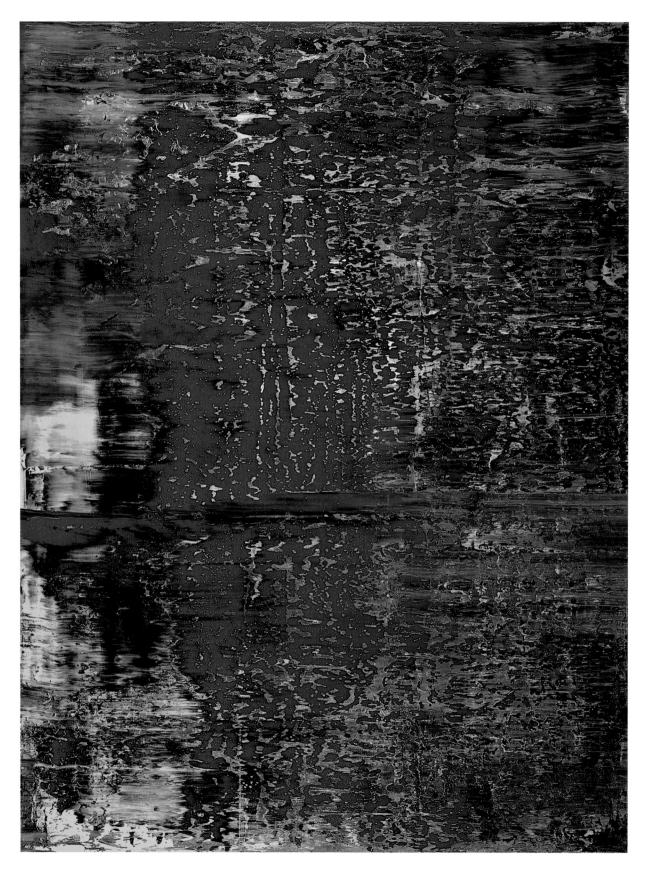

Wald (2), 1990, 340 x 260 cm

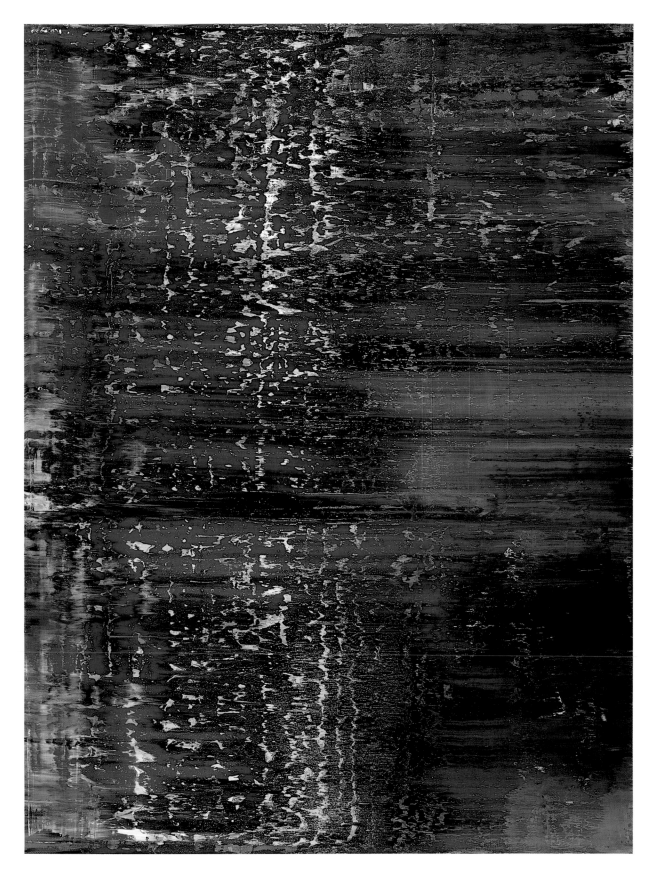

Wald (3), 1990, 340 x 260 cm

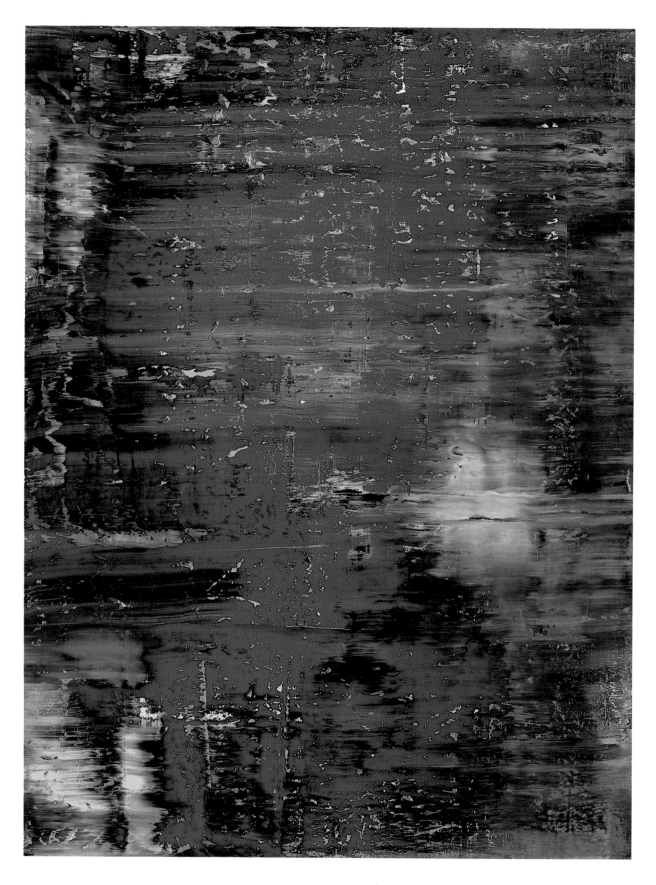

Wald (1), 1990, 340 x 260 cm

Stern 19h 04m/−70°, 1990, 260x188 cm

Portrait (Andrea Knobloch), 1990, 210x165 cm

Portrait (Oliver Cieslik), 1990, 210x165 cm

Five past Eleven/Fünf nach elf, 1989, 150×370 cm

Sin/Sünde, 1991, 178 x 350 cm

Industrial Strength Sleep, 1989, 150 x 370 cm

Metropolis, 1991, 285 x 205 cm

Dias de Escuro e de Luz – II (Jarro)/Tage der Dunkelheit und des Lichts – II (Kelch), 1990, 190 x 341 cm

Dias de Escuro e de Luz – VII (Mesa)/Tage der Dunkelheit und des Lichts – VII (Tisch), 1990, 190 x 220 cm

Jane Birkin 1, 1990, 409 x 287 cm

Jane Birkin 3 (Vito), 1990, 326 x 630 cm

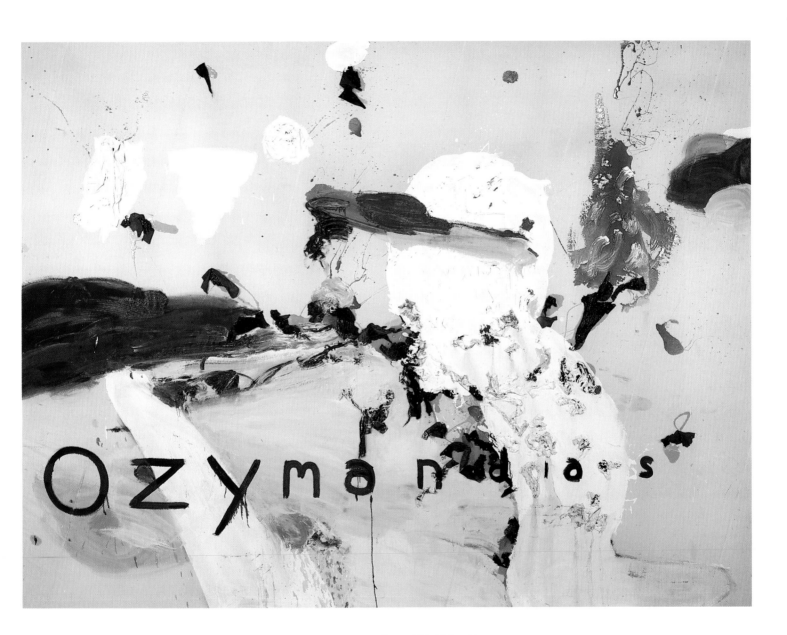

Ozymandias, 1990, 396 x 549 cm

Ohne Titel, 1991, 228 x 125 cm

Ohne Titel, 1991, 228 x 125 cm

Ohne Titel, 1991, 228 x 125 cm

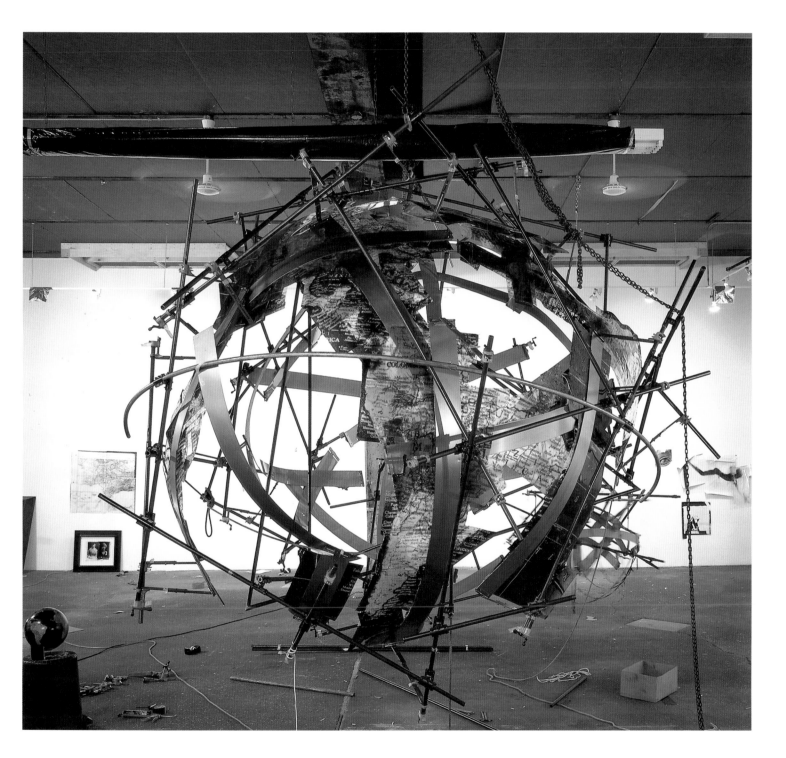

Film Sphere with Pipe Clamps/Filmkugel mit Rohrklemmen, Atelierzustand 1991

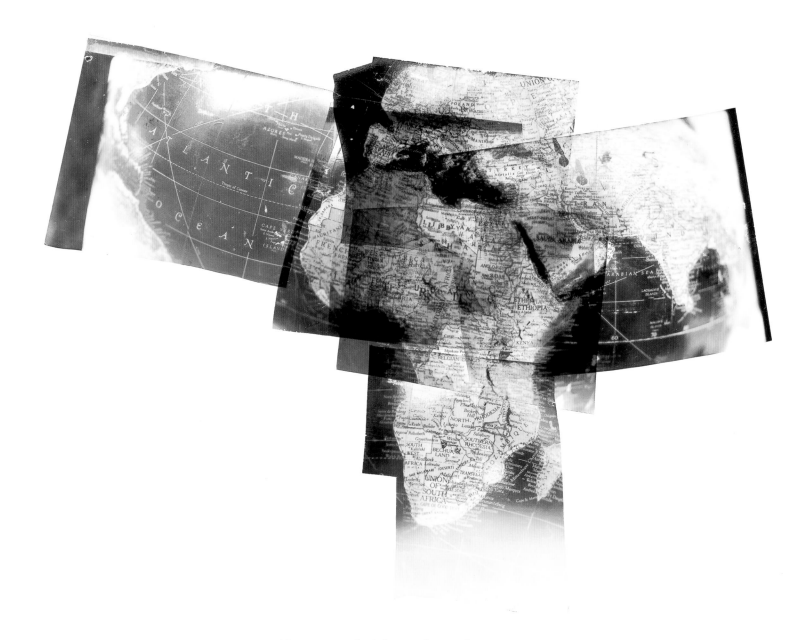

Montage zu »Film Sphere with Pipe Clamps«, 1990

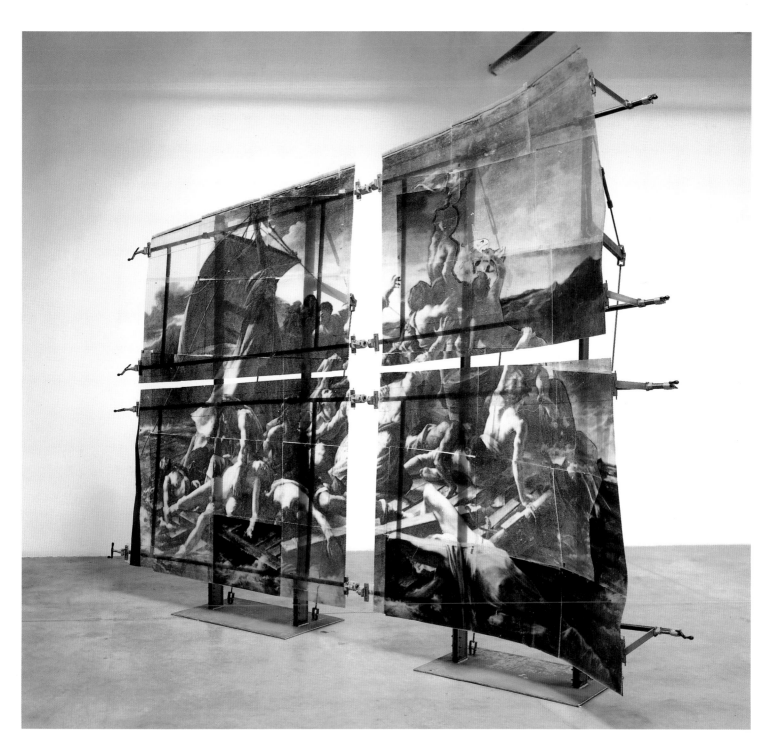

Blue Medusa/Blaue Medusa, 1990, Installation, 426 x 335 x 76 cm

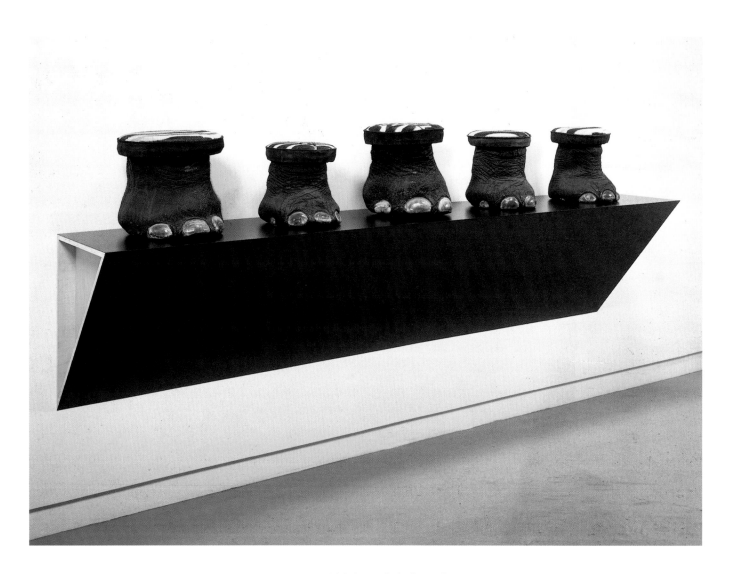

Untitled (elephant foot stools)/Ohne Titel (Elefantenfußschemel), 1988, 102 x 325 x 59 cm (Teil 1)

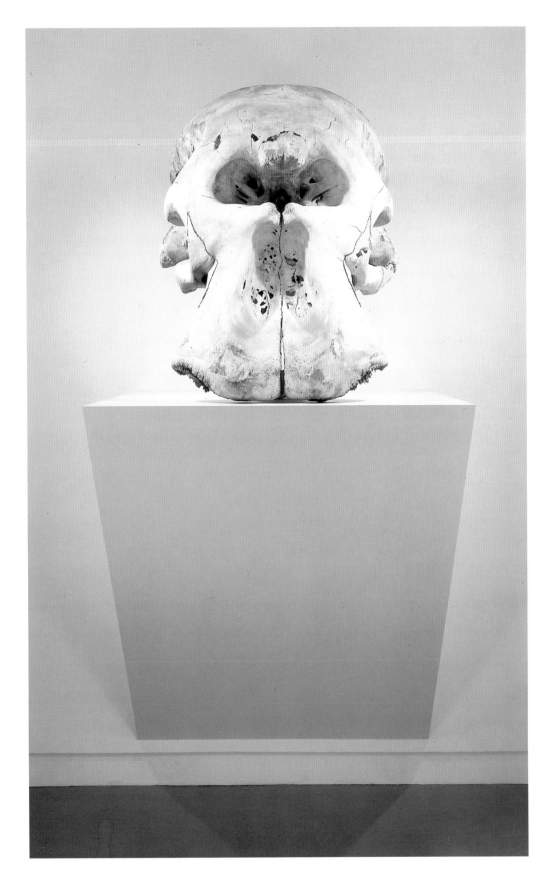

Untitled (elephant skull)/Ohne Titel (Elefantenschädel), 1988, 225 x 109 x 105,5 cm (Teil 2)

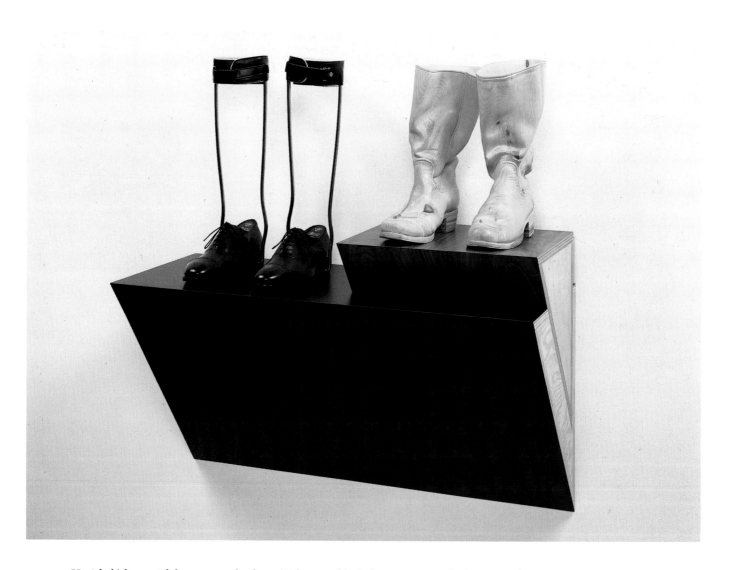

Untitled (shoes with braces, wooden boots)/Ohne Titel (Schuhe mit Stützen, hölzerne Stiefel), 1987, 58 x 91,5 x 40,5 cm

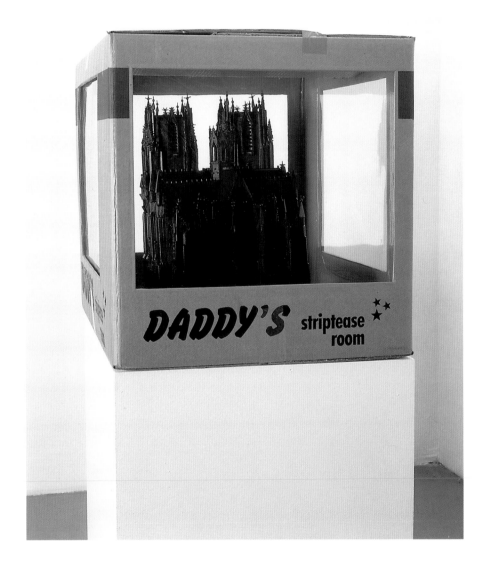

Daddy's Striptease Room, 1990, Holz, Pappkarton, Farbe, 50x70x50 cm

What – If Could – Be, 1990, Wolle, 150 x 155 cm

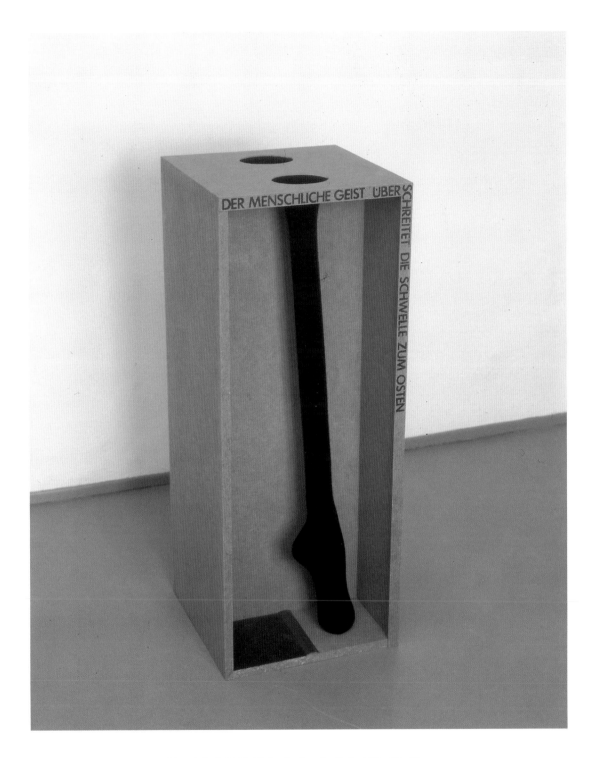

Ohne Titel, 1988, Holz, Strümpfe, Reis, 100 x 40 x 40 cm

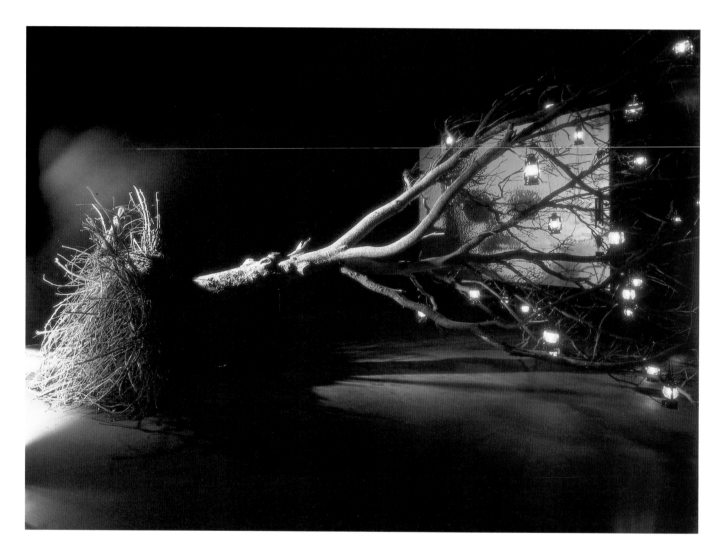

The Theater of Memory/Das Theater der Erinnerung, 1985, Videoinstallation

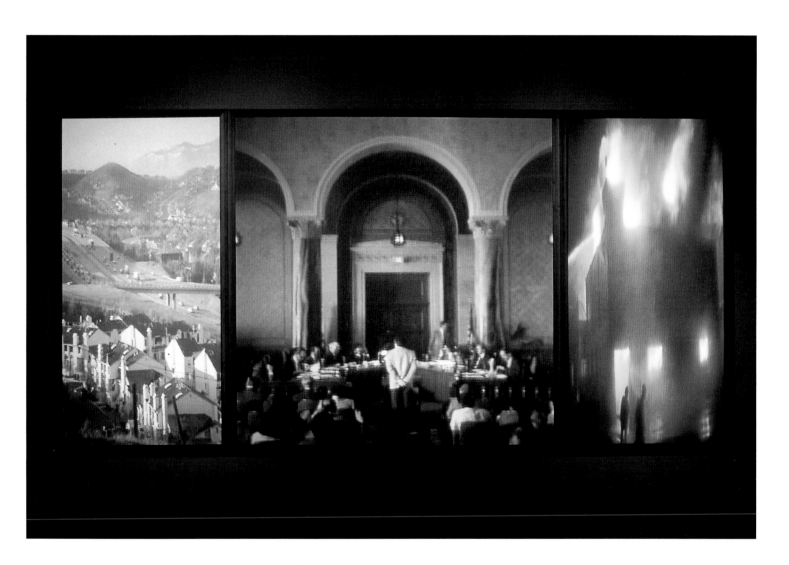

The City of Man/Über den Menschenstaat, 1989, Video-Sound-Installation

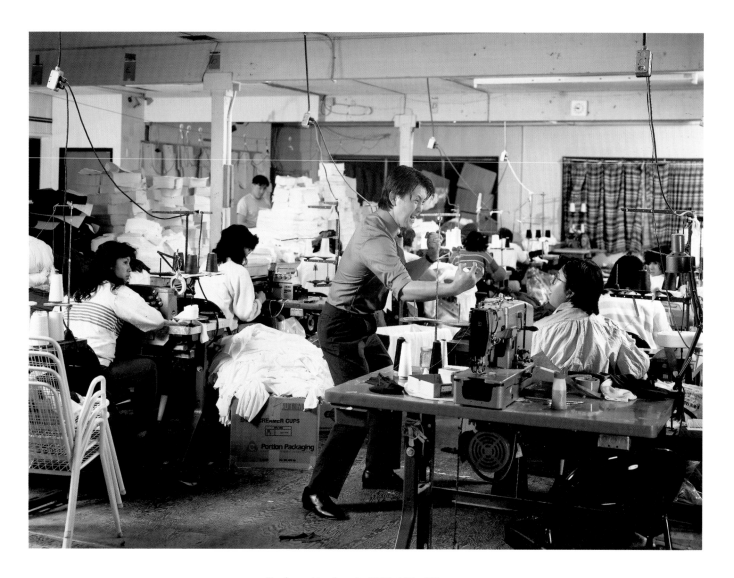

Outburst/Ausbruch, 1989, 229 x 312 cm

The Pine on the Corner/Die Kiefer an der Ecke, 1990, 119 x 149 cm

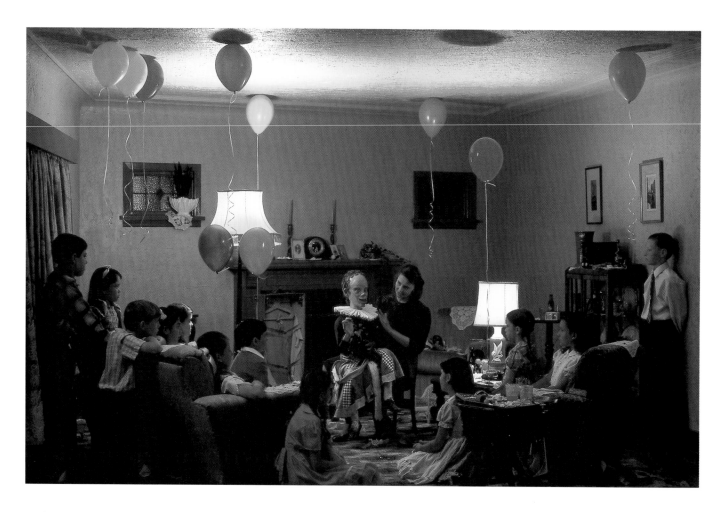

The Ventriloquist at a Birthday Party in October 1947/Der Bauchredner auf einer Geburtstagsparty im Oktober 1947, 1990, 229 x 352,4 cm

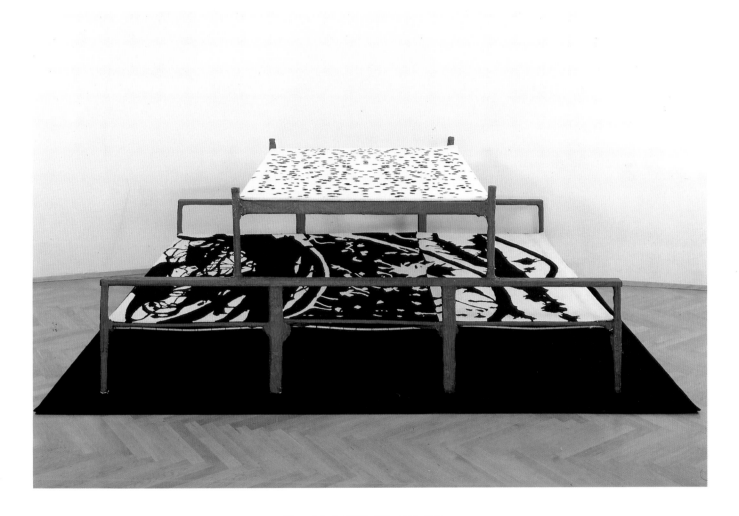

Ohne Titel, 1990, 105 x 205 x 270 cm
»Esse est percipi«
Berkeley
Benutzen Sie doch die Pritschen zu einem Liege- oder Sitzakt und entledigen Sie sich bitte vorher Ihres Schuhwerks.

Otto sieht jetzt einen roten Würfel auf dem Tisch, 1990, 166 x 52 x 220 cm

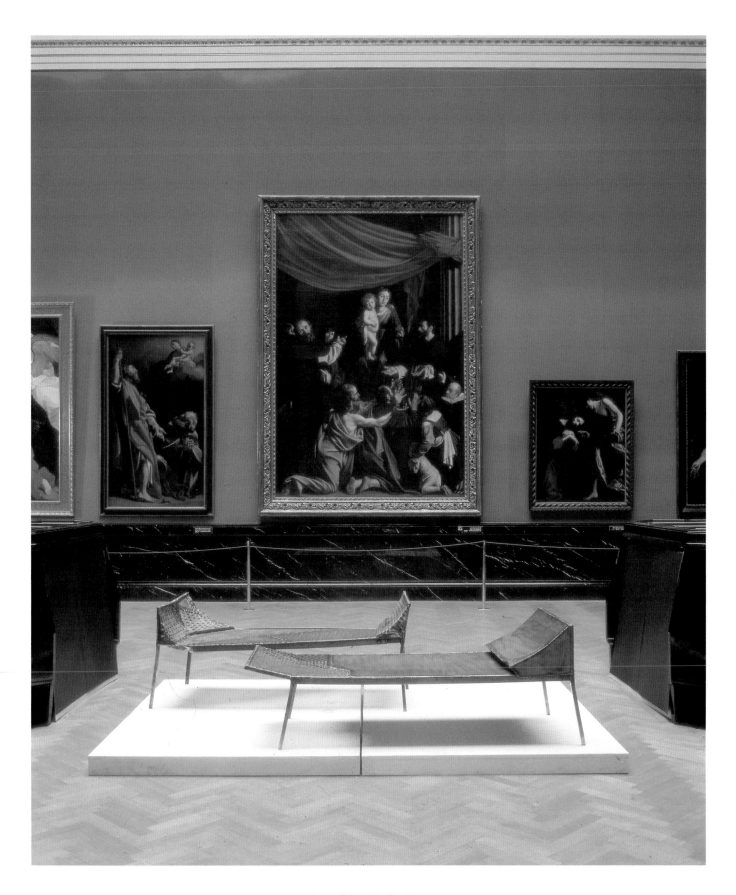

Liege, 1989, 66x73x174 cm

False Door/Scheintür, 1990, 214,6 x 40,6 x 152,4 cm (Rückansicht)

False Door/Scheintür, 1990, 214,6 x 40,6 x 152,4 cm (Vorderansicht)

Rut/Wagenspur, 1990, 250 x 400 x 400 cm, Atelierfoto

Rut/Wagenspur, 1990, 250 x 400 x 400 cm, Atelierfoto

In case of/Im Falle…, 1988−1990, 84x70x51 cm

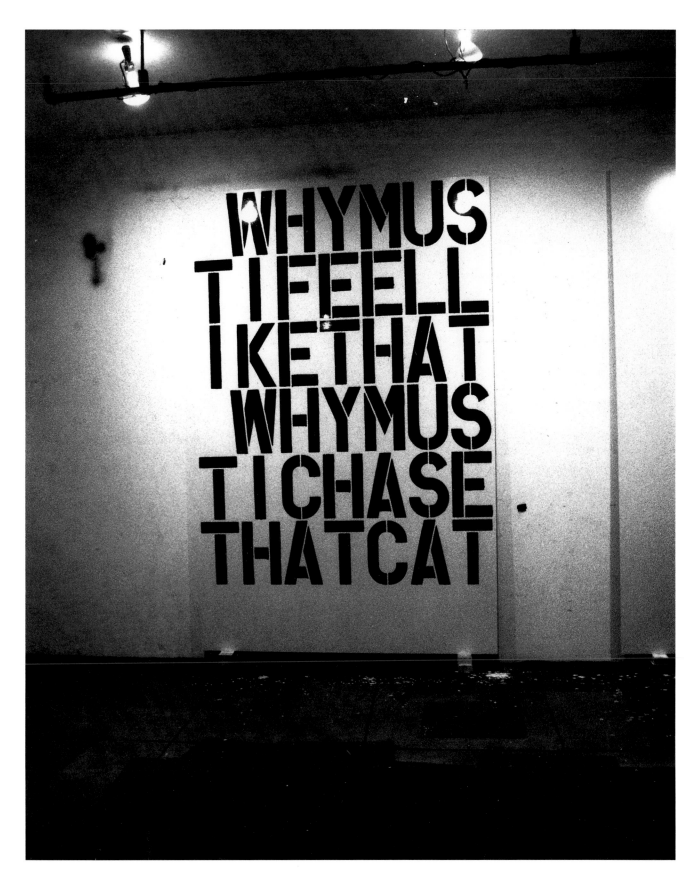

Why?, 1990, 274 x 183 cm

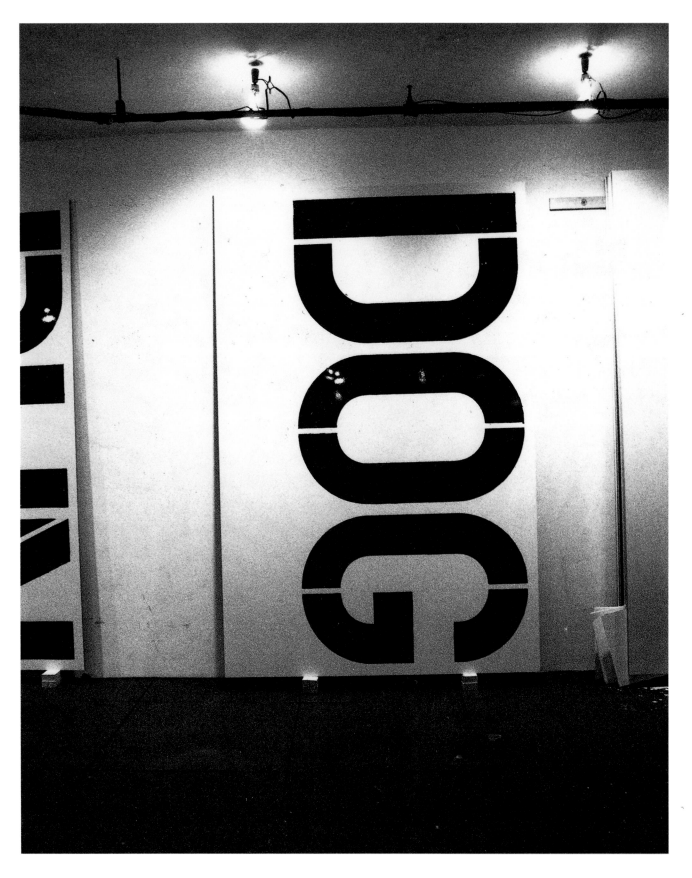

Ohne Titel, 1990, 274 x 183 cm

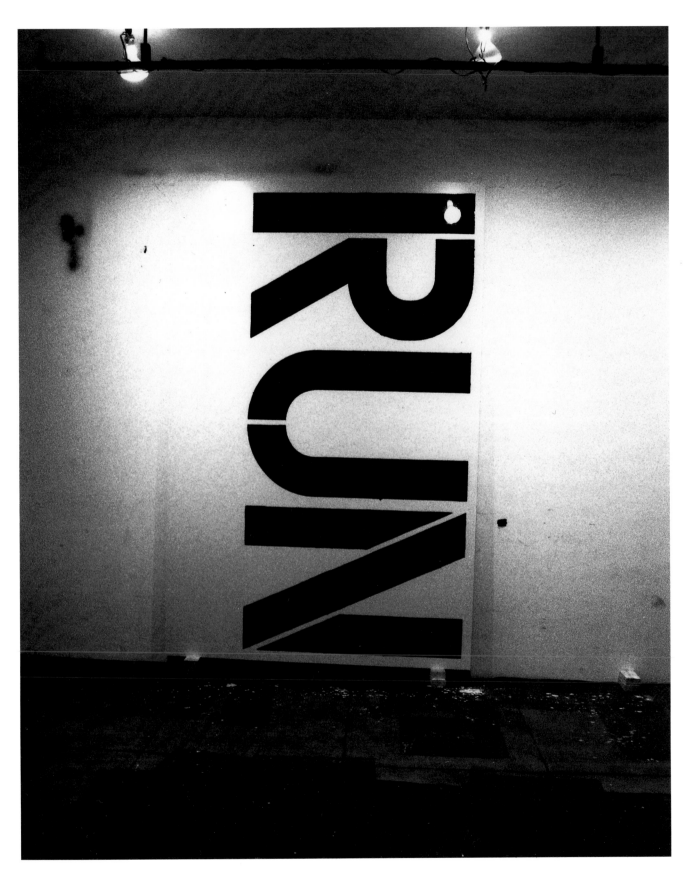

Ohne Titel, 1990, 274 x 183 cm

Lokaler Kommentar zu Fliegen, 1990, 220x150 cm

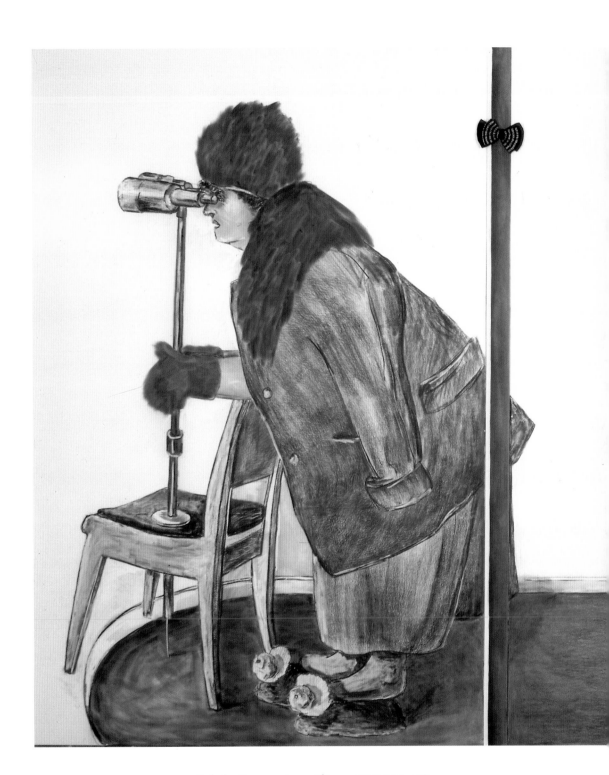

Lokaler Kommentar zu Fliegen, 1990, 220 x 150 cm

ZU DEN KÜNSTLERN

JOHN M ARMLEDER

Geboren 1948 in Genf, studierte dort an der
Ecole des Beaux-Arts, 1969 Mitbegründer
der GROUPE ECART, die Ausstellungen, Bü-
cher und Aktionen gemeinsam mit anderen
Künstlern organisiert, 1973–1980 Ausstel-
lungen in der Galerie Ecart in Genf, 1976
Mitbegründer des INTERNATIONAL INSTI-
TUTIONS REGISTER, 1977 Gründung der
LEATHERN WING SCRIBBLE PRESS, Mitbe-
gründer der Künstlerkooperative LABORA-
TORIO, Mailand, Gründungsmitglied von
ASSOCIATED ART PUBLISHERS, 1980 Einzel-
ausstellung im Kunstmuseum Basel. Aus-
stellungen bei Galerie nächst St. Stephan,
Wien, Galerie Susanna Kulli, St. Gallen,
John Gibson Gallery, New York, Galerie
Tanit, München und Köln, Anselm Dreher,
Berlin, Daniel Buchholz, Köln, u.a., 1986
Schweizer Pavillon auf der Biennale in
Venedig, 1987 Teilnahme an der DOCU-
MENTA 8, lebt in Genf und New York.

Armleders Kunst schöpft aus dem Fundus
der avantgardistischen Stile und Ismen
vom Suprematismus und Konstruktivis-
mus bis zur Kunst der 60er und 70er Jahre.
Aus dieser Haltung lassen sich die Punkt-
bilder oder Installationen als eine Ausein-
andersetzung mit den Positionen der Mo-
derne verstehen, die mit ironischen Mitteln
desavouiert oder mit sicherem Gefühl für
den »guten Geschmack« dekonstruiert
werden. Seine FURNITURE SCULPTURES
kombinieren Möbel, Gegenstände und Ma-
lerei mit- und gegeneinander, wobei Bild
oder Objekt jeweils einer bestimmten
Sphäre, einem Stil, einem kulturellen Um-
feld angehören. Aus dem Zusammentreffen
dieser verschiedenen Ebenen entstehen in-
haltliche und ästhetische Spannungen, die
das gesamte Werk Armleders bestimmen.
»Im Unterschied zu Rauschenbergs ›Com-
bine Paintings‹ geht es Armleder nicht um
das Graduieren der Ebenen von Malerei,
Reproduktion und realem Objekt. Die ›Fur-
niture Sculptures‹, wie er sie nennt, inter-
venieren in die Malerei, indem sie das Bild
nicht mehr als autonomes Objekt, sondern
als Ware behandeln und die Waren als mög-
liche Extension der Malerei lesen lassen.«
(Dieter Schwarz)

Ausstellungsverzeichnis und Bibliographie siehe:

JOHN M ARMLEDER, Kunstmuseum Winter-
thur, 1987 (weitere Stationen: Paris, Düs-
seldorf, Berlin) – JOHN M ARMLEDER. FURNI-
TURE SCULPTURE 1980–1990, Musée Rath,
Genf 1990

Künstlerschriften (Auswahl)

OH! MY HAT! D'APRÈS RAY JOHNSON POUR
PATRICK LUX LUCCHINI, in: Patrick Lucchi-
ni (Kat.), Galerie Gaëtan, Carouge 1974 –
ESCRITS ET ENTRETIENS (mit Helmut Federle
und Olivier Mosset), Musée de Grenoble,
Maison de la Culture et de la Communica-
tion, Saint-Etienne, 1987 – LES ARTISTES
SONT TROP VITE PAPES EN LEUR VILLAGE, in:
»La Suisse est-elle trop petite pour la créa-
tion?«, Genf 1989 – L'ART EST TOUJOURS
PUBLIC, in: »Art public«, Actes du Colloque
de l'AICA, Genf 1990

Kataloge und Monographien (Auswahl)

891 UND WEITERE STÜCKE, Kunstmuseum
Basel, 1980 – ARBEITEN AUF PAPIER
1961–1983, Kunstmuseum Solothurn, 1983 –
Städtische Galerie Regensburg (mit Olivier
Mosset), 1986 – LA BIENNALE DI VENEZIA,
1986 – Musée de Peinture et de Sculpture,
Grenoble 1987 – Daniel Buchholz und
Galerie Tanit, 2 Bde., Köln 1990

Kataloge zu Gruppenausstellungen (Auswahl)

JOHN ARMLEDER/MARTIN DISLER/HELMUT
FEDERLE, Centre d'Art Contemporain, Genf
1981 – SCHWEIZER KUNST '70–'80, Kunstmu-
seum Luzern, 1981 – ZEICHEN FLUTEN SI-
GNALE. NEUKONSTRUKTIV UND PARALLEL,
Galerie nächst St. Stephan, Wien 1984 –
PROSPECT 86, Frankfurt a.M. 1986 – DOCU-
MENTA 8, Kassel 1987 – ›STILLER NACHMIT-
TAG‹. ASPEKTE JUNGER SCHWEIZER KUNST,
Kunsthaus Zürich, 1987 – OFFENES ENDE.
JUNGE SCHWEIZER KUNST, Institut für mo-
derne Kunst Nürnberg, 1987 – FURNITURE
AS ART, Museum Boymans-van Beuningen,
Rotterdam 1988 – FARBE BEKENNEN, Mu-
seum für Gegenwartskunst, Basel 1988 –
CULTURAL GEOMETRY, Athen 1988 –
SCHLAF DER VERNUNFT, Kassel 1988 – ES-
CULTURA Y DIBUJO, EN DIÁLOGO. CUATRO
ARTISTAS DE SUIZA, Círculo de Bellas Artes,
Madrid 1988 – PSYCHOLOGICAL ABSTRAC-
TION, Athen 1989 – D & S AUSSTELLUNG,
Hamburg 1989 – WIENER DIWAN. SIGMUND
FREUD HEUTE, Museum des 20. Jahrhun-
derts, Wien, (Ritter Verlag) Klagenfurt 1989
– SEVEN EUROPEANS, John Gibson Gallery,
New York 1990

Übrige Literatur (Auswahl)

Harry Zellweger: JOHN M ARMLEDER, »Das
Kunstwerk«, Nr. 4/5, 1986 – Gabriele Bol-
ler: JOHN M ARMLEDER, »Kunst-Bulletin«,
Nr. 3, 1987 – Dieter Schwarz: JOHN ARMLE-
DER, OLIVIER MOSSET, NIELE TORONI,
»Noema Art Magazine«, Nr. 12–13, 1987 –
Christoph Blase: JOHN M ARMLEDER. DER
ELEGANTE ZIGEUNER, »Pan«, Nr. 6, 1988 –
Daniel Soutif: FOUND AND LOST. ON THE
OBJECT IN ART, »Artforum«, Oktober 1989
– Renate Wolff: LEBENS-KÜNSTLER, »Zeit-
magazin«, Nr. 43, 1990

RICHARD ARTSCHWAGER

Geboren 1923 in Washington, studierte –
mit Unterbrechungen durch den Kriegs-
dienst in Europa – 1941–1948 Biologie und
Zellbiologie an der Cornell University,
Ithaca, absolvierte eine Schreinerlehre, be-
suchte zwei Jahre die Amédée Ozenfant
Studio School, New York, und betrieb
1953–1960 eine Möbeltischlerei in New

York. Seit 1960 arbeitet Artschwager als freier Künstler, seit 1965 Einzelausstellungen in der Leo Castelli Gallery, New York. Ausstellungen bei Galerie Ricke, Köln, Daniel Weinberg Gallery, San Francisco, Mary Boone Gallery, New York, Galerie Ghislaine Hussenot, Paris, u. a., Teilnahme an der DOCUMENTA 4, 1968, DOCUMENTA 5, 1972, DOCUMENTA 7, 1982 und DOCUMENTA 8, 1987. Kokoschka-Preis der Stadt Wien, 1987, lebt in New York.

Artschwagers Werk wurde immer wieder den verschiedensten Kunstrichtungen wie Pop, Minimal oder Concept Art zugerechnet. Heute gilt er als Vorläufer jener Künstler, die im Zwischenbereich von Skulptur und Alltagsobjekt arbeiten. Im Zentrum seines Werks stehen verfremdete Möbel. Sie werden von Artschwager eigens angefertigt, auf ihre Charakteristika reduziert und häufig bis zur Funktionslosigkeit verändert, um Skulptur zu werden. Die Benutzung des »Ekelmaterials« Formica, mit dem beliebige Holzarten und -maserungen imitiert werden können, unterstreicht ihre »Künstlichkeit«. Die Ambiguität von Form und Material, die von Artschwager zu oft ironischen, witzigen oder erotischen Kommentaren genutzt wird, findet sich auch in seinen Gemälden. Diese wurden häufig nach Fotovorlagen schwarz/weiß, später farbig, auf Celotex gemalt. Die Banalität der Sujets, der Widerspruch zwischen exakter Übertragung bei gleichzeitiger Auflösung der Vorlage durch den Widerstand des Materials machen die Bilder zu oft kostbar gerahmten »Gegenständen« der Wahrnehmung. Ähnliches gilt auch für das BLP, eine aus dem militärischen Radarsystem abgeleitete gestreckte Ovalform, die in Artschwagers Werk seit 1967 nicht nur in seinen Bildern auftaucht, sondern auch von ihm wie ein Markenzeichen im öffentlichen Raum angebracht wird. In verschiedenen Arbeiten versucht Artschwager, Skulptur und Malerei zu verbinden oder durch trompe l'œil-Effekte räumliche Illusionen zu erzeugen. In den letzten Jahren ist der Künstler dazu übergegangen, die Holzmaserung seiner skulpturalen »Denkmodelle« zu malen. »Gemeinsamer Nenner seiner verschiedenen Aktivitäten ist das Unterlaufen aller Erwartungen an Kategorien, Wahrnehmung und Erkenntnis – eine Subversion, die zu einem erneuerten Selbstverständnis in der Tradition der klassischen Moderne führt ... (Er) ist ein Meister lyrischer Ironie und geistvoller Einfälle. Beides bewahrt seine Kunst davor, in einen abgeschlossenen historischen Kontext zurückzufallen.« (Edward F. Fry)

Ausstellungsverzeichnis und Bibliographie siehe:

ARTSCHWAGER, RICHARD, The Whitney Museum of American Art, New York 1988 (weitere Stationen: San Francisco, Los Angeles, Madrid, Paris, Düsseldorf) – RICHARD ARTSCHWAGER. GEMÄLDE, SKULPTUREN, ZEICHNUNGEN, MULTIPLES 1962–1989, Galerie Neuendorf, Frankfurt a. M. 1990

Künstlerschriften (Auswahl)

THE HYDRAULIC DOOR CHECK, »Arts Magazine«, Nr. 42, 1967 – BASKET TABLE DOOR WINDOW MIRROR RUG (mit Catherine Kord), New York 1976

Kataloge und Monographien (Auswahl)

Museum of Contemporary Art (mit Alan Shields), Chicago 1973 – ZU GAST IN HAMBURG, Kunstverein in Hamburg, 1978 – RICHARD ARTSCHWAGER'S THEME(S), Albright-Knox Art Gallery, Buffalo 1979 – Kunsthalle Basel, 1985 – RECENT WORKS, Daniel Weinberg Gallery, Los Angeles 1988

Kataloge zu Gruppenausstellungen (Auswahl)

THE NEW ART, Davison Arts Center, Wesleyan University, Middletown (Connecticut) 1964 – PRIMARY STRUCTURES, Jewish Museum, New York 1966 – DOCUMENTA 4, Kassel 1968 – KUNST DER SECHZIGER JAHRE. SAMMLUNG LUDWIG, Wallraf-Richartz-Museum, Köln 1969 – WHEN ATTITUDES BECOME FORM, Kunsthalle Bern, 1969 – POP ART REDEFINED, Hayward Gallery, London 1969 – SONSBEEK 71, Arnheim 1971 – DOCUMENTA 5, Kassel 1972 – EKSTREM REALISME, Louisiana Museum, Humlebaek 1973 – 200 YEARS OF AMERICAN SCULPTURE, Whitney Museum of American Art, New York 1976 – LA BIENNALE DI VENEZIA, 1976 – IMPROBABLE FURNITURE, Institute of Contemporary Art of the University of Pennsylvania, Philadelphia 1977 – A VIEW OF A DECADE, Museum of Contemporary Art, Chicago 1977 – AMERICAN PAINTINGS OF THE 1970S, Albright-Knox Art Gallery, Buffalo 1978 – LA BIENNALE DI VENEZIA, 1980 – RELIEFS, Westfälisches Landesmuseum für Kunst und Kulturgeschichte, Münster 1981 – WESTKUNST, Köln 1981 – DOCUMENTA 7, Kassel 1982 – FURNITURE, FURNISHING. SUBJECT AND OBJECT, Rhode Island School of Design, Providence 1983 – ALIBIS, Centre Georges Pompidou, Paris 1984 – CONTENT. A CONTEMPORARY FOCUS, Hirshhorn Museum and Sculpture Garden, Smithsonian Institution, Washington 1984 – AN AMERICAN RENAISSANCE. PAINTINGS AND SCULPTURE SINCE 1940, Museum of Art, Fort Lauderdale (Florida) 1986 – SKULPTUR PROJEKTE IN MÜNSTER, (DuMont) Köln 1987 – DOCUMENTA 8, Kassel 1987 – CULTURAL GEOMETRY, Athen 1988 – RICHARD ARTSCHWAGER. HIS PEERS AND PERSUASION (1963–1988), Daniel Weinberg Gallery, Los Angeles 1988 – BILDERSTREIT, Köln 1989 – PROSPECT 89, Frankfurt a. M. 1989 – LIFE-SIZE, Jerusalem 1990

Übrige Literatur (Auswahl)

Elizabeth C. Baker: ARTSCHWAGER'S MENTAL FURNITURE, »Art News«, Nr. 9, 1968 – Gregory Battcock (Hrsg.): MINIMAL ART. A CRITICAL ANTHOLOGY, New York 1968 – Carter Ratcliff: NEW YORK LETTER, »Art International«, Nr. 6, 1972 – Bernhard Kerber: RICHARD ARTSCHWAGER, »Kunstforum International«, Bd. 10, 1974 – Roberta Smith: THE ARTSCHWAGER ENIGMA, »Art in America«, Nr. 10, 1979 – Coosje van Bruggen: RICHARD ARTSCHWAGER, »Artforum«, Nr. 1, 1983 – Ronald Jones: ARROGANZ UND INTERPRETATION, »Wolkenkratzer Art Journal«, Nr. 4, 1988 – Hein-Norbert Jocks: RICHARD ARTSCHWAGER, »Kunstforum International«, Bd. 104, 1989 – Katharina Hegewisch: RICHARD ARTSCHWAGER. BLP – DAS GLEICHE – SICH SELBST – DAS VERSCHIEDENE UND DER WECHSELNDE KONTEXT, »Künstler. Kritisches Lexikon der Gegenwartskunst«, Ausgabe 5, München 1989 – COLLABORATION RICHARD ARTSCHWAGER, »Parkett«, Nr. 23, 1990

MIROSŁAW BAŁKA

Geboren 1958 in Warschau, 1980–1985 Studium an der Kunstakademie in Warschau, dort 1984 erste Einzelausstellung.

Ausstellungen bei Pokaz Galeria, Warschau, Galeria Labirynt, Lublin, Galeria PO, Zielona Góra, Galeria Dziekanka, Warschau, Galerie Claes Nordenhake, Stockholm, u.a., seit 1986 Ausstellungen mit der Gruppe NEUE BIERIEMIENNOST (N.B.), 1990 Teilnahme an der Ausstellung POSSIBLE WORLDS in London und an der Biennale in Venedig (Aperto), lebt in Otwock (Polen).

Bałkas Skulpturen entstehen aus gefundenen, schon benutzten Materialien. Für ihn ist die Geschichte des Materials wichtiger als die Geschichte der Kunst. Deshalb besitzen die skulpturalen Arbeiten oft eine Beziehung zu Alltagsgegenständen und zitieren deren erzählerische Qualität. Durch Reduktion auf einfache Formen verweisen sie jedoch zugleich auf den Prozeß der Abstraktion, der die Werke zu kontemplativen Objekten macht. Angesiedelt zwischen Funktion und Funktionslosigkeit, treten in Bałkas Ausstellungen die Skulpturen in einen theatralischen Dialog. Aufgeladen mit Erinnerungen, fordern sie die poetische Assoziationskraft des Betrachters heraus. Bałka: »Es gibt eine Form der Nostalgie, die man im Blut hat. Für mich existiert keine Grenze zwischen meinem Leben und meiner Kunst. Deshalb ist es schwierig zu entscheiden, wo das Leben aufhört und die Kunst beginnt.«

Ausstellungsverzeichnis und Bibliographie siehe:
MIROSŁAW BAŁKA. GOOD GOD, Galeria Dziekanka, Warschau 1990 – POSSIBLE WORLDS. SCULPTURE FROM EUROPE, Institute of Contemporary Arts, Serpentine Gallery, London, 1990

Katalog
PRECEPTA PATRIS MEI SERVIVI SEMPER, Pokaz Galeria, Warschau 1986

Kataloge zu Gruppenausstellungen (Auswahl)
CO SLYCHAC (Was gibt's Neues), Zaklady Norblin (Norblin Fabrik), Warschau 1987 – B.K.K., Haag Centrum voor Aktuele Kunst, Den Haag 1988 – POLISH REALITIES, Third Eye Centre, Glasgow 1988 – MIDDLE EUROPE, Artists Space, New York 1989 – DIALOG, Kunstmuseum Düsseldorf, 1989 – LA BIENNALE DI VENEZIA, 1990

Übrige Literatur (Auswahl)
Anda Rottenberg: DRAUGHT. IS CONTEMPORARY ART DECADENT? SITUATION POLAND, »Nike«, Nr. 16, 1987 – Joanna Kiliszek: MIROSŁAW BAŁKA AT DZIEKANKA GALLERY, »Flash Art«, Mai/Juni 1990 – J. St. Wojcie-

chowski: MIROSŁAW BAŁKA, »Flash Art«, Nr. 130, 1990 – Irma Schlagheck: POLEN. AUFBRUCH AUS DEM UNTERGRUND, »Art«, Januar 1991

FRIDA BARANEK

Geboren 1961 in Rio de Janeiro, studierte 1978–1983 Architektur an der Universidade de Santa Ursula, Rio de Janeiro, 1982–1984 Bildhauerei an der Escola de Artes Visuais und am Museu de Arte Moderna, Rio de Janeiro, und 1984–1985 an der Parsons School of Design, New York, 1985 erste Einzelausstellung in der Petite Galerie, Rio de Janeiro. Ausstellungen bei Galeria Sergio Milliet, Funarte, Rio de Janeiro, Gabinete de Arte Raquel Arnaud, São Paulo, 1990 Teilnahme an der Biennale in Venedig (Aperto), lebt in São Paulo.

Extreme Spannungen kennzeichnen das skulpturale Werk von Frida Baranek. Filigrane »Eisenwolken« treffen auf kompakte, geschlossene Formen. Gegeneinander ausgespielt werden offene, in sich verschlungene Strukturen in der Nähe zum Chaos und gegliederte Raster, die den Willen zur Ordnung zeigen. Eisendrähte, Steine und verformte Metallplatten werden zu raumgreifenden Objekten zusammengefügt. Zwischen Schwere und Leichtigkeit ergeben sich poetische Bezüge, die der Sprache des Materials und dem formenden Eingriff der Künstlerin entstammen. Statik wird der Instabilität konfrontiert. Die in sich selbst

ruhende Skulptur erzeugt die Assoziation der Bewegung.

Ausstellungsverzeichnis und Bibliographie siehe:
FRIDA BARANEK, Gabinete de Arte Raquel Arnaud, São Paulo 1990

Katalog
Galeria Sergio Milliet, Funarte, Rio de Janeiro 1988

Kataloge zu Gruppenausstellungen (Auswahl)
JAÚ E ARTE. UM COMPROMISSO, Jaú s/a construtora e incorporadora, São Paulo, o.J. (1989) – BIENAL DE SÃO PAULO, 1989 – LA BIENNALE DI VENEZIA, 1990 – FRIDA BARANEK, IVENS MACHADO, MILTON MACHADO, DANIEL SENISE, ANGELO VENOSA, Sala 1, Rom 1990

Übrige Literatur (Auswahl)
Sônia Salzstein Goldberg: FRIDA BARANEK, »Revizta Galeria«, Nr. 20, 1990 – Edward Leffingwell: TROPICAL BAZAAR, »Art in America«, Juni 1990

GEORG BASELITZ

Geboren 1938 in Deutschbaselitz/Sachsen, 1956–1957 Studium der Malerei an der Hochschule für bildende und angewandte Kunst, Berlin (Ost), 1957 Übersiedlung nach Berlin (West), 1957–1964 Studium der Malerei an der Hochschule für bildende Künste, Berlin. 1961 erste Ausstellung zusammen mit Eugen Schönebeck in einem Abrißhaus in Berlin, 1963 erste Einzelausstellung in der Galerie Werner & Katz, Berlin, seit 1964 Einzelausstellungen in der Galerie Werner, Berlin (später Köln und New York). Ausstellungen bei Galerie Friedrich & Dahlem, München, Galerie Heiner Friedrich, München und Köln, Anthony d'Offay Gallery, London, Galerie Springer, Berlin, Mary Boone/Michael Werner Gallery, New York, Galerie Fred Jahn, München, u.a., 1965 Stipendium der Villa Romana, Florenz. Teilnahme an der DOCUMENTA 5, 1972, DOCUMENTA 7, 1982. 1977–1983 Professor an der Staatlichen Akademie der Bildenden Künste in Karlsruhe. 1980 erste Skulptur für den deutschen Pavillon der Biennale von Venedig. 1983–1988 Professor an der Hochschule der Künste, Berlin. 1989 Verleihung des Ordens CHEVALIER DANS L'ORDRE DES ARTS ET DES LETTRES, Paris, lebt in Derneburg bei Hildesheim.

Die Bilderwelt von Baselitz ist gekennzeichnet durch inhaltliche und formale Brüche, Schübe und Widersprüche. Seit Beginn seiner Tätigkeit hält er an einem Sujet für seine Malerei fest, doch interessiert ihn nicht das Dargestellte, das Anekdotische, sondern die Malerei selbst. Körperteile, Portraits, Landschaften, Tiere sind lediglich Anlässe für eine körperlich, gestische Malweise. 1965–1966 entstehen Bilder mit männlichen Einzelfiguren, u.a. DER NEUE TYP. Seit 1966 werden die Sujets zerschnitten, fragmentiert und neu geordnet. Diese Zerstückelung kündet die ab 1969 einsetzende Umkehrung des Sujets an. Das auf dem Kopf gemalte Motiv soll den Blick verstärkt auf die Malerei als Malerei lenken. »Bei Baselitz' Bildern geschieht nichts mehr oder weniger, als auf den Bildern sichtbar wird. Sie sind mit sich selbst auf eine absolute Weise identisch. Die Bilder sind vom Kontext eines spezifischen Denkens, das das Bild erst als Bild einsetzt, und vom Kontext der Darstellung frei. Auch hat sein Werk nichts mit Automatismus zu tun, sondern es ist kontrolliert durch das Strukturnetz der Elemente des umgekehrten Sujets. Das Bild ist also wirklich autonomer, kontrollierter, sinnlicher Gegenstand, der mit nichts anderem zu tun hat als mit sich selbst.« (Theo Kneubühler)
Neben Malerei, Zeichnungen, Holzschnitten und Graphik entstehen seit 1980 Holzskulpturen, roh behauen und oft bemalt.

Ausstellungsverzeichnis und Bibliographie siehe:
GEORG BASELITZ, Kunsthaus Zürich, Städtische Kunsthalle Düsseldorf, 1990

Künstlerschriften, Künstlerbücher
1. PANDÄMONIUM, Manifest mit Eugen Schönebeck, Berlin 1961 – 2. PANDÄMONIUM, Manifest mit Eugen Schönebeck, Berlin 1962 – WARUM DAS BILD ›DIE GROSSEN FREUNDE‹ EIN GUTES BILD IST!, Berlin 1966 – ZEICHNUNGEN ZUM STRASSENBILD, Köln 1982 – SÄCHSISCHE MOTIVE, Berlin 1985

Werkverzeichnisse
RADIERUNGEN 1963–1974 / HOLZSCHNITTE 1966–1967, Werkverzeichnis der Druckgrafik, Städtisches Museum Leverkusen, Schloß Morsbroich, 1974 – 32 LINOLSCHNITTE AUS DEN JAHREN 1976–1979, Werkverzeichnis der großformatigen Linolschnitte, Josef-Haubrich-Kunsthalle, Köln 1979 – Fred Jahn: BASELITZ, PEINTRE – GRAVEUR, Band 1, Werkverzeichnis der Druckgrafik 1963–1974, Bern und Berlin 1983 – SKULPTUREN UND ZEICHNUNGEN 1979 BIS 1987, Werkverzeichnis der Skulpturen und Zeichnungen zu den Skulpturen, Kestner-Gesellschaft Hannover, 1987 – Fred Jahn: BASELITZ, PEINTRE – GRAVEUR, Band 2, Werkverzeichnis der Druckgrafik 1974 bis 1982, Bern und Berlin 1987

Kataloge und Monographien (Auswahl)
Galerie Werner & Katz, Berlin 1963 – ZEICHNUNGEN, Kunstmuseum Basel, 1970 – MALEREI, HANDZEICHNUNGEN, DRUCKGRAPHIK, Kunsthalle Bern, 1976 – LA BIENNALE DI VENEZIA, 1980 – GEORG BASELITZ, GERHARD RICHTER, Städtische Kunsthalle Düsseldorf, 1981 – DAS STRASSENBILD, Stedelijk Museum, Amsterdam 1981 – Kunstverein Braunschweig, 1981 – HOLZPLASTIK, Galerie Michael Werner, Köln 1983 – PAINTINGS 1960–83, Whitechapel Art Gallery, London 1983 – ZEICHNUNGEN 1958–1983, Kunstmuseum Basel, Stedelijk Van Abbemuseum, Eindhoven, 1984 – SKULPTUREN UND ZEICHNUNGEN 1979–1987, Kestner-Gesellschaft Hannover, 1987 – DIPINTI 1965–1987, Palazzo Vecchio, Florenz, Hamburger Kunsthalle, (Electa) Mailand 1988 – Andreas Franzke: GEORG BASELITZ, München 1988 – DAS MOTIV. BILDER UND ZEICHNUNGEN 1987–1988, Kunsthalle Bremen, 1988 – HOLZSCHNITT 1966–1989, Kunsthalle Bielefeld, (Edition Cantz) Stuttgart 1989 – BILDER AUS BERLINER PRIVATBESITZ, Staatliche Museen zu Berlin, Nationalgalerie, 1990

Kataloge zu Gruppenausstellungen (Auswahl)
FIGURATIONEN, Württembergischer Kunstverein, Stuttgart 1967 – DOCUMENTA 5, Kassel 1972 – BIENAL DE SÃO PAULO, 1975 – DOCUMENTA 6, Kassel 1977 – DER GEKRÜMMTE HORIZONT, Akademie der Künste, Berlin 1980 – A NEW SPIRIT IN PAINTING, London 1981 – WESTKUNST, Köln 1981 – DOCUMENTA 7, Kassel 1982 – ZEITGEIST, Berlin 1982 – EXPRESSIONS, Saint Louis Art Museum, 1983 – ORIGEN I VISIÓ, Centre Cultural de la Caixa de Pensions, Barcelona 1984 – SKULPTUR IM 20. JAHRHUNDERT, Merian-Park, Basel 1984 – VON HIER AUS, Düsseldorf, (DuMont) Köln 1984 – LA GRANDE PARADE, Stedelijk Museum, Amsterdam 1984 – GERMAN ART IN THE 20TH CENTURY, Royal Academy of Arts, London, Staatsgalerie Stuttgart, (Prestel) München 1985 – CARNEGIE INTERNATIONAL, Museum of Art, Carnegie Institute, Pittsburgh 1985 – 1961 BERLINART 1987, Museum of Modern Art, New York, (Prestel) München 1987 – DER UNVERBRAUCHTE BLICK, Berlin 1987 – CARNEGIE INTERNATIONAL, Carnegie Museum of Art, Pittsburgh 1988 – REFIGURED PAINTING. THE GERMAN IMAGE 1960–88, Toledo 1988, (Guggenheim Foundation) New York, (Prestel) München 1989 – MUSEUM DER AVANTGARDE. DIE SAMMLUNG SONNABEND NEW YORK, Berlin, (Electa) Mailand 1989 – OPEN MIND, Gent 1989 – BILDERSTREIT, Köln 1989 – EINLEUCHTEN, Hamburg 1989

Übrige Literatur (Auswahl)
Arwed D. Gorella: DER FALL BASELITZ UND DAS GESPRÄCH, »Tendenzen«, Nr. 30, 1964 – Johannes Gachnang: DAS BILD ALS EREIGNIS DER MALEREI, »Kunst-Nachrichten«, Heft 1, 1976 – Wolfgang Max Faust/Gerd de Vries: HUNGER NACH BILDERN. DEUTSCHE MALEREI DER GEGENWART, Köln 1982 – Andreas Franzke: SKULPTUREN UND OBJEKTE VON MALERN DES 20. JAHRHUNDERTS, Köln 1982 – Mario Diacono: VERSO UNA NUOVA ICONOGRAFIA, Reggio Emilia 1984 – Dieter Koepplin: BASELITZ UND MUNCH, »Kunst-Bulletin«, Nr. 7/8, 1985 – Johannes Gachnang: REISEBILDER. BERICHTE ZUR ZEITGENÖSSISCHEN KUNST, Wien 1985 – Rudi Fuchs: BASELITZ, PEINTURE, »Artstudio«, Nr. 2, 1986 – COLLABORATION GEORG BASELITZ, »Parkett«, Nr. 11, 1986 – Klaus Honnef: KUNST DER GEGENWART, Köln 1988 – Georg Baselitz: GALERIE BASELITZ, 17 BILDER NEBST EINEM SELBSTGESPRÄCH, »Du«, Nr. 7, 1989

ROSS BLECKNER

Geboren 1949 in New York, studierte bis 1971 an der New York University, dann bis 1973 am California Institute of the Arts, Valencia. 1975 erste Einzelausstellung in der Cunningham Ward Gallery, New York, seit 1979 Einzelausstellungen in der Mary Boone Gallery, New York. Ausstellungen bei Waddington Galleries, London, Galerie Max Hetzler, Köln, Akira Ikeda Gallery, Tokio, u.a., 1988 Teilnahme an der BINATIONALE in Boston und Düsseldorf, lebt in New York.

Bleckners Malerei entsteht in Zyklen, die durch Themen und Techniken bestimmt werden. Bekannt wurde der Maler durch seine Streifenbilder, die allerdings nur vage mit der Op-art verwandt sind. Als Auseinandersetzung mit Malerei verwandelt sich die strenge Geometrie in »Landschaft«. Die Streifen beginnen durch unscharfe farbige Flecken oder durch Zufügung von ornamentalen Elementen atmosphärisch zu flimmern. Bleckners Bilder von der »Architektur des Himmels«, von Interieurs, Lichterscheinungen, Ornamenten, seine Verwendung von kunsthistorischen Zitaten, Visionen oder architektonischen Grundmustern lassen sein Gesamtwerk facettenreich erscheinen. Es wird bestimmt durch eine Malweise, die ihren Ausgangspunkt in einer intensiven Auseinandersetzung mit Hell-Dunkel-Kontrasten bis zum halluzinativen Leuchten und Blitzen besitzt. Bleckners Bilder sind aus mehreren Schichten aufgebaut, mit Feuer, Wachs, Firnis und anderen Materialien behandelt. So entsteht eine unverwechselbare transparente Haut, die ein »inneres Glühen« der Motive forciert. Ross Bleckner: »Die interessanteste Kunst ist in gewisser Weise die verzweifelt-

ste Kunst … Mir kam es schon immer viel mehr auf die Bildlichkeit des Gescheiterten und Unterdrückten an als auf die großen, populären Bilder. Mir gefällt es, wenn ein Bild etwas Theaterhaftes hat, ein Spiel zwischen Stimmung und Auseinandersetzung. Was mir vorschwebt, ist eine beständige Expansion und Kontraktion innerhalb einer Gruppe von Bildern. Auf diese Weise kann ich mich mit den Begriffen von Enttäuschung und Zusammenbruch beschäftigen.«

Ausstellungsverzeichnis und Bibliographie siehe:
ROSS BLECKNER, Kunsthalle Zürich, 1990 (weitere Stationen: Kölnischer Kunstverein, Moderna Museet, Stockholm)

Kataloge und Monographien (Auswahl)
Mary Boone/Michael Werner Gallery, New York 1983 – Waddington Galleries, London 1988 – San Francisco Museum of Modern Art, 1988 – Mario Diacono Gallery, Boston 1989 – Milwaukee Art Museum, 1989 – Galería Soledad Lorenzo, Madrid 1990

Kataloge zu Gruppenausstellungen (Auswahl)
ENDGAME. REFERENCE AND SIMULATION IN RECENT PAINTING AND SCULPTURE, Institute of Contemporary Art, Boston 1986 – BIENNIAL EXHIBITION, Whitney Museum of American Art, New York 1987 – POST-ABSTRACT ABSTRACTION, Aldrich Museum of Contemporary Art, Ridgefield (Connecticut) 1987 – THE IMAGE OF ABSTRACTION, Museum of Contemporary Art, Los Angeles 1988 – THE BINATIONAL. AMERICAN ART OF THE LATE 80's, Boston, (DuMont) Köln 1988 – NY ART NOW. THE SAATCHI COLLECTION, London 1988 – CARNEGIE INTERNATIONAL, Carnegie Museum of Art, Pittsburgh 1988 – PROSPECT 89, Frankfurt a. M. 1989 – WIENER DIWAN. SIGMUND FREUD HEUTE, Museum des 20. Jahrhunderts, Wien, (Ritter Verlag) Klagenfurt 1989 – WEITERSEHEN, Krefeld 1990

Übrige Literatur (Auswahl)
Peter Halley: ROSS BLECKNER. PAINTING AT THE END OF HISTORY, »Arts Magazine«, Mai 1982 – Robert Pincus-Witten: DEFENESTRATIONS. ROBERT LONGO AND ROSS BLECKNER, »Arts Magazine«, November 1982 – Donald Kuspit: ROSS BLECKNER, »Artforum«, April 1984 – Dan Cameron: ON ROSS BLECKNER'S ›ATMOSPHERE‹ PAINTINGS, »Arts Magazine«, Februar 1987 – Gianfranco Mantegna: THE ELLIPSE OF REALITY. ROSS BLECKNER, »Tema Celeste«, Mai 1987 – John Zinsser: ROSS BLECKNER (Interview),

»Journal of Contemporary Art«, März 1988 – Stephen Ellis: SPLEEN UND IDEAL, »Parkett«, Nr. 20, 1989 – Lawrence Chua: ROSS BLECKNER, »Flash Art«, November 1989 – Norbert Messler: ›THE SKY IS THIN AS PAPER HERE‹. ZU DEN LICHT- UND NACHTBILDERN VON ROSS BLECKNER, »Noema Art Magazine«, Nr. 28, 1990

JONATHAN BOROFSKY

Geboren 1942 in Boston (Massachusetts), studierte 1964 an der Carnegie Mellon University, Pittsburgh, und an der Ecole de Fontainebleau, 1966 an der Yale School of Art and Architecture, New Haven, lehrte 1969–1977 an der School of Visual Arts in New York und 1977–1980 am California Institute of the Arts in Los Angeles. 1973 erste Einzelausstellung bei Artists Space in New York, seit 1975 Einzelausstellungen in der Paula Cooper Gallery, New York. Ausstellungen bei Protetch McIntosh Gallery, Washington, Galerie Rudolf Zwirner, Köln, u.a., 1982 Teilnahme an der DOCUMENTA 7 und an der Ausstellung ZEITGEIST in Berlin, lebt in Venice (Kalifornien).

Borofsky wurde Anfang der 70er Jahre durch Arbeiten mit der Fortschreibung von Zahlen bekannt, die er 1969 auf Papierbögen bei 1 begann. Das gestapelte »Zahlwerk« stellte er 1973 anläßlich seiner ersten Einzelausstellung aus. Von diesem Zeitpunkt an tauchen die Zahlen in Skizzen, Selbstportraits und Traumaufzeichnungen auf. Diese fast täglichen Notate bilden den Grundstock für die Installationen seit 1975. Sie verbinden Wandzeichnungen, Gemälde, Objekte, Skulpturen usw. unter dem Aspekt ALL IS ONE, so daß

der jeweilige Ausstellungsraum zu einem Gesamtkunstwerk wird. Bestimmte Figuren wie rennende, fliegende, hämmernde Wesen, durchlöcherte Silhouetten, Skelette, Fische oder ein Mann mit Hut durchziehen oft leitmotivisch die einzelnen Installationen, die häufig auch mit Licht- und Schatten-Effekten arbeiten. 1983 stellt Borofsky in einer Installation erstmalig den BALLERINA-CLOWN vor, eine dreidimensionale Version der 1981 entstandenen Zeichnung ENTERTAINER (SELF-PORTRAIT AS A CLOWN). Als gut zehn Meter hohe Version befindet sich dieser Clown seit 1989 an einem öffentlichen Gebäude in Venice. Borofsky dazu in einem Interview: »Ich denke, es ist ein Werk der Imagination, zugleich ist es auch konzeptuell. Es provoziert Ideen: Die Verbindung von Gegensätzen, ein Symbol für zwei verschiedene Arten der Existenz – männlich, weiblich; zwei verschiedene Arten von Performern. Zugleich beschäftigt mich die Frage nach der Bedeutung von Symbolen. Das Werk ist sehr direkt in seiner Bildhaftigkeit und springt den Betrachter unmittelbar an. So etwas hat er zuvor noch nie gesehen. Für viele Leute ist es sicher eine Herausforderung.«

Ausstellungsverzeichnis und Bibliographie siehe:
JONATHAN BOROFSKY, Philadelphia Museum of Art, The Whitney Museum of American Art, New York, 1984 (weitere Stationen: Berkeley, Minneapolis, Washington) – JONATHAN BOROFSKY, Tokyo Metropolitan Art Museum, The Museum of Modern Art, Shiga, 1987

Filme
I DREAMED A DOG WAS WALKING A TIGHTROPE AT 2,671,472, Videotape, 1980 – MAN IN SPACE. VIDEOTAPE 2, 1982/83 – PRISONERS, Videotape, 1985

Kataloge und Monographien (Auswahl)
DREAMS, Institute of Contemporary Arts, London, Kunsthalle Basel, 1981 – ZEICHNUNGEN 1960–83, Kunstmuseum Basel, 1983 – Moderna Museet, Stockholm 1984

Kataloge zu Gruppenausstellungen (Auswahl)
557,087, Seattle Art Museum, 1969 – 955,000, Vancouver Art Gallery, 1970 – 1979 BIENNIAL EXHIBITION, Whitney Museum of American Art, New York 1979 – DRAWING DISTINCTIONS. AMERICAN DRAWINGS OF THE SEVENTIES, Louisiana Museum of Modern Art, Humlebaek 1981 – WESTKUNSTHEUTE, Köln 1981 – DOCUMENTA 7, Kassel 1982 – ZEITGEIST, Berlin 1982 – NEW YORK NOW, Kestner-Gesellschaft Hannover, 1982 – BILDER DER ANGST UND DER BEDROHUNG, Kunsthaus Zürich, 1983 – AMERICAN ART SINCE 1970, La Jolla Museum of Contemporary Art, La Jolla (Kalifornien) 1984 – PROSPECT 86, Frankfurt a.M. 1986 – 1961 BERLINART 1987, Museum of Modern Art, New York, (Prestel) München 1987 – L'EPOQUE, LA MODE, LA MORALE, LA PASSION, Paris 1987 – THE BIENNALE OF SYDNEY, 1990

Übrige Literatur (Auswahl)
Lucy Lippard: JONATHAN BOROFSKY AT 2,096,974, »Artforum«, November 1974 – Joan Simon: JONATHAN BOROFSKY (Interview), »Art in America«, November 1981 – Annelie Pohlen: JONATHAN BOROFSKY. ZEICHNUNGEN, »Kunstforum International«, Bd. 66, 1983 – Richard Armstrong: JONATHAN BOROFSKY, »Artforum«, Februar 1984 – Henriette Väth-Hinz: JONATHAN BOROFSKY (Interview), »Wolkenkratzer Art Journal«, Nr. 7, 1985 – Jane Hart: SUBSTANTIVE SPIRIT. JONATHAN BOROFSKY'S PROJECTIONS, »Cover«, Mai 1990

JEAN-MARC BUSTAMANTE

Geboren 1952 in Toulouse, 1982 erste Einzelausstellung in der Galerie Baudoin Lebon, Paris, 1983–1987 unter dem Namen BAZILEBUSTAMANTE Zusammenarbeit und Ausstellungen mit Bernard Bazile. Seit 1988 Einzelausstellungen in der Galerie Ghislaine Hussenot, Paris. Ausstellungen bei Galerie Joost Declercq, Gent, Galerie Paul Andriesse, Amsterdam, u.a., 1987 Teilnahme an der DOCUMENTA 8, lebt in Paris.

Nach Performances, Arbeiten mit Video und Fotografie und der Zusammenarbeit mit dem Künstler Bernard Bazile beginnt Bustamante sich verstärkt den skulpturalen Eigenschaften von Alltagsobjekten zuzuwenden. Unter dem Titel INTERIEUR zeigt der Künstler Möbelobjekte, z.B. Betten, Tische oder eine Kinderwiege. Diese Objekte wirken wie modellartige Verfremdungen. Sie erinnern noch an ihre angestammte Funktion, werden aber im Rahmen von Kunst und als Kunst durch ihre unmittelbare auratische Präsenz, bewußte Funktionsverweigerung, Isolierung oder Plazierung im Raum zur eigenständigen Skulptur. Diese Arbeit mit dem Erinnerungsvermögen und der räumlichen Anwesenheit setzt sich fort in schrankartigen Skulpturen, Bilderregalen oder in konstruktiven farbigen Objektkästen, die »Landschaft« evozieren sollen. Großfotos von menschenleeren Landschaften, Blumen und Innenaufnahmen – im Abstand von der Wand angebracht – verhalten sich kontrapunktisch zu den Skulpturen und Räumen. Als »abgehobene« Reproduktion integrieren sie zitierte Realität und versetzen die Räume in einen Zustand kontemplativer Ruhe.

Ausstellungsverzeichnis siehe:
BUSTAMANTE, Kunsthalle Bern, 1989

Kataloge (Auswahl)
Museum Haus Lange, Krefeld 1990 – PAYSAGES, INTÉRIEURS, ARC Musée d'Art Moderne de la Ville de Paris, 1990

Kataloge zu Gruppenausstellungen (Auswahl)
Gemeinsam mit Bernard Bazile: ALLES UND NOCH VIEL MEHR. DAS POETISCHE ABC, Kunsthalle Bern, Kunstmuseum Bern, 1985 – LA BIENNALE DI VENEZIA, 1986 – THE BIENNALE OF SYDNEY, 1986 – SONSBEEK 86, Arnheim 1986 – A DISTANCED VIEW, New Museum of Contemporary Art, New York 1986 – DIE GROSSE OPER ODER DIE SEHNSUCHT NACH DEM ERHABENEN, Bonner Kunstverein, 1987 – L'EPOQUE, LA MODE, MORALE, LA PASSION, Paris 1987 DOCUMENTA 8, Kassel 1987 – POSSIBLE WORLDS. SCULPTURE FROM EUROPE, Institute of Contemporary Arts, Serpentine Gallery, London, 1990 – WEITERSEHEN, Krefeld 1990

Übrige Literatur (Auswahl)
Jérôme Sans: JEAN-MARC BUSTAMANTE, »Flash Art« (italienische Ausgabe), Sommer 1988 – Paul Andriesse: PHOTOGRAPHS BY JEAN-MARC BUSTAMANTE, »Kunst & Museumsjournaal«, Nr. 2, 1990 – Jean-François Chevrier: JEAN-MARC BUSTAMANTE. LE LIEU DE L'ART (Interview), »Galeries Magazine«, Februar/März 1990

JAMES LEE BYARS

Geboren 1932 in Detroit, 1957 der erste
von sieben Japan-Aufenthalten, 1960 erste
Gruppenaktion, im selben Jahr entsteht die
Steinskulptur Tantric Figure für das
Whitney Museum in New York. 1961 Aus-
stellung Ten Philosophical Sentences in
der Jisha University in Kyoto, Einzelaus-
stellung in der Marion Willard Gallery,
New York. 1969 Gründung des World
Question Center, 1969 und 1973 Einzel-
ausstellungen bei Wide White Space, Ant-
werpen, und seit 1971 in der Galerie Micha-
el Werner in Köln. Ausstellungen bei Gale-
rie René Block, Berlin, Galerie des Beaux-
Arts, Brüssel, Mary Boone Gallery, New
York, u.a., Teilnahme an der documenta
5, 1972, documenta 6, 1977, documenta
7, 1982. DAAD-Stipendium in Berlin 1974,
Aktion The Holy Ghost auf dem Markus-
Platz anläßlich der Biennale in Venedig,
1975, lebt in New York und Venedig.

Byars kann als philosophischer Künstler
bezeichnet werden, dessen Werk auf der
Suche nach Perfektion ist. Schon in den
frühen Performances beginnt er mit unauf-
wendigen Materialien – Tüchern oder Pa-
pier – »Schönheit« zu zelebrieren und er-
fahrbar zu machen. Stofflichkeit, Makello-
sigkeit und Farbe des Materials, minimale
Gesten und gesprochene oder geschriebene
Sprache vereinen sich mit Bezügen zur fern-
östlichen Ästhetik des Einfachen. Der
Künstler selbst präsentiert sich bei öffentli-
chen Auftritten zumeist in phantastischen
Kleidern, Hüten oder mit einer Augenbin-
de. Derartige optische Präsenz will unauf-
gelöstes Rätsel und gleichzeitig ästhetische
»Offenbarung« bleiben; denn Byars interes-
siert sich hauptsächlich für Fragen. Auch
seine sorgfältig gemachten Künstlerbücher
und Beiträge in Ausstellungskatalogen ver-
weigern jede Antwort. Diese Haltung be-
stimmt ebenso die Objekte und Raum-
inszenierungen des Künstlers. Reduzierte
Grundformen wie Kugel, Sichel, Quader
oder Kreis werden in verschiedenen Varia-
tionen, Größen und Materialien wie Por-
phyr, Marmor, Sandstein, Papier schweig-
sam dem Raum zugeordnet. Eine besondere
Rolle spielen hierbei die Farben Gold, Rot
oder Schwarz, die die einzelnen Objekte in
den Zustand von Vollkommenheit und Im-
materialität versetzen sollen und das Am-
biente bestimmen. Eine Utopie mußte bis-
her der 333 Meter in den Himmel ragende
Goldene Turm bleiben, der als Modell
1974 in der Berliner Galerie Springer vorge-
stellt wurde. Einen 20 Meter hohen Gol-
den Tower with Changing Tops zeigte

Byars 1990 im Lichthof des Martin-Gro-
pius-Baus anläßlich der Ausstellung Ge-
genwartEwigkeit. »Schönheit entsteht
dort, wo sich die Möglichkeiten des Wirkli-
chen mit den Notwendigkeiten der Ideale
treffen. Diesen Ort immer wieder ausfindig
zu machen, ist die Kunst James Lee Byars',
der die Schönheit gezähmt hat.« (Stephan
Schmidt-Wulffen)

**Ausstellungsverzeichnis und Bibliographie
siehe:**
James Elliott: The Perfect Thought.
Works by James Lee Byars, University Art
Museum, University of California, Berke-
ley 1990

Kataloge und Monographien (Auswahl)
100.000 Minutes or 1/2 an Autobiography
or the First Paper of Philosophy, Wide
White Space, Antwerpen 1969 – TH FI TO
IN PH, Städtisches Museum Mönchenglad-
bach, 1977 – Kunsthalle Bern, 1978 – Sechs
Arbeiten, Galerie Michael Werner, Köln
1981 – Westfälischer Kunstverein, Münster
1982 – Stedelijk Van Abbemuseum, Eind-
hoven 1983 – The Philosophical Palace /
Palast der Philosophie, Städtische
Kunsthalle Düsseldorf, 1986 – Beauty
Goes Avantgarde, Galerie Michael Wer-
ner, Köln 1987 – The Palace of Good
Luck, Castello di Rivoli, Museo d'Arte
Contemporanea, Turin 1989 – The Monu-
ment to Cleopatra, Galleria Cleto Polci-
na Artemoderna, Rom 1989

**Kataloge zu Gruppenausstellungen
(Auswahl)**
Prospect 69, Städtische Kunsthalle Düssel-
dorf, 1969 – Bilder, Objekte, Filme, Kon-
zepte, Städtische Galerie im Lenbachhaus,
München 1973 – documenta 6, Kassel
1977 – La Biennale di Venezia, 1980 –
Westkunst, Köln 1981 – documenta 7,
Kassel 1982 – Zeitgeist, Berlin 1982 – to
the happy few. Bücher, Bilder, Objekte
aus der Sammlung Speck, Museen Haus
Lange, Haus Esters, Krefeld 1983 – Skulp-
tur im 20. Jahrhundert, Merian-Park, Ba-
sel 1984 – Ouverture, Castello di Rivoli,
Turin 1984 – Spuren, Skulpturen und
Monumente ihrer präzisen Reise, Kunst-
haus Zürich, 1986 – La Biennale di Vene-
zia, 1986 – Beuys zu Ehren, Städtische
Galerie im Lenbachhaus, München 1986 –
Europa / Amerika. Die Geschichte einer
künstlerischen Faszination seit 1940,
Museum Ludwig, Köln 1986 – Skulptur-
Sein, Städtische Kunsthalle Düsseldorf,
1986 – Der unverbrauchte Blick, Berlin
1987 – Die Gleichzeitigkeit des Ande-
ren, Kunstmuseum Bern, 1987 – docu-
menta 8, Kassel 1987 – Übrigens sterben
immer die Anderen. Marcel Duchamp
und die Avant-garde seit 1950, Museum
Ludwig, Köln 1988 – Zeitlos, Berlin, (Pre-
stel) München 1988 – Bilderstreit, Köln
1989 – Wiener Diwan. Sigmund Freud
heute, Museum des 20. Jahrhunderts,
Wien, (Ritter Verlag) Klagenfurt 1989 –
Open Mind, Gent 1989 – Gegenwart-
Ewigkeit, Martin-Gropius-Bau, Berlin
1990 – The Biennale of Sydney, 1990

Übrige Literatur (Auswahl)
Harald Szeemann: James Lee Byars, »Chro-
niques de l'Art Vivant«, Nr. 40, 1973 –
Reiner Speck: James Lee Byars, »Der Lö-
we«, Nr. 7, 1976 – Thomas Deecke: James
Lee Byars. Aktionen und Ereignisse der
Perfektion, »Kunstmagazin«, Nr. 1, 1979
– Thomas McEvilley: James Lee Byars and
the Atmosphere of Question, »Artfo-
rum«, Sommer 1981 – Remo Guidieri: Al
di là della barriera. James Lee Byars,
»Tema Celeste«, Nr. 9, 1986 – Stephan
Schmidt-Wulffen: Schlafende Krokodile
belauschen. Mit James Lee Byars auf
Besuch im ›Palast der Philosophie‹,
»Kunstforum International«, Bd. 87, 1987 –
Wim van Mulders: This is the Ghost of
James Lee Byars Calling, »Artefactum«,
Februar/März 1988 – Donald Kuspit: James
Lee Byars, »Artforum«, Sommer 1989

PEDRO CABRITA REIS

Geboren 1956 in Lissabon, seit 1986 Einzel-
ausstellungen in der Galeria Cómicos, Lis-
sabon. Ausstellungen bei Galeria Roma e
Pavia, Porto, Bess Cutler Gallery, New
York, Galería Juana de Aizpuru, Madrid,
Galerie Joost Declercq, Gent, Barbara Far-
ber Gallery, Amsterdam, u. a., Teilnahme
an der Ausstellung PONTON. TEMSE 1990 in
Temse (Belgien), lebt in Lissabon.

Mit einfachen Materialien – Platten, Lat-
ten, Gipsformen –, Alltagsrequisiten und
Röhrenelementen schafft Cabrita Reis
skulpturale Arrangements, deren Assozia-
tionsräume durch seine Werktitel gelenkt
werden, z. B. LA CASA DEL SILENCIO BLANCO
(»Das Haus des weißen Schweigens«). Au-
ßen- und Inneninstallationen verbinden ar-
chitektonische Situationen mit einer arti-
fiziellen Formsprache. Wirklichkeit und
Künstlichkeit, Komplexität und Einfach-
heit, Materialästhetik und zitierende An-
spielung werden in eine spannungsreiche
Balance gebracht. Die Installationen wer-
den zum Raum der Erfahrung. »Diese Räu-
me sind natürlich innere Räume, in denen
wir zu uns selbst sprechen und unseren
Schatten begegnen. Ihre Schwellen sind
beides, Schwellen, die wir überschreiten
und zugleich in uns selbst entdecken.« (Ke-
vin Power)

Ausstellungsverzeichnis siehe:
CABRITA REIS, RUI SANCHES. ARTE POR-
TUGUES CONTEMPORANEO I, Fundación
Luis Cernuda, Sala de Exposiciones, Sevilla
1990

Kataloge und Monographien (Auswahl)
CABEÇAS, ÁRVORES E CASAS, Galeria Roma
e Pavia, Porto 1988 – MELANCOLIA, Bess
Cutler Gallery, New York 1989 – ALEXAN-
DRIA, Convento de S. Francisco, Beja (Portu-
gal) 1990 – Contemporary Art Foundation,
Amsterdam 1990

**Kataloge zu Gruppenausstellungen
(Auswahl)**
LE XXÈME AU PORTUGAL, Centre Albert
Borschette, Brüssel 1986 – LUSITANIES.
ASPECTS DE L'ART CONTEMPORAIN PORTU-
GAIS, Centre Culturel de l'Albigeois, Albi
1987 – CABRITA REIS, GERARDO BURME-
STER, NANCY DWYER, STEPHAN HUBER, Ga-
leria Pedro Oliveira/Roma e Pavia, Porto
1990 – PONTON. TEMSE, Museum van He-
dendaagse Kunst, Gent 1990 – CARNET DE
VOYAGES – I, Fondation Cartier pour l'Art
Contemporain, Jouy-en-Josas 1990

UMBERTO CAVENAGO

Geboren 1959 in Mailand, 1988 erste Ein-
zelausstellung in der Galleria Franz Palu-
detto, Turin. Ausstellungen bei Studio
Marconi 17, Mailand, Galleria Pinta, Ge-
nua, Galerie Jean Christoph Aguas, Bor-
deaux, u. a., 1990 Teilnahme an der Bien-
nale in Venedig (Aperto), lebt in Mailand.

Cavenagos große Metallkonstruktionen zi-
tieren mobile Alltagsgegenstände: Lastwa-
gen, Fahrräder, Kräne, Eisenbahnwaggons.
Extrem vereinfacht, gleichsam auf drei-
dimensionale Grundformen reduziert, wer-
den sie zu skulpturalen Objekten. Monu-
mentale Räder bilden die Basis für kompak-

te Aufbauten, die manchmal auch großen
Säulen ähneln. Suggeriert wird Bewegung
im Stillstand. Mit dieser Paradoxie arbeitet
der Künstler vor allem in den Werken, die –
auf einen Raum bezogen – dessen Decke zu
stützen scheinen. Als autonome Skulptu-
ren besitzen diese Installationen zugleich
ein narratives Element: Mythos und Naivi-
tät der Maschine.

Ausstellungsverzeichnis siehe:
UMBERTO CAVENAGO. SALA D'ATTESA, Gal-
leria Franz Paludetto, Turin 1988

**Kataloge zu Gruppenausstellungen
(Auswahl)**
ELEONORA, Palazzo Ducale, Mantua 1987 –
IL CIELO E DINTORNI. DA ZERO ALL'INFINI-
TO, Castello di Volpaia, Radda in Chianti
1988 – PALESTRA, Castello di Rivara, Rivara
Canavese/Turin 1988 – DAVVERO. RAGIONI
PRATICHE NELL'ARTE, L'Osservatorio, Mai-
land 1988 – EXAMPLES. NEW ITALIAN ART,
Riverside Studios, London 1989 – PUNTI DI
VISTA, Studio Marconi, Mailand 1989 – LA
BIENNALE DI VENEZIA, 1990 – ARTE E COMI-
CE, Palazzo Moroni, Bergamo 1990

Übrige Literatur (Auswahl)
Anthony Iannacci: UMBERTO CAVENAGO,
»Artforum«, Nr. 8, 1989 – Angela Vettese:
UMBERTO CAVENAGO (Interview), »Flash
Art« (italienische Ausgabe), Nr. 156, 1990

CLEGG & GUTTMANN

Michael Clegg und Martin Guttmann wur-
den 1957 geboren. Seit 1980 Gemein-
schaftsarbeiten, 1981 erste Einzelausstel-
lung in der Annina Nosei Gallery, New
York. Ausstellungen bei Jay Gorney Mod-
ern Art, New York, Galerie Ghislaine
Hussenot, Paris, Achim Kubinski, Stutt-
gart, u. a., Teilnahme an PROSPECT 86 in
Frankfurt, leben in New York.

Clegg & Guttmann sind bekannt geworden
durch inszenierte Portraits von Einzelper-
sonen, Paaren und Gruppen. Zunächst wa-
ren es vornehmlich Männer in den Posen
der Manager, Mächtigen und Reichen vor
oft künstlichen symbolischen Fotohinter-
gründen. Wie in der niederländischen Por-
traitmalerei des 17. Jahrhunderts stellen
Clegg & Guttmann »Herrschaftsbilder«
her, sie versetzen sich in die Rolle des
Auftragskünstlers, arbeiten mit den zu Por-
traitierenden zusammen oder arrangieren
Schauspieler. Clegg & Guttmann: »Wir ar-
beiten als Team; unsere Idee des Kunstma-

chens setzt einen ausgearbeiteten selbstreflexiven Prozeß von Produktion voraus. – Wir benützen die fotografische Sprache, ohne dabei den ›fotografischen Moment‹, die ›gerahmte Realität‹, etc. fraglos zu übernehmen. – Wir wollen unsere Werke von der standardisierten Art fotografischer Präsentation wie auch von unserer eigenen spezifischen Geschichte freihalten. – Unser Leser ist eine Person, die die Arbeit benützen, vervollständigen und durch sie leben kann.« Neben den Portraits fotografieren Clegg & Guttmann Stilleben, seit 1986 Landschaften mit kunsthistorischen Anspielungen und in jüngster Zeit auch Bibliotheksinventare.

Ausstellungsverzeichnis und Bibliographie siehe:
CLEGG & GUTTMANN. CORPORATE LANDSCAPES, Kunstverein Bremerhaven, Museum Schloß Hardenberg, Velbert, 1989

Kataloge und Monographien (Auswahl)
Galerie Löhrl am Abteiberg, Mönchengladbach 1985 – Achim Kubinski, Stuttgart 1987 – COLLECTED PORTRAITS, Württembergischer Kunstverein, Stuttgart, (Giancarlo Politi Editore) Mailand 1988 – PORTRAITS DE GROUPES DE 1980 à 1989, CAPC Musée d'Art Contemporain de Bordeaux, 1989

Kataloge zu Gruppenausstellungen (Auswahl)
INFOTAINMENT, Texas Gallery, Houston, (J. Berg Press) New York 1985 – PROSPECT 86, Frankfurt a. M. 1986 – BIENNIAL EXHIBI-TION, Whitney Museum of American Art, New York 1987 – FAKE, New Museum of Contemporary Art, New York 1987 – CONTEMPORARY PHOTOGRAPHIC PORTRAITURE, Musée Saint Pierre, Lyon 1988 – LOCATIONS, Galerie im Taxispalais, Innsbruck 1988 – ARTIFICIAL NATURE, Deste Foundation for Contemporary Art, House of Cyprus, Athen 1990 – LE DÉSENCHANTEMENT DU MONDE, Villa Arson, Centre National d'Art Contemporain, Nizza 1990

Übrige Literatur (Auswahl)
Klaus Honnef: CLEGG & GUTTMANN, »Kunstforum International«, Bd. 84, 1986 – Verena Auffermann: DAS LEBEN WIRD INSZENIERT, »Westermanns Monatshefte«, November 1986 – Jerry Saltz: BEYOND BOUNDARIES, New York 1986 – David Robbins: CLEGG & GUTTMANN (Interview), »Wolkenkratzer Art Journal«, Nr. 2, 1987 – Klaus Ottmann: CLEGG & GUTTMANN, »Flash Art«, Nr. 139, 1988 – Sylvie Couderc: DISTANCE ET POSSESSION. LES PHOTOGRAPHIES DE JEFF WALL ET DE CLEGG & GUTTMANN, »Artefactum«, Nr. 25, 1988 – David Robbins: THE CAMERA BELIEVES EVERYTHING, Stuttgart 1988 – Nancy Spector: BREAKING THE CODES, »Contemporanea«, Nr. 6, 1989 – Urs Stahel: CLEGG & GUTTMANN, »Kunstforum International«, Bd. 107, 1990

RENÉ DANIËLS

Geboren 1950 in Eindhoven, seit 1978 Einzelausstellungen in der Galerie Helen van der Meij, später Galerie Paul Andriesse, Amsterdam, Ausstellungen bei Metro Pictures, New York, Produzentengalerie Hamburg, Galerie Joost Declercq, Gent, Galerie Rudolf Zwirner, Köln, u.a., 1982 Teilnahme an der DOCUMENTA 7 und an der Ausstellung ZEITGEIST in Berlin, lebt in Amsterdam.

Daniëls' Malerei ist eine vielschichtige, distanzierte Auseinandersetzung mit der Kunst, dem Ausstellungswesen und dem Kunstbetrieb. Nach Bildern, die oft überraschend und witzig auf künstlerische und literarische Positionen der Moderne reagieren, beginnt er Mitte der 80er Jahre eine Serie, die perspektivisch Innenräume mit »Bildern« zeigt. Von Bild zu Bild ändern sich Titel, Konzeption und Bildaufbau. Durch Weglassen, Zufügen, Farbveränderungen und Metamorphosen wird das Werk stetig weitergetrieben, bis aus dem perspektivischen Raumschema eine Ansammlung

frei schwebender Formen wird, die an »Fliegen« in der Herrenmode erinnern. Das Thema Ausstellung setzt Daniëls fort mit Bildern, die Textelemente topographisch verästeln. Daniëls' Haltung wird bestimmt durch einen hintergründigen Humor, der in den scheinbaren Ernst des Kunstbetriebs die Heiterkeit einführt, indem das Doppelbödige und Mehrdeutige von Bild und Sprache zum Movens werden. »Das gesamte Werk von René Daniëls ist so strukturiert: Eine Arbeit knüpft an die andere an mit Merkmalen offensichtlicher Gleichheit und entzieht sich schlüssiger Vernetzung mit Momenten der Ungleichheit. Anknüpfungspunkt für das nächste Bild ist dann ein Moment der Ungleichheit usf. Insofern vollzieht René Daniëls mit jeder neuen Arbeit einen Schritt der Erweiterung eines Gesamtwerkes, für das es keinen vorgefaßten Plan, keine Strategie gibt und das in der Tat die Struktur eines Labyrinthes hat.« (Ulrich Loock)

Ausstellungsverzeichnis und Bibliographie siehe:
RENÉ DANIËLS. LENTEBLOESEM, Maison de la Culture et de la Communication de Saint Etienne, Museum Boymans-van Beuningen, Rotterdam, (Galerie Paul Andriesse) Amsterdam 1990

Kataloge und Monographien (Auswahl)
Stedelijk Van Abbemuseum, Eindhoven 1978 – SCHILDERIJEN EN TEKENINGEN 1976–1986, Stedelijk Van Abbemuseum, Eindhoven 1986 – KADES-KADEN, Kunsthalle Bern, 1987

Kataloge zu Gruppenausstellungen (Auswahl)
WESTKUNST-HEUTE, Köln 1981 – DOCUMENTA 7, Kassel 1982 – '60 '80 ATTITUDES / CONCEPTS / IMAGES, Stedelijk Museum, Amsterdam 1982 – ZEITGEIST, Berlin 1982 – STEIRISCHER HERBST 88, Grazer Kunstverein, 1988 – BILDERSTREIT, Köln 1989 – WEITERSEHEN, Krefeld 1990

Übrige Literatur (Auswahl)
Paul Groot: RENÉ DANIËLS, »Flash Art«, Nr. 104, 1981 – Alied Ottevanger: MEANWHILE ... EEN TENTOONSTELLING VAN RENÉ DANIËLS IN NEW YORK, »Metropolis M«, Nr. 2, 1984 – Jeanne Silverthorne: RENE DANIËLS, »Artforum«, März 1985 – Els Hoek: RENÉ DANIËLS 1978–1986 ONVOLTOOID VERLEDEN TIJD, »Metropolis M«, Nr. 2, 1986 – Renate Puvogel: RENÉ DANIËLS, »Das Kunstwerk«, Juni 1987 – Paolo Bianchi / Christoph Doswald: RENÉ DANIËLS. KADES-KADEN, »Kunstforum International«, Bd. 91, 1987 – Alain Cueff: RENÉ DANIËLS. DER RAUM DER TRANSITIVEN BILDER, »Parkett«, Nr. 15, 1988 – Arno Vriends: RENÉ DANIËLS, »Artefactum«, Nr. 33, 1990

IAN DAVENPORT

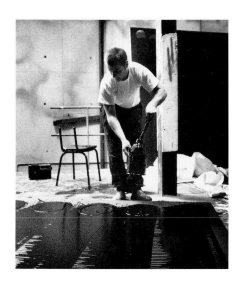

Geboren 1966 in Sidcup, Kent, studierte 1984–1985 am Northwich College of Art and Design und 1985–1988 am Goldsmith's College in London. 1990 Einzelausstellung in den Waddington Galleries, London, Teilnahme an der Wanderausstellung THE BRITISH ART SHOW 1990, lebt in London.

In Davenports großformatigen Bildern wird der Prozeß des Malens zu seinem eigenen Thema. Einfarbige, meist schwarze oder graue, vertikal ausgeführte Pinselzüge werden flächig aufgetragen. Die Eigenarten des Farbauftrags, das Tropfen der Farbe, die Rhythmik des Malvorgangs geben den Bildern ihre individuelle Struktur. Die Arbeit mit dem kontrollierten Zufall wird in einigen Werken ausgeweitet durch die Benutzung von Ventilatoren, die den Verlauf der Farbspuren auf der Bildfläche lenken. Malgrund und Übermalung treten in eine dialektische Spannung. Expression verbindet sich mit der Anonymität sich selbst erzeugender Farbverläufe.

Ausstellungsverzeichnis und Bibliographie siehe:
IAN DAVENPORT, Waddington Galleries, London 1990

Kataloge zu Gruppenausstellungen (Auswahl)
THE BRITISH ART SHOW 1990, McLellan Galleries, Glasgow, (South Bank Centre) London 1990 – CARNET DE VOYAGES-1, Fondation Cartier pour l'Art Contemporain, Jouy-en-Josas 1990

Übrige Literatur (Auswahl)
Michael Archer: IAN DAVENPORT, GARY HUME, MICHAEL LANDY. KARSTEN SCHUBERT GALLERY, »Artforum«, Nr. 6, 1989 – Liam Gillick: IAN DAVENPORT, »Artscribe«, März/April 1990 – Enrique Juncosa: IAN DAVENPORT, »Lápiz«, Nr. 72, 1990 – Inter Alia (Dave Beech/Mark Hutchinson): IAN DAVENPORT. WADDINGTONS, »Artscribe«, Januar/Februar 1991

JIŘÍ GEORG DOKOUPIL

Geboren 1954 in Krnov (Tschechoslowakei), studierte 1976–1978 in Köln, Frankfurt und New York. Nach Gemeinschaftsausstellungen mit der MÜLHEIMER FREIHEIT seit 1982 Einzelausstellungen in der Galerie Paul Maenz in Köln. Ausstellungen bei Chantal Crousel, Paris, Leo Castelli Gallery, Sonnabend Gallery und Robert Miller Gallery, New York, Galería Juana de Aizpuru, Madrid und Sevilla, u.a., 1982 Teilnahme an der DOCUMENTA 7. 1983–1984 Gastvorlesungen an der Staatlichen Kunstakademie Düsseldorf, 1989 am Círculo de Bellas Artes in Madrid, lebt auf Teneriffa, in Madrid und New York.

Dokoupil gehörte mit Peter Bömmels, Walter Dahn, Hans Georg Adamski, Gerhard Naschberger und Gerard Kever zur Künstlergruppe MÜLHEIMER FREIHEIT, einer Ateliergemeinschaft, die um 1980 stilpluralistisch, ironisch, anarchisch und mit einem Hang zum Trivialen eine wahre Bilderflut produzierte. Diese Grundhaltung bestimmt auch nach Auflösung der Gruppe das Gesamtwerk von Dokoupil. Tabuverletzungen, Stilwechsel, Mischungen von Banalitäten, Kitsch und tradierten Symbolen und Ausbeutung der Kunstgeschichte prägen einzelne Werkgruppen, die durch wiederkehrende Motive, Techniken oder verbindende Konzepte zusammengehalten werden. 1983 entstehen die DUSCHBILDER und AFRIKABILDER (gemeinschaftlich mit Walter Dahn), 1984 die Schnuller-Bilder,

1984–1985 die Kinder-Bilder, 1985 Sprachbilder und Skulpturen aus Markennamen und Landschaftsbilder, 1986 die New York-Serie, 1987 Jesus- und Sternzeichen-Bilder, 1989 Rußbilder nach Fotografien, 1990 Muttermilch-Bilder und Frucht-Bilder. »Retro-Faszination, Wüste des Bewußtseins, der Banalität und der Ratlosigkeit spiegeln sich in den außerordentlichen Gemälden Dokoupils, in denen das ständige Oszillieren zwischen unvereinbaren Möglichkeiten und konträren Standpunkten zur Evidenz gebracht wird.« (Armin Zweite)

Ausstellungsverzeichnis und Bibliographie siehe:
JIŘÍ GEORG DOKOUPIL, Fundación Caja de Pensiones, Madrid 1989

Kataloge und Monographien (Auswahl)
Neue Kölner Schule, Galerie Paul Maenz, Köln 1982 – Die Duschbilder. Ricki 1982/1983 (Gemeinschaftsbilder mit Walter Dahn), Produzentengalerie Hamburg, (Paul Maenz) Köln 1983 – Die Afrika-Bilder, (Gemeinschaftsbilder mit Walter Dahn), Groninger Museum, 1984 – Arbeiten aus 1981–84, Museum Folkwang, Essen, (Walther König) Köln 1984 – Corporations & Products. The Sculptures / Die Skulpturen, Galerie Paul Maenz, Köln 1985 – Bienal de São Paulo, 1985 – Ernst A. Busche/Paul Maenz (Hrsg.): Jiři Georg Dokoupil, Köln 1987 – Galerie Paul Maenz, Köln, und Galería Leyendecker, Santa Cruz de Tenerife, 1987 – Robert Miller Gallery, New York 1989 – Zodiac, (Edition Bischofberger) Zürich 1989

In Zusammenarbeit mit verschiedenen Galerien hat Dokoupil bis jetzt sieben Bände seiner Drawings publiziert.

Kataloge zu Gruppenausstellungen (Auswahl)
Bildwechsel. Neue Malerei aus Deutschland, Akademie der Künste, Berlin 1981 – Nieuwe Duitse Kunst. i. Mülheimer Freiheit, Groninger Museum, 1981 – Die heimliche Wahrheit. Mülheimer Freiheit, Kunstverein Freiburg, 1981 – Die Seefahrt und der Tod. Mülheimer Freiheit, Kunsthalle Wilhelmshaven, 1981 – documenta 7, Kassel 1982 – La Biennale di Venezia, 1982 – Zeitgeist, Berlin 1982 – ROSC. A Poetry of Vision, Dublin 1984 – von hier aus, Düsseldorf, (DuMont) Köln 1984 – Origen i Visió, Centre Cultural de la Caixa de Pensions, Barcelona 1984 – 1945–1985. Kunst in der Bundesrepublik Deutschland, Nationalgalerie, Berlin 1985 – Wild Visionary Spectral. New German Art, Art Gallery of South Australia, Adelaide 1986 – The Biennale of Sydney, 1986 – Prospect 86, Frankfurt a.M. 1986 – Beuys zu Ehren, Städtische Galerie im Lenbachhaus, München 1986 – Sonsbeek 86, Arnheim 1986 – The Postmodern Explained to Children, Bonnefantenmuseum, Maastricht 1988 – Refigured Painting. The German Image 1960–88, Toledo 1988, (Guggenheim Foundation) New York, (Prestel) München 1989 – Museum der Avantgarde. Die Sammlung Sonnabend New York, Berlin, (Electa) Mailand 1989 – Open Mind, Gent 1989 – Einleuchten, Hamburg 1989 – Blau. Farbe der Ferne, Kunstverein Heidelberg, 1990 – Art & Publicité, Centre Georges Pompidou, Paris 1990

Übrige Literatur (Auswahl)
Wolfgang Max Faust / Gerd de Vries: Hunger nach Bildern. Deutsche Malerei der Gegenwart, Köln 1982 – Rainer Crone: Jiři Georg Dokoupil. The Imprisoned Brain, »Artforum«, März 1983 – Wilfried W. Dickhoff: Das letzte Abenteuer der Menschheit (Interview), »Wolkenkratzer Art Journal«, Nr. 7, 1983 – Axel Hecht: Jiři Georg Dokoupil (Interview), »Art«, August 1984 – Walter Grasskamp: Der vergessliche Engel, München 1986 – Stephan Schmidt-Wulffen: Spielregeln. Tendenzen der Gegenwartskunst, Köln 1987 – Stefan Szczesny (Hrsg.): Maler über Malerei. Einblicke-Ausblicke, Köln 1989

MARIA EICHHORN

Geboren 1962 in Bamberg, studierte 1984–1990 an der Hochschule der Künste, Berlin, 1987 erste Einzelausstellung in der Galerie Paranorm, Berlin. Ausstellungen in der Wewerka & Weiss Galerie, Berlin, 1991 Teilnahme an der Ausstellung L'ordine delle cose in Rom, lebt in Berlin.

Objekte, Sprache, Rauminszenierungen fügen sich bei Maria Eichhorn zu einem Ensemble zusammen, das unter dem Motto Das Sichtbare Beinhaltet Das Sichtbare, Das Sichtbare Beinhaltet Das Unsichtbare – so einer ihrer Ausstellungstitel – präsentiert wird. Es geht um die Sprache der Dinge, um den Diskurs, den sie zwischen sich, dem Raum und dem Betrachter in Gang setzen. Der Kontext der Ausstellung wird als Bedeutungsrahmen in die Arbeit einbezogen. Angesprochen wird das Verhältnis von Produzent und Rezipient. Die Dinge, oft dem Alltag entnommen oder »identisch« simuliert, verweisen auf ihre sinnliche Präsenz und beziehen sich zugleich auf das Immaterielle. Objektinszenierungen in Galerien, Arbeiten mit Gegenständen aus einem Billardsalon oder

einer Privatwohnung charakterisieren den Bezug zum sozialen Raum, in dem das Werk sich situiert.

Ausstellungsverzeichnis und Bibliographie siehe:
D.S.B.D.S, Ausstellung So oder So, Künstlerhaus Bethanien, Berlin 1990

Künstlerveröffentlichungen (Auswahl)
Projekt ›Entnutzte Treppe‹, in: Von der Imagination zum Objekt, hrsg. von der HdK Berlin, 1987 – 34 Abbildungen und 35 Anmerkungen, Berlin 1990 – Präsentation von sechs Texten, in: A.N.Y.P., Nr. 3, 1991

Katalog
Arbeiten 1986/87, Galerie Paranorm, Berlin 1987

Kataloge zu Gruppenausstellungen (Auswahl)
Klasse Hödicke, HdK Berlin, 1986 – Play Off, Quergalerie, HdK Berlin, 1988 – Supervision, Galerie Vincenz Sala, Berlin 1989 – Berlin März 1990, Kunstverein Braunschweig, 1990 – 1, 2, 3, Wewerka & Weiss Galerie, Berlin 1991 – L'ordine delle cose, Palazzo delle Esposizione, Rom 1991

Übrige Literatur (Auswahl)
Marius Babias: Künstlergruppe Atelier iii, »Kunstforum International«, Bd. 95, 1988 – Thomas Wulffen: Supervision, »Kunstforum International«, Bd. 102, 1989 – Thomas Wulffen: Berlin Art Now, »Flash Art«, Nr. 151, 1990 – Marius Babias: Im Zentrum der Peripherie, »Bildende Kunst«, Nr. 3, 1991

JAN FABRE

Geboren 1958 in Antwerpen, studierte an der Königlichen Akademie für schöne Künste, Antwerpen, und am Institut für Kunst und Kunstgewerbe, Antwerpen, 1978 erste Einzelausstellung im Jordaenshuis, Antwerpen. Ausstellungen bei Deweer Art Gallery, Otegem, Galerie De Selby, Amsterdam, Jack Tilton Gallery, New York, Galerie Ronny van de Velde, Antwerpen, u.a., Teilnahme an der Biennale in Venedig 1984. Seit 1980 Theater-, Ballett- und Opernproduktionen in Antwerpen, Brüssel, Venedig, Berlin, Frankfurt a.M., Wien, u.a. 1987 Aufführung von The Dance Sections bei der documenta 8, lebt in Antwerpen.

Fabre versteht sich als Gesamtkünstler. In seinen Theaterstücken, die konsequent Körpersprache, Rhetorik und Raumsituationen miteinander poetisch, rätselhaft und hermetisch zu Zeit-Bildern verknüpfen, ist er Autor, Schauspieler, Regisseur, Bühnenbildner und Lichtdesigner zugleich. Auch als Regisseur für Oper und Ballett, als Filmemacher und Schriftsteller läßt Fabre Bilder entstehen, die sich einer sprachlichen oder rationalen Vereinnahmung weitgehend entziehen. Insbesondere die Methode seiner Zeichnungen offenbart ein Zusammenspiel von körperlicher Erfahrung und ästhetischer Autarkie. Die Farbe Blau steht im Zentrum seiner Arbeiten: Tücher, Porzellan-Eulen, Möbel, Badewannen oder – für Installationen und Theaterarbeiten – ganze Räume werden blau überdeckt. Es entstehen rhythmisch strukturierte »halluzinatorische« Flächen aus Kugelschreiberstrichen, die zur Immaterialität tendieren. Daneben bedient Fabre sich der Rorschachtest-Bilder und zeichnet Tiere, um in Erinnerung an den Insektenforscher Jean-Henri Fabre (1823–1915) Wissen und »Sprachlosigkeit« zu vereinen. »Die Blaue Stunde existiert, aber nur für einen Schlaflosen wie Fabre – seine Zeichnungen entstammen dem seltsamen Wachsein, das die Schlaflosigkeit begleitet, einem Wachsein, in dem man sich den Halluzinationen öffnet – wer diese künstlerisch erfahrbar macht, der schafft einen neuen Zugang zum inneren Leben.« (Donald Kuspit)

Verzeichnis der Ausstellungen, Theaterproduktionen und Filme siehe:
JAN FABRE. HÉ WAT EEN PLEZIERIGE ZOTTIGHEID!, Galerie Ronny Van de Velde, Antwerpen 1988 – JAN FABRE. DAS GERÄUSCH, Kunsthalle Basel 1990

Künstlerbücher
FABRE'S BOOK OF INSECTS, Gent 1990 – 16 FILMLOUPES, Gent 1991

Kataloge und Monographien (Auswahl)
VRIENDEN, Provinciaal Museum, Hasselt 1984 – TEKENINGEN, Museum van Hedendaagse Kunst, Gent 1985 – MODELLEN 1977–1985, Deweer Art Gallery, Otegem (Belgien) 1988 – TEKENINGEN, OBJECTEN & MODELLEN, Provinciaal Museum voor Moderne Kunst, Ostende 1989 – INSECTEN EN RUIMTE, Museum Overholland, Amsterdam 1989 – Jack Tilton Gallery, New York 1989

Kataloge zu Gruppenausstellungen (Auswahl)
LA BIENNALE DI VENEZIA, 1984 – UIT HET OUDE EUROPA. FROM THE EUROPE OF OLD, Stedelijk Museum, Amsterdam 1987 – SIGNATUREN, Museum van Hedendaagse Kunst, Gent 1988 – OPEN MIND, Gent 1989 – ARTISTI (DELLA FIANDRA). ARTISTS (FROM FLANDERS), Palazzo Sagredo, Venedig, (Museum van Hedendaagse Kunst) Gent 1990

Übrige Literatur (Auswahl)
Felix Schnieder-Henninger: DIE STUNDE BLAU. PROMETHEUS LANDSCHAFT, »Wolkenkratzer Art Journal«, Nr. 5, 1988

SERGIO FERMARIELLO

Geboren 1961 in Neapel, 1989 erste Einzelausstellung in der Galleria Protirion, Split. Ausstellungen bei Galleria Lucio Amelio, Neapel, Galleria Il Capricorno, Venedig, Galerie Albrecht, München, 1989 Teilnahme an der Ausstellung GIOVANI ARTISTI SAATCHI & SAATCHI in Mailand, lebt in Neapel.

Fermariello setzt sich in seinem Werk mit zwei gegensätzlichen Positionen der Malerei auseinander. Auf der einen Seite entstehen großformatige hyperrealistische Bilder nach Fotografien aus Zeitschriften und Magazinen. Diese Bilder erinnern an die Filmästhetik der amerikanischen »Schwarzen Serie« aus den 40er Jahren. Andererseits beschäftigt sich Fermariello mit dem Prozeß des Malens. Er überträgt kleine, zwischen Figur und Schrift angesiedelte Zeichen in scheinbar endloser Reihenfolge wie Muster auf die Leinwand. »Indem Fermariello den Herstellungsprozeß in die Unendlichkeit ausdehnt und von ihm jeden Gefühlswert abzieht, aber zugleich durch schwer faßbare Variationen einen Lyrismus erzeugt, ruft er eine affektive, aber nicht heroische Vision bildlicher Aktivität hervor.« (Gregorio Magnani) – In neueren Arbeiten werden diese Zeichen wie Vexierbilder in Bewegung gesetzt. Sie verschieben sich mit dem Blickwinkel des Betrachters.

Katalog
SERGIO FERMARIELLO, Lucio Amelio, Neapel 1989

Kataloge zu Gruppenausstellungen (Auswahl)
GIOVANI ARTISTI SAATCHI & SAATCHI, Mailand 1989 – MAGICO PRIMARIO UNA REVISIONE, Galleria d'Arte Moderna, Comune di Cento, 1991

Übrige Literatur (Auswahl)
Gregorio Magnani: THE SCENE OF ABSENCE. A NEW GENERATION OF ITALIAN ARTISTS, »Arts Magazine«, April 1989 – Riccardo Notte: FERMARIELLO L'IMMAGINE E IL SEGNO, »Mass Media«, Nr. 1, 1990 – Mauro Panzera: VITTORIA CHIERICI, SERGIO FERMARIELLO, CARLO FERRARIS, PAOLA PEZZI, »Tema Celeste«, Nr. 26, 1990 – Gabriele Perretta: SEGNALI DA NAPOLI, »Flash Art« (italienische Ausgabe), Oktober / November 1990

IAN HAMILTON FINLAY

Geboren 1925 in Nassau (Bahamas), Kindheit in Schottland, dreieinhalb Jahre Militärdienst, danach Schafhirte, in den 50er Jahren Kurzgeschichten, lebte 1959–1964 in Edinburgh, beteiligte sich an der internationalen Bewegung der Konkreten Poesie, 1961 Gründung der WILD HAWTHORN PRESS, seit 1963 STANDING POEMS, seit 1964 erste Buchgedichte und dreidimensionale Texte. 1966 zieht Finlay nach Stonypath und beginnt dort in den schottischen Lowlands die Arbeit an dem Garten, der seit 1978 unter dem Namen LITTLE SPARTA berühmt wird. 1977 Beginn des LITTLE SPARTAN WAR zwischen LITTLE SPARTA und der Strathclyde Region (Scottish Arts Council), 1984 Sieg von LITTLE SPARTA. Ausstellungen bei Graeme Murray Gallery, Edinburgh, Victoria Miro Gallery, London, Galerie Jule Kewenig, Frechen/Bachem, Galerie Stampa, Basel, u.a. Seit 1976 Außeninstallationen z.B. in Stuttgart, Otterlo, Wien, Eindhoven, Basel, 1986 Ehrendoktor der Universität Aberdeen, 1987 Teilnahme an der DOCUMENTA 8, lebt in Dunsyre, Schottland.

Seit seiner Pionierleistung innerhalb der Konkreten Poesie ist für Finlay Sprache Ausgangspunkt seines Schaffens. Die Worte befreien sich immer mehr von der Seite und dem Buch, um schließlich im Verein mit Symbolen und einfachen Formen wie Schiff, Haus, Sockel u.a. den Garten von LITTLE SPARTA zu besetzen. Auch die The-

men von Finlay kündigen sich früh an. Leitmotivisch verbinden sich Krieg und Arkadien, Avantgarde und Klassizismus, Drittes Reich und Griechenland, Literatur, Philosophie und Kunst des 18. und 19. Jahrhunderts in einer persönlichen Ästhetik. Die Ausführung der Werke geschieht meist durch befreundete Künstler und Handwerker. In den 80er Jahren kommt die Beschäftigung mit der Französischen Revolution hinzu, die in der Reihung von Guillotinen auf der DOCUMENTA 8 einen vorläufigen Höhepunkt fand. Da einige seiner Museumsinstallationen und Arbeiten für den öffentlichen Raum Symbole des Dritten Reichs verwenden, wurde Finlays Auseinandersetzung mit Schönheit und Krieg, Ästhetik und Politik, sein Traum von einem »Neoklassizismus« als einem »Wiederbewaffnungsprogramm für die Künste« in den letzten Jahren kontrovers diskutiert.

Ausstellungsverzeichnis und Bibliographie siehe:

IAN HAMILTON FINLAY, Kunsthalle Basel, 1990 – SWALLOWS LITTLE MATELOTS, ACTA Galleria, Mailand 1990

Künstlerbücher

Seit den 60er Jahren veröffentlicht Finlay eine unübersehbare Fülle von Künstlerbüchern, Gedichtbänden, Künstlerkarten, Gedichtplakaten und Einzeldrucken nicht nur in seiner WILD HAWTHORN PRESS. Eine ausgewählte Bibliographie dazu findet sich u. a. im Katalog der Kunsthalle Basel, 1990, und in: IAN HAMILTON FINLAY & THE WILD HAWTHORN PRESS. A CATALOGUE RAISONNÉ 1958–1990, Graeme Murray, Edinburgh 1990

Kataloge und Monographien (Auswahl)

Richard Demarco Gallery, Edinburgh 1969 – Scottish National Gallery of Modern Art, Edinburgh 1972 – Southampton Art Gallery, 1976 – HOMAGE TO WATTEAU, Graeme Murray Gallery, Edinburgh 1976 – SELECTED PONDS, Reno (Nevada) 1976 – COLLABORATIONS, Kettle's Yard, Cambridge 1977 – Serpentine Gallery, London 1977 – NATURE OVER AGAIN AFTER POUSSIN, Collins Exhibition Hall, Glasgow 1980 – COINCIDENCE IN THE WORK OF IAN HAMILTON FINLAY, Graeme Murray Gallery, Edinburgh 1980 – Stephen Bann: A DESCRIPTION OF STONYPATH, Stonypath Garden 1981 – LIBERTY, TERROR AND VIRTUE, Southampton Art Gallery, 1984 – Yves Abrioux: IAN HAMILTON FINLAY. A VISUAL PRIMER, Edinburgh 1985 – INTER ARTES ET NATURAM, ARC Musée d'Art Moderne de la Ville de Paris, 1987 – POURSUITES RÉVOLUTIONNAIRES, Fondation Cartier, Jouy-en-Josas 1987 – Da-

niel Boudinetin: UN PAYSAGE OU 9 VUES DU JARDIN DE IAN HAMILTON FINLAY, Fondation Cartier, Jouy-en-Josas 1987 – Victoria Miro Gallery, London 1987 – EXHIBITION ON TWO THEMES, Galerie Jule Kewenig, Frechen / Bachem 1988 – PROPOSITIONS, Musée d'Art Contemporain, Dunkerque 1988

Kataloge zu Gruppenausstellungen (Auswahl)

SKULPTUR IM 20. JAHRHUNDERT, Merian-Park, Basel 1984 – PROMENADES, Parc Lullin, Genf 1985 – SKULPTUR PROJEKTE IN MÜNSTER, (DuMont) Köln 1987 – DOCUMENTA 8, Kassel 1987 – BUCHSTÄBLICH WÖRTLICH, Kölnischer Kunstverein, (SMPK Nationalgalerie) Berlin 1987 – ART IN THE GARDEN, Garden Festival, Glasgow 1988 – PYRAMIDEN, Galerie Jule Kewenig, Frechen/Bachem 1989 – PROSPEKT 89, Frankfurt a.M. 1989

Übrige Literatur (Auswahl)

Stephen Bann: FINLAY'S LITTLE SPARTA, »Creative Camera«, Januar 1983 – Lucius Burckhardt: DER BEDEUTUNGSVOLLE GARTEN DES IAN HAMILTON FINLAY, »Anthos«, Nr. 4, 1984 – Claude Gintz: NEOCLASSICAL REARMAMENT, »Art in America«, Februar 1987 – Bernard Marcadé: IAN HAMILTON FINLAY ODER EIN SPIELVERDERBER IN DER DIALEKTISCHEN SPEKULATION, »Parkett«, Nr. 14, 1987 – Lucius Burckhardt: IAN HAMILTON FINLAYS ANALYTISCHE KRIEGE, »Kunst-Bulletin«, Nr. 5, 1989 – Johannes Meinhardt: IAN HAMILTON FINLAY. DER SCHRECKEN DES SCHÖNEN, »Wolkenkratzer Art Journal«, Nr. 5, 1989 – Ina Conzen-Meairs: IAN HAMILTON FINLAY. ÄSTHETISCHE AUFRÜSTUNG, »Künstler. Kritisches Lexikon der Gegenwartskunst«, Ausgabe 12, München 1990

PETER FISCHLI DAVID WEISS

Peter Fischli, geboren 1952 in Zürich, studierte 1975–1976 an der Accademia di Belle Arti, Urbino, und 1976–1977 an der Accademia di Belle Arti, Bologna, lebt in Zürich. David Weiss, geboren 1946 in Zürich, studierte 1963–1964 an der Kunstgewerbeschule Zürich und 1964–1966 an der Kunstgewerbeschule Basel, Bildhauerfachklasse, lebt in Zürich.
Erste gemeinsame Ausstellung in der Galerie Stähli, Zürich 1981. Ausstellungen bei Monika Sprüth Galerie, Köln, Sonnabend Gallery, New York, Galerie Ghislaine Hussenot, Paris, u.a., 1987 Teilnahme an der DOCUMENTA 8.

Seit zehn Jahren arbeiten Fischli/Weiss zusammen und überraschen durch immer neue Untersuchungen nach dem Motto: WOHIN STEUERT DIE GALAXIS? FÄHRT NOCH EIN BUS? Sie arbeiten in Serien, welche die Banalität des Alltags erforschen. Aus dem Zusammentreffen mit der »Erhabenheit« der Kunst resultiert eine spezifische Komik. Ihr fast wissenschaftliches Vorgehen vermeidet einen persönlichen Stil zugunsten einer objektiven Betrachtungsweise. Fischli/Weiss lassen die Dinge handeln – wie in ihrem Film DER LAUF DER DINGE, der auf der DOCUMENTA 8 mit großem Publikumserfolg gezeigt wurde – oder sie bringen sie in gewagte Konstellationen und Balanceakte (STILLER NACHMITTAG). Ihr Mediengebrauch ist dem Forschungsgegenstand angemessen. Skulpturen, Zeichnungen, Fotografien und Filme führen nicht ihre eigene Technik vor, sondern stehen im Dienst der Sache. PLÖTZLICH DIESE ÜBERSICHT zeigt 180 Miniaturszenen aus dem Alltag und Geschichten in gebranntem Ton als Versuch einer Ordnung des gewöhnlichen Lebens und der Erinnerungen. Ihre letzten Skulpturen sind Gummiabgüsse und Gegenstände der Trivialkultur vom Napf bis zum Sitzkissen. Eine neue fotografische Serie beschäftigt sich mit der schicken Welt der Luftfahrt. »Das seltsam Selbständige, das Wesenhafte, das auch den gewöhnlichsten und unlebendigsten Gegenständen (etwa einem Autoreifen) zukommt, wenn sie unter den Einfluß von Fischli/Weiss geraten, ist die Frucht einer gleichsam instabilen künstlerischen Mentalität, schwankend zwischen animistischem Ernst, radikaler Skeptik und artistischem Leichtsinn.« (Patrick Frey)

Ausstellungsverzeichnis und Bibliographie siehe:

LE DÉSENCHANTEMENT DU MONDE, Villa Arson, Centre National d'Art Contemporain, Nizza 1990

Künstlerbücher

ORDNUNG UND REINLICHKEIT, Zürich 1981 – PLÖTZLICH DIESE ÜBERSICHT, Zürich 1982

Filme

DER GERINGSTE WIDERSTAND, 1981 – DER RECHTE WEG, 1983 – DER LAUF DER DINGE, 1987

Kataloge und Monographien (Auswahl)

STILLER NACHMITTAG, 2 Bde., Kunsthalle Basel, 1985 – PHOTOGRAPHS, 20th São Paulo International Biennial, (Swiss Federal Office of Culture, Edition Patrick Frey) Zürich 1989 – AIRPORTS, Edition Patrick Frey und IVAM Instituto Valenciano de Arte Moderno, 1990 – Patrick Frey (Hrsg.): DAS GEHEIMNIS DER ARBEIT. TEXTE ZUM WERK VON PETER FISCHLI & DAVID WEISS, Kunstverein München und Kunstverein für die Rheinlande und Westfalen, Düsseldorf, 1990

Kataloge zu Gruppenausstellungen (Auswahl)

SAUS UND BRAUS, Städtische Galerie zum Strauhof, Zürich 1980 – SKULPTUR IM 20. JAHRHUNDERT, Merian-Park, Basel 1984 – ALLES UND NOCH VIEL MEHR. DAS POETISCHE ABC, Kunsthalle Bern, Kunstmuseum Bern, 1985 – SONSBEEK 86, Arnheim 1986 – SKULPTUR PROJEKTE IN MÜNSTER, (DuMont) Köln 1987 – DOCUMENTA 8, Kassel 1987 – CARNEGIE INTERNATIONAL, Carnegie Museum of Art, Pittsburgh 1988 – MUSEUM DER AVANTGARDE. DIE SAMMLUNG SONNABEND NEW YORK, Berlin, (Electa) Mailand 1989 – PSYCHOLOGICAL ABSTRACTION, Athen 1989 – THE BIENNALE OF SYDNEY, 1990

Übrige Literatur

COLLABORATION PETER FISCHLI / DAVID WEISS, »Parkett«, Nr. 17, 1988 – Weitere Aufsätze und Kritiken zu Fischli/Weiss finden sich in: DAS GEHEIMNIS DER ARBEIT, 1990 (s. o.)

GÜNTHER FÖRG

Geboren 1952 in Füssen, studierte 1973–1979 an der Akademie der Bildenden Künste in München, dort 1974 erste Einzelausstellung, 1980 Einzelausstellung bei Rüdiger Schöttle in München. Ausstellungen bei Galerie Max Hetzler, Köln, Galerie Grässlin-Ehrhardt, Frankfurt, Galerie Crousel-Robelin Bama, Paris, Galerie van Krimpen, Amsterdam, Luhring Augustine Gallery, New York, u.a., 1984 Teilnahme an der Ausstellung VON HIER AUS in Düsseldorf, lebt in Areuse (Schweiz).

Förg arbeitet in Serien, die thematisch und technisch unterschiedlich sind, nebeneinander entstehen und miteinander kombiniert werden können. Fotografie, Malerei und Skulptur sind ihm Medien einer Reflexion über Kunst und/oder Architektur und Raum. Großfotos setzen sich mit der architektonischen Ästhetik z.B. des Bauhauses oder des Faschismus auseinander. Gerahmt und unter spiegelndem Glas werden die oft menschenleeren Fotos räumlich zusammen mit großformatigen unscharfen Portraits oder gerahmten Spiegeln auf monochromen Farbwänden inszeniert. Der Betrachter wird auf diese Weise Teil eines ästhetischen Programms, das sich u.a. auf Bauhaus, Konstruktivismus, Jean-Luc Godard oder Blinky Palermo beruft. Großformatige monochrome Wandmalereien (oft in Treppenhäusern) oder Bleibilder setzen konstruktiv Farbe gegen Farbe und Material. Bleiskulpturen und Bleireliefs lenken den Blick auf die Materialität der Oberfläche. »Alles, was Förg macht, ist erfüllt von seinem eigenen Leben, obwohl seine Kunst eine objektivierende ist. Er macht Kunst über Kunst. Seine Arbeit ist weder Film, Malerei, Skulptur oder Foto, sie ist immer Film über Film, Bild über Bild, Foto über Foto, Skulptur über Skulptur. Zugleich aber sind es auch Werke über die Liebe, wie man dies in Deutschland selten sieht. Alles ist so leicht und dansant, daß es für den schwer zu verstehen ist, der glaubt, daß Kunst unkorrigierte Emotion ist.« (Paul Groot)

Ausstellungsverzeichnis und Bibliographie siehe:

GÜNTHER FÖRG, Museum Fridericianum, Kassel, (Edition Cantz) Stuttgart 1990 (weitere Stationen: Museum van Hedendaagse Kunst, Gent, Museum der bildenden Künste, Leipzig, Kunsthalle Tübingen, Kunstraum München)

Kataloge und Monographien (Auswahl)

Galerie Max Hetzler, Stuttgart 1983 – Kunstraum München, 1984 – Kunsthalle Bern, 1986 – Westfälischer Kunstverein, Münster 1986 – Museum Haus Lange, Krefeld 1987 – VERZEICHNIS DER ARBEITEN SEIT 1973, (Verlag Christoph Dürr) München 1987 – Haags Gemeentemuseum, Den Haag 1988 – Newport Harbor Art Museum, Newport Beach (Kalifornien) 1989 – GESAMTE EDITIONEN / THE COMPLETE EDITIONS 1974–1988, Museum Boymans-van Beuningen, Rotterdam, (Edition Cantz) Stuttgart 1989 – STATIONS OF THE CROSS, (Edition Julie Sylvester) New York 1990

Kataloge zu Gruppenausstellungen (Auswahl)

KUNSTLANDSCHAFT BUNDESREPUBLIK, (Klett-Cotta) Stuttgart 1984 – VON HIER AUS, Düsseldorf, (DuMont) Köln 1984 – GÜNTHER FÖRG, GEORG HEROLD, HUBERT KIECOL, MEUSER, REINHARD MUCHA, Galerie Peter Pakesch, Wien 1985 – TIEFE BLICKE, Hessisches Landesmuseum Darmstadt, (DuMont) Köln 1985 – CHAMBRES D'AMIS, Gent 1986 – PROSPECT 86, Frankfurt a.M. 1986 – WECHSELSTRÖME, Bonner Kunstverein, (Wienand) Köln 1987 – BLOW-UP. ZEITGESCHICHTE, Württembergischer Kunstverein, Stuttgart 1987 – BROKEN NEON, Forum Stadtpark, Steirischer Herbst, Graz 1987 – SCHLAF DER VERNUNFT, Kassel 1988 – ARBEIT IN GESCHICHTE – GESCHICHTE IN ARBEIT, Kunsthaus und Kunstverein in Hamburg, 1988 – PROSPECT PHOTOGRAPHIE, Frankfurter Kunstverein, 1989 – BILDERSTREIT, Köln 1989 – OBJET / OBJECTIF, Galerie Daniel Templon, Paris 1989 – PSYCHOLOGICAL ABSTRACTION, Athen 1989 – UN' ALTRA OBIETTIVITÀ / ANOTHER OBJECTIVITY, Centre National des Arts Plastiques, Paris, Museo d'Arte Contemporanea Luigi Pecci, Prato, (Idea Books) Mailand 1989 – EINLEUCHTEN, Hamburg 1989 – PONTON. TEMSE, Museum van Hedendaagse Kunst, Gent 1990

Übrige Literatur (Auswahl)

Christoph Blase: GÜNTHER FÖRG / JEFF WALL, »Artis«, Oktober 1985 – Paul Groot: GÜNTHER FÖRG. IM LEEREN ZENTRUM DER TREPPENHÄUSER, »Wolkenkratzer Art Journal«, Nr. 8, 1985 – Martin Hentschel: GÜNTHER FÖRG (Interview), »Nike«, Nr. 8, 1985 – Stephan Schmidt-Wulffen: SPIELREGELN. TENDENZEN DER GEGENWARTSKUNST, Köln 1987 – Klaus Honnef: KUNST DER GEGENWART, Köln 1988 – Stephan Schmidt-Wulffen: GÜNTHER FÖRG (Interview), »Flash Art«, Nr. 144, 1989 – COLLABORATIONS GÜNTHER FÖRG / PHILIP TAAFFE, »Parkett«, Nr. 26, 1990

KATHARINA FRITSCH

Geboren 1956 in Essen, studierte seit 1977 an der Staatlichen Kunstakademie Düsseldorf, 1981 Meisterschülerin bei Fritz Schwegler, 1984 erste Einzelausstellung in der Galerie Rüdiger Schöttle (mit Thomas Ruff), München, Ausstellungen in der Galerie Johnen & Schöttle in Köln, u.a., 1986 Teilnahme an der Ausstellung A DISTANCED VIEW im New Museum of Contemporary Art, New York, lebt in Düsseldorf.

Die Objektinszenierungen von Katharina Fritsch wirken auf den ersten Blick wie Arrangements von Gegenständen aus der Warenwelt, dem sakralen Bereich oder dem Museum. Und doch sind hier keine Readymades ausgestellt. Objekte werden – in manchmal verändertem Maßstab – nachgebildet, durch einfarbige Bemalung verändert oder formal reduziert. In eigens angefertigten Vitrinen, auf Tisch- und Sockelkonstruktionen setzen sie sich in symmetrische Beziehung zueinander, wobei die Anordnung bestimmt wird durch Form, Größe, Farbe der unterschiedlichen, teilweise trivialen Gegenstände wie Spielzeug, Schmuck, Vasen oder Schachteln. Fritsch versucht, ökonomisch und präzise, Erinnerungen an Situationen und Dinge zu objektivieren. In großen Rauminstallationen verfolgt sie diese Arbeit weiter. Ein grüner Elefant, eine TISCHGESELLSCHAFT aus 32 identischen Männern, ein Bücherregal mit gleichen Büchern, eine gelbe Kitschmadonna oder ein Raum mit Kerzenständern stellen exemplarische Situationen her. Das »Herausgreifen einzelner Dinge geschieht nicht, um sie in einem zweifelsfreien Raum, zu einem fraglosen Idol emporzuheben. Es dient dazu, die Aufmerksamkeit zu schärfen, das jetzt und hier Gegebene so klar wie möglich zu erfassen. Dabei wird es unweigerlich dazu kommen, daß die Empfindungen und Gedanken des Betrachters überspringen zu eigenen Bildern und Erinnerungen. So werden die Arbeiten auch zu Prototypen einer genauen, einer weiterführenden Sicht auf Dinge, zu Kristallisationspunkten der eigenen Erfahrung.« (Julian Heynen)

Ausstellungsverzeichnis und Bibliographie siehe:

KATHARINA FRITSCH. 1979–1989, Westfälischer Kunstverein, Münster, Portikus, Frankfurt a.M., (Verlag Walther König) Köln 1989

Künstlerschriften

WERBEBLATT 1, Düsseldorf 1981 – FRIEDHÖFE, »Kunstforum International«, Bd. 65, 1983

Schallplatten

REGEN, 1987 – UNKEN, 1988

Kataloge und Monographien (Auswahl)

ELEFANT, Kaiser Wilhelm Museum, Krefeld 1987 – Kunsthalle Basel, Institute of Contemporary Arts, London, 1988

Kataloge zu Gruppenausstellungen (Auswahl)

VON HIER AUS, Düsseldorf, (DuMont) Köln 1984 – VON RAUM ZU RAUM, Kunstverein in Hamburg, 1986 – SONSBEEK 86, Arnheim 1986 – A DISTANCED VIEW, New Museum of Contemporary Art, New York 1986 – ANDERER LEUTE KUNST, Museum Haus Lange, Krefeld 1987 – SKULPTUR PROJEKTE IN MÜNSTER, (DuMont) Köln 1987 – BINATIONALE. DEUTSCHE KUNST DER SPÄTEN 80ER JAHRE, Düsseldorf, (DuMont) Köln 1988 – CARNEGIE INTERNATIONAL, Carnegie Museum of Art, Pittsburgh 1988 – CULTURAL GEOMETRY, Athen 1988 – CULTURE AND COMMENTARY. AN EIGHTIES PERSPECTIVE, Washington 1990 – NEW YORK. A NEW GENERATION, San Francisco Museum of Modern Art, 1990 – OBJECTIVES. THE NEW SCULPTURE, Newport Beach (Kalifornien) 1990 – WEITERSEHEN, Krefeld 1990

Übrige Literatur (Auswahl)

Renate Puvogel: KATHARINA FRITSCH. ELEFANT, »Kunstforum International«, Bd. 89, 1987 – Christoph Blase: ON KATHARINA FRITSCH, »Artscribe«, Nr. 68, 1988 – Hans Rudolf Reust: ROSEMARIE TROCKEL. KATHARINA FRITSCH, »Artscribe«, Nr. 73, 1989 – COLLABORATIONS KATHARINA FRITSCH / JAMES TURRELL, »Parkett«, Nr. 25, 1990

GILBERT & GEORGE

Gilbert, geboren 1943 in den Dolomiten (Italien), studierte an den Kunstschulen Wolkenstein und Hallein und an der Akademie der Bildenden Künste, München.
George, geboren 1942 in Devon, England, studierte am Dartington Adult Education Centre, Devon, am Dartington Hall College of Art und an der Oxford School of Art. Gilbert & George begegneten sich 1967 an der St. Martin's School of Art, London, seitdem gemeinsame Arbeit. 1968 erste Einzelausstellung in FRANK'S SANDWICH BAR, London, unter dem Titel THREE WORKS – THREE WORKS, 1969 erste Präsentation der LEBENDEN SKULPTUR in der St. Martin's School of Art, London. Ausstellungen bei Nigel Greenwood Gallery, London, Anthony d'Offay Gallery, London, Sonnabend Gallery, New York, Galerie Ascan Crone, Hamburg, u. a., Teilnahme an der DOCUMENTA 5, 1972, DOCUMENTA 6, 1977, DOCUMENTA 7, 1982, leben in London.

Seit ihrem ersten Auftreten 1969 als LIVING SCULPTURE sind gewöhnliche Straßenanzüge das Markenzeichen von Gilbert & George. Sie erklären sich zur Skulptur und ihr Leben zum Kunstwerk (»to be with art is all we ask«). Als SINGING SCULPTURE treten sie in Museen, Galerien, bei Popkonzerten und in Nachtklubs auf. Bronzefarben – mit Stock und Handschuhen – bewegen sie sich wie Automaten bis zu acht Stunden zu dem Schlager »Underneath the Arches«. Fotografien, Holzkohlezeichnungen, Gemälde (Triptychen), Filme und Bücher geben Auskunft über ihr Leben, das wenig sensationell ist. Zudem verschicken sie Postkarten mit Statements zur Kunst. Seit 1971 entstehen PHOTO-PIECES, vergrößerte Fotogra-

fien, die auf der Wand zu einem Ensemble geordnet werden. Thematisch beleuchten diese Arbeiten Alkoholexzesse, Trauer, Verfall und Melancholie. Die Gruppierung der Fotos wird seit 1974 durch die Einführung von schwarzen Rasterrahmen immer strenger. Teilweise werden die Fotos eingefärbt. Unter Beibehaltung der Raster entstehen seit 1980 großformatige, oft monumentale, stark farbige Fotoarbeiten, die an Kirchenfenster erinnern. Religion, Sexualität, Großstadtleben, England, Arbeit, Jugend und immer wieder Gilbert & George sind Inhalte dieser Werke.

Ausstellungsverzeichnis und Bibliographie siehe:

Wolf Jahn: DIE KUNST VON GILBERT & GEORGE, (Schirmer/Mosel) München 1989 (englische Ausgabe: London 1989)

Künstlerbücher (Auswahl)

THE PENCIL ON PAPER DESCRIPTIVE WORKS, London 1970 – ART NOTES AND THOUGHTS, London 1970 – TO BE WITH ART IS ALL WE ASK, London 1970 – A GUIDE TO THE SINGING SCULPTURE, London 1970 – A DAY IN THE LIFE OF GEORGE AND GILBERT, London 1971 – DARK SHADOW, London 1976

Filme (Auswahl)

THE NATURE OF OUR LOOKING, 1970 – GORDON'S MAKES US DRUNK, 1972 – IN THE BUSH, 1972 – THE PORTRAIT OF THE ARTISTS AS YOUNG MEN, 1972 – THE WORLD OF GILBERT & GEORGE, 1981

Kataloge und Monographien (Auswahl)

THE PAINTINGS, Whitechapel Art Gallery, London 1971 – THE GRAND OLD DUKE OF YORK, Kunstmuseum Luzern, 1972 – Galerie im Taxispalais, Innsbruck 1977 – PHOTO-PIECES 1971–1980, Stedelijk Van Abbemuseum, Eindhoven 1980 – Baltimore Museum of Art, 1984 – DEATH HOPE LIFE FEAR, Castello di Rivoli, Turin 1985 – THE CHARCOAL ON PAPER SCULPTURES 1970–1974, CAPC Musée d'Art Contemporain de Bordeaux, 1986 – THE PAINTINGS 1971, Fruitmarket Gallery, Edinburgh 1986 – THE COMPLETE PICTURES 1971–1985, CAPC Musée d'Art Contemporain de Bordeaux, 1986 – WORLDS AND WINDOWS BY GILBERT AND GEORGE, Anthony d'Offay Gallery, London, und Robert Miller Gallery, New York, 1990

Kataloge zu Gruppenausstellungen (Auswahl)

KONZEPTION CONCEPTION, Städtisches Museum Leverkusen, Schloß Morsbroich, 1969 – INFORMATION, Museum of Modern

Art, New York 1970 – DOCUMENTA 5, Kassel 1972 – 'KONZEPT'-KUNST, Kunstmuseum Basel, 1972 – KUNST AUS FOTOGRAFIE, Kunstverein Hannover, 1973 – MEDIUM FOTOGRAFIE, Städtisches Museum Leverkusen, Schloß Morsbroich, 1973 – EUROPE IN THE 70'S, The Art Institute of Chicago, 1977 – DOCUMENTA 6, Kassel 1977 – LA BIENNALE DI VENEZIA, 1978 – WAHRNEHMUNGEN, AUFZEICHNUNGEN, MITTEILUNGEN, Museum Haus Lange, Krefeld 1979 – WESTKUNST, Köln 1981 – DOCUMENTA 7, Kassel 1982 – ZEITGEIST, Berlin 1982 – THE BIENNALE OF SYDNEY, 1984 – DIALOG, Moderna Museet, Stockholm 1984 – CARNEGIE INTERNATIONAL, Museum of Art, Carnegie Institute, Pittsburgh 1985 – L'EPOQUE, LA MODE, LA MORALE, LA PASSION, Paris 1987 – BRITISH ART IN THE 20TH CENTURY, Royal Academy of Arts, London, Staatsgalerie Stuttgart, (Prestel) München 1987 – CURRENT AFFAIRS, Museum of Modern Art, Oxford 1987 – UIT HET OUDE EUROPA. FROM THE EUROPE OF OLD, Stedelijk Museum, Amsterdam 1987 – MUSEUM DER AVANTGARDE. DIE SAMMLUNG SONNABEND NEW YORK, Berlin, (Electa) Mailand 1989 – PROSPECT 89, Frankfurt a.M. 1989 – BILDERSTREIT, Köln 1989 – LIFE-SIZE, Jerusalem 1990

Übrige Literatur (Auswahl)

Germano Celant: GILBERT & GEORGE, »Domus«, Nr. 508, 1972 – Jean-Christophe Ammann: GILBERT & GEORGE, »Das Kunstwerk«, Nr. 1, 1973 – Tomaso Trini: GILBERT & GEORGE, »Data«, Nr. 12, 1974 – Gislind Nabakowski: GILBERT & GEORGE, »Kunstforum International«, Bd. 43, 1981 – Giovan Battista Salerno: GILBERT, GEORGE, SAMUEL BECKETT, »Flash Art«, Nr. 125, 1985 – Gary Watson: AN INTERVIEW WITH GILBERT & GEORGE, »Artscribe«, August/September 1987 – COLLABORATION GILBERT & GEORGE, »Parkett«, Nr. 14, 1987

ROBERT GOBER

Geboren 1954 in Wallingford (Connecticut), studierte 1973–1974 an der Tyler School of Art in Rom, 1976 Bachelor of Arts am Middlebury College, Vermont, seit 1984 Einzelausstellungen in der Paula Cooper Gallery, New York, Ausstellungen bei Galerie Jean Bernier, Athen, Galerie Max Hetzler, Köln, Daniel Weinberg Gallery, Los Angeles, u. a., 1988 Teilnahme an der BINATIONALE in Boston und Düsseldorf, lebt in New York.

Seit 1984 beschäftigt sich Gober mit Alltagsgegenständen wie Pissoirs, Betten, Laufställen, Türen oder Kleidern in der Nachfolge Marcel Duchamps. Doch werden diese Gegenstände nicht als Readymades präsentiert, sondern auf verschiedene Arten handwerklich verfremdet. Gober installiert diese Objekte im Raum. Durch die Plazierung konfrontiert er sie mit anderen Objekten oder eigens entworfenen Tapetenmustern und schafft so alltagskritische, poetische, erotische und ironische Raumsituationen. »Ein Bett ist ein Kunstobjekt und ist ein Bett, ein Bett ist kein Bett, da es ein Kunstobjekt ist, ist aber doch wieder ein Bett … In Robert Gobers Arbeiten ist ein Bett beides, ein Kunstobjekt und ein gemeinsames Bett und auch wieder nicht. Denn seine Objekte unterliegen einer Doppeldeutigkeit, die sich bewußt jeglicher Sinnstiftung entzieht. Daher haftet den Betten, den Waschbecken, den Pißbekken und den Sesseln etwas Ungreifbares, Unerklärliches, ja Mysteriöses an.« (Noemi Smolik)

Ausstellungsverzeichnis und Bibliographie siehe:
ROBERT GOBER, Museum Boymans-van Beuningen, Rotterdam, Kunsthalle Bern, 1990

Kataloge und Monographien (Auswahl)
Galerie Jean Bernier, Athen 1987 – Tyler Gallery, Tyler School of Art, Elkins Park (Pennsylvania) 1988 – Art Institute of Chicago, 1988

Kataloge zu Gruppenausstellungen (Auswahl)
SCAPES, University Art Museum, Santa Barbara (Kalifornien) 1985 – NEW SCULPTURE. ROBERT GOBER, JEFF KOONS, HAIM STEINBACH, The Renaissance Society at the University of Chicago, 1986 – ART AND ITS DOUBLE, Madrid 1987 – AVANT-GARDE IN THE EIGHTIES, Los Angeles County Museum of Art, 1987 – NY ART NOW. THE SAATCHI COLLECTION, London 1988 – RICHARD ARTSCHWAGER. HIS PEERS AND PERSUASION (1963–1988), Daniel Weinberg Gallery, Los Angeles 1988 – A PROJECT. ROBERT GOBER AND CHRISTOPHER WOOL, 303 Gallery, New York 1988 – CULTURAL GEOMETRY, Athen 1988 – LA BIENNALE DI VENEZIA, 1988 – FURNITURE AS ART, Museum Boymans-van Beuningen, Rotterdam 1988 – THE BiNATIONAL. AMERICAN ART OF THE LATE 80'S, Boston, (DuMont) Köln 1988 – UTOPIA POST UTOPIA, Institute of Contemporary Art, Boston 1988 – HORN OF PLENTY, Stedelijk Museum, Amsterdam 1989 – PROSPECT 89, Frankfurt a.M. 1989 – GOBER, HALLEY, KESSLER, WOOL. FOUR ARTISTS FROM NEW YORK, Kunstverein München, 1989 – EINLEUCHTEN, Hamburg 1989 – PSYCHOLOGICAL ABSTRACTION, Athen 1989 – CULTURE AND COMMENTARY. AN EIGHTIES PERSPECTIVE, Washington 1990 – OBJECTIVES. THE NEW SCULPTURE, Newport Beach (Kalifornien) 1990 – LIFE-SIZE, Jerusalem 1990 – THE BIENNALE OF SYDNEY, 1990

Übrige Literatur (Auswahl)
Meyer Raphael Rubinstein/Daniel Weiner: ROBERT GOBER, »Flash Art«, Januar/Februar 1988 – Maureen P. Sherlock: ARCADIAN ELEGY. THE ART OF ROBERT GOBER, »Arts Magazine«, September 1989 – Craig Gholson: ROBERT GOBER, »Bomb«, Herbst 1989 – Lisa Liebman: DER FALL ROBERT GOBER, »Parkett«, Nr. 21, 1989 – Matthew Weinstein: THE HOUSE OF FICTION, »Artforum«, Februar 1990 – Gary Indiana: SUCCESS. ROBERT GOBER, »Interview«, Mai 1990 – Noemi Smolik: ROBERT GOBER, »Kunstforum International«, Bd. 109, 1990 – Renate Puvogel: ROBERT GOBER, »Kunstforum International«, Bd. 111, 1991

ULRICH GÖRLICH

Geboren 1952 in Alfeld, 1976 erste Einzelausstellung in der Galerie des Kreuzberger Künstlerkreises, Berlin, 1978–1982 Leiter der Werkstatt für Photographie in Berlin-Kreuzberg, 1982–1983 Studium am California Institute of the Arts in Valencia, seit 1983 erweiterte Fotografie und Installationen mit Bromsilberemulsion, seit 1987 Fotoinstallationen in der Galerie Fahnemann, Berlin. Verschiedene Stipendien und Preise, u.a. 1987 Otto-Steinert-Preis der Deutschen Gesellschaft für Photographie, 1987 Teilnahme an der DOCUMENTA 8, lebt in Berlin.

Görlich zu seinen Arbeiten: »Bei dem von mir benutzten Verfahren wird die fotografische Emulsion auf die Wand aufgetragen und dort belichtet und entwickelt. Die Bilder entstehen direkt auf der Wand scheinbar ohne jede materielle Basis.« Mit dieser Methode vermag es Görlich, das fotografische Abbild ohne einen Zwischenträger räumlich zu inszenieren. Raum und Fotografie gehen eine unmittelbare Beziehung ein, interpretieren sich gegenseitig. Seine Fotografien können den Außenraum in den Innenraum versetzen, architektonische Eigenheiten verschleiern oder bloßstellen und auf politische und gesellschaftliche Wirklichkeiten verweisen.

Ausstellungsverzeichnis und Bibliographie siehe:
ULRICH GÖRLICH, Westfälischer Kunstverein, Münster 1990

Kataloge
Galerie Fahnemann, Berlin 1987 – Kunstraum München, 1988

**Kataloge zu Gruppenausstellungen
(Auswahl)**
DOCUMENTA 8, Kassel 1987 – PER GLI ANNI NOVANTA. NOVE ARTISTI A BERLINO, Padiglione d'Arte Contemporanea, Mailand 1989 – D & S AUSSTELLUNG, Hamburg 1989 – AUS DER HAUPTSTADT, Bonner Kunstverein, 1990

Übrige Literatur (Auswahl)
Beatrice Bismarck: ULRICH GÖRLICH, »Noema Art Magazine«, Nr. 11, 1987 – Thomas Wulffen: ULRICH GÖRLICH. FOTOARBEITEN, »Kunstforum International«, Bd. 88, 1987 – Gottfried Jäger: BILDGEBENDE FOTOGRAFIE, Köln 1988 – Heinz Schütz: ULRICH GÖRLICH, »Kunstforum International«, Bd. 94, 1988 – Karl Heinz Schmidt: ULRICH GÖRLICH, »Artis«, Nr. 10, 1989

RAINER GÖRSS

Geboren 1960 in Neustrelitz, 1982–1989 Studium an der Hochschule für bildende und angewandte Kunst, Berlin (Ost), und an der Hochschule für Bildende Künste in Dresden. 1985 erste Einzelausstellung in der Galerie Treptow, Berlin, und Mitakteur der Performance LANGSAM NÄSSEN an der Hochschule für Bildende Künste, Dresden. Ausstellungen bei Galerie 85, Berlin, Galerie Eigen + Art, Leipzig, Galerie Art Acker, Berlin, u.a., lebt in Berlin.

Görß gehörte 1987–1989 mit Micha Brendel, Else Gabriel und Via Lewandowsky zu den Autoperforationsartisten, die in ihren manchmal blutigen Performances in Berlin, Dresden und Leipzig theatralische Szenen, Rituale, pathetische Handlungen, Selbstversuche und Sprachartistik experimentell kombinierten. Das Verknüpfen und Ineinanderübergehen heterogener Elemente finden sich auch in den Installationen, Skulpturen und Bildern von Görß.

Expressiv vernetzt der Künstler zum Beispiel in seinem MIDGARD-Projekt (1989 an der Kunstakademie Dresden) Holzskulpturen, bemalte Holztafeln, gefundene Gegenstände aus rostigem Eisen, ein Insektarium und andere Elemente zu einer komplexen räumlichen Inszenierung. »In einem Verwirrspiel aus kultischen Verweisen, Elementarzeichen, strudeligen Denk-Manövern spült Görß Historisches und Gegenwärtiges um und um, verknüpft verschiedene Diskurse und entfernte Epochen in einem Werk und stoppelt nomadisch über ›die Halde der Geschichte, kein Abgang, kein Eingang und alles in Bewegung‹.« (Christoph Tannert)

Künstlerbücher
ENTWERTER ODER, 1984 – SCHADEN, 1985 – U.S.W., 1986 – FOTOANSCHLAG, 1988 – DAS SCHWARZ ZIEHT DIE BILDER ZUSAMMEN, 1988 – FRANKFURTER ALTAR, 1990

Katalog
RAINER GÖRSS. MIDGARD, Hochschule für Bildende Künste, Dresden, (Eigen + Art) Leipzig 1989

**Kataloge zu Gruppenausstellungen
(Auswahl)**
MOOSROSE, Galerie Fotogen, Dresden 1987 – VOM EBBEN UND FLUTEN, Leonhardi-Museum, Dresden 1988 – PERMANENTE KUNSTKONFERENZ, Galerie Weißer Elefant, Berlin 1989 – ZWISCHENSPIELE, Künstlerhaus Bethanien, (Neue Gesellschaft für bildende Kunst), Berlin 1989 – AUTRE ALLEMAGNE HORS LES MURS, La Villette, Paris 1920 – EUROPÄISCHE WERKSTATT RUHRGEBIET, Kunsthalle Recklinghausen, 1990 – DIE KUNST DER COLLAGE IN DER DDR, Kunstsammlung Cottbus, 1990

Übrige Literatur (Auswahl)
G. H. LYBKE: MIDGARD, »Bildende Kunst«, Oktober 1989 – Christoph Tannert: LEBEN IST AUSSER DEN STAATLICHEN SPRACHEN. PRODUZENTEN- UND SELBSTHILFEGALERIEN und Durs Grünbein: PROTESTANTISCHE RITUALE. ZUR ARBEIT DER AUTOPERFORATIONSARTISTEN, in: Eckhart Gillen/Rainer Haarmann (Hrsg.) »Kunst in der DDR«, Köln 1990

FEDERICO GUZMÁN

Geboren 1964 in Sevilla, seit 1987 Einzelausstellungen in der Galería La Máquina Española, Sevilla. Ausstellungen bei Galerie Yvon Lambert, Paris, Galerie Anders Tornberg, Lund (Schweden), Galerie Ascan Crone, Hamburg, Brooke Alexander Gallery, New York, u.a., 1988 Teilnahme an der Biennale in Venedig (Aperto), 1990 an der Biennale in Sydney, lebt in New York.

Amorphe Figurationen bilden ein Zentrum in Guzmáns Arbeiten. Verschlungene Spuren fügen sich auf den Bildern zu kartographischen Abstraktionen und Körperumrissen zusammen. Durch Drähte und in Streifen geschnittene dünne Gummiflächen, die das Bild in den Raum erweitern, wird der Grenzbereich von Zwei- und Dreidimensionalität in den Blick gerückt. Das Bild setzt sich im Raum fort. Satzzeichen, Zahlen, Schrift verbinden Typographie und Topographie, eine Beziehung, die Guzmán in einem Sprachspiel-Bild direkt benennt. Einer strengen Systematisierung schematisierter Silhouetten korrespondieren auf einigen seiner Bilder Drähte, die – gleichsam vom Zufall geordnet – vom Bild in den Raum fallen. Bilderfahrungen sind für Guzmán Grenzerfahrungen.

Ausstellungsverzeichnis siehe:
FEDERICO GUZMÁN, Brooke Alexander Gallery, New York 1990

Kataloge (Auswahl)
Galería La Máquina Española, Sevilla 1987
– Galerie Ascan Crone, Hamburg 1989

**Kataloge zu Gruppenausstellungen
(Auswahl)**
ANDALUCÍA, PUERTA DE EUROPA, Palacio de
Exposiciones de Madrid, 1985 – ANDALU-
CÍA PINTURAS, Europalia 85, Antwerpen
1985 – 20. CERTAMEN DE PINTURA. FUNDA-
CIÓN LUIS CERNUDA, Museo de Arte Con-
temporáneo, Sevilla 1986– LA BIENNALE DI
VENEZIA, 1988 – THE BIENNALE OF SYDNEY,
1990

Übrige Literatur (Auswahl)
Martijn van Nieuwenhuysen: FOUR ART-
ISTS FROM SEVILLE, »Flash Art«, Februar/
März 1987 – Juan Vicente Aliaga: SPANISH
ART. A HISTORY OF DISRUPTION, »Art-
scribe«, März/April 1988 – Juan Vicente
Aliaga: CONCEPTUAL ART IN SPAIN. ›TRA-
DITIONALISM SUBTLY UNDERMINED‹, »Art
International«, Frühjahr 1989 – Kirby
Gookin: FEDERICO GUZMÁN, »Artforum«,
September 1990 – Bettina Semmer: ONE TO
ONE. SPANISH ARTIST FEDERICO GUZMÁN
HARNESSES THE POWER OF ART AGAINST
ENTROPY, »Artscribe«, Nr. 82, 1990

PETER HALLEY

Geboren 1953 in New York, studierte bis
1975 an der Yale University, New Haven,
und bis 1978 an der University of New
Orleans, 1978 erste Einzelausstellung im
Contemporary Art Center, New Orleans.

Ausstellungen bei International With Mon-
ument, New York, Galerie Daniel Tem-
plon, Paris, Sonnabend Gallery, New York,
Galleria Lia Rumma, Neapel, Jablonka
Galerie, Köln, u.a., 1986 Teilnahme an der
Ausstellung EUROPA/AMERIKA im Museum
Ludwig in Köln und 1988 an der BINATIO-
NALE in Boston und Düsseldorf, lebt in New
York.

Halley beruft sich explizit auf die Positionen
des amerikanischen Abstrakten Expressio-
nismus eines Barnett Newman oder Mark
Rothko. Doch steht bei ihm nicht eine
meditative Bildraumerfahrung im Zentrum
seines Schaffens, sondern die grellfarbigen,
geometrischen Bilder besitzen eine eher
abweisende, manchmal aggressive Kraft. Sie
greifen Aspekte des Großstadtlebens auf,
der Geschwindigkeit, Vernetzung und
Kommunikation. Eine persönliche Hand-
schrift vermeidend, wirken die Bilder wie
Firmen-Logos. Zellen mit Gittern oder
Schornsteinen, reine Farbfelder – manch-
mal in Leuchtfarben – werden durch ein
lineares Röhrensystem miteinander ver-
bunden. Durch Farbabstufungen einzelner
Bildelemente wird Geschwindigkeit sugge-
riert. Die Essays des Künstlers und die
Bildtitel liefern Interpretationshilfen und
verweisen auf den Zusammenhang von
kunsthistorischen Überlegungen, gesell-
schaftlich-politischen Auseinandersetzun-
gen und urbaner Ästhetik. Peter Halley: »Im
Mittelpunkt meines Empfindens steht die
Vorstellung, daß man von den Realitäten der
gesellschaftlichen und kulturellen Lage, in
der wir uns befinden, ebenso angezogen
wird, wie man sich ihr entfremdet. Das
komplexe Moment unserer heutigen Kultur
liegt darin, glaube ich, daß das Gleichge-
wicht zwischen Positivem und Negativem
so leicht gestört werden kann. Ich habe mich
darum bemüht, in meinem Werk auch wei-
terhin eine offene Skala affektiver Reaktio-
nen auf unsere Kultur zu zeigen.«

Ausstellungsverzeichnis siehe:
PETER HALLEY, Museum Haus Esters, Kre-
feld 1989 (weitere Station: Maison de la
Culture et de la Communication de Saint-
Etienne)

Künstlerschriften siehe:
PETER HALLEY. COLLECTED ESSAYS 1981–
1987, (Edition Galerie Bruno Bischofberger)
Zürich 1988

Katalog
Jablonka Galerie, Köln 1988 (in Zusam-
menarbeit mit Sonnabend Gallery, New
York)

**Kataloge zu Gruppenausstellungen
(Auswahl)**
CURRENTS, Institute of Contemporary Art,
Boston 1985 – POLITICAL GEOMETRIES. ON
THE MEANING OF ALIENATION, Hunter Col-
lege, New York 1986 – EUROPA/AMERIKA,
Museum Ludwig, Köln 1986 – ENDGAME.
REFERENCE AND SIMULATION IN RECENT
PAINTING AND SCULPTURE, Institute of
Contemporary Art, Boston 1986 – ART AND
ITS DOUBLE, Madrid 1987 – BIENNIAL EXHI-
BITION, Whitney Museum of American Art,
New York 1987 – AVANT-GARDE IN THE
EIGHTIES, Los Angeles County Museum of
Art, 1987 – POST-ABSTRACT ABSTRACTION,
Aldrich Museum of Contemporary Art,
Ridgefield (Connecticut) 1987 – SIMILIA/
DISSIMILIA, Städtische Kunsthalle Düssel-
dorf, 1987 – NY ART NOW. THE SAATCHI
COLLECTION, London 1988 – CULTURAL
GEOMETRY, Athen 1988 – MUSEUM DER
AVANTGARDE. DIE SAMMLUNG SONNABEND
NEW YORK, Berlin, (Electa) Mailand 1989 –
LA COULEUR SEULE, Musée Saint Pierre,
Lyon 1988 – HYBRID NEUTRAL. MODES OF
ABSTRACTION AND THE SOCIAL, University
of North Texas Gallery, 1988 – THE BINA-
TIONAL. AMERICAN ART OF THE LATE 80'S,
Boston, (DuMont) Köln 1988 – CARNEGIE
INTERNATIONAL, Carnegie Museum of Art,
Pittsburgh 1988 – HORN OF PLENTY, Stede-
lijk Museum, Amsterdam 1989 – PROSPECT
89, Frankfurt a.M. 1989 – 10 + 10. CONTEM-
PORARY SOVIET AND AMERICAN PAINTERS,
Modern Art Museum of Fort Worth, (Ab-
rams) New York, (Aurora) Leningrad, 1989
– PSYCHOLOGICAL ABSTRACTION, Athen
1989 – GOBER, HALLEY, KESSLER, WOOL.
FOUR ARTISTS FROM NEW YORK, Kunstver-
ein München, 1989 – WEITERSEHEN, Krefeld
1990

Übrige Literatur (Auswahl)
JOSHUA DECTER: PETER HALLEY, »Arts Mag-
azine«, Sommer 1986 – Fred Fehlau: DO-
NALD JUDD AND PETER HALLEY, »Flash Art«,
Sommer 1987 – Claudia Hart: INTUITIVE
SENSITIVITY. AN INTERVIEW WITH PETER
HALLEY AND MEYER VAISMAN, »Artscribe«,
November/Dezember 1987 – Dan Came-
ron: IN THE PATH OF PETER HALLEY, »Arts
Magazine«, Dezember 1987 – Donald Ku-
spit: PETER HALLEY, »Artforum«, Januar
1988 – John Miller: LECTURE THEATRE. PE-
TER HALLEY'S GEOMETRY AND THE SOCIAL,
»Artscribe«, Nr. 74, 1989 – Giancarlo Poli-
ti: PETER HALLEY (Interview), »Flash Art«,
Nr. 150, 1990

FRITZ HEISTERKAMP

Geboren 1960 in Borken / Westfalen, 1979–1981 Studium der Philosophie, Psychologie, Publizistik und Kunstgeschichte in Münster, 1981–1985 Studium der Freien Kunst an der Werkhochschule Köln. Seit 1985 Studium an der Hochschule der Künste, Berlin, 1986 erste Einzelausstellung in der Galerie Urban Art, Berlin, lebt in Berlin.

Heisterkamps Objekte formulieren eine irritierende Welt zwischen dem Alltag und den Objekten der Kunst. Oft aus vorgefundenem Material zusammengefügt, akzentuieren sie ihre Funktionslosigkeit, auch wenn sie – z.B. als »Vogelhaus« – Dingen des Alltags ähneln. Die Verfremdungen sind äußerst kalkuliert und enthalten zugleich eine ins Groteske zielende Note. Damit weisen sie Bezüge zur Tradition des Readymades auf. »Während das traditionelle Ready-made die ursprüngliche Funktionstüchtigkeit zerstört, erzeugt, erhält und akzentuiert der bei Heisterkamp nicht originär, sondern mimetisch organisierte, den realen Gegenstand manipulierende oder in einem anderen als dem authentischen Material kopierte und zum autonomen und zugleich zum reflexiven Abbildungsmaßstab stilisierte Kunst-Gegenstand gerade den funktionalen Zusammenhang, ohne daß er faktisch vorhanden wäre.« (Marius Babias)

Ausstellungsverzeichnis und Bibliographie siehe:

1, 2, 3, Wewerka & Weiss Galerie, Berlin 1991

Kataloge zu Gruppenausstellungen (Auswahl)

GENTINETTA, GRAMMING, HEISTERKAMP, LORBEER, LÜCKE, MUNK, Laden für Nichts, Berlin 1989 – NORD-SÜD GEFÄLLE, Künstlerwerkstatt Lothringerstraße 13, München 1989

Übrige Literatur (Auswahl)

Marius Babias: VOM HAUSMEISTER ERNSTGENOMMEN, »Artis«, Nr. 4, 1990

GEORG HEROLD

Geboren 1947 in Jena, studierte 1969–1973 in Halle, 1974–1976 an der Akademie der Bildenden Künste in München und 1977–1982 an der Hochschule für Bildende Künste, Hamburg. 1977 Präsentation der ersten LATTE in Hamburg, dort 1979 im Künstlerhaus ALTES GERIPPE – MIESES GETITTE (mit Albert Oehlen). Seit 1984 Einzelausstellungen in der Galerie Max Hetzler, Köln. Ausstellungen bei Galerie Arno Kohnen, Düsseldorf, Galerie Susan Wyss, Zürich, Koury/Wingate Gallery, New York, Galería Juana de Aizpuru, Madrid und Sevilla, Galerie Gisela Capitain, Köln, u.a., 1987 Teilnahme an der Ausstellung SKULPTUR PROJEKTE IN MÜNSTER, lebt in Köln.

Herold gehört zu einer Generation von Künstlern, die in ihren Werken mit lapidaren Mitteln Kunst, Gesellschaft und Wissenschaft reflektieren. Bekannt wurde er 1977 durch seine Dachlatten-Skulpturen, mit denen er sowohl Lenin wie den Dürer-Hasen »interpretierte«. Neben solchen Arbeiten, die Tradition und Material konfrontieren, ist für Herold die Sprache ein Medium, das den Arbeiten einen hintergründigen, ironisch-sarkastischen oder komischen Sinn gibt. Material und Sprache

zusammen greifen das deterministische Denken an. Dachlatten, Müllfundstücke, Zeichnungen, Fotografien werden direkt beschriftet oder durch einen Untertitel gedeutet. »Georg Herold mag Geschichten, die auf der Kippe stehen, die schräg, absurd, daneben sind. Sie erlauben ihm, eine künstlerische Kreativität zu entfalten, die eigensinnig ist und meist mit einem Fuß im Leben steht.« (Marianne Stockebrand)
Neben den Dachlatten sind Herolds bevorzugte Materialien für seine Attacke auf den guten Geschmack u.a. Unterhosen, Ziegelsteine, Teppiche und seit 1989 Kaviar (GELD SPIELT KEINE ROLLE).

Ausstellungsverzeichnis und Bibliographie siehe:

GELD SPIELT KEINE ROLLE, Kölnischer Kunstverein, 1990

Künstlerbücher

MODE NERVO (mit Albert Oehlen), Hamburg 1980 – FACHARBEITERFICKEN (mit Werner Büttner und Albert Oehlen), Hamburg 1982

Kataloge und Monographien (Auswahl)

UNSCHÄRFERELATION, Neue Gesellschaft für bildende Kunst, Berlin 1985 – Galerie Max Hetzler, Köln 1985 – 1:1, Westfälischer Kunstverein, Münster 1986 – MORE SCULPTURES IN OTHER PLACES. ARBEITEN 82–88, Galerie Max Hetzler, Köln 1988 – Kunsthalle Zürich, 1989 – San Francisco Museum of Modern Art, 1990 – MULTIPLIED OBJECTS AND PRINTS, Galerie Gisela Capitain, Köln 1990

Kataloge zu Gruppenausstellungen (Auswahl)

ÜBER SIEBEN BRÜCKEN MUSST DU GEHEN, Galerie Max Hetzler, Stuttgart 1982 – ICH KOMME NICHT ZUM ABENDESSEN, Galerie Max Hetzler, Stuttgart 1984 – GÜNTHER FÖRG, GEORG HEROLD, HUBERT KIECOL, MEUSER, REINHARD MUCHA, Galerie Peter Pakesch, Wien 1985 – KÖNNEN WIR VIELLEICHT MAL UNSERE MUTTER WIEDERHABEN!, Kunstverein in Hamburg, 1986 – SKULPTUR PROJEKTE IN MÜNSTER, (DuMont) Köln 1987 – SIMILIA / DISSIMILIA, Städtische Kunsthalle Düsseldorf, 1987 – BROKEN NEON, Forum Stadtpark, Steirischer Herbst, Graz 1987 – MADE IN COLOGNE, DuMont Kunsthalle, Köln 1988 – BiNATIONALE. DEUTSCHE KUNST DER SPÄTEN 80ER JAHRE, Düsseldorf, (DuMont) Köln 1988 – BILDERSTREIT, Köln 1989 – DAS MEDIUM DER FOTOGRAFIE IST BERECHTIGT, DENKANSTÖSSE ZU GEBEN, Sammlung F.C. Gundlach, Kunstverein in Hamburg, 1989 –

REFIGURED PAINTING. THE GERMAN IMAGE 1960–88, Toledo 1988, (Guggenheim Foundation) New York, (Prestel) München 1989 – OBJET / OBJECTIF, Galerie Daniel Templon, Paris 1989 – PONTON. TEMSE, Museum van Hedendaagse Kunst, Gent 1990

Übrige Literatur (Auswahl)
Ernst Bierich: DER LATTEN OHNSINN, »Tip. Berlin Magazin«, Nr. 14, 1985 – Barbara Catoir: BEING AN ARTIST IS NOT A GOAL (Interview), »Artscribe«, Nr. 57, 1986 – Stephan Schmidt-Wulffen: SPIELREGELN. TENDENZEN DER GEGENWARTSKUNST, Köln 1987 – Friedemann Malsch: 'NIX IST ENDGÜLTIG – PRINZIP SKULPTUR – FLUCHT IN DEN WAHN'. ÜBERLEGUNGEN ZUR ROLLE VON FORM UND MATERIAL BEI GEORG HEROLD, »Parkett«, Nr. 15, 1988 – Friedemann Malsch: DIE ZIEGELBILDER, »Kunstforum International«, Bd. 100, 1989 – Kirby Gookin: A PHOENIX BUILT FROM THE ASHES, »Arts Magazine«, März 1990

GARY HILL

Geboren 1951 in Santa Monica (Kalifornien), besuchte 1969 die Art Students' League, Woodstock (New York), 1971 erste Einzelausstellung in der Polaris Gallery, Woodstock, seit 1974 an verschiedenen Instituten Artist-in-residence, Gastprofessuren u.a. am Center for Media, State University of New York, Buffalo, und am Bard College, Annandale-on-Hudson (New York), 1984 Teilnahme an der Biennale in Venedig, 1987 an der DOCUMENTA 8, lehrt und lebt z.Zt. an der Art Faculty, Cornish College of the Arts, Seattle (Washington).

Seit Beginn der 70er Jahre beschäftigt sich Gary Hill, der zuvor als Bildhauer arbeitete, mit dem Medium Video. Hierbei nutzt er die technischen Möglichkeiten, die die Kamera, der Recorder und das Videobild bieten, zu thematischen Aussagen. Die Technik transformierend, will er mentale Prozesse erlebbar machen, die Aspekte der Wahrnehmung experimentell umsetzen. Seit den späten 70er Jahren integriert er in seine Arbeiten vor allem das Thema »Bild und Sprache« und die Vernetzung von visueller und verbaler Erfahrung. In seinen Installationen schafft Hill räumliche Inszenierungen, die den Betrachter zum Mitbeteiligten an einer prozessualen Situation machen. In mehreren Arbeiten bezieht Hill seinen Körper als Medium der Aussage mit ein. Er zeigt sich als »Sehender« und »Gesehener«. Durch Zitatmontagen mit Texten

von Bateson, Blanchot, Lewis Carroll und gnostischen Denkern benennt er den konzeptuellen Rahmen, in den er sein Werk stellt. »Gary Hills metaphorischer Gebrauch des Videos und die Situierung seines Körpers in Zusammenhänge, wo plötzlich alles unkontrollierbar zu werden scheint, wirkt manchmal exzessiv. Aber es ist gerade diese Übermäßigkeit, die eine paradoxe Unmittelbarkeit erzeugt, ein unendlich umkehrbares Doppel, das zugleich zu nah und zu weit ist.« (Robert Mittenthal)

Verzeichnis der Ausstellungen, Videos, Videoinstallationen und Bibliographie siehe:
GARY HILL. AND SAT DOWN BESIDE HER, Galerie des Archives, Paris 1990 – ENERGIEEN, Stedelijk Museum, Amsterdam 1990

Kataloge und Monographien (Auswahl)
CINQ PIÈCES AVEC VUE, 2e Semaine Internationale de Vidéo, Centre Genevois de Gravure Contemporaine, Genf 1987 – DISTURBANCE (AMONG THE JARS), Musée d'Art Moderne, Villeneuve d'Ascq 1989 – OTHERWORDSANDIMAGES, Video Galleriet, Huset, Ny Carlsberg Glyptotek, Kopenhagen 1990

Kataloge zu Gruppenausstellungen (Auswahl)
THE BIENNALE OF SYDNEY, 1982 – THE SECOND LINK. VIEWPOINTS ON VIDEO IN THE EIGHTIES, Walter Phillips Gallery, Banff Centre School of Fine Arts, Banff (Kanada)

1983 – BIENNIAL EXHIBITION, Whitney Museum of American Art, New York 1983 – LA BIENNALE DI VENEZIA, 1984 – DOCUMENTA 8, Kassel 1987 – THE ARTS FOR TELEVISION, Museum of Contemporary Art, Los Angeles, Stedelijk Museum, Amsterdam, 1987 – L'EPOQUE, LA MODE, LA MORALE, LA PASSION, Paris 1987 – EXPANSION & TRANSFORMATION, The 3rd Fukui International Video Biennale, Fukui (Japan) 1989 – PASSAGES DE L'IMAGE, Centre Georges Pompidou, Paris 1990

Übrige Literatur (Auswahl)
Lucinda Furlong: A MANNER OF SPEAKING (Interview), »Afterimage«, Nr. 8, 1983 – Charles Hagen: GARY HILL. PRIMARILY SPEAKING, »Artforum«, Nr. 6, 1984 – Jean-Paul Fargier: Z. RYBCZINSKI ET G. HILL. LA LIGNE, LE POINT, LE PLI, »Cahiers du Cinema«, Nr. 415, 1989 – Wulf Herzogenrath/ Edith Decker: VIDEO-SKULPTUR RETROSPEKTIV UND AKTUELL. 1963–1989, Köln 1989 – Jacinto Lageira: GARY HILL. L'IMAGEUR DU DESASTRE. THE IMAGER OF DISASTER, »Galeries Magazine«, Dezember 1990 / Januar 1991

JENNY HOLZER

Geboren 1950 in Gallipolis (Ohio), studierte 1968–1970 an der Duke University (Ohio), 1970 an der University of Chicago, 1971 an der Ohio University und 1975 an der Rhode Island School of Design, Providence, 1977 Teilnahme am Independent

Study Program des Whitney Museum, New York. Nach abstrakten Bildern und Diagrammzeichnungen begann sie in dieser Zeit ihre Arbeit mit Texten. 1978 Einzelausstellungen im Institute for Art and Urban Resources at P.S.1 und bei Franklin Furnace, New York, seit 1982 Einzelausstellungen in der Barbara Gladstone Gallery, New York. Ausstellungen bei Onze Rue Clavel, Paris, Lisson Gallery, London, Galerie Crousel-Hussenot, Paris, Monika Sprüth Galerie, Köln, u.a., Teilnahme an der DOCUMENTA 7, 1982, DOCUMENTA 8, 1987, und 1990 an der Biennale in Venedig, lebt in New York.

Jenny Holzers konsequente Verwendung von Sprache ist der Versuch, den kanalisierten Umgang mit verbalen Botschaften in den Medien und der Öffentlichkeit subversiv zu unterlaufen. Hiermit begann sie 1977, indem sie »Truisms« (Binsenwahrheiten) und Äußerungen des »gesunden Menschenverstandes« im urbanen Raum auf Plakaten, Handzetteln und auf Leuchtschrifttafeln verbreitete. Hinzu kamen Texte auf Metallplatten – beispielsweise an Parkuhren oder Telefonzellen – und Fernseh-Spots. 1982 ließ sie ihre anonymen Botschaften über die berühmte elektronische Anzeigentafel am Times Square in New York laufen. Mit neuen Serien (INFLAMMATORY ESSAYS 1979–1982, LIVING 1980–1982, SURVIVAL 1983–1985, UNDER A ROCK 1985–1987 und LAMENTS 1987–1989) werden ihre Sprachinstallationen, die von einzelnen Sätzen bis zur kurzen Erzählung reichen, inhaltlich und ästhetisch immer komplexer. In Galerie- und Museumsausstellungen faßt sie elektronische Schriftbänder, beschriftete Sarkophage, Bänke, Marmortafeln oder Fußbodenplatten in einer räumlichen Inszenierung zusammen. Ein Beispiel hierfür ist ihre Einzelausstellung 1989 im Solomon R. Guggenheim Museum. Dort griff sie die Architektur des Gebäudes durch ein umlaufendes Schriftband auf. Im amerikanischen Pavillon auf der Biennale in Venedig 1990, für dessen Installation sie mit dem Länderpreis ausgezeichnet wurde, kombinierte sie ihre verschiedenen Medien zu einer visuell-verbalen Gesamtinszenierung.

Ausstellungsverzeichnis und Bibliographie siehe:

JENNY HOLZER, Solomon R. Guggenheim Museum, (Abrams) New York 1989

Künstlerbücher (Auswahl)

A LITTLE KNOWLEDGE, New York 1979 – BLACK BOOK, New York 1980 – LIVING (mit Peter Nadin), New York 1980 – HOTEL (mit Peter Nadin), New York 1980 – EATING THROUGH LIVING (mit Peter Nadin), New York 1981 – EATING FRIENDS (mit Peter Nadin), New York 1981 – TRUISMS AND ESSAYS, Nova Scotia (Kanada) 1983 – LAMENTS, New York 1989

Kataloge und Monographien (Auswahl)

Kunsthalle Basel, Le Nouveau Musée, Villeurbanne, 1984 – PERSONAE (mit Cindy Sherman), Contemporary Arts Center, Cincinnati 1986 – SIGNS, Des Moines Art Center, Des Moines (Iowa) 1986 – SIGNS, Institute of Contemporary Arts, London 1988 – LAMENTS 1988–89, Dia Art Foundation, New York 1989 – THE VENICE INSTALLATION, United States Pavilion, La Biennale di Venezia, (Buffalo Fine Arts Academy) Buffalo (New York) 1990

Kataloge zu Gruppenausstellungen (Auswahl)

WESTKUNST-HEUTE, Köln 1981 – DOCUMENTA 7, Kassel 1982 – CONTENT. A CONTEMPORARY FOCUS 1974–1984, Hirshhorn Museum and Sculpture Garden, Smithsonian Institution, Washington 1984 – THE BIENNALE OF SYDNEY, 1984 – EIN ANDERES KLIMA. ASPEKTE DER SCHÖNHEIT IN DER ZEITGENÖSSISCHEN KUNST, Städtische Kunsthalle Düsseldorf, 1984 – KUNST MIT EIGEN-SINN, Museum des 20. Jahrhunderts, Wien 1985 – CARNEGIE INTERNATIONAL, Museum of Art, Carnegie Institute, Pittsburgh 1985 – PROSPECT 86, Frankfurt a.M. 1986 – SONSBEEK 86, Arnheim 1986 – ART AND ITS DOUBLE, Madrid 1987 – L'EPOQUE, LA MODE, LA MORALE, LA PASSION, Paris 1987 – DOCUMENTA 8, Kassel 1987 – SKULPTUR PROJEKTE IN MÜNSTER, (DuMont) Köln 1987 – CULTURAL GEOMETRY, Athen 1988 – IN OTHER WORDS. WORT UND SCHRIFT IN BILDERN DER KONZEPTUELLEN KUNST, Museum am Ostwall, Dortmund, (Edition Cantz) Stuttgart 1989 – A FOREST OF SIGNS. ART IN THE CRISIS OF REPRESENTATION, Los Angeles 1989 – IMAGE WORLD. ART AND MEDIA CULTURE, Whitney Museum of American Art, New York 1989 – D & S AUSSTELLUNG, Hamburg 1989 – ENERGIEEN, Amsterdam 1990 – CULTURE AND COMMENTARY. AN EIGHTIES PERSPECTIVE, Washington 1990 – LIFE-SIZE, Jerusalem 1990 – THE BIENNALE OF SYDNEY, 1990

Übrige Literatur (Auswahl)

Hal Foster: SUBVERSIVE SIGNS, »Art in America«, November 1982 – Carter Ratcliff: JENNY HOLZER, »The Print Collector's Newsletter«, November/Dezember 1982 – Jeanne Siegel: JENNY HOLZER'S LANGUAGE GAMES (Interview), »Arts Magazine«, Dezember 1985 – Bruce Ferguson: WORDSMITH (Interview), »Art in America«, Dezember 1986 – Jean-Pierre Bordaz: JENNY HOLZER ODER DAS SCHAUSPIEL DER KOMMUNIKATION, »Parkett«, Nr. 13, 1987 – John Howell: THE MESSAGE IS THE MEDIUM, »Artnews«, Sommer 1988 – Steven Evans: NOT ALL ABOUT DEATH (Interview), »Artscribe«, Nr. 76, 1989 – Jordan Mejias: JENNY HOLZER, »Frankfurter Allgemeine Magazin«, Heft 535, 1990 – Michael Auping: JENNY HOLZER. THE VENICE INSTALLATION, »Noema Art Magazine«, Nr. 31, 1990 – Christiane Vielhaber: JENNY HOLZER. ›MAN MUSS SICH DARÜBER IM KLAREN SEIN, DASS BETRACHTER FREIWILLIGE SIND‹, »Künstler. Kritisches Lexikon der Gegenwartskunst«, Ausgabe 11, München 1990

CRISTINA IGLESIAS

Geboren 1956 in San Sebastián (Spanien), 1984 erste Einzelausstellung in der Casa de Bocage, Setúbal. Ausstellungen bei Galería Cómicos, Lissabon, Galería Juana de Aizpuru, Madrid, Galería Marga Paz, Madrid, Galerie Ghislaine Hussenot, Paris, u.a., 1986 Teilnahme an der Biennale in Venedig (Aperto), lebt in Torrelodones in der Nähe von Madrid.

Die Skulpturen von Cristina Iglesias besitzen architektonischen Charakter. Mit Materialien wie Beton, Eisen, Glas, Alabasterplatten entfalten sich räumliche Konstruktionen, die allerdings nicht frei im Raum

stehen, sondern sich eng mit den Wänden verbinden. Sie lassen sich weder umschreiten noch betreten. Einige der Arbeiten zitieren klassische Architekturen. Sie kombinieren unterschiedliche Materialien und scheinen entweder die Wand zu stützen oder aus ihr herauszuwachsen. Neuere Skulpturen bestehen aus kompakten, oft verschachtelten Wandteilen, deren Architektur sich trotz einiger Öffnungen abgeschlossen und hermetisch präsentiert. Manchmal beginnen diese Skulpturen durch Einfügen von farbigem Glas oder Alabaster von innen zu strahlen: Es sind spirituelle Räume zwischen verhaltener Offenheit und Introvertiertheit, die ihr Geheimnis in sich bergen. »Die Form ihrer Skulpturen und die Effekte des farbigen Lichts provozieren Erinnerungen an die Vergangenheit. Die Suggestivität, die der Präsenz ihrer Skulpturen entstammt, schafft neue Anwesenheiten: Mittelalter, romanische Krypten, gotische Glasfenster mit ihren Lichteffekten... Ihre Skulpturen bieten die Möglichkeit, dem, was man sieht, Bilder mit anderen Inhalten hinzuzufügen. Mentale Bilder vervollständigen und verändern, was wir sehen. Der geistige Raum beherbergt Poesie.« (Bart Cassiman)

Ausstellungsverzeichnis siehe:
CRISTINA IGLESIAS, Stichting/Foundation De Appel, Amsterdam 1990

Kataloge und Monographien (Auswahl)
ARQUEOLOGÍAS, Casa de Bocage, Setúbal 1984 – Galería Cómicos, Lissabon 1986 – Kunstverein für die Rheinlande und Westfalen, Düsseldorf 1988

Kataloge zu Gruppenausstellungen (Auswahl)
LA IMAGEN DEL ANIMAL, Caja de Ahorros, Madrid 1983 – LA BIENNALE DI VENEZIA, 1986 – CRISTINA IGLESIAS, JUAN MUÑOZ, SUSANA SOLANO, CAPC Musée d'Art Contemporain de Bordeaux, 1987 – ESPAGNE 87. DYNAMIQUES ET INTERROGATIONS, ARC Musée d'Art Moderne de la Ville de Paris, 1987 – SPAIN. ART TODAY, Museum of Modern Art, Takanawa 1989 – THE BIENNALE OF SYDNEY, 1990

Übrige Literatur (Auswahl)
Aurora García: CRISTINA IGLESIAS, »Artforum«, Februar 1988 – Uta Maria Reindl: CRISTINA IGLESIAS, »Kunstforum International«, Bd. 94, 1988 – Alexandre Melo: CRISTINA IGLESIAS, »Flash Art« (spanische Ausgabe), Nr. 1, 1988 – Catherine Grout: JUAN MUÑOZ, CRISTINA IGLESIAS. SCULPTURE, »Artstudio«, Herbst 1989

MASSIMO KAUFMANN

Geboren 1963 in Mailand, studierte an der dortigen Universität Philosophie, seit 1987 Einzelausstellungen im Studio Guenzani, Mailand. Ausstellungen bei Studio Scalise, Neapel, und in der Galerie Faust, Genf, 1988 Teilnahme an der Ausstellung MAILAND ART LOOK in der Galerie Amer, Wien, lebt in Mailand.

Kaufmanns Objekte, Installationen oder Tableaus visualisieren philosophische, historische und kunstgeschichtliche Fragestellungen. In einer Serie von Arbeiten untersucht der Künstler das Verhältnis von Gewicht, Form, Figur und Farbe, indem er beispielsweise zwischen verschiedenfarbigen, geeichten Gewichten eine Spannung herstellt oder sie Zitaten aus der Kunstgeschichte, Weltdarstellungen oder Stoffbahnen zuordnet. Die ästhetische Konfrontation und Zuordnung verbindet inhaltliche und semantische Problemstellungen. Das gilt auch für die Nachbildungen einer Weltkarte durch Zollstöcke und für die Arbeiten, die auf Tüchern Zeichen, Formeln, Skizzen und sprachliche Elemente miteinander kombinieren. Schwere und Leichtigkeit, Maß, Zahl und Gewicht bestimmen die Werke Kaufmanns.

Ausstellungsverzeichnis siehe:
Elena Pontiggia: DELLE MISURE, DEI PESI CON SEI OPERE DI MASSIMO KAUFMANN, (Edizioni El Bagatt) Bergamo 1989

Künstlerschriften
OTRAS RECENSIONES. DING, »Flash Art« (italienische Ausgabe), Nr. 147, 1988/89 – WELTANSCHAUUNG, »Juliet Art Magazine«, Nr. 39, 1989/90

Kataloge zu Gruppenausstellungen (Auswahl)
SE I FISICI PRODUCONO DELL'ANTIMATERIA, SARÀ PERMESSO AGLI ARTISTI, GIÀ SPECIALISTI IN ANGELI DI DIPINGERLA, Galleria Fac Simile, Mailand 1986 – CARLO GUAITA, MASSIMO KAUFMANN, MARCO MAZZUCCONI, MAURIZIO PELLEGRINI, Galleria Lidia Carrieri, Rom 1988 – MAILAND ART LOOK, Galerie Amer, Wien 1988 – IL CIELO E DINTORNI. DA ZERO ALL'INFINITO, Castello di Volpaia, Radda in Chianti 1988 – DAVVERO. RAGIONI PRATICHE NELL'ARTE, L'Osservatorio, Mailand 1988 – PUNTI DI VISTA, Studio Marconi, Mailand 1989 – CARNET DE VOYAGES-1, Fondation Cartier, Jouy-en-Josas 1990

Übrige Literatur (Auswahl)
Franco Mollica: MASSIMO KAUFMANN. STUDIO SCALISE, »Tema Celeste«, Nr. 27/28, 1990 – Angela Vettese: INTERVISTA A MASSIMO KAUFMANN, »Flash Art« (italienische Ausgabe), Nr. 160, 1991

MIKE KELLEY

Geboren 1954 in Detroit (Michigan), studierte bis 1976 an der University of Michigan, Ann Arbor, und bis 1978 am California Institute of the Arts, Valencia. 1978 erste Performance in Los Angeles, 1981 erste

Einzelausstellung in der Mizuno Gallery, Los Angeles. Ausstellungen bei Metro Pictures, New York, Rosamund Felsen Gallery, Los Angeles, Jablonka Galerie, Köln, u.a., 1988 Teilnahme an der Biennale in Venedig (Aperto) und an der BiNationale in Boston und Düsseldorf, lebt in Los Angeles.

Kelley zitiert und interpretiert in seinem Werk vor allem die Elemente heutiger Massenkultur und integriert das Funktionieren künstlerischer, philosophischer, psychologischer und ideologischer Mechanismen. Texte, Zeichnungen, Fotografien, Objekte kreisen bestimmte Themen ein, die zum Teil durch Performances abschließend erweitert werden. Das seine Arbeit bestimmende Aufeinandertreffen von »hoher« und »niedriger« Kultur, von konzeptueller Haltung und subjektiver Deutung führt häufig zu ironischen Kommentaren. Alles kann mit allem verbunden und kombiniert werden. Kelley stellt verblüffende Bezüge her und springt spielerisch in dem von ihm selbst gesetzten inhaltlichen Rahmen von einem Element zum anderen. Beispielsweise konfrontiert er in seiner Installation PAY FOR YOUR PLEASURE (1988) 42 Transparente mit Portraits und Zitaten von Dichtern, Philosophen, Schriftstellern und anderen berühmten Persönlichkeiten einem von einem Mörder geschaffenen Bildwerk. Groteske Bezüge finden sich auch in den Werken, die erotische und sexuelle Anspielungen enthalten. Karikaturen, Werke mit applizierten Stoffpuppen, Sprachbilder, Zeichnungen verbinden »ernste Themen« mit trivialen Präsentationsformen, die auf Elemente des Kitsches und der Alltagsästhetik verweisen. Mike Kelley: »Mein Interesse an der komischen Form z.B. kommt im Grunde vom Konzeptualismus her. Ich mußte entscheiden, welches das einfachste Mittel war, etwas bildlich darzustellen – wie man das auch beim Schreiben macht. Aber mir ging es darum, wie man die Dinge in Bilder faßt und nicht, wie man sie sagt.«

Ausstellungsverzeichnis und Bibliographie siehe:
MIKE KELLEY, Jablonka Galerie, Köln 1989

Künstlerschriften (Auswahl)
THE PARASITE LILY, »High Performance«, Nr. 11/12, 1980 – THE MONITOR AND THE MERRIMAC, »High Performance«, Nr. 14, 1981 – MEDITATION ON A CAN OF VERNORS, »High Performance«, Nr. 17/18, 1982 – PLATO'S CAVE, ROTHKO'S CHAPEL, LIN-COLN'S PROFILE, New York 1986 – FOUL PERFECTION. THOUGHTS ON CARICATURE, »Artforum«, Januar 1989

Katalog
THREE PROJECTS. HALF A MAN, FROM MY INSTITUTION TO YOURS, PAY FOR YOUR PLEASURE, The Renaissance Society at the University of Chicago, 1988

Kataloge zu Gruppenausstellungen (Auswahl)
SOUND, Los Angeles Institute of Contemporary Art, 1979 – CONTEMPORARY DRAWINGS, University Art Museum, University of California, Santa Barbara 1981 – THE FIRST SHOW, Museum of Contemporary Art, Los Angeles 1983 – THE BIENNALE OF SYDNEY, 1984 – BIENNIAL EXHIBITION, Whitney Museum of American Art, New York 1985 – INDIVIDUALS. A SELECTED HISTORY OF CONTEMPORARY ART. 1945–1986, Museum of Contemporary Art, Los Angeles 1986 – AVANT-GARDE IN THE EIGHTIES, Los Angeles County Museum of Art, 1987 – CAL ARTS. SKEPTICAL BELIEF(s), The Renaissance Society at the University of Chicago, 1987 – LA BIENNALE DI VENEZIA, 1988 – GRAZ 1988, Grazer Kunstverein, Stadtmuseum Graz, 1988 – THE BINATIONAL. AMERICAN ART OF THE LATE 80's, Boston, (DuMont) Köln 1988 – A FOREST OF SIGNS. ART IN THE CRISIS OF REPRESENTATION, Los Angeles 1989 – BIENNIAL EXHIBITION, Whitney Museum of American Art, New York 1989 – PROSPECT 89, Frankfurt a.M. 1989 – LE DÉSENCHANTEMENT DU MONDE, Villa Arson, Centre National d'Art Contemporain, Nizza 1990

Übrige Literatur (Auswahl)
Howard Singermann: MIKE KELLEY, »Artforum«, Dezember 1981 – Robert L. Pincus: MICHAEL KELLEY AT BEYOND BAROQUE AND ROSAMUND FELSEN, »Art in America«, September 1983 – Dan Cameron: MIKE KELLEY'S ART OF VIOLATION, »Arts Magazine«, Juni 1986 – John Howell: MIKE KELLEY. PLATO'S CAVE, ROTHKO'S CHAPEL, LINCOLN'S PROFILE, »Artforum«, Mai 1987 – Holland Cotter: EIGHT ARTISTS INTERVIEWED, »Art in America«, Mai 1987 – Laurie Palmer: MIKE KELLEY. RENAISSANCE SOCIETY, »Artforum«, September 1988 – Norbert Messler: MIKE KELLEY. GALERIE JABLONKA, »Artforum«, Sommer 1989 – Jutta Koether: B-B-BILDUNG, »Parkett«, Nr. 24, 1990

KAZUO KENMOCHI

Geboren 1951 in Odawara/Kanagawa (Japan), 1973 erste Einzelausstellung in der Muramatsu Gallery, Tokio. Ausstellungen bei Sato Gallery, Tokio, Tokiwa Gallery, Tokio, Galerie Maier-Hahn, Düsseldorf, Galerie Dioptre, Genf, Independent Gallery, Tokio, Interforme Atelier, Osaka, u.a., Teilnahme an der Ausstellung JAPANISCHE KUNST DER ACHTZIGER JAHRE im Frankfurter Kunstverein, lebt in Tokio.

Kenmochis skulpturale Arbeiten der 80er Jahre sind fast alle von riesigem Ausmaß. Aus geteertem Holz baut er hohe, sich nach oben verjüngende Säulen, wallförmige Rauminstallationen, zerbrochene Schiffskörper. Das verwendete Holz ist gefundenes Holz, das meist zuvor als Baumaterial diente. Erinnerung haftet dem Material an. Ein Aspekt der Vergänglichkeit kommt ins Spiel. Der konstruktive Aufbau und die Oberflächenbehandlung des Materials betonen den Eindruck des Verfalls. Assoziationen werden geweckt, die den Werken eine Aura »nach der Zerstörung« geben. Dies trifft auch auf die Bilder Kenmochis zu, die er oft seinen im Raum installierten Skulpturen konfrontiert. Übermalungen verstören die Realität des fotografischen Bildes. Wirklichkeit wird zum gefährdeten Zustand.

Ausstellungsverzeichnis siehe:
JAPANISCHE KUNST DER ACHTZIGER JAHRE, Frankfurter Kunstverein, (Edition Stemmle) Schaffhausen 1990

JON KESSLER

Geboren 1957 in Yonkers (New York), bis 1980 Studium an der State University of New York, Purchase, 1981 Teilnahme am Independent Study Program des Whitney Museum, New York, 1983 erste Einzelausstellung bei Artists Space, New York. Ausstellungen bei Gallery Bellman, New York, Luhring Augustine & Hodes Gallery, New York, Galerie Max Hetzler, Köln, Galerie Crousel-Robelin, Paris, Luhring Augustine Hetzler Gallery, Santa Monica, u. a., 1985 Teilnahme an der Biennale in São Paulo, lebt in New York und Paris.

Neben Objektkästen mit Lichtprojektionen und Fotografien präsentiert Kessler »Maschinen«, die – oft als raumfüllende Installation – ihr Eigenleben vorführen. Kessler fügt unterschiedliche Materialien und Fundstücke – Steine, Äste, Schläuche, Alltagsobjekte – zusammen. In einigen Arbeiten wird Kitsch aus China oder Japan zitiert und mit dem High-Tech-Design der Maschinen verfremdend kombiniert. Zusätzlich zu den Gegenständen in Bewegung werden lichtkinetische Momente ins Spiel gebracht. Die jüngst entstandenen Plastiken zitieren Architekturformen und verwandeln Elemente der modernen Metropolen in ein Spiel von Licht, Bewegung, Konstruktion und Imagination. »Diese Skulpturen arbeiten alle wie Uhren, die vom Kollaps der Zeit und der Auslöschung kultureller Unterschiede sprechen.« (David Joselit)

Ausstellungsverzeichnis und Bibliographie siehe:
LE DÉSENCHANTEMENT DU MONDE, Villa Arson, Centre National d'Art Contemporain, Nizza 1990

Kataloge und Monographien (Auswahl)
Luhring, Augustine & Hodes Gallery, New York 1985 – Museum of Contemporary Art, Chicago 1986

Kataloge zu Gruppenausstellungen (Auswahl)
AN INTERNATIONAL SURVEY OF RECENT PAINTING AND SCULPTURE, Museum of Modern Art, New York 1984 – BIENNIAL EXHIBITION, Whitney Museum of American Art, New York 1985 – MODERN MACHINES. RECENT KINETIC SCULPTURE, Whitney Museum at Philip Morris, New York 1985 – BIENAL DE SÃO PAULO, 1985 – NEW TRENDS IN CONTEMPORARY SCULPTURE. TEN OUTSTANDING SCULPTORS OF AMERICA AND JAPAN, Contemporary Sculpture Center, Tokio 1986 – LUMIÈRES, PERCEPTION-PROJECTION, Centre International d'Art Contemporain de Montréal, 1986 – ENDGAME. REFERENCE AND SIMULATION IN RECENT PAINTING AND SCULPTURE, Institute of Contemporary Art, Boston 1986 – NY ART NOW. THE SAATCHI COLLECTION, London 1988 – HORN OF PLENTY, Stedelijk Museum, Amsterdam 1989 – GOBER, HALLEY, KESSLER, WOOL. FOUR ARTISTS FROM NEW YORK, Kunstverein München, 1989 – REORIENTING. LOOKING EAST, Third Eye Centre, Glasgow 1990 – STATUS OF SCULPTURE, Espace Lyonnais d'Art Contemporain, Lyon 1990

Übrige Literatur (Auswahl)
Richard Armstrong: JON KESSLER, »Artforum«, Dezember 1983 – Michael Kohn: JON KESSLER, »Flash Art«, Oktober 1984 – Joshua Decter: JON KESSLER, »Arts Magazine«, Januar 1986 – Jerry Saltz: BEYOND BOUNDARIES, New York 1987 – Renate Puvogel: JON KESSLER, »Kunstforum International«, Bd. 94, 1988 – Lynne Cooke: ANAMNESIS. THE WORK OF JON KESSLER, »Artscribe«, Mai 1988 – Jeffrey Rian: JON KESSLER, »Galeries Magazine«, Nr. 30, 1989 – Daniela Goldmann: JON KESSLER. KONZEPTUELLE OBJEKTE. DIE TRANSFORMATION DES READY-MADE (Interview), »Nike«, Nr. 30, 1989 – Susan Kandel: JON KESSLER AT LUHRING AUGUSTINE HETZLER, »Arts Magazine«, März 1990 – David Pagel: JON KESSLER, »Art Issues«, Nr. 10, 1990

IMI KNOEBEL

Geboren 1940 in Dessau, studierte von 1964–1971 an der Staatlichen Kunstakademie Düsseldorf bei Joseph Beuys, 1968 erste Einzelausstellung mit Imi Giese in Charlottenborg, Kopenhagen (IMI + IMI). Ausstellungen bei Galerie René Block, Berlin, Galerie Heiner Friedrich, Köln und München, Achim Kubinski, Stuttgart, Galerie nächst St. Stephan, Wien, Galerie Erhard Klein, Bonn, Galerie Hans Strelow, Düsseldorf, u. a., Teilnahme an der DOCUMENTA 5, 1972, DOCUMENTA 6, 1977, DOCUMENTA 7, 1982, DOCUMENTA 8, 1987, lebt in Düsseldorf.

Knoebels Auffassung von Bild und Raum ist stark beeinflußt von seiner Beschäftigung mit dem Suprematismus und dem russischen Konstruktivismus. Nach »Linienbildern« zitiert der Künstler 1968 Kasimir Malewitsch's SCHWARZES KREUZ, verändert es aber, indem er es monumental vergrößert und, in sich verschoben, als Bildobjekt auf der Wand schweben läßt. Diese Auffassung von der Materialität und Spiritualität des Bildes, der Farbe, der Oberfläche, von seiner Stellung im Raum verwandelt Ausstellungen von Knoebel in Orte der Reflexion. Den Aspekt von Zwei- und Dreidimensionalität miteinander verbindend, präsentieren sich die Bilder zumeist als geometrische Holzplatten, die als monochrome farbige oder rohe Flächen isoliert, zu großen Arrangements zusammengefaßt, gestapelt oder mit anderen Holzkörpern oder Materialien kombiniert werden. Das

konstruktive Moment wird mit dem Prinzip Zufall gekoppelt: Ordnung in der Nähe des gestalteten Chaos. Grafische Arbeiten, Fotos, Projektionen bilden weitere Elemente des Werks. Die Auseinandersetzung mit dem Thema Raum führt Knoebel in zwei Varianten vor. Zum einen besetzt er ihn durch eine Vielzahl dreidimensionaler Objekte (z.B. RAUM 19, 1968), deren präzise Anordnung zwischen Ordnung und Unordnung fluktuiert. Zum anderen schafft er geschlossene große Kuben (HEERSTRASSE 16, 1984), die die Ausmaße von Knoebels Atelierküche zitieren. In Ausstellungen fügt Knoebel die Elemente seiner Arbeit variativ zueinander und zeigt sie als Partikel eines letztlich unabschließbaren ästhetischen Diskurses. »Die strenge Form evoziert die maßlose Verlockung der totalen Entgrenzung und den damit verbundenen erhabenen Schrecken der Selbstauflösung, sie evoziert die vage Sehnsucht nach dem wahren Grund des Seins, vielleicht, nach der undenkbaren Leere, in der wir uns aufgehoben träumen und die uns, wenn überhaupt, nur als Fall widerfährt, als eine in der Art von Edgar Allan Poe imaginierte, phantastische Fahrt in den jenseitigen Raum der Ungewißheit.« (Max Wechsler)

Ausstellungsverzeichnis siehe:
IMI KNOEBEL. TENTOONSTELLINGSINSTALLATIES. AUSSTELLUNGSINSTALLATIONEN 1968–1988, Bonnefantenmuseum Maastrich, 1989

Kataloge und Monographien (Auswahl)
PROJEKTION 4/1–11,5/1–11, Stedelijk Museum, Amsterdam 1972 – Städtische Kunsthalle Düsseldorf, 1975 – Stedelijk Van Abbemuseum, Eindhoven 1982 – Kunstmuseum Winterthur, 1983 – Städtisches Museum Abteiberg, Mönchengladbach 1984 – HEERSTRASSE 16, Wilhelm-Lehmbruck-Museum, Duisburg 1984 – Rijksmuseum Kröller-Müller, Otterlo 1985 – Staatliche Kunsthalle Baden-Baden, 1986 – Dia Art Foundation (mit Joseph Beuys und Blinky Palermo), New York 1988 – WERKEN UIT DE VERZAMELING INGRID EN HUGO JUNG, Museum van Hedendaagse Kunst, Antwerpen 1989 – L'IDEA DI EUROPA, Padiglione d'Arte Contemporanea di Milano, (De Luca Editori) Rom 1991

Kataloge zu Gruppenausstellungen (Auswahl)
IMI ART ETC., Galerie René Block, Berlin 1968 – STRATEGY: GET ARTS, Edinburgh International Festival, 1970 – SONSBEEK 71, Arnheim 1971 – PROSPECT 71. PROJECTION, Städtische Kunsthalle Düsseldorf, 1971 – DOCUMENTA 5, Kassel 1972 – 14×14, Staatliche Kunsthalle Baden-Baden, 1972 – SZENE RHEIN-RUHR '72, Museum Folkwang, Essen 1972 – MEDIUM FOTOGRAFIE, Städtisches Museum Leverkusen, Schloß Morsbroich, 1973 – PROJEKT '74, Wallraf-Richartz-Museum, Kunsthalle Köln, Kölnischer Kunstverein, 1974 – PROSPECTRETROSPECT, Städtische Kunsthalle Düsseldorf, (Verlag Walther König) Köln 1976 – DOCUMENTA 6, Kassel 1977 – KUNST IN EUROPA NA '68, Museum van Hedendaagse Kunst, Gent 1980 – PIER + OCEAN, Hayward Gallery, London 1980 – ART ALLEMAGNE AUJOURD'-HUI, ARC Musée d'Art Moderne de la Ville de Paris, 1981 – DOCUMENTA 7, Kassel 1982 – VON HIER AUS, Düsseldorf, (DuMont) Köln 1984 – 1945–1985. KUNST IN DER BUNDESREPUBLIK DEUTSCHLAND, Nationalgalerie, Berlin 1985 – DIE 60ER JAHRE. KÖLNS WEG ZUR KUNSTMETROPOLE, Kölnischer Kunstverein, 1986 – BEUYS ZU EHREN, Städtische Galerie im Lenbachhaus, München 1986 – SIMILIA / DISSIMILIA, Städtische Kunsthalle Düsseldorf, 1987 – DOCUMENTA 8, Kassel 1987 – REGENBOOG, Stedelijk Van Abbemuseum, Eindhoven 1987 – BRENNPUNKT DÜSSELDORF. JOSEPH BEUYS – DIE AKADEMIE – DER ALLGEMEINE AUFBRUCH 1962–1987, Kunstmuseum Düsseldorf, 1987 – ROT GELB BLAU, Kunstmuseum St. Gallen, 1988 – ZEITLOS, Berlin, (Prestel) München 1988 – BINATIONALE. DEUTSCHE KUNST DER SPÄTEN 80ER JAHRE, Düsseldorf, (DuMont) Köln 1988 – LA RAZÓN REVISADA. REASON REVISED, Fundación Caja de Pensiones, Madrid 1988 – PROSPECT 89, Frankfurt a.M. 1989 – BILDERSTREIT, Köln 1989 – OBJET/OBJECTIF, Galerie Daniel Templon, Paris 1989 – PHARMACON '90, Makuhari Messe, Tokio 1990

Übrige Literatur (Auswahl)
Gislind Nabakowski: W. KNOEBEL. PROJEKTION X, »Flash Art«, Nr. 32/33/34, 1972 – Marlis Grüterich: KNOEBEL. GALERIE FRIEDRICH, »Kunstforum International«, Bd. 25, 1978 – Wolfgang Max Faust / Gerd de Vries: HUNGER NACH BILDERN, Köln 1982 – Karin Thomas: ZWEIMAL DEUTSCHE KUNST NACH 1945, Köln 1985 – Johannes Stüttgen: CONVERSATION AVEC IMI KNOEBEL, »Plus«, Nr. 1, 1985 – Bernhard Bürgi: IMI KNOEBEL, »Wolkenkratzer Art Journal«, Nr. 11, 1986 – Donald Kuspit: IMI KNOEBEL'S TRIANGLE, »Artforum«, Januar 1987 – Stephan Schmidt-Wulffen: SPIELREGELN. TENDENZEN DER GEGENWARTSKUNST, Köln 1987 – Johannes Meinhardt: IMI KNOEBEL. TOPISCHE EVIDENZ, »Kunstforum International«, Bd. 87, 1987 – Max Wechsler: DAS VERMESSEN DER EMPFINDUNG. ZU IMI KNOEBEL, »Parkett«, Nr. 17, 1988 –

Robert Starr: BEUYS'S BOYS. BEUYS, KNOEBEL, PALERMO, »Art in America«, Nr. 3, 1988 – Karl Ruhrberg (Hrsg.): ZEITZEICHEN. STATIONEN BILDENDER KUNST IN NORDRHEIN-WESTFALEN, Köln 1989 – Norbert Messler: VON AUSSEN NACH INNEN NACH AUSSEN, DENN, »Noema Art Magazine«, Nr. 29, 1990

JEFF KOONS

Geboren 1955 in York (Pennsylvania), studierte 1972–1975 am Maryland Institute, College of Art, Baltimore, 1975–1976 an der School of the Art Institute of Chicago. 1980 erste Einzelausstellung in The New Museum, New York. Ausstellungen bei International With Monument Gallery, New York, Daniel Weinberg Gallery, Los Angeles, Galerie Max Hetzler, Köln, Sonnabend Gallery, New York, u.a., Teilnahme an SKULPTUR PROJEKTE IN MÜNSTER, 1987, und an der Biennale in Venedig (Aperto), 1990, lebt in New York.

Die Kunst Jeff Koons' lebt aus der Ironie, der Selbstinszenierung des Künstlers und aus dem kalkulierten Umgang mit den Strategien und Mechanismen des Kunstmarktes. Banale und kitschige Fundstücke des Alltagsdesigns und der Trivialkunst werden in Vitrinen zur Schau gestellt. Koons läßt Nippes, Rokokofiguren, Spielzeug in rostfreiem Edelstahl reproduzieren, die den Glanz

von Luxusartikeln zitieren. Daneben entstehen Holz- und Porzellanskulpturen mit banalen und erotischen Sujets, die in schriller Künstlichkeit arrangiert und stilisiert werden. Aufsehen erregte Koons u.a. auf der BIENNALE in Venedig (1990) mit einer in Oberammergau angefertigten Holzskulptur eines Liebesaktes mit dem italienischen Porno- und Politikstar Cicciolina. MADE IN HEAVEN, der Film zur Skulptur, soll 1991 der Öffentlichkeit vorgestellt werden. Koons: »Es gibt eine gewisse Kargheit, eine gewisse Leere in meinem Werk, eine innere Leere, die das Werk auch äußerlich leer erscheinen läßt. Ich glaube, gerade heute kann das Banale unsere Rettung sein. Banalität ist eines der wichtigsten uns zur Verfügung stehenden Mittel. Sie kann verführerisch sein. Sie ist eine große Verführerin, denn man hat unfreiwillig das Gefühl, ihr überlegen zu sein.«

Ausstellungsverzeichnis und Bibliographie siehe:
JEFF KOONS, Museum of Contemporary Art, Chicago 1988 – OBJECTIVES. THE NEW SCULPTURE, Newport Harbor Art Museum, Newport Beach (Kalifornien) 1990

Kataloge zu Gruppenausstellungen (Auswahl)
ENERGIE NEW YORK, Espace Lyonnais d'Art Contemporain, Lyon 1982 – A FATAL ATTRACTION. ART AND THE MEDIA, The Renaissance Society at the University of Chicago, 1982 – A DECADE OF NEW ART, Artists Space, New York 1984 – NEW SCULPTURE. ROBERT GOBER, JEFF KOONS, HAIM STEINBACH, The Renaissance Society at the University of Chicago, 1986 – PROSPECT 86, Frankfurt a.M. 1986 – ART AND ITS DOUBLE, Madrid 1987 – SKULPTUR PROJEKTE IN MÜNSTER, (DuMont) Köln 1987 – NY ART NOW. THE SAATCHI COLLECTION, London 1988 – THE BINATIONAL. AMERICAN ART OF THE LATE 80'S, Boston, (DuMont) Köln 1988 – REDEFINING THE OBJECT, University Art Galleries, Wright State University, Dayton (Ohio) 1988 – SCHLAF DER VERNUNFT, Kassel 1988 – CULTURAL GEOMETRY, Athen 1988 – MUSEUM DER AVANTGARDE. DIE SAMMLUNG SONNABEND NEW YORK, Berlin, (Electa) Mailand 1989 – PSYCHOLOGICAL ABSTRACTION, Athen 1989 – A FOREST OF SIGNS. ART IN THE CRISIS OF REPRESENTATION, Los Angeles 1989 – ARTIFICIAL NATURE, Deste Foundation for Contemporary Art, House of Cyprus, Athen 1990 – CULTURE AND COMMENTARY. AN EIGHTIES PERSPECTIVE, Washington 1990 – JARDINS DE BAGATELLE, Galerie Tanit, München 1990 – ENERGIEEN, Amsterdam 1990 – LA BIEN-

NALE DI VENEZIA, 1990 – D&S AUSSTELLUNG, Hamburg 1990 – LIFE-SIZE, Jerusalem 1990 – THE BIENNALE OF SYDNEY, 1990 – WEITERSEHEN, Krefeld 1990

Übrige Literatur (Auswahl)
Giancarlo Politi: LUXURY AND DESIRE (Interview), »Flash Art«, Nr. 132, 1987 – Roberta Smith: RITUALS OF CONSUMPTION, »Art in America«, Nr. 5, 1988 – COLLABORATIONS JEFF KOONS / MARTIN KIPPENBERGER, »Parkett«, Nr. 19, 1989 – Stuart Morgan: BIG FUN. FOUR REACTIONS TO THE NEW JEFF KOONS, »Artscribe«, Nr. 75, 1989

JANNIS KOUNELLIS

Geboren 1936 in Piräus, 1956 Übersiedlung nach Italien, 1960 erste Einzelausstellung in der Galleria La Tartaruga, Rom. Ausstellungen bei Galleria Gian Enzo Sperone, Turin und Rom, Galerie Folker Skulima, Berlin, Sonnabend Gallery, New York, Galleria Lucio Amelio, Neapel, Galerie Konrad Fischer, Düsseldorf, Galleria Christian Stein, Turin und Mailand, u.a., erste Rauminszenierungen 1967 in der Galleria L'Attico, Rom, Teilnahme an der DOCUMENTA 5, 1972, DOCUMENTA 6, 1977, DOCUMENTA 7, 1982, lebt in Rom.

Das Werk von Kounellis kann als Auseinandersetzung mit Sprache, Mythen, Kulturgeschichte, politischen und ästhetischen

Strukturen im Raum verstanden werden. 1958–1964 entstehen Bilder mit Buchstaben, Zahlen und Pfeilen, die dem Künstler auch als Partitur dienen. Seit 1967 inszeniert Kounellis Konfrontationen von Natur und künstlichen Strukturen. So stellt er z.B. 1969 elf Pferde in einer römischen Galerie zur Schau. Dieser bedeutende Schritt von der Leinwand weg hat seine Vorgeschichte in Arbeiten mit Papageien, anderen Vögeln, Pflanzen, denen Werke mit Feuer, Erde oder Kohle und deren Spuren folgen. Mitte der 70er Jahre beginnt Kounellis Tür- und Fensteröffnungen mit verschiedenen Materialien wie Steinen, Holzlatten, Gipsfiguren oder Möbelteilen zu verschließen (besonders eindrucksvoll im Martin-Gropius-Bau anläßlich der Berliner ZEITGEIST-Ausstellung 1982). Das ästhetische Prinzip der Reihung und Häufung dieser Vermauerungen findet sich – streng formalisiert – auch in den Wandarbeiten von Kounellis, die Materialien wie Feuer, Gas, Ruß, Stahl, Sackleinen, Gipsfragmente oder Blei poetisch zusammenfügen. Kounellis' »Politik der Form«, die sich auch in theatralischen Szenen (seit 1978 mit Carlo Quartucci) ausdrückt, läßt sich als die Suche nach dem einen Bild beschreiben, das tote und lebendige Materie, Tradition und Fortschritt, Politik und Individuum vereint. Kounellis: »Wir hatten uns vorgenommen abzuwarten, Woche um Woche haben wir uns an unser Versprechen gehalten, das Ergebnis ist unser formales Gut…«

Ausstellungsverzeichnis und Bibliographie siehe:
JANNIS KOUNELLIS, Museo d'Arte Contemporanea, Castello di Rivoli, Turin, (Fabbri Editori) Mailand 1988 – VIA DEL MARE, Stedelijk Museum, Amsterdam 1990

Künstlerschriften
Die wichtigsten Texte von Jannis Kounellis finden sich in: ODYSSÉE LAGUNAIRE. ECRITS ET ENTRETIENS 1966–1989, (Daniel Lelong Editeur) Paris 1990

Kataloge und Monographien (Auswahl)
L'ALFABETO DI KOUNELLIS, Galleria La Tartaruga, Rom 1961 – IL GIARDINO, I GIUOCHI, Galleria L'Attico, Rom 1967 – Kunstmuseum Luzern, 1977 – Galleria Mario Diacono, Bologna 1978 – Museum Folkwang, Essen 1979 – Stedelijk Van Abbemuseum, Eindhoven 1981 – Städtische Galerie im Lenbachhaus, München 1985 – Museum of Contemporary Art, Chicago 1986 – Gloria Moure: KOUNELLIS, Barcelona 1990

Kataloge zu Gruppenausstellungen (Auswahl)

SCHRIFT EN BEELD, Stedelijk Museum, Amsterdam 1963 – WHEN ATTITUDES BECOME FORM, Kunsthalle Bern, 1969 – ARTE POVERA. 13 ITALIENISCHE KÜNSTLER, Kunstverein München, 1971 – DOCUMENTA 5, Kassel 1972 – PROSPECTRETROSPECT, Städtische Kunsthalle Düsseldorf, (Verlag Walther König) Köln 1976 – DOCUMENTA 6, Kassel 1977 – WESTKUNST, Köln 1981 – A NEW SPIRIT IN PAINTING, London 1981 – '60 '80 ATTITUDES / CONCEPTS / IMAGES, Stedelijk Museum, Amsterdam 1982 – DOCUMENTA 7, Kassel 1982 – ZEITGEIST, Berlin 1982 – SKULPTUR IM 20. JAHRHUNDERT, Merian-Park, Basel 1984 – ROSENFEST. FRAGMENT XXX, daadgalerie, Berlin 1984 – CARNEGIE INTERNATIONAL, Museum of Art, Carnegie Institute, Pittsburgh 1985 – WIEN FLUSS, Wiener Festwochen, 1986 – TERRAE MOTUS 2, Villa Campolieto, Herculaneum, (Fondazione Amelio Istituto per l'Arte Contemporanea), Neapel 1986 – CHAMBRES D'AMIS, Gent 1986 – BEUYS ZU EHREN, Städtische Galerie im Lenbachhaus, München 1986 – POSITIONEN HEUTIGER KUNST, Nationalgalerie, Berlin 1988 – LA BIENNALE DI VENEZIA, 1988 – CARNEGIE INTERNATIONAL, Carnegie Museum of Art, Pittsburgh 1988 – MUSEUM DER AVANTGARDE. DIE SAMMLUNG SONNABEND NEW YORK, Berlin, (Electa) Mailand 1989 – BILDERSTREIT, Köln 1989 – ITALIAN ART IN THE 20TH CENTURY, Royal Academy of Arts, London, Staatsgalerie Stuttgart, (Prestel) München 1989 – DIE ENDLICHKEIT DER FREIHEIT, Berlin 1990

Übrige Literatur (Auswahl)

Germano Celant: ARTE POVERA, Mailand, Tübingen 1969 – Frank Popper: ART-ACTION AND PARTICIPATION, New York 1975 – Germano Celant: SENZA TITOLO 1974, Rom 1976 – Achille Bonito Oliva: EUROPE / AMERICA. THE DIFFERENT AVANTGARDES, Mailand 1976 – Mario Diacono: VERSO UNA NUOVA ICONOGRAFIA, Reggio Emilia 1984 – COLLABORATION JANNIS KOUNELLIS, »Parkett« Nr. 6, 1985 – Germano Celant: ARTE POVERA ARTE POVERA, Mailand 1985 – EIN GESPRÄCH / UNA DISCUSSIONE: JOSEPH BEUYS, JANNIS KOUNELLIS, ANSELM KIEFER, ENZO CUCCHI, Zürich 1986 – Alan Jones: KOUNELLIS UNBOUND, »Arts Magazine«, Nr. 7, 1990

ATTILA KOVÁCS

Geboren 1951 in Pécs (Ungarn), studierte 1969–1974 Architektur an der Technischen Universität in Budapest und 1974–1978 am Institut für Architekturdesign (György Csete-Gruppe) in Pécs. Seit 1979 Filmausstatter bei MaFilm, 1974 erste Einzelausstellung im Bercsényi Klub, Budapest. Ausstellungen bei Pécsi Galéria, Pécs, Tatgalerie, Wien, u. a., lebt in Budapest.

Kovács hat bisher seine Bild- und Raumvorstellungen bei verschiedenster Gelegenheit umsetzen können. Für Filme von Pál Sándor, András Jeles, Gábor Szabó oder István Szabó schuf er einprägsame Architekturen und Interieurs, die Zitate der Architektur-, Film- und Kunstgeschichte aufnehmen und unter skulpturalen Gesichtspunkten umformen. Archaische Formen, Anti-Design, technische Mythen und Materialbewußtsein prägen auch seine Ausstellungsinstallationen und Szenenbilder, beispielsweise für Richard Wagners RING (Turin, 1986–1988). Neben exzentrisch anmutenden Möbeln (VAMPIRE FURNITURE) entstehen seit 1986 Skulpturen und Bilder aus Eisen. Während die Skulpturen Elemente der Industriearchitektur abstrahierend variieren, zeigen die Bilder Industrielandschaften mit nackten Heroen oder Vampiren im Stil eines verfremdeten Sozialistischen Realismus. »Attila Kovács nutzt moderne Errungenschaften als klassische Vorbedingung der Destruktion. Die industrielle Produktion stirbt, nur noch Geister und Monster verleihen ihr den Anschein des Lebens.« (László Beke)

Ausstellungsverzeichnis und Bibliographie siehe:

KOVÁCS ATTILA. NECROPOLIS, Pécsi Galéria, Pécs 1987

Kataloge zu Gruppenausstellungen (Auswahl)

LA BIENNALE DE PARIS, 1982 – NOUVELLE BIENNALE DE PARIS, 1985 – TÖNE UND GEGENTÖNE, Messepalast, Wien 1985 – BACHMAN, KOVÁCS, RAJK, SZALAI, Dorottya utcai Galéria, Budapest 1986 – L'ART CONTEMPORAIN HONGROIS, Espace Lyonnais d'Art Contemporain, Lyon 1987 – TRIUMPH, Charlottenborg, Kopenhagen, Mücsarnok, Budapest, 1990

Übrige Literatur (Auswahl)

Anni di Ferro: MOVIE ARCHITECTURE, »Domus«, Nr. 644, 1983 – Juliana Balint: E SOLO UN FILM. JUST A MOVIE, »Abitare«, Dezember 1985 – Loránd Hegyi: WAYS FROM THE AVANTGARDE, Pécs 1989 – Loránd Hegyi: NEW IMAGES OF IDENTITY, »Flash Art«, Nr. 145, 1989

GUILLERMO KUITCA

Geboren 1961 in Buenos Aires, 1974 erste Einzelausstellung in der Galería Lirolay, Buenos Aires. Ausstellungen bei Julia Lublin Galería Del Retiro, Buenos Aires, Annina Nosei Gallery, New York, Galerie Barbara Farber, Amsterdam, Gian Enzo Sperone, Rom, u. a., Teilnahme an der Biennale in São Paulo 1985 und 1989, lebt in Buenos Aires.

In Kuitcas Bildern kehren bestimmte Motive in modifizierter Form immer wieder und bilden die Grundlage für eine ästhetische Umsetzung existentieller Erfahrungen. Nachdem der Künstler 1980 Pina Bauschs Tanztheater in Wuppertal erlebt hat, beginnt er theatralische Räume und Situationen zu malen, die emotional aufgeladene Geschichten erzählen. Dabei arbeitet er oft mit visuellen Zitaten. Ein wichtiges Leitmotiv seiner Bilder ist u.a. die Treppenszene aus Eisensteins Film PANZERKREUZER POTEMKIN. Seit Ende der 80er Jahre entstehen Haus- und Landkartenbilder. Innenräume oder Grundrisse variieren die Thematik der individuellen Isolation, Kartenmaterialien werden zu kritischen Weltbildern uminterpretiert. Kuitcas Arbeiten sind poetische Meditationen, in denen sich Melancholie, Klage und Verstörung in einer subtilen Malerei ausdrücken. »Mit großer Eindringlichkeit evozieren die Bilder Kuitcas die Vorstellung, daß die moderne Welt ein arm gewordener Ort ist.« (Charles Merewether)

Ausstellungsverzeichnis und Bibliographie siehe:

GUILLERMO DAVID KUITCA. OBRAS, 1982–1988, (Julia Lublin Ediciones), Buenos Aires 1989 – GUILLERMO KUITCA, Gian Enzo Sperone, Rom 1990

Kataloge und Monographien (Auswahl)

Galerie Barbara Farber, Amsterdam 1990 – Witte de With, Center for Contemporary Art, Rotterdam 1990

Kataloge zu Gruppenausstellungen (Auswahl)

BIENAL DE SÃO PAULO, 1985 – ART OF THE FANTASTIC. LATIN-AMERICA. 1920–1987, Indianapolis Museum of Art, 1987 – U-ABC, Stedelijk Museum, Amsterdam 1989 – BIENAL DE SÃO PAULO, 1989

Übrige Literatur (Auswahl)

Achille Bonito Oliva: INTERNATIONAL TRANS-AVANTGARDE, Mailand 1983 – Pierre Restany: BUENOS AIRES 1985. UN MOMENTO ESISTENZIALE, »Domus«, Nr. 661, 1985 – Jorge Glusberg: ART IN ARGENTINA, Mailand 1986 – Paola Morsiani: GUILLERMO KUITCA, »Juliet Art Magazine«, Nr. 48, 1990 – Robert Feintuch: GUILLERMO KUITCA AT ANNINA NOSEI, »Art in America«, Nr. 9, 1990 – Martijn van Nieuwenhuyzen: GUILLERMO KUITCA. JULIO GALAN, »Flash Art«, Nr. 154, 1990

GEORGE LAPPAS

Geboren 1950 in Kairo, studierte 1969–1973 Psychologie am Reed College, Portland (Oregon), 1975 Architektur an der Architectural Association School in London und 1976–1981 Bildhauerei an der Kunsthochschule in Athen, seit 1981 Einzelausstellungen in den Zoumboulakis Galleries, Athen. Ausstellungen bei Jean Bernier, Athen, Teilnahme an der Biennale in Venedig 1988 (Aperto) und 1990, seit 1989 Professor an der Kunsthochschule in Athen, lebt in Athen.

Eine überbordende Fülle von kleinen Metallskulpturen, ein weiträumiges Ensemble von metallenen Würfelsilhouetten breitet Lappas auf dem Boden eines Raums aus. Kombiniert mit Tierfiguren und abstrakten Stangenkonstruktionen, ergibt sich eine theatralische Inszenierung, die der Betrachter durchschreiten kann. Das spielerische Moment ist unübersehbar. Der Künstler als »homo ludens« verbindet konzeptuelle Überlegungen mit erzählerischen Elementen. Die Installationen umkreisen das Thema »Zufall und Notwendigkeit«. Die Kunst-Welt als »theatrum mundi« zeigt sich als Raum einer freigesetzten Phantasie. »In George Lappas' Werk wird der Betrachter zur Beteiligung eingeladen. Jede Installation besitzt Elemente, die bewegt werden können, die neue Möglichkeiten eröffnen, neue Denkfolgerungen. Die Werke sind nie auf sich selbst bezogen, ihre Bedeutung ist offen.« (Tessa Jackson)

Ausstellungsverzeichnis siehe:

AN INSTALLATION BY GEORGE LAPPAS. DICE WORKS, Tramway, Glasgow 1990

Kataloge und Monographien (Auswahl)

ABACUS, Zoumboulakis Galleries, Athen 1983 – Athena Schinas: SPACE PERCEPTION IN THE SCULPTURE OF GEORGE LAPPAS, Zoumboulakis Galleries, Athen 1983 – ANIMAL SKETCHES, Zoumboulakis Galleries, Athen 1986 – MAPPEMONDE, Zoumboulakis Galleries, Athen 1987 – GRECIA. XLIV BIENNALE DI VENEZIA 1990, Ministero della Cultura, Athen 1990

Kataloge zu Gruppenausstellungen (Auswahl)

BIENAL DE SÃO PAULO, 1987 – LA BIENNALE DI VENEZIA, 1988 – PSYCHOLOGICAL ABSTRACTION, Athen 1989 – LA BIENNALE DI VENEZIA, 1990

Übrige Literatur (Auswahl)

Christos Papoulias: GEORGE LAPPAS (Interview), »Tefchos«, Juli/August 1990

OTIS LAUBERT

Geboren 1946 in Valaská/Banská Bystrica (Tschechoslowakei), 1961–1965 Studium an der Kunstgewerbemittelschule, Bratislava, 1981 erste Einzelausstellung im Kulturhaus Orlová. Ausstellungen in der Jugend-Galerie, Brno, im Junior Club, Chmelnice, Prag, und in der Galerie Knoll, Wien, lebt in Bratislava.

Laubert sieht sich als Künstler, Poet und Sammler. In seinen Installationen hängt er Fundstücke – Kaugummipapierchen, Visitenkarten, benutzte Briefumschläge, Bruchstücke von Gegenständen – an dünne Fäden in Augenhöhe in einen weißen Raum. Der Betrachter kann sich zwischen ihnen hindurchbewegen. Die Dinge werden in der unmittelbaren Anschauung zum

Sprechen gebracht. Sie erzählen von der Unfreiheit, die sie sonst im Alltag durch ihre eindeutigen Funktionen besitzen. Das Banale wird ins Poetische verwandelt. »Das Motiv des bildenden Schaffens von Laubert ist die Wiederbelebung des Abfalls, das systematische Raussuchen der unbrauchbaren, vergessenen, weggeworfenen, abgenutzten Sachen, deren Funktion anscheinend ausgeschöpft wurde.« (Jana Geržová)

Kataloge
Výstavni Siň Domu Kultury Orlová (Kulturhaus Orlová), 1981 – Nádvoři Galerie Mladých, Brno 1987

GERHARD MERZ

Geboren 1947 in Mammendorf/München, studierte 1969–1973 an der Akademie der Bildenden Künste in München, 1975 erste Einzelausstellung im Kunstraum München. Ausstellungen bei Galerie Rüdiger Schöttle, München, Galerie Konrad Fischer, Düsseldorf, Galerie Schellmann & Klüser, München, Barbara Gladstone Gallery, New York, Galerie Tanit, München, Galerie Marika Malacorda, Genf, Galerie nächst St.Stephan, Wien, u.a., Teilnahme an der DOCUMENTA 6, 1977, DOCUMENTA 7, 1982, DOCUMENTA 8, 1987, lebt in München.

Nach Metallskulpturen beginnt Merz 1971 großformatige Rasterbilder und monochrome Bilder herzustellen, die in Gruppen und

Reihen präsentiert werden. Die Auseinandersetzung des Künstlers mit »Farbe als Farbe« zieht sich seither leitmotivisch durch das gesamte Werk, das sich einer philosophischen Ästhetik verpflichtet fühlt und die Positionen der klassischen Moderne – beispielsweise des Konstruktivismus oder Suprematismus – konzeptuell »vollenden« will. (Merz: »Es geht ja nicht ums Erfinden, es geht ums Vollenden.«) In den späten 70er Jahren verbindet er die Farbflächen mit streng typographischen Text- und Wortelementen. Seit 1982 beschäftigt sich Merz mit Siebdrucken nach Fotografien aus den Bereichen Kunst, Ethnologie, Landschaft usw. und kombiniert diese in Ausstellungen mit monochromen Bildern und Wandmalereien. Edle Rahmen akzentuieren die Bildflächen. Seit Mitte der 80er Jahre sind die Ausstellungen von Merz raumbestimmende Gesamtkunstwerke, in denen er seine bildnerischen Mittel wie Schrift, Farbe und Skulptur unter thematischen Gesichtspunkten zusammenfaßt. Durch Einbeziehung von architektonischen Elementen erweitert Merz in den letzten Jahren sein Inszenierungsrepertoire. »Schon längst gibt es mehr Kunst als Wände, um sie daran aufzuhängen. Dagegen setzt Merz einen Akt kultureller Ökologie; er schafft wieder Wände. Dem kleingewerblichen Wildwuchs von Kulissen für gestylte Sofas, Zahnarztpraxen und Amtshauskorridore hält Merz streng die Grundsatzfrage nach dem geistigen Raum der Kunst entgegen. Venturis Ausspruch: ›Less is bore‹ verdrehte den architektonischen Grundsatz Mies van der Rohes: ›Less is more‹. Dieses moderne Prinzip will Merz, gegen die Beliebigkeit postmodernen Blödelns, wieder ins Lot stellen. Merz ist Reformator des herrschenden Kunstbetriebs: ein Bilderstürmer gegen die geschwätzige Schilderei, ein Wanderprediger gegen den Ablaßhandel zwischen Kunst und Kapital.« (Beat Wyss)

Ausstellungsverzeichnis und Bibliographie siehe:
GERHARD MERZ. SALVE, Staatliche Kunsthalle Baden-Baden, 1987

Kataloge und Monographien (Auswahl)
Kunstraum München, 1975 – ZUSCHAUER. I LOVE MY TIME. BETON, Kunstraum München, 1982 – MONDO CANE, FIAC 83, Paris, (Galerie Tanit) München 1983 – Laszlo Glozer / Vittorio Magnago Lampugnani: GERHARD MERZ. TIVOLI, Köln 1986 – DOVE STA MEMORIA, Kunstverein München, 1986 – MCMLXXXVIII, Le Consortium, Dijon 1988 – MNEMOSYNE OR THE ART OF MEMO-

RY, Art Gallery of Ontario, Toronto 1988 – COSTRUIRE, Kunsthalle Zürich, 1989 – DE ORDINE GEOMETRICO, Stiftung De Appel, Amsterdam 1990 – DEN MENSCHEN DER ZUKUNFT, Kunstverein Hannover, 1990

Kataloge zu Gruppenausstellungen (Auswahl)
DOCUMENTA 6, Kassel 1977 – WESTKUNST-HEUTE, Köln 1981 – ART ALLEMAGNE AUJOURD'HUI, ARC Musée d'Art Moderne de la Ville de Paris, 1981 – DOCUMENTA 7, Kassel 1982 – VON HIER AUS, Düsseldorf, (DuMont) Köln 1984 – THE EUROPEAN ICEBERG, Art Gallery of Ontario, Toronto, (Mazzotta) Mailand 1985 – 1945–1985. KUNST IN DER BUNDESREPUBLIK DEUTSCHLAND, Nationalgalerie, Berlin 1985 – CHAMBRES D'AMIS, Gent 1986 – IMPLOSION. ETT POSTMODERN PERSPEKTIV, Moderna Museet, Stockholm 1987 – DOCUMENTA 8, Kassel 1987 – L'EPOQUE, LA MODE, LA MORALE, LA PASSION, Paris 1987 – MYTHOS ITALIEN. WINTERMÄRCHEN DEUTSCHLAND, Haus der Kunst, Staatsgalerie Moderner Kunst, München 1988 – BINATIONALE. DEUTSCHE KUNST DER SPÄTEN 80ER JAHRE, Düsseldorf, (DuMont) Köln 1988 – CULTURAL GEOMETRY, Athen 1988 – THE BIENNALE OF SYDNEY, 1988 – PROSPECT 89, Frankfurt a.M. 1989 – BLICKPUNKTE I, Musée d'Art Contemporain, Montréal 1989 – EINLEUCHTEN, Hamburg 1989 – KUNST DER 80ER JAHRE. AUS DER SAMMLUNG MARX, Art 21'90, Basel 1990

Übrige Literatur (Auswahl)
Dieter Hall: GERHARD MERZ, »Ink-Dokumentation 5«, Zürich 1980 – Bazon Brock: VON PAULUS ZUM SAULUS. ZUR ARBEIT MONDO CANE VON GERHARD MERZ, »Kunstforum International«, Bd. 67, 1983 – Christoph Blase: GERHARD MERZ. ELEGANZ MIT HARTEM KONZEPT, »Wolkenkratzer Art Journal«, Nr. 8, 1985 – Laszlo Glozer: GERHARD MERZ. TIVOLI, »Parkett«, Nr. 7, 1986 – Stephan Schmidt-Wulffen: ROOM AS MEDIUM, »Flash Art«, Nr. 31, 1986 – Sara Rogenhofer/Florian Rötzer: AN EINER ÄSTHETIK DER MACHT BIN ICH NICHT INTERESSIERT (Interview), »Kunstforum International«, Bd. 92, 1987/88 – Thomas Dreher: GERHARD MERZ. WERKE DER 80ER JAHRE, »Artefactum«, Nr. 25, 1988 – Beat Wyss: GERHARD MERZ. COSTRUIRE, »Noema Art Magazine«, Nr. 27, 1989 – Giorgio Maragliano: GERHARD MERZ (Interview), »Flash Art«, Nr. 152, 1990

OLAF METZEL

Geboren 1952 in Berlin, 1971–1977 Studium an der Freien Universität und an der Hochschule der Künste in Berlin, 1977–1978 Stipendium des Deutschen Akademischen Austauschdienstes (DAAD) für Italien, 1981 erste Installation SKULPTUR BÖCKHSTRASSE 7, 3. OG, Berlin. Ausstellungen bei Galerie Fahnemann, Berlin, Galerie Rudolf Zwirner, Köln, Produzentengalerie Hamburg, u.a., 1983 Arbeitsstipendium des Kulturkreises im Bundesverband der Deutschen Industrie, Köln, und Stipendium des Senators für Kulturelle Angelegenheiten, Berlin, 1986 P.S.1, New York, Kunstfonds, Bonn, Gastprofessur an der Hochschule für Bildende Künste, Hamburg. 1987 Teilnahme an der DOCUMENTA 8, Villa Massimo-Preis, Rom, Kunstpreis Glockengasse, Köln, 1990 Kurt Eisner-Preis, München. Seit 1990 Professur an der Akademie der Bildenden Künste, München, lebt in München.

Metzels Installationen beziehen sich auf Räume und Orte, ihre individuellen, ästhetischen und politischen Besonderheiten. Nach anfänglich brutal direkten Attacken auf Wände von Wohnungen und Häusern, die zumeist mit Trennscheiben und Stemmeisen vorgenommen wurden und sich einer politischen Symbolsprache bedienen (TÜRKENWOHNUNG ABSTAND 12.000,– DM VB, 1982), entstehen Plastiken, die als vorübergehende Denkmäler auch öffentliche Räume politisch bestimmen. Ein provokantes Beispiel ist sein Projekt 13.4.1981 zum SKULPTURENBOULEVARD in Berlin 1987, das an markanter Stelle auf dem Kurfürstendamm eine überdimensionale Türmung von Polizei-

absperrgittern zeigte. Zeitungsbilder, politische Symbole, Fundstücke dienen als Ausgangsmaterial für Skulpturen, die oft durch eine Serie von Zeichnungen vorbereitet und begleitet werden. In jüngster Zeit beschäftigt sich Metzel mit dem Thema Kommunikation (z.B. Zeitung) und elektronischen und chemischen Technologien. »Olaf Metzels Nähe zu Aggression, Zerstörung und Gewalt kommt aus dem Zorn, dem Zorn darüber, daß die Welt nicht vollendet ist. Er arbeitet an der Veränderung, indem er die Konflikte der Realität durch Kunst zur Sprache bringt und darüber die Möglichkeiten der Kunst erweitert.« (Uwe M. Schneede)

Ausstellungsverzeichnis und Bibliographie siehe:

OLAF METZEL. ZEICHNUNGEN 1985–1990, Kunstraum München, 1990 (weitere Stationen: Westfälisches Landesmuseum für Kunst und Kulturgeschichte, Münster, Institut für moderne Kunst Nürnberg)

Kataloge und Monographien (Auswahl)

Kunstraum München, 1982 – daadgalerie, Berlin 1984 – OLYMPISCHE KUNST / FÜNF-JAHRPLAN, Künstlerhaus Bethanien, Berlin 1985 – FLASCHEN UND NUMMERN, Galerie Fahnemann, Berlin 1985 – DER FÄLSCHER IST DER HELD DER ELEKTRONISCHEN KULTUR, Galerie Rudolf Zwirner, Köln 1989 – Galerie Fahnemann, Berlin 1989 – Produzentengalerie Hamburg, 1990 – Kurt Eisner-Preis 1990, München 1990

Kataloge zu Gruppenausstellungen (Auswahl)

SITUATION BERLIN, Galerie d'Art Contemporain des Musées de Nice, 1981 – KÜNST-LER-RÄUME, Kunstverein in Hamburg, 1983 – THE BIENNALE OF SYDNEY, 1984 – VON HIER AUS, Düsseldorf, (DuMont) Köln 1984 – MAGIRUS 117. KUNST IN DER HALLE, Ulm 1985 – DEM FRIEDEN EINE FORM GEBEN – ZUGEHEND AUF EINE BIENNALE DES FRIEDENS, Kunstverein in Hamburg, 1985 – JENISCH-PARK. SKULPTUR, Hamburg 1986 – SKULPTURENBOULEVARD, Berlin 1987 – 1961 BERLINART 1987, Museum of Modern Art, New York, (Prestel) München 1987 – DOCUMENTA 8, Kassel 1987 – SKULPTUR PROJEKTE IN MÜNSTER, (DuMont) Köln 1987 – ARBEIT IN GESCHICHTE – GESCHICHTE IN ARBEIT, Kunsthaus und Kunstverein in Hamburg, 1988 – PER GLI ANNI NOVANTA. NOVE ARTISTI A BERLINO, Padiglione d'Arte Contemporanea, Mailand 1989 – IN BETWEEN AND BEYOND. FROM GERMANY, The Power Plant, Toronto 1989 – THE BIENNALE OF SYDNEY, 1990

Übrige Literatur (Auswahl)

René Block: OLAF METZEL, »Das Kunstwerk«, Nr. 4–5, 1985 – Ursula Frohne: OLAF METZEL, »Wolkenkratzer Art Journal«, Nr. 4, 1986 – Michael Schwarz: OLAF METZEL. STAMMHEIM, 1984, »Kunst und Unterricht«, Heft 105, 1986 – Jürgen Hohmeyer: SYSTEMTRÄGER ÄTZEN, »Der Spiegel«, Nr. 24, 1989 – Wolfgang Blobel: DER COMPUTER ALS KUNSTOBJEKT. OLAF METZEL UND DIE ÄSTHETISCHE DEMONTAGE DES ELEKTRONIKFRUSTS, »Kunst und Elektronik«, Heft 2, 1989

YASUMASA MORIMURA

Geboren 1951 in Osaka, studierte 1971–1978 an der Kyoto City University of Art, 1986 erste Einzelausstellung in der Gallery Haku, Osaka. Ausstellungen bei ON Gallery, Osaka, Gallery NW House, Tokio, Mohly Gallery, Osaka, Sagacho Exhibit Space, Tokio, Nicola Jacobs Gallery, London, u.a., 1988 Teilnahme an der Biennale in Venedig (Aperto), lebt in Osaka.

Morimuras großformatige, farbige Fotofien inszenieren auf eine extrem subjektive Weise Meisterwerke der westlichen Hochkultur. Bekannte, oft reproduzierte Werke von Duchamp, Ingres, Manet, Velázquez oder Van Gogh werden detailliert nachgestellt und parodistisch verfremdet. Der Künstler ist hier zugleich Hauptdarsteller, Arrangeur und Requisiteur. Erotische Anspielungen, Androgynität, exzentrische Posen brechen die gewohnte Sicht auf die Kunstgeschichte. Das Zitat beginnt sich zu verselbständigen und im Zusammentreffen von östlichen und westlichen Traditionen und Anschauungen ein Eigenleben zu füh-

ren. Morimuras Werke »bilden ein kompliziert ineinander verflochtenes Blickrichtungs-Labyrinth zwischen dem Originalwerk, dem Werk von Morimura als dessen Nachahmung und den Augen des Betrachters. Das ist Morimuras eigene, höchst ironische Annäherung an die Kunstgeschichte, und gleichzeitig ist es wohl auch eine bittere, angriffslustige Kritik an dem ein wenig verqueren Blick der Japaner auf die westliche Kunst.« (Makoto Murata)

Ausstellungsverzeichnis und Bibliographie siehe
YASUMASA MORIMURA, Nicola Jacobs Gallery, London 1990

Katalog
DAUGHTER OF ART HISTORY, Sagacho Exhibit Space, Tokio 1990

Kataloge zu Gruppenausstellungen (Auswahl)
PHOTOGRAPHIC ASPECT OF JAPANESE ART TODAY, Tochigi Prefectural Museum of Fine Arts, Utsunomiya 1987 – LA BIENNALE DI VENEZIA, 1988 – EAST MEETS WEST. JAPANESE AND ITALIAN ART TODAY, Art L.A. '88, Los Angeles Convention Center, 1988 – AGAINST NATURE. JAPANESE ART IN THE EIGHTIES, San Francisco Museum of Modern Art, 1989 – REORIENTING. LOOKING EAST, Third Eye Centre, Glasgow 1990 – CULTURE AND COMMENTARY. AN EIGHTIES PERSPECTIVE, Washington 1990 – JAPANISCHE KUNST DER ACHTZIGER JAHRE, Frankfurter Kunstverein, (Edition Stemmle) Schaffhausen 1990

Übrige Literatur (Auswahl)
Shinji Kohmoto: ›A SECRET AGREEMENT‹, COCO, KYOTO, »Flash Art«, Nr. 140, 1988 – Janet Koplos: YASUMASA MORIMURA AT NW HOUSE, »Art in America«, Juni 1989 – Azby Brown: YASUMASA MORIMURA, »Artforum«, Mai 1990 – Kate Bush: YASUMASA MORIMURA, »Artscribe«, Januar/Februar 1991

REINHARD MUCHA

Geboren 1950 in Düsseldorf, 1977 erste Einzelausstellungen ...SONDERN STATTDESSEN EINEN DRECK WIE MICH in der Verwaltungs- und Wirtschaftsakademie Düsseldorf, Ausstellungen bei Galerie Max Hetzler, Stuttgart und Köln, Galerie Bärbel Grässlin, Frankfurt, Galerie Konrad Fischer, Düsseldorf, Galleria Lia Rumma, Neapel, u.a., 1987 Teilnahme an der Aus-

stellung SKULPTUR PROJEKTE IN MÜNSTER und 1990 an der Biennale in Venedig, lebt in Düsseldorf.

Neben den Hinterglasschriftbildern haben besonders die Installationen von Mucha ihren Ausgangspunkt in den individuellen Erinnerungen, Stadt- und Kindheitserfahrungen, Befindlichkeiten und geistigen Auseinandersetzungen des Künstlers. Sie objektivieren sich im konkreten Umgang mit Gegenständen, die teilweise aus der privaten Sphäre des Künstlers stammen, teilweise von Baumärkten oder aus dem Fundus, den ein Museum oder der Ausstellungsort bereitstellt: Büromöbel, Vitrinen, Leitern oder Stellwände. Aus diesen Elementen macht Mucha im Sinne der Bricollage poetisch nüchterne Konstruktionen. Werktitel verweisen oft auf bestimmte Orte, emotionale oder intellektuelle Positionen des Künstlers. Im Kontext von Kunst arbeitet Mucha mit dem Kontext Kunst und präsentiert die Präsentation – besonders eindringlich in seinem Beitrag DEUTSCHLANDGERÄT auf der Biennale in Venedig 1990. – »Vielleicht bedeutet dies das eigentliche Faszinosum angesichts der Plastiken und Installationen von Reinhard Mucha, die Hingabe an die Dinge, die kenntnisreich sein muß, weil sie sich für die Geschichte der genauen Verbindungen zwischen den Dingen und zwischen Menschen und Dingen interessiert, für die Geschichten des Umgangs und der Gewohnheiten mit ihnen, für die Verbindung mit ihrem Schicksal schließlich, mit dem die Dinge ihrerseits Anteil genommen haben (und weiter nehmen) an dem, was der Künstler Mucha als ›kollektive Biografie‹ bezeichnet.« (Patrick Frey)

Ausstellungsverzeichnis siehe:
BERND UND HILLA BECHER, REINHARD MUCHA. DEUTSCHER PAVILLON, La Biennale di Venezia, 1990

Kataloge und Monographien (Auswahl)
ANNEMARIE- UND WILL-GROHMANN-STIPENDIUM 1981, Staatliche Kunsthalle Baden-Baden, 1981 – WARTESAAL, Galerie Max Hetzler, Stuttgart 1982 – DAS FIGUR-GRUND PROBLEM IN DER ARCHITEKTUR DES BAROCK (FÜR DICH ALLEIN BLEIBT NUR DAS GRAB), Württembergischer Kunstverein, Stuttgart 1985 – GLADBECK, Centre Georges Pompidou, Paris 1986 – KASSE BEIM FAHRER, Kunsthalle Bern, und NORDAUSGANG, Kunsthalle Basel, 1987

Kataloge zu Gruppenausstellungen (Auswahl)
WPPT, Kunst- und Museumsverein, Wuppertal 1978 – KUNST WIRD MATERIAL, Nationalgalerie, Berlin 1982 – KONSTRUIERTE ORTE, Kunsthalle Bern, 1983 – VON HIER AUS, Düsseldorf, (DuMont) Köln 1984 – GÜNTHER FÖRG, GEORG HEROLD, HUBERT KIECOL, MEUSER, REINHARD MUCHA, Galerie Peter Pakesch, Wien 1985 – THE EUROPEAN ICEBERG, Art Gallery of Ontario, Toronto, (Mazzotta) Mailand 1985 – DE SCULPTURA, Wiener Festwochen, Messepalast, Wien 1986 – THE BIENNALE OF SYDNEY, 1986 – SIEBEN SKULPTUREN, Kölnischer Kunstverein, 1986 – IMPLOSION. ETT POSTMODERN PERSPEKTIV, Moderna Museet, Stockholm 1987 – SKULPTUR PROJEKTE IN MÜNSTER, (DuMont) Köln 1987 – BiNATIONALE. DEUTSCHE KUNST DER SPÄTEN 80ER JAHRE, Düsseldorf, (DuMont) Köln 1988 – ZEITLOS, Berlin, (Prestel) München 1988 – BILDERSTREIT, Köln 1989 – EINLEUCHTEN, Hamburg 1989 – OPEN MIND, Gent 1989 – CULTURE AND COMMENTARY. AN EIGHTIES PERSPECTIVE, Washington 1990 – LIFE-SIZE, Jerusalem 1990 – WEITERSEHEN, Krefeld 1990

Übrige Literatur (Auswahl)
Germano Celant: STATIONS ON A JOURNEY, »Artforum«, Nr. 24, 1985 – Walter Grasskamp: DER VERGESSLICHE ENGEL, München 1986 – Pier Luigi Tazzi: REINHARD MUCHA, »Wolkenkratzer Art Journal«, Nr. 5, 1986 – Stephan Schmidt-Wulffen: ROOMS AS MEDIUM, »Flash Art«, Nr. 131, 1986/1987 – Pier Luigi Tazzi: REINHARD MUCHA, »Artforum«, Nr. 25, 1987 – Patrick Frey: REINHARD MUCHA. VERBINDUNGEN, »Parkett«, Nr. 12, 1987 – Philip Monk: REINHARD MUCHA. THE SILENCE OF PRESENTATION, »Parachute«, Nr. 51, 1988 – Julian Heynen: REINHARD MUCHA, »Das Kunstwerk«, Nr. 41, 1989 – Alexander Pühringer: REINHARD MUCHA. EINE ANNÄHERUNG, »Noema Art Magazine«, Nr. 31, 1990

JUAN MUÑOZ

Geboren 1953 in Madrid, studierte 1979 an
der Central School of Art and Design und an
der Croydon School of Art and Technology
in London, 1982 am Pratt Institute in New
York, 1984 erste Einzelausstellung in der
Galería Fernando Vijande, Madrid. Ausstel-
lungen bei Galeria Cómicos, Lissabon, Ga-
lerie Joost Declercq, Gent, Galería Marga
Paz, Madrid, Galerie Konrad Fischer, Düs-
seldorf, Lisson Gallery, London, Marian
Goodman Gallery, New York, u.a., 1986
Teilnahme an der Ausstellung CHAMBRES
D'AMIS in Gent und an der Biennale in
Venedig (Aperto), lebt in Madrid.

Mitte der 80er Jahre beginnt Muñoz archi-
tektonische Elemente, z.B. Balkongitter,
Treppengeländer oder Minarette, räumlich
zu isolieren oder durch minimale Eingriffe
zu verändern. Diese Isolierung erreicht der
Künstler durch ein Eingehen auf den jewei-
ligen Raum und insbesondere durch eine
spezielle Gestaltung der Bodenfläche, die
nun – als Teil der Inszenierung – den Raum
erweitert und die Vereinzelung des Objekts
potenziert. Auf ähnliche Weise geht Muñoz
auch auf die menschliche Figur ein. Einzel-
ne skulpturierte Körperteile werden isoliert
und mit Möbeln kombiniert. Zwerge, Man-
nequins, Soldaten, Marionetten oder Tän-
zerinnen – in Bronze oder Holz – arrangiert
Muñoz auf dem Boden, auf Konsolen, Sok-
keln oder Gerüsten. Figur, Pose, Materiali-
tät, Accessoires und Größe dieser Skulptu-
ren setzen sich in dramatische Beziehung
zum Ort, seiner Ausstattung und den ande-
ren künstlerischen Elementen der Installa-
tion. Seit 1989 variiert Muñoz u.a. das
Thema Drachen in seinen metaphorischen,
theatralischen Räumen. Juan Muñoz: »Ich

errichte Metaphern in Gestalt von Skulp-
tur, weil ich keine andere Möglichkeit
sehe, mir das, was mich beunruhigt, zu
erklären.«

Ausstellungsverzeichnis und Bibliographie siehe:
JUAN MUÑOZ, The Renaissance Society at
the University of Chicago, 1990 (weitere
Station: Centre d'Art Contemporain, Genf)

Kataloge und Monographien (Auswahl)
ULTIMOS TRABAJOS, Galería Fernando Vi-
jande, Madrid 1984 – FRAC des Pays de
La Loire (mit Lili Dujourie), Abbaye de Fon-
tevraud, 1987 – SCULPTURE DE 1985 À 1987,
Musée d'Art Contemporain de Bordeaux,
1987

Kataloge zu Gruppenausstellungen (Auswahl)
LA IMAGEN DEL ANIMAL, Caja de Ahorros,
Madrid 1983 – V. SALÓN DE LOS 16, Muséo
Español de Arte Contemporáneo, Madrid
1985 – LA BIENNALE DI VENEZIA, 1986 –
1981–1986. PINTORES Y ESCULTORES ESPAÑO-
LES, Fundación Caja de Pensiones, Madrid
1986 – CHAMBRES D'AMIS, Gent 1986 –
STEIRISCHER HERBST '88, Grazer Kunstver-
ein, 1988 – MAGICIENS DE LA TERRE, Centre
Georges Pompidou, Grande Halle de la Vil-
lette, Paris 1989 – SPAIN ART TODAY, Mu-
seum of Modern Art, Takanawa, 1989 –
BESTIARIUM. JARDIN-THÉÂTRE, Entrepôt-
Galerie du Confort Moderne, Poitiers 1989
– PSYCHOLOGICAL ABSTRACTION, Athen
1989 – LE SPECTACULAIRE, Centre d'Histoi-
re de l'Art Contemporain, Rennes 1990 –
OBJECTIVES. THE NEW SCULPTURE, New-
port Beach (Kalifornien) 1990 – THE BIEN-
NALE OF SYDNEY, 1990 – POSSIBLE WORLDS.
SCULPTURE FROM EUROPE, Institute of Con-
temporary Arts, Serpentine Gallery, Lon-
don 1990 – WEITERSEHEN, Krefeld 1990

Übrige Literatur (Auswahl)
Kevin Power: JUAN MUÑOZ, »Artscribe«,
Sommer 1987 – José-Luis Brea: JUAN
MUÑOZ. THE SYSTEM OF OBJECTS, »Flash
Art«, Januar / Februar 1988 – Alexandre
Melo: SOME THINGS THAT CANNOT BE SAID
ANY OTHER WAY, »Artforum«, Mai 1989 –
Luk Lambrecht: JUAN MUÑOZ, »Flash Art«,
November/Dezember 1989 – Kim Bradley:
JUAN MUÑOZ AT GALERÍA MARGA PAZ, »Art
in America«, Februar 1990 – James Roberts:
JUAN MUÑOZ, »Artefactum«, Nr. 32, 1990

BRUCE NAUMAN

Geboren 1941 in Fort Wayne (Indiana),
1960–1964 Studium der Mathematik und
Kunstgeschichte an der University of Wis-
consin, Madison, 1964–1966 Kunststu-
dium an der University of California, Da-
vis. 1966 erste Einzelausstellung in der
Nicholas Wilder Gallery, Los Angeles. Aus-
stellungen bei Leo Castelli Gallery, New
York, Galerie Konrad Fischer, Düsseldorf,
Sonnabend Gallery, Paris und New York,
Galleria Sperone, Turin, Yvon Lambert, Pa-
ris, Sperone Westwater Gallery, New York,
u.a., Teilnahme an der DOCUMENTA 4,
1968, DOCUMENTA 5, 1972, DOCUMENTA 6,
1977, DOCUMENTA 7, 1982, 1990 Max-Beck-
mann-Preis, Frankfurt a.M., lebt in Galis-
teo (New Mexico).

Naumans Gesamtwerk zeichnet sich aus
durch die Benutzung verschiedenster Me-
dien, Themen und Techniken. Zeichnun-
gen, Skulpturen, Installationen, Video, Fo-
tografie, Performance, Theater, Arbeiten
mit Neon verweigern sich jeder stilisti-
schen Definition. Der Gebrauch des jewei-
ligen künstlerischen Mediums entstammt
einem konzeptuellen Vorgehen, dessen
prozeßhafter Charakter oft von Zeichnun-
gen begleitet wird. In den 60er Jahren setzt
sich Nauman auf vielfältige Weise mit sei-
nem Körper auseinander. Performances, Vi-
deos und Fotografien führen exemplarisch
Selbsterfahrungen und Körperaktionen vor.
Skulpturen aus verschiedenen Materialien
wie Fiberglas oder Gummi setzen sich in
Relation zum Körper des Künstlers. Mit
Beginn der 70er Jahre werden Naumans
Arbeiten raumbestimmender. Skulpturen,
die auf Modellen für imaginäre Tunnel ba-
sieren, formulieren Raumsituationen. Der
Betrachter wird mehr und mehr in das Werk
einbezogen. Naumans LIVE-TAPED VIDEO
CORRIDOR (1969/70) etwa zielt auf eine
direkte Beteiligung. Gleichzeitig bekom-
men die Arbeiten einen politischen Cha-
rakter. Neonschriften und -figuren spre-
chen von Krieg, Gewalt, Sexualität. Skulp-
turen thematisieren die Folter (SOUTH
AMERICAN CIRCLE, 1981). In den Installa-
tionen der letzten Jahre entwirft Nauman
erschreckende Szenarien und Visionen.
Ängste und Bedrohungen werden evoziert
und zu einer körperlichen Erfahrung. Sich
drehende karussellartige Installationen
bringen den Betrachter in die Situation des
Verfolgers und Verfolgten. Schwebende
Tierkörper, die in verzerrten Positionen
oder verkrüppelt wie geklonte Mißgebilde
erscheinen, die eindringliche Demonstra-
tion der ERLERNTEN HILFLOSIGKEIT BEI RAT-

TEN (1988), die Verwendung von menschlichen Köpfen im Wachsabguß oder die CLOWN TORTURE-Videoinstallation (1987) attackieren den Betrachter und machen ihn zum mitdenkenden, mitfühlenden, mitleidenden Wesen. Bruce Nauman 1967: »The true artist helps the world by revealing mystic truths.«

Ausstellungsverzeichnis und Bibliographie siehe:

Coosje van Bruggen: BRUCE NAUMAN, (Rizzoli) New York 1988 (deutsche Ausgabe: Wiese Verlag, Basel 1988) – Jörg Zutter (Hrsg.): BRUCE NAUMAN. SKULPTUREN UND INSTALLATIONEN. 1985–1990, Museum für Gegenwartskunst, Basel, (DuMont) Köln 1990, (weitere Station: Städtische Galerie im Städelschen Kunstinstitut, Frankfurt a. M.)

Künstlerbücher, Künstlerschriften (Auswahl)

PICTURES OF SCULPTURES IN A ROOM, Davis (Kalifornien) 1965–1966 – BURNING SMALL FIRES, San Francisco 1968 – LAAIR, New York 1970 – FLOATING ROOM, New York 1973 – FLAYED EARTH/FLAYED SELF (SKIN/SINK), Los Angeles 1974 – THE CONSUMMATE MASK OF ROCK, Buffalo (New York) 1975 – FORCED PERSPECTIVE, Düsseldorf 1975

Kataloge und Monographien (Auswahl)

Leo Castelli Gallery, New York 1968 – WORK FROM 1965 TO 1972, Los Angeles County Museum of Art, 1972 – 1/12 SCALE MODELS FOR UNDERGROUND PIECES, Albuquerque Museum, 1981 – 1972–1981, Rijksmuseum Kröller-Müller, Otterlo 1981 – NEONS, Baltimore Museum of Art, 1982 – Museum Haus Esters, Krefeld 1983 – Whitechapel Art Gallery, London 1986 – DRAWINGS / ZEICHNUNGEN 1965–1986, Museum für Gegenwartskunst, Basel 1986 – PRINTS 1970–89, Castelli Graphics, Lorence Monk Gallery, New York, Donald Young Gallery, Chicago, 1989

Kataloge zu Gruppenausstellungen (Auswahl)

AMERICAN SCULPTURE OF THE SIXTIES, Los Angeles County Museum of Art, 1967 – DOCUMENTA 4, Kassel 1968 – OP LOSSE SCHROEVEN. SITUATIES EN CRYPTOSTRUCTUREN, Stedelijk Museum, Amsterdam 1969 – WHEN ATTITUDES BECOME FORM, Kunsthalle Bern, 1969 – KONZEPTION CONCEPTION, Städtisches Museum Leverkusen, Schloß Morsbroich, 1969 – TOKYO BIENNALE '70. BETWEEN MAN AND MATTER, Tokyo Metropolitan Art Gallery, 1970 – CONCEPTUAL ART, ARTE POVERA, LAND ART, Galleria Civica d'Arte Moderna, Turin 1970 – INFORMATION, Museum of Modern Art, New York 1970 – SIXTH GUGGENHEIM INTERNATIONAL EXHIBITION, Solomon R. Guggenheim Museum, New York 1971 – SONSBEEK 71, Arnheim 1971 – DOCUMENTA 5, Kassel 1972 – CONTEMPORANEA, Parcheggio di Villa Borghese, Rom 1973 – IDEA AND IMAGE IN RECENT ART, Art Institute of Chicago, 1974 – SPIRALEN UND PROGRESSIONEN, Kunstmuseum Luzern, 1975 – DRAWING NOW. 1955–1975, Museum of Modern Art, New York 1976 – DOCUMENTA 6, Kassel 1977 – SKULPTUR-AUSSTELLUNG IN MÜNSTER, Westfälisches Landesmuseum für Kunst und Kulturgeschichte, Münster 1977 – LA BIENNALE DI VENEZIA, 1978 – WERKE AUS DER SAMMLUNG CREX, Ink Halle für Internationale neue Kunst, Zürich 1978 – PIER + OCEAN, Hayward Gallery, London 1980 – LA BIENNALE DI VENEZIA, 1980 – DRAWING DISTINCTIONS. AMERICAN DRAWINGS OF THE SEVENTIES, Louisiana Museum, Humlebaek 1981 – WESTKUNST, Köln 1981 – DOCUMENTA 7, Kassel 1982 – SKULPTUR IM 20. JAHRHUNDERT, Merian-Park, Basel 1984 – CONTENT. A CONTEMPORARY FOCUS. 1974–1984, Hirshhorn Museum and Sculpture Garden, Smithsonian Institution, Washington 1984 – TRANSFORMATIONS IN SCULPTURE, Solomon R. Guggenheim Museum, New York 1985 – SONSBEEK 86, Arnheim 1986 – CHAMBRES D'AMIS, Gent 1986 – INDIVIDUALS. A SELECTED HISTORY OF CONTEMPORARY ART. 1954–1986, Museum of Contemporary Art, Los Angeles 1986 – L'EPOQUE, LA MODE, LA MORALE, LA PASSION, Paris 1987 – SKULPTUR PROJEKTE IN MÜNSTER, (DuMont) Köln 1987 – SCHLAF DER VERNUNFT, Kassel 1988 – ZEITLOS, Berlin, (Prestel) München 1988 – MUSEUM DER AVANTGARDE. DIE SAMMLUNG SONNABEND NEW YORK, Berlin, (Electa) Mailand 1989 – BILDERSTREIT, Köln 1989 – OPEN MIND, Gent 1989 – EINLEUCHTEN, Hamburg 1989 – LIFE-SIZE, Jerusalem 1990 – ENERGIEEN, Amsterdam 1990 – THE BIENNALE OF SYDNEY, 1990

Übrige Literatur (Auswahl)

Fidel A. Danieli: THE ART OF BRUCE NAUMAN, »Artforum«, Nr. 4, 1967 – Marcia Tucker: PHENAUMANOLOGY, »Artforum«, Nr. 4, 1970 – Willoughby Sharp: BRUCE NAUMAN (Interview), »Avalanche«, Nr. 2, 1971 – Robert Pincus-Witten: BRUCE NAUMAN. ANOTHER KIND OF REASONING, »Artforum«, Nr. 6, 1972 – Jürgen Harten: T FOR TECHNICS, B FOR BODY, »Art and Artists«, November 1973 – Germano Celant: DAS BILD EINER GESCHICHTE 1956–1976. DIE SAMMLUNG PANZA DI BIUMO, Mailand 1980 – Coosje van Bruggen: BRUCE NAUMAN. ENTRANCE, ENTRAPMENT, EXIT, »Artforum«, Nr. 10, 1986 – COLLABORATION BRUCE NAUMAN, »Parkett«, Nr. 10, 1986 – Joan Simon: BREAKING THE SILENCE (Interview), »Art in America«, Nr. 9, 1988 – Wulf Herzogenrath/Edith Decker (Hrsg.): VIDEO-SKULPTUR RETROSPEKTIV UND AKTUELL. 1963–1989, Köln 1989 – Lois E. Nesbit: LIE DOWN, ROLL OVER. BRUCE NAUMAN'S BODY-CONSCIOUS ART REAWAKENS NEW YORK, »Artscribe«, Nr. 82, 1990

CADY NOLAND

Geboren 1956 in Washington, 1988 erste Einzelausstellung bei White Columns, New York. Ausstellungen bei Wester Singel, Rotterdam, American Fine Arts, Co., New York, Anthony Reynolds Gallery, London, Massimo de Carlo, Mailand, Luhring Augustine Hetzler, Santa Monica, u. a., 1989 Teilnahme an der Ausstellung EINLEUCHTEN in den Deichtorhallen, Hamburg, und 1990 an der Biennale in Venedig (Aperto), lebt in New York.

Cady Nolands Assemblagen und Installationen benutzen die erzählerische Qualität von gefundenen Alltagsgegenständen und Pressefotos für eine politische und soziale Aussage über den historischen und augenblicklichen Zustand der amerikanischen

Kultur. Gebrauchsgüter, amerikanische Symbole (Fahnen, Hamburger, Bier etc.), Dinge aus dem Sport- und Polizeiwesen werden auf dem Boden gruppiert oder hängen an Metallarmaturen. Daneben stehen durchlöcherte Silhouettenfotos, häufig von Cowboys. Auf Metallplatten werden vergrößerte Fotos vom Leben und Tod politischer oder prominenter Persönlichkeiten wie Lincoln, Kennedy, Patricia Hearst präsentiert. Absperrgitter und Gehhilfen sind weitere symbolische Elemente der raumgreifenden Arbeiten. »Ihre Assemblagen bilden ein ausgeklügelt verwobenes Geschmeide um den Hals der amerikanischen Kultur. Nolands Installationen führen eine komplexe amerikanische Identität vor, wobei sie sich sozusagen der Umgangssprache bedient.« (Kirby Gookin)

Ausstellungsverzeichnis und Bibliographie siehe:
STATUS OF SCULPTURE, Espace Lyonnais d'Art Contemporain, Lyon 1990 – CADY NOLAND / FÉLIX GONZÁLES-TORRES. OB-JEKTE, INSTALLATIONEN, WANDARBEITEN, Neue Gesellschaft für Bildende Kunst, Berlin 1990 (weitere Station: Museum Fridericianum, Kassel)

Kataloge zu Gruppenausstellungen (Auswahl)
WHITE COLUMNS UPDATE, White Columns, New York 1988 – WORKS, CONCEPTS, PROCESSES, SITUATIONS, INFORMATION, Galerie Hans Mayer, Düsseldorf 1988 – FILLING IN THE GAP, Richard L. Feigen & Co., Chicago 1989 – A CLIMATE OF SITE, Galerie Barbara Farber, Amsterdam 1989 – EINLEUCHTEN, Hamburg 1989 – LA BIENNALE DI VENEZIA, 1990 – JARDINS DE BAGATELLE, Galerie Tanit, München 1990 – ART AGAINST AIDS, American Foundation for Aids Research, New York 1990 – CADY NOLAND, SAM SAMORE, KAREN SYLVESTER, Galerie Max Hetzler, Köln 1990

Übrige Literatur (Auswahl)
Robert Nickas: ENTROPY AND THE NEW OBJECTS, »El Paseante«, Oktober 1988 – Daniela Salvioni: CADY NOLAND. THE HOMESPUN VIOLENCE OF THE HEARTH, »Flash Art«, Oktober 1989 – Jan Avgikos: DEGRADED WORLD, »Artscribe«, Nr. 78, 1989 – Lisa Liebmann: CADY NOLAND AT AMERICAN FINE ARTS, »Art in America«, November 1989 – Jeanne Siegel: THE AMERICAN TRIP. CADY NOLAND'S INVESTIGATIONS, »Arts Magazine«, Dezember 1989 – Klaus Ottmann: CADY NOLAND. LA MORT EN ACTION, »Art Press«, Nr. 148, 1990 – Dan Cameron: CHANGING PRIORITIES IN AMERICAN ART, »Art International«, Nr. 10, 1990 – Michele Cone: CADY NOLAND (Interview), »Journal of Contemporary Art«, Nr. 2, 1990

MARCEL ODENBACH

Geboren 1953 in Köln, 1974–1979 Studium der Architektur, Kunstgeschichte und Semiotik an der Technischen Hochschule Aachen (Dipl.-Ing.). 1975–1979 »Tageszeichnungen«, 1976 erste Einzelausstellung in der Galerie Hinrichs, Lohmar. Ausstellungen bei Galerie Philomene Magers, Bonn, Stampa, Basel, Galerie Ascan Crone, Hamburg, u.a. Seit 1976 Video-Performances (bis 1981) und Video-Installationen, seit 1980 eigenständige Collage-Zeichnungen, 1982 Förderpreis Glockengasse, Köln, 1983 Karl-Schmidt-Rottluff-Stipendium, Darmstadt, 1984 erster Preis beim Film- und Videofestival Locarno, 1987 Teilnahme an der DOCUMENTA 8, lebt in Köln.

Das Werk von Odenbach läßt sich in drei unterschiedliche, aber dennoch zusammengehörende Sparten aufteilen. Seine großformatigen Collage-Zeichnungen basieren oft auf architektonischen Grundelementen, in denen sich fotografische oder literarische Zitate einnisten. Zeichnungen und Texte kombinieren eine persönliche Sicht der Dinge mit der Flut textlicher und bildlicher Informationen, denen heute nicht entgangen werden kann. Die Zeichnungen sind autonom, können aber teilweise auch als Partituren und Ideenskizzen für Videoarbeiten gelesen werden. Die Videotapes Odenbachs verbinden durch Montage, Wiederholung und Blenden, durch Ver-

satzstücke aus Hollywood und Nachrichten – oft unterlegt mit klassischer Musik – disparate Bildwelten zu einem visuellen Diskurs. Erlebnisse und Erinnerungen des Künstlers werden einbezogen und in ihrer medialen Umsetzung thematisiert. Dies charakterisiert auch die Videoinstallationen Odenbachs. Im Raum ruhende Alltagsgegenstände und Objekte werden mit Aktionen auf dem Bildschirm konfrontiert. In anderen Installationen ironisieren Sitzmöbel die typische Haltung des Fernsehvoyeurs. »Odenbachs Videoarbeiten haben etwas von undeutlichen Stories, die in der Zeit gleitend und Realitäten vortäuschend dennoch keine leere Fiktion sind, weil sie genug imaginären Stoff besitzen, um daraus illusionslose Gegenbilder zu bauen.« (Zdenek Felix)

Verzeichnis der Ausstellungen, Videos, Videoinstallationen und Bibliographie siehe:
MARCEL ODENBACH, Centro de Arte Reina Sofia, Madrid 1989 (irrtümlich 1988)

Kataloge und Monographien (Auswahl)
VIDEOARBEITEN, Museum Folkwang, Essen 1981 – Walter Phillips Gallery (mit Michael Buthe), Banff (Kanada) 1983 – IM TANGOSCHRITT ZUM ADERLASS (mit Klaus vom Bruch), Neue Gesellschaft für bildende Kunst, Berlin 1985 – AS IF MEMORIES COULD DECEIVE ME, Institute of Contemporary Art, Boston 1986 – Anthony Reynolds Gallery, London 1986 – DANS LA VISION PÉRIPHÉRIQUE DU TÉMOIN, Centre Georges Pompidou, Paris 1987 – HOUSE & GARDEN, Galerie Ascan Crone, Hamburg 1987 – STEHEN IST NICHTUMFALLEN, Badischer Kunstverein, Karlsruhe 1988

Kataloge zu Gruppenausstellungen (Auswahl)
KÖLNER KÜNSTLER PERSÖNLICH VORGESTELLT, Kölnischer Kunstverein, 1979 – GERMAN VIDEO AND PERFORMANCE, A Space, Toronto 1980 – FREUNDE – AMIS…?, Rheinisches Landesmuseum, Bonn 1980 – ART ALLEMAGNE AUJOURD'HUI, ARC Musée d'Art Moderne de la Ville de Paris, 1981 – THE LUMINOUS IMAGE, Stedelijk Museum, Amsterdam 1984 – VON HIER AUS, Düsseldorf, (DuMont) Köln 1984 – ALLES UND NOCH VIEL MEHR. DAS POETISCHE ABC, Kunsthalle Bern, Kunstmuseum Bern, 1985 – RHEINGOLD, Palazzo della Società Promotrice, Turin, (Wienand) Köln 1985 – 1945–1985. KUNST IN DER BUNDESREPUBLIK DEUTSCHLAND, Nationalgalerie, Berlin 1986 – WECHSELSTRÖME, Bonner Kunstverein, (Wienand) Köln 1987 – DOCUMENTA 8,

Kassel 1987 – L'Epoque, la mode, la morale, la passion, Paris 1987 – La Biennale di Venezia, 1988 – Sei Artisti Tedeschi, Castello di Rivara, Rivara/Turin 1989 – Passages de l'image, Centre Georges Pompidou, Paris 1990

Übrige Literatur (Auswahl)

Jürgen Schweinebraden: Einführung zur Arbeit Marcel Odenbachs, »Kunstforum International«, Bd. 35, 1979 – Annelie Pohlen: Marcel Odenbach. Video-Installationen, »Kunstforum International«, Bd. 49, 1982 – Wulf Herzogenrath (Hrsg.): Videokunst in Deutschland 1963–1982, Stuttgart 1982 – Wolfgang Preikschat: American Brave New World und Deutsche Historizität. Video-Kunst von John Sanborn, Klaus vom Bruch und Marcel Odenbach, »Noema Art Magazine«, Nr. 7/8, 1986 – Paul Virilio: Où va la vidéo?, »Cahiers du Cinéma«, Herbst 1986 – Wulf Herzogenrath/Edith Decker (Hrsg.): Video-Skulptur retrospektiv und aktuell. 1963–1989, Köln 1989 – Michael Tarantino: Marcel Odenbach, »Artforum«, September 1990

ALBERT OEHLEN

Geboren 1954 in Krefeld, 1970–1973 Ausbildung als Verlagsbuchhändler, 1976 Gründung der Liga zur Bekämpfung des widersprüchlichen Verhaltens mit Werner Büttner und 1977 erste Ausgabe des Zentralorgans der Liga Dum Dum, 1977–1981 Studium an der Hochschule für Bildende Künste, Hamburg, 1978 Wandbild

mit Werner Büttner in der Buchhandlung Welt, Hamburg, 1979 Ausstellung im Künstlerhaus Hamburg mit Georg Herold Altes Gerippe – mieses Getitte, 1980 Projekt Samenbank für DDR-Flüchtlinge mit Werner Büttner und Georg Herold. Seit 1981 Einzelausstellungen in der Galerie Max Hetzler, Stuttgart, später Köln. Ausstellungen bei Galerie Ascan Crone, Hamburg, Sonnabend Gallery, New York, Galerie Six Friedrich, München, Galerie Grässlin-Ehrhardt, Frankfurt, Galería Juana de Aizpuru, Madrid, Galerie Peter Pakesch, Wien, u. a., 1980 Teilnahme an der Ausstellung Mülheimer Freiheit und interessante Bilder aus Deutschland in der Galerie Paul Maenz, Köln, 1988 an der BiNationale in Düsseldorf und Boston, lebt in Madrid.

Multimedial ist das Werk von Albert Oehlen angelegt, das oft in Gemeinschaft mit anderen Künstlern – Werner Büttner, Georg Herold, Martin Kippenberger – entsteht. Neben musikalischen und literarischen Werken, Buchprojekten, Vorträgen, Fotomontagen, Zeichnungen, Teppichentwürfen, Grafiken u.a. steht die Malerei im Zentrum seiner künstlerischen Arbeit. Es geht um Möglichkeiten des Malerischen (Oehlen: »Guck nicht zurück im Zorn, das Bild ist nicht hinten, das Bild ist vorn.«). Farbe, Technik, Stil untergraben die vordergründigen Motive, die oft bewußt banale Requisiten und Anspielungen enthalten. Meist als Serie angefertigt, präsentieren die Werke eine Malerei über die Malerei. Abstraktion und Figuration stehen nebeneinander oder durchdringen sich. Eine Mentalität wird vorgeführt, die zwischen Bejahung und ästhetischer Gleichgültigkeit changiert. Das Bild – manchmal mit Sprachelementen versehen – wird zum ironisch-ernsten Kommentar zur »Lage« von Kunst und Welt. Albert Oehlen: »Was ich versuche, ist keine Kritik; es ist der Versuch, etwas klarzustellen, das Bild auf das zu reduzieren, was es wirklich ist, was es bedeuten muß. Man kann die Betrachter mit Surrealismus, mit Symbolen, mit Bedeutung überfüttern und zu Interpretationsorgien verführen, das wird immer wieder gemacht, und das mache ich vielleicht auch, weil ich es nicht verhindern kann. Aber ich versuche klarzustellen, daß das nicht gemeint ist.«

Ausstellungsverzeichnis und Bibliographie siehe:

Albert Oehlen. Abräumung. Prokrustische Malerei 1982–84, Kunsthalle Zürich 1987 – Refigured Painting. The German Image 1960–88, The Toledo Museum of Art, Toledo, Ohio 1988, (Guggenheim Foundation) New York, (Prestel) München 1989 (weitere Stationen: New York, Williamstown, Mass., Düsseldorf, Frankfurt a.M.; deutsche Ausgabe: Neue Figuration. Deutsche Malerei 1960–88)

Künstlerbücher (Auswahl)

Mode Nervo (mit Georg Herold), Hamburg 1980 – Facharbeiterficken (mit Werner Büttner und Georg Herold), Hamburg 1982 – Angst vor Nice (Ludwig's Law) (mit Werner Büttner), Hamburg 1985 – Gedichte II (mit Martin Kippenberger), Berlin 1987

Kataloge und Monographien (Auswahl)

Rechts blinken – links abbiegen (mit Werner Büttner), Neue Gesellschaft für bildende Kunst, Berlin 1982 – Das Geld, Galerie Max Hetzler, Köln 1984 – Farbenlehre, Galerie Ascan Crone, Hamburg 1985 – Zeichnungen, Galerie Borgmann-Capitain, Köln 1986 – Teppiche, Galerie Grässlin-Ehrhardt, Frankfurt a.M. 1987 – Gemälde, Galerie Max Hetzler, Köln 1988 – Obras Recientes, Galería Juana de Aizpuru (mit Martin Kippenberger), Madrid 1989 – Linolschnitte +, Forum Stadtpark, Graz, Galerie Gisela Capitain, Köln 1989 – Realidad Abstracta (mit Markus Oehlen), Nave Sotoliva, Santander 1990

Kataloge zu Gruppenausstellungen (Auswahl)

Bildwechsel. Neue Malerei aus Deutschland, Akademie der Künste, Berlin 1981 – Gegen-Bilder, Badischer Kunstverein, Karlsruhe 1981 – 12 Künstler aus Deutschland, Kunsthalle Basel, Museum Boymans-van Beuningen, Rotterdam, 1982 – Über sieben Brücken musst Du gehen, Galerie Max Hetzler, Stuttgart 1982 – Wahrheit ist Arbeit, Museum Folkwang, Essen 1984 – Origen i Visió, Centre Cultural de la Caixa de Pensions, Barcelona 1984 – Von hier aus, Düsseldorf, (DuMont) Köln 1984 – Können wir vielleicht mal unsere Mutter wiederhaben!, Kunstverein in Hamburg, 1986 – Broken Neon, Steirischer Herbst, Forum Stadtpark, Graz 1987 – Arbeit in Geschichte – Geschichte in Arbeit, Kunsthaus und Kunstverein in Hamburg, 1988 – BiNationale. Deutsche Kunst der späten 80er Jahre, Düsseldorf, (DuMont) Köln 1988 – Museum der Avantgarde. Die Sammlung Sonnabend New York, Berlin, (Electa) Mailand 1989 – Georg Herold, Albert Oehlen, Christopher Wool, The Renaissance Society at the University of Chicago, 1989 – Bilderstreit, Köln 1989 – Zeichnungen I, Grazer Kunstverein, 1990

Übrige Literatur (Auswahl)
Wolfgang Max Faust / Gerd de Vries: HUN-GER NACH BILDERN. DEUTSCHE MALEREI DER GEGENWART, Köln 1982 – Klaus Honnef: ALBERT OEHLEN, »Kunstforum International«, Bd. 68, 1983 – Matthew Collings: BEING RIGHT (Interview), »Artscribe«, September/Oktober 1985 – Donald B. Kuspit: ALBERT OEHLEN AT SONNABEND, »Art in America«, September 1986 – Jutta Koether: GROUND CONTROL … ALBERT OEHLEN'S CARPETS, »Artscribe«, Mai 1987 – Stephan Schmidt-Wulffen: SPIELREGELN. TENDENZEN DER GEGENWARTSKUNST, Köln 1987 – Sophie Schwarz: ALBERT OEHLEN. KILLING OFF PAINTING YET STILL CONTINUING, »Flash Art«, Nr. 141, 1988 – Klaus Honnef: KUNST DER GEGENWART, Köln 1988 – Martin Prinzhorn: HINTER DEM BILD FINDET GAR KEINE SCHLACHT STATT. ZUR POSTUNGEGENSTÄNDLICHEN MALEREI ALBERT OEHLENS, in: »Fama und Fortune Bulletin«, Galerie Peter Pakesch, Wien, Winter 1990

PHILIPPE PERRIN

Geboren 1964 in Grenoble, 1983 erste Einzelausstellung im Centre Culturel Franco-Voltaïque, Ouagadougou (Ober-Volta), arbeitet mit der Agentur AIR DE PARIS in Nizza zusammen, 1990 Teilnahme an der Biennale in Venedig (Aperto), lebt in Nizza.

Im Schnittpunkt von Alltag und Kunst situiert Perrin seine Werke. Er präsentiert sich auf Fotos in der Pose des Revolverhelden und beschreibt sich selbst als »The Son of a Bitch«. Klischees der Massenmedien aufgreifend, überträgt er das Phänomen der Gewalt – im Alltag, im Sport – auf den Bereich der Kunst. In einen leeren, stilisierten Boxring stellt er ein Foto, das ihn beim Kickboxen zeigt. Der Titel der Arbeit HOMMAGE À ARTHUR CRAVAN zitiert eine berühmte Figur des Dadaismus, die als Boxer in der Kunstszene bekannt wurde. Perrin nutzt die Strategien der Werbung und der Public Relation als ästhetische Mittel, um dadurch auch den heutigen Kunstbetrieb zu charakterisieren. Dabei geht es nicht um Kritik und Entlarvung, sondern um Assimilation. »Perrins Kunst schlägt *keine* Wahrheit vor. Sie beruht nicht auf Analyse, sei sie soziologisch oder historisch. Sie ist direkt. Sie bietet keine Theorie oder Doktrin. Deshalb ist sie das Gegenteil der Vulgarität.« (Eric Troncy)

Ausstellungsverzeichnis siehe:
LE CINQ. FRENCH CONTEMPORARY ART, Tramway, Glasgow 1990

Künstlerveröffentlichungen
PHILIPPE PERRIN IS ALIVE, 1988 – MAINTENANT, 1988 – JOUR DE HAINE, 1990

Katalog
HOMMAGE À ARTHUR CRAVAN, Orangerie, Grenoble 1987

Kataloge zu Gruppenausstellungen (Auswahl)
FRENCH KISS, Halle Sud, Genf 1990 – LA BIENNALE DI VENEZIA, 1990 – COURTS-MÉTRAGES IMMOBILES, Prigioni, Venedig 1990

Übrige Literatur (Auswahl)
Stuart Morgan: COLD COMFORT, »Artscribe«, Sommer 1988 – Jean-Yves Jouannais: PHILIPPE PERRIN. BOXE, OBSCÉNITÉ, MYSTIFICATION, »Art Press«, Mai 1990 – Liam Gillick: PHILIPPE PERRIN, PHILIPPE PARRENO, PIERRE JOSEPH. AIR DE PARIS, »Artscribe«, November/Dezember 1990

DMITRI PRIGOV

Geboren 1940 in Moskau, studierte Bildhauerei bis 1967 am Stroganov-Kunstinstitut in Moskau, veröffentlicht seit 1971 zahlreiche literarische Werke und Essays, 1989 erste Einzelausstellung in der Struve Gallery, Chicago. Ausstellungen bei Galerie Krings-Ernst, Köln, Interart, Berlin, u.a.,

1990 Gast des Deutschen Akademischen Austauschdienstes, Berliner Künstlerprogramm, lebt in Moskau und z.Zt. in Berlin.

Prigovs Werk bezieht seinen Impetus aus der wechselseitigen Durchdringung von Literatur und bildender Kunst. Neben seinen literarischen und kritischen Texten, Rezitationen und Vorlesungen zur aktuellen russischen Kunst entstehen Bilder und Installationen, die das Medium Sprache integrieren. Bild und Text schaffen einen visuell-verbalen Zusammenhang, der oft auf aktuelle politische Situationen anspielt. Beispiel hierfür sind mehrere Werke, in die er das Wort »Glasnost« eingefügt und mit Bildchiffren verbunden hat. Politik, Alltag und Kunst durchdringen sich. Prigov: »Mein Werk hat sich stets als eine Reaktion auf den kulturellen ›Mainstream‹ entwickelt. Als ein luftiger, ätherischer Ton angesagt war, bestand mein Vokabular ausschließlich aus sowjetischen Klischees… Aber mein Ziel ist nicht Opposition, sondern Dialog. Meine Arbeiten müssen stilistisch vom allgemeinen Trend abweichen, um eine Kritik zu formulieren, die fähig ist, der enormen Macht des ›Mainstream‹ zu widerstehen.«

Ausstellungsverzeichnis siehe:
ICH LEBE – ICH SEHE. KÜNSTLER DER 80ER JAHRE IN MOSKAU, Kunstmuseum Bern, 1988

Literarische Veröffentlichungen (Auswahl)
russisch:
in: »Ardis Catalog«, Ann Arbor 1982 – »Literaturnoje A-Ja«, Paris 1985 – »Ogonjok«, »Junost«, »Kowtscheg«, »Serkala Almanach«, Moskau 1989 – »Almanach Poesii«, Nr. 52, 1989
russisch-deutsch:
in: NEUE RUSSISCHE LITERATUR, Salzburg 1979/80 – Günter Hirt/Sascha Wonders (Hrsg.): KULTURPALAST. NEUE MOSKAUER POESIE UND AKTIONSKUNST, Wuppertal '84

deutsch:
in: »Durch«, Nr. 2, 1987 – »Schreibheft«, Nr. 29, 1987 – »Gruppa«, 1989 – »Schreibheft«, Nr. 35, 1990
russisch-englisch:
in: »Berkeley Fiction Review«, 1985/86

Kataloge zu Gruppenausstellungen (Auswahl)
IS - KUNST - WO, Karl - Hofer - Gesellschaft, Westbahnhof, Berlin 1988 – IN DE USSR EN ERBUITEN, Stedelijk Museum, Amsterdam 1990

Übrige Literatur (Auswahl)
Viktor Tupitsin: WAS KÖNNEN WIR NOCH ÜBER PRIGOV SAGEN (russisch, Interview), »Flash Art« (russische Ausgabe), Nr. 1, 1989 – Viktor Misiano: ARTS & LETTERS (Interview), »Contemporanea«, Nr. 1, 1989

RICHARD PRINCE

Geboren 1949 in der Panama-Kanal-Zone, 1976 erste Einzelausstellung in der Ellen Sragrow Gallery, New York. Ausstellungen bei Artists Space, New York, Metro Pictures, New York, International With Monument, New York, Jablonka Galerie, Köln, Barbara Gladstone Gallery, New York, Jay Gorney Modern Art, New York, u.a., 1988 Teilnahme an der Biennale in Venedig (Aperto) und an der BiNATIONALE in Boston und Düsseldorf, lebt in New York.

Prince arbeitet mit dem unerschöpflichen Arsenal reproduzierter Bilder. Er fotografiert Werbefotos und Magazinbilder ab, manipuliert Aufnahmen von Sonnenuntergängen oder stellt Bildausschnitte zu Tableaus zusammen. Dabei will Prince die Bilder durch den Prozeß der »re-photography« nicht kritisieren. Ihn interessiert die Faszination, die von ihnen ausgeht. Er möchte, daß der Betrachter an die Bilder glaubt. Von dieser »zweiten« Realität handeln auch die Prosatexte des Künstlers. Nach den Arbeiten mit Fotos von Luxusgütern, nach einer Serie mit Fotografien von Menschen in ähnlichen Haltungen und mit ähnlichen Accessoires beginnt Prince 1980, sich mit den Marlboro-Cowboys zu beschäftigen. Seit 1984 entstehen die GANGS, Ausschnittbilder aus amerikanischen Genre-Magazinen (Trucker, Surfer, Motorradklubs etc.). Monochrome, plastisch verformte Bildtafeln zitieren seit Ende der 80er Jahre die Ästhetik industriellen Designs und bilden einen Gegenpol zur Arbeit mit vorgefundenen

Bildwelten. 1986 beginnt Prince Witzzeichnungen oder Wortwitze zu reproduzieren, nachzuzeichnen oder handschriftlich zu übertragen. Auf die Frage, wie er auf diese Idee gekommen sei, antwortet Richard Prince: »Das liegt daran, daß ich hier lebe. Ich lebe in New York. Ich lebe in Amerika. Ich lebe auf der Welt. Ich lebe im Jahre 1988. Es kommt daher, daß man Cartoons zeichnet. Es kommt daher, daß man ein Faktum vermitteln möchte. Es gibt nichts zu interpretieren. Es gibt nichts zu deuten. Es gibt nichts zu spekulieren. Ich wollte nur mit dem Finger auf etwas zeigen und sagen, was es ist. Es ist ein Witz.«

Ausstellungsverzeichnis und Bibliographie siehe:
RICHARD PRINCE. SPIRITUAL AMERICA, IVAM, The Valencian Institute of Modern Art, (Aperture Books) New York 1989

Künstlerschriften (Auswahl)
ELEVEN CONVERSATIONS, »Tracks Magazine«, Herbst 1976 – WAR PICTURES, New York 1980 – MENTHOL PICTURES, Buffalo (New York) 1980 – WHY I GO TO THE MOVIES ALONE, New York 1983 – PAMPHLET, Le Nouveau Musée, Villeurbanne 1983

Kataloge und Monographien (Auswahl)
Magasin – Centre National d'Art Contemporain de Grenoble, 1988 – Barbara Gladstone Gallery, New York 1988 – Jablonka Galerie, Köln 1989 – JOKES, GANGS, HOODS, Jablonka Galerie, Galerie Gisela Capitain, Köln 1990

Kataloge zu Gruppenausstellungen (Auswahl)
BODY LANGUAGE, Hayden Gallery, Massachusetts Institute of Technology, Cambridge 1981 – JENNY HOLZER, BARBARA KRUGER, RICHARD PRINCE, Knight Gallery, Spirit Square Arts Center, Charlotte (North Carolina) 1984 – NEW YORK. AILLEURS ET AUTREMENT, ARC Musée d'Art Moderne de la Ville de Paris, 1984 – BIENNIAL EXHIBITION, Whitney Museum of American Art, New York 1985 – WIEN FLUSS, Wiener Secession, 1986 – THE BIENNALE OF SYDNEY, 1986 – LA BIENNALE DI VENEZIA, 1988 – THE BiNATIONAL. AMERICAN ART OF THE LATE 80's, Boston, (DuMont) Köln 1988 – HORN OF PLENTY, Stedelijk Museum, Amsterdam 1989 – PHOTOGRAPHY NOW, Victoria and Albert Museum, London 1989 – INSIDE WORLD, Kent Fine Art, New York 1989 – PROSPECT 89, Frankfurt a. M. 1989 – BILDERSTREIT, Köln 1989 – THE PHOTOGRAPHY OF INVENTION, National Museum of American Art, Washington 1989 – PROSPECT PHOTOGRAPHIE, Frankfurter Kunstverein, 1989 – A FOREST OF SIGNS. ART IN THE CRISIS OF REPRESENTATION, Los Angeles 1989 – IMAGE WORLD. ART AND MEDIA CULTURE, Whitney Museum of American Art, New York 1989 – D & S AUSSTELLUNG, Hamburg 1989 – LIFE-SIZE, Jerusalem 1990

Übrige Literatur (Auswahl)
Kate Linker: ON RICHARD PRINCE'S PHOTOGRAPHS, »Arts Magazine«, November 1982 – Brian Wallis: FREUDEN DER GEISTLOSIGKEIT. ZU DEN KURZGESCHICHTEN VON RICHARD PRINCE, »Parkett«, Nr. 6, 1985 – Jeffrey Rian: SOCIAL SCIENCE FICTION (Interview), »Art in America«, Nr. 3, 1987 – Isabelle Graw: WIEDERAUFBEREITUNG, »Wolkenkratzer Art Journal«, Nr. 2, 1988 – Daniela Salvioni: RICHARD PRINCE. JOKES EPITOMIZE THE SOCIAL UNCONSCIOUS, »Flash Art«, Nr. 141, 1988 – Stuart Morgan: TELL ME EVERYTHING (Interview), »Artscribe«, Nr. 73, 1989 – Jerry Saltz: SLEIGHT/SLIGHT OF HAND. RICHARD PRINCE'S ›WHAT A BUSINESS‹, 1988, »Arts Magazine«, Nr. 5, 1990

GERHARD RICHTER

Geboren 1932 in Dresden, studierte 1951–1956 an der Hochschule für Bildende Künste in Dresden und, nach dem Verlassen der DDR, 1961–1963 an der Staatlichen Kunstakademie Düsseldorf. Nach der DEMONSTRATION FÜR DEN KAPITALISTISCHEN REALISMUS (mit Konrad Lueg) 1963 im Düsseldorfer Möbelhaus Berges im folgenden

Jahr Beginn der Einzelausstellungen in der Galerie Heiner Friedrich, München. Ausstellungen bei Galerie René Block, Berlin, Galerie Alfred Schmela, Düsseldorf, Konrad Fischer, Düsseldorf, Galleria Lucio Amelio, Neapel, Galerie Rudolf Zwirner, Köln, Sperone Westwater Gallery, New York, Marian Goodman Gallery, New York, Anthony d'Offay Gallery, London, u.a. Seit 1971 Professor an der Staatlichen Kunstakademie Düsseldorf, Lehrtätigkeiten in Hamburg, Halifax (Kanada) und Frankfurt. 1967 Kunstpreis Junger Westen, 1981 Arnold-Bode-Preis, 1985 Oskar-Kokoschka-Preis, 1988 Kaiserring der Stadt Goslar, Mitglied der Akademie der Künste Berlin seit 1975. Teilnahme an der DOCUMENTA 5, 1972, DOCUMENTA 6, 1977, DOCUMENTA 7, 1982, DOCUMENTA 8, 1987, lebt in Köln.

In immer neuen Ansätzen reflektieren Richters Bilder Aspekte der Malerei. Die einzelnen Werkgruppen lassen sich nicht auf einen gemeinsamen Nenner bringen, sie entwickeln sich oft nebeneinander. 1963 begründet Richter mit Konrad Lueg den KAPITALISTISCHEN REALISMUS, dem in den 60er Jahren auch KP Bremer, Hödicke, Polke u.a. zugeordnet werden. Richters Malerei basiert auf banalen Fotofundstükken oder Ausrissen aus Zeitungen, die meist schwarz-weiß und unscharf interpretiert werden. Die Bilder sind aber keine vergrößerten oder nur abgemalten Fotos, sondern in erster Linie Malerei, die die Bildwirklichkeit zum Thema hat. Seit 1968

werden seine Arbeiten farbiger. Die Unschärfen nehmen zu bis zur Verwischung. Gleichzeitig entstehen schwarz-weiße Bilder nach Luftaufnahmen von Städten, farbige, menschenleere Landschaften, Farbtafeln und Bilder, die sich mit der Farbe Grau beschäftigen. 1972 beginnt Richter selbst zu fotografieren. Seit 1976 malt er sehr farbige ABSTRAKTE BILDER, die kleine gestische Ölskizzen oft monumental vergrößern. Diese Bilder entwickeln sich zur umfangreichsten Werkgruppe. Parallel dazu wird die Arbeit mit der Fotografie durch Wolken-, Vesuv-, Landschaftsbilder oder Stilleben mit Kerzen, Äpfeln oder Totenschädeln (Vanitasmotive) fortgesetzt. 1988 entsteht die Bildserie zum deutschen Terrorismus (RAF) mit dem Titel 18. OKTOBER 1977. Seit 1972 stellt Richter seine systematische Sammlung fotografischer Vorlagen unter dem Titel ATLAS aus.

Ausstellungsverzeichnis und Bibliographie siehe:

Jürgen Harten (Hrsg.): GERHARD RICHTER. BILDER/PAINTINGS 1962–1985, Städtische Kunsthalle Düsseldorf, (DuMont) Köln 1986 (weitere Stationen: Berlin, Bern, Wien) – GERHARD RICHTER 1988/89, Museum Boymans-van Beuningen, Rotterdam 1989

Kataloge und Monographien (Auswahl):

Galerie René Block, Berlin 1964 – Museum Folkwang, Essen 1970 – Kunstverein für die Rheinlande und Westfalen, Düsseldorf 1971 – LA BIENNALE DI VENEZIA, 1972 – Städtisches Museum Mönchengladbach, 1974 – Klaus Honnef: GERHARD RICHTER, Recklinghausen 1976 – Centre Georges Pompidou, Paris 1977 – 128 DETAILS FROM A PICTURE (HALIFAX 1978), Nova Scotia College of Art and Design, Halifax 1978 – ABSTRACT PAINTINGS, Stedelijk Van Abbemuseum, Eindhoven 1978 – GEORG BASELITZ, GERHARD RICHTER, Städtische Kunsthalle Düsseldorf, 1981 – Musée d'Art et d'Industrie, St. Etienne 1984 – Ulrich Loock/Denys Zacharopoulos: GERHARD RICHTER, München 1985 – WERKEN OP PAPIER. 1983–1986, Museum Overholland, Amsterdam 1986 – Art Gallery of Ontario, Toronto 1988 – ATLAS, Städtische Galerie im Lenbachhaus, München 1989 – 18. OKTOBER 1977, Museum Haus Esters, Krefeld, (Verlag Walther König) Köln 1989

Kataloge zu Gruppenausstellungen (Auswahl)

NEUER REALISMUS, Haus am Waldsee, Berlin, Kunstverein Braunschweig, 1967 – KUNST DER SECHZIGER JAHRE. SAMMLUNG LUDWIG, Wallraf-Richartz-Museum, Köln 1969 – JETZT, Kunsthalle Köln, 1970 – DOCUMENTA 5, Kassel 1972 – PROSPECT 73, Städtische Kunsthalle Düsseldorf, 1973 – DOCUMENTA 6, Kassel 1977 – ASPEKTE DER 60ER JAHRE. SAMMLUNG REINHARD ONNASCH, Nationalgalerie, Berlin 1978 – THE BIENNALE OF SYDNEY, 1979 – A NEW SPIRIT IN PAINTING, London 1981 – WESTKUNST, Köln 1981 – DOCUMENTA 7, Kassel 1982 – '60'80 ATTITUDES/CONCEPTS/IMAGES, Stedelijk Museum, Amsterdam 1982 – VON HIER AUS, Düsseldorf, (DuMont) Köln 1984 – AUFBRÜCHE, Städtische Kunsthalle Düsseldorf, 1984 – THE EUROPEAN ICEBERG, Art Gallery of Ontario, Toronto, (Mazzotta) Mailand 1985 – RHEINGOLD, Palazzo della Società Promotrice, Turin, (Wienand) Köln 1985 – 1945–1985. KUNST IN DER BUNDESREPUBLIK DEUTSCHLAND, Nationalgalerie, Berlin 1985 – GERMAN ART IN THE 20TH CENTURY, Royal Academy of Arts, London, Staatsgalerie Stuttgart, (Prestel) München 1985 – WECHSELSTRÖME, Bonner Kunstverein, (Wienand) Köln 1987 – DOCUMENTA 8, Kassel 1987 – DER UNVERBRAUCHTE BLICK, Berlin 1987 – ROT GELB BLAU, Kunstmuseum St. Gallen, 1988 – REFIGURED PAINTING: THE GERMAN IMAGE 1960–88, Toledo 1988, (Guggenheim Foundation) New York, (Prestel) München 1989 – BILDERSTREIT, Köln 1989 – LIFE-SIZE, Jerusalem 1990

Übrige Literatur (Auswahl)

Juliane Roh: DEUTSCHE KUNST DER 60ER JAHRE, München 1971 – René Block: GRAPHIK DES KAPITALISTISCHEN REALISMUS, Berlin 1971 – Heiner Stachelhaus: DOUBTS IN THE FACE OF REALITY: THE PAINTINGS OF GERHARD RICHTER, »Studio International«, Nr. 184, 1972 – Klaus Honnef: PROBLEM REALISMUS. DIE MEDIEN DES GERHARD RICHTER, »Kunstforum International«, Bd. 4/5, 1973 – Wolfgang Max Faust/Gerd de Vries: HUNGER NACH BILDERN, Köln 1982 – Werner Krüger/Wolfgang Pehnt: KÜNSTLER IM GESPRÄCH (Interview), Köln 1984 – Coosje van Bruggen: GERHARD RICHTER. PAINTING AS A MORAL ACT, »Artforum«, Mai 1985 – Ulrich Wilmes: GERHARD RICHTER. DAS SCHEINEN DER WIRKLICHKEIT IM BILD, »Künstler. Kritisches Lexikon der Gegenwartskunst«, Ausgabe 3, München 1988 – Jan Thorn-Prikker: GERHARD RICHTER. 18. OKTOBER 1977 (mit Interview), »Parkett«, Nr. 19, 1989

THOMAS RUFF

Geboren 1958 in Zell am Harmersbach/ Schwarzwald, studierte an der Staatlichen Kunstakademie Düsseldorf bei Bernd Becher, seit 1981 Einzelausstellungen in der Galerie Rüdiger Schöttle, München. Ausstellungen bei Galerie Konrad Fischer, Düsseldorf, Galerie Johnen & Schöttle, Köln, Galerie Sonne, Berlin, Galerie Crousel-Robelin, Paris, 303 Gallery, New York, XPO Galerie, Hamburg, u.a., 1988 Teilnahme an der Biennale in Venedig (Aperto), lebt in Düsseldorf.

Zwischen 1981 und 1985 fotografierte Ruff eine Portraitserie von Düsseldorfer Freunden und Bekannten vor teilweise farbigen Hintergründen. Dabei ging es Ruff um ein möglichst neutrales, »objektives« und unpsychologisches Abbild einer Person. Diese kleinformatigen Fotografien bilden die konzeptionelle Grundidee für ca. zwei Meter hohe Portraits, die seit 1986 entstehen. Vor neutralem Hintergrund blicken die meist jungen Personen den Betrachter frontal an. Physiognomie und Kleidungsdetails präsentieren sich schattenlos und überpräzise. Eine Interpretation wird möglichst ausgeschaltet. Auf ähnliche Art beginnt Ruff 1986 die sachlichen Architekturen von Häusern oder Fabriken aufzunehmen. Seit 1989 zeigt der Künstler auch großformatige Fotografien von Gestirnen, deren Negative beispielsweise aus dem ESO/SRC ATLAS OF THE SOUTHERN SKY stammen. In Ausstellungen kombiniert Ruff manchmal Portraits, Architektur- und Sternfotos und stellt so Beziehungen zwischen ihnen her. »Was auch immer das Objekt seiner Kamera ist – seine Generationsgenossen, die neutralsten Formen der Architektur oder die entferntesten Winkel des Alls –, das von der Kamera festgelegte Bild zeigt Menschen, ihre Arbeit oder deren Spuren, sogar wenn sich diese – wie im Falle eines vorüberziehenden Satelliten – auf nicht mehr als einen weißen Streifen im All reduzieren. Jede Entfernung, von der greifbaren Nähe bis zum Unendlichen, kann man letztendlich auf die perfekte und zeitlose Metapher der Fläche zurückführen: das Foto.« (Els Barents)

Ausstellungsverzeichnis siehe:
THOMAS RUFF. PORTRETTEN, HUIZEN, STERREN, Stedelijk Museum, Amsterdam 1989 (weitere Stationen: Centre National d'Art Contemporain – Magasin Grenoble, Kunsthalle Zürich)

Kataloge und Monographien (Auswahl)
Museum Schloß Hardenberg, Velbert, (Verlag Walther König) Köln 1988 – Mai 36 Galerie, Luzern 1988

Kataloge zu Gruppenausstellungen (Auswahl)
AUSSTELLUNG B, Künstlerwerkstatt Lothringer Straße, München 1982 – DAS AUGE DES KÜNSTLERS. DAS AUGE DER KAMERA, Pinacoteca Comunale, Ravenna 1985 – RESTE DES AUTHENTISCHEN, Museum Folkwang, Essen 1986 – FOTO/REALISMEN, Villa Dessauer, Bamberg, (Kulturkreis im BDI und Kunstverein München) 1987 – LA BIENNALE DI VENEZIA, 1988 – BINATIONALE. DEUTSCHE KUNST DER SPÄTEN 80ER JAHRE, Düsseldorf, (DuMont) Köln 1988 – BILDER. ELKE DENDA, MICHAEL VAN OFEN, THOMAS RUFF, Museum Haus Esters, Krefeld 1988 – 32 PORTRAITS. PHOTOGRAPHY IN ART, Kunstrai, Amsterdam 1989 – TENIR L'IMAGE À DISTANCE, Musée d'Art Contemporain, Montréal 1989 – MIT FERNROHR DURCH DIE KUNSTGESCHICHTE, Kunsthalle Basel, 1989 – MELENCOLIA, Galerie Grita Insam, Wien 1989 – MUSEUMSSKIZZE, Kunsthalle Nürnberg, 1989 – DOROTHEA VON STETTEN-KUNSTPREIS 1990, Kunstmuseum Bonn, 1990 – HACIA EL PAISAJE, Centro Atlántico de Arte Moderno, Las Palmas de Gran Canaria 1990 – WEITERSEHEN, Krefeld 1990

Übrige Literatur (Auswahl)
Lucie Beyer: THOMAS RUFF, »Flash Art«, Nr. 134, 1987 – Karlheinz Schmid: KÜHL, KARG UND IMMER IN SERIE, »Art«, November 1987 – Eric Troncy: THOMAS RUFF, »Art Press«, Nr. 124, 1988 – Meyer Raphael Rubinstein: APOLLO IN DÜSSELDORF. THE PHOTOGRAPHS OF THOMAS RUFF, »Arts Magazine«, Oktober 1988 – Raija Fellner: THOMAS RUFF, PORTRÄTS, »Artefactum«, Nr. 26, 1988 – Hanna Humeltenberg: DIE MAGIE DES REALEN. ZU DEN ARBEITEN VON THOMAS RUFF, »Parkett«, Nr. 19, 1989 – John Dornberg: THOMAS RUFF, »Artnews«, April 1989 – Isabelle Graw: AUFNAHMELEITUNG (Interview), »Artis«, Oktober 1989 – Gregorio Magnani: ORDERING PROCEDURES, »Arts Magazine«, März 1990

EDWARD RUSCHA

Geboren 1937 in Omaha (Nebraska), 1956–1960 Studium am Chouinard Art Institute, Los Angeles, 1963 erste Einzelausstellung in der Ferus Gallery, Los Angeles. Ausstellungen bei Rudolf Zwirner, Köln, Leo Castelli Gallery, New York, Nigel Greenwood Gallery, London, Galerie Rikke, Köln, James Corcoran Gallery, Santa Monica, Karsten Schubert Ltd., London, u.a., Teilnahme an der DOCUMENTA 5, 1972, DOCUMENTA 6, 1977, DOCUMENTA 7, 1982, lebt in Los Angeles.

Ruschas Bilder können auf mehreren Ebenen gesehen/gelesen werden. Meist dominieren Buchstaben, Wörter, Sätze, die die Aussagen mit ihrer typographischen Gestaltung in Beziehung setzen. Die Sprachelemente zitieren Meinungen, Stimmungen, Fragen, Slogans oder Begriffe. Layout und Typographie verdichten die Aussage oder lassen Mehrdeutigkeiten zu. Die Sprache besitzt ihren Kontext in einer maleri-

schen Umgebung, die als Monochromie, farbige Fläche, als Abbildung von Landschaften oder Gegenständen erscheint. Sprache und Bild und das Bild von der Sprache durchdringen sich wechselseitig. In ihrer Künstlichkeit stehen die Gemälde, Zeichnungen und Graphiken in einer Beziehung zur Filmästhetik Hollywoods, z.B. der graphischen Gestaltung von Filmtiteln und Vorspanntexten. »In Edward Ruschas Malerei macht die Malerei weder Geschichte noch Geschichten. Dennoch überbordet sie von Geschichten aller Art, von Fragmenten, archetypischen Erzählungen ohne Anfang und Ende, Zitaten und Slogans, denen man als Teilstücke der Malerei begegnet, als deplazierte Geschichten von großer, doch hartnäckig seltsamer Banalität.« (Alain Cueff) – In den 70er Jahren experimentierte Edward Ruscha mit organischen Substanzen wie Nahrungsmitteln oder Fett anstelle von Farbe. Seit Mitte der 80er Jahre entstehen Silhouettenbilder und Bilder mit weißen Balken, die die Sprache aussparen. Seit 1963 veröffentlicht Ruscha Künstlerbücher, die meist Serien von fotografischen Bildern ohne Worte enthalten.

Ausstellungsverzeichnis und Bibliographie siehe:

Edward Ruscha, Musée National d'Art Moderne, Centre Georges Pompidou, Paris 1989 (weitere Stationen: Rotterdam, Barcelona, London, Los Angeles) – Ed Ruscha. New Paintings and Drawings, Karsten Schubert Ltd., London 1990

Künstlerbücher (Auswahl)

Twentysix Gasoline Stations, 1963 – Various Small Fires and Milk, 1964 – Every Building on the Sunset Strip, 1966 – Royal Road Test (mit Mason Williams, Patrick Blackwell), 1967 – Nine Swimming Pools and a Broken Glass, 1968 – Babycakes, New York 1970 – Colored People, 1972 – Hard Light (mit Lawrence Weiner), Hollywood 1978

Filme
Premium, 1970 – Miracle, 1975

Kataloge und Monographien (Auswahl)
Books, Galerie Heiner Friedrich, München 1970 – Minneapolis Institute of Arts, 1972 – Prints and Publications 1962–74, Arts Council of Great Britain, 1975 – Paintings, Drawings and Other Work, Albright-Knox Art Gallery, Buffalo (New York) 1976 – Stedelijk Museum, Amsterdam 1976 – Graphic Works, Auckland City Art Gallery, Auckland (Neuseeland) 1978 – Guacamole Airlines and Other Drawings,

New York 1980 – New Works, Arco Center for the Visual Art, Los Angeles 1981 – The Works, San Francisco Museum of Modern Art, (Hudson Press) New York 1982 – Octobre des Arts, Musée Saint Pierre, Lyon 1985 – 4 x 6. Zeichnungen, Westfälischer Kunstverein, Münster 1986 – Institute of Contemporary Art, Nagoya (Japan) 1988 – Words Without Thoughts Never to Heaven Go, Lannan Museum, Lake Worth (Florida) 1988 – Touko Museum of Contemporary Art, Tokio 1989 – Los Angeles Apartments, Whitney Museum of American Art, New York 1990

Kataloge zu Gruppenausstellungen (Auswahl)
Word and Image, Solomon R. Guggenheim Museum, New York 1965 – La Biennale de Paris, 1967 – Konzeption Conception, Städtisches Museum Leverkusen, Schloß Morsbroich, 1969 – 557.087, Seattle Museum of Art, 1969 – Pop Art, Hayward Gallery, London 1969 – Information, Museum of Modern Art, New York 1970 – Sonsbeek 71, Arnheim 1971 – documenta 5, Kassel 1972 – Painting and Sculpture in California. The Modern Era, San Francisco Museum of Modern Art, 1976 – Illusion and Reality, Australian National Gallery, Canberra 1977 – documenta 6, Kassel 1977 – Words, Whitney Museum of American Art, New York 1977 – American Paintings of the 1970's, Albright-Knox Art Gallery, Buffalo (New York) 1978 – Aspekte der 60er Jahre. Aus der Sammlung Reinhard Onnasch, Nationalgalerie, Berlin 1978 – Pier + Ocean, Hayward Gallery, London 1980 – No Title. The Collection of Sol LeWitt, Wesleyan University, Middletown (Connecticut) 1981 – Westkunst, Köln 1981 – Castelli and His Artists. Twenty Five Years, Aspen Center for the Visual Arts, Aspen (Colorado) 1982 – documenta 7, Kassel 1982 – Gemini G.E.L. Art and Collaboration, National Gallery of Art, Washington, (Abbeville Press) New York 1984 – Individuals. A Selected History of Contemporary Art. 1945–1986, Los Angeles Museum of Contemporary Art, 1986 – Photography and Art. Interactions since 1946, Los Angeles County Museum of Art, 1987 – Lost and Found in California. Four Decades of Assemblage Art, Pence Gallery, Santa Monica 1988 – Prospect 89, Frankfurt a.M. 1989 – Sigmund Freud heute, Museum des 20. Jahrhunderts, Wien, (Ritter Verlag) Klagenfurt 1989 – Artificial Nature, Deste Foundation for Contemporary Art, House of Cyprus, Athen 1990 – The Biennale of Sydney, 1990

Übrige Literatur (Auswahl)
John Coplans: Concerning ›Various Small Fires‹. Edward Ruscha Discusses His Perplexing Publications (Interview), »Artforum«, Nr. 5, 1965 – David Bourdon: A Heap of Words About Ed Ruscha, »Art International«, Nr. 9, 1971 – Willoughby Sharp: ›...a Kind of a Huh?‹ (Interview), »Avalanche«, Nr. 7, 1973 – Eleanor Antin: Reading Ruscha, »Art in America«, Nr. 6, 1973 – Peter Plagens: The Sunshine Muse. Contemporary Art on the West Coast, New York 1974 – Carrie Rickey: Ed Ruscha. Geographer, »Art in America«, Nr. 9, 1982 – Peter Schjeldahl: Edward Ruscha, »Arts and Architecture«, Nr. 3, 1982 – Fred Fehlau: Ed Ruscha (Interview), »Flash Art« Nr. 138, 1988 – Collaboration Edward Ruscha, »Parkett«, Nr. 18, 1988 – Renate Puvogel: Edward Ruscha, »Kunstforum International«, Bd. 108, 1990

JULIÃO SARMENTO

Geboren 1948 in Lissabon, Studium der Malerei an der Escola Superior de Belas Artes, Lissabon, 1974 erste Einzelausstellung in der Galeria Texto, Lourenço Marques (Mozambique). Ausstellungen bei Galería Juana de Aizpuru, Sevilla, Pedro Oliveira, Porto, Bernd Klüser, München, Galeria Cómicos, Lissabon, Galería Marga Paz, Madrid, Xavier Hufkens, Brüssel, u.a., Teilnahme an der documenta 7, 1982, documenta 8, 1987, lebt in Sintra (Portugal).

Konstruktion und Dekonstruktion sind die beiden Momente, die die Bilder Sarmentos bestimmen. Der Bildraum setzt sich zusammen aus einzelnen Bildpartikeln. Nebeneinander stehen figurative Szenen, abstrakte Zeichen, Wörter, Zitate aus der Kunstgeschichte und Medienwirklichkeit. Das Bild zeigt sich als Bilddiskurs, dessen Deutung der Mitarbeit des Betrachters überantwortet wird. Provoziert wird dies auch durch die Disparatheit der einzelnen Bildteile, die mit Chiffren, Karikaturelementen und Realitätsverweisen spielen. »Sarmento versucht, alle Aspekte von bewußtem und unbewußtem Denken und Fühlen zu berücksichtigen. Die menschliche Fähigkeit, in Bildern zu denken und Emotionen mit Bildern zu verbinden, spiegelt sich in seiner besonderen Bildsprache. Der Bereich der Wahrnehmung über die Sinne findet in seiner ausdrucksvollen Verwendung des Farbmaterials eine Umsetzung. Doch Sarmento weiß auch um die Grenzen, an die man immer wieder stößt.« (Bettina Pauly)

Ausstellungsverzeichnis siehe:
JULIÃO SARMENTO. AS VELOCIDADES DA PELE, Galeria Cómicos, Lissabon 1989 – JULIÃO SARMENTO. GEMÄLDE UND ARBEITEN AUF PAPIER, Städtische Galerie am Markt, Schwäbisch Hall 1990

Künstlerschriften (Auswahl)
ÜBER MEINE ARBEIT IM ALLGEMEINEN, »Kunstforum International«, Bd. 33, 1979 – ARTA & LANGUAGE, 1982

Kataloge und Monographien (Auswahl)
Galeria Cómicos, Lissabon 1985 – Museo de Bellas Artes de Málaga, 1986 – BILDER UND ZEICHNUNGEN 1986–1988, Galerie Bernd Klüser, München 1988

Kataloge zu Gruppenausstellungen (Auswahl)
LA BIENNALE DE PARIS, 1980 – LA BIENNALE DI VENEZIA, 1980 – DOCUMENTA 7, Kassel 1982 – DEPOIS DO MODERNISMO, Sociedade Nacional de Belas Artes, Lissabon 1983 – KUNST MIT PHOTOGRAPHIE, Nationalgalerie, Berlin 1983 – LA IMAGEN DEL ANIMAL, Caja de Ahorros, Madrid 1983 – TERRAE MOTUS I, Fondazione Amelio, Villa Campolieto, Herculaneum, (Electa) Neapel 1984 – 11 EUROPEAN PAINTERS, Europalia, National Gallery, Athen 1985 – PROSPECT 86, Frankfurt a. M. 1986 – DOCUMENTA 8, Kassel 1987 – LUSITANIES. ASPECTS DE L'ART CONTEMPORAIN PORTUGAIS, Centre Culturel de l'Albigeois, Albi 1987 – FARBE BEKENNEN, Museum für Gegenwartskunst, Basel

1988 – ÚLTIMA FRONTERA. 7 ARTISTES PORTUGUESOS, Centre d'Arte Santa Mònica, Barcelona 1990

Übrige Literatur (Auswahl)
FLORIS M. NEUSÜSS: FOTOGRAFIE ALS KUNST. KUNST ALS FOTOGRAFIE, Köln 1979 – João Pinharanda: JULIÃO SARMENTO, »Neue Kunst in Europa«, Nr. 5, 1984 – Kevin Power: JULIÃO SARMENTO AT CÓMICOS, »Artscribe«, Nr. 56, 1986 – Marga Paz: INTERVIEW WITH JULIÃO SARMENTO, »Flash Art«, Nr. 131, 1986/1987 – Christoph Blase: JULIÃO SARMENTO, »Noema Art Magazine«, Nr. 11, 1987 – Gabi Czöppan: JULIÃO SARMENTO, »Kunstforum International«, Bd. 96, 1988 – Alexandre Melo: JULIÃO SARMENTO, »Artforum«, Nr. 8, 1989 – Maria Leonor Nazaré: JULIÃO SARMENTO, »Artefactum«, Nr. 30, 1989 – João Pinharanda: THE GEOMETRIC PLACE OF THE HEART. JULIÃO SARMENTO, »Tema Celeste«, Nr. 22–23, 1989

JULIAN SCHNABEL

Geboren 1951 in New York, studierte 1969–1973 an der University of Houston (Texas), 1973–1974 Whitney Museum Independent Study Program, New York, 1976 erste Einzelausstellung im Contemporary Arts Museum, Houston, 1978 erste europäische Einzelausstellung in der Galerie Dezember, Düsseldorf. Ausstellungen bei Mary Boone Gallery, New York, Galerie Bruno Bischofberger, Zürich, Anthony d'Offay Gallery, London, Leo Castelli Gallery, New York, The Pace Gallery, New York, Galerie Yvon Lambert, Paris, u.a., 1980 Teilnahme an der Biennale in Venedig und 1982 an der Ausstellung ZEITGEIST in Berlin, lebt in New York.

Schnabel verwendet in seinen meist großformatigen Bildern verschiedenste Materialien wie Teller, Erde, Weltkarten, Samt, Priestergewänder oder Zeltplanen als Malfläche. Aus der Verbindung dieser außergewöhnlichen Untergründe mit einer expressiv-gestischen Malerei entstehen Werke, die den Betrachter herausfordern und mystische, ekstatische, primitive oder religiöse Bildwelten evozieren. Die sich im Bild manifestierenden Innenwelten und Erinnerungen des Künstlers entäußern sich in einer Formensprache, die Disparates aufeinander treffen läßt. Sein Gesamtwerk ist inhaltlich und formal bewußt uneinheitlich. Seit 1983 entstehen Skulpturen, die manchmal in einem gewagten Balanceakt

Materialien unterschiedlichster Herkunft zusammenfügen. 1987 und 1988 arbeitet Schnabel an den RECOGNITIONS-Bildern, die erstmals in einem ehemaligen Kloster in Sevilla (Cuartel del Carmen) zu sehen waren. Skulpturen und Buchstabenbilder mit Namen von Heiligen und Mystikern, religiösen Symbolen und kirchlichen Requisiten, auf Zeltplanen von Militärlastwagen appliziert, vereinen sich zu einem Bedeutungslabyrinth aus Mystik, kirchlicher und militärischer Macht und europäischer Geschichte. »Es gehört zur Stärke von Julian Schnabel, daß er einem die nackte Schöpfungskraft geradezu brutal – manchmal auch untergründig-verführerisch – vor Augen führt. Dieser Unmittelbarkeit ist man ausgeliefert; es fehlen die Vergleichskriterien, hinter denen man sich absichern könnte.« (Jean-Christophe Ammann)

Ausstellungsverzeichnis und Bibliographie siehe:
JULIAN SCHNABEL, Museo d'Arte Contemporanea, Prato 1989 – JULIAN SCHNABEL. SCULPTURE 1987–1990, The Pace Gallery, New York 1990

Kataloge und Monographien (Auswahl)
Kunsthalle Basel, 1981 – Stedelijk Museum, Amsterdam 1982 – Tate Gallery, London 1982 – PAINTINGS 1975–1986, Whitechapel Art Gallery, London 1986 – RECONOCIMIENTOS. THE RECOGNITIONS PAINTINGS, Cuartel del Carmen, Sevilla 1988 – ARBEITEN AUF PAPIER 1975–1988, Museum für Gegenwartskunst, Basel, (Prestel) München 1989 – KABUKI PAINTINGS, Osaka

National Museum of Modern Art, 1989 – TABLEAUX. TATI. LES PLUS BAS PRIX, Yvon Lambert, Paris 1990

Kataloge zu Gruppenausstellungen (Auswahl)

LA BIENNALE DI VENEZIA, 1980 – A NEW SPIRIT IN PAINTING, London 1981 – WEST-KUNST-HEUTE, Köln 1981 – ISSUES. NEW ALLEGORY, Institute of Contemporary Art, Boston 1982 – '60 '80 ATTITUDES / CONCEPTS / IMAGES, Stedelijk Museum, Amsterdam 1982 – LA BIENNALE DI VENEZIA, 1982 – ZEITGEIST, Berlin 1982 – NEW YORK NOW, Kestner-Gesellschaft Hannover, 1982 – NEW FIGURATION IN AMERICA, Milwaukee Art Museum, 1982 – NEW ART, Tate Gallery, London 1983 – LA GRANDE PARADE, Stedelijk Museum, Amsterdam 1984 – OUVERTURE, Castello di Rivoli, Turin 1984 – CARNEGIE INTERNATIONAL, Museum of Art, Carnegie Institute, Pittsburgh 1985 – BEUYS ZU EHREN, Städtische Galerie im Lenbachhaus, München 1986 – INDIVIDUALS. A SELECTED HISTORY OF CONTEMPORARY ART. 1945–1986, Museum of Contemporary Art, Los Angeles 1986 – PROSPECT 86, Frankfurt a.M. 1986 – DER UNVERBRAUCHTE BLICK, Berlin 1987 – POST-ABSTRACT ABSTRACTION, The Aldrich Museum of Contemporary Art, Ridgefield (Connecticut) 1987 – STANDING SCULPTURE, Castello di Rivoli, Turin 1987 – CARNEGIE INTERNATIONAL, Carnegie Museum of Art, Pittsburgh 1988 – BILDERSTREIT, Köln 1989 – WIENER DIWAN. SIGMUND FREUD HEUTE, Museum des 20. Jahrhunderts, Wien, (Ritter Verlag) Klagenfurt 1989 – CULTURE AND COMMENTARY, Washington 1990 – GEGENWARTEwigkeit, Martin-Gropius-Bau, Berlin 1990 – THE BIENNALE OF SYDNEY, 1990

Übrige Literatur (Auswahl)

Edit DeAk: JULIAN SCHNABEL, »Art-Rite«, Mai 1975 – Robert Pincus-Witten: JULIAN SCHNABEL. BLIND FAITH, »Arts Magazine«, Nr. 56, 1982 – Achille Bonito Oliva: AVANGUARDIA TRANSAVANGUARDIA, Mailand 1982 – Hilton Kramer: JULIAN SCHNABEL, in: »Art of Our Time. The Saatchi Collection«, New York/London 1984 – Gerald Marzorati: JULIAN SCHNABEL. PLATE IT AS IT LAYS, »Artnews«, Nr. 84, 1985 – Donald Kuspit: JULIAN SCHNABEL. DIE RÜCKEROBERUNG DES PRIMITIVEN, »Wolkenkratzer Art Journal«, Nr. 10, 1985 – Matthew Collings: MODERN ART. JULIAN SCHNABEL, »Artscribe«, Nr. 59, 1986 – Giancarlo Politi: JULIAN SCHNABEL, »Flash Art«, Nr. 130, 1986 – Catherine Millet: JULIAN SCHNABEL L'IMPATIENT (Interview), »Art Press«, Nr. 110, 1987 – Brooks Adams: ICH HASSE

DENKEN. JULIAN SCHNABELS NEUE BILDER, »Parkett«, Nr. 18, 1988 – Andrew Renton: JULIAN SCHNABEL. THE PERPETUAL TASK OF LIVING UP TO A NAME, »Flash Art«, Nr. 145, 1989

CINDY SHERMAN

Geboren 1954 in Glen Ridge (New Jersey), studierte 1972–1976 am State University College of Buffalo (New York), 1979 erste Einzelausstellung bei Hallwalls, Buffalo, seit 1980 Ausstellungen bei Metro Pictures, New York. Ausstellungen bei Galerie Chantal Crousel, Paris, Galerie Schellmann & Klüser, München, Rhona Hoffman Gallery, Chicago, Monika Sprüth Galerie, Köln, La Máquina Española, Madrid, u.a., 1982 Teilnahme an der DOCUMENTA 7 und an der Biennale in Venedig, 1983 Guggenheim Fellowship und 1989 Skowhegan Medal for Photography, lebt in New York.

Cindy Sherman inszeniert Fotografien, die sie selbst in wechselnden Rollen und Identitäten zeigen. Sie ist Modell, Requisiteurin, Beleuchterin und meist auch Fotografin perfekter Simulationen von Bildern der Massenkommunikation, die sie körpersprachlich und detailbesessen nachstellt. In ihren ersten Schwarzweiß-Fotografien, die 1976–1980 unter dem Titel UNTITLED FILM STILLS entstanden, sieht man die Künstlerin von der schmuddeligen Hausfrau bis zum mondänen Star in wechselnden Rollen, die aus Filmen der 50er Jahre stammen könnten. In den folgenden farbigen Fotoserien spielt Cindy Sherman die Stereotypen zeitgenössischer Frauenbilder durch. In der

als ORDINARY PEOPLE bekannt gewordenen Serie von 1982 benutzt sie vor allem Lichteffekte, um psychologische Portraits herzustellen. Cindy Sherman: »Es handelt sich … um Abbildungen von personifizierten Gefühlen mit ganz eigenem Wesen, ganz sich selbst darstellend – und nicht mich. Die Frage der Identität des Modells ist genauso wenig von Belang wie eine etwaige Symbolik irgendeines anderen Details … Ich versuche andere dazu zu bringen, etwas von sich selbst wiederzuerkennen anstatt von mir.« Nach einer Folge von extrem gekleideten und posierenden Frauen und androgynen Personen beginnt sie 1985 Horror-, Märchen- und Mythenvisionen zu inszenieren, die 1986 zu Bildern des Ekels und Grauens werden, auf denen manchmal nur noch fragmentarisch der Körper von Cindy Sherman zu entdecken ist. Nach Fotoarbeiten zur Französischen Revolution simuliert sie in jüngster Zeit Portraits der Renaissancemalerei.

Ausstellungsverzeichnis und Bibliographie siehe:

KÜNSTLERINNEN DES 20. JAHRHUNDERTS, Museum Wiesbaden, 1990

Kataloge und Monographien (Auswahl)

PHOTOGRAPHS, Contemporary Arts Museum, Houston 1980 – Stedelijk Museum, Amsterdam, (Schirmer/Mosel) München 1982 – Art Gallery, Fine Arts Center, State University of New York at Stony Brook, 1983 – Musée d'Art et d'Industrie, St. Etienne 1983 – Peter Schjeldahl / I. Michael Danoff: CINDY SHERMAN, New York 1984 – PHOTOGRAPHIEN, Westfälischer Kunstverein, Münster 1985 – PERSONAE: JENNY HOLZER/CINDY SHERMAN, Contemporary Arts Center, Cincinnati 1986 – Whitney Museum of American Art, New York, (Schirmer/Mosel) München 1987 (3. erweiterte Auflage) – UNTITLED FILM STILLS. CINDY SHERMAN, München 1990

Kataloge zu Gruppenausstellungen (Auswahl)

FOUR ARTISTS, Artists Space, New York 1978 – ILS SE DISENT PEINTRES. ILS SE DISENT PHOTOGRAPHES, ARC Musée d'Art Moderne de la Ville de Paris, 1980 – AUTOPORTRAITS PHOTOGRAPHIQUES, Centre Georges Pompidou, Paris 1981 – LA BIENNALE DI VENEZIA, 1982 – DOCUMENTA 7, Kassel 1982 – 20TH CENTURY PHOTOGRAPHS FROM THE MUSEUM OF MODERN ART, Seibu Museum of Art, Tokio 1982 – BACK TO THE U.S.A., Kunstmuseum Luzern, 1983 – THE BIENNALE OF SYDNEY, 1984 – ALIBIS, Centre Georges Pompidou, Paris 1984 – CONTENT.

A CONTEMPORARY FOCUS 1974–1984, Hirshhorn Museum, Smithsonian Institution, Washington 1984 – AUTOPORTRAIT À L'ÉPOQUE DE LA PHOTOGRAPHIE, Musée Cantonal des Beaux-Arts, Lausanne 1985 – PROSPECT 86, Frankfurt a.M. 1986 – INDIVIDUALS. A SELECTED HISTORY OF CONTEMPORARY ART. 1945–1986, Museum of Contemporary Art, Los Angeles 1986 – STAGING THE SELF. SELF-PORTRAIT PHOTOGRAPHY 1840'S–1980'S, National Portrait Gallery, London 1986 – ART AND ITS DOUBLE, Madrid 1987 – BLOW-UP. ZEITGESCHICHTE, Württembergischer Kunstverein, Stuttgart 1987 – PHOTOGRAPHY AND ART, Los Angeles County Museum of Art, 1987 – IMPLOSION. ETT POSTMODERN PERSPEKTIV, Moderna Museet, Stockholm 1987 – L'EPOQUE, LA MODE, LA MORALE, LA PASSION, Paris 1987 – PHOTOGRAPHY NOW, Victoria and Albert Museum, London 1989 – THE PHOTOGRAPHY OF INVENTION, National Museum of American Art, Washington 1989 – BILDERSTREIT, Köln 1989 – A FOREST OF SIGNS. ART IN THE CRISIS OF REPRESENTATION, Los Angeles 1989 – CULTURE AND COMMENTARY. AN EIGHTIES PERSPECTIVE, Washington 1990 – ENERGIEEN, Amsterdam 1990 – LIFE-SIZE, Jerusalem 1990 – THE BIENNALE OF SYDNEY, 1990

Übrige Literatur (Auswahl)

Klaus Honnef: CINDY SHERMAN, »Kunstforum International«, Bd. 60, 1983 – Andreas Kallfelz: CINDY SHERMAN. ICH MACHE KEINE SELBSTPORTRAITS (Interview), »Wolkenkratzer Art Journal«, Nr. 4, 1984 – Sondernummer CINDY SHERMAN, »Camera Austria«, Nr. 15/16, 1984 – Leo van Damme: CINDY SHERMAN. I DON'T WANT TO BE A PERFORMER (Interview), »Artefactum«, Nr. 2, 1985 – Stephen W.Melville: THE TIME OF EXPOSURE. ALLEGORICAL SELF-PORTRAITURE IN CINDY SHERMAN, »Arts Magazine«, Nr. 60, 1986 – Donald Kuspit: INSIDE CINDY, »Artscribe«, Nr. 65, 1987 – Ken Johnson: CINDY SHERMAN AND THE ANTI-SELF. AN INTERPRETATION OF HER IMAGERY, »Arts Magazine«, Nr. 62, 1987 – Germano Celant: UNEXPRESSIONISM. ART BEYOND THE CONTEMPORARY, New York 1989 – Eleanor Heartney: CINDY SHERMAN. METRO PICTURES, »Art News«, Mai 1990

MIKE and DOUG STARN

Geboren 1961 in Absecon (New Jersey), studierten 1980–1985 an der School of the Museum of Fine Arts in Boston, seit 1985 Einzelausstellungen in der Stux Gallery, Boston und New York. Ausstellungen bei Fred Hoffman Gallery, Santa Monica, Akira Ikeda Gallery, Tokio, Leo Castelli, New York, u.a., 1988 Teilnahme an der BiNATIONALE in Boston und Düsseldorf, leben in New York.

Die Starn-Zwillinge beschäftigen sich seit ihrer Kindheit mit der Fotografie. Doch interessiert sie zunächst der Abbildungscharakter des Mediums weniger. Sie benutzen die Fotografie als Objekt. Die Arbeit in der Dunkelkammer, der Umgang mit dem Fotopapier, das angerissen, zerknittert, geklebt wird, bildet die Basis ihrer mehrteiligen, oft großformatigen Werke, in denen verfremdete Einzelbilder zu Gesamttableaus montiert werden. Arbeitsspuren werden nicht verwischt, sie sind Teil des Konzepts. Wichtig ist die Rahmung, die jeweils individuell auf ein Werk zugeschnitten ist. Mit Mitteln der Montage zitieren und bearbeiten sie u.a. Werke der klassischen bildenden Kunst. In letzter Zeit werden ihre Arbeiten betont reliefartig und skulptural. Mike and Doug Starn: »In gewissem Sinne ist unsere Arbeitsweise ausgesprochen unschuldig – es ist nur eine Art Spiel, der Versuch, etwas herzustellen, was ein wenig interessanter anzusehen ist. Indem wir mehrere Papiere nehmen und sie zusammenkleben, entsteht eine Tiefenwirkung. Man kann seine Aufmerksamkeit den Papierlagen und dem Klebeband und dem Aufbauprinzip widmen, oder man sieht sich einfach das Bild als Bild an. Diesen Bereich, der sich zwischen den beiden Sichtweisen ergibt, schätzen wir. Wir möchten ein Raumkunstwerk aus etwas schaffen, das in Wirklichkeit nur zweidimensional ist.«

Ausstellungsverzeichnis und Bibliographie siehe:
Andy Grundberg: MIKE AND DOUG STARN, (Abrams) New York 1990 – DOUG & MIKE STARN, Stux Gallery, New York 1990

Kataloge zu Gruppenausstellungen (Auswahl)
WHITNEY BIENNIAL, Whitney Museum of American Art, New York 1987 – THE BINATIONAL. AMERICAN ART OF THE LATE 80's, Boston, (DuMont) Köln 1988 – NY ART NOW. THE SAATCHI COLLECTION, London 1988 – PHOTOGRAPHY NOW, Victoria and Albert Museum, London 1989 – THE PHOTOGRAPHY OF INVENTION. AMERICAN PICTURES OF THE 1980s, National Museum of American Art, Smithsonian Institution, Washington 1989 – WIENER DIWAN. SIGMUND FREUD HEUTE, Museum des 20. Jahrhunderts, Wien, (Ritter Verlag) Klagenfurt 1989 – L'INVENTION D'UN ART, Centre Georges Pompidou, Paris 1989 – ALL QUIET ON THE WESTERN FRONT?, Espace Dieu, Paris 1990

Übrige Literatur (Auswahl)
Joseph Masheck: OF ONE MIND. PHOTOS BY THE STARN TWINS OF BOSTON, »Arts Magazine«, März 1986 – Jack Bankowsky: THE STARN TWINS, »Flash Art«, Sommer 1987 – Ulrike Henn: THE STARN TWINS, »Art«, Mai 1988 – Robert Pincus-Witten: BEING TWINS. THE ART OF DOUG AND MIKE STARN, »Arts Magazine«, Oktober 1988 – Robert Mahoney: DOUG AND MIKE STARN, »Arts Magazine«, Januar 1989 – Francine A. Koslow: NEW LIFE FOR OLD MASTERS, »Contemporanea«, September 1989 – Klaus Ottmann: MIKE & DOUG STARN (Interview), »Journal of Contemporary Art«, Nr. 1, 1990 – Paolo Bianchi: MIKE & DOUG STARN, »Kunstforum International«, Bd. 107, 1990

HAIM STEINBACH

Geboren 1944 in Israel, seit 1962 Bürger der USA, studierte 1962–1968 am Pratt Institute, Brooklyn, und 1971–1973 an der Yale University, New Haven. 1969 erste Einzelausstellung in der Panoras Gallery, New York. Ausstellungen bei Jay Gorney Modern Art, New York, Sonnabend Gallery, New York, Galleria Lia Rumma, Neapel, Yvon Lambert, Paris, u.a. Seit 1983 Teilnahme an Ausstellungen mit GROUP MATERIAL (u.a. DOCUMENTA 8, 1987), 1988 Beteiligung an der Ausstellung SCHLAF DER VERNUNFT im Museum Fridericianum in Kassel, lebt in New York.

Seit den 70er Jahren setzt sich Haim Steinbach mit Alltagsgegenständen und deren Präsentation auseinander. Zunächst waren es Gegenstände aus Trödelläden, die als Kunstobjekte ihre individuellen Geschichten erzählten und in einem Museum oder einer Ausstellung auf andere Dinge und Kunstwerke trafen. Seit 1984 verstärkt sich der Prozeß einer ästhetischen Minimalisierung und Isolierung der Objekte. Eine Gruppe von gleichen Objekten wird mit einer anderen Gruppe konfrontiert, wobei jede Gruppe einen eigens gefertigten Wandsockel für sich beansprucht. Die Objektgruppen beginnen wechselseitige Beziehungen miteinander und zu den Wandsockeln zu knüpfen oder sie zu verweigern. Diese Art der Präsentation verleiht den industriell gefertigten Gebrauchs-, Verbrauchs- und Luxusgütern eine auratische Bedeutung im Kontext Kunst. Der Betrachter ist gefordert, Relationen zwischen sich und den Objekten, den Objekten untereinander und den Wandsockeln herzustellen. Die dreieckigen, sorgfältig gearbeiteten Wandsockel können als Spielflächen für die Kombination der Objekte vom Edelkitsch über modernes Design bis zu Verpackungen verstanden werden. In jüngster Zeit benutzt Steinbach auch schrankartige Objekte als Präsentationsform.

Ausstellungsverzeichnis und Bibliographie siehe:
Objectives. The New Sculpture, Newport Harbor Art Museum, Newport Beach (Kalifornien) 1990

Katalog
Haim Steinbach. Oeuvres Récentes, CAPC Musée d'Art Contemporain de Bordeaux, 1988

Kataloge zu Gruppenausstellungen (Auswahl)
New York Now, Phoenix Art Museum, 1979 – Infotainment, Texas Gallery, Houston, (J. Berg Press) New York 1985 – Arts & Leisure, The Kitchen, New York 1986 – Prospect 86, Frankfurt a.M. 1986 – Art and Its Double, Madrid 1987 – Reconstruct, John Gibson Gallery, New York 1987 – Les Courtiers du Désir, Centre Georges Pompidou, Paris 1987 – NY Art Now. The Saatchi Collection, London 1988 – Schlaf der Vernunft, Kassel 1988 – Cultural Geometry, Athen 1988 – ReDefining the Object, University Art Galleries, Wright State University, Dayton (Ohio) 1988 – The BiNational. American Art of the Late 80's, Boston, (DuMont) Köln 1988 – Innovations in Sculpture 1985–1988, Aldrich Museum of Contemporary Art, Ridgefield (Connecticut) 1988 – Museum der Avantgarde. Die Sammlung Sonnabend New York, Berlin, (Electa) Mailand 1989 – Repetition, Hirschl & Adler Modern, New York 1989 – D & S Ausstellung, Hamburg 1989 – A Forest of Signs. Art in the Crisis of Representation, Los Angeles 1989 – Jardins de Bagatelle, Galerie Tanit, München 1990 – Life-Size, Jerusalem 1990

Übrige Literatur (Auswahl)
Robert Nickas: Shopping With Haim Steinbach (Interview), »Flash Art«, April 1987 – Germano Celant: Haim Steinbach's Wild, Wild Wild West, »Artforum«, Dezember 1987 – Holland Cotter: Haim Steinbach. Shelf Life, »Art in America«, Mai 1988 – Paul Taylor: Haim Steinbach. An Easygoing Aesthetic that Appeals to the Flaneur in Many of Us, »Flash Art«, Mai/Juni 1989

ROSEMARIE TROCKEL

Geboren 1952 in Schwerte, 1974–1978 Studium der Malerei an der Werkkunstschule Köln. Seit 1983 Einzelausstellungen in der Monika Sprüth Galerie, Köln. Ausstellungen bei Galerie Ascan Crone, Hamburg, Galerie Friedrich, Bern, Donald Young Gallery, Chicago, Galerie Michael Werner, Köln, u.a., 1988 Teilnahme an der BiNationale in Düsseldorf und Boston, lebt in Köln.

Rosemarie Trockels Werk läßt sich kaum kategorisieren oder unter einem einzigen Blickwinkel betrachten. Es entzieht sich einer Gesamtinterpretation, da Zeichnungen, Bilder, Skulpturen oder Objekte keine einheitliche thematische oder stilistische Programmatik besitzen. Jedes ihrer Werke begreift sich als einmaliger künstlerischer Akt. Dennoch lassen sich bestimmte Motive in verschiedenen Variationen ausmachen: Totenköpfe, Affengesichter und immer wieder Vasen und andere Gefäße. Ebenso auffällig ist die häufige Auseinandersetzung mit musealen Präsentationsformen, die sich in der Hängung oder der Verwendung von Vitrinen oder Sockeln zeigt. Die künstlerischen Positionen und visuellen Überlegungen Rosemarie Trockels finden ihren Niederschlag in einem Konvolut von Zeichnungen, an denen die Künstlerin kontinuierlich arbeitet. Bild und Sprache, die Transformation der Dingwelt unter weiblichen Gesichtspunkten, Erotik oder Voyeurismus werden in den Zeichnungen notiert und oft zur Grundlage größerer Arbeiten. Bekannt geworden ist sie durch ihre gestrickten Bilder, Pullover und Kleidungsstücke, die politische Symbole, Firmensignets oder Embleme – computergesteuert – zu Mustern werden lassen. »Rosemarie Trockel stellt uns vor beträchtliche Probleme der Selbstfindung. Sie verweigert uns den globalen Blick, die mögliche Extrapolation. Sie zwingt uns, die weiblichen Sinnzusammenhänge in uns selbst zu rekonstruieren, und unterwandert damit unsere Wahrnehmung, indem wir Schritt für Schritt uns selbst überführen.« (Jean-Christophe Ammann)

Ausstellungsverzeichnis und Bibliographie siehe:
ROSEMARIE TROCKEL, Kunsthalle Basel, Institute of Contemporary Arts, London, 1988 – KÜNSTLERINNEN DES 20. JAHRHUNDERTS, Museum Wiesbaden, 1990

Kataloge und Monographien (Auswahl)
PLASTIKEN 1982–83, Galerie Philomene Magers, Bonn, Monika Sprüth Galerie, Köln, 1983 – SKULPTUREN UND BILDER, Galerie Ascan Crone, Hamburg 1984 – BILDER – SKULPTUREN – ZEICHNUNGEN, Rheinisches Landesmuseum Bonn, 1985 – Monika Sprüth Galerie (mit A. R. Penck), Galerie Michael Werner, Köln 1990

Kataloge zu Gruppenausstellungen (Auswahl)
LICHT BRICHT SICH IN DEN OBEREN FENSTERN, Im Klapperhof 33, Köln 1982 – BELLA FIGURA, Wilhelm-Lehmbruck-Museum, Duisburg 1984 – KUNST MIT EIGEN-SINN, Museum des 20. Jahrhunderts, Wien 1985 – SYNONYME FÜR SKULPTUR, trigon 85, Neue Galerie am Landesmuseum Joanneum, Graz 1985 – SONSBEEK 86, Arnheim 1986 – THE BIENNALE OF SYDNEY, 1986 – WECHSELSTRÖME, Bonner Kunstverein, (Wienand) Köln 1987 – JUTTA KOETHER, BETTINA SEMMER, ROSEMARIE TROCKEL, La Máquina Española, Sevilla 1987 – SIMILIA/DISSIMILIA, Städtische Kunsthalle Düsseldorf, 1987 – CAMOUFLAGE, Scottish Arts Council, Edinburgh 1988 – CULTURAL GEOMETRY, Athen 1988 – ARBEIT IN GESCHICHTE – GESCHICHTE IN ARBEIT, Kunsthaus und Kunstverein in Hamburg, 1988 – MADE IN COLOGNE, DuMont Kunsthalle, Köln 1988 – BiNATIONALE. DEUTSCHE KUNST DER SPÄTEN 80ER JAHRE, Düsseldorf, (DuMont) Köln 1988 – REFIGURED PAINTING. THE GERMAN IMAGE 1960–88, Toledo 1988, (Guggenheim Foundation) New York, (Prestel) München 1989 – DAS VERHÄLTNIS DER GESCHLECHTER, Bonner Kunstverein, 1989 – PROSPECT 89, Frankfurt a.M. 1989 – BILDERSTREIT, Köln 1989 – OBJET/OBJECTIF, Galerie Daniel Templon, Paris 1989 – PSYCHOLOGICAL ABSTRACTION, Athen 1989 – EINLEUCHTEN, Hamburg 1989 – JARDINS DE BAGATELLE, Galerie Tanit, München 1990 – LIFE-SIZE, Jerusalem 1990 – A VINT MINUTS DE PARIS, Galería Joan Prats, Barcelona 1990 – THE BIENNALE OF SYDNEY, 1990

Übrige Literatur (Auswahl)
Lucie Beyer: ROSEMARIE TROCKEL, »Flash Art«, Nr. 119, 1984 – Annelie Pohlen: ROSEMARIE TROCKEL, »Kunstforum International«, Bd. 81, 1985 – Nona Nyffeler: ROSEMARIE TROCKELS STRICKBILDER, »Wolkenkratzer Art Journal«, Nr. 2, 1986 – Jutta Koether: THE RESISTANT ART OF ROSEMARIE TROCKEL, »Artscribe«, Nr. 62, 1987 – Doris von Drateln: ENDLICH AHNEN, NICHT NUR WISSEN (Interview), »Kunstforum International«, Bd. 93, 1988 – Stephan Schmidt-Wulffen: ›ICH KENNE MICH NICHT AUS‹... ROSEMARIE TROCKEL UND DIE PHILOSOPHIE, »Noema Art Magazine«, Nr. 22, 1989

BILL VIOLA

Geboren 1951 in New York, schloß 1973 seine Studien am College of Visual and Performing Arts, Syracuse University (New York), ab. 1973–1980 Studium und Mitarbeit bei David Tudor, Mitglied der Musikgruppe RAINFOREST, 1974–1976 technischer Direktor für Videoproduktionen im Art/Tapes/22 Video Studio in Florenz, 1976–1980 Artist-in-residence im experimentellen Studio des staatlichen Fernsehsenders WNET in New York, 1977 Teilnahme an der DOCUMENTA 6, erhielt zahlreiche Fellowships und Preise für seine Videotapes, lebt in Long Beach (Kalifornien).

Die Videotapes und Videoinstallationen von Viola haben ihr Zentrum in einer Auseinandersetzung mit dem Phänomen Zeit, ihrer Rhythmik, Beschleunigung und Verlangsamung. Dies geschieht durch technische Manipulationen, Verschiebungen der Verhältnisse von Groß und Klein, parallel

laufende Bilder oder durch das Closed-Circuit-Verfahren. In den Videoinstallationen wird die Zeitproblematik mit Raumerfahrungen verbunden, die die Rolle des Betrachters zugunsten einer direkten, quasi körperlichen Beteiligung an dem Geschehen aktivieren sollen. So sitzt in der Installation REASONS FOR KNOCKING AT AN EMPTY HOUSE (1982) der Zuschauer mit einem Kopfhörer einem Monitor gegenüber, auf dem er den Künstler sieht, der ihm etwas zuflüstert und einzuschlafen scheint, während sich von hinten bedrohlich eine Gestalt nähert. Mit unterschiedlichen Größenverhältnissen arbeit Viola zum Beispiel in der Installation ROOM FOR ST.JOHN OF THE CROSS (1983). Die winzige Mönchszelle mit einem kleinen Monitor wird mit der beeindruckenden Projektion einer Berglandschaft konfrontiert. In einer seiner Videoinstallationen, PASSAGE (1987), sieht man im Hintergrund eines schmalen Korridors Bilder flimmern. Betritt der Betrachter den Raum, steht er fast direkt vor der Projektion, so daß eine »normale« Sicht auf den dort stark verlangsamt ablaufenden Film über einen Kindergeburtstag nie möglich wird. Violas »Leitmotiv«: »Die Relation von Bild, Raum und Körper und die Veränderung ihrer Wahrnehmung durch den Faktor Zeit.« (Dieter Daniels)

Verzeichnis der Ausstellungen, Videos, Videoinstallationen und Bibliographie siehe:
EXPANSION & TRANSFORMATION, The 3rd Fukui International Video Biennale, Fukui (Japan) 1989

Künstlerschriften (Auswahl)
THE EUROPEAN SCENE AND OTHER OBSERVATIONS, in: Ira Schneider / Beryl Korot (Hrsg.): »Video Art«, New York 1976 – THE PORCUPINE AND THE CAR, »Image Forum« (Tokio), Nr. 3, 1981 – SIGHT UNSEEN. ENLIGHTENED SQUIRRELS AND FATAL EXPERIMENTS, »Video 80«, Nr. 4, 1982 – VIDEO AS ART, »Video Systems«, Nr. 7, 1982 – SOME RECOMMENDATIONS ON ESTABLISHING STANDARDS FOR THE EXHIBITION AND DISTRIBUTION OF VIDEO WORKS, in: »The Media Arts in Transition«, Walker Art Center, Minneapolis 1983 – I DO NOT KNOW WHAT IT IS I AM LIKE, Los Angeles 1986

Kataloge und Monographien (Auswahl)
ARC Musée d'Art Moderne de la Ville de Paris, 1983 – SUMMER 1985, Museum of Contemporary Art, Los Angeles 1985 – INSTALLATIONS AND VIDEOTAPES, Museum of Modern Art, New York 1987 – SURVEY OF A DECADE, Contemporary Arts Museum,

Houston 1988 – THE CITY OF MAN, Brockton Art Museum/Fuller Memorial, Brockton (Massachusetts) 1989

Kataloge zu Gruppenausstellungen (Auswahl)
PROJEKT '74, Wallraf-Richartz-Museum, Kunsthalle Köln, Kölnischer Kunstverein, 1974 – LA BIENNALE DE PARIS, 1975 – BIENNIAL EXHIBITION, Whitney Museum of American Art, New York 1975 – DOCUMENTA 6, Kassel 1977 – '60 '80 ATTITUDES / CONCEPTS / IMAGES, Stedelijk Museum, Amsterdam 1982 – CURRENTS, Institute of Contemporary Art, Boston 1985 – LA BIENNALE DI VENEZIA, 1986 – RITRATTI. GREENAWAY, MARTINIS, PIRRI, VIOLA, Taormina Arte 1987 Festival, Rom 1987 – L'EPOQUE, LA MODE, LA MORALE, LA PASSION, Paris 1987 – THE ARTS FOR TELEVISION, Museum of Contemporary Art, Los Angeles, Stedelijk Museum, Amsterdam, 1987 – CARNEGIE INTERNATIONAL, Carnegie Museum of Art, Pittsburgh 1988 – EINLEUCHTEN, Hamburg 1989 – PASSAGES DE L'IMAGE, Centre Georges Pompidou, Paris – LIFE-SIZE, Jerusalem 1990

Übrige Literatur (Auswahl)
John Minkowsky: BILL VIOLA'S VIDEO VISION, »Video 81«, Herbst 1981 – Bettina Gruber/Maria Vedder (Hrsg.): KUNST UND VIDEO, Köln 1983 – Dany Bloch: LES VIDÉOPAYSAGES DE BILL VIOLA, »Art Press«, Nr. 80, 1984 – Eric de Moffarts: BILL VIOLA. LA VIDÉO ET L'IMAGE-TEMPS, »Artefactum«, Nr. 11, 1985 – Raymond Bellour: AN INTERVIEW WITH BILL VIOLA, »October«, Nr. 34, 1985 – Anne-Marie Duguet: LES VIDÉOS DE BILL VIOLA. UNE POÉTIC DE L'ESPACE-TEMPS, »Parachute«, Nr. 45, 1986/87 – Dieter Daniels: BILL VIOLA, »Kunstforum International«, Bd. 92, 1988 – Wulf Herzogenrath/Edith Decker (Hrsg.): VIDEO-SKULPTUR RETROSPEKTIV UND AKTUELL. 1963–1989, Köln 1989 – Michael Nash: BILL VIOLA (Interview), »Journal of Contemporary Art«, Nr. 2, 1990

JEFF WALL

Geboren 1946 in Vancouver (Kanada), studierte 1964–1968 Kunstgeschichte in Vancouver, 1969–1971 Arbeit im Bereich konzeptueller Kunst, lebte 1970–1973 in London, studierte dort am Courtauld Institute of Art der University of London, 1973 Promotion in Kunstgeschichte. Nach verschiedenen Lehrtätigkeiten seit 1974 wird er 1976 Professor am Center for the Arts an der Simon Fraser University in Vancouver

und 1987 Professor an der University of British Columbia, Department of Fine Arts, Vancouver. Erste Einzelausstellung mit Fotoarbeiten 1978 in der Nova Gallery, Vancouver. Ausstellungen bei David Bellman Gallery, Toronto, Galerie Rüdiger Schöttle, München, The Ydessa Gallery, Toronto, Galerie Johnen & Schöttle, Köln, Marian Goodman Gallery, New York, u. a., Teilnahme an der DOCUMENTA 7, 1982, DOCUMENTA 8, 1987, lebt in Vancouver.

Die Fotoarbeiten von Jeff Wall zeigen genau kalkulierte Alltagsszenen, Portraits, Landschaften und Innenräume. Walls Benutzung von Leuchtkästen mit fluoreszierendem Licht geben den großformatigen Cibachrome-Transparentbildern eine eindringliche Kraft und Ausstrahlung, die aber im Gegensatz zu ähnlichen Formen in der Werbung nicht manipulieren wollen, sondern eine klare und kritische Beobachtung von inszenierter Realität in einem bestimmten Augenblick und Ausschnitt ermöglichen. Die Arbeiten können als Allegorien gelesen werden. Körpersprache, Mimik und Gestik der Personen spiegeln allgemein gesellschaftliche Verhaltensweisen wider. Augenblicke der körperlichen Gewalt, der Zerstörung, Szenen aus dem Leben der Unterschicht und des bürgerlichen Verhaltens, Panoramablicke von scheinbarer Absichtslosigkeit vermitteln einen genauen Einblick in gesellschaftliche Verhältnisse. Hierauf beruht der politische Anspruch von Walls präziser Ästhetik. »Das Befremdliche an Walls Leuchtbildern kommt daher, daß diese auf zwei gegensätzlichen Bewegungen beruhen: einer projektiven und einer introjektiven. Die Bilder der Außenwelt scheinen gleichzeitig aus dem Leuchtkasten hervorzugehen und an der Glaswand zu zerschellen.« (Arielle Pélenc)

Ausstellungsverzeichnis und Bibliographie siehe:
JEFF WALL, Vancouver Art Gallery, 1990

Künstlerschriften (Auswahl)
BERLIN DADA AND THE NOTION OF CONTEXT, Master's thesis, University of British Columbia, Vancouver 1970 – DAN GRAHAM'S KAMMERSPIEL, in: »Dan Graham«, (Kat.) The Art Gallery of Western Australia, Perth 1984 – LA MÉLANCOLIE DE LA RUE. IDYLL AND MONOCHROME IN THE WORK OF IAN WALLACE 1967–82, in: »Ian Wallace. Selected Works 1970–87«, (Kat.) Vancouver Art Gallery, 1988 – BEZUGSPUNKTE IM WERK VON STEPHAN BALKENHOL, in: »Stephan Balkenhol«, (Kat.) Kunsthalle Basel, 1988

Kataloge und Monographien (Auswahl)
Art Gallery of Greater Victoria, Victoria (Kanada) 1979 – SELECTED WORKS, The Renaissance Society at the University of Chicago, 1983 – TRANSPARENCIES, Institute of Contemporary Arts, London 1984 – TRANSPARENCIES, München 1986, New York 1987 – YOUNG WORKERS, Museum für Gegenwartskunst, Basel 1987 – Le Nouveau Musée, Villeurbanne 1988 – Westfälischer Kunstverein, Münster 1988 – Marian Goodman Gallery, New York 1989

Kataloge zu Gruppenausstellungen (Auswahl)
557,087, Seattle Art Museum, 1969 – 955,000, Vancouver Art Gallery, 1970 – WESTKUNSTHEUTE, Köln 1981 – DOCUMENTA 7, Kassel 1982 – EIN ANDERES KLIMA. ASPEKTE DER SCHÖNHEIT IN DER ZEITGENÖSSISCHEN KUNST, Städtische Kunsthalle, Düsseldorf 1984 – DIFFERENCE. ON REPRESENTATION AND SEXUALITY, New Museum of Contemporary Art, New York 1984 – GÜNTHER FÖRG EN JEFF WALL. FOTOWERKEN, Stedelijk Museum, Amsterdam 1985 – PROSPECT 86, Frankfurt a.M. 1986 – BLOW UP. ZEITGESCHICHTE, Württembergischer Kunstverein, Stuttgart 1987 – DOCUMENTA 8, Kassel 1987 – UTOPIA POST UTOPIA, Institute of Contemporary Art, Boston 1988 – IMAGES CRITIQUES. J. WALL, D. ADAMS, A. JAAR, L. JAMMES, ARC Musée d'Art Moderne de la Ville de Paris, 1989 – DAN GRAHAM, JEFF WALL. THE CHILDREN'S PAVILION, Galerie Roger Pailhas, Marseille 1989 – LES MAGICIENS DE LA TERRE, Centre Georges Pompidou, La Grande Halle de la Villette, Paris 1989 – UN'ALTRA OBIETTIVITÀ / ANOTHER OBJECTIVITY, Centre National des Arts Plastiques, Paris, Museo d'Arte Contemporanea Luigi Pecci, Prato, (Idea Books) Mailand 1989 – BESTIARIUM. JARDIN-THÉÂTRE, En-

trepôt-Galerie du Confort Moderne, Poitiers 1989 – Life-Size, Jerusalem 1990 – Culture and Commentary. An Eighties Perspective, Washington 1990 – Weitersehen, Krefeld 1990

Übrige Literatur (Auswahl)
Donald B. Kuspit: Looking up at Jeff Wall's Modern ›Appassionamento‹, »Artforum«, Nr. 20, 1982 – Jörg Johnen / Rüdiger Schöttle: Jeff Wall, »Kunstforum International«, Bd. 65, 1983 – Collaborations Christian Boltanski / Jeff Wall, »Parkett«, Nr. 22, 1989

FRANZ WEST

Geboren 1947 in Wien, studierte Bildhauerei an der dortigen Akademie der bildenden Künste, 1970 erste Einzelausstellung in der Galerie Hamburger, Wien. Ausstellungen bei Galerie nächst St. Stephan, Wien, Galerie Peter Pakesch, Wien, Galerie Christoph Dürr, München, Galerie Ghislaine Hussenot, Paris, Galleria Mario Pieroni, Rom, Jänner Galerie, Wien, u.a., 1981 Teilnahme an der Ausstellung Westkunst (heute) in Köln, 1987 an Skulptur Projekte in Münster, 1990 an der Biennale in Venedig, lebt in Wien.

West benutzt zahlreiche Medien zur Umsetzung seiner künstlerischen Ideen wie Video, Film, Musik, Fotografie, Malerei, Bücher und Skulpturen, durch die er vor allem bekannt wurde. Die Skulpturen sind nicht allein ästhetische Objekte, sie ermöglichen auch körperliche Erfahrungen. So

sollen in seinen Passstücken die Auswölbungen und Einbuchtungen mit dem eigenen Körper in Verbindung gebracht werden. Auch die seit 1984 entstandenen Skulpturen, meist aus Papiermachémasse und manchmal auf der Basis vorgefundener Gegenstände, erfordern die gedankliche Mitarbeit des Betrachters. Ihre formale Rätselhaftigkeit und die Taktilität der »Kruste« provozieren vielfältige Assoziationen. Die jüngst entstandenen Sitze und Liegen aus Eisen und Stahl, die Skulptur und Möbel zugleich sind, verbinden die Stabilität des Materials mit einer optischen Fragilität. Grundbedingungen des Sitzens und Liegens werden – spielerisch und spartanisch zugleich – zum körperlich erfahrbaren Thema. Sie sind »direkte assoziative Transformationen herkömmlicher Möbel, Objekte, deren kodifizierte Form grundsätzlichen Verhaltensweisen des Menschen entsprechen, körperliche Bezugnahmen suggerieren, gleichzeitig jedoch – als isoliertes Kunstwerk – scheinbar verbieten«. (Hans Hollein)

Ausstellungsverzeichnis siehe:
Franz West. Austria – Biennale di Venezia 1990, (Ritter Verlag) Klagenfurt 1990

Kataloge und Monographien (Auswahl)
Legitime Skulptur, Neue Galerie am Landesmuseum Joanneum, Graz 1986 – Ansicht, Wiener Secession, 1987 – Kunsthalle Bern, 1988 – Schöne Aussicht, Portikus, Frankfurt a. M. 1988 – Pier Luigi Tazzi: Franz West. Fontana Romana, Rom 1988 – Museum Haus Lange, Krefeld 1989 – Possibilities, Institute for Contemporary Art, P.S.1 Museum, Long Island City (New York) 1989 – Nemo plus iuris transferre potest quam ipse habet (mit Herbert Brandl), Galerie Grässlin-Ehrhardt, Frankfurt a. M. 1989

Kataloge zu Gruppenausstellungen (Auswahl)
Westkunst-heute, Köln 1981 – Neue Skulptur, Galerie nächst St. Stephan, Wien 1982 – Weltpunkt Wien. Un regard sur Vienne: 1985, Pavillon Joséphine, Straßburg, (Löcker Verlag) Wien/München 1985 – Spuren, Skulpturen und Monumente ihrer präzisen Reise, Kunsthaus Zürich, 1985 – De Sculptura, Messepalast, Wien 1986 – Sonsbeek 86, Arnheim 1986 – SkulpturSein, Städtische Kunsthalle Düsseldorf, 1986 – Skulptur Projekte in Münster, (DuMont) Köln 1987 – Anderer Leute Kunst, Museum Haus Lange, Krefeld 1987 – Actuele Kunst in Oostenrijk, Museum van Hedendaagse Kunst, Gent 1987 – La Biennale di Venezia, 1988 –

Zeitlos, Berlin, (Prestel) München 1988 – Open Mind, Gent 1989 – Wittgenstein. Das Spiel des Unsagbaren, Wiener Secession, 1989 – Einleuchten, Hamburg 1989 – Herbert Brandl, Ernst Caramelle, Franz West, ARC Musée d'Art Moderne de la Ville de Paris, 1990 – Casinò Fantasma, Institute for Contemporary Art, P.S.1 Museum, Long Island City (New York) 1990 – Possible Worlds. Sculpture from Europe, Institute of Contemporary Arts, Serpentine Gallery, London, 1990 – Weitersehen, Krefeld 1990

Übrige Literatur (Auswahl)
Franz West/Ferdinand Schmatz/Peter Pakesch: Aus einem Gespräch, Wien, November 1985, »Domus«, Nr. 668, 1986 – Annelie Pohlen: Franz West, »Kunstforum International«, Bd. 85, 1986 – Peter Mahr: Franz West at Peter Pakesch, »Artscribe«, Januar/Februar 1987 – Helmut Draxler: Franz West. Plastiker der Psyche, »Kunst und Kirche«, Nr. 1, 1987 – Harald Szeemann: Franz West ou la baroque de l'ame et de l'esprit en fragments séchés, »Art Press«, Nr. 133, 1989 – Helmut Draxler: Franz West. The antibody to anti-body, »Artforum«, März 1989 – Anton Gugg: Franz West, »Noema Art Magazine«, Nr. 31, 1990 – Brigitte Felderer / Herbert Lachmayer: Virtuell indisponibel – Faktisch Disponabel. Über Franz West, »Parkett«, Nr. 24, 1990

RACHEL WHITEREAD

Geboren 1963 in London, 1982–1985 Studium am Brighton Polytechnic und 1985–1987 an der Slade School of Art, London, 1988 erste Einzelausstellung in der Carlile Gallery, London. Ausstellungen bei Chisenhale Gallery, London, Arnolfini Gallery, Bristol, Karsten Schubert Ltd., London, u.a., 1990 Teilnahme an der Ausstellung Einleuchten in Hamburg, lebt in London.

Im Zentrum der skulpturalen Arbeit von Rachel Whiteread steht die Auseinandersetzung mit dem Verhältnis von Gegenstand und Raum. Um dies erfahrbar zu machen, wird der Umraum von Objekten wie Schränken, Tischen, Betten mit Gips ausgefüllt und – nach Entfernung des Gegenstands – als Skulptur präsentiert. In Anspielung auf das traditionelle bildhauerische Verfahren der »verlorenen Form« gehen hierbei die Objekte verloren. Sie sind anwesend in den Spuren, die sie dem »ma-

terialisierten Umraum« einprägen. Die Abwesenheit wird zur erinnerten Anwesenheit, ein Verfahren, durch das – im Werk der Künstlerin mit biographischen Momenten aufgeladen – zugleich Raum und Zeit miteinander verbunden werden.

Ausstellungsverzeichnis siehe:
THE BRITISH ART SHOW 1990, McLellan Galleries, Glasgow, (The South Bank Centre) London 1990

Kataloge zu Gruppenausstellungen (Auswahl)
CONCEPT 88 REALITY 89, University of Essex Gallery, 1989 – EINLEUCHTEN, Hamburg 1989

Übrige Literatur (Auswahl)
KATE BUSH: BRITISH ART SHOW, »Artscribe«, Nr. 81, 1990 – Andrew Renton: GHOST, »Flash Art«, Nr. 154, 1990 – Liz Brooks: RACHEL WHITEREAD, »Artscribe«, November/Dezember 1990

BILL WOODROW

Geboren 1948 bei Henley-on-Thames, Oxfordshire (England), studierte 1967–1968 an der Winchester School of Art, 1968–1971 an der St. Martin's School of Art, London, und 1971–1972 an der Chelsea School of Art, London. 1972 erste Einzelausstellung in der Whitechapel Art Gallery, London, nach langer Pause 1979 nächste Einzelausstellung im Künstlerhaus, Hamburg. Aus-

stellungen bei Lisson Gallery, London, Barbara Gladstone Gallery, New York, Galerie Paul Maenz, Köln, Galerie Fahnemann, Berlin, u. a., 1987 Teilnahme an der DOCUMENTA 8, lebt in London.

Woodrows Skulpturen sind mehrteilige komplexe Gebilde, die in den Raum auswuchern. Aus Fundstücken wie z. B. Autoteilen, Kühlschränken oder Haushaltsgeräten formt Woodrow zunächst neue Objekte – von der Maschinenpistole bis zur Gitarre. Eine »Nabelschnur« verbindet die einzelnen, oft bemalten Teile der Skulptur, das Basismaterial, zur neuen Form, andere Alltagsgegenstände wie Kleidungsstücke, Stoffe, Trödel werden hinzugefügt. Mit der Methode der Dekomposition schafft Woodrow auf diese Weise poetische, oft ironische Situationsmodelle, die die erzählerische Dimension der Gegenstände ausnützen. »Woodrows Skulpturen definieren einen genau umrissenen Raum, eine Zone, in der sie autonom, gleichsam nur für sich existieren. In diesem Bezirk verlieren Objekte und Bilder ihren individuellen Charakter, um einen allgemeinen anzunehmen. Ihre besondere historische Bedeutung tauschen sie gegen ein ästhetisch-zeitloses Ambiente ein.« (Lynne Cooke)
Ende der 80er Jahre entstehen Stahlskulpturen aus Einzelteilen, die wie »zusammengenäht« erscheinen und Landschaften, Tiere, Bäume, Gegenstände räumlich kombinieren. Sprachliche Elemente erweitern den narrativen Aspekt der Skulpturen.

Ausstellungsverzeichnis und Bibliographie siehe:
BILL WOODROW. EYE OF THE NEEDLE. SCULPTURES 1987–1989, Musée des Beaux-Arts, Le Havre, Musée des Beaux-Arts, Calais, 1989

Kataloge und Monographien (Auswahl)
BEAVER, BOMB AND FOSSIL, Museum of Modern Art, Oxford 1983 – SOUPE DU JOUR, Musée de Toulon, 1984 – Kunsthalle Basel, 1985 – NATURAL PRODUCE. AN ARMED RESPONSE, La Jolla Museum of Contemporary Art, La Jolla (Kalifornien) 1985 – SCULPTURE 1980–86, The Fruitmarket Gallery, Edinburgh 1986 – POSITIVE EARTH. NEGATIVE EARTH, Kunstverein München, 1987 – POINT OF ENTRY. NEW SCULPTURES, Imperial War Museum, London 1989 – ETCHINGS, (Margarete Roeder Editions) New York 1990

Kataloge zu Gruppenausstellungen (Auswahl)
ENGLISCHE PLASTIK HEUTE, Kunstmuseum Luzern, 1982 – LEÇONS DES CHOSES, Kunsthalle Bern, 1982 – LA BIENNALE DI VENEZIA, 1982 – BIENAL DE SÃO PAULO, 1983 – TERRAE MOTUS I, Fondazione Amelio, Neapel 1984 – SPACE INVADERS, MacKenzie Art Gallery, Regina (Kanada) 1985 – 7000 EICHEN, Kunsthalle Tübingen, 1985 – A QUIET REVOLUTION. BRITISH SCULPTURE SINCE 1965, Museum of Contemporary Art, Chicago, San Francisco Museum of Modern Art, 1987 – DOCUMENTA 8, Kassel 1987 – CURRENT AFFAIRS, Museum of Modern Art, Oxford 1987 – EEN KEUZE/A CHOICE, Kunstrai 87, Amsterdam 1987 – AFFINITIES AND INTUITIONS. THE GERALD S. ELLIOTT COLLECTION OF CONTEMPORARY ART, Art Institute of Chicago, 1990

Übrige Literatur (Auswahl)
Mark Francis: BILL WOODROW. MATERIAL TRUTHS, »Artforum«, Januar 1984 – Lynne Cooke: BILL WOODROW. DAS NARRENSCHIFF, »Parkett«, Nr. 12, 1987 – Dan Cameron: DE-CONSTRUCTION SITES. RECENT SCULPTURE BY MARTIN KIPPENBERGER, SERGE SPITZER, AND BILL WOODROW, »Arts Magazine«, März 1988 – Mona Thomas: BILL WOODROW, »Beaux Arts«, Nr. 67, 1989 – John Roberts: BILL WOODROW, »Artscribe«, Januar 1990

CHRISTOPHER WOOL

Geboren 1955 in Chicago, 1984 erste Einzelausstellung in der Cable Gallery, New York. Ausstellungen bei Luhring Augustine & Hodes Gallery, New York, Jean Bernier, Athen, Galerie Max Hetzler, Köln, Daniel Weinberg Gallery, Los Angeles, Galleria Christian Stein, Turin, u.a., 1988 Teilnahme an der BiNationale in Boston und Düsseldorf, lebt in New York.

Schrift und Ornament sind Gegenstand von Wools Malerei. Buchstaben, Wörter, die manchmal zu lesbaren Sinngefügen verbunden oder aus einem größeren Zusammenhang herausgebrochen sind, präsentieren sich ähnlich wie die Ornamente streng organisiert auf der Bildfläche. Die Wortbilder besitzen Schablonenschrift-Charakter, die Ornamente Rollstempel-Struktur. Diese Verfahren führen zu einer qualitativen Neubestimmung des Dargestellten. Die Wortbilder verweisen auf die Ästhetik von Buchstaben und gleichzeitig auf Sprache als Bedeutungsträger. Die leere Ornamentik wird durch ihre Häufung zum malerischen, rhythmischen Raster. In beiden Fällen wird das manchmal auch farbig gesetzte pure Zeichen als losgelöste verbale und bildnerische Abstraktion mittels Malerei transformiert. Die Reflexion über Möglichkeiten und Unterschiede von Bild, Malerei, Sprache und Sujet wird in Gang gesetzt. »Diese Schrift- und Ornamenttafeln öffnen... einen Raum, in dem das Bild in einem *Zustand der reinen Möglichkeit* belassen oder zu ihm zurückgeführt wird. Zwischen Text einerseits und Ornament andererseits

scheint die Idee des Bildes auf, ohne daß sie gezeigt wird – weil sie schlicht undarstellbar ist. Diese Idee ist ortlos, bewegungslos und geschichtslos. Christopher Wool thematisiert also *das Bild*, indem er es – wörtlich und bildhaft – nicht zur Sprache bringt... Er thematisiert das Bild nicht als gegebenes, sondern als virtuelles.« (Christoph Schenker)

Ausstellungsverzeichnis und Bibliographie siehe:
Christopher Wool. New Work, San Francisco Museum of Modern Art, 1989

Künstlerbücher (Auswahl)
Empire of the Goat, 1985 – Black Book, Thea Westreich Associates, New York, und Galerie Gisela Capitain, Köln 1989

Kataloge und Monographien (Auswahl)
A Project (mit Robert Gober), 303 Gallery, New York 1988 – Galerie Gisela Capitain, Köln 1988 – Works on Paper, Luhring Augustine Gallery, New York 1990 – Cats in Bag Bags in River, Museum Boymansvan Beuningen, Rotterdam 1991

Kataloge zu Gruppenausstellungen (Auswahl)
Information as Ornament, Feature Gallery, Chicago 1988 – The BiNational. American Art of the Late 80's, Boston, (DuMont) Köln 1988 – Abstraction in Question, John and Mable Ringling Museum of Art, Sarasota (Florida) 1989 – Horn of Plenty, Stedelijk Museum, Amsterdam 1989 – Prospect 89, Frankfurt a.M. 1989 – Herold, Oehlen, Wool, The Renaissance Society at the University of Chicago, 1989 – Biennial Exhibition, Whitney Museum of American Art, New York 1989 – Gober, Halley, Kessler, Wool. Four Artists from New York, Kunstverein München, 1989 – New Work. A New Generation, San Francisco Museum of Modern Art, 1990

Übrige Literatur (Auswahl)
Colin Westerbeck: Christopher Wool, »Artforum«, September 1986 – Jerry Saltz: This is the End. Christopher Wool's Apocalypse Now, »Arts Magazine«, September 1988 – Steven Evans: Robert Gober / Christopher Wool, »Artscribe«, November / Dezember 1988 – Norbert Messler: Christopher Wool, »Artscribe«, März/April 1989 – Catherine Liu: Christopher Wool. At the Limits of Image Making and Meaning Production, »Flash Art«, März / April 1989 – Dan Cameron: Unfixed States. Notes on Christopher Wool's New Editions, »Print Collector's

Newsletter«, März/April 1990 – Jutta Koether / Karen Marta: Am Anfang war das Wort (Interview) »Noema Art Magazine«, Nr. 30, 1990 – Jenifer P. Borum: Christopher Wool at Luhring Augustine, »Artforum«, November 1990

VADIM ZAKHAROV

Geboren 1959 in Duschanbe (UdSSR), 1977–1982 Pädagogikstudium am Lenin-Institut, Moskau (Fachbereich Kunst und Graphik), nach Ausstellungen in Privatwohnungen 1983 und 1984 Einzelausstellung bei Apt-Art in Moskau. Ausstellungen bei Galerie Peter Pakesch, Wien, Galerie Sophia Ungers, Köln, u.a., 1988 Teilnahme an Ich lebe – Ich sehe. Künstler der 80er Jahre in Moskau im Kunstmuseum Bern, lebt in Moskau.

Die künstlerische Arbeit Zakharovs begann in den frühen 80er Jahren mit körperlichen Selbsterfahrungen und Experimenten zur menschlichen Wahrnehmung. Prozessuale Aspekte charakterisieren auch seine Bilder und Skulpturen. Ihre Ästhetik formuliert Extreme. Neben fast monochromen Bildserien gibt es Werke mit figurativ-symbolischen Szenen, die oft eine Nähe zur Karikatur besitzen. Eingefügte Texte nehmen Bezug auf die Biographie des Künstlers oder sind »Kommentare zur Lage«. In letzter Zeit konzentriert sich Zakharov auf Bilduntersuchungen, die in einem komplexen System sich selbst zum Thema haben. Zugleich lassen sie sich metaphorisch auf das Computerzeitalter beziehen. Mit dem Blick auf seine Bildserie Reproduktion führt Zakharov aus: »In dieser Arbeit kommt das Moment der Ansteckung zum Ausdruck. Die Herausnahme der kaputten,

blauen Platte im 6. Bild ist für mich das Zeichen der beginnenden Infektion des Systems.«

Ausstellungsverzeichnis und Bibliographie siehe:
VADIM ZAKHAROV, Kunstverein Freiburg, 1989

Katalog
Galerie Peter Pakesch, Wien 1989

Kataloge zu Gruppenausstellungen (Auswahl)
COME YESTERDAY AND YOU'LL BE FIRST, Contemporary Russian Arts Center of America, Newark (New Jersey) 1983 – ICH LEBE – ICH SEHE. KÜNSTLER DER 80ER JAHRE IN MOSKAU, Kunstmuseum Bern, 1988 – SOWJETKUNST HEUTE, Museum Ludwig, Köln 1988 – IS-KUNST-WO, Karl-Hofer-Gesellschaft, Westbahnhof, Berlin 1988 – 10 + 10. CONTEMPORARY SOVIET AND AMERICAN PAINTERS, Modern Art Museum of Fort Worth, (Abrams) New York, (Aurora) Leningrad, 1989 – MÜVÉSZET HELYETT MÜVÉSZET. 7 KÉPZÖMÜVÉSZ MOSZKVÁBÓL. ART INSTEAD OF ART. 7 ARTISTS FROM MOSCOW, Mücsarnok, Budapest 1989 – MOMENTAUFNAHME. JUNGE KUNST AUS MOSKAU, Altes Stadtmuseum, Münster 1989 – ARTISTI RUSSI CONTEMPORANEI. CONTEMPORARY RUSSIAN ARTISTS, Museo d'Arte Contemporanea Luigi Pecci, Prato 1990 – BETWEEN Spring and Summer, Institute of Contemporary Art, Boston, Tacoma Art Museum, Tacoma (Washington), 1990 – EDUARD STEJNBERG, VADIM ZACHAROV, JOERI AL'BERT, Stadsgalerij, Heerlen (Niederlande) 1990 – VON DER REVOLUTION ZUR PERESTROIKA, Kunstmuseum Luzern, (Hatje) Stuttgart 1990 – IN DE USSR EN ERBUITEN, Stedelijk Museum, Amsterdam 1990

Übrige Literatur (Auswahl)
Eric A. Peschler: KÜNSTLER IN MOSKAU, (Edition Stemmle) Schaffhausen 1988 – Jamey Gambrell: PERESTROIKA SHOCK, »Art in America«, Februar 1989 – Noemi Smolik: VADIM ZAKHAROV, »Artforum«, Oktober 1989

Der vorstehende bio-bibliographische Teil des Katalogs wurde unter dem Gesichtspunkt der Benutzbarkeit zusammengestellt. Für jeden Künstler folgt nach einer kurzen biographischen Skizze, die auch auf Galerieverbindungen und erste Ausstellungen hinweist, eine Charakterisierung seiner Arbeit. Die Angabe eines Referenzkatalogs dient als Quelle für zusätzliche Informationen. Die darauf folgenden Rubriken führen Materialien an, die für eine weitere Beschäftigung mit dem Werk des Künstlers nützlich sind. Angesichts der enormen Fülle von Informationen, die für die aktuelle Kunstszene charakteristisch ist, werden sie in einer Auswahl abgedruckt. Wir danken denen, die uns Informationen zur Verfügung gestellt haben. Diese konnten nicht in allen Fällen überprüft werden.

Michael Glasmeier, Wolfgang Max Faust, Gerti Fietzek

DIE AUSGESTELLTEN WERKE

John M Armleder

1 *Ohne Titel (FS 199)*
 1988
 Lamellenrollo aus Metall, Bank aus
 Vinyl
 263 x 244 x 66 cm
 Galerie 1900–2000, Paris

2 *Ohne Titel (FS 241)*
 1990
 30 Kosmetikspiegel
 Spiegel: ⌀ 25,5 cm
 Spiegelhalterung: 40 cm
 Abstand: 60 cm
 Gesamtgröße: 393 x 277 x 18,5 cm
 Galerie Daniel Buchholz, Köln

3 *Ohne Titel (FS 246)*
 1990
 Möbelelemente
 270 x 200 x 110 cm
 Galerie Tanit, München/Köln

Richard Artschwager

4 *High Backed Chair*
 1988
 Bemaltes Holz, gummiertes Haar
 164 x 78 x 104 cm
 The Rivendell Collection

5 *The Shadow / Der Schatten*
 1988
 Acryl auf Celotex und Holz
 179,5 x 153 cm
 Collection Emily Fisher Landau,
 New York

6 *Double Sitting*
 1988
 Acryl auf Celotex
 192,5 x 173 cm
 Collection of Agnes Gund, New
 York, versprochene Schenkung an
 das Museum of Modern Art

7 *Up and Out / Auf und davon*
 1990
 Formica und Holz
 239 x 166 x 114 cm
 The Oliver Hoffmann Collection

8 *Door*
 1990
 Formica auf Holz, verchromtes
 Messing
 245 x 171 x 51 cm
 The Kouri Collection

Mirosław Bałka

9 *Oase*
 1989
 Holzlatten, Weizen, Milch, Kabel
 Größe variabel (ca. 300 x 400 cm)
 Galerie Isabella Kacprzak, Köln

10 *Fünfteilige Installation*
 1990
 3 Teile: Holz in Stahlkonstruktion,
 je 30 x 20 x 4,5 cm
 1 Teil: Schwamm, Salzwasser,
 Stahlkonstruktion, 200 x 60 x 170 cm
 1 Teil: Holz in Stahlkonstruktion,
 60 x 30 x 6,5 cm
 Galerie Nordenhake, Stockholm

Frida Baranek

11 *Ohne Titel*
 1991
 Eisendraht, biegsame Stangen, Stein
 Ca. 300 x 300 x 200 cm
 Besitz der Künstlerin

Georg Baselitz

12 *»45«*
 2. VI. 89 – 15. IX. 89
 1989
 Öl und Tempera auf verleimtem
 Sperrholz,
 mit dem Hobel bearbeitet
 20 Teile
 Je 200 x 162 cm
 Kunsthaus Zürich

Ross Bleckner

13 *Gold Count No Count*
 1989
 Öl auf Leinwand
 274 x 183 cm
 Collection Mickey/Larry Beyer,
 Cleveland, Ohio
 Courtesy Mary Boone Gallery,
 New York

14 *Architecture of the Sky /*
 Architektur des Himmels
 1990
 Öl auf Leinwand
 269 x 233 cm
 Courtesy Mary Boone Gallery,
 New York

15 *Cascade / Kaskade*
 1990/91
 Öl auf Leinwand
 274 x 182 cm
 Courtesy Mary Boone Gallery,
 New York

16 *Dome / Kuppel*
 1990/91
 Öl auf Leinwand
 243 x 243 cm
 Lambert Art Collection, Genf
 Courtesy Mary Boone Gallery,
 New York

Jonathan Borofsky

17 *Ballerina Clown*
 1982–1990
 Fiberglas, Stahl- und Aluminium-
 konstruktion, Kabel, Motor
 915 x 610 x 550 cm
 Courtesy Paula Cooper Gallery,
 New York

Jean-Marc Bustamante

18 *Bac à sable II / Kiste mit Sand II*
 1990
 Beton, bemalter Stahl
 28 x 231,5 x 182,5 cm
 Galleria Locus Solus, Genua

19 *Lumière / Licht*
 1990/91
 Serigrafie auf Plexiglas
 142 x 187 cm
 Besitz des Künstlers

20 *Lumière / Licht*
 1990/91
 Serigrafie auf Plexiglas
 142 x 187 cm
 Besitz des Künstlers

21 *Lumière / Licht*
 1990/91
 Serigrafie auf Plexiglas
 187 x 142 cm
 Besitz des Künstlers

22 *Lumière / Licht*
 1990/91
 Serigrafie auf Plexiglas
 187 x 142 cm
 Besitz des Künstlers

James Lee Byars

23 *The Capital of the Golden Tower /*
 Das Kapitell des Goldenen Turms
 1991
 Edelstahl, Gold, Holz
 Halbkugel: ⌀ 250 cm, Höhe 125 cm
 Sockel: 40 x 400 x 400 cm
 Galerie Michael Werner,
 Köln/New York

Pedro Cabrita Reis

24 *Berlin Piece*
 1991
 Gips, Kupfer
 240 x 360 x 190 cm
 Besitz des Künstlers

Umberto Cavenago

25 *A Sostegno dell'Arte /*
 Zur Unterstützung der Kunst
 1991
 Galvanisierter Stahl, Wandfarbe
 6 Teile, je 600 x 90 x 80 cm
 Franz Paludetto, Turin

Clegg & Guttmann

26 *Political-Physiognomical Library /
 Politisch-physiognomische
 Bibliothek*
 1991
 Cibachrome, Plexiglas, Holzrahmen,
 Karteikasten
 18 Teile je 184 x 84 cm
 9 Teile je 75 x 98 cm
 Jay Gorney Modern Art, New York,
 Galerie Christian Nagel, Köln

René Daniëls

27 *Plattegronden / Pläne*
 1986
 Öl auf Leinwand
 141 x 190 cm
 Bonnefantenmuseum, Maastricht

28 *Palladium*
 1986
 Collage
 Leinwand, Glas
 110 x 170 cm
 Privatsammlung

29 *Terugkeer van de performance /
 Rückkehr der Performance*
 1987
 Öl auf Leinwand
 190 x 130 cm
 Privatsammlung, Amsterdam

30 *Monk and Ministry /
 Mönch und Priesteramt*
 1987
 Öl auf Leinwand
 102 x 180 cm
 Jo + Marlies Eyck, Wijlre

Ian Davenport

31 *Ohne Titel*
 1991
 Matte und seidenmatte schwarze
 Haushaltsfarbe auf Leinwand
 274 x 549 cm
 Courtesy Waddington Galleries,
 London

32 *Ohne Titel*
 1991
 Weißer Lack und Haushaltslackfarbe
 auf Leinwand
 230 x 457 cm
 Courtesy Waddington Galleries,
 London

Jiři Georg Dokoupil

33 *Badende IV*
 1991
 Ruß auf Leinwand
 240 x 250 cm
 Reiner Opoku, Köln,
 Galerie Bischofberger, Zürich

34 *Badende V*
 1991
 Ruß auf Leinwand
 240 x 250 cm
 Reiner Opoku, Köln,
 Galerie Bischofberger, Zürich

35 *Badende VII*
 1991
 Ruß auf Leinwand
 290 x 300 cm
 Reiner Opoku, Köln,
 Galerie Bischofberger, Zürich

36 *Badende VIII*
 1991
 Ruß auf Leinwand
 300 x 290 cm
 Reiner Opoku, Köln,
 Galerie Bischofberger, Zürich

Maria Eichhorn

37 *Wand ohne Bild*
 1991
 Wandmalerei
 541 x 660 x 20 cm
 Wewerka & Weiss Galerie, Berlin

Jan Fabre

38 *Knipschaarhuis II*
 1990
 Kugelschreiber auf Holz
 Zweiteilig, je 450 x 250 x 300 cm
 Besitz des Künstlers

Sergio Fermariello

39 *Ohne Titel*
 1990
 Acryl auf Holz
 180 x 250 cm
 Privatsammlung, Berlin

40 *Ohne Titel*
 1990
 Mischtechnik auf Holz
 170 x 178 cm
 Collezione Francesco Serao, Neapel

41 *Ohne Titel*
 1990
 Mischtechnik auf Holz
 170 x 178 cm
 Collezione Bruno e Fortuna Condi,
 Neapel

Ian Hamilton Finlay

42 *Cythera*
 1991
 Kunststein, Edelstahl, Linoleum,
 Neon
 Ca. 250 x 1500 x 600 cm
 Galerie Jule Kewenig, Frechen/
 Bachem

Peter Fischli David Weiss

43 *Ohne Titel*
 1990
 Photoarbeit
 14teilig
 Je 44 x 66 cm
 Monika Sprüth Galerie, Köln

44 *Ohne Titel*
 1990
 Skulptur
 Dreiteilig
 Ca. 20 x 50 cm
 Monika Sprüth Galerie, Köln

Günther Förg

45 *Ohne Titel (WVZ-Nr. 238/90)*
 1990
 Acryl, Bleiblech, Holz
 300 x 300 cm
 Galerie Max Hetzler, Köln

46 *Ohne Titel (WVZ-Nr. 239/90)*
 1990
 Acryl, Bleiblech, Holz
 300 x 300 cm
 Galerie Max Hetzler, Köln

47 *Villa Malaparte (WVZ-Nr. 240/90)*
 1990
 Farbfotografie, gerahmt
 270 x 180 cm
 Galerie Max Hetzler, Köln

48 *Villa Malaparte (WVZ-Nr. 241/90)*
 1990
 Farbfotografie, gerahmt
 270 x 180 cm
 Galerie Max Hetzler, Köln

49 *Villa Malaparte (WVZ-Nr. 242/90)*
 1990
 Farbfotografie, gerahmt
 270 x 180 cm
 Galerie Max Hetzler, Köln

50 *Villa Malaparte (WVZ-Nr. 245/90)*
 1990
 Farbfotografie, gerahmt
 270 x 180 cm
 Galerie Max Hetzler, Köln

51 *Ohne Titel*
 1990
 Acryl, Bleiblech, Holz
 300 x 300 cm
 Sammlung Dr. Speck, Köln

Katharina Fritsch

52 *Roter Raum
 mit Kamingeräusch*
 1991
 Wandfarbe, Tonband
 Besitz der Künstlerin

Gilbert & George

Triptychon

53 *Militant*
1986
Handkolorierte Fotografien
363 x 758 cm
Privatsammlung, London

54 *Class War*
1986
Handkolorierte Fotografien
363 x 1010 cm
Privatsammlung, London

55 *Gateway*
1986
Handkolorierte Fotografien
363 x 758 cm
Privatsammlung, London

Robert Gober

56 *Untitled (Buttocks) /
Ohne Titel (Hintern)*
1990
Wachs, Holz, Öl, Haar
48 x 37,5 x 19 cm
Colección Tubacex

57 *Untitled (Leg) /
Ohne Titel (Bein)*
1990
Holz, Wachs, Leder, Baumwolle,
Haar
31 x 15 x 51,5 cm
Courtesy Thomas Ammann,
Zürich

58 *Untitled (Big Torso) /
Ohne Titel (Großer Torso)*
1990
Wachs, Pigment, Haar
60 x 44,5 x 28,5 cm
Privatsammlung, Madrid

Ulrich Görlich

59 *Siegesallee*
1991
Installation auf Fotoemulsion
Zweiteilig
Je 340 x 500 cm

Rainer Görß

60 *Hygroskopie,
Nord Südtor*
1991
Stahl, gepolsterte Türblätter,
Zucker, Wasser
Ca. 400 x 500 cm
Besitz des Künstlers

Federico Guzmán

61 *Las Fronteras Espirales /
Grenzen in Spiralen*
1990
Gummi
Größe variabel
Collection Antoine Candau,
Courtesy La Máquina Española,
Madrid, und Gallery Brooke
Alexander, New York

62 *Fe de Pobre 91 /
Glaube der Armen*
1991
Leim auf Siebdruck
60 x 47 cm
Galerie Yvon Lambert, Paris

63 *Dibujo de Sampletown /
Zeichnung von Sampletown*
1991
Leitfähige Farbe auf Leinwand und
Drahtgeflecht
Größe variabel
Courtesy Brooke Alexander, New
York, und La Máquina Española,
Madrid

64 *Retrato sin Bordes /
Bildnis ohne Rand*
1991
Leitfähige Farbe auf Filz
195 x 135 cm
Courtesy Brooke Alexander, New
York, und La Máquina Española,
Madrid

65 *Raices Circulares /
Wurzelkreise*
1991
Gummi
Größe variabel
Courtesy Brooke Alexander, New
York, und La Máquina Española,
Madrid

66 *Starpower*
1991
Ölmonotypie auf Papier auf
Leinwand
122 x 122 cm
Courtesy Brooke Alexander, New
York, und La Máquina Española,
Madrid

Peter Halley

67 *Total Recall /
Perfekte Erinnerung*
1990
Leuchtfarbe, Acryl, Roll-A-Tex auf
Leinwand
216 x 246 cm
Courtesy Jablonka Galerie, Köln

68 *The River's Edge / Flußufer*
1990
Leuchtfarbe, Acryl, Roll-A-Tex auf
Leinwand
229 x 495 cm
Mottahedan Collection
Courtesy Jablonka Galerie, Köln,
und Sonnabend Gallery, New York

69 *The Western Sector / Westsektor*
1990
Leuchtfarbe, Acryl, Roll-A-Tex auf
Leinwand
249 x 241 x 10 cm
Collezione Achille e Ida Maramotti
Albinea, Reggio Emilia, Italien,
Courtesy Jablonka Galerie, Köln

Fritz Heisterkamp

70 *Ohne Titel*
1991
Kunststoff, Metall
Größe variabel
Sammlung Issinger, Berlin

Georg Herold

71 *Präventivmaßnahme*
1991
Holz, Eisen, Plastik, Textil
Größe variabel
Galerie Max Hetzler, Köln

Gary Hill

72 *Inasmuch As it is Always Already
Taking Place / Insofern als es immer
bereits vor sich geht*
1990
Videoinstallation
Besitz des Künstlers

Jenny Holzer

73 *Ohne Titel*
1991
Auswahl aus der »Truism«-,
»Survival«- und »Living«-Serie
Leuchtschriftband
Größe variabel
Courtesy die Künstlerin

Cristina Iglesias

74 *Ohne Titel (Berlin I)*
1991
Stahl, Zement, Glas
225 x 325 x 80 cm
Besitz der Künstlerin

75 *Ohne Titel (Berlin II)*
1991
Stahl, Glas
200 x 100 x 90 cm
Besitz der Künstlerin

76 *Ohne Titel (Berlin III)*
 1991
 Stahl, Alabaster
 200 x 100 x 90 cm
 Besitz der Künstlerin

Massimo Kaufmann

77 *Ding*
 1991
 Silicon auf Gaze
 und Projektionswand
 350 x 350 x 300 cm
 180 x 180 cm
 Studio Guenzani, Mailand

Mike Kelley

78 *Pay for Your Pleasure*
 1988
 42 Fahnen: Öl auf Tyvek,
 je 245 x 120 cm
 Collection The Museum of
 Contemporary Art, Los Angeles:
 Gift of Timothy P. and
 Suzette L. Flood
 Ohne Titel (gemalt von Wolfgang
 Zocha), 1990/91, Öl auf Leinwand,
 47,5 x 40 cm

Kazuo Kenmochi

79 *Ohne Titel*
 1991
 Holz, Kreosot, Holzkohlenteer
 2800 x 300 x 350 cm
 Besitz des Künstlers

Jon Kessler

80 *Taiwan*
 1987
 Verschiedene Materialien, Licht,
 Motoren
 Größe variabel
 The Eli Broad Family Foundation,
 Santa Monica, Kalifornien

81 *American Landscape/*
 Amerikanische Landschaft
 1989
 Holz, Stahl, Glas, Licht,
 mechanische Teile
 122 x 171 x 76 cm
 Milton Fine

82 *Birdrunner/Vogelläufer*
 1990
 Stahl, Fotowand, Plexiglas,
 ausgestopfter Vogel, Licht, Motor
 145 x 292 x 32 cm
 Courtesy der Künstler
 und Luhring Augustine Gallery,
 New York

Imi Knoebel

83 *Ohne Titel*
 1991
 Hartfaser
 30 x 30 x 8,5 cm
 Besitz des Künstlers

84 *Ohne Titel*
 1991
 Hartfaser
 336 x 112 x 8,5 cm
 Besitz des Künstlers

85 *Ohne Titel*
 1991
 Lack, Hartfaser
 260 x 300 x 8,5 cm
 Besitz des Künstlers

86 *Ohne Titel*
 1991
 Lack, Hartfaser
 240 x 450 x 8,5 cm
 Besitz des Künstlers

Jeff Koons

87 *Saint John the Baptist/*
 Johannes der Täufer
 1988
 Porzellan
 143,5 x 76 x 62 cm
 Besitz des Künstlers

88 *Little Girl/Kleines Mädchen*
 1988
 Spiegelglas
 160 x 164 x 15 cm
 Galerie Beaubourg, Marianne +
 Pierre Nahon, Paris

89 *Stacked/Gestapelt*
 1988
 Bemaltes Holz
 155 x 135 x 79 cm
 F. Roos Collection, Schweiz

90 *String of Puppies*
 1988
 Bemaltes Holz
 107 x 157 x 94 cm
 Besitz des Künstlers

91 *Popples*
 1988
 Porzellan
 74 x 58,5 x 30,5 cm
 Gaby + Wilhelm Schürmann,
 Aachen

Jannis Kounellis

92 *Ohne Titel*
 1991
 Holzfragmente
 Größe variabel
 Courtesy der Künstler

Attila Kovács

93 *Mould/Form*
 1987
 Polierte Eisenplatte
 100 x 200 cm
 Besitz des Künstlers

94 *Transylvanian Landscape*
 Memorial of Bela Lugosy/
 Transsylvanisches Landschafts-
 denkmal für Bela Lugosy
 1986
 Polierte Eisenplatte
 100 x 200 cm
 Musée d'Art Contemporain de Lyon

95 *AAA ... AA*
 1987
 Polierte Eisenplatte
 100 x 200 cm
 Musée d'Art Contemporain de Lyon

96 *Collapse*
 1987
 Polierte Eisenplatte
 200 x 100 cm
 Courtesy Stuart Levy Gallery,
 New York

97 *Turn/Wendung*
 1987
 Polierte Eisenplatte
 100 x 200 cm
 Besitz des Künstlers

Guillermo Kuitca

98 *The River/Der Fluß*
 1989
 Verschiedene Materialien, Leinwand
 198 x 134 x 10 cm
 Collection Francesco Pellizzi

99 *Corona de Espinas/*
 Dornenkrone
 1990
 Acryl und Öl auf Leinwand
 200 x 150 cm
 Collection J. Lagerwey, Holland

100 *Untitled Roads/*
 Straßen ohne Namen
 1990
 Verschiedene Materialien auf
 Matratze
 198 x 198 cm
 Gian Enzo Sperone, Rom

101 *Untitled Roads/*
 Straßen ohne Namen
 1990
 Verschiedene Materialien auf
 Matratze (Triptychon)
 198 x 437 cm
 Gian Enzo Sperone, Rom

George Lappas

102 *In Seurat's Asnières*
1990/91
Eisen, Stoff, Gips, Mischtechnik
400 x 450 x 500 cm
Besitz des Künstlers

Otis Laubert

103 *The Outsider*
1989
Verschiedene Materialien
Grundfläche: 620 x 550 cm
Höhe: ca. 300 cm
Besitz des Künstlers

Gerhard Merz

104 *Pavillon für eine Monochromie*
1991
Architekturmodell, Milchglas-
scheibe, 4 Edelstahlhalterungen,
Sockel, Eisenguß
Modell: 140 x 70 x 15 cm
(Grundfläche)
Glasscheibe: 300 x 300 x 1,5 cm
Edelstahlhalterungen:
je 12 x 12 x 12 cm
Sockel: 140 x 50 x 70 cm
Eisenguß: 100 x 100 x 8 cm
Besitz des Künstlers

Olaf Metzel

105 *112:104*
1991
Holz, Aluminium, Stahlrohr,
Kunststoff
Ca. 400 x 850 x 550 cm
Besitz des Künstlers

Yasumaso Morimura

106 *Playing with Gods I: Afternoon/*
Spiel mit Göttern I: Nachmittag
1991
Per Computer manipuliertes Foto,
Type C print, Rahmen
360 x 250 cm
Besitz des Künstlers

107 *Playing with Gods II: Twilight/*
Spiel mit Göttern II:
Dämmerung
1991
Per Computer manipuliertes Foto,
Type C print, Rahmen
360 x 250 cm
Besitz des Künstlers

108 *Playing with Gods III: At Night/*
Spiel mit Göttern III: Nacht
1991
Per Computer manipuliertes Foto,
Type C print, Rahmen
360 x 250 cm
Besitz des Künstlers

109 *Playing with Gods IV: Dawn/*
Spiel mit Göttern IV:
Sonnenaufgang
1991
Per Computer manipuliertes Foto,
Type C print, Rahmen
360 x 250 cm
Besitz des Künstlers

Reinhard Mucha

110 *Walsum*
1986
Holz, Filz, Glas, Kunstharzlack
130 x 200 x 54 cm
Privatsammlung

111 *Kalkar*
1988
Holz, Kunstharzlack, Filz, Glas
70 x 200 x 32 cm
Privatsammlung

112 *Liblar*
1989
Holz, Aluminium, Filz, Glas,
Kunstharzlack
111 x 223 x 27 cm
Collection Sanders, Amsterdam

113 *BBK-Edition*
1990
2 gerahmte Ausstellungsplakate,
Offset, Kunstharzlack, Glas, Holz
2 Teile, je 115,4 x 86,7 x 5 cm
Privatbesitz

114 *Norden*
1991
Holz, Glas, Filz
111,2 x 223 x 28,5 cm
Galerie Max Hetzler, Köln

Juan Muñoz

115 *Threshold/Schwelle*
1991
Terrakotta
Größe variabel
Besitz des Künstlers

Bruce Nauman

116 *Rats and Bats*
(Learned Helplessness in Rats)
1988
Videoinstallation
Gerald S. Elliott, Chicago,
Illinois

117 *Entwurf für*
»Animal Pyramid«
1989
Fotocollage
202 x 157 cm
Erworben mit Mitteln der Melva and
Martin Bucksbaum Director's
Discretionary Fund for Acquisition
and Innovation.
Auftragsarbeit für den Sculpture
Park, Des Moines Art Center, Des
Moines, Iowa

118 *Animal Pyramid*
1989
Hartschaum
366 x 213 x 244 cm
Privatsammlung, Berlin

Cady Noland

119 *Early Americans/*
Frühe Amerikaner
1984
Gewehrmodell, rundes indianisches
Souvenir, flaches Kissen
107 x 40,5 x 10 cm
Collection Tony Shafrazi, New York

120 *Pedestal/Sockel*
1985
Matte, Gurt, Stoff, Fußball
47 x 71 x 7,5 cm
Courtesy American Fine Arts Co.,
New York

121 *Chicken in a Basket/*
Brathühnchen
1989
Verschiedene Materialien
Ca. 50 x 40 x 15 cm
Privatsammlung, Courtesy Thea
Westreich, New York

122 *SLA Group Shot # 1*
1990
Siebdruck auf Aluminium (0,95 cm)
183 x 183 cm
Courtesy American Fine Arts Co.,
New York

123 *SLA Group Shot # 2*
1990
Siebdruck auf Aluminium
183 x 153 cm
Courtesy American Fine Arts Co.,
New York

124 *SLA Group Shot # 3*
1990
Siebdruck auf Aluminium
183 x 153 cm
Courtesy American Fine Arts Co.,
New York

125 *Patty Hearst Wooden Template /*
Patty Hearst – Holzschablone
1990
Artist's Proof
Sperrholz (1,3 cm)
183 x 153 cm
Courtesy American Fine Arts Co.,
New York

126 *Enquirer Page Wooden Template /*
Zeitung – Holzschablone
1990
Sperrholz
183 x 153 cm
Courtesy American Fine Arts Co.,
New York

127 *Psychedelic 'Vet Head' with*
Metal Plate / Psychedelischer
»Veteranenkopf« mit Metallplatte
1990
Sperrholz, Fahne, Schals
153 x 153 cm
Courtesy American Fine Arts Co.,
New York

128 *Title Not Available /*
Titel nicht verfügbar
1991
Metallgitter
91,5 x 137 x 5 cm
Courtesy American Fine Arts Co.,
New York

129 *Title Not Available /*
Titel nicht verfügbar
1991
6 Gitterteile
Gitter je ca. 200 x 135 x 5 cm,
152 x 140 x 5 cm, 142 x 229 x 5 cm
Courtesy American Fine Arts Co.,
New York

130 *Title Not Available (two metal*
baskets) / Titel nicht verfügbar (zwei
Metallkörbe)
1991
Autoteile, Bierdosen, Autoschmiere
72 x 51 x 25,5 cm, 39,5 x 33 x 28 cm
Courtesy American Fine Arts Co.,
New York

131 *Title Not Available /*
Titel nicht verfügbar
1991
Metallstangen und andere Objekte
Größe variabel
Courtesy American Fine Arts Co.,
New York

132 *Title Not Available /*
Titel nicht verfügbar
1991
Metallkörbe, Objekte
61 x 30,5 x 25,5 cm
Courtesy American Fine Arts Co.,
New York

Marcel Odenbach

133 *Wenn die Wand an den Tisch rückt*
1990
Video
Zentrum für Kunst und Medientech-
nologie Karlsruhe – Museum für
Gegenwartskunst, Courtesy Ascan
Crone, Hamburg

Albert Oehlen

134 *Fn 4*
1990
Öl auf Leinwand
214 x 275 cm
Galerie Max Hetzler, Köln

135 *Fn 15*
1990
Öl auf Leinwand
275 x 214 cm
Galerie Max Hetzler, Köln

136 *Fn 31*
1990
Öl auf Leinwand
274 x 214 cm
Galerie Max Hetzler, Köln

Philippe Perrin

137 *This is a Love Song /*
Dies ist ein Liebeslied
1991
Verschiedene Materialien
(Installation, Fotografie, Video,
Malerei, Klebebuchstaben)
Air de Paris, Nizza

Dmitri Prigov

138 *100 Möglichkeiten für Installationen*
(China)
1991
Verschiedene Materialien
Größe variabel
Besitz des Künstlers

Richard Prince

139 *I'll Fuck Anything that Moves /*
Ich ficke alles, was sich rührt
1991
Acryl und Siebdruck auf Leinwand
457 x 227 cm
Courtesy Barbara Gladstone Gallery,
New York

140 *Good Revolution / Gute Revolution*
1991
Acryl und Siebdruck auf Leinwand
457 x 227 cm
Courtesy Barbara Gladstone Gallery,
New York

141 *Why Did the Nazi Cross the Road? /*
Warum hat der Nazi die Straße
überquert?
1991
Acryl und Siebdruck auf Leinwand
457 x 227 cm
Courtesy Barbara Gladstone Gallery,
New York

142 *Sampling the Chocolate /*
Schokolade probieren
1991
Acryl und Siebdruck auf Leinwand
457 x 227 cm
Courtesy Barbara Gladstone Gallery,
New York

Gerhard Richter

143 *Wald (1)*
1990
Öl auf Leinwand
340 x 260 cm

144 *Wald (2)*
1990
Öl auf Leinwand
340 x 260 cm

145 *Wald (3)*
1990
Öl auf Leinwand
340 x 260 cm

146 *Wald (4)*
1990
Öl auf Leinwand
340 x 260 cm

Thomas Ruff

147 *Stern 19h 04m / – 70°*
1990
Farbfotografie
260 x 188 cm

148 *Porträt 1990 (Andrea Knobloch)*
1990
Farbfotografie
210 x 165 cm

149 *Porträt 1990 (Anna Giese)*
1990
Farbfotografie
210 x 165 cm

150 *Porträt 1990 (Oliver Cieslik)*
1990
Farbfotografie
210 x 165 cm

ALLGEMEINE BIBLIOGRAPHIE

Die Kunst der Gegenwart steht in einem Spannungsfeld vielfältiger theoretischer, kunsthistorischer und gesellschaftspolitischer Bezüge. Auf sie macht die nachfolgende Bibliographie aufmerksam. Neben Katalogen zu großen Gruppenausstellungen, die in den Künstlerbiographien in Kurzform zitiert sind, werden deshalb Werke und Kataloge aufgeführt, die das konzeptuelle Umfeld der Ausstellung charakterisieren. Auch wichtige Veröffentlichungen der METROPOLIS-Autoren wurden in diese Bibliographie aufgenommen.

ÄSTHETIK IM WIDERSTREIT, hrsg. von Christine Pries und Wolfgang Welsch, Weinheim 1990

A FOREST OF SIGNS. ART IN THE CRISIS OF REPRESENTATION, (Katalog) The Museum of Contemporary Art, Los Angeles 1989

AISTHESIS. WAHRNEHMUNG HEUTE ODER PERSPEKTIVEN EINER ANDEREN ÄSTHETIK, hrsg. von Karlheinz Barck u.a., Leipzig 1990

ALIBIS, (Katalog) Centre Georges Pompidou, Musée National d'Art Moderne, Paris 1984

ALLES UND NOCH VIEL MEHR. DAS POETISCHE ABC. DIE KATALOG-ANTHOLOGIE DER 80ER JAHRE, hrsg. von G.J. Lischka, Bern 1985

Alloway, Lawrence: NETWORK. ART AND THE COMPLEX PRESENT, Ann Arbor (Michigan) 1984

ALL QUIET ON THE WESTERN FRONT?, (Katalog) Espace Dieu, Paris 1990

A NEW NECESSITY. FIRST TYNE INTERNATIONAL 1990, hrsg. von Declan McGonagle, (Katalog) Gateshead, Tyne & Wear 1990

A NEW SPIRIT IN PAINTING, hrsg. von Christos M. Joachimides, Norman Rosenthal, Nicholas Serota, (Katalog) Royal Academy of Arts, London 1981

ARBEIT IN GESCHICHTE. GESCHICHTE IN ARBEIT, hrsg. von Georg Bussmann, (Katalog) Kunsthaus und Kunstverein in Hamburg, (Nishen) Berlin 1988

ARS ELECTRONICA, hrsg. von Gottfried Hattinger, Peter Weibel und Morgan Russel, 2 Bde. (Katalog), Linz 1990

ART AND ITS DOUBLE. A NEW YORK PERSPECTIVE. EL ARTE Y SU DOBLE. UNA PERSPECTIVA DE NUEVA YORK, hrsg. von Dan Cameron, (Katalog) Fundación Caja de Pensiones, Madrid 1987

ART AND TECHNOLOGY, hrsg. von René Berger und Lloyd Eby, New York 1986

ART CONCEPTUEL, FORMES CONCEPTUELLES. CONCEPTUAL ART, CONCEPTUAL FORMS, hrsg. von Christian Schlatter, (Katalog) Galerie 1900 △ 2000, Paris 1990

ART & PUBLICITÉ 1890–1990, (Katalog) Centre Georges Pompidou, Musée National d'Art Moderne, Paris 1990

ARTIFICIAL NATURE, hrsg. von Jeffrey Deitch und Dan Friedman, (Katalog) Deste Foundation for Contemporary Art, House of Cyprus, Athen 1990

ART OF OUR TIME. THE SAATCHI COLLECTION, 4 Bde., London/New York 1984

ART TALK. THE EARLY 80s, hrsg. von Jean Siegel, New York 1990

ARTWARE. KUNST UND ELEKTRONIK, hrsg. von David Galloway, Düsseldorf/Wien/New York 1987

ASPRE PIANURE, DOLCI VETTE, hrsg. von Miriam Cristaldi, (Katalog) Museo di Sant'Agostino, Genua, (Electa) Mailand 1989

A VINT MINUTS DE PARIS, (Katalog) Galerie Joan Prats, Barcelona 1990

Baudrillard, Jean: AMÉRIQUE, Paris 1986 (dt.: AMERIKA, München 1987)

Baudrillard, Jean: COOL MEMORIES. 1980–1985, Paris 1987 (dt.: München 1989)

Baudrillard, Jean: DAS JAHR 2000 FINDET NICHT STATT, Berlin 1990

Baudrillard, Jean: LASST EUCH NICHT VERFÜHREN, Berlin 1983

Baudrillard, Jean: PARADOXE KOMMUNIKATION, Bern 1989

BEUYS ZU EHREN, hrsg. von Armin Zweite, (Katalog) Städtische Galerie im Lenbachhaus, München 1986

BESTIARIUM. JARDIN-THÉÂTRE, (Katalog) Entrepôt-Galerie du Confort-Moderne, Poitiers 1989

BILDERSTREIT. WIDERSPRUCH, EINHEIT UND FRAGMENT IN DER KUNST SEIT 1960, hrsg. von Siegfried Gohr und Johannes Gachnang, (Katalog) Museum Ludwig in den Rheinhallen der Kölner Messe, Köln 1989

BILDWELTEN, DENKBILDER, hrsg. von Hans Matthäus Bachmayer, Otto van de Loo und Florian Rötzer, München 1986

BiNATIONALE. DEUTSCHE KUNST DER SPÄTEN 80ER JAHRE, hrsg. von Jürgen Harten und David A. Ross, (Katalog) Städtische Kunsthalle, Kunstsammlung Nordrhein-Westfalen, Kunstverein für die Rheinlande und Westfalen, Düsseldorf, (DuMont) Köln 1988 (siehe auch THE BiNATIONAL)

Block, Ursula/Michael Glasmeier: BROKEN MUSIC. ARTISTS' RECORDWORKS, hrsg. vom Berliner Künstlerprogramm des DAAD, gelbe Musik Berlin, 1989

BLOW UP. ZEITGESCHICHTE, (Katalog) Württembergischer Kunstverein, Stuttgart 1987

Blumenberg, Hans: DIE SORGE GEHT ÜBER DEN FLUSS, Frankfurt a.M. 1987

Blumenberg, Hans: HÖHLENAUSGÄNGE, Frankfurt a.M. 1989

BODENSKULPTUR, (Katalog) Kunsthalle Bremen, 1986

Böhringer, Hannes: BEGRIFFSFELDER. VON DER PHILOSOPHIE ZUR KUNST, Berlin 1985

Böhringer, Hannes: MONETEN. VON DER KUNST ZUR PHILOSOPHIE, Berlin 1990

Bohrer, Karl Heinz: DER ROMANTISCHE BRIEF. DIE ENTSTEHUNG ÄSTHETISCHER SUBJEKTIVITÄT, München/Wien 1987

Bohrer, Karl Heinz: NACH DER NATUR. ÜBER POLITIK UND ÄSTHETIK, München 1988

Bonito Oliva, Achille: IM LABYRINTH DER KUNST, Berlin 1982

Bonito Oliva, Achille: DIALOGHI D'ARTISTA. INCONTRI CON L'ARTE CONTEMPORANEA 1970–1984, Mailand 1984

Bonito Oliva, Achille: TRANSAVANTGARDE INTERNATIONAL, Mailand 1982

Briggs, John/F. David Peat: TURBULENT MIRROR. AN ILLUSTRATED GUIDE TO CHAOS THEORY AND THE SCIENCE OF WHOLENESS, New York 1989 (dt.: DIE ENTDECKUNG DES CHAOS, München/Wien 1990)

Brock, Bazon: ÄSTHETIK GEGEN ERZWUNGENE UNMITTELBARKEIT. DIE GOTTSUCHERBANDE. SCHRIFTEN 1978–1986, Köln 1986

Brock, Bazon: DIE RE-DEKADE. KUNST UND KULTUR DER 80ER JAHRE, München 1990

Celant, Germano: ARTE POVERA. ARTE POVERA. STORIE E PROTAGONISTI, Mailand 1985

Celant, Germano: UNEXPRESSIONISM. ART BEYOUND THE CONTEMPORARY, New York 1988

CHAMBRES D'AMIS, (Katalog) Museum van Hedendaagse Kunst, Gent 1986

Charles, Daniel: POETIK DER GLEICHZEITIGKEIT, Bern 1987

Charles, Daniel: ZEITSPIELRÄUME. PERFORMANCE MUSIK ÄSTHETIK, Berlin 1989

Crowther, Paul: CRITICAL AESTHETICS AND POST-MODERNISM, London 1989

CULTURE AND COMMENTARY. AN EIGHTIES PERSPECTIVE, hrsg. von Kathy Halbreich, (Katalog) Hirshhorn Museum and Sculpture Garden, Smithsonian Institution, Washington D.C. 1990

CULTURAL GEOMETRY, hrsg. von Jeffrey Deitch, (Katalog) Deste Foundation for Contemporary Art, House of Cyprus, Athen 1988

DAEDALUS. DIE ERFINDUNG DER GEGENWART, hrsg. von Gerhard Fischer u.a., Basel/Frankfurt a.M. 1990

Damisch, Hubert: AUF DIE GEFAHR HIN, ZU SEHEN, Bern 1988

DAS ERHABENE. ZWISCHEN GRENZERFAHRUNG UND GRÖSSENWAHN, hrsg. von Christine Pries, Weinheim 1989

DAS KONSTRUIERTE BILD. FOTOGRAFIE – ARRANGIERT UND INSZENIERT, hrsg. von Michael Köhler, (Katalog) Kunstverein München, (Edition Stemmle) Schaffhausen 1989

DEKONSTRUKTION? DEKONSTRUKTIVISMUS? AUFBRUCH INS CHAOS ODER NEUES BILD DER WELT?, hrsg. von Gert Kähler, Braunschweig 1990

DER SCHEIN DES SCHÖNEN, hrsg. von Dietmar Kamper und Christoph Wulf, Göttingen 1989

DER UNVERBRAUCHTE BLICK. KUNST UNSERER ZEIT IN BERLINER SICHT, hrsg. von Christos M. Joachimides, (Katalog) Martin-Gropius-Bau, Berlin 1987

DER VERFALL EINES ALTEN RAUMES, (Katalog) Werkbund-Archiv, Neue Gesellschaft für Bildende Kunst, Museumspädagogischer Dienst Berlin, 1988

DER VERZEICHNETE PROMETHEUS. KUNST, DESIGN, TECHNIK, ZEICHEN VERÄNDERN DIE WIRKLICHKEIT, hrsg. von Hermann Sturm, (Katalog) Museum Folkwang, Essen, Museum für Gestaltung, Basel, (Nishen) Berlin 1988

DIE ENDLICHKEIT DER FREIHEIT. BERLIN 1990. EIN AUSSTELLUNGSPROJEKT IN OST UND WEST, hrsg. von Wulf Herzogenrath, Joachim Sartorius und Christoph Tannert, Berlin 1990

DIE ERLOSCHENE SEELE. DISZIPLIN, GESCHICHTE, KUNST, MYTHOS, hrsg. von Dietmar Kamper und Christoph Wulf, Berlin 1988

DIE GROSSE OPER ODER DIE SEHNSUCHT NACH DEM ERHABENEN, (Katalog) Bonner Kunstverein, Frankfurter Kunstverein, 1987

DIE SICH VERSELBSTÄNDIGENDEN MÖBEL. OBJEKTE UND INSTALLATIONEN VON KÜNSTLERN, (Katalog) Kunst- und Museumsverein im Von der Heydt-Museum, Wuppertal 1985

DIE UNVOLLENDETE VERNUNFT. MODERNE VERSUS POSTMODERNE, hrsg. von Dietmar Kamper und Willem Reijen, Frankfurt a.M. 1987

DIE WIEDERGEFUNDENE METROPOLE. NEUE MALEREI IN BERLIN, hrsg. von Christos M. Joachimides, (Katalog) Palais des Beaux-Arts, Brüssel, Kulturabteilung der Bayer AG Leverkusen, (Frölich & Kaufmann) Berlin 1984

DISCOURSES. CONVERSATIONS IN POSTMODERN ART AND CULTURE, hrsg. von Russell Ferguson, Marcia Tucker u.a., Cambridge 1990

DISCUSSIONS IN CONTEMPORARY CULTURE, hrsg. von Hal Foster, Seattle 1987

DOCUMENTA 7, 2 Bde. (Katalog), Kassel 1982

DOCUMENTA 8, 3 Bde. (Katalog), Kassel 1987

Druyen, Thomas C.: DIE WAHRNEHMUNG DER PLURALITÄT. ABSCHIED VOM ZEITGEIST, Achern 1990

D & S AUSSTELLUNG, hrsg. von Frank Barth, Jürgen Schweinebraden, Karl Weber und Thomas Wulffen, (Katalog) Kunstverein in Hamburg, 1989

Duve, Thierry de: AU NOM DE L'ART. POUR UNE ARCHÉOLOGIE DE LA MODERNITÉ, Paris 1989

Duve, Thierry de: COUSUS DE FIL D'OR, Villeurbanne 1990

Ebeling, Hans: ÄSTHETIK DES ABSCHIEDS. KRITIK DER MODERNE, Freiburg/München 1989

Eco, Umberto: IM LABYRINTH DER VERNUNFT. TEXTE ÜBER KUNST UND ZEICHEN, Leipzig 1990

EINLEUCHTEN. WILL, VORSTEL UND SIMUL IN HH, hrsg. von Harald Szeemann, (Katalog) Deichtorhallen Hamburg, 1989

EL JARDÍN SALVAJE, hrsg. von Dan Cameron, (Katalog) Fundación Caja de Pensiones, Sala de Exposiciones, Madrid 1991

ENDGAME. REFERENCE AND SIMULATION IN RECENT PAINTING AND SCULPTURE, (Katalog) Institute of Contemporary Art, Boston, (MIT Press) Cambridge 1986

ENERGIEEN, (Katalog) Stedelijk Museum, Amsterdam 1990

Export, Valie: DAS REALE UND SEIN DOUBLE: DER KÖRPER, Bern 1987

Faust, Wolfgang Max: BILDER WERDEN WORTE. ZUM VERHÄLTNIS VON BILDENDER KUNST UND LITERATUR. VOM KUBISMUS BIS ZUR GEGENWART, (Neuausgabe) Köln 1987

Faust, Wolfgang Max/Gerd de Vries: HUNGER NACH BILDERN. DEUTSCHE MALEREI DER GEGENWART, Köln 1982

Flusser, Vilém: ANGENOMMEN, Göttingen 1989

Flusser, Vilém: DIE SCHRIFT, Göttingen 1987

Flusser, Vilém: FÜR EINE PHILOSOPHIE DER FOTOGRAFIE, Göttingen 1983

Flusser, Vilém: INS UNIVERSUM DER TECHNISCHEN BILDER, Göttingen 1985

Flusser, Vilém: KRISE DER LINEARITÄT, Bern 1988

Flusser, Vilém: NACHGESCHICHTEN. ESSAYS, VORTRÄGE, GLOSSEN, Düsseldorf 1990

Frank, Peter: INTERMEDIA. DIE VERSCHMELZUNG DER KÜNSTE, Bern 1987

Frank, Peter/Michael McKenzie: NEW, USED & IMPROVED, New York 1987

Gachnang, Johannes: REISEBILDER. BERICHTE ZUR ZEITGENÖSSISCHEN KUNST, hrsg. von Troels Andersen, Wien 1985

GEGENWARTEWIGKEIT. SPUREN DES TRANSZENDENTEN IN DER KUNST UNSERER ZEIT, hrsg. von Wieland Schmied, (Katalog) Martin-Gropius-Bau, Berlin, (Edition Cantz) Stuttgart 1990

GERMAN ART IN THE 20TH CENTURY. PAINTING AND SCULPTURE 1905–1985, hrsg. von Christos M. Joachimides, Norman Rosenthal und Wieland Schmied, (Katalog) Royal Academy of Arts, London, (Prestel) München 1985 (dt.: DEUTSCHE KUNST IM 20. JAHRHUNDERT. MALEREI UND SKULPTUR 1905–1985)

Goodman, Nelson/Catherine Z. Elgin: RECONCEPTIONS IN PHILOSOPHY AND OTHER ARTS AND SCIENCES, Indianapolis 1988 (dt.: REVISIONEN. PHILOSOPHIE UND ANDERE KÜNSTE UND WISSENSCHAFTEN, Frankfurt a. M. 1989)

Grasskamp, Walter: DER VERGESSLICHE ENGEL. KÜNSTLERPORTRAITS FÜR FORTGESCHRITTENE, München 1986

Grasskamp, Walter: DIE UNBEWÄLTIGTE MODERNE. KUNST UND ÖFFENTLICHKEIT, München 1989

Groys, Boris: GESAMTKUNSTWERK STALIN. DIE GESPALTENE KULTUR IN DER SOWJETUNION, München/Wien 1988

HET LUMINEUZE BEELD. THE LUMINOUS IMAGE, (Katalog) Stedelijk Museum, Amsterdam 1984

HIGH & LOW. MODERN ART AND POPULAR CULTURE, hrsg. von Kirk Varnedoe und Adam Gropnik, (Katalog) The Museum of Modern Art, New York 1990 (dt.: Prestel, München 1990)

HOMMAGE-DEMONTAGE, hrsg. von Uli Bohnen, (Katalog) Neue Galerie – Sammlung Ludwig, Aachen , (Wienand) Köln 1988

HORN OF PLENTY. SIXTEEN ARTISTS FROM NYC, (Katalog) Stedelijk Museum, Amsterdam 1989

IM NETZ DER SYSTEME, hrsg. von Ars Electronica, Berlin 1990

IMPLOSION. ETT POSTMODERN PERSPEKTIV, (Katalog) Moderna Museet, Stockholm 1987

IN BETWEEN AND BEYOND. FROM GERMANY, hrsg. von Louise Dompierre, (Katalog) The Power Plant, Toronto 1989

IN DE USSR EN ERBUITEN. 28 KUNSTENAARS 1970–1990, (Katalog) Stedelijk Museum, Amsterdam 1990, (Katalog) Galerie Tanit, München 1990

INDIVIDUALS. A SELECTED HISTORY OF CONTEMPORARY ART. 1945–1986, hrsg. von Howard Singerman, (Katalog) The Museum of Contemporary Art, Los Angeles, (Abbeville Press) New York 1986

IN OTHER WORDS. WORT UND SCHRIFT IN BILDERN, hrsg. von Anna Meseure, (Katalog) Museum am Ostwall, Dortmund, (Edition Cantz) Stuttgart 1989

JAPANISCHE KUNST DER ACHTZIGER JAHRE, hrsg. von Fumio Nanjo und Peter Weiermair, (Katalog) Frankfurter Kunstverein, (Edition Stemmle) Schaffhausen 1990

JARDINS DE BAGATELLE, (Katalog) Galerie Tanit, München 1990

»JE EST UN AUTRE.« DE RIMBAUD, (Katalog) Galeria Cómicos, Lissabon 1990

JENISCH-PARK. SKULPTUR, (Katalog) Kulturbehörde Hamburg – Kunst im öffentlichen Raum, Hamburg 1986

Jeudy, Henri Pierre: PARODIES DE L'AUTODESTRUCTION, Paris 1985 (teilweise dt.: DIE WELT ALS MUSEUM, Berlin 1987)

Kamper, Dietmar: DAS GEFANGENE EINHORN. TEXTE AUS DER ZEIT DES WARTENS, München/Wien 1983

Kamper, Dietmar: HIEROGLYPHEN DER ZEIT. TEXTE VOM FREMDWERDEN DER WELT, München/Wien 1988

Kamper, Dietmar: ZUR SOZIOLOGIE DER IMAGINATION, München/Wien 1986

Kittler, Friedrich: GRAMMOPHON, FILM, TYPEWRITER, Berlin 1986

Kneubühler, Theo: MALEREI ALS WIRKLICHKEIT, Berlin 1985

Kneubühler, Theo: WEGSEHEN, Berlin 1986

Kofman, Sarah: MÉLANCOLIE DE L'ART, Paris 1985 (dt.: MELANCHOLIE DER KUNST, Graz/Wien 1986)

Kramer, Hilton: THE REVENGE OF THE PHILISTINES, New York 1985

Krauss, Rosalind E.: DER IMPULS ZU SEHEN, Bern 1988

Krauss, Rosalind E.: THE ORIGINALITY OF THE AVANT-GARDE AND OTHER MODERNIST MYTHS, Cambridge (Massachusetts)/London 1985

Kummer, Raimund/Hermann Pitz/Fritz Rahmann: BÜRO BERLIN. EIN PRODUKTIONSBEGRIFF, Künstlerhaus Bethanien, Berlin 1986

KUNST IM ÖFFENTLICHEN RAUM. ANSTÖSSE DER 80ER JAHRE, hrsg. von Volker Plagemann, Köln 1989

KUNST IN DER DDR, hrsg. von Eckhart Gillen und Rainer Haarmann, (Köln) 1990

KUNSTKOMBINAT DDR. EINE DOKUMENTATION 1945–1990, hrsg. vom Museumspädagogischen Dienst Berlin, 1988, 1990 (2. erweiterte Auflage)

KUNSTLANDSCHAFT BUNDESREPUBLIK. JUNGE KUNST IN DEUTSCHEN KUNSTVEREINEN. GESCHICHTE, REGIONEN UND MATERIALIEN, (Katalog) Arbeitsgemeinschaft deutscher Kunstvereine, Stuttgart 1984

KUNST UND POLITIK DER AVANTGARDE, hrsg. von Syndicat Anonym, Frankfurt a. M. 1989

Kuspit, Donald: THE CRITIC IS ARTIST. THE INTENTIONALITY OF ART, Ann Arbor (Michigan) 1984

LA BIENNALE DI VENEZIA, (Katalog) Venedig 1990

L'ART CONCEPTUEL, UNE PERSPECTIVE, hrsg. von Claude Gintz, (Katalog) ARC Musée d'Art Moderne de la Ville de Paris, 1989

L'ART ET LE TEMPS. REGARDS SUR LA QUATRIÈME DIMENSION, (Katalog) Société des Expositions du Palais des Beaux-Arts, Brüssel 1984

Le Bot, Marc: IMAGES DU CORPS, Aix 1986

Le Bot, Marc: L'ŒIL DU PEINTRE, Paris 1984

LE DÉSENCHANTEMENT DU MONDE, (Katalog) Villa Arson, Centre National d'Art Contemporain, Nizza 1990

L'EPOQUE, LA MODE, LA MORALE, LA PASSION. ASPECTS DE L'ART D'AUJOURD'HUI 1977–1987, (Katalog) Centre Georges Pompidou, Musée National d'Art Moderne, Paris 1987

LES MAGICIENS DE LA TERRE, (Katalog) Centre Georges Pompidou, La Grande Halle de la Villette, Paris 1989

L'ESPACE ET LE TEMPS AUJOURD'HUI, hrsg. von Emile Noël, Paris 1983

LIBERTÉ & EGALITÉ. FREIHEIT UND GLEICH-HEIT. WIEDERHOLUNG UND ABWEICHUNG IN DER NEUEREN FRANZÖSISCHEN KUNST, (Katalog) Museum Folkwang, Essen, (DuMont) Köln 1989

LIFE-SIZE. A SENSE OF THE REAL IN RECENT ART, hrsg. von Suzanne Landau, (Katalog) The Israel Museum, Jerusalem 1990

Lippard, Lucy R.: MIXED BLESSINGS. NEW ART IN A MULTICULTURAL AMERICA, New York 1990

Lippe, Rudolf zur: DER SCHÖNE SCHEIN. EXISTENTIELLE ÄSTHETIK, Bern 1988

Lippe, Rudolf zur: SINNENBEWUSSTSEIN. GRUNDLEGUNG EINER ANTHROPOLOGI-SCHEN ÄSTHETIK, Reinbek bei Hamburg 1987

Lischka, G. J.: DIE SCHÖNHEIT DER SCHÖN-HEIT. SUPERÄSTHETIK, Bern 1986

Lischka, G. J.: KULTURKUNST. DIE MEDIEN-FALLE, Bern 1987

Lischka, G. J.: ÜBER DIE MEDIATISIERUNG. MEDIEN UND RE-MEDIEN, Bern 1988

Lovejoy, Margot: POSTMODERN CURRENTS. ART AND ARTISTS IN THE AGE OF ELECTRON-IC MEDIA, London 1989

Luhmann, Niklas: ARCHIMEDES UND WIR, Berlin 1987

Luhmann, Niklas: ERKENNTNIS ALS KON-STRUKTION, Bern 1988

Lyotard, Jean-François: DIE MODERNE REDI-GIEREN, Bern 1989

Lyotard, Jean-François: LA CONDITION POSTMODERNE, Paris 1979 (dt.: DAS POST-MODERNE WISSEN, Graz/Wien 1986)

Lyotard, Jean-François: LE POSTMODERNE EXPLIQUÉ AUX ENFANTS, Paris 1986 (dt.: POSTMODERNE FÜR KINDER, Wien 1987)

Lyotard, Jean-François: L'INHUMAIN. CAU-SERIES SUR LE TEMPS, Paris 1988 (dt.: DAS INHUMANE. PLAUDEREIEN ÜBER DIE ZEIT, Wien 1989)

Lyotard, Jean-François: PEREGRINATIONS, LAW, FORM, EVENT, New York 1988 (dt.: STREIFZÜGE, GESETZ, FORM, EREIGNIS, Wien 1989)

Lyotard, Jean-François: PHILOSOPHIE UND MALEREI IM ZEITALTER IHRES EXPERIMEN-TIERENS, Berlin 1986

MALER ÜBER MALEREI. EINBLICKE – AUS-BLICKE. KÜNSTLERSCHRIFTEN ZUR MALEREI DER GEGENWART, hrsg. von Stefan Szczes-ny, Köln 1989

Marquard, Odo: AESTHETICA UND ANAES-THETICA. PHILOSOPHISCHE ÜBERLEGUNGEN, Paderborn/München/Wien/Zürich 1989

Marquard, Odo: KRISE DER ERWARTUNG. STUNDE DER ERFAHRUNG. ZUR ÄSTHETI-SCHEN KOMPENSATION DES MODERNEN ER-FAHRUNGSVERLUSTES, Konstanz 1982

MEDIENDÄMMERUNG. ZUR ARCHÄOLOGIE DER MEDIEN, hrsg. von Peter Klier und Jean-Luc Evard, Berlin 1989

Meier-Seethaler, Carola: URSPRÜNGE UND BEFREIUNGEN. EINE DISSIDENTE KULTUR-THEORIE, Zürich 1988

MEINE ZEIT. MEIN RAUBTIER. EINE AUTO-NOME AUSSTELLUNG, (Katalog) Kunstpalast, Düsseldorf 1988

MODERNE ODER POSTMODERNE? ZUR SI-GNATUR DES GEGENWÄRTIGEN ZEITALTERS, hrsg. von Peter Koslowski, Robert Spae-mann und Reinhard Löw, Weinheim 1986

MÖBEL ALS KUNSTOBJEKT, hrsg. vom Kul-turreferat der Landeshauptstadt München, (Katalog) Künstlerwerkstatt Lothringer Straße 13, München 1988

MUSEUM DER AVANTGARDE. DIE SAMM-LUNG SONNABEND NEW YORK, hrsg. von Christos M. Joachimides, (Katalog) Ham-burger Bahnhof, Berlin, (Electa) Mailand 1989

MYTHOS UND MODERNE. BEGRIFF UND BILD EINER REKONSTRUKTION, hrsg. von Karl Heinz Bohrer, Frankfurt a.M. 1983

NACHSCHUB. THE KÖLN SHOW, hrsg. von Isabelle Graw, (Katalog, Spex-Verlagsge-sellschaft) Köln 1990

Nairne, Sandy: STATE OF THE ART. IDEAS & IMAGES IN THE 1980S, London 1987

1961 BERLINART 1987, hrsg. von Kynaston McShine, (Katalog) The Museum of Mod-ern Art, New York, (Prestel) München 1987

1984 – IM TOTEN WINKEL, hrsg. von Ulrich Bischoff, (Katalog) Kunsthaus und Kunst-verein in Hamburg, 1984

NOLI ME TANGERE, (Katalog) Musée Canto-nal des Beaux-Arts Sion, 1990

Nolte, Jost: KOLLAPS DER MODERNE. TRAK-TAT ÜBER DIE LETZTEN BILDER, Hamburg 1989

NY ART NOW. THE SAATCHI COLLECTION, hrsg. von Dan Cameron, London 1988

OBJECTIVES. THE NEW SCULPTURE, hrsg. von Paul Schimmel, (Katalog) Newport Harbor Art Museum, Newport Beach (Ka-lifornien) 1990

OBJET/OBJECTIF, hrsg. von Rainer Crone und David Moos, (Katalog) Galerie Daniel Templon, Paris 1989

OPEN MIND (GESLOTEN CIRCUITS), (Katalog) Museum van Hedendaagse Kunst, Gent, (Fabbri) Mailand 1989

ORIGEN I VISIÓ, hrsg. von Christos M. Jo-achimides, (Katalog) Centre Cultural de la Caixa de Pensions, Barcelona 1984 (dt.: URSPRUNG UND VISION, Frölich & Kauf-mann, Berlin 1984)

OUT THERE: MARGINALIZATION AND CON-TEMPORARY CULTURE, hrsg. von Russell Ferguson, Martha Gever u.a., Cambridge 1990

Paetzold, Heinz: PROFILE DER ÄSTHETIK. DER STATUS VON KUNST UND ARCHITEKTUR IN DER POSTMODERNE, Wien 1990

PASSAGES DE L'IMAGE, (Katalog) Centre Georges Pompidou, Musée National d'Art Moderne, Paris 1990

PER GLI ANNI NOVANTA. NOVE ARTISTI A BERLINO, hrsg. von Christos M. Joachimi-des, (Katalog) Padiglione d'Arte Contem-poranea, Mailand 1989

PHILOSOPHEN – KÜNSTLER, hrsg. von Ger-hard-Johann Lischka, Berlin 1986

PHILOSOPHIE DER NEUEN TECHNOLOGIE, hrsg. von Ars Electronica, Berlin 1989

Pickshaus, Peter Moritz: KUNSTZERSTÖRER. FALLSTUDIEN: TATMOTIVE UND PSYCHO-GRAMME, Reinbek bei Hamburg 1988

Pincus-Witten, Robert: POSTMINIMALISM INTO MAXIMALISM. AMERICAN ART 1966–1986, Ann Arbor (Michigan) 1987

POLLOCK AND AFTER. THE CRITICAL DEBATE, hrsg. von Francis Frascina, London 1985

PONTON. TEMSE, (Katalog) Temse, hrsg. vom Museum van Hedendaagse Kunst, Gent 1990

POSITIONEN HEUTIGER KUNST, (Katalog) Nationalgalerie, Staatliche Museen Preußi-scher Kulturbesitz, Berlin 1988

POSSIBLE WORLDS. SCULPTURE FROM EU-ROPE, (Katalog) Institute of Contemporary Arts, Serpentine Gallery, London, 1990

POSTMODERNE. ALLTAG, ALLEGORIE UND AVANTGARDE, hrsg. von Christa und Peter Bürger, Frankfurt a.M. 1987

POSTMODERNE UND DEKONSTRUKTION. TEXTE FRANZÖSISCHER PHILOSOPHEN DER GEGENWART, hrsg. von Peter Engelmann, Stuttgart 1990

ACHILLE BONITO OLIVA

Geboren 1939 in Caggiano bei Salerno, seit 1970 Organisator zahlreicher Ausstellungen. Mitarbeiter des italienischen Fernsehens (RAI), Autor für Tageszeitungen und internationale Kunstzeitschriften, lebt als Professor für Grundlagen der Kunstgeschichte an der Architekturfakultät der Universität in Rom.

JEFFREY DEITCH

Geboren 1952 in Hartford, Connecticut, Studium der Kunstgeschichte und Wirtschaftswissenschaften, nach der Arbeit als Galerist Tätigkeit als Unternehmensberater. Ausstellungsorganisator und Kunstkritiker, seit 1986 Leiter der »International Art Advisory Firm«, lebt als Autor und Kunstberater in New York.

WOLFGANG MAX FAUST

Geboren 1944 in Landstuhl, Studium der Literaturwissenschaft, Kunstwissenschaft und Soziologie, Lehrtätigkeit in Berlin, San Francisco und New York, Mitarbeiter zahlreicher internationaler Kunstzeitschriften. Buchautor, Katalogherausgeber, Ausstellungsorganisator, von 1988 bis 1990 Chefredakteur des »Wolkenkratzer Art Journals«, lebt als Dozent und Kunstkritiker in Berlin.

VILÉM FLUSSER

Geboren 1920 in Prag, studierte dort Philosophie, emigrierte 1940 über London nach São Paulo. Dort setzte er sein Studium fort. 1961 wurde er Direktor einer Transformatorenfabrik. Seit 1959 Lehrtätigkeit an der Universität São Paulo, zunächst als Dozent für Wissenschaftsphilosophie, ab 1963 als Professor für Kommunikationsphilosophie. 1971 Rückkehr nach Europa, Organisator zahlreicher Ausstellungen, Mitarbeiter an internationalen Kunst- und Philosophie-Zeitschriften, Autor verschiedener Bücher über Fragen der Kommunikation und Ästhetik, lebt in Robion, Frankreich.

BORIS GROYS

Geboren 1947 in Leningrad, nach dem Studium der Mathematik und Philosophie an der Universität Leningrad von 1965 bis 1971 wissenschaftlicher Mitarbeiter am Institut für strukturale Linguistik an der Universität Moskau, emigrierte 1981 in die Bundesrepublik Deutschland. Dozent für Russische Geistesgeschichte am Philosophischen Institut der Universität Münster, lebt als Schriftsteller und Publizist in Köln.

DIETMAR KAMPER

Geboren 1936 in Erkelenz (Niederrhein), zunächst Professor für Erziehungswissenschaft in Marburg, derzeit Professor für Soziologie an der Freien Universität Berlin und Mitglied des Forschungszentrums für Historische Anthropologie. Mit Christoph Wulf Herausgeber von zwölf Bänden unter dem Rahmenthema »Logik und Leidenschaft«, Mitherausgeber der Reihe »Historische Anthropologie«, lebt in Berlin.

CHRISTOPH TANNERT

Geboren 1955 in Leipzig, von 1976 bis 1981 Studium der Archäologie und Kunstwissenschaft an der Humboldt-Universität Berlin, tätig als Kunstkritiker, Veranstaltungs- und Ausstellungsorganisator, 1985 Gründung des Selbsthilfeverlags »Ursus Press«, 1990 Mitbegründer der »Galerie vier«, zahlreiche Veröffentlichungen in Ausstellungskatalogen, Anthologien u. a., lebt in Berlin.

PAUL VIRILIO

Geboren 1932 in Paris, Begründer einer neuen Wissenschaft der Geschwindigkeit, die er Dromologie nennt und in der sich Technikgeschichte, Kriegsstrategie, Urbanistik, Ästhetik, Physik und Metaphysik überlagern. Er ist Leiter der Ecole spéciale de l'architecture in Paris, Redaktionsmitglied von »Traverses«, Mitarbeiter bei »Liberation«, Gründungsmitglied des CIRPES (Interdisziplinäres Zentrum für Friedensforschung und Strategie-Studien), lebt in Paris.

FOTONACHWEIS

ARMLEDER: Courtesy Galerie Daniel Buchholz, Köln; Victor Dahmen, Köln; Portrait: Antonio Masolotti, Genf – ARTSCHWAGER: Dorothy Ziedman, New York; Portrait: Richard Leslie Schulman, New York – BAŁKA: Courtesy Galerie Nordenhake, Stockholm; Courtesy Galerie Isabella Kacprzak, Köln; Portrait: Wojciech Niedzielko, Warschau – BARANEK: Claudio Franzini, Venedig; Antonio Ribeiro, São Paulo; Portrait: Antonio Ribeiro, São Paulo – BASELITZ: Frank Oleski, Köln; Portrait: Martin Müller, Köln – BLECKNER: Ziedman/Fremont, New York; Portrait: Sebastian Piras, New York – BOROFSKY: Courtesy Paula Cooper Gallery, New York; Portrait: Megan Williams, Kalifornien – BUSTAMANTE: Attilio Maranzano, Italien; Cary Markerink, Belgien; Portrait: anonym – BYARS: Portrait: Heinz-Günter Mebusch, Düsseldorf – CABRITA REIS: Werner Zellien, Berlin; Portrait: Ines Gonçalves, Lissabon – CAVENAGO: Studio Blu, Turin; Portrait: Turi Rapisarda, Turin, Courtesy Galleria Franz Paludetto, Turin – CLEGG & GUTTMANN: Clegg & Guttmann, New York; Portrait: anonym – DANIËLS: Peter Cox, Eindhoven; Courtesy Paul Andriesse, Amsterdam; Frans Grummer, bfn; Portrait: Courtesy Paul Andriesse, Amsterdam – DAVENPORT: Prudence Cuming Associates Limited, London; Portrait: Henry Bond, London – DOKOUPIL: Courtesy Galerie Bischofberger, Zürich, und Reiner Opoku, Köln; Portrait: Nicola Angiolli, Bari – EICHHORN: Werner Zellien, Berlin; Gunter Lepkowski, Courtesy Galerie Wewerka & Weiss, Berlin; Portrait: Marius Babias, Berlin – FABRE: Courtesy Ronny Van de Velde Gallery, Antwerpen; Courtesy Jan Fabre; Courtesy Jack Tilton Gallery, New York; Portrait: Robert Mapplethorpe – FERMARIELLO: Peppe Avallone, Neapel; Portrait: Peppe Avallone, Neapel – FINLAY: Courtesy Jule Kewenig Galerie, Frechen-Bachem; Portrait: Chris Felver, Kalifornien – FISCHLI/WEISS: Fischli/Weiss, Zürich; Portraits: M. Bühler, Basel – FÖRG: Wilhelm Schürmann, Aachen; Portrait: Wilhelm Schürmann, Aachen – FRITSCH: Nic Tenwiggenhorn, Düsseldorf – GILBERT & GEORGE: Courtesy Gilbert & George, London; Portrait: Deborah Weinreb, London – GOBER: Joaquin Castrillo, Madrid; Portrait: Zoe Leonhard, New York – GÖRLICH: Ulrich Görlich, Berlin; Portrait: E. Collavo, Berlin – GÖRSS: Werner Zellien, Berlin; Portrait: Andreas Rost, Berlin – GUZMÁN: Romualdo Segura, Madrid, Courtesy Galerie Ascan Crone, Hamburg; Romualdo Segura, Madrid, Courtesy Galería La Máquina Española, Madrid; Portrait: Victoria Gil, Sevilla – HALLEY: Nic Tenwiggenhorn, Düsseldorf; Portrait: Timothy Greenfield-Sanders, New York – HEISTERKAMP: Michael Detleffsen, Berlin; Ole Schmidt, Berlin; Portrait: Fritz Heisterkamp, Berlin – HEROLD: Wilhelm Schürmann, Aachen; Portrait: Wim Cox, Köln – HILL: Courtesy Garry Hill; Portrait: anonym – HOLZER: Courtesy Barbara Gladstone Gallery, New York; Portrait: Michaela Zeidler, Köln, Courtesy Barbara Gladstone Gallery, New York – IGLESIAS: Portrait: Nanda Lanfranco – KAUFMANN: Salvatore Licitra, Mailand; Portrait: Maria Pia Giarre, Mailand – KELLEY: Fredrik Nilsen; Paula Goldman; Werner Zellien, Berlin; Portrait: Grant Mudford, Los Angeles – KENMOCHI: Masayuki Hayashi, Tokio; Kazuo Menmochi, Tokio; Portrait: Masaru Okazaki, Tokio – KESSLER: Courtesy Luhring Augustine Gallery, New York; Peter Muscato, New York; Portrait: Loren Hammer, Paris – KNOEBEL: Nic Tenwiggenhorn, Düsseldorf; Portrait: Rosa Frank, Hamburg – KOONS: Jim Strong, New York; Fred Scruton, New York; Portrait: Riccardo Schicchi, Rom – KOUNELLIS: Courtesy Jannis Kounellis, Rom; Portrait: Benjamin Katz, Köln – KOVÁCS: Courtesy Attila Kovács, Budapest; Portrait: Lenke Szilágyi, Budapest – KUITCA: Courtesy Annina Nosei Gallery, New York; Courtesy Barbara Farber Gallery, Amsterdam; Courtesy Galleria Gian Enzo Sperone, Rom; Portrait: Marta Fernandez, Buenos Aires – LAPPAS: Thanassis Pettas, Athen; Portrait: Thanassis Pettas, Athen – LAUBERT: Martin Marencin, Bratislava; Jan Sekal, Bratislava; Portrait: Martin Marencin, Bratislava – MERZ: Philipp Schönborn, München; Portrait: Frank Rümmele, München – METZEL: Olaf Metzel, München; Ulrich Görlich, Berlin; Portrait: Ulrich Görlich, Berlin – MORIMURA: Yasumasa Morimura, Osaka; Portrait: Courtesy Yasumasa Morimura – MUCHA: Reinhard Mucha, Düsseldorf; Portrait: anonym – MUÑOZ: J. Declerc, Spanien; Courtesy Galería Marga Paz, Madrid; Portrait: anonym – NAUMAN: Courtesy Leo Castelli Gallery, New York; Courtesy Art Institute of Chicago; Portrait: Donald Woodman, New York – NOLAND: Colin de Land, New York; Courtesy American Fine Arts, New York – ODENBACH: Courtesy Marcel Odenbach, Köln; Portrait: Frank Roßbach, Köln – OEHLEN: James Franklin, Los Angeles; Portrait: James Franklin, Los Angeles – PERRIN: Courtesy Philippe Perrin, Nizza; Portrait: Simone Simon, Cagnes-sur-Mer, Frankreich – PRIGOV: Anno Dittmar, Berlin; Portrait: Renate von Mangoldt, Berlin – PRINCE: Larry Lame, New York; Portrait: Richard Prince, New York – RICHTER: Friedrich Rosenstiel, Köln; Portrait: Benjamin Katz, Köln – RUFF: Thomas Ruff, Düsseldorf; Portrait: Thomas Ruff, Düsseldorf – RUSCHA: Courtesy James Corcoran Gallery, New York; Portrait: Chris Felver, Kalifornien – SARMENTO: Courtesy Galeria Cómicos, Lissabon; Jose Manuel Costa Alves, Lissabon; Portrait: anonym – SCHNABEL: Phillips/Schwab, New York; Ken Cohen, New York; Portrait: Michael Heimann, Tel Aviv – SHERMAN: Courtesy Cindy Sherman, New York; Portrait: David Robbing »talents«, New York – STARN TWINS: David Familian, New York; Portrait: Timothy Greenfield-Sanders, New York – STEINBACH: David Lubarsky, New York; Portrait: Wolfgang Neeb, Hamburg – TROCKEL: Bernhard Schaub, Köln; Portrait: Bernhard Schaub, Köln – VIOLA: Kira Perov, Long Beach (Kalifornien); Portrait: Kira Perov, Long Beach (Kalifornien) – WALL: Courtesy Jeff Wall, Vancouver; Portrait: Ian Wallace, Vancouver – WEST: Wolfgang Woessner, Wien; Courtesy Galerie Peter Pakesch, Wien; Portrait: Wolfgang Woessner, Wien – WHITEREAD: Ed Woodman, London; Portrait: Marcus Taylor, London – WOODROW: Courtesy Bill Woodrow, London; Portrait: Chris Felver, Kalifornien – WOOL: Courtesy Christopher Wool, New York; Portrait: Larry Clark, New York – ZAKHAROV: Courtesy Galerie Sophia Ungers, Köln; Portrait: Vadim Zakharov, Moskau.

Text N. Rosenthal: Horst Luedeking, Berlin; Jürgen Müller-Schneck, Berlin, Courtesy Edition Block, Berlin